Cine, literatura y otras artes al servicio de las ideologías

Teresa Fernández-Ulloa / Javier de Santiago-Guervós /
Miguel Soler Gallo (eds.)

Cine, literatura y otras artes al servicio de las ideologías

PETER LANG
Lausanne - Berlin - Bruxelles - Chennai - New York - Oxford

Catalogación en publicación de la Biblioteca del Congreso
Para este libro ha sido solicitado un registro en el catálogo CIP de la Biblioteca del Congreso.

Información bibliográfica publicada por la Deutsche Nationalbibliothek
La Deutsche Nationalbibliothek recoge esta publicación en la Deutsche Nationalbibliografie; los datos bibliográficos detallados están disponibles en Internet en http://dnb.d-nb.de.

Imagen de portada: © Teresa Fernández-Ulloa

La publicación ha sido financiada por la Universidad de Salamanca

ISBN 978-3-631-88518-5 (Print)
E-ISBN 978-3-631-88519-2 (E-PDF)
E-ISBN 978-3-631-88520-8 (E-PUB)
10.3726/b19987

© 2023 Peter Lang Group AG, Lausanne
Publicado por Peter Lang GmbH, Berlín, Alemania

info@peterlang.com - www.peterlang.com

Todos los derechos reservados

Esta publicación no puede ser reproducida, ni en todo ni en parte, ni registrada o transmitida por un sistema de recuperación de información, en ninguna forma ni por ningún medio, sea mecánico, fotoquímico, electrónico, magnético, electroóptico, por fotocopia, o cualquier otro, sin el permiso previo por escrito de la editorial.

PREFACIO

Cine, literatura y otras artes al servicio de las ideologías

El presente volumen explora la relación entre diferentes manifestaciones artísticas y culturales con los contextos de poder donde se insertan o que les sirven de inspiración. En sus capítulos se analizan la cultura de la imagen, los sonidos, las letras y otros formatos creativos que sirven de mediadores de un determinado pensamiento.

El diálogo que se establece entre una ideología y una película, una canción, un documental, un libro o cualquier material concebido para transmitir un pensamiento concreto con voluntad propagandística o para presentar una realidad silenciada o no respaldada por el sistema hegemónico da como resultado testimonios que pueden servir para conocer la dimensión mítica de una forma política, por un lado, o la rebeldía, por otro. Así, la palabra, la imagen, la escritura artística, la melodía y el ritmo orientan la mirada y el oído hacia una perspectiva escogida que se intenta hacer prevalecer en detrimento de otra.

Los capítulos de este libro se ocupan, desde diferentes disciplinas, de la escritura y diversas manifestaciones artísticas y culturales que están al servicio o en contra del poder. Se analizan en él estrategias y mecanismos que sirven para aglutinar o segregar voluntades, imponer visiones, generar fisuras y presentar dilemas ideológicos.

Índice

Lista de autores .. 13

Lara A. Garrido
Beginning and Evolution of the 'Un violador en tu camino'
movement: From Chile to the World .. 17

Lorea Azpeitia Anta
Jenisjoplin: conflictos políticos que atraviesan la identidad de un
personaje literario ... 25

Alfonso Bartolomé
Contradiscurso y dialéctica de resistencia: experiencia migratoria en
American Poems (2015) y *Año 9. Crónicas catastróficas en la era Trump*
(2020), de Azahara Palomeque ... 35

Carlos Arturo Caballero Medina
El discurso autobiográfico de *Memorias de un soldado desconocido* 45

José Antonio Calzón García
Desmontando tópicos: hacia una lectura social e ideológica de ciertas
ucronías *steampunk* ... 55

Inmaculada Caro Rodríguez
Diarios del Holocausto: realidades con apariencia de ficción 65

Gabrielle Carvalho Lafin
We just speak English, no hablamos español: el impacto del nuevo
currículo escolar en la enseñanza y oferta de ELE en Brasil 75

Rafael Castán Andolz
Discursos contra heteras en el mundo griego: acto jurídico o pervivencia
del statu quo social ... 87

Jiří Chalupa / Eva Reichwalderová
Ortega y Gasset en la montaña rusa de la historia centroeuropea 97

Ayşe Çifter
'El turco' en la novela latinoamericana: crónica de un viaje a… ¿América? 107

Marco da Costa
Adoctrinando el Nuevo Estado español a norteamericanos de izquierdas: el *Mein Kampf* de Franco .. 115

Melissa M. Culver
El discurso de las ciencias y el discurso de 'lo humano' en la novela criminal española: el caso de *La cara norte del corazón* 125

Teresa Fernández-Ulloa
La imagen al servicio de la educación en lo subalterno. Las rutinas de pensamiento del *artful thinking* ejemplificadas con fotos de Rebeca Lane ... 133

Hernán Fernández-Meardi
La re-emergencia de reivindicaciones identitarias subalternas en Argentina, Brasil y México .. 149

María Eugenia Flores Treviño
El infierno mexicano: Un estudio semiótico-discursivo del filme de Luis Estrada .. 159

M.ª Victoria Galloso Camacho / Alicia Garrido Ortega
A vueltas con la persuasión: la imagen de la actriz Emma Watson 175

Alba N. García Agüero
De la educación a las narrativas: el discurso oficial sobre la 'patria mexicana' en las narrativas de usuarios de libros escolares 185

Pedro García Guirao / Elena del Pilar Jiménez Pérez
Lectura crítica y humor gráfico del exilio español en el México de mediados del s. XX .. 197

María Lourdes Gasillón
La isla de Tomás Moro existe en el Caribe. Ezequiel Martínez Estrada, un lector influido por la ideología revolucionaria 215

Eva Gómez Fernández
De Thomas Dixon a William Luther Pierce: la literatura y el cine como herramienta de control social .. 225

Maite Goñi Indurain
Y el recuerdo se hizo canción. La construcción del discurso memorialista
a través de la música popular .. 235

Nancy Granados Reyes
Análisis del control social y la violencia de género en *Premio del Bien y
Castigo del mal* (1884) de Refugio Barragán de Toscano 245

Michaëla Grevin
«Solo vencen los que luchan y resisten»: la propaganda revolucionaria en
la gráfica cubana de los años 1960 .. 255

Alexander Gurrutxaga Muxika / Lourdes Otaegi Imaz
Reverberaciones de Antígona: ética y disidencia en las reescrituras
contemporáneas .. 265

Manuel Santiago Herrera Martínez
La gastrosofía como control social en el cuento *El cocinero* de Alfonso
Reyes .. 275

Qian Kejian
La lectura de *Largo noviembre de Madrid* (2011) de Juan Eduardo Zúñiga
como narrativas del trauma ... 287

Covadonga Lamar Prieto
"Esta tierra no 'e más que miseria": emigración y transglosia histórica en
Pinceladas (1892) de Antonio Fernández Martínez .. 297

Vicente Marcos López Abad
The Short Story as a "Statement of Force": Julio Cortázar's "Graffiti" 307

María del Mar López-Cabrales
Rosalía: ¿Puede servir el discurso musical como instrumento de
empoderamiento para la mujer? ... 317

Oleski Miranda Navarro
Crudo y denuncia: la migración negra en la novela del petróleo en
Venezuela (1935–1936) .. 325

Futuro Moncada Forero
La tergiversación como contradiscurso político en un proyecto de
investigación en las artes .. 335

Diego Ernesto Parra Sánchez
La subversión de discursos hegemónicos en la novela neopolicial *No
habrá final feliz* .. 349

Oier Quincoces
Juan y José Agustín Goytisolo. Lo autobiográfico como hermenéutica de
un 'antidiscurso' ... 359

María José Rodríguez Campillo / Antoni Brosa Rodríguez
El discurso de las dramaturgas áureas como deconstrucción del discurso
persuasivo tradicional de su época ... 369

Inmaculada Rodríguez-Moranta
La recepción del Premio Ciudad de Barcelona concedido a Carmen Kurtz
(1955): el medio *era* el mensaje ... 381

Paula Romero Polo
Discurso novelesco, cuerpo y deseo: formas de resistencia en *Lectura fácil*
(2018) ... 399

Cristina Ruiz Serrano
La monstruosidad como discurso ideológico en *El laberinto del fauno* y
La forma del agua de Guillermo del Toro .. 411

Juan Saúl Salomón Plata
Dejar la aguja para coger la pluma. El discurso prologuístico zayesco «Al
que leyere» ... 421

Margarita Savchenkova
Traducción y memoria traumática: construcción del discurso sobre la
guerra en la obra de Svetlana Alexiévich ... 431

Miguel Soler Gallo
El 'embellecimiento' del fascismo: técnicas del discurso político
adaptadas a un tipo de novela romántica ideologizada en tiempos de la
Guerra Civil y la posguerra españolas .. 441

Martín Sorbille
El juego de Arcibel: la negatividad en un nuevo discurso contra
hegemónico .. 451

Beatriz Soto Aranda
El prólogo de una traducción como discurso político: el papel de
Mohammed Larbi Messari en la recepción del ensayo *Los moros que trajo
Franco* (Madariaga, 2002) en el mundo árabe 461

María Toledo Escobar
Injusticias sociales bajo la pluma de Blanca de los Ríos 473

Ana Lizandra Socorro Torres
Amadeo Roldán y la Orquesta Filarmónica de La Habana en el contexto
de la Revolución del 30. Repertorio y discurso 485

José Torres Álvarez
La reparación de la imagen social corporativa: Telecinco y la docuserie
Rocío, contar la verdad para seguir viva ... 495

Manuel Zaniboni
Paralelo 35: Carmen Laforet y su primer viaje a Estados Unidos 507

Manuel Zelada
Mentiras verdaderas: la autoficción como estrategia política en tres obras
recientes sobre la violencia en Latinoamérica 519

Lista de autores

Lara A. Garrido
University of Nebraska-Lincoln, Lincoln, Nebraska, Estados Unidos.

Lorea Azpeitia Anta
Universidad del País Vasco/Euskal Herriko Unibertsitatea, Vitoria-Gasteiz, España.

Alfonso Bartolomé
University of Nebraska-Lincoln, Lincoln, Estados Unidos.

Beatriz Soto Aranda
Universidad Rey Juan Carlos, Aranjuez, España.

Antoni Brosa Rodríguez
Universitat Rovira i Virgili, Tarragona, España.

Carlos Arturo Caballero Medina
Universidad Nacional de San Agustín, Arequipa, Perú.

José Antonio Calzón García
Universidad de Cantabria, Santander, España.

Inmaculada Caro Rodríguez
Universidad de Sevilla, Sevilla, España.

Gabrielle Carvalho Lafin
Universidad de Salamanca, Salamanca, España.

Rafael Castán Andolz
Universidad Complutense de Madrid, España.

Jiří Chalupa
Universidad de Ostrava, Ostrava, República Checa.

Ayşe Çifter
Ankara University, Ankara, Turquía.

Melissa M. Culver
Texas A&M University-Corpus Christi, Corpus Christi, Texas, Estados Unidos.

Marco da Costa
Saint Louis University, Madrid, España.

Hernán Fernández-Meardi
University of Wisconsin-Green Bay, Green Bay, Wisconsin, Estados Unidos.

Teresa Fernández-Ulloa
California State University, Bakersfield, California, Estados Unidos.

María Eugenia Flores Treviño
Universidad Autónoma de Nuevo León, México.

M.ª Victoria Galloso Camacho
Universidad de Huelva, Huelva, España.

Alba N. García Agüero
Universidad de Berna, Berna, Suiza.

Pedro García Guirao
Universidad WSB Merito Wrocław, Breslavia, Polonia.

Alicia Garrido Ortega
Universidad de Huelva, Huelva, España.

Eva Gómez Fernández
Universidad de Cantabria, Santander, España.

Maite Goñi Indurain
Universidad del País Vasco/Euskal Herriko Unibertsitatea, Vitoria-Gasteiz, España.

Nancy Granados Reyes
Benemérita Universidad Autónoma de Puebla, Puebla, México.

Michaëla Grevin
Universidad de Angers, Angers, Francia.

Alexander Gurrutxaga Muxika
Universidad del País Vasco/Euskal Herriko Unibertsitatea, Vitoria-Gasteiz, España.

Manuel Santiago Herrera Martínez
Universidad Autónoma de Nuevo León, México.

Elena del Pilar Jiménez Pérez
Universidad de Málaga, Málaga, España.

Qian Kejian
Universidad de Estudios Internacionales de Jilin, Changchun, China.

Covadonga Lamar Prieto
Spanish of California Lab, University of California Riverside, Estados Unidos.

Vicente Marcos López Abad
The University of Wisconsin-Madison, Madison, United States of America

María del Mar López-Cabrales
Colorado State University, Fort Collins, Estados Unidos.

María Lourdes Gasillón
Universidad Nacional de Mar del Plata, Mar del Plata, Argentina.

Oleski Miranda Navarro
Emory & Henry College, Virgina, Estados Unidos.

Futuro Moncada Forero
Universidad Autónoma de Nuevo León, Monterrey, México.

Lourdes Otaegi Imaz
Universidad del País Vasco/Euskal Herriko Unibertsitatea, Vitoria-Gasteiz, España.

Diego Ernesto Parra Sánchez
Universitat de València, Valencia, España.

Oier Quincoces
Universidad del País Vasco/Euskal Herriko Unibertsitatea, Vitoria-Gasteiz, España.

Eva Reichwalderová
Universidad Matej Bel, Banská Bystrica, República Eslovaca.

María José Rodríguez Campillo
Universitat Rovira i Virgili, Tarragona, España.

Inmaculada Rodríguez-Moranta
Universidad Internacional de la Rioja, Logroño, España.

Paula Romero Polo
Universidad Carlos III de Madrid, España.

Cristina Ruiz Serrano
MacEwan University, Edmonton, Canadá.

Juan Saúl Salomón Plata
Universidad de Extremadura, Cáceres, España.

Margarita Savchenkova
Universidad de Salamanca, Salamanca, España.

Ana Lizandra Socorro Torres
Universidad de Salamanca, Salamanca, España.

Miguel Soler Gallo
Universidad de Salamanca, Salamanca, España.

Martín Sorbille
University of Florida, Gainesville, Estados Unidos.

María Toledo Escobar
Universidad de Sevilla, Sevilla, España.

José Torres Álvarez
Universidad Internacional de La Rioja, Logroño, España.

Manuel Zaniboni
Universidad de Verona, Verona, Italia.

Manuel Zelada
Universidad de Ottawa, Ottawa, Canadá.

Lara A. Garrido

Beginning and Evolution of the 'Un violador en tu camino' movement: From Chile to the World

1. Beginning: When? Who? Why?

It was on between the 18th and the 23rd of November 2019 that various cities in Chile trembled with the determination and the power brought by a large group of women summoned by the feminist collective LasTesis. On the 25th of November, they reenacted their performance in the capital, Santiago de Chile, with a more substantial group of women from all around the country. It was no coincidence either that they chose to enact their performance on this day, it was prearranged so that it could coincide with the International Day for the Elimination of Violence Against Women. The goal was not simply to protest against the inaction and impunity feminicides and violence women suffer were dealt with, the aim was to carry out their protest visibly, to gain notoriety and to create a visual identity.

LasTesis is a collective of four women who decided to turn feminist theory into performances that could reach more people, to make the message more available from the academia to the rest of the world outside of it. According to the creators of the performance, 'tomamos la tesis de (la antropóloga argentina) Rita Segato sobre el mandato de violación y la desmitificación del violador como un sujeto que ejerce la acción de violar por placer sexual' (ene, 2019). In addition to this, they manifest the importance of realizing that violence against women is a blight on society: 'desmitificar la violación como un problema personal o que se le atribuya a la enfermedad del violador porque lo que se busca decir es que es un tema social' (CNN Español, 2019). The first performances drew attention to the message, and through the use of social media in combination with other feminist associations calling for action, it became known first in Chile, then throughout Latin America, and finally it expanded worldwide. In fact, based on the information gathered by GeoChicas, a group of women who do mapping to work towards closing the gender gap, "Un violador en tu camino" has been performed in over 50 countries around the world, and in more than 400 locations (GeoChicas, 2021). To help with the spread of the message and the performance, the song was also translated to other languages, and even the lyrics were adapted to name specific influential people such as Donald Trump (Martin and Shaw,

2021: 1—18) and Brett Kavanaugh (Tavel, 2019) who wield their power to exert any type of violence against women with complete immunity.

Considering the success that LasTesis' performance has had, it is paramount to recognize what have been the key elements of its success, the reasons behind the level of engagement that it has achieved. Therefore, this paper is set to analyze what elements of the lyrics, as well as other visual elements were so compelling, and if all women are truly represented in the message delivered by the performance. Therefore, I will be using two frameworks: first, critical discourse analysis to examine the lyrics, and second, multimodal analysis for the visual aspects of the song such as the dance, the music, the clothing and the space they occupied.

2. Analysis: The lyrics

Even though the song has been adapted to include the names of certain people, and even translated into other languages, LasTesis wrote the original version of the song in their manifesto (LasTesis 2021: 102—103), and it is this version that I will be referring to. Upon reading the song, the first thing to be noticed is the meta narrative of 'them against us' narrative, specifically 'patriarchy', 'men' and the 'oppressive state' against 'women'. However, it is necessary to delve deeper to understand not only who is involved, but also what are the actions being. According to Simpson and Mayr:

> When analyzing agency (who does what to whom) and action (what gets done) we are interested in describing three aspects of meaning: participants (which includes both the 'doers' of the process as well as the 'done-tos' who are at the receiving end of action; participants may be people, things or abstract concepts) processes (represented by verbs and verbal groups) circumstances (these are adverbial groups or prepositional phrases, detailing where, when and how something has occurred) (Simpson and Mayr, 2010: 66).

Following the notion of agency with relation to the social actors previously identified [namely 'patriarchy' and 'men' against 'women'], I have separated their actions in their respective categories. The actions attributed to 'patriarchy' are punishing, judging, killing [women specifically as indicated by the word 'feminicidio'], kindnapping, exerting violence, exonerating and blaming. At the same time, some of these are connected to the actions of assassinating and violating that are ascribed to 'men' because despite doing this, patriarchy exonerates them from them. Following on more activities that are intertwined, the song also identifies 'the state' as a social actor that rapes and oppresses. Even though women are not explicitly mentioned, they are present as the group upon which all the above-mentioned actions are done, they are in turn judged,

punished, abused, killed, kidnapped, violated, blamed, and oppressed. The simple message of 'them against us' had to be unpacked to identify that women are presented as the victims of a patriarchal system that enables men as part of an oppressive state.

Nonetheless, if the analysis carries on, there are other elements that contribute to the meta narrative previously identified. Machin and Mayr have compiled a classification of social actors that will help to peel off another layer of meaning within the lyrics. I will be focusing on personalization and impersonalization, specification and genericization, individualization versus collectivization, nomination, or functionalization, objectivation, suppression, and pronoun versus noun (Machin and Mayr, 2012: 79—85). On the one hand, 'patriarchy' and 'the state' are two social actors that appear to be impersonalized, however, their actions are also tied with those of 'men' and the 'oppressive state', making the impersonalization gendered, as it so happens that these words are all masculine in Spanish[1]. In more detail, the impersonalization of this social actor is also tied to the genericization, and collectivization of it as it creates a generic category that is dehumanized, thus creating distance, and contributing to add to the idea of a fight or conflict. The use of 'men' in the lyrics seems to be masterfully placed between 'Patriarchy' and 'the state' to tie both of these impersonal and general collectives together with this specific social actor. The result is that 'men' are signaled to be in the institutions, and in the system itself doing all the actions previously attributed, thus setting the individual focus on them as the perpetrators of violence against women to be fought.

On the other hand, women, fighting on the opposite side, only appears in pronouns [specifically 'us', 'mine' 'feminicide' as a reference] instead of nouns. The deliberate use of pronouns can be problematic as Fairclough says because the concept of 'we' is slippery (Fairclough 2000: 152). Furthermore, this fact can be used by text producers and politicians to make vague statements and conceal power relations (Machin and Mayr, 2012: 84). In this case, the suppression of women or their absence aligns with the idea that 'women' are suffering the infliction of the actions by 'patriarchy', 'the state' and 'men'. Moreover, the use of 'mine' referring to women denying they are to blame for provoking the violence

1 Despite this detail not being transferred to the modern English language, or any other language that does not have a system of grammatical gender, it could be inferred that 'patriarchy', along with the 'oppressive state' are generally considered to be male rather than feminine.

forced on them denotes two important aspects; first, they are having to defend themselves as being accused of inciting men's violence, and second, they blame men for it.

Although the social actors have been identified, the use of pronouns instead of nouns in one group, in combination with impersonalization, collectivization and genericization of the other groups has a more profound impact in the profile of these actors. The idea that 'men' as a whole are at war with all 'women' only operates in absolutes, however, it has been established that there are women who contribute to patriarchy with their actions, as there are men who also suffer the violence of the patriarchy. The way in which the participants have been portrayed in the lyrics has been carefully and deliberately created to comply with the idea that women have to fight men because they are the problem. Taking this into account, it is also important to point out that Van Dijk has shown how the news aligns us alongside or against people can be thought of as what he calls 'ideological squaring'. He shows how texts often use referential choices to create opposites, to make events and issues appear simplified in order to control their meaning (Van Dijk, 2003). Therefore, the dismissal of any case outside the dichotomy men-against-women is a misrepresentation of either group's situation as it identifies 'men' only as perpetrators of violence and 'women' just subjects who endure said violence. It also erases the different ways in which a patriarchal system and an oppressive state operate depending on who is challenging them by concealing certain intersectional issues that are also real and valid experiences, even if they do not fit within the men-against-women narrative. This could be the example of a trans woman who not only suffers at the hands of the patriarchy or the state, but also faces discrimination from other cis-gendered women. Likewise, those who identify as non-binary, therefore not ascribing to the heteronormative ideal will have to fight those men and women who do not accept it.

2.1 Analysis: Other visual elements

The power of seeing is undeniable, that is why people say that an image is worth a thousand words. Seeing is believing, and according to Kimberlé Crenshaw, when a problem is not identified, it cannot be solved (Crenshaw, 1991: 1252). From the moment LasTesis decided to take their performance to the streets, the message stopped being private, and they made the problem a public matter. In their own words:

> Hablar es un acto cotidiano, lo hacemos todo el tiempo con nuestras amistades, familia, personas conocidas y desconocidas. Sin embargo, cuando lo hacemos como colectivo, en la calle, en el espacio público, toma un peso, una carga, una potencia distinta. Mujeres

y disidencias en las calles, luchando desde sus cuerpos y cuerpas, desde la performance, aún perturban (LasTesis 2021:106).

The visual aspect of their performance was key to their message and essential to obtain the level of engagement they wanted to achieve from those who watched it. The goal was not just to have people join them, but also to force people to see it, to deal with it so that they could not look the other way anymore. The combination of clothing, music, dance, and location was powerful and more than anything full of meaning. This section of the analysis will serve to connect the meaning that these other elements add to the lyrics and how they all connect. To carry out this analysis, I will use Barthes notions of denotation and connotation to make this connection between the elements and the song.

Barthes explained how denotation is a description of the image, what one could be looking at or what parts made a composition, meanwhile, connotation is the potential meaning of the parts that have been previously identified and how they all blend to deliver the final message (Barthes, 1977).

The dressing-code to attend the performance was specific: provocative outfits or clothes that could be worn on a night out, a black blindfold and a green or purple scarf. The public representation always had to have a large group of women positioned in long rows to dance and march at the sound of the music and while singing the lyrics. The chosen locations were emblematic centers of power. The significance behind this denotation, or the connotation becomes apparent in different layers. Initially, a group of women dressed up provocatively will attract attention to themselves, especially if their dress code is deemed inappropriate to be worn in broad daylight. Once they put on their blindfold, it is a manifestation of the vulnerable position they find themselves in, and yet, they are all together and even representing other women, hence the purple[2] scarf or the green scarf[3]. Given that the group is large, and that they are organized in a specific formation, it can be perceived as an army, especially as they start marching to the beat of a song that resembles a military march. The dance they do includes squatting with their hands above their head to symbolize sexual violence, but particularly as it was used to torture women by the police and the army during the dictatorship. During the song, while blindfolded, women also point forward and around them to identify who is responsible for the violence they suffer, hence the importance

2 The color purple has been used in the last few years to symbolize women. It is common to see it particularly on the 8th of March for International Women's Day.
3 The color green has been designated in Latin America as a symbol for activists and those who support abortion laws or the right of women to choose.

of the location. In fact, Ledin and Machin state that there are a number of spaces designed to channel our behavior and foster particular kinds of experience or elicit a specific behavior (Ledin and Machin, 2018: 110). Performing in an epicenter of patriarchal power is not only challenging, but it is disruptive because it is not the kind of behavior expected or allowed in there. Verónica Gago even suggests that this type of behavior is a direct response to all the different ways in which women experience violence:

> Las violencias machistas exhiben una impotencia que responde al despliegue de un deseo de autonomía (en contextos frágiles y críticos) de los cuerpos feminizados. Llevar adelante este deseo de autonomía se traduce inmediatamente en prácticas de desacato a la autoridad masculina (históricamente refrendada en el poder del salario, en el contrato sexual y en el orden colonial actualizado), lo cual es respondido con nuevas dinámicas de violencia que ya no pueden caracterizarse sólo como "íntimas" (Gago, 2019: 8).

The effect that these connotations can have depends of the audience. If someone who has been affected by the violence and the oppression of men is in the audience, they might perceive that the message is in part his or hers, and it might join them, or record it to share it with others on social media. However, if someone in the audience feels threated by these group of women and their message because of the challenge that they pose, they might look away or have a negative reaction to it. In either case, the performance has accomplished its goal by making their message heard through the engagement that pedestrians cannot avoid. It inevitably poses a disruption for the institutions too as they regulate public spaces and everything that concerns them[4]. The collective has always expressed their belief in the power of women coming together as they state: 'A través de la internalización real de la empatía y sororidad, en vinculación con el colectivo, es que podemos defendernos de las jaulas patriarcales' (LasTesis, 2021:9). After the success of their performance, it is unquestionable that there are many other women around the world who have the opinion as they have showed by taking back public spaces and declaring their will to make visible violence against women.

4 On the 16th of June 2020, the four members of LasTesis learned about a criminal case opened against them by the Carabineros, the governmental police, as in some performances they were called off for the sexual violence they have exerted on women for decades. On the 4th of January 2021, a Chilean court dismissed the case.

3. Conclusion

It is impossible to deny the ability to engage that LasTesis' performance has had, and there are several factors that have played a part in its success. When considering memes as continuous hijacking of ideas and content in a way that makes them recognizable and instantly relatable, it is clear that the performance 'Un violador en tu camino' became a viral sensation in Chile and other sites around the globe. Moreover, it was a feminist appropriation of protest performances that has reframed and enhanced the original discourse to amplify local struggles that were relatable to many. These have been some of the advantages, but there are also others to mention as well. For instance, the ability of having a large group of women performing made them visible despite not being specifically named in the song, and in many countries the public representation forcibly made the invisible—even taboo in some cases—visible. In addition to this, due to the rhythm of the song, and the location where they took place, bystanders were forced to take part as witnesses or to engage through social media.

Nevertheless, there are other negative aspects that have also impacted the message they created. The visual representation in combination with the analysis of the lyrics show that supporting a narrative of 'men against women' risks concealing power relations as they are perceived within the paradox of 'men are always the aggressor' and 'women always the victim'. Therefore, the message conveyed calls for more intersectionality to be representative of those exceptions that contradict this rule.

References

Barthes, R. (1977). *Image, Music, Text*. London: Fontana.

CNN Español (2019). "Un violador en tu camino", el performance chileno que se volvió el himno contra la violencia de género en varias ciudades del mundo. *CNN Español*. Available at: https://cnnespanol.cnn.com/2019/12/02/un-violador-en-tu-camino-el-performance-chileno-que-se-volvio-el-himno-contra-la-violencia-de-genero-en-varias-ciudades-del-mundo/ [Retrieved: 06/02/2021]

Crenshaw, K. (1991). Mapping the Margins: Intersectionality, Identity Politics, and Violence against Women of Color. *Stanford Law Review*, vol. 43, no. 6, pp. 1241—1299.

Fairclough, N. (2000). *New Labour, New Language*. London: Routledge.

Gago, V. (2019). *La Potencia Feminista: o El Deseo De Cambiarlo Todo*. Traficantes De Sueños: Madrid.

GeoChicas (2021). "Un violador en tu camino". *OpenStreetMap*. Available at: https://umap.openstreetmap.fr/es/map/un-violador-en-tu-camino-20192021-actualizado-2905_394247#3/24.85/-26.02 [Retrieved: 03/08/2021]

LASTESIS Colectivo (2021). *Quemar El Miedo*. Planeta: Barcelona.

Ledin, P. and Machin, D. (2018). *Doing Visual Analysis: From Theory to Practice*. London: SAGE Publications.

Machin, D. and Mayr, A. (2012). *How to Do Critical Discourse Analysis*. London: SAGE Publications.

Martin, D. and Shaw, D. (2021) Chilean and Transnational Performances of Disobedience: LasTesis and the Phenomenon of "Un Violador en tu camino". *Bulletin of Latin American Research*, vol. 40, no. 5, pp 1—18. Available at: https://onlinelibrary.wiley.com/doi/pdf/10.1111/blar.13215 [Retrieved: 03/08/2021]

Pais, A. (2019). Las Tesis sobre "Un violador en tu camino": "Se nos escapó de las manos y lo hermano es que fue apropiado por otras". *BBC News Mundo*. Available at: https://bbc.com/mundo/noticias-america-latina-50690475 [Retrieved: 06/02/2021]

Simpson, P. and Mayr, A. (2010). *Language and Power: A Resource Book for Students*. London and New York: Routledge.

Tavel, J. (2019). Chilean rape protest song that has spread across the world makes its way to Miami. Miami Herald. Available at: https://www.miamiherald.com/news/local/community/miami-dade/downtown-miami/article238186059.html [Retrieved: 06/02/2021]

Van Dijk, T. A. (2003). *Discurse and Elite Racism*. London: SAGE Publications.

Lorea Azpeitia Anta

Jenisjoplin: conflictos políticos que atraviesan la identidad de un personaje literario[1]

1. Introducción

El objetivo principal de este capítulo es analizar el discurso como instrumento de poder en el marco de la literatura vasca. Para ello, se analizará la segunda novela de la autora Uxue Alberdi, cuyo título, *Jenisjoplin* (2017)[2], hace referencia al apodo del personaje principal, Nagore Vargas. Concretamente, se profundizará en la relación que encarna el personaje Jenisjoplin entre cuerpo, conflicto y SIDA, partiendo de la premisa formulada por Gill y Whedbee (1997), quienes indican que un sujeto (literario o no) perteneciente a un grupo minoritario, oprimido o no considerado socialmente, tiene una limitada posibilidad de construcción retórica. En cuanto a la pertinencia del análisis de un personaje literario, Pujante (2003) señala que el elemento de la persona retórica, relevante en el ámbito de análisis moderno de los textos retóricos, no se aleja tanto del personaje de ficción, siendo ambos portadores de un discurso.

Así pues, el personaje Jenisjoplin se considera de interés por ser portador de un discurso propio, construido desde el margen y de carácter reivindicativo que, a su vez, arremete contra un discurso hegemónico. Además, el contexto sociohistórico en el que se desarrolla la novela hace que el carácter del personaje este fuertemente ligado al conflicto armado vasco y, por lo tanto, se analizará la manera en que este atraviesa al personaje, prestando especial atención a los estereotipos de género en contextos de conflicto armado.

2. Conflicto(s)

El País Vasco ha estado inmerso en un conflicto armado desde mediados del siglo XX hasta principios del siglo XXI y, en consecuencia, el término 'conflicto vasco' se ha vinculado exclusivamente a dicho conflicto, asumiéndolo como

1 Este trabajo forma parte del proyecto de tesis doctoral que se está llevando a cabo con la subvención del Programa Predoctoral del Gobierno Vasco.
2 La obra ha sido traducida al castellano, véase en las referencias bibliográficas (Alberdi, 2020).

único y universal. Según la socióloga Montserrat Guibernau (2017), la invisibilidad del resto de los conflictos se debe a los mecanismos del nacionalismo, ya que los procesos de construcción nacional tienden a trascender las fronteras sociales, culturales, étnicas y de género. Los símbolos que se identifican con la nación encubren las diferencias y aumentan el sentido de comunidad en una sociedad originalmente diversa. En las luchas de liberación nacional en las que el conflicto armado está presente, sin embargo, la violencia que se normaliza es la que está directamente ligada al conflicto armado. En consecuencia, la politización y normalización de la violencia que se considera hegemónica conduce a la neutralización de las violencias no hegemónicas. Por ejemplo, en el País Vasco el conflicto patriarcal ha estado eclipsado por el conflicto armado hasta hace poco (Etxebarrieta y Rodriguez, 2016). Lo mismo sucedió con la lucha contra el SIDA. Precisamente, uno de los objetivos del movimiento feminista es poner al centro del debate político aquellos conflictos que hasta ahora no se han tenido en cuenta, se han marginado o invisibilizado, y analizar sus consecuencias (Goikoetxea, 2016). En este sentido, en este capítulo se subrayará la existencia de otros conflictos además del armado.

3. Uxue Alberdi: conflictos y voces marginadas

Uxue Alberdi Estibaritz, nacida en Elgoibar en 1984, inició su carrera como escritora en 2005 con la publicación del libro de relatos *Aulki bat elurretan* [Una silla en la nieve] (2007) y dos años más tarde publicó su primera novela, *Aulki-jokoa* [El juego de las sillas] (2009). *Jenisjoplin*, publicada en octubre de 2017, es su segunda novela. A lo largo de su trayectoria literaria, Alberdi ha abordado diversos conflictos: conflictos interpersonales e internos, la guerra de 1936 y la memoria histórica, el conflicto de género en la disciplina del versolarismo[3]... La novela *Jenisjoplin*, sin embargo, trata el tema de la memoria del conflicto del SIDA, así como el de la memoria del conflicto vasco armado y los procesos de ilegalización derivados del mismo.

3 El ensayo *Kontrako eztarritik* (Alberdi, 2019) [traducción al castellano: *Reverso* (Alberdi, 2021)] analiza las relaciones de poder y los mecanismos de subversión dentro de la disciplina artística del versolarismo, desde una perspectiva feminista. Ha ganado el Premio Euskadi al mejor ensayo en euskera (2020).

4. El cuerpo en conflicto

La novela *Jenisjoplin* relata la historia de una mujer nacida en un barrio obrero del País Vasco en los años 80. El ambiente conflictivo de los 'años de plomo', la conciencia de clase obrera que heredó de su padre y la situación política del momento condicionan por completo la estructura emocional del personaje. En 2010, sin embargo, el diagnóstico del SIDA inhabilita sus mecanismos para afrontar la vida, obligándola a reinventarse. Esa necesidad de reinvención, a su vez, ofrece al lector la oportunidad de reflexionar sobre el impacto del fin del conflicto armado en la identidad colectiva vasca, ya que las observaciones sobre la enfermedad y el conflicto armado se entrelazan constantemente a lo largo del texto.

La novela trata principalmente el tema de la identidad, relacionado con el cuerpo y la sexualidad y desde una perspectiva política. Por tanto, el cuerpo está muy presente a lo largo de la novela. Ibon Egaña (2017) señala que el cuerpo de Nagore Vargas es el lugar desde el que se reflexiona sobre el conflicto entre fuerza y debilidad, cuestionando así la tendencia occidental de relegar la importancia del cuerpo dando voz a un cuerpo marginado. Según Iratxe Esparza (2017), el tratamiento que sufre el cuerpo determina su relación con el mundo.

El diagnóstico del SIDA, además de conectarla con su pasado, la obliga a abandonar su carácter reactivo y a repensar su identidad sexual, uno de los ejes centrales de su identidad:

> Con el diagnóstico, de golpe me castraron la sexualidad, la erótica y la seducción. […] entendí al instante que el sexo había acabado para mí. […]. No podría servirme del sexo en busca de amor, aprobación, autoestima, complicidad, aventura, diversión (2020: 209).

5. Un personaje literario atravesado por un conflicto armado

A través del análisis del discurso del personaje Jenisjoplin podemos afirmar que su carácter está determinado y atravesado por la presencia del conflicto armado vasco. Pasajes como el que podemos leer a continuación nos guían en esa dirección:

> El conflicto político se había introducido hasta lo más profundo de nuestra intimidad con todas sus pasiones, dolencias y contradicciones. […] La lucha armada atravesó nuestras infancias y adolescencias con la naturalidad del viento. Resultaba imposible distinguir entre inocencia y violencia: éramos niños que nada más aprender a juntar las primeras letras habían leído en voz alta las pintadas que denunciaban torturas; a los que reñían por traer a la punta de la lengua lo que saltaba a la vista. Me explicaron

lo que era un coche bomba en el patio de la escuela; en el mismo patio donde a mi tía le habían revelado lo que era un chute (152—153).

Además, en las primeras páginas de la novela la protagonista se encuentra en peligro de ser arrestada junto con otros tres compañeros por dirigir una emisora de radio libre que ha sido acusada de colaboración con ETA y enaltecimiento al terrorismo:

> En muy poco tiempo, pasamos de ser un medio de comunicación minoritario y marginal que a nadie le importaba a ser «la radio de Segi» para los periódicos españoles y, en una sola zancada, un medio que colaboraba estrechamente con ETA. Se nos multiplicaron los oyentes y los adversarios. Un columnista sin demasiado carisma nos acusó de enaltecer el terrorismo. En las últimas semanas nos acechaban con descaro, Irantzu y yo soportábamos seguimientos de policías deeneano (14—15).

En la década de los 90 comienza a difundirse el discurso y la estrategia política de 'todo es ETA' y se establecen diversas leyes antiterroristas (Dañobeitia, 2021). Precisamente, la persecución a la radio de Nagore debe situarse en el contexto del proceso de ilegalización contra organizaciones y medios de comunicación populares, bajo el amparo de la Ley de Partidos de 2002. En resumen, el personaje que pretendemos analizar es militante dentro del movimiento político que apoya la causa de la liberación nacional y ello también da pie a profundizar en la relación que mantiene con el imaginario de género tradicional en esos contextos, masculino por excelencia. Es más, las afirmaciones que hace respecto a su carácter hacen recordar la fuerza y valentía que tradicionalmente se les supone a los hombres en los contextos de conflicto armado (Rodríguez, 2016):

> El ambiente de crispación de las décadas de los ochenta y los noventa se ajustaba por completo a mi estructura emocional: la sed de justicia, la predisposición a la violencia, la actitud contra toda autoridad, la rabia rebosante, la defensa del territorio a vida o muerte, la necesidad de vengar a los antepasados… La valentía se elogiaba socialmente, y el hecho de sentirme interpelada directa y personalmente por el conflicto era tan natural en mi caso que la sintonía entre las pulsiones internas y externas me creaba una sensación de normalidad casi familiar (154).

En cuanto a la construcción de la identidad política del personaje, cabe destacar que, aunque hereda la conciencia de clase, el afán por la justicia social y el firme compromiso con la ideología de izquierdas por parte del padre, se sumerge en el mundo de la *izquierda abertzale*[4] a través de una relación amorosa. Consecuentemente, la protagonista siempre se siente un poco ajena a ese entorno, orgullosa

4 Término utilizado para hacer referencia al movimiento político, cultural y social de izquierdas que tiene como objetivo la soberanía y la liberación del pueblo vasco.

Jenisjoplin: conflictos políticos que atraviesan su identidad

de ser de izquierdas, pero avergonzada de ser mitad vasca mitad española (153). De hecho, cuando Nagore acude por primera vez a una *herriko*[5] con Peru, da a entender que ese ambiente le resulta completamente desconocido: «Me ruboricé; no tanto por no conocer a aquellos hombres y mujeres de caras pálidas, sino porque me sentí del todo ignorante frente a aquel joven que me hablaba de Euskal Herria y de la lucha armada delante de su familia» (96—97).

No obstante, es relevante mencionar que Nagore y Peru tienen una fuerte discusión precisamente en torno a la hegemonía del conflicto armado vasco. Mientras Peru se hace eco del discurso hegemónico de la *izquierda abertzale*, subestima el conflicto, también político, de la tía de Nagore, es decir, el conflicto derivado del consumo de heroína que después trajo consigo el conflicto del SIDA:

—Mi tía también estuvo en la cárcel— le comenté una vez.
Percibí en su cara un interés y una pasión que se fueron apagando poco a poco, a medida que desgranaba los detalles de la historia de mi tía Karmen.
—Eso es diferente.
Me ofendí.
—Pues esos a los que tú llamas los «comunes» a mí me parecen tremendamente políticos. ¿Tu padre no te ha contado que la heroína se utilizó con fines políticos? [...] Conseguirla aquí era más fácil que pillar caramelos, la permisividad era total. La policía se entretenía en pequeñas operaciones contra el hachís, mientras el caballo trotaba a sus anchas. Mi padre vio a picoletos repartir droga en Deba. La droga no es lo que la gente cree. Las operaciones contra la droga son pura falacia. Por algo se cargaba ETA a los camellos. «Amonal o metralleta, traficante a la cuneta». Se cepillaron a toda una generación, justo aquella que no se iba a tragar el cuento de la transición. Infórmate, tío (98).

Como señala Nagore, son muchos los efectos colaterales del conflicto armado vasco, y son diversas las estrategias que se han utilizado a la hora de representar esas consecuencias en el ámbito de la literatura vasca. Según Ibon Egaña (2012), en el campo de la narración breve, por ejemplo, se ha descrito el impacto del conflicto en la vida cotidiana de los personajes y en lo más profundo de su intimidad. En ese sentido, se puede afirmar que en el caso de Jenisjoplin el conflicto armado también ha llegado a calar en su intimidad ya que, además, es a través de las relaciones afectivas y sexuales con los hombres como logra sumergirse en el mundo de la militancia política:

5 *Herriko* o *herriko taberna* significa 'bar del pueblo' y hace referencia a bares frecuentados por afiliados y simpatizantes de la *izquierda abertzale*.

> Cerramos el trato sin articular palabra: yo entraría en su cama y él me abriría las puertas de Bilbo. Si conocí el Bilbo de izquierdas de la mano de Haritz, Karra fue quien me hizo un hueco y me integró en la cuadrilla de colegas. A las pocas semanas de enrollarme con Karra, ya era conocida en Somera, me saludaban unos y otros cuando caminaba por la calle, me sacaban zuritos. El sexo con él era bastante soso, sin brillo especial. No se esmeraba demasiado en dar placer, era de eros vago, pero me hacía planes en la ciudad, me invitaba a las reuniones, me presentó a las chicas de Segi, entre ellas a Irantzu, a cuyo piso me mudé a los pocos meses. Por lo tanto, puedo decir que dejé atrás la soledad gracias al sexo, que gracias a él recuperé mi adolescencia perdida, y que el arte bajo las sábanas me abrió las puertas de la militancia, del compañerismo, de la ciudad y de la autonomía (147).

Ese hecho deja en evidencia las relaciones de poder determinadas por el género dentro del movimiento político, además de constatar la común pero errónea percepción de que las mujeres carecen de agencia y capacidad crítica a la hora de sumergirse en movimientos políticos (Poloni-Staudinger y Ortbals, 2013). Es más, investigaciones sobre la participación de mujeres como agentes políticos en contextos de lucha armada muestran que el hecho de etiquetar a esas mujeres como parejas de, putas, bobas, víctimas o terroristas despiadadas no son más que mecanismos del patriarcado para negar la agencia política a esas mujeres (Dañobetitia, 2021). Si bien es cierto que algunas mujeres se introducen en el mundo de la militancia política por cuestiones amorosas, investigaciones concretas sobre el caso de ETA, por ejemplo, desmienten esa creencia y enfatizan que ese prejuicio no hace más que perpetuar la dificultad para ser reconocidas como sujetos políticos (Alcedo, 1996; Hamilton, 2007).

Sin embargo, hay otros aspectos en los que el personaje no cumple con los estereotipos de género tradicional. Es el caso de su fuerte carácter luchador, estrechamente ligado con el estereotipo de los *gudaris*[6]:

> Me siento viva en la lucha; en la paz, muero. Por eso busco la violencia; porque me libra de la calma, de la pausa, del silencio. Porque me hace recordar que tengo un cuerpo y que es mío. [...] La violencia, para mí, no es algo ajeno y desdeñable, es un medio más de comunicación. Algo que está ahí: en nosotros, con nosotros. No me parece asquerosa hasta el desprecio. Diría que la entiendo. Peor me parecen el desdén, el rechazo, el menosprecio silencioso (66—67).

Ese afán por la confrontación, por otro lado, también se debe al sentimiento de invisibilidad derivado del conflicto de género. Ese sentimiento le produce mucha rabia que incita a la protagonista a ponerse frente al opresor con la

6 El término *gudari* hace referencia al soldado vasco, típica y tradicionalmente varón. En el contexto de la lucha armada hace referencia a los militantes de ETA.

esperanza de volverse visible. No obstante, aunque Nagore desafía repetidamente a la autoridad, no recibe respuesta; es más, siente que su actitud es totalmente despreciada:

> Con frecuencia, yo misma he creado el enfrentamiento: con profesores, con clientes del bar, con la policía, con los médicos y conmigo misma. Es muy mío esto de echarle un órdago a la autoridad. De camino a las manifestaciones, suelo estar a la espera del control para que me hagan bajar del coche. Pero nunca me paran. Quisiera demostrarles que no les tengo miedo a aquellos que me toman por invisible (66—67).

En los conflictos de lucha armada la labor de las mujeres suele ser rechazada o menospreciada. En el contexto de ETA, sobre todo en sus inicios, la lucha por demostrar la valía como militantes políticas ha sido una constante en el recorrido de las mujeres que han participado tanto en la lucha armada como en movimientos políticos derivados de la lucha de liberación nacional (Alcedo, 1996; Hamilton, 2007, Dañobeitia, 2021). En cuanto a la vigilancia y persecución policial, la asunción del estereotipo de género tradicional de que la mujer es pacífica por naturaleza, sobre todo durante la primera década de ETA, fue utilizado en beneficio de la organización para llevar a cabo acciones en colaboración con mujeres que no levantarían sospecha alguna ante la policía (Alcedo, 1996; Hamilton, 2007). En el caso de Nagore es precisamente ese estereotipo de género el que hace que no sea un objetivo a ojos de la policía.

Sin embargo, entre los peligros a los que se enfrenta Nagore, existen algunos que están estrechamente ligados a su condición de mujer. La mención de la presencia de violadores deja entrever la existencia de otro conflicto político:

> Y creo que he tenido suerte. Siempre he salido bien parada de los aprietos. He estado en peligro una barbaridad de veces, he dejado atrás cristales rotos, puñetazos, pelotazos, pistolas, navajas, porras y violadores. Hay hombres que me han perseguido hasta la puerta de mi casa, y no he salido corriendo; me he quedado escuchando sus pasos, me he girado, he dado la cara y he cerrado la puerta del portal en sus narices (68).

Por otro lado, otro fragmento en el que se pueden apreciar los estereotipos de género del imaginario de la lucha armada es cuando Nagore escucha por la radio el comunicado en el que ETA anuncia el cese definitivo de su actividad armada:

> A las siete de la tarde del 20 de octubre de 2011 acababa de despedirme de una clienta tras hacerle un masaje facial. En las noticias de la radio que tenía sintonizada en el hilo musical, escuché que ETA había decidido dejar la lucha armada definitivamente. La declaración tenía voz de mujer. Me asombró, aunque no tanto: la idea del desarme vinculada a la feminidad (152).

Por un lado, a Nagore le sorprende la presencia femenina en un mundo de las armas tradicionalmente masculino, fruto de los prejuicios generados por el imaginario de género colectivo. De hecho, esa reflexión resulta contradictoria respecto a la protagonista, ya que ella misma, junto con más mujeres, es militante del movimiento político en torno a la lucha de Liberación Nacional. No obstante, a través de la frase «me asombró, aunque no tanto» Nagore hace referencia a la idea estereotipada de asociar a la mujer con la palabra y no con las armas. Ella también es consciente de que la presencia femenina no es casual en un comunicado que anuncia el cese definitivo de la lucha armada, ya que, históricamente, a las mujeres se les ha relacionado con la paz y la persecución de esta (Poloni-Staudinger y Ortbals, 2013).

Para finalizar, cabe destacar la similitud entre las reflexiones en torno al conflicto armado y el conflicto del SIDA que dan pie a crear analogías entre ambos. Sirva como ejemplo el siguiente fragmento: «Me siento viva en la lucha; en la paz, muero. Por eso busco la violencia; porque me libra de la calma, de la pausa, del silencio. Porque me hace recordar que tengo un cuerpo y que es mío» (66). En esas reflexiones Nagore describe su actitud ante la vida previa a recibir el diagnóstico del SIDA. Paralelamente, el País Vasco es un pueblo que ha vivido en lucha, y, como le ha ocurrido a Nagore, esa lucha ha tenido que cambiar de forma. En ese contexto es ilustrativo el fragmento en el que Nagore, por fin, acepta rendirse y aceptar el tratamiento contra el SIDA:

—[Irantzu:] No es lo mismo rendirse que saber parar a tiempo.
—[Nagore:] Yo no veo la diferencia. Sin duda alguna, he desistido porque no podía hacer otra cosa. Cuando decidí tomar antirretrovirales, mi pensamiento no fue el de «así me curaré», sino el de «así dejaré de pelear». Lo que me alivia por dentro no es la esperanza, es el descanso. Seguir con la pelea entre mis creencias y la autoridad iba a matarme. Era un esfuerzo demasiado grande (192).

Fundamentalmente, para Nagore aceptar recibir el tratamiento es sinónimo de rendición, el final de una lucha y el comienzo de una nueva era impulsada, forzosamente, por el agotamiento extremo que no le deja otra alternativa. Asimismo, esa sensación de cansancio coincide con las reflexiones de la antropóloga Mari Luz Esteban. Según Esteban (2015), el final del siglo XX se caracteriza por la sensación de incertidumbre y, a nivel político, el fracaso de los viejos proyectos revolucionarios que habían sostenido las políticas antifranquistas ha llevado a cuestionar dichas formas de organización y representación, lo cual ha provocado una crisis en cuanto a las distintas formas de activismo político. Sin embargo, es precisamente de esta situación de incertidumbre y decepción de donde surgen algunas lecturas críticas y reivindicaciones actuales sobre nuevos

modelos de militancia. De acuerdo con Esteban (*ibíd*.), la necesidad de cambio es reivindicada, sobre todo, por los militantes más jóvenes, que, aunque en los últimos años están sufriendo una represión extraordinaria por parte del Estado, se encuentran inmersos en un proceso de profunda reflexión y revisión colectiva, liderada, en muchos casos, por feministas.

6. Conclusiones

En definitiva, en esta novela Alberdi no solo ha indagado en el tema de la construcción del sujeto político a través del discurso de un personaje literario, sino que, además ha planteado profundas reflexiones sobre la situación sociopolítica actual del País Vasco, desde una perspectiva corporal e íntimamente ligada con la sexualidad.

La protagonista se presenta como un sujeto encarnado en un contexto tradicionalmente masculino dentro de la militancia política del entorno de la *izquierda abertzale*. Su fuerte carácter combativo la aleja de los estereotipos de género tradicionales. No obstante, se ha podido comprobar que su propio discurso a veces es contradictorio. Finalmente, cabe destacar que el conflicto de género y el conflicto del SIDA, habitualmente eclipsados por el conflicto armado vasco, adquieren relevancia en esta novela ejerciendo de altavoz de voces marginales y cuestionando la hegemonía del conflicto nacional.

Referencias

Alberdi, U. (2007). *Aulki bat elurretan*. San Sebastián: Elkar.

Alberdi, U. (2009). *Aulki-jokoa*. San Sebastián: Elkar.

Alberdi, U. (2017). *Jenisjoplin*. Zarautz: Susa.

Alberdi, U. (2019). *Kontrako eztarritik*. Zarautz: Susa.

Alberdi, U. (2020). *Jenisjoplin*. Bilbao: Consonni.

Alberdi, U. (2021). *Reverso. Testimonios de mujeres bertsolaris*. Bilbao: Consonni.

Alcedo, M. (1996). *Militar en ETA: historias de vida y muerte*. San Sebastián: Haranburu.

Dañobeitia, O. (2021). 90eko hamarkadako Ezker Abertzaleko emakumeen bizipenak: genero-erregimen ezberdinen arteko dantza(n). En I. Atutxa, y I. Retolaza (Eds.), *Indarkeriak dantzatzera behartzen gaituzte: Gatazka armatuaren irakurketa feministak* (pp. 45—102). Bilbao: UEU.

Egaña, I. (2012). Begiradak gatazkaren gainean. En J. Kortazar y A. Serrano (Eds.), *Gatazken lorratzak* (pp. 65—92). San Sebastián: Utriusque Vasconiae.

Egaña, I. (2017). Eskerrak ahulak garen. *Deia*. Disponible en: https://kritikak.armiarma.eus/?p=7285 [Fecha de consulta: 07/07/2022].

Esparza, I. (2017). Gorputz markak. *Gara*. Disponible en: http://kritikak.armiarma.eus/?p=7278 [Fecha de consulta: 07/07/2022].

Esteban, M. L. (2015). La reformulación de la política, el activismo y la etnografía. Esbozo de una antropología somática y vulnerable. *Ankulegi*, 19, 75—93.

Etxebarrieta, O. y Rodríguez, Z. (2016). *Borroka armatua eta kartzelak*. Zarautz: Susa.

Gill, A. M. y Whedbee, K. (1997). Rhetoric. En T. A van Dijk (Ed.), *Discourse as Structure and Process* (pp. 157—184). Londres: Sage.

Goikoetxea, J. (2016): Hitzaurrea. En O. Etxebarrieta y Z. Rodríguez (Eds.), *Borroka armatua eta kartzelak* (pp. 9—11). Zarautz: Susa.

Guibernau, M. (2017). *Identidad: pertenencia, solidaridad y libertad en las sociedades modernas*. Madrid: Trotta.

Hamilton, C. (2007). *Women and ETA: The gender politics of radical Basque nationalism*. Manchester: Manchester University Press.

Poloni-Staudinger, L., & Ortbals, C. D. (2013). *Terrorism and Violent Conflict: Women's Agency, Leadership and Responses*. New York: Springer.

Pujante, D. (2003). *Manual de retórica*. Madrid: Castalia.

Rodríguez, Z. (2016). Emakumea da bakea, gizona biolentzia. En O. Etxebarrieta y Z. Rodríguez (Eds.), *Borroka armatua eta kartzelak* (pp. 40—45). Zarautz: Susa.

Alfonso Bartolomé

Contradiscurso y dialéctica de resistencia: experiencia migratoria en *American Poems* (2015) y *Año 9. Crónicas catastróficas en la era Trump* (2020), de Azahara Palomeque

1. Introducción

En este artículo se presentan dos obras de la poeta española Azahara Palomeque Recio (1986): *American Poems* (2015) y *Año 9. Crónicas catastróficas en la era Trump* (2020), donde se reflexiona sobre el fenómeno migratorio y sus consecuencias[1]. El lector se va adentrando en un mundo profundo con una poesía –y también prosa– en ocasiones de claro corte intimista, que describe las ansiedades y los miedos que debe afrontar el emigrante que ha dejado su hogar de forma permanente. Palomeque refleja de forma vehemente y hasta desgarradora el fenómeno del viaje y, por tanto, de la viajera, y como resultado las múltiples secuelas de residir en el extranjero. De forma similar, en su lenguaje se produce un contradiscurso que evidencia el descontento –en parte– con su experiencia migratoria, haciendo una crítica no solo al lugar de destino (Estados Unidos), sino también al lugar de procedencia (España). Palomeque ha publicado otros dos poemarios: *En la ceniza de las encías* (2017) y *R.I.P. (Rest in Plastic)* (2019), junto con una *plaqueta* bilingüe con el nombre de *El diente del lobo/ The Wolf´s Teeth* (2014). En la actualidad está trabajando en lo que sería su primera novela y también es colaboradora habitual de diarios como *El Periódico Extremadura* o *El País*. Asimismo, participa de forma habitual en el *podcast* de actualidad política *La Base*, dirigido y presentado por Pablo Iglesias.

2. El viaje migratorio o el dolor de vivir en la distancia

Ya el título del trabajo, *American Poems*, implica esa dualidad migratoria o dicotomía identitaria prácticamente irreducible. El uso tanto del inglés como del español se refleja de manera constante, tanto en el poemario como en la obra de ensayos *Año 9*, enfatizando esa identidad liminal. Al comienzo de *American*

[1] A partir de ahora citaré las dos obras como *American* y *Año 9* respectivamente.

y antes de llegar a los primeros versos, lo primero que se encuentra el lector es una cita de Edward Said: "Exile [...] is the unhealable rift forced between a human being and a native place, between the self and its true home: its essential sadness can never be surmounted" (Said, 2000, cit. de Palomeque Recio). La poeta –apoyándose en el testimonio del crítico de origen palestino– parte de la premisa de que el desplazamiento es algo incurable y de que el trauma de la separación nunca puede superarse, algo que sienta las bases de forma muy clara en la escritura de Palomeque y su pensamiento en torno a la emigración, o como ella lo suele denominar, exilio[2]. Este tipo de sentimientos o similares se han bautizado como Síndrome de Ulises, donde los niveles de estrés chocan con las capacidades de adaptación al nuevo lugar (Achotegui Loizate, 2006: 60).

Con respecto a la estructura de *American*, el poemario se divide en cuatro secciones con un total de 53 poemas. El título de esta primera parte del libro, «Decirle al estuario que se recoja en un puño», es una imagen muy relevante donde el estuario actúa como analogía del sujeto migrante. El estuario es un tramo del río invadido por el mar, donde además se pueden acumular depósitos de fango. Además, no se debe olvidar la composición diferente del estuario, agua dulce, con el agua salada del mar. Esta imagen es muy rica, puesto que refleja la llegada del emigrante a una zona hostil, diferente y de difícil –o imposible– asimilación. Asimismo, el primer poema del libro, titulado «Ana», trata de dejar claro ese dolor inevitable que produce el viaje debido a la ruptura. Parte del verso inicial de este primer poema dice: «Ana está llorando en su sonrisa» (Palomeque Recio, 2015: 11), donde se expone esa dualidad paradójica en la viajera al mostrar dos sentimientos opuestos, que no hacen sino rescatar esa sensación de extrañeza o alienación a través de un oxímoron o aporía. El comienzo del segundo verso del mismo poema: «Ana supura» (Palomeque Recio, 2015: 11), ahonda en esta sensación de pérdida y de aflicción, revelando el desplazamiento migratorio como una especie de herida sangrante.

La identidad movible o fronteriza es algo característico en la poesía de Palomeque. Los dos últimos versos del tercer poema de *American* manifiestan: «Comprar esa frontera: decirle al estuario / que se recoja en un puño, que no se evapore» (Palomeque Recio, 2015: 13). Si, como se comentaba anteriormente, el estuario representa de forma simbólica al emigrante, el yo lírico le pide a ese individuo viajero y «absorbido» por otro país que aguante, que resista,

[2] Aunque el término (exilio) puede ser problemático por la historia reciente de España, si nos ceñimos a la primera definición de la Real Academia Española (RAE): «Separación de una persona de la tierra en que vive», el vocablo es correcto.

que no pierda su identidad, que no «muera» del todo –tanto física como ontológicamente– en su desplazamiento. Esta incertidumbre se puede observar en el segundo poema, «Nuevas palabras», donde el viaje se ve como algo incierto y desconocido: «No puedo más que desearte suerte [...] que el paisaje te sea ligero a tu paso» (Palomeque Recio, 2015: 12). El título del poema refleja el nuevo idioma –en este caso, el inglés– y a su vez la nueva vida, nueva experiencia, nuevo recorrido y nueva ubicación. En el tercer verso de este mismo poema se produce un problema identitario con el uso de la nueva lengua, donde la identidad se ve distorsionada también como consecuencia del nuevo idioma: «ver como entre balbuceos aciertas a nombrarte» (Palomeque Recio, 2015: 12).

En *Año 9*, libro en prosa que consta de dieciséis ensayos junto con un prólogo y un epílogo, también hay referencias al lenguaje y a la pérdida parcial de la lengua nativa tras una estancia prolongada en el extranjero. Ya incluso antes del prólogo se puede leer una nota a la edición que afirma: «La lengua del emigrante suele quedarse estancada en el momento en que se va de su país, puesto que deja de ser partícipe de los cambios que ocurren después» (Palomeque Recio, 2020: 12). Precisamente, es en esta nota a la edición en la que se informa al lector de que la palabra «solo» se escribirá con tilde debido a que esa era la regla ortográfica antes de que la autora partiera de España. Justo después del prólogo, el primero de los ensayos se titula «El lenguaje», donde se hace incidencia en esa pérdida lingüística del idioma nativo: «Llevo más de un año sin hablar español, quitando el ratito de los domingos, cuando con una media sonrisa abro el ordenador y me digo "hoy es el día de mamá"» (Palomeque Recio, 2020: 15).

Como escritora, y más si cabe como poeta, Palomeque se lamenta de olvidar o no poder recordar algunas palabras y de no escuchar su idioma nativo, al residir en un país donde la lengua vehicular es el inglés. En *Año 9* aclara con pesar parte de la evolución en la pérdida progresiva de la lengua en el primero de los ensayos: «He pasado por etapas. Una no se vuelve así una inútil lingüística de un día para otro, sino después de transitar distintos territorios [...] Faltas de ortografía, conjugaciones protésicas, malsanos juegos en los que se acaba perdiendo hasta llegar al tartamudeo inseguro del que me salva, *deus ex machina*, un latinismo» (Palomeque Recio, 2020: 17). De manera similar, en sus conversaciones con su madre recuerda con nostalgia el vocabulario específico de la figura materna: «los zarcillos, los jeringos, el *no es mesté*, la vida al fresco, aquí justo *frentico* de la vecina» (Palomeque Recio, 2020: 16, cursiva en el original).

El emigrante no se emplaza solo entre dos lenguas, sino que también se (le) ubica entre dos territorios de manera física. De esta forma, en «Nuevas palabras», el propio viaje se une a esa identidad confusa del sujeto desterritorializado. Así, al final del poema se puede leer: «decirte el viaje es esto: un muñón

estable / en ambas almas del pensamiento» (Palomeque Recio, 2015: 12). Esta dualidad en las almas podría hacer referencia a los dos lugares que ahora (posee) la voz lírica, a un desdoblamiento por parte del yo viajero al (no) pertenecer ahora a dos territorios diferentes pero interdependientes. Parece que el lugar de destino es un «muñón» añadido al viajero, algo antinatural o *contra natura* en el emigrante. El mismo trayecto parece ser visto como una prótesis que se le adhiere al emigrante, algo que no se corresponde al individuo de forma congénita. Además, la dualidad identitaria también se podría incluso entender al fijarse en el título del primer poema «Ana», un palíndromo que muestra ese dimorfismo al que se debe enfrentar el viajante.

3. Contradiscurso o la palabra como dialéctica de resistencia

La autora es muy consciente del peligro que tienen las armas en el país donde reside, así, en su quinto ensayo «Como quien oye llover» critica la segunda enmienda: «Todos los días, al volver del trabajo, a eso de las cinco y media o seis de la tarde, me ronda el mismo pensamiento saliendo del metro: estoy en mitad del escenario perfecto para un tiroteo» (Palomeque Recio, 2020: 39). Un estado de inseguridad inevitable: «Uno aprende a convivir con el derecho a morir caprichosamente de la mano de dictámenes ilógicos, legitimados por la Carta Magna» (Palomeque Recio, 2020: 41). Una sensación de miedo e inseguridad promovida por grupos de presión y organizaciones con mucha influencia: «Una ha oído de la Asociación Nacional del Rifle (NRA en sus siglas en inglés), su extremo poder político, y ha leído que, con cada tiroteo masivo, aumenta significativamente el número de armas vendidas» (Palomeque Recio, 2020: 42).

El lugar de destino para Palomeque se ve como una amenaza, como un lugar a la vez violento y peligroso. En el poema con el título irónico de «Safety Policy», basado en el artículo escrito por Naomi Wolf[3], se describe a los Estados Unidos como un país donde no se respetan los derechos humanos y donde se criminaliza a las personas a través de humillaciones, vejaciones, torturas y violaciones. Se describe una especie de *Big Brother* con respecto al sistema permanente de vigilancia tanto en los aeropuertos como en los sistemas penitenciarios. La autora española denuncia este tipo de actuaciones por parte de los trabajadores y de qué manera estas prácticas dejan al yo lírico indefenso, describiendo un universo hobbesiano en la que la muerte parece acechar por momentos: «Que

3 Disponible en: https://www.theguardian.com/commentisfree/cifamerica/2012/apr/05/us-sexual-humiliation-political-control [Fecha de consulta: 29/06/2022].

me muera, ahora, por la matanza / del hombre al hombre» (Palomeque Recio, 2020: 14).

Siguiendo en los Estados Unidos, la autora hace referencia –en su undécimo ensayo titulado «Make America Great Again»– a las ciudades que han quedado desamparadas tras el declive industrial en una crítica al sistema económico actual: «contemplaba las ruinas de un pasado industrial: fábricas en estado de descomposición que habían sido abandonadas cuando comenzó la externalización de la manufactura a los países asiáticos, moles de cemento armado cuyos cristales rotos dejaban entrever la mano ratera del hombre» (Palomeque Recio, 2020: 78). Esta crítica se extiende a la industria cinematográfica de los Estados Unidos que falsea parte de la realidad y «no se corresponde con las vicisitudes de la gente de a pie» (Iván, 2020). La autora critica el desamparo de esas ciudades que en su momento disfrutaron de una «economía boyante» (Palomeque Recio, 2020: 78) y que en la actualidad componen y proyectan un paisaje desolador.

La poeta también desconfía de esa sociedad individualista que «ha aprendido a no esperar nada del gobierno porque este no les genera confianza» (Palomeque Recio, 2020: 75). En su ensayo «Los mendigos de mi madre», intenta visibilizar una población que parece ignorada por el gobierno americano, los sintecho, incidiendo nuevamente en esa individualidad exacerbada estadounidense: «la ausencia casi total de prestaciones sociales y la filosofía del *do it yourself...* convierten a los indigentes no solo en habitantes perpetuos de la calle, sino en ciudadanos de categoría cero» (Palomeque Recio, 2020: 98). Este tipo de situación hace que la autora recele del llamado *American Dream* y reafirme su posición al entender que hace que salte por los aires los cimientos del famoso sueño americano (Iván, 2020). De hecho, Palomeque no duda en afirmar de forma contundente: «Digámoslo claro: el *American Dream* es una gran mentira, abominable» (Santano y García-Jiménez, 2020). Además, también critica al gobierno estadounidense y las guerras en las que se ha visto involucrada la potencia norteamericana. Así, sostiene: «Si más de la mitad de mis impuestos federales se destinan al ejército –pago, con mi dedicación laboral, una política exterior que invade países racializados, mantiene Guantánamo en pie, financia el cinerario programa de drones, erige Abu Ghraib y entrena a sus militares–, con los dólares que son extirpados al contribuyente» (Palomeque Recio, 2020: 72).

Esta crítica social desemboca en una solidaridad para con las personas que han tenido que abandonar sus países. Esto sucede en el poemario *American*, en una de las últimas creaciones titulada «Cedar Waxwings», donde parece que se hace un homenaje a todos los emigrantes españoles cuando cita al poeta estadounidense y miembro de la generación *Beat* Allen Ginsberg en el epígrafe: «I

saw the best minds of my generation...» (Palomeque Recio, 2015: 75). La referencia al comienzo del poema *Howl* (1956) se podría interpretar como una muestra de respeto y consideración a la emigración cualificada española contemporánea, que por causas económicas se ha visto obligada a abandonar el país. Este reconocimiento también se da con otros emigrantes no españoles que residen en los Estados Unidos. De esta manera, en el capítulo nueve de título «Ahmad», hace referencia a un emigrante sirio que reside en los Estados Unidos. Ahmad ha cambiado su profesión al llegar al país de destino, haciendo las funciones de taxista, al no poder trabajar de docente, profesión que realizaba en Siria.

Palomeque habla de «S-pain» al referirse a España. Esta grafía inusual para denominar su lugar de origen se puede entender al menos de dos formas. La primera sería como el dolor experimentado al abandonar España y la segunda como el dolor por una patria que deja escapar a sus vástagos. La autora culpa a la clase política –y en concreto al sistema económico– de tener que haber abandonado su país: «Recuerdo cuando por fin me decidí a establecerme en Estados Unidos, tras comprobar que un 50 % de paro juvenil en S-pain, unido a la crisis política que afectaba a los países meridionales de Europa, imponiendo sometimientos financieros llamados *rescates*, no me dejaba muchas más opciones» (Palomeque Recio, 2020: 20, cursiva en el original). Estadísticas generales afirman que las migraciones cualificadas internacionales han ascendido de manera muy significativa en los últimos años, debido en parte al incremento de jóvenes para cursar estudios superiores, donde Estados Unidos sigue siendo el país receptor por antonomasia (Esteban y Masanet, 2018: 8).

4. Conclusiones

La escritura de Palomeque manifiesta la fragilidad e inseguridad del sujeto migratorio en tierra extraña que afecta al estado de ánimo. Esta fragilidad también la expone la autora en otros emigrantes en los Estados Unidos, puesto que esta sensación no es exclusiva del emigrante español. Se produce una solidaridad, admiración y empatía por los sujetos migrantes. En el capítulo dieciséis se presenta la difícil historia de Fayth, una antigua alumna (de nombre ficticio) de Palomeque, cuya biografía y testimonio ayudan a conocer más de cerca a este personaje femenino.

El emigrante se puede ver como un ser rizomorfo que se encuentra en continuo desarrollo y es poseedor de una multiplicidad inabarcable. Es una especie de *continuum* amorfo con una voz polifónica. Un ser que forma parte de la sociedad de acogida pero que, al mismo tiempo, se encuentra en el borde de ella. Si el narrador estadounidense Francis S. Fitzgerald afirmaba que «toda vida

es, evidentemente, un proceso de demolición» (Scott Fitzgerald, 1945, cit. de Deleuze y Guattari, 2002), esto se podría asemejar a la escritura de Palomeque por su inevitable tono pesaroso y afligido. El emigrante se encuentra repleto de microfisuras debido a su posición en el mundo y la escritura es una manera de ir juntando esas grietas –aunque sea de forma momentánea y limitada, esas partes deshilachadas de su identidad que parecen ir cosiéndose poco a poco a través de la palabra. De ahí que el sujeto emigrante sea un ente segmentado, un ser formado por una multitud de segmentos de diferentes tamaños, posiciones y direcciones. En resumen, el emigrante goza de una posición anormal, en su acepción más académica del término, es decir, «[Q]ue accidentalmente se halla fuera de su natural estado o de las condiciones que le son inherentes» (RAE, 2014).

La poesía en concreto y la escritura en general actúan como bálsamo ante esta situación amorfa, deforme. Este arte, a pesar de mostrar las inquietudes e inseguridades, es un producto estabilizador en medio del caos, es un mecanismo que adhiere sujeción a través de la palabra. Es un tranquilizante, pero no solo eso, es un lugar primigenio, original y hasta en ocasiones neutro, en medio de todo el desconcierto que le toca vivir a la persona desplazada. Es, sin lugar a dudas, un sitio recóndito para la esperanza. La palabra actúa como fuerza reterritorializadora tanto en la forma como en el contenido en un ser desterritorializado, es un lugar de redención. La escritura se emplaza en el lugar exacto que ocupa el emigrante, es decir, se ubica en el desgarro, en el resquicio, en la propia dislocación que es inseparable del sujeto migratorio, es un bálsamo contra la ruptura, una pomada que se extiende en la herida sangrante. El emigrante no es sino un *intermezzo*, alguien que habita por obligación el medio, la hendidura y/o la grieta.

El viaje afecta la vida del yo migratorio de manera general porque rompe una trayectoria que parecía congénita con el ser antes de convertirse en un ente desplazado. Esto no solo produce dolor, sino también desamparo, soledad, desarraigo o tristeza. Todo esto perjudica a la persona de manera extraordinaria, produciendo una grave crisis identitaria en el sujeto migratorio. Asimismo, se afirma una contrariedad de contraposición de ideas entre el éxito profesional por parte de Palomeque y su vida personal. A pesar de la aparente estabilidad laboral y económica en el país de residencia, el espacio extraño en el que se encuentra ubicada produce sentimientos de contrariedad, confusión y, por tanto, existenciales. Esto hace que la identidad se pueda ver deformada, ajada y se originen cambios esenciales que antes del éxodo parecían impensables.

La vida del migrante se sitúa en el umbral entre el antiguo y el nuevo yo, produciéndose así una dualidad que afectará a ambos «yoes». Como señala

Byung-Chul Han: «The threshold is a transition to the unknown. Beyond the threshold, a completely different state on being begins» (2018: 34). De esta manera, esta frontera identitaria actúa como un lugar único de transformación, de cambio y de evolución, que lleva a la persona a convertirse en un ser completamente diferente al anterior, pero, no obstante, irremediablemente interdependiente. Esta identidad contradictoria hace que el individuo se transforme, como se ha visto a lo largo de este ensayo, de manera bastante frecuente en lo que Han denomina *homo doloris*. Este sufrimiento se refleja en la escritura de Palomeque puesto que la retórica usada es de corte intimista, algo que hace que el lector se introduzca en el mundo recóndito e íntimo del sujeto migrante, teniendo la oportunidad de conocerle más a fondo.

En la poética de Palomeque hay una conciencia transfronteriza de tipo testimonial, se relata una autohistoria que lucha por habitar ese espacio «en las afueras». A través de la escritura hay un proceso de reconocimiento, de identificación, de búsqueda que lleva inevitablemente a tomar conciencia. Este (auto) reconocimiento se produce a través de esa nueva conciencia producto del sujeto migratorio. Este sujeto se convierte en un ser que habita dos culturas, dos espacios, dos mundos, un ser que no es plano, sino de diferentes cuerpos geométricos, es decir, un poliedro. Un ente de muchas caras y aristas que se ubica en un eterno *continuum*, o sea, una identidad múltiple y cambiante. A pesar de toda la incertidumbre se produce una escritura rebelde, una lucha con el medio donde no solo se reclama un espacio, sino que se crea una nueva cultura, un nuevo espacio, y es precisamente en la soledad donde prospera la rebeldía de la escritura de Palomeque, lo que aquí se ha denominado contradiscurso o dialéctica de resistencia. Como recuerda Gloria Anzaldúa, «[T]odo lo que nos saca del terreno familiar, provoca que se abran las profundidades, genera un cambio en la percepción» (2016: 86) y el compendio de ambas culturas produce una nueva conciencia, un nuevo paradigma (2016: 136), en este caso, el paradigma migratorio.

Referencias

Achotegui Loizate, J. (2006). Estrés límite y salud mental: el síndrome del emigrante con estrés crónico y múltiple (Síndrome de Ulises). *Migraciones. Publicaciones del Instituto Universitario de Estudios sobre Migraciones*, 19, 59—85.

Anzaldúa, G. (2016). *Borderlands/ La frontera*. Madrid: Capitán Swing.

Deleuze, G. y Guattari, F. (2002). *Mil mesetas: capitalismo y esquizofrenia*. Valencia: Pre-Textos. Disponible en www.ia801006.us.archive.org/27/items/agenciamientos_aurales/GuattariDeleuze_mil-mesetas.pdf [Fecha de consulta 7/05/2022].

Esteban, Fernando O. y Masanet Ripoll, E. (2018). Una mirada a la emigración española cualificada reciente: estado de la cuestión y enfoques teóricos. *Arxius de Ciències Socials*, 39, 5—17.

Han, B. (2018). *The Expulsion of the Other: Society, Perception and Communication Today*. Cambridge: Polity Press.

Iván Paredes, R. (2020). Azahara Palomeque: En EE. UU. La literatura en español sufre el mismo racismo que sus lectores o hablantes. *Pliegosuelto. Revista de Literatura y Alrededores*. Disponible en: www.pliegosuelto.com/?p=29928 [Fecha de consulta 7/05/2022].

Palomeque Recio, A. (2015). *American Poems*. Sevilla: Ediciones de la Isla de Siltolá.

Palomeque Recio, A. (2020). *Año 9. Crónicas catastróficas en la era Trump*. RIL editores.

Real Academia Española (2014): *Diccionario de la lengua española*, 23.ª ed. Disponible en: https://dle.rae.es/exilio [Fecha de consulta 22/06/2022].

Santano, L. y García-Jiménez, M. (2020). Azahara Palomeque: Digámoslo claro, el American Dream es una gran mentira, abominable. *Diagnóstico Cultura*. Disponible en: www.diagnosticocultura.com/azahara-palomeque-cronicas/ [Fecha de consulta 7/05/2022].

Carlos Arturo Caballero Medina
El discurso autobiográfico de *Memorias de un soldado desconocido*

1. Introducción

La mayoría de las víctimas fatales del conflicto armado interno peruano (1980-2000) fueron campesinos y campesinas quechuahablantes (Comisión de la Verdad y Reconciliación, 2008: 10), pobres y poco instruidos (Degregori, 2011: 36). En tal sentido, *Memorias de un soldado desconocido*[1] (2012) de Lurgio Gavilán evoca los cruentos hechos de violencia protagonizados por los actores de este conflicto. En este artículo, sostengo que MSD problematiza las narrativas sobre la memoria y las subjetividades del conflicto armado interno, a partir de la superposición de los procesos de subjetivación que configuraron la identidad del autor y del entrecruzamiento de la autobiografía, la memoria y el testimonio en su discurso narrativo.

Lurgio Gavilán narra su travesía en las «tres instituciones totales» del Perú (Degregori, 2012: 13), una organización terrorista como Sendero Luminoso (SL), un instituto armado (el Ejército) y una orden religiosa (la franciscana), según esta cronología: 1) incorporación a SL: a los 12 años en enero de 1983; 2) captura como prisionero por el Ejército: a los 14 años, fines de marzo de 1985; 3) ingreso al Ejército: junio de 1985; 4) retiro del Ejército: agosto de 1993; 5) admisión al noviciado franciscano: marzo de 1995; 6) toma de hábito franciscano: diciembre de 1998; 7) retiro de la orden franciscana: inicios de 2000; y 8) regreso a su pueblo natal en Ayacucho: septiembre de 2007.

La definición de autobiografía utilizada en el presente análisis contempla los siguientes aspectos: un discurso de carácter interpretativo que ofrece una imagen de sí mismo (Piña, 1989: 136), donde un texto primero, la vida, es revisado e interpretado por sucesivos textos posteriores, entendiendo por texto «un informe narrativo conceptualmente formulado de lo que ha sido una vida» (Bruner y Weisser, 1995: 178), sin ofrecer información incontrovertible, ya que está sujeto a los condicionamientos del lenguaje (De Man, 1991: 118), pero a

[1] En adelante, se empleará MSD para hacer referencia al título. Las citas corresponden a la primera edición de 2012.

la vez es expresión de agencia de un sujeto que da cuenta de su posición en el entramado social a través de un relato que muestra cómo enfrentó los procesos de subjetivación que lo constituyeron (Benhabib, 2006: 245).

2. Las demandas conflictivas sobre un yo situado

Seyla Benhabib señala que los sujetos se emancipan de los sistemas sociales en el momento que validan e incorporan sus actos en una biografía coherente a partir de generalidades simbólicas que extraen del sistema social en que viven y, luego, mediante un proceso gradual de diferenciación e individuación. Benhabib enfatiza la agencia de los sujetos para cuestionar la ubicación social en la que se inscriben (Benhabib, 2006: 243). Al respecto, el discurso autobiográfico de Lurgio Gavilán revela los complejos procesos de subjetivación que configuraron su identidad.

La carestía y la violencia fueron los signos vivenciales del paso de Lurgio por SL: pobreza, hambre, entrega total a la guerra popular, constante riesgo de muerte, participación en ejecuciones arbitrarias contra campesinos, saqueos y robos a comunidades hostiles a SL, ejecuciones sumarias contra compañeros de armas y asesinato de policías (Gavilán, 2012: 77—79). Así como cientos de jóvenes campesinos quechuahablantes, Lurgio confrontó las profundas desigualdades políticas, económicas, sociales y culturales emprendiendo la guerra popular de SL. Fue dentro de SL donde halló una explicación autoritaria y la justificación de una acción violenta. SL le exigía unirse a la guerra popular para transformar las relaciones sociales de poder. La explicación marxista-leninista-maoísta-pensamiento Gonzalo[2] de por qué debía hacerlo no fue aceptada en tanto discurso ideológico que impulsara sus acciones (tanto Lurgio como sus compañeros no entendían el discurso ideológico de SL). No obstante, su ingreso a SL no estuvo determinado por motivaciones ideológicas ni fue producto de adoctrinamiento político (66), sino por demandas afectivas (encontrar a su hermano) y materiales (comida y protección) que aquejaban a gran parte de los pobladores de esas regiones.

Un teniente, que lo salvó de ser ejecutado, lo introdujo como soldado en el Ejército peruano. Lurgio cuenta que allí aprendió español, a leer y escribir, cuando tenía poco más de 14 años, pues su lengua materna era el quechua. No obstante, la violencia continuaba presente: mujeres prisioneras convertidas

2 Presidente 'Gonzalo' era el nombre con el cual los senderistas se referían a Abimael Guzmán.

en esclavas sexuales y asesinadas antes de inspecciones oficiales; asesinatos de campesinos a quienes previamente se obligó a cavar su propia tumba, cremación de cuerpos en las bases militares; maltratos de los superiores que luego él mismo aplicó sobre los reclutas novatos; y adiestramiento militar indigno y vejatorio (113—114). El Ejército peruano requería que Lurgio asimilara la violencia como mediadora natural de las relaciones con el otro radical (senderista) y próximo (soldado raso del Ejército). Si bien Lurgio acató esta demanda, luego resolvió abandonar el Ejército. El saldo favorable que hasta ese instante le depararon la experiencia senderista y militar fue la impostergable necesidad de sosiego y meditación retrospectiva.

Su tránsito por la orden franciscana fue notablemente distinto. Las privaciones, aunque comprometían votos de obediencia, castidad y pobreza, adquirieron un matiz más espiritual. La violencia de la etapa senderista y militar cedió lugar a un escenario más propicio para el sosiego y la reflexión religiosa y existencial, puesto que allí se dieron las condiciones que activaron su voluntad por la comprensión intelectual de lo que le había ocurrido en su vida. Inició la escritura de sus memorias mientras se preparaba para ser admitido en la orden franciscana. Así como su ingreso a SL aconteció en la previa a la intensificación del conflicto armado interno, segundo periodo que el IFCVR denomina «militarización del conflicto» (enero de 1983 – junio de 1986), su admisión y permanencia en la orden franciscana tuvo lugar durante el «declive de la acción subversiva, autoritarismo y corrupción» (septiembre de 1992 – noviembre de 2000) (Comisión de la Verdad y Reconciliación, 2008: 61—62).

3. La mirada retrospectiva de un sujeto subalterno[3]

El título del libro anuncia la subalternidad del sujeto autor: un 'soldado desconocido'. El relato de Lurgio humaniza al sujeto subversivo y al sujeto contrasubversivo, donde humanizar no significa justificar sus acciones sino intentar representarlos sin reducirlos a la condición de 'terrorista', 'guerrillero', 'senderista', por un lado; o de 'violador de derechos humanos' (soldado, suboficial u oficial), por el otro; y en ambos casos descentrar la lectura dicotómica que confina al sujeto subversivo y contrasubversivo al espacio del mal puro y la irracionalidad, lo cual inhabilita la posibilidad de escuchar sus relatos, sobre todo

3 Sujeto subalterno significa aquí «una pluralidad móvil, como un efecto de discurso de las relaciones antagonísticas» (Asensi, 2007: 149). No se esencializa lo subalterno, sino que se enfoca como una relación dinámica entre dominante y subalterno, y entre diferentes grados de subalternidad.

en el caso del sujeto subversivo, ya que *a priori* se le despoja de humanidad, reforzando la idea de que emergieron de la nada y no como parte de un proceso histórico de violencia estructural. Sobre este aspecto, Carlos Iván Degregori destaca que MSD humaniza al senderista de base, de modo que trasciende la representación del sujeto subversivo como encarnación del mal y profundiza la comprensión del proceso de la violencia, así como sus causas estructurales (2012: 14).

Complementando lo mencionado por Degregori, subrayo que el discurso autobiográfico de Lurgio da voz a otro sujeto subalterno: el soldado raso del Ejército, también adolescente, reclutado forzosa y violentamente en comunidades campesinas o en zonas urbano-marginales de la capital u otras ciudades, pobre y con inciertas perspectivas de desarrollo social, o el senderista arrepentido convertido en soldado, quien podría brindar información valiosa sobre los senderistas. Aquí un rasgo singular del discurso autobiográfico de MSD es que resuelve las demandas de los procesos de subjetivación provenientes de estas dos instituciones totales mediante un relato no empeñado en confrontar ni jerarquizar las subjetividades subversiva y contrasubversiva, sino en exteriorizar sus continuidades: violencia, solidaridad, coraje, traición, compasión, obediencia, renuncia y sacrificio.

MSD expone la mirada del sujeto subalterno desde los dos lugares confrontados (los combatientes de base de SL y los soldados rasos del Ejército) deconstruyendo la oposición subversiva / contrasubversivo en tanto ambos términos dentro de MSD dan cuenta de sujetos a la vez víctimas y victimarios uno del otro, y también víctimas de sus mandos superiores, cualidades las dos que delinean su condición subalterna al interior de cada institución.

Lo singular es que la continuidad entre ambas subjetividades confrontadas además de discursiva es vivencial, pues reside en el mismo sujeto de las dos experiencias, senderista y militar, quien también es el autor, narrador, protagonista e investigador de esas experiencias.

Otra peculiaridad de MSD es el esfuerzo por comprender antes que sentenciar. No se trata de un alegato testimonial a favor de SL o una exculpación de las Fuerzas Armadas ni una exposición ideológico-política justificativa de la guerra popular iniciada por SL ni un relato de hazañas militares heroicas ni el relato de un combatiente, senderista o militar, convencido de que no hubo otro camino que tomar las armas contra el Estado o que la muerte de civiles inocentes implicaba el costo social de lucha contrasubversiva o que a lo sumo se trataba de excesos aislados. Esto se aprecia en la denominación usada para referirse a los combatientes de SL. Emplea 'guerrillero' o 'senderista', no 'terrorista' ni 'subversivo', y a SL lo denomina en algunos pasajes como 'partido' o

'movimiento'. 'Guerrillero' es un término con resonancias maoístas y guevaristas que a través del tiempo adquirió connotaciones épico-románticas (Reyero, 2008: 123—132) y justiciero-libertarias (Guevara, 1972: 193—197), que suelen atenuar las valoraciones descalificadoras de la palabra terrorista. 'Senderista', aunque parezca descriptivo, tampoco está exento de connotaciones descalificadoras, pues involucra mucho más que al mando militar (combatiente) o al mando político pertenecientes a SL, por lo cual también se emplea como sinónimo de terrorista. Igualmente, 'subversivo' se ha asimilado dentro del campo semántico 'terrorista', aunque puede haber grupos armados que se asuman subversivos en tanto la subversión de un orden que consideran injusto sea su objetivo motivacional, pero lo más frecuente es que subversivo sea el concepto atribuido desde el orden hegemónico para identificar la otredad que amenaza su estabilidad.

Lurgio no emplea el término 'terrorista' como sustantivo, lo que evita esencializar al sujeto subversivo. En cambio, adjetiva el término, lo cual permite desplazar este atributo eventualmente hacia las acciones del sujeto contrasubversivo, de modo que una acción terrorista no sería exclusiva del sujeto subversivo.

4. La superposición de los géneros del yo

El discurso autobiográfico de MSD problematiza los presupuestos de la memoria de salvación y la memoria para la reconciliación[4]. La autobiografía está condicionada por convenciones estilísticas y por las reglas del género, o sea, por fuertes convenciones sobre qué decimos cuando hablamos de nosotros mismos, cómo lo decimos y a quién; de este modo, las vidas son textos sujetos a revisiones e interpretaciones constantes; además, los géneros existen no solo como formas de escribir o hablar, sino también de leer y escuchar (Bruner y Weisser, 1995: 177—180). De este modo, la forma en que se narra la vida es tan importante como lo que se narra.

4 Según la memoria de salvación, el gobierno de Alberto Fujimori, respaldado por las Fuerzas Armadas, fue el único responsable de la derrota de Sendero Luminoso y el Movimiento Revolucionario Túpac Amaru; en consecuencia, la nación, en lugar de exigirles cuentas por las violaciones a los derechos humanos, les debe gratitud permanente a quienes libraron al país de la amenaza terrorista. La memoria para la reconciliación consiste en extraer del pasado una lección ejemplar para dirigirse hacia el futuro sin perder de vista que la justicia para las víctimas y el esclarecimiento de la verdad son indispensables (Barrantes y Peña, 2006: 19–21).

Una particularidad de la autobiografía de Lurgio Gavilán es la superposición de géneros del yo (autobiografía, memoria y testimonio). María Antonia Álvarez esboza una distinción entre autobiografías y memorias: atribuye a la autobiografía la esfera íntima de la experiencia del yo, y al *bios* (el curso histórico de una vida) como representación exacta y sincera de la información disponible y verificable en otras fuentes, su aparición en la madurez del autor, la exposición de los motivos que impulsaron a escribirla, la reconstrucción del trayecto vital mediante la introspección sin la mediación de otro externo; en cambio, las memorias narran una vida individual, la historia de una personalidad, para lo cual recuperan el pasado atendiendo a los sucesos significativos del cambio histórico y cultural (Álvarez, 1989: 446). Hugo Achúgar considera que el testimonio posee dos cualidades primordiales: denuncia el abuso de poder, de una situación injusta por excluyente y silenciadora, y contiene la versión oficial de los eventos que narra (2002: 70—72).

MSD transita los antedichos géneros del yo de diversos modos: es una autobiografía en la medida que, en primer lugar, desarrolla una narrativa teleológica asociada al *Bildungsroman*, donde el yo expone una trayectoria vital que contrasta vicisitudes superadas con dificultad (la etapa senderista y militar) con momentos de sosiego y meditación (la etapa en la orden franciscana y el presente como antropólogo), experiencia que deja un saldo digno de ser contado por la lección de vida que supuso para quien la vivió; en segundo lugar, porque el yo de MSD se constituye en un modelo para sus semejantes (sus pares subalternos senderistas, combatientes de base, y militares, soldados rasos y ex senderistas incorporados al Ejército); además, porque debido a la especificidad de su *autos* y su *bios* (un mismo individuo autor-narrador-personaje-investigador de su propio relato de vida, cuyo yo situado fue subjetivado por tres instituciones totales, SL, Ejército e Iglesia) este relato es excepcional; también, porque el efecto de sentido de la narración es el de un proceso de autoconocimiento; por último, porque el sujeto autobiográfico se presenta autónomo y soberano respecto a la organización del *bios* sobre la base de una cronología y a etapas psicosociológicas de la vida humana (MSD abarca su adolescencia, juventud y adultez).

Pero MSD trasciende la autobiografía ingresando al ámbito de las memorias, ya que no abarca exhaustivamente toda la vida del individuo, sino solo aquellas etapas consideradas relevantes para ilustrar una situación social. Si bien el yo se presenta como un modelo (su vida puede ser una muestra representativa de otras vidas expuestas a las mismas condiciones e inspiradora para las mismas), ofrece también una visión particular (la del soldado desconocido) sobre un determinado momento o situación (un segmento del conflicto armado interno

en el Perú). Ilumina esa época en lo que concierne a lo público (violencia política, convulsión político-social, pobreza, etc.) usando el propio trayecto de vida, lo privado, como hilo conductor del relato.

MSD se desplaza levemente hacia el testimonio en tanto relata la experiencia de alguien que padeció y que fue agente de la violencia, es decir, de un testigo privilegiado, denunciante de situaciones injustas y representante de un colectivo. No obstante, cabe aclarar que la denuncia no es la intención comunicativa predominante ni explícita en el discurso autobiográfico de MSD, por lo cual no habría que confundir la narración de situaciones indignantes, perturbadoras o injustas con un objetivo de denuncia, como sucede en los testimonios que desean explicitar al agente del abuso, exponerlo ante la mirada pública justamente por lo reprobable de los actos que infligió a un colectivo que antes del testimonio no estaba condiciones de mostrar su relato. Y aunque en MSD se narran abusos infligidos por SL y el Ejército sobre comunidades campesinas, esta presentación descarnada no tiene por objeto primordial identificar a un exclusivo victimario para descalificarlo moralmente ante el lector o aportar información que conduzca a la posible apertura de una causa judicial[5], sino mostrar, como se mencionó más arriba, las continuidades de los procesos de subjetivación en ambas instituciones que en cierto modo las tornaban semejantes. Téngase presente, asimismo, que el testimonio espera ser tomado por verdadero, porque se muestra fiable (Ricoeur, 2004: 212), no rehúye la comprobación, justamente, para concretar la reivindicación del sujeto testimoniante y del colectivo al que pertenece, aspecto que no es exigido por la autobiografía ni la memoria, que para persuadir apelan más a un efecto de verdad que a la verdad comprobable.

MSD se aproxima al testimonio mediante la narración del proceso de transición del sujeto subversivo a sujeto contrasubversivo, lo que le permitió dar cuenta de situaciones oprobiosas provenientes de uno y otro lado, es decir, que lo testimonial en MSD reside en un relato que asigna tanto a SL como al Ejército la responsabilidad de la violencia infligida a un colectivo exterior como interior a cada institución. Esta doble asignación descoloca la tradición del testimonio más tendiente a contrastes cerrados y a la explícita distinción de victimarios y víctimas. En MSD el senderista y el militar es victimario de su otro radical, pero también es víctima de sus otros no tan extremos dentro de cada institución. MSD también se acerca al testimonio al dar lugar a la fuerza crítica y política de

5 Lurgio Gavilán cambió nombres de personas y de lugares para salvaguardar su integridad y preservar su anonimato.

la memoria del sufrimiento y de la injusticia (Restrepo, 2011: 31—36) a través del relato de un sobreviviente que ejerció y padeció la violencia. De este modo, lo que motiva y organiza el relato del testimonio es el intento de dar fe de sucesos políticamente significativos para provocar un cambio social sobre la base del relato de las voces marginadas, las voces del otro (Achúgar, 2002: 64—66). Al respecto, Lurgio inicia su relato indicando lo siguiente: «Escribo esta historia para recuperar mi memoria; y también para que nunca vuelva a ocurrir algo así en el Perú» (Gavilán, 2012: 49). Finalmente, Lurgio no solo cuenta su propio relato de vida, sino que también esboza una aproximación intelectual de la misma desde la antropología hacia el final del relato, es decir, que aparte de ser testigo de los hechos narrados, estos alcanzan otra dimensión a través de su actuación como investigador que cuenta otra verdad y motiva la posibilidad del reconocimiento, potenciando con ello la fuerza política de su relato de vida.

5. Conclusiones

El discurso autobiográfico de MSD propone revisar los procesos de subjetivación que modelan al sujeto subversivo y al sujeto contrasubversivo, así como el lenguaje que organiza los relatos de vida a fin de comprender el proceso del conflicto armado interno en el Perú. Maurice Halbwachs identifica el lenguaje como el «marco más elemental y estable de la memoria colectiva» (2004: 104), con lo cual se tiende un vínculo entre memoria (*bios*, contenidos de la experiencia), lenguaje (*grafé*, convenciones verbales del género) y sociedad, marcos socioculturales e históricos que establecen las condiciones materiales y simbólicas de producción del discurso autobiográfico dentro de las cuales el yo (*autos*) negocia su agencia.

En tal sentido, concluyo que MSD es un relato autobiográfico que expone la distancia geocultural de la experiencia sobre la violencia política del conflicto armado interno en el Perú (costa/sierra; ciudad/campo; castellano/quechua; letrado/iletrado); estos paisajes socioculturales permiten al lector estar allá mirando desde acá (Castro, 2012: 22). Asimismo, el discurso autobiográfico de MSD trasciende los desencuentros entre las narrativas del conflicto armado interno, debido a la representación descentrada de los sujetos subalternos de este conflicto (el combatiente de base subversivo y el contrasubversivo), a la descripción de los complejos procesos de subjetivación ejercidos sobre ambos, y a la superposición de géneros del yo. De lo anterior, se sigue que MSD discute la idea ampliamente extendida del victimario absoluto de la violencia, ya que no se adhiere a una interpelación hegemónica ni toma partido por SL o el Ejército.

Referencias

Achúgar, H. (2002). Historias paralelas / ejemplares: la historia y la voz del otro. En H. Achúgar y J. Beverley (Eds.), *La voz del otro: testimonio, subalternidad y verdad narrativa* (pp. 61—83). Guatemala: Papiro.

Álvarez Calleja, M. A. (1989). La autobiografía y sus géneros afines. *Epos: Revista de Filología*, 5, 439—450. Disponible en https://doi.org/10.5944/epos.5.1989.9637 [Fecha de consulta: 8/06/2022]

Asensi, M. (2007). Crítica, sabotaje y subalternidad. Lectora, 13, 133–153. Disponible en https://raco.cat/index.php/Lectora/article/view/205615 [Fecha de consulta: 4/06/2022]

Barrantes Segura, R. y Peña Romero, J. (2006). Narrativas sobre el conflicto armado interno en el Perú: la memoria en el proceso político después de la CVR. En F. Reátegui (Coord.), *Transformaciones democráticas y memorias de la violencia en el Perú* (pp. 15—40). Lima: PUCP. Instituto de Democracia y Derechos Humanos.

Benhabib, S. (2006). *El ser y el otro en la ética contemporánea. Feminismo, comunitarismo y posmodernismo.* Barcelona: Gedisa.

Bruner, J. y Weisser, S. (1995). La invención del yo: la autobiografía y sus formas. En D. Olson y N. Torrance (Comps.), *Cultura escrita y oralidad* (pp. 177—202). Barcelona: Gedisa.

Castro Neira, Y. (2012). Antropología de la violencia. Entre los estudios del sufrimiento social y la antropología de la violencia. En L. Gaviláu Sánchez, *Memorias de un soldado desconocido. Autobiografía y antropología de la violencia* (pp. 17—48). Lima: Instituto de Estudios Peruanos / Universidad Iberoamericana.

Comisión de la Verdad y Reconciliación (2008). *Hatun Willakuy. Versión abreviada del Informe Final de la Comisión de la Verdad y Reconciliación.* Lima: Comisión de la Verdad y Reconciliación.

Degregori, C. I. (2011). *Qué difícil es ser Dios. El Partido Comunista del Perú – Sendero Luminoso y el conflicto armado interno en el Perú: 1980—1999.* Lima: Instituto de Estudios Peruanos.

Degregori, C. I. (2012). Sobreviviendo el diluvio. Las vidas múltiples de Lurgio Gavilán. En L. Gavilán Sánchez, *Memorias de un soldado desconocido. Autobiografía y antropología de la violencia* (pp. 9—15). Lima: Instituto de Estudios Peruanos / Universidad Iberoamericana.

Gavilán Sánchez, L. (2012). *Memorias de un soldado desconocido. Autobiografía y antropología de la violencia.* Lima: Instituto de Estudios Peruanos / Universidad Iberoamericana.

Guevara, E. (1972). *Escritos y discursos*. Tomo I. La Habana: Editorial de Ciencias Sociales.

Halbwachs, M. (2004). *Los marcos sociales de la memoria*. Concepción: Anthropos Editorial / Universidad de la Concepción.

Man, P. de (1991). La autobiografía como desfiguración. En Á. Loureiro (Coord.), *La autobiografía y sus problemas teóricos. Estudios e investigación documental. Suplementos Anthropos 29* (pp. 113—118). Barcelona: Anthropos.

Piña, C. (1989). Sobre la naturaleza del discurso biográfico. *Argumentos. Estudios críticos de la sociedad*, 7, 131—160. Disponible en https://argumentos.xoc.uam.mx/index.php/argumentos/article/view/921 [Fecha de consulta: 19/07/2022].

Restrepo, B. (2011). Justicia a los muertos o un alegato a favor del recuerdo moral. *Desde la Región*, 54, 31—36.

Reyero, C. (2008). Guerrilleros, bandoleros y facciosos. El imaginario romántico de la lucha marginal. *Anuario del Departamento de Historia y Teoría del Arte*, 20, 123—132. https://revistas.uam.es/anuario/article/view/2366 [Fecha de consulta: 7/07/2022]

Ricoeur, P. (2004). *La Memoria, la Historia, el Olvido*. México: Fondo de Cultura Económica.

José Antonio Calzón García

Desmontando tópicos: hacia una lectura social e ideológica de ciertas ucronías *steampunk*

1. Introducción. Orígenes y rasgos del *steampunk*: el universo ucrónico

Desde su surgimiento en los años 80 del pasado siglo, el *steampunk* se ha convertido en una categoría literaria –habitualmente entrelazada con la ciencia ficción– controvertida, escurridiza, proteica y en permanente redefinición. Aupada a hombros de la llamada literatura especulativa, asistió a su bautismo nominal en 1987, de manos del escritor Kevin W. Jeter, para quien consistiría en una suerte de 'fantasía victoriana' sustentada sobre una tecnología decimonónica que estaría sirviendo también como fuente de inspiración a novelistas de la talla de Tim Powers o James Blaylock (Klaw, 2015: 349). Desde entonces, y al decir de Bowser y Croxall (2010: 29), el género ha resistido toda definición,eneralsndose en una suerte de fenómeno netamente híbrido, sustentado sobre la propia inestabilidad que su resistencia al encasillamiento revela. De cualquiera de las maneras, no nos resistimos a incorporar la ambiciosa tentativa de Félix J. Palma (2014), a la hora de ofrecer una caracterización lo más amplia posible:

> Se trata de un género cuyas historias suceden en una época alternativa presidida por la tecnología a vapor, generalmente localizadas en Inglaterra durante la época victoriana, y donde no es extraño encontrar elementos comunes de la ciencia ficción o la fantasía. La magia, el ocultismo o la brujería, por ejemplo, conviven en mayor o menor medida con la que quizás sea su característica más representativa: la presencia de la tecnología anacrónica, toda suerte de inventos y gadgets mecánicos que parecen sacados directamente de las ilustraciones futuristas del siglo XIX, aquellas que mostraban damas con corsés alados y carruajes aéreos.

De este modo, el *steampunk* aparece retratado como un relato ucrónico de corte decimonónico, amparado en desarrollos tecnológicos derivados del vapor y el carbón, en lugar de la electricidad y los hidrocarburos, lo cual dota de una atmósfera retrofuturista a historias donde con frecuencia fantasía y ciencia ficción conviven sin disonancias. No obstante, análisis como el de Nevins (2011: 513—518) han servido para poner de manifiesto cómo, con el nacer del nuevo milenio, el *steampunk* se ha convertido en un campo de batalla semántico y filosófico donde el término ha devenido más en un espectro de tropos y

motivos que en un subgénero literario coherente. Sea como fuere,—o cierto es que nos hallamos ante una propuesta discursiva cuyas manifestaciones mantienen un 'aire de familia' sustentado, entre otros rasgos, en su naturaleza ucrónica (Matangrano, 2016: 250), en la influencia y la ambientación victorianas (Hernández Sánchez, 2005: 122), en el interés por fusionar épocas y períodos (Pegoraro, 2012: 391 y 395), en la importancia del vapor como avance técnico (Brummett, 2014: X), en la presencia de personajes históricos y literarios (Matangrano, 2016: 249) y en la alternancia entre realidad, fantasía y ciencia ficción (Conte Imbert, 2011: 264 y 268).

Sin duda, uno de los rasgos más característicos del género es, como hemos apuntado, su formulación claramente ucrónica. Concebida, al decir de Tognetti y Puig Punyet (2019: 3), como «un escenario contrario al que plantea la utopía, puesto que supone la introducción de proyecciones al margen de la línea de tiempo univoca y hegemónica occidental legitimada por el newtoniano-kantismo», la ucronía constituye un no-tiempo, a través de un «espacio encarnado» (Tognetti y Puig Punyet, 2019: 5) que revela, en última instancia, una suerte de carencia «para quienes buscan llenar de contenido la experiencia cotidiana rota del tiempo presente», revelando así, en consecuencia, una «crisis del imaginario» (Rodríguez Torrent y Medina Hernández, 2012: 118—119). En el caso concreto del *steampunk*, ese 'what if…?' conlleva una bifurcación histórica sustentada por lo general sobre el desarrollo retrofuturista de energías y dispositivos decimonónicos, pero que se ve proyectada en nuestro presente a través de un futuro alternativo que emana de un pasado imaginario, vinculando así, de forma dialéctica, diferentes épocas (Martín Rodríguez, 2013: 66 y 70). Y así, ese «pasado reinventado que configura un tiempo con influencias futuras» (Prieto Hames, 2016: 96) surge de un deseo insatisfecho (Wright, 2014: 98—99) que manifiesta ansiedades culturales (McKenzie, 2014: 138), mientras permite reexaminar el presente a la luz de la evolución histórica de las sociedades occidentales (Goh, 2009: 21). De este modo, la ucronía *steampunk* propicia un debate social que emana de la recreación especulativa de un presente y un futuro históricamente contingentes (Hantke, 1999: 246).

2. *Danza de tinieblas*, o la crítica histórico-social en clave ucrónica

Danza de tinieblas, del escritor Eduardo Vaquerizo, constituye uno de los primeros ejercicios literarios –el texto salió a la luz en el 2005– amparados bajo la égida del paraguas *steampunk* en el contexto español. El relato, como enjuicia Sancho Villar (2015: 16), «se desarrolla en un entorno urbano e industrializado,

un Madrid a medio camino entre una ciudad medieval [...] y una metrópoli de la Revolución Industrial», a través de un ejercicio de estilo que combina estética retrofuturista con crítica social. Imaginería tecnológica –autómatas y toda clase de vehículos y dispositivos mecanizados– y fantasía –sin ir más lejos, el uso mágico de fórmulas cabalísticas o la irrupción de personajes como brujas– conviven en una historia que ofrece «una visión negativa del progreso tecnológico desbocado» desde una clara impronta *steampunk* que emana del regusto decimonónico de la historia, de su naturaleza ucrónica, del uso de nóvums basados en la tecnología de vapor, de la denuncia social y de la cercanía para con el género fantástico (Sancho Villar, 2015: 18—20)[1].

Grosso modo, el relato se sustenta sobre un desarrollo alternativo de la historia de España, a partir del punto de inflexión —y de bifurcación— que marca la muerte de Felipe II por una herida de caza justo antes de la batalla de Lepanto, lo que supone el ascenso al trono de su hermano Juan de Austria. A partir de ahí, asistimos a un relato ucrónico basado en decisiones de índole política y que alejan la historia contemporánea de nuestro país del desarrollo social y cultural que el legado de los Austrias había sustentado. La novela, que bebe sin ambages del caldo de cultivo áureo, a partir del cual se gesta la ucronía –no en vano, el propio Vaquerizo (2019: 238) reconoce su débito, en los agradecimientos, para con la obra *La vida cotidiana en la España del siglo de oro*, de Fernando Díaz-Plaja (1994)–[2], da así el salto desde un pasado sobradamente conocido, y que acabaría por desencadenar la homogeneización étnica y religiosa de España –no olvidemos aquí el guiño irónico de uno de los personajes hacia el final de la historia, cuando se lamenta de que no se haya echado de España a los judíos «hace mucho tiempo, en tiempos de los Reyes Católicos; solo así, sin judíos ni moriscos, solo con la raza pura, el imperio no estaría en peligro» (Vaquerizo, 2019: 215)–, hacia un presente que situamos en torno a 1920, como consecuencia de las pistas que dan la alusión a 1870 en pasado (Vaquerizo, 2019: 82) y la consideración de «las revueltas del 17» como algo reciente, de «hacía menos de diez años» (Vaquerizo, 2019: 111). Precisamente es este presente, deudor de un pasado ajeno a las políticas de exterminio, expulsión y 'limpieza religiosa' el que configura un universo geopolítico muy diferente al que conocemos hoy en día.

1 Véase también el análisis llevado a cabo por Redwood (2008).
2 De igual modo, también *Pavana*, de Keith Roberts (1981), sirve de inspiración explícita para Vaquerizo (2019: 238), en este caso en lo tocante al desarrollo ucrónico de la historia.

Así, en pleno siglo XX, España sigue siendo un imperio que abarca, al margen de los territorios actuales, Portugal, regiones de América y Asia –en una suerte de protectorados a los que el narrador se refiere como «Comunidad de los Reinos de las Columbias» y «Comunidad de las Indias» (Vaquerizo, 2019: 98)– o incluso zonas del Cáucaso (Vaquerizo, 2019: 114), del norte de Europa o de los Urales (Vaquerizo, 2019: 235). El arco Atlántico-Pacífico adquiere un mayor protagonismo, en detrimento del Mediterráneo (Vaquerizo, 2019: 69), mientras se mantienen unas inestables relaciones con el territorio turco (Vaquerizo, 2019: 68).

De cualquiera de las maneras, junto con las nuevas estrategias políticas heredadas del reinado de Juan de Austria, es de destacar el golpe de timón que acaba por desmontar la imagen de España en cuanto bastión del catolicismo occidental. En efecto, a través de una estrategia no poco irónica, el hijo ilegítimo de Carlos I se hace con la corona «al coste de perder los territorios europeos y la benevolencia del papa» (Vaquerizo, 2019: 8). Así, y teniendo como referencia el modelo anglicano, que hace del rey la cabeza terrenal de la Iglesia, la «Iglesia Reformada hispana» (Vaquerizo, 2019: 25) emerge como un credo protestante, de acuerdo con una «pureza del cisma que apartó al imperio y sus aliados de la nefasta influencia de los católicos» (Vaquerizo, 2019: 12). De este modo, el papa y su credo son categorizados como herejes (Vaquerizo, 2019: 29), y España se convierte en el refugio de quienes, como el protagonista, huyen del radicalismo y las persecuciones católicas (Vaquerizo, 2019: 94 y 230). Los seguidores del papa se convertirán, así, junto con los anarquistas –etiquetados con el deformador «anarcolistas» (Vaquerizo, 2019: 28)–, en los principales enemigos del Imperio. Precisamente estos últimos alentarán revueltas de corte laboral (Vaquerizo, 2019: 48—49) contra un sistema socioeconómico y un país que ha hecho de la multiculturalidad una de sus señas de identidad. Así, al lado de moriscos (Vaquerizo, 2019: 210), «exiliados holandeses» (Vaquerizo, 2019: 9), indianos, alemanes, polacos (Vaquerizo, 2019: 47), trabajadores filipinos, indios, portugueses o alemanes (Vaquerizo, 2019: 45) encontramos de manera diferenciada a un grupo, el de los judíos, con un marcado protagonismo en el desarrollo de la trama. Hemos de recordar, a estas alturas, que la historia avanza a partir de la investigación por parte del alguacil Joannes Salamanca de una serie de asesinatos que tienen como común denominador la pertenencia de la mayoría de las víctimas a la élite judía funcionarial (Vaquerizo, 2019: 40—42 y 73).

En efecto, el protagonismo de estos últimos, y su preeminencia social, sirven a Vaquerizo para deconstruir el discurso simbólico de la historia oficial de España. La novela, así, se ve salpicada de personajes de origen semítico –«artesanos, zapateros, relojeros, talabarteros, armeros, orfebres» (Vaquerizo, 2019: 28),

altos funcionarios, rabinos...– que permiten dejar bien a las claras un alto grado de injerencia tanto en el desarrollo de la propia trama novelesca como en la conformación de la sociedad española. Precisamente, los «judíos adinerados y muy influyentes» (Vaquerizo, 2019: 17), lo «altos funcionarios, cabalistas o relacionados con las Haciendas Imperiales» (Vaquerizo, 2019: 41—42) serán los que justifiquen el desenlace de la historia y el desvelamiento del misterio en torno a los asesinatos, articulados alrededor de una trama de chantajes e intrigas políticas que perseguían, en última instancia, la «cesión de los territorios de Jerusalén para visita, disfrute y asentamiento de los hombres de raza hebrea, ciudadanos del mundo, suscrito con cláusulas de obligación entre el gran Imperio otomano y la Comunidad de los Reinos de las Columbias todas» (Vaquerizo, 2019: 229). De este modo, uno de los cabalistas recuerda, frente a Joannes, la inestable victoria de lo pragmático sobre lo ideológico: «Durante el reinado de Isabel y Fernando estuvieron a punto de expulsarnos del país, junto con nuestros primos los moriscos. Al final se impuso el puro cálculo económico y político de Fernando, que prefirió crear un estado basado en la economía y el mutuo beneficio más que en la unidad de raza y religión. Pero mañana, ¿quién sabe?» (Vaquerizo, 2019: 229).

Lo cierto es que la impronta judía, en la obra, funciona también como una suerte de bisagra con la que incorporar el imaginario y la pátina *steampunk* al desarrollo de la novela. Así, no son pocos los personajes de procedencia hebrea dedicados a actividades que dejan entrever guiños al imaginario simbólico *steampunk*, a través de toda suerte de artefactos y dispositivos. Así, desde relojeros –«en tiempos fue famoso fabricando máquinas que jugaban al ajedrez, relojes astronómicos, piezas maestras llenas de innovaciones» (Vaquerizo, 2019: 198)– hasta funcionarios –«hombres de raza hebrea rodeados de papel se afanaban sobre extrañas máquinas de escribir de las que salían largas tiras de cobre perforado [...] las estanterías, las mesas, incluso el suelo estaban cubiertos de complejas y extrañas piezas de maquinaria» (Vaquerizo, 2019: 100)–, la obra se sirve de múltiples roles para construir un extraño binomio judaísmo-dispositivos retrofuturistas que tiene en la llamada «cábala automática» (Vaquerizo, 2019: 67) un punto de confluencia a partir del entrecruzamiento entre lo fantástico y lo tecnológico: «aquellas máquinas de adivinación [...] contenía[n] multitud de discos grabados con diversos signos cabalistas [...] Dándole a la palanca y manipulando los mandos, los discos giraban» (Vaquerizo, 2019: 56). Todo ello converge, de igual manera, a través de la irrupción de una suerte de gólems-autómatas que quintaesencian el poder demiúrgico del hechicero-inventor: «el Gólem salió de su reposo y encaró al intruso [...] En la frente, la placa de metal con letras hebreas grabadas [...] Sobre una bancada yacía un

Gólem desollado [...] Del cuerpo surgían mil y una tuberías y complejos engranajes» (Vaquerizo, 2019: 222—223 y 225). En cualquier caso, los clichés y la atmósfera *steampunk* saben igualmente desvincularse del sustrato judío para salpicar el relato, una y otra vez, de vehículos y artefactos con una nítida caracterización retrofuturista: «en una repisa, un reloj con autómata movía complejos engranajes de latón» (Vaquerizo, 2019: 106); «oyó voces lejanas y música de una autoarpa» (Vaquerizo, 2019: 218); «no se asombre, es la técnica nueva del camaroscopio» (Vaquerizo, 2019: 19); «acompáñenos y protéjanos hasta el autocoche» (Vaquerizo, 2019: 21), etc. En este sentido, el fetichismo hacia los relojes y sus engranajes, seña característica de este género retrofuturista, sobresale de manera continuada también a lo largo del relato: «era un reloj, un pequeño reloj de bolsillo [...] Dentro, una esfera lacada en blanco mostraba muchas agujas, varias complicadas escalas, números romanos y diagramas móviles» (Vaquerizo, 2019: 36—37); «el fraile sacó el reloj [...] abrió la tapa pulsando el resorte [...] Había muchas agujas danzando, diales por doquier, escalas en varios colores» (Vaquerizo, 2019: 42), etc.

3. Conclusiones

La novela de Vaquerizo parece hacerse eco de aquel viejo lamento de Juan Goytisolo (2002) en *España y los españoles*, donde el escritor evidenciaba cómo la dinámica excluyente, surgida con los Reyes Católicos, hacia cualquier tipo de heterodoxia étnica y/o religiosa acabó por sumir al país en un secular marasmo económico, político y cultural, del que a duras penas parece que nos vamos reponiendo. En este sentido, el relato de Vaquerizo juega la baza de la ucronía para proponer justo lo contrario: España habría logrado cierta preeminencia internacional, manteniendo su categoría geopolítica de imperio, a lo largo de los siglos, jugándolo todo a las bazas de la multiculturalidad, de la tolerancia religiosa amparada en el rechazo al fanatismo católico y de la globalización desde una apuesta decidida por el protagonismo del arco Atlántico-Pacífico, en detrimento del limitado Mediterráneo. De este modo, una de las bases semánticas del *steampunk*, esto es, el desarrollo de una historia 'oficial' alternativa, sirve aquí para otorgar legitimidad estética a un género vilipendiado habitualmente por la crítica. Y así, frente a quienes ven en el retrofuturismo de corte victoriano poco más que un relato de aventuras para consumo adolescente, poblado de dirigibles, autómatas y relojes *skeleton*, Vaquerizo les ofrece una profunda relectura de la historia de España, no exenta de crítica social, que juega a reformular la construcción simbólica en torno a la noción de 'imperio', y a la imagen épica y gloriosa de un pasado hispano sustentado sobre la homogeneidad étnica,

cultural y religiosa de un territorio cuyo progresivo aislamiento internacional acabó por minar su progreso y desarrollo. *Danza de tinieblas*, en suma, se convierte así en un relato militante que deconstruye la imagen positiva del antiguo Imperio español para hacernos reflexionar sobre las bondades de un diálogo religioso, cultural y étnico que comporta más beneficios que problemas. Los relatos ucrónicos, de este modo, se alejan de una posible interpretación de corte naíf para llevarnos, a través de la vereda de la especulación histórica, por los senderos de la crítica.

Si bien nada permite concluir, una vez finalizada la lectura de la novela de Vaquerizo, que el universo representado encamine a un siglo XXI más esperanzador desde la perspectiva del ciudadano medio español, no es menos cierto que deja la puerta abierta para el debate en torno a la construcción simbólica acerca de diversos mitos de nuestro país –probablemente los Reyes Católicos, quizás el Cid, a lo mejor los Austrias– y a su papel en el camino hacia la configuración de una historia oficial que ha de verse reescrita una y otra vez. Sin caer en la tentación de la 'leyenda negra española', quizás vaya siendo ya hora de apuntalar el discurso historiográfico sobre herramientas especulativas como la ucronía, a fin de ampliar los horizontes interpretativos de un pasado, irónicamente, siempre en movimiento.

Referencias

Bowser, R. A. y Croxall, B. (2010). Introduction: Industrial Evolution. *Neo-Victorian Studies*, 3 (1), 1–45.

Brummett, B. (2014). The Rhetoric of Steampunk. En B. Brummett (Ed.), *Clockwork Rhetoric. The Language and Style of Steampunk* (pp. IX-XIII). Jackson: University Press of Mississippi.

Conte Imbert, D. (2011). El mundo de las ciudades oscuras, de Schuiten y Peeters: una topografía de la desubicación. *Ángulo recto. Revista de estudios sobre la ciudad como espacio plural*, 3 (2), 247–277.

Díaz-Plaja, F. (1994). *La vida cotidiana en la España del Siglo de Oro*. Madrid: Edaf.

Goh, J. (2009). On Race and Steampunk. *Steampunk Magazine*, 7, 16–21.

Goytisolo, J. (2002). *España y los españoles*. Barcelona: Lumen.

Hantke, S. (1999). Different Engines and Other Infernal Devices: History According to Steampunk. *Extrapolation*, 40 (3), 244–254.

Hernández Sánchez, D. (2005). Steampunk romántico, En A. Notario Ruiz (Ed.), *Contrapuntos Estéticos* (pp. 121-134). Salamanca: Ediciones Universidad de Salamanca.

Klaw, R. (2015). La máquina del tiempo de vapor: un estudio de la cultura popular. En A. VanderMeer y J. VanderMeer (Eds.), *Steampunk* (pp. 349-358). Madrid: Edge Entertainment.

Martín Rodríguez, M. (2013). 'El retrofuturismo literario'. En torno a *Steampunk: Antología retrofuturista*. *Hélice. Reflexiones críticas sobre ficción especulativa*, II. 2, 64-72.

Matangrano, B. A. (2016). O olhar eneralsto f na releitura do moderno: *A lição de enerals do temível Dr. Louison*. *Estudos de Literatura Brasileira Contemporânea*, 48, 247-280.

McKenzie, J. M. (2014). Clockwork Counterfactuals. Allohistory and the Steampunk Rhetoric of Inquiry. En B. Brummett (Ed.), *Clockwork Rhetoric. The Language and Style of Steampunk* (pp. 135-158). Jackson: University Press of Mississippi.

Nevins, J. (2011). Prescriptivist vs. Descriptivist: Defining Steampunk. *Science Fiction Studies*, 38 (3), 513-518.

Palma, F. J. (2014). El mapa de los mapas. Conferencia plenaria impartida en el Congreso Internacional *Figuraciones de lo Insólito en las Literaturas Española e Hispanoamericana*, Universidad de León. 5-7 Noviembre 2014. Disponible en: https://buleria.unileon.es/bitstream/handle/10612/4374/F%C3%89LIX%20J.%20PALMA.%20EL%20MAPA%20DE%20LOS%20MAPAS.pdf?sequence=1 [Fecha de consulta: 22/06/2022].

Pegoraro, É. (2012). Steampunk: as transgressões temporais negociadas de uma cultura retrofuturista. *Cuadernos de Comunicação*, 16 (2), 389-400.

Prieto Hames, P. (2016). La poética del tiempo: una aproximación al imaginario steampunk. *Ucoarte. Revista de Teoría e Historia del Arte*, 5, 95-115.

Redwood, S. (2008). Volateros, teleaudios y steampunk en Madrid. *Hélice*, 10, 33-34.

Roberts, K. (1981). *Pavana*. Buenos Aires: Minotauro.

Rodríguez Torrent, J. C. y Medina Hernández, P. (2012). Utopía y ucronía. Reflexiones sobre la trayectoria. *Alpha: revista de artes, letras y filosofía*, 35, 107-122.

Sancho Villar, A. (2015). *Entre el steampunk y el hibridismo: "Danza de tinieblas", de Eduardo Vaquerizo*. Salamanca: Universidad de Salamanca.

Tognetti, A. y Puig Punyet, E. (2019). No vamos a ningún lugar con esto. La ucronía frente a la utopía. *Re-visiones*, 9, 1-10.

Vaquerizo, E. (2019). *Danza de tinieblas*. Madrid: Alamut.

Wright, J. (2014). Steampunk and Sherlock Holmes. Performing Post-Marxism. En B. Brummett (Ed.), *Clockwork Rhetoric. The Language and Style of Steampunk* (pp. 94-114). Jackson: University Press of Mississippi.

Inmaculada Caro Rodríguez

Diarios del Holocausto: realidades con apariencia de ficción

1. Introducción

El diario se convirtió en un medio de crecimiento personal y espiritual al igual que un medio de supervivencia ante el terror del nazismo para Ester Hillesum, conocida popularmente como Etty (1941—1943). Realizó su diario entre los años 1941 y 1943 coincidiendo con los datos que proporciona la *Enciclopedia del Holocausto* que registra testimonios de la llamada Shoah u Holocausto entre finales de los años treinta y principios de los cuarenta del siglo XX (consulta en línea). Fue una mujer holandesa de origen judío que nació en un entorno culto al ser su padre profesor de lenguas clásicas y tuvo acceso a estudios de derecho y psicología, aunque no pudo estudiar todo lo que quería, como lenguas eslavas en Leiden, por el estallido de la Segunda Guerra Mundial. Deseaba convertirse en escritora, aunque no sabía exactamente cómo por la dificultad de poner en orden sus pensamientos y plasmarlos tal como ella quería. Probablemente, nunca hubiera imaginado que su diario hubiera constituido su mayor obra, no precisamente de ficción, sino vivida, sufrida y experimentada siendo ella la protagonista de un producto donde la realidad supera a la ficción. Su diario, que consta de 1.200 páginas manuscritas, abarca aspectos personales en lo que respecta a su relación con su familia y con su psiquiatra Julius Spier (citado como S) -con el que tuvo una relación amorosa-, temas profesionales y sociales. Fue escrito a instancias de Julius Spier como forma de terapia y autoconocimiento a partir del 9 de marzo de 1941.

Según la *Enciclopedia del Holocausto*, la mayoría de los diarios de los que se tienen constancia en lo que respecta a este periodo de la historia datan de finales de los años treinta y principios de los años cuarenta y están escritos por niños, como el diario de Ana Frank. Aunque esta obra forma parte de todos los testimonios del Holocausto judío y pudiera asociarse con el de Frank (2004), puesto que coincide en muchos temas personales y en tomar la espiritualidad como el eslabón que las conecta a la supervivencia, hay diferencias entre ambos escritos, puesto que Ana Frank escribió su diario siendo adolescente frente a Etty Hillesum que lo hizo siendo una mujer adulta cuya obra se engloba actualmente en la llamada «teología después de Auschwitz». Su diario se inicia narrando sus

inseguridades hasta llegar a una madurez mucho más profunda influenciada por la espiritualidad. El 6 de junio de 1943 se entregó a las SS y rechazó todos los escondites que se le ofrecían, y en julio de 1943, al ponerse fin al status especial de los colaboradores judíos, Etty y su familia quedaron recluidos en el campo de Westerbork, hasta el 7 deeneralste de ese mismo año que son transportados a Auschwitz junto con otros 986 judíos. Es posible que sus padres murieran o bien durante el transporte hacia Auschiwitz o a su llegada a ese campo de concentración. Poco después ella muere en la cámara de gas el 30 de noviembre de ese año. Uno de sus hermanos, Mischa, falleció en marzo de 1944, mientras que su otro hermano, Jaap, acaba siendo transferido posteriormente al campo de concentración de Bergen Belsen y, aunque sobrevive a la guerra, muere, debido a sus padecimientos, tras ser liberado en 1945.

En su obra afirmaba «algún día seré escritora» (Hillesum, 2011: 69), y ese deseo se hizo realidad tras su trágica muerte. Hillesum entregó sus once diarios a su amiga María Tuinzing para que se los diera al escritor Klaas Smelik por si no regresaba con vida. Su hija Johanna (conocida como Jopie) mecanografió partes de los diarios para su publicación. No obstante, los intentos de Klaas Smelik para que se publicaran los diarios en la década de los 50 no obtuvieron resultado alguno. Tanto el diario, publicado bajo el título *Diario de Etty Hillesum. Una vida conmocionada*, como sus 70 cartas se publicaron entre los años 1981 y 1982, lo que constituyó un gran testimonio de la época. Para la difusión de todos sus escritos, ha sido fundamental la labor de uno de los especialistas en el estudio de Hillesum, el teólogo y filósofo José Ignacio González Faus, que afirma que la primera edición holandesa del diario, ya ampliamente difundido, resultó ser la más completa por la amplia variedad de notas que contiene (González, 2008). A pesar de que hubo escritos que se perdieron por los traslados que experimentó, actualmente existe una amplia variedad de ediciones y es posible acceder a todos lo conservado en su totalidad.

2. El Diario

El diario se puede dividir en tres secciones que se centran en su evolución a nivel personal, cómo va tomando conciencia de lo que ocurre a su alrededor y, finalmente, su conexión con la espiritualidad.

2.1 Evolución personal

A los 27 años, Etty Hillesum contaba con muchos problemas personales, se sentía bastante insegura de sí misma, se cuestionaba todos los convencionalismos,

ansiaba encontrar su camino al verse centrada excesivamente en sí misma y carecía de conexión espiritual. Las circunstancias para ella eran bastante complicadas en medio de la Segunda Guerra Mundial, a, lo que se sumaba el hecho de que su padre hubiera sido despedido de forma inesperada de su trabajo como profesor. Unos amigos la ponen en contacto con Julius Spier, al que se le considera precursor de la psicoquirología, quien aconsejó que escribiera un diario para ayudarla a tener dominio de sí misma, la animó a hacer ejercicio y a leer a San Agustín, a Rilke (que acaba convirtiéndose en su autor favorito), Dostoievski, la *Biblia*, etc. En el aspecto sentimental, contó con varias parejas, no se sentía capaz de ser fiel a un único hombre e incluso llegó a ser la amante de su casero, Hans Wegerif, de 62 años, del que quedó embarazada, aunque decidió abortar, porque pensaba que el mundo en aquel momento no constituía un lugar seguro para tener un hijo. En lo que respecta a Spier, de 55 años, se había divorciado, tenía dos hijos y se había prometido con Hertha Levi, una antigua alumna suya que había trabajado para él como secretaria y que había conseguido establecerse en Inglaterra, pero, aun así, él y Etty se convierten en amantes vulnerando la ética entre médico y paciente.

En palabras de Etty se encuentran en «todo tipo de camas, en una vida apasionada y desenfrenada» (Hillesum, 2011: 89), definiéndolo con términos como el «partero de mi alma» (Hillesum, 2011: 126) e indicando que «él es una especie de cemento entre los trozos de mi vida y las amistades que he conocido. Enlaza todo eso, y toda mi pasión desfila en sus dos pequeñas habitaciones» (Hillesum, 2011: 66). La atraía mucho no solo por su aspecto físico y su intelectualidad, sino por su «personalidad mágica» (Hillesum, 2011: 4) que le llevaba a indagar al detalle la vida de las personas a través de las líneas de sus manos. En una carta fechada la víspera de comenzar su primer cuaderno, escribió a Spier: «Debo trabajar aún más conmigo misma para convertirme en una persona adulta ciento por ciento. Y usted me ayudará, ¿verdad?» (Hillesum, 2011: 96). Es a partir de entonces cuando Etty comprendió que debe redactar su diario influenciada por Spier. A partir de entonces comienza a analizarse, a observarse empezando por ella misma en lo que respecta a sus relaciones amorosas, familiares, etc. Para ser autosuficiente e independiente.

Se define a sí misma como una persona que tiene un "atasco espiritual" (Hillesum, 2011: 4), así lo expresa al comienzo de su diario en la entrada del 9 de marzo de 1941. Contaba además con problemas de autoestima, puesto que se contemplaba como "una insignificante mujer de veintisiete años". Estaba llena de dudas en lo que respecta a las relaciones amorosas o la monogamia, la cual consideraba una convención que condiciona a la mujer que incluso podría contribuir a apartarla y anularla para alcanzar grandes objetivos: «Me pregunto si

no voy a estar siempre en busca de un solo hombre. A veces me cuestiono si esto no es una restricción, una limitación femenina, y hasta qué punto es una tradición milenaria de la que tendríamos que liberarnos. [...] Tal vez por eso haya habido tan pocas mujeres en el campo de la ciencia y del arte, porque la mujer siempre busca a ese único hombre» (Hillesum, 2011: 20).

Aparte de esta visión sobre la conveniencia, o no, de la monogamia, consideraba amar a otra persona como una acción egoísta y así lo escribe en la entrada de su diario del lunes 4 de agosto de 1941: «cuando amas a una persona, simplemente te amas a ti mismo» (Hillesum, 2011: 31). Tiene sentimientos ambivalentes con respecto a Julius Spier, no solo la atrae, sino que también la influye profundamente, hasta tal punto, que confiesa estar dispuesta a casarse con él cuando corren rumores de su deportación para seguirle a los campos de concentración de Polonia y morir a su lado. Él le enseñó que siempre debía realizar una introspección para encontrar dentro de sí los criterios que evaluaran sus actos. Aunque al principio el foco lo constituía ella, se va desprendiendo de su yo y va apreciando a los que le rodean, como a su familia, reconstruyendo su relación con ella; por ello escribía el viernes 28 de noviembre de 1941: «Amar a tus padres en lo profundo. Para perdonarlos por todos los problemas que te han dado por su propia existencia: atándote, agregando la carga de sus propias vidas complicadas a las tuyas» (Hillesum, 2011: 41). Cuando más aumentaba su seguridad y adquiría más fuerza interior fue cuando se puso a analizar lo que ocurría a su eneralsr.

Como resultado, aceptó vivir con sus imperfecciones y que los errores son parte de la vida. En septiembre de 1942 escribía: «la cosa más difícil que una persona puede aprender, como a menudo encuentro en otros (en mí también en el pasado, pero ya no): perdonar sus propios errores y fallas. Lo que significa aceptar por encima de todo, y magnánimamente, que uno comete errores y tiene errores» (Hillesum, 2011: 121). Finalmente, comprendió que cada quien tiene que recorrer un camino espiritual comenzando con una mejora individual para realizar un cambio en la sociedad: «la única solución, la única de verdad, es que todos nosotros nos volvamos sobre nosotros mismos y eliminemos todo lo que creemos que debemos eliminar en los demás» (Hillesum, 2011: 56). Acaba alcanzando un sentido que recuerda a la idea del amor de María Zambrano: «el amor es la unidad de dispersión carnal» (Zambrano, 2009: 65), enfatizando lo anímico, espiritual e incorpóreo, de tal forma, que se lleguen a corregir los propios errores antes de pretender corregir a los demás. González Faus indica que «la trayectoria de Etty va de una obsesión por sus problemas personales, descuidando la situación social, a una aceptación radical, valiente y lúcida del drama que se le viene encima» (González, 2008: 97).

2.2 Visión de la sociedad

El proceso de desligarse de sus problemas personales se inició en ella conforme va prestando atención a lo que sucede en la sociedad hasta que acaba implicándose, al ser consciente de que tiene que eliminar su inseguridad. En 1942 forma parte del Consejo Judío para ocupar un puesto de trabajo que consistía en gestionar la deportación de judíos. Podría haber seguido en el citado trabajo, o bien haber optado por ocultarse y salvar su vida. Sin embargo, decidió realizar su propia resistencia particular, porque le pareció inmoral ser partícipe del sufrimiento del pueblo judío, del que también formaba parte, y pide trabajar en el campo de concentración de Westerbork. Este campo fue creado por las autoridades holandesas en 1939 y pasó a las autoridades alemanas como un lugar de tránsito a Auschwitz. Allí ayudó como enfermera, trabajadora social, psicóloga consejera espiritual y correo. Por aquel entonces afirmaba: «No hay que cerrar los ojos ante nada, hay que enfrentarse a esta terrible época, intentar encontrar una respuesta para todas las preguntas sobre la vida y la muerte, y tal vez encuentre la respuesta a algunas de estas cuestiones no solo para mí misma, sino también para otras personas» (Hillesum, 2011: 98).

Su experiencia en aquel lugar le resultó bastante dolorosa y, siendo consciente de que no encontraba las palabras suficientes para describir lo que estaba viviendo, incidió en que lo contemplado superaba a lo que las palabras pueden expresar: «Me gustaría superarlo todo con el lenguaje, describiendo fielmente estos dos meses detrás de una alambrada de púas, los más intensos y ricos de mi vida, que me otorgaron la confirmación manifiesta de los profundos valores que alberga mi alma. […]. Cuando tenemos vida interior, seguramente importa poco de qué lado de las rejas de un campo estemos» (Hillesum, 2011: 89). En una de sus cartas hacía hincapié en que lo importante no es cuánto tiempo se viva, sino cómo se viva y que cualquier experiencia, ya sea positiva o negativa, constituye una oportunidad para crecer. La aceptación del bien y el mal como parte de la vida la lleva a amar lo que le rodea y se da cuenta de que al haber conseguido un dominio de sí misma tiene la capacidad de darse a los demás y tener una vida plena. El 22 de septiembre de 1942 expresa que «uno debe vivir con uno mismo como si viviera con toda una nación de personas. Y en uno mismo, entonces llega a reconocer todas las cualidades buenas y malas de la humanidad. Y si uno quiere perdonar a otros, primero debe aprender a perdonar sus propias malas cualidades» (Hillesum, 2011: 121).

Renuncia a tomar partido por cualquier acción que tenga que ver con alguna causa política después de comprobar que la humanidad no había aprendido nada con la Primera Guerra Mundial; por lo tanto, confía en su transformación

personal como la fuerza que la impulsa a colaborar con los medios que tiene con los más desfavorecidos y así lo manifiesta: «Aprendí a amar en Westrbork» (Hillesum, 2011: 119). Este grado de madurez que se reforzó con la muerte de Spier. Al desvincularse emocionalmente de su terapeuta, se siente con fuerzas para sobreponerse a la realidad que está viviendo (González, 2008) y la vida, pese a todo lo que estaba ocurriendo con los nazis, le parecía hermosa: «la vida es bella a pesar de todo» (Hillesum, 2011: 136).

2.3 Trayectoria espiritual

Lo que acaba siendo más importante para ella es el plano espiritual frente a lo terrenal, esto le sirvió de impulso para ayudar a los demás. Es en lo espiritual donde encontró a Dios con el que estableció una relación profunda. Corresponde al momento en el que ha logrado dominarse a sí misma, ha obtenido una vida interior mucho más rica y afirma que «ya no debe dejarse guiar por los estímulos del mundo exterior, sino por la urgencia interior» (Hillesum, 2011: 52). Las lecturas recomendadas por Spier constituyeron una gran influencia. Es probable que Rilke, el autor favorito de Etty, le hiciera conectar con el alma, que para este autor es el lugar donde se consigue transformar lo adquirido a través de la materia terrenal hacia la belleza y la verdad (1998). También se vislumbra la influencia del Ser en el ente de Heidegger como una forma de trascender a uno mismo, como exponía en sus obras San Juan de la Cruz (Wilhemsem, 2019), que iniciaba su experiencia mística en una búsqueda hacia el infinito con la esperanza de que en ese peregrinaje pudiera llegar a Dios. A Hillesum se la considera también una mística como San Juan de la Cruz o Santa Teresa de Jesús por el hecho de haber admitido escuchar una voz interior que la ayudaría a tomar decisiones y al tomar la oración como un baluarte importante de su crecimiento y sobreponerse a todo problema que pudiera acecharla, tal y como expresa Santa Teresa de Jesús en su obra *Vida* (García, 2011).

Cuando tuvo la oportunidad de leer la *Biblia* y los Evangelios, en especial la reflexión de San Pablo sobre el amor (Cor. 13), la acerca a Dios: «¿Qué me sucedía mientras lo leía? […] Tenía la impresión de que una varita mágica tocaba la superficie endurecida de mi corazón y al instante hacía brotar de él fuentes ocultas. Y me encontré arrodillada […] mientras el amor como libertad me recorría toda entera…» (*Biblia*, en línea). A pesar de que hay momentos en que expresaba sus dudas: «Dentro de mí hay un pozo muy profundo. Y ahí dentro está Dios. A veces me es accesible. Pero a menudo hay piedras y escombros taponando ese pozo y entonces Dios está enterrado. Hay que desenterrarlo de nuevo» (Hillesum, 2011: 27). Aceptó lo expresado en el Evangelio de San Juan

en lo que respecta a la identificación de Dios como amor, pero lo que difiere de la doctrina cristiana es la identificación tan profunda acerca de Dios que formula: «Lo más esencial y más profundo que hay en mí escucha lo que hay de más esencial y más profundo en el Otro: Dios habla a Dios.» (Hillesum, 2011: 118).

Por este motivo, Dios no forma parte una creencia ni un concepto teológico, está desprovisto de las connotaciones del judaísmo y el cristianismo al habitar en su interior, libre de las connotaciones seculares y que llena plenamente su mundo espiritual: «En la parte más profunda y más rica de mí, donde yo me recojo y descanso, encuentro a Dios» (Hillesum, 2011: 118). Aunque las lecturas tuvieran un papel determinante en su enriquecimiento espiritual, Hillesum le atribuye el mérito a Julius Spier que consideraba que fue el hombre que hizo que Dios se despertara en ella. Tommasi (2003) y González Faus (2008) sugieren que el crecimiento espiritual de Etty Hillesum llega a plasmarse en la elaboración de un lenguaje místico para servirle de ayuda a Dios y tener fe sin que pueda llegar a comprender los motivos por los que su pueblo acaba siendo segregado y torturado hasta morir. En una carta que quizás escribiera en julio de 1942 comentaba: «Esta porción de la época en que vivimos es algo que puedo soportar, que puedo soportar sin colapsar bajo su peso pesado, y ya puedo perdonar a Dios por permitir que las cosas sean como deben ser. ¡Tener suficiente amor en uno mismo para poder perdonar a Dios!» (Hillesum, 2011: 32).

Halló su propósito de vida desde su interior después de que, a los pocos meses de iniciar su diario, el 4 de julio de 1941 escribiera: «Dios, cógeme con tu gran mano y conviérteme en tu instrumento» (Hillesum, 2011: 19). Y posteriormente: «Mi vida es en realidad un escucharme a mí misma continuo, un escuchar a los demás y a Dios. Y cuando digo que yo me escucho es en realidad Dios el que escucha en mí» (Hillesum, 2011: 118). Igualmente, pedía: «Que crezca algo de Dios dentro de uno mismo, tal como hay algo de Dios en la Novena Sinfonía de Beethoven. Que también surja algo de amor con el que poder influir en las pequeñas acciones cotidianas» (Hillesum, 2011: 119). La culminación de su camino espiritual residía en encontrar lo bueno en los demás y amarlos por la conexión con lo divino: «Amo tanto al prójimo, porque amo en cada persona un poco de ti, Dios» (Hillesum, 2011: 102).

Fue capaz de dilucidar que no se necesitan estímulos externos para encontrar la plenitud en el interior, y afirmaba el 17 de septiembre de 1942: «Hay tanta felicidad perfecta y completa en mí, oh Dios» (Hillesum, 2011: 118). Incluso logró no verse afectada por la negatividad y el horror que se cernían sobre ella, y el 29 de junio de 1943 escribe en una carta: «Las esferas del alma y el espíritu son tan amplias e interminables que este poco de incomodidad física y sufrimiento realmente no importa mucho. No siento que me hayan robado

mi libertad; esencialmente, nadie puede hacerme ningún daño en absoluto» (Hillesum, 2011: 157). Tommasi sugiere que Hillesum establece una relación «circular con Dios» al «hospedarlo dentro de ella, tiene la certeza de que Él no la abandonará en la última prueba que la seguirá hasta Auschwitz» (Tommasi, 2003: 46).

3. Conclusión

En toda su evolución, el deseo de escribir de Hillesum nunca se desvaneció, ni siquiera en las circunstancias más complicadas de su vida, cuando, de algún modo, intuía que su final se estaba acercando, tenía fe en que la palabra podría ser artífice de su mejoría continua, por la gran fuerza interior que adquirió. Para Paul Lebeau (1999) este diario constituye la mejor obra de la literatura holandesa, por la riqueza y la profundidad que tiene. Esta obra no constituye un testimonio más de las víctimas del Holocausto, sino que ha inspirado a directores como André Bossuroy con la película titulada *El convoy* (2009) en la que dos estudiantes neerlandeses, Alexandra y Florian, deciden viajar por Europa tras leer el diario de Hillesum.

Sin pertenecer al catolicismo, inspiró al Papa Benedicto XVI como un ejemplo espiritual en la primera audiencia que realizó tras su renuncia al cargo:

> Pienso también en la figura de Etty Hillesum, una joven holandesa de origen judío que morirá en Auschwitz. Inicialmente lejos de Dios, le descubre mirando profundamente dentro de ella misma. [...]En su vida dispersa e inquieta, encuentra a Dios precisamente en medio de la gran tragedia del siglo XX, la Shoah. Esta joven frágil e insatisfecha, transfigurada por la fe, se convierte en una mujer llena de amor y de paz interior, capaz de afirmar: "Vivo constantemente en intimidad con Dios" (Benedicto XVI, 2013).

Hillesum tenía una gran aspiración que consistía en llegar a aliviar los sufrimientos ajenos con su experiencia que llegó a ser una predicción que se ha hecho realidad: «Quisiera vivir muchos años, para poder explicarlo posteriormente. Más si no se me concede este deseo, otro lo hará, otro continuará viviendo mi vida, desde donde terminó» (Hillesum, 2011: 170). Se desconoce lo ocurrido con lo que escribió durante su última estancia en Westerbork; sin embargo, se conservan los once cuadernos que sobrevivieron en manos de su amiga Johana Smelik que finalizan con la siguiente frase: «Quisiera ser un bálsamo derramado sobre tantas heridas» (Hillesum, 2011: 140). Ahí manifestó su anhelo de compartir su espiritualidad para servir de baluarte frente a tanto dolor, lo cual se ha materializado. Actualmente, Etty Hillesum sigue estando presente en el Etty Hillesum Centrum donde hay una exposición sobre su vida

y obra y sigue realizando su labor de forma indirecta mediante la labor de la Fundación Etty Hillesum que tiene sede en Colombia y en La Rioja (España) y tienen el siguiente propósito: «Acompañamos la vulnerabilidad humana desde tres dimensiones fundamentales: física, emocional y espiritual» (en línea), lo cual demuestra que el legado de Etty Hillesum no ha quedado en una mera declaración de buenas intenciones, sino que sigue iluminando y socorriendo a través de los que se han visto cautivados por su testimonio.

Referencias

Benedicto XVI (2013): *Audiencia general*. 13 de febrero de 2013. Disponible en: https://www.vatican.va/content/benedict-xvi/es/audiences/2013/documents/hf_ben xvi_aud_20130213.html [Fecha de consulta: 30/07/2022].

Biblia (en línea). Disponible en: https://www.biblia.es/biblia-online.php[Fecha de consulta: 30/07/2022].

Bossuroy, A. (2009). *El convoy*. Disponible en:https://cafebabel.com/es/article/film-el-convoy-etty-hillesum5ae00592f723b35a145dee06/ [Fecha de consulta: 30/07/2022].

Dobner, C (2022). *Etty Hillesum, un camino sin precedentes frente al abismo del mal*. Disponible en: https://solidaridad.net/etty-hillesum-un-camino-sin-precedentes-frente-al-abismo-del-mal/ [Fecha de la consulta: 14/04/2022]

Enciclopedia del Holocausto (en línea). *Diarios de niños durante el Holocausto*. Disponible en: https://encyclopedia.ushmm.org/content/es/article/childrens-diaries-during-the-holocaust [Fecha de consulta: 30/07/2022].

Etty Hillesum Centrum (en línea). Disponible en: https://whichmuseum.co.uk/museum/etty-hillesum-centrum-deventer-638 [Fecha de consulta: 30/07/2022].

Frank, A. (2004). *Diario*. Barcelona: Debolsillo.

Fundación Etty Hillesum (en línea). Disponible en: https://www.creciendoconetty.org/ [Fecha de consulta: 30/07/2022].

García Ordás, Á. M. ª (2011). *Teresa de Jesús. Presencia y experiencia*. Madrid: Editorial de Espiritualidad

González Faus, J. I. (2008). *Etty Hillesum. Una vida que interpela*. Bilbao: Sal Terrae.

Hillesum, E. de (2011). *Escritos esenciales de Etty Hillesum*. (ener. y ed. de A. S. Kidder). Bilbao: Sal Terrae.

Lebeau, P. (1999). *Etty Hillesum, Un Itinerario Espiritual*. Madrid: Sal Terrae.

Rilke, R. M. (1998). *Cartas del vivir*. Barcelona: Obelisco.

Tommasi, W. (2003). *Etty Hillesum. La inteligencia del corazón*. Madrid: Narcea.

Wilhemsem, E. C. (2019). *El ser y el conocer en San Juan de la Cruz*. Fundación Universitaria Española.

Zambrano, M. (2009). *Filosofía y poesía*. México: Fondo de Cultura.

Gabrielle Carvalho Lafin

We just speak English, no hablamos español: el impacto del nuevo currículo escolar en la enseñanza y oferta de ELE en Brasil[1]

1. Introducción

El ámbito ELE en Brasil está amenazado. Mejor dicho, siempre estuvo amenazado. Si se busca a lo largo de la historia, su oferta siempre ha pasado por momentos de inestabilidad, de altibajos. Para este artículo, he elegido traer un pequeño panorama con algunos de los últimos sucesos fundamentales desde la conocida Ley del Español, o Ley n.º 11.161, de 2005.

El camino hasta la redacción y publicación de esta ley fue largo. Entre presiones de diversas naciones, como Reino Unido, España y Francia, para que sus lenguas fueran las más valorizadas en Brasil, y el cambio de redacción del texto original para que fuera posible su aprobación, han pasado alrededor de 13 años. Por fin, se sancionó la ley en 2005[2], bajo el mando del Presidente Luiz Inácio Lula da Silva. Los principales fragmentos decían lo que sigue:

> Art. 1º O ensino da língua espanhola, de oferta obrigatória pela escola e de matrícula facultativa para o aluno, será implantado, gradativamente, nos currículos plenos do ensino médio.
>
> § 1º O processo de implantação deverá estar concluído no prazo de cinco anos, a partir da implantação desta Lei. [...]
>
> Art. 6º A União, no âmbito da política nacional de educação, estimulará e apoiará os sistemas estaduais e do Distrito Federal na execução desta Lei.

Se puede decir que hubo y que hay muchos defensores de la revocada Ley del Español. Entre ellos, profesores de instituto y catedráticos, por ejemplo, que abogan por el beneficio y el avance que supuso esta ley. Está claro que este

1 Este trabajo forma parte de los estudios predoctorales de la autora – Proyecto *Identidad latinoamericana y políticas lingüísticas: relaciones de causa y efecto en la enseñanza y oferta de ELE en Brasil*.
2 Ley completa disponible en: http://www.planalto.gov.br/ccivil_03/_ato2004-2006/2005/lei/l11161.htm. [Fecha de consulta: 10/07/2022].

documento tiene su lugar en la historia de ELE en Brasil, pero conviene ser críticos. Es cierto que esta ley tenía potencial para significar un cambio completo y duradero en la enseñanza y oferta de ELE en Brasil. Sin embargo, la forma en que se han hecho las cosas –o **no** se han hecho– ha frenado su potencial.

La ley está bien redactada, incluso si se consideran todos los cambios por los cuales tuvo que pasar hasta llegar a su versión final. A pesar de ello, han faltado tres aspectos muy importantes para el éxito de la aplicación de una ley, uno anterior y dos posteriores a su publicación: antes, la consulta a la comunidad y, después, una política de difusión de esta ley y de seguimiento de su puesta en marcha.

Acerca del primer aspecto, en ningún momento los políticos consultaron a profesores de español o a expertos en Sociolingüística, por ejemplo. Se puede decir que fue una política lingüística *top-down*. Es decir, de arriba hacia abajo, arbitraria. Tal característica dificultó la aceptabilidad y el compromiso respecto al cumplimiento de la ley.

Por otra parte, a pesar de la publicación de la ley, no ha llegado a todas las instituciones escolares de todos los rincones del gigante sudamericano la noticia de que, de 2010 en adelante, la oferta de la lengua española sería obligatoria. Asimismo, no hubo un registro y un seguimiento adecuados por parte de las Secretarías de Educación acerca del cumplimiento de la ley. Ambos hechos conllevaron una baja adhesión y una consecuente fragilidad de la ley.

En resumen, han faltado tres partes fundamentales de una política lingüística eficaz (tabla 1):

Tabla 1: Aspectos fundamentales de una política lingüística eficaz (LAFIN)

consulta a la comunidad → difusión de la nueva ley → seguimiento de la aplicación

Cuando cambia el gobierno, se propone la nueva BNCC (Base Nacional Comum Curricular), en cuyo texto se preveía la obligatoriedad solamente de la lengua inglesa como lengua extranjera en el ámbito escolar. Por consiguiente, la aprobación de este proyecto automáticamente revocaría la Ley del Español. La oferta de esta lengua ya no sería obligatoria en las escuelas públicas y privadas de Brasil.

Y fue justamente lo que ocurrió. El proyecto se convirtió en la Ley 13.415/2017. En su texto, más precisamente en su artículo 22, se explicita: "Art. 22. Fica revogada a Lei n.º 11.161, de 5 de agosto de 2005". En 2022, la única lengua extranjera que se estudia en Brasil es el inglés.

La pregunta de investigación de este artículo es el impacto de la revocación de la Ley 11.161/2005 junto a la implementación de la Base Nacional Comum Curricular (BNCC), cuyas bases están en la Ley 13.415/2017. La justificación de este estudio es la necesidad de entender y denunciar los efectos que las políticas lingüísticas (o la falta de ellas) suponen para la pluralidad lingüística, la enseñanza de lenguas en Brasil y la identidad latinoamericana de los brasileños. Para ello, se hizo una encuesta con profesores de ELE en Brasil y un análisis estadístico de los resultados.

2. Aspectos teóricos o 'Todo es política'

La política y planificación lingüística se vuelve un campo claramente identificable al comienzo de los años 60. Se trata de una subdisciplina de la Sociolingüística que, a su vez, forma parte de la Lingüística Aplicada.

En la evolución de los estudios de política y planificación lingüísticas se puede notar que los conceptos van avanzando más allá de lo estrictamente lingüístico. Cooper (1997) señala que la atención de los investigadores en este campo debe direccionarse también hacia los mecanismos sociales involucrados en la (no) promoción de determinada lengua. Uno de los objetivos del área es influenciar el comportamiento de individuos y sociedades, de ahí que no puedan ignorarse dichos aspectos.

Tanta es la relevancia del contexto, que los profesores de ELE en Brasil están constantemente luchando por probar la importancia de la enseñanza de la lengua que es objeto de su trabajo. Una y otra vez cambian las leyes, se pierden derechos, lo que no se observa en otros países.

Es muy interesante percibir la diferencia que se establece entre la política y planificación lingüística y las demás áreas de la Lingüística: por su propia naturaleza, es intervencionista. Con Saussure, se abandona la prescripción y se pasa a la descripción en los estudios del Lenguaje. Sin embargo, esta es una disciplina que por su naturaleza interviene en el destino, en el rumbo de una lengua. Por lo tanto, es prescriptiva.

Son muchas las definiciones que se pueden encontrar de política lingüística, pero la que indican Saavedra y Lagares (2013: 15; siguiendo a Calvet, 1987, 1993, 1996, 2002) parece bastante completa: «un conjunto de decisiones tomadas por el poder público respecto de qué lenguas serán promovidas, enseñadas u ocasionalmente reprimidas y eliminadas; qué funciones tendrán o deberían tener las lenguas, qué espacios sociales ocuparán» (la traducción es nuestra). Este tipo de preocupaciones son, consideran, inherentes a la planificación del estado de las lenguas.

La presencia o ausencia de una lengua extranjera en el sistema educativo de determinado país tiene total relación o está fuertemente influenciada por la existencia y eficacia de políticas lingüísticas. Estas juegan un papel fundamental para, por ejemplo, mantener la oferta de español en Brasil. Las políticas lingüísticas explícitas crean leyes que protegen, regulan y aseguran la oferta.

Sin embargo, las políticas lingüísticas van más allá de acciones intervencionistas emprendidas por gobiernos o instituciones autorizadas: se hace política lingüística en escuelas, iglesias, oficinas... Esto guarda relación con elecciones que se hacen respecto a la(s) lengua(s). Y estas elecciones guardan un significado. Esto es política lingüística real. Contextos con multiplicidad de actores que interpretan/opinan sobre/niegan/aceptan las determinaciones de las instituciones oficiales.

En este trabajo, se podrá ver una visión multidimensional de lo que es política lingüística, una visión que nace de la percepción de que las políticas del área idiomática no son productos, sino procesos que parten de una situación determinada, que llevan a la creación de algún instrumento de regulación, luego a su interpretación (que puede ser diferente según el agente social y su perspectiva) y, por fin, a su apropiación. A lo largo de este proceso, según Spolsky (2004), se deben considerar las creencias, las prácticas y la gestión de la lengua. Al traer esta visión para el tema específico de este artículo, por *creencias* nos referimos a los discursos sobre el español, a los valores atribuidos a esta lengua en Brasil; por *prácticas*, a las actuaciones de profesores, estudiantes, y miembros de la sociedad/comunidad de una manera general. Y la *gestión* se referiría a las elecciones institucionales (aprobar o no el Proyecto de Ley que prevé la obligatoriedad de la lengua española en las escuelas brasileñas, por ejemplo).

Cabe preguntarse por qué es importante o fundamental que las políticas lingüísticas sobre la lengua española en Brasil sean eficaces. La respuesta sería que la lengua española en Brasil es mucho más que una lengua extranjera: es una lengua de integración regional. Aprender español en Brasil es conectarse a la identidad latinoamericana. Por ello, su oferta debería estar garantizada; sin embargo, esta no es la realidad, y por ello ahora pasamos a observar y analizar los resultados obtenidos a partir de la encuesta realizada.

3. Encuesta a profesores de ELE en Brasil

En este artículo, se analizan algunos de los principales datos de la investigación cuantitativa de lo que será una futura tesis doctoral. Se ha hecho un cuestionario destinado a profesores de ELE en Brasil, y este material se hizo más interesante de lo esperado a raíz del momento que el Español Lengua Extranjera

vive ahora mismo en Brasil. Se trataba de entender qué estaba pasando en sus realidades como docentes en esta transición de "Ley del Español" para BNCC y su política de exclusión de esta lengua. Incluso la institución de enseñanza a la que pertenece la autora de este trabajo retiró la lengua española de su currículo poco a poco (2020, 2021), dejándola como optativa en algunos años escolares (2022) para luego decretar su desaparición completa para el año 2023.

3.1. Metodología

Para investigar el impacto de la BNCC en la oferta y enseñanza de ELE en Brasil, se realizó una investigación con enfoque cuantitativo. Según Sampieri et al. (2014), este enfoque utiliza la recolección de datos para probar hipótesis con base en la medición numérica y el análisis estadístico, con el fin de establecer pautas de comportamiento y probar teorías.

Tras la aprobación del Comité de Bioética[3], se han recolectado los datos a través de la plataforma Qualtrics. Han sido 154 participantes, gracias a la amplia difusión del instrumento de recogida de datos, incluyendo la colaboración de la Consejería de Educación de España en Brasil, que ha enviado el enlace al cuestionario por correo electrónico a toda su base de datos. También se han utilizado conocimientos de marketing digital para aumentar el *engagement* de los profesores de ELE en las redes sociales, dado que el cuestionario es largo y había que motivar a los encuestados a concluir la participación.

La etapa de análisis de los datos (9), se hizo utilizando estadística y herramientas como Excel, para llegar así a la décima y última fase: elaboración del informe de resultados.

Respecto al tratamiento de los datos, como se ha dicho, se utilizó la herramienta Qualtrics, ya que ofrece una serie de recursos, entre ellos la generación automática de un informe y de gráficos con las respuestas de los participantes, además de información sobre fecha y ubicación de las respuestas. Este software genera resultados individuales de las preguntas; sin embargo, para un análisis más preciso de los datos, era necesario también un cruce de algunas variables (por ejemplo: entre los profesores que contestaron que no imparten clases de ELE actualmente, ¿cuántos son de la región sur de Brasil?). Para ello, se utilizó entonces el software R.

La encuesta presentaba 21 preguntas, con tiempo de participación estimado en 7 minutos. Se dividió en dos apartados: 1) Perfil del profesor y 2) Panorama

3 Proyecto 684, cuyo título está citado en la nota 1.

de ELE en Brasil: de la *Lei do Espanhol* a la BNCC. Las 154 respuestas se obtuvieron entre el 31 de marzo y el 25 de mayo de 2022.

Fig. 1. Gráfico sobre el aumento de plazas para profesores ELE a partir de 2005

Fig. 2. Gráfico sobre relación entre el aumento de plazas a partir de 2005 y la promulgación de la ley 11.161/2005

3.2. Resultados

En este trabajo se incluye la información más relevante obtenida a partir de esta investigación, tanto sobre el perfil del profesorado como sobre el panorama actual de la oferta de ELE en Brasil (fig. 1).

El 71,82 % considera que a partir del 2005 –fecha de publicación de la Ley del Español– aumentó el número de plazas en su entorno (fig. 2).

Por si había dudas de si los profesores establecerían una relación entre el aumento de plazas y la promulgación de la ley, aquí está la confirmación: un porcentaje un poco menor (66 %), pero igualmente relevante, relaciona directamente este aumento de plazas a partir de 2005 con la promulgación de la "Ley del Español". Si se considera que el 29 % de los encuestados no sabría decir si de hecho había una relación directa, tenemos que solo el 5 % de los profesores no relaciona la promulgación de la ley con el aumento de plazas para profesores

Fig. 3. Gráfico sobre las razones por las cuales los encuestados no impartían clase de español en el momento de la participación

de ELE. Se puede decir con ello que los docentes fueron y son conscientes del cambio que supuso esta ley. Es indiscutible que esta ley evidenció un gran cambio de paradigma respecto a la posición de la lengua española en la educación brasileña. Se les preguntó también solamente a los profesores de ELE que en el momento de la participación en la investigación no impartían clase de español la razón por la cual no ejercían como profesor de español en aquel momento (fig. 3):

El 45,5 % de los profesores que no imparten clase de español actualmente dijeron que no lo hacen porque fueron reasignados a otra área en su institución. Es decir, están trabajando como profesores de portugués, de literatura o incluso en otros sectores, como coordinación pedagógica, por ejemplo. La segunda razón es el desempleo. No se puede afirmar, pero se puede inferir o deducir que tanto la primera como la segunda alternativa, que suman el 68,2 % de las respuestas, tienen relación directa con la revocación de la Ley del Español. Al no ser obligatoria la oferta de esta lengua en las escuelas brasileñas, muchos profe-

Fig. 4. Gráfico sobre la relación entre no impartir clase de ELE y la revocación de la ley 11.161/2005 e implementación de la BNCC.

sores han perdido su plaza o han sido reasignados a otras áreas. Para confirmar esta hipótesis, hay que profundizar con un análisis cualitativo, con entrevistas a algunos de estos profesores.

De todos modos, ya hay un dato que confirma la hipótesis inicial: el 52 % de los encuestados que no impartían clase de español en el momento de la participación en la investigación contestó que el hecho de no ejercer como profesor de ELE actualmente tiene relación con la revocación de la Ley 11.161/2005 y con la implementación de la BNCC (fig. 4).

A fin de entender un poco más el perfil de los profesores que contestaron que no imparten clase de español hoy, se ha hecho el cruce de tres variables (pregunta sobre si impartía o no clases de español actualmente, la razón por la

No hablamos español: impacto del nuevo currículo escolar 83

[Gráfico de barras con los siguientes valores:
- Escuela pública: 37,5%
- Escuela privada: 25,0%
- Academia: 18,8%
- Curso preparatorio: 6,2%
- Universidad pública: 12,5%

Si cree usted que una de las razones por las cuales usted no imparte clases de español actualmente es la revocación de la "Lei do Espanhol", ¿en qué tipo de institución imparte clase?]

Fig. 5. Gráfico con el tipo de institución de los profesores de ELE que contestaron que no imparten clase actualmente a causa de la revocación de la Ley 11.161/2005.

que no impartía clase de español actualmente y tipo de institución donde trabajaba). Aquí se presentan las respuestas de los profesores que en el momento de la participación en la encuesta no impartían clase de español y que le atribuyen esta condición a la revocación de la ley 11.161/2005. El 37,5 % era de la escuela pública y el 25 %, de la escuela privada. Es decir, el 62,5 % de los profesores que no imparten clase de español actualmente a causa de la revocación de la Ley del Español proviene de las escuelas, de los institutos, de instituciones directamente relacionadas con la ley (fig. 5).

El gráfico 6 es el más significativo. Justamente por ello, es necesario explicar cómo se ha llegado a este resultado. En la pregunta 2.6 de la encuesta, se solicitaba que solo contestaran aquellos profesores que ejercieran como profesores de ELE en el momento de la participación o hasta el momento de la implementación de la ley 13.415/2017. Además, se les solicitó a los encuestados que consideraran que el plazo para la implementación de la BNCC era el comienzo del curso de 2020. Presentadas estas condiciones, la pregunta era la siguiente:

La ley 11.161 fue revocada y actualmente tenemos la ley 13.415 de 2017, artículo 35-A, § 4o como norte. Esta dice lo siguiente: *"Os currículos do ensino médio incluirão, obrigatoriamente, o estudo da língua inglesa e poderão ofertar ener línguas estrangeiras, em caráter optativo, preferencialmente o eneral, de enera com a disponibilidade de oferta, locais e horários definidos pelos sistemas de ensino"*. ¿Cómo ha sido el impacto de este cambio en la institución donde imparte clase?

En la Tabla 2, se puede observar el impacto da revocación de la Ley del Español y la implementación de la Ley 13.415 de 2017 en la institución de los encuestados. Considere la leyenda que sigue para la Tabla 1:

- Respuesta 1: Ha disminuido la carga horaria de lengua española;
- Respuesta 2: Ha disminuido la carga horaria de lengua española y, como consecuencia, han echado a profesores (esfera privada) o han direccionado

Tabla 2 – ¿Cómo impactó este cambio a la institución donde usted imparte/impartía clase? (LAFIN)

Respuestas	Frecuencia absoluta	Frecuencia relativa	Porcentaje
Respuesta 1	27	0,19	19,2 %
Respuesta 2	21	0,15	14,9 %
Respuesta 3	30	0,21	21,3 %
Respuesta 4	44	0,31	31,2 %
Otro	19	0,13	13,5 %
Total	141	1,00	100 %

profesores a otras actividades/asignaturas (esfera pública);
- Respuesta 3: Han dejado de ofrecer la lengua española o tienen un proyecto de transición para que se ofrezca solamente a los alumnos que están terminando el ciclo escolar. Como consecuencia, han echado a profesores (esfera

Fig. 6. Gráfico sobre el impacto de la implementación de la BNCC y consecuente revocación de la ley 11.161/2005.

privada) o han direccionado profesores a otras actividades/asignaturas (esfera pública);
- Respuesta 4: La oferta de lengua española se mantuvo igual a lo que era antes de la implementación de la BNCC.

De los 154 participantes, 141 contestaron esta pregunta. En la figura 6, se puede observar el impacto de la revocación de la Ley del Español y la implementación de la BNCC al agrupar las respuestas que se refieren a la existencia de algún tipo de impacto.

En la figura 6, el 55 % de los encuestados dijo que hubo algún tipo de impacto (respuestas 1, 2 o 3); el 31 % dijo que la oferta de ELE se mantuvo igual y el 13 % eligió la casilla "otros".

4. Conclusiones

Tal y como se ha podido comprobar tras la lectura de estas líneas, se puede decir que el objetivo de la investigación cuantitativa se cumplió: se puede verificar que la implementación de la BNCC y la consecuente revocación de la Ley 11.161/2005 realmente generó un considerable impacto en la oferta de ELE en Brasil. Un impacto negativo, con menos plazas para profesores y menos acceso a la lengua para los alumnos, entre otras cosas. Eso revela la urgencia de políticas lingüísticas concretas y sólidas.

Como se ha dicho al comienzo, el español está siempre bajo amenaza en este país; por consiguiente, es imprescindible que haya una regulación legislativa sólida que garantice su oferta y, tras ello, hay que ir más allá desde dos ejes: 1) verificar junto a los órganos correspondientes la real implementación de la ley (para que no ocurra lo mismo que le pasó a la Ley del Español, que muchas veces no se ha puesto en marcha); 2) desarrollar en la comunidad brasileña en general y en la comunidad escolar en particular la concienciación de la relevancia del aprendizaje de la lengua española en su contexto geográfico, histórico y social.

Es urgente luchar por el cambio de este panorama. El hecho de que los estudiantes pierdan el derecho a estudiar esta lengua en Brasil impacta directamente en su identidad y cultura. Hay alguna dosis de esperanza con las elecciones presidenciales en octubre de 2022 y con el Movimiento *Fica Espanhol*, que defiende la aprobación de un Proyecto de Ley que lleve otra vez la obligatoriedad de la oferta de esta lengua a las escuelas brasileñas.

Respecto a las limitaciones de esta investigación, el análisis cuantitativo es una primera etapa del proceso de recogida, tratamiento y análisis de datos. La

próxima etapa será una investigación cualitativa, que se realizará a través de entrevistas con los varios grupos involucrados en este panorama: profesores de ELE, alumnos de ELE y comunidad brasileña lega. De esta manera, se espera poder explorar y entender de manera más profunda en la tesis doctoral todo lo que se ha visto aquí.

Referencias

Cooper, R. (1997). *La planificación lingüística y el cambio social*. Madrid: Cambridge University Press.

Ley 11.161/2005, de 5 de agosto. *Diário Oficial da União (Brasil)*. Disponible en: http://www.planalto.gov.br/ccivil_03/_ato2004-2006/2005/lei/l11161.htm. [Fecha de consulta 14/07/2022].

Ley 13.415/2017, de 16 de febrero. *Diário Oficial da União (Brasil)*. Disponible en: https://www.planalto.gov.br/ccivil_03/_ato2015-2018/2017/lei/l13415.htm. [Fecha de consulta 15/07/2022].

Lagares, X. (2013). Ensino do Espanhol no Brasil: uma (complexa) questão de política linguística. En Nicolaides, C., Silva, K. A., Tilio, R., Rocha, C. H. (Coords.), *Política e Políticas Linguísticas* (pp. 181—198). Campinas: Pontes Editores.

Sampieri, R. H., Collado, C. F. y Lucio, P. B. (2014). *Metodología de la investigación*. Ciudad de México: McGraw-Hill.

Spolsky, B. (2004). Language practices, ideology and beliefs, and management and planning. En B. Spolsky (Ed.), *Language policy: key topics in Sociolinguistics* (pp. 80—100). Cambridge: Cambridge University Press.

Rafael Castán Andolz
Discursos contra heteras en el mundo griego: acto jurídico o pervivencia del statu quo social

1. Introducción

«(…) olvidemos a Tisias y a Gorgias, perros de gruñir tan bello que convierten en grandes las cosas pequeñas y en ciertas las aparentes» (Fedro, 267ª)

Con estas palabras Sócrates advierte a Fedro en el diálogo platónico sobre el peligro de las palabras. De la palabra siempre hay que desconfiar. El propio Heráclito afirma que no debemos hacer caso, ni siquiera, de sus propias palabras, sino, antes bien, del λόγος, ya que *«excitarse con las palabras es propio de hombres necios»* (Heráclito, fr. 788, 22 B 87), aunque la propia palabra *lógos*, utilizada indistintamente para referirse tanto a la palabra como a la razón, daría para otro artículo en sí misma.

Estas dos citas nos dan buena cuenta de la conciencia de los griegos sobre el poder de la persuasión por medio del lenguaje. No es de extrañar, pues, que fueran ellos los inventores de la retórica, que viene a ser precisamente eso, el arte de persuadir, convencer y seducir a través de la palabra, una forma infalible de manejar al hombre manipulando de esta forma sus decisiones. La palabra puede seducir, convencer, derrotar, incitar, distraer, condenar o mentir. Una construcción discursiva hermosa contiene magia capaz de influir sobre el receptor para modificar pensamientos o crear conductas.

Aunque los discursos en la literatura griega aparecen ya desde la obra homérica, fue a partir de la democracia cuando la oratoria tomó una fuerza no vista hasta entonces en Atenas. Ambas vienen de la mano con un nacimiento a la par, tanto que no se entendería la existencia de la una sin la presencia de la otra. El proceso fue más o menos natural si entendemos que una democracia de verdadera participación ciudadana, como la ateniense, hizo brotar la retórica; la retórica hizo brotar opinión; una opinión que, hábilmente manejada, hace crecer y hundir reputaciones, y por lo tanto vidas.

Resulta paradójico, que algo que naciera indisolublemente ligado a la democracia, al quedar en manos del poder político, este domina en monopolio la instrumentalización de las masas y, por ende, la antidemocracia.

Como comentábamos un poco más arriba, los griegos fueron conocedores de la fuerza y del poder de la palabra, y por lo tanto había que protegerse de aquellas personas capaces de manejarla de una forma tal que, mediante ella, pudieran crear una realidad diferente de la que, mediante el uso de la razón, resultaría evidente. En Grecia, conscientes de esta cuestión, se acuñó un término para referirse a quienes eran capaces de manejar el lenguaje de esta forma: δεινὸς λέγειν, cuya traducción sería hábil al hablar. Evidentemente, logógrafos y oradores, eran δεινὸς λέγειν por antonomasia. Por este motivo en todas las causas forenses tuvieron vetada su presencia en los estrados, siendo los propios ciudadanos los encargados de llevar su causa ante los tribunales, pues estos no debían verse influidos nada más que por los hechos a juzgar.

Para analizar esta cuestión vamos a profundizar en tres de los procesos contra heteras más famosos, más allá de las dudas razonables sobre la autenticidad y veracidad de los citados procesos. De hecho, estas tres mujeres han pasado a la historia por sus peripecias ante los tribunales, a los que se vieron abocadas, quizás, por el nombre de los personajes masculinos a quienes estaban asociadas: Hipérides, Pericles o Estéfano, pues el fundamento de las acusaciones que sobre sellas se vertieron no era otro que el de desmerecer la imagen pública de los mismos.

2. Aspasia

El primero de estos tres casos, cronológicamente hablando, es el de Aspasia, cuyo nombre significa acogedora o agradable. Nació en Mileto en 470 a.C., y no llegaría a Atenas, junto a su familia, hasta el 450. En 445 se une a Pericles al lado del que permanecerá hasta la muerte de este acaecida en el 429, al que sobrevivirá durante 19 años más. Sin duda este es el caso que más dudas ofrece, ya que los datos que tenemos sobre él son contradictorios y sospechosos, dada la importancia del personaje, de haber sido agriados o endulzados dependiendo de la simpatía de la fuente hacia el gobernante. Las actividades de Aspasia en Atenas son contradictorias. No se sabe si pudo haber llegado a tener una escuela de retórica, o haber regentado un prostíbulo, o ambas cosas al tiempo, pero lo que sí parece claro es que era poseedora de una esmerada educación.

Enseguida fue vista como un peligro para el *statu quo* social. Para empezar, era jonia, una zona entre dos mundos, el helénico y el persa, por lo que la sombra del medismo[1] siempre sobrevoló su figura. Por otra parte, sabemos por

1 Se refería con este término a los partidarios de los medos, es decir de los persas.

ciertos testimonios[2] que las mujeres jonias disponían de mayor libertad de la que las mujeres de Atenas podían disfrutar.

La visión más amplia es la aportada por los comediógrafos, en especial Aristófanes, que siempre ha sido considerado una fuente válida para el estudio de la vida cotidiana en la Atenas de su tiempo. Aristófanes solía parodiar y satirizar a dos personajes especialmente, Sócrates y Pericles, a este último, habitualmente por medio de Aspasia, una hetera, resaltando siempre el comediógrafo un supuesto desenfreno sexual a la vez que desautorizaba la bondad de sus decisiones políticas, pues siempre terminaba ejecutando las que ella dictaminaba. Y es precisamente entre los comediógrafos donde surge la idea de que era una hetera, idea que se verá reafirmada, ya en el siglo II de nuestra era por Plutarco y Ateneo de Náucratis. Las heteras eran mujeres libres que no estaban ligadas a ningún hombre en particular y eran dueñas de su propio patrimonio. La mayoría fueron amantes de hombres brillantes, ya fueran del mundo de la política o intelectual, por lo que ellas debían tener un nivel cultural acorde, y tanto por su aspecto físico, exótico, aderezado con ricos vestidos, joyas y perfumes, como por su formación intelectual estaban muy alejadas de las esposas atenienses. También de las πόρναι, las prostitutas que ejercían esclavizadas y que por su precio estaban al alcance de casi cualquier varón en Atenas.

El supuesto proceso por impiedad (ἀσέβεια), tuvo lugar a los quince años de su llegada a Atenas según transmite Plutarco:

> [...] Aspasia fue acusada del crimen de irreligión, siendo el poeta cómico Hermipo[3] quien la perseguía [...] Diopites[4] hizo también un decreto para que denunciase a los que no creían en las cosas divinas, o hablaban en su enseñanza de los fenómenos celestes; en lo que, a causa de Anaxágoras, se procuraba sembrar sospechas contra Pericles (Plutarco: *Vida de Pericles*, XXXII, 1).

No obstante, no está nada claro el motivo de las acusaciones, ya que también se la tachó de proagogeía (προαγογεία), es decir, por proporcionar mujeres para el deleite sexual de su marido, lo que podría equipararse con el proxenetismo de hoy en día:

2 La fuente es la comedia Aristófanes, donde se habla de la posesión de las mujeres jonias de objetos destinados al autoplacer sexual, lo que las alejaba de la moral de las 'buenas esposas' áticas.
3 Comediógrafo ateniense contemporáneo de Aristófanes (S. V a. C.) de cuya obra solo se conservan ciertos fragmentos en los que se aprecia una gran acritud política.
4 Estratego ateniense del siglo IV a. C. Se cree que pudo ser el padre del comediógrafo Menandro.

También Aspasia, la socrática, importaba gran cantidad de mujeres hermosas, y Grecia quedó llena de sus cortesanas, como el divertido Aristófanes señala de pasada, al decir de la guerra del Peloponeso que Pericles avivó su terrible carácter por su amor hacia Aspasia y las esclavas arrebatadas a esta por los megarenses (Ateneo de Náucratis, XXV. 569—70, 92—93)

El olímpico Pericles, según dice Clearco en el libro primero de sus Historias de amor, ¿acaso no fue por culpa de Aspasia –no la más joven, sino la que fue contemporánea del sabio Sócrates-, por quien conturbó a toda Grecia, a pesar de que él había adquirido una gran reputación de sagacidad y poder político? Era este un hombre muy propenso a los asuntos amorosos; incluso estuvo con la mujer de su hijo, según cuenta Estesímbroto de Tasos, que había vivido en los mismos tiempos que él y lo había visto, en la obra titulada Sobre Temístocles, Tucídides y Pericles. Antístenes el socrático afirma que, cuando se enamoró de Aspasia, dos veces al día entraba y salía de su casa para saludarla; y en una ocasión en la que fue acusada de un cargo de impiedad, lloró más, mientras hablaba en defensa de ella, que cuando peligraban su vida y su hacienda (Ateneo de Náucratis, LVI. 589, 141)

O de medismo, como hemos comentado un poco más arriba.

El acusador, en todo caso, fue Hermipo, un poeta cómico enemigo de Pericles. Del delito de impiedad fue absuelta, aunque es un proceso que ofrece dudas, ya que los extranjeros no podían ser acusados de impiedad, por lo que Montuori (Montuori, 1977/78: 63—65) cree que quizás nunca hubo una acusación formal, sino una pública en forma de comedia por parte del citado autor o de otros. Como se puede observar en los dos fragmentos citados de Ateneo de Náucratis, los ataques contra Pericles por medio de Aspasia fueron constantes.

3. Friné

El segundo proceso, y quizás el más llamativo socialmente, por la poco ortodoxa forma de haberse resuelto, en el caso de que se tratase de un proceso real, y no de una fábula perteneciente al imaginario de los griegos, es el llevado a cabo contra la hetera Friné, también por impiedad. Era originaria de Tespis (Beocia), su nombre real fue Mnesarete, nombre cuya traducción al castellano es *Conmemorando la virtud*, lo que no deja de ser paradójico. El nombre de Friné (Φρύνη), era un apodo que significa sapito, pues el color de su piel tendía al cetrino, algo verdoso (Plutarco, *Moralia*, De Pythiae oraculis 14), aunque al parecer este apodo fue dado a varias prostitutas (Havelock, Christine Mitchell (2010: 43)). Siendo niña fue conducida a Atenas, en virtud de su belleza, para ejercer como hetera (León, 1997: 188), donde labró una gran fortuna como para sufragar los gastos de la restauración de los daños provocados por Alejandro Magno en Tebas haciendo inscribir en uno de los muros restaurados: «Destruidas por

Alejandro el Grande, reconstruidas por Friné, la hetera», o erigirse una estatua de oro, que mandó modelar al escultor Praxíteles, también amante suyo y para el que también había posado en más ocasiones.

Por otra parte, Friné era muy rica y prometía cercar con muros Tebas, a condición de que los tebanos inscribieran la inscripción: «Alejandro las derribó y Friné, la hetera, las reconstruyó», según cuenta Calístrato en su obra Sobre las cortesanas. Acerca de su riqueza han hablado el cómico Timocles en Neera y Anfis en La peluquera. Y parásito de Frine era Grilión, un miembro del Areópago, como también Sátiro, el actor de Olinto, lo fue de Pánfila. Aristogitón, en el discurso Contra Friné, dice que su nombre real era Mnesáretes. No ignoro que el discurso contra ella atribuido a Eutias, Diodoro el geógrafo lo asigna a Anaxímenes. Por otra parte, el poeta cómico Posidipo dice estas cosas sobre Friné en La efesia: «Friné fue en tiempo la más ilustre de nuestras heteras, con mucho. Y aunque seas demasiado joven para recordar esos tiempos, habrás oído hablar de su juicio. Si bien parecía haber causado graves daños a la vida de los demás, cautivó al tribunal de los heliastas para salvar su propia vida, y, cogiendo una por una, las diestras de los jueces, con lágrimas salvó a duras penas su vida». (Ateneo de Náucratis, LX, 591, 146—147)

De hecho, fue elegida modelo por el propio Praxíteles para sendas obras, posando en una desnuda y en la otra vestida. La obra en la que aparecía desnuda fue a parar a la ciudad de Cnido, se trata de la famosa Afródita de Cnido, obra que es considerada el primer desnudo femenino en la escultura griega (Havelock, 1995: 9—10).

Respecto a la acusación de impiedad hay más de una versión sobre el asunto. Por un lado, se dice que los heliastas (miembros del jurado popular) la escucharon decir que no creía en los dioses en los que Atenas creía oficialmente; la otra versión se centra en la celebración de las fiestas en honor de Afrodita, en las cuales, una joven era elegida por su belleza para representar a la diosa mientras subía las escaleras del templo de esta y, desnuda, se sumergía en el estanque del mismo. Una sacerdotisa invocaba a la diosa diciendo: «¡Poseidón, dios y rey de los mares, envíanos a Afrodita y que con ella renazca la vida en la tierra!», momento en el que la joven elegida salía de las aguas en una alegoría del comienzo de la primavera. Friné, gracias a su belleza representó este papel varios años seguidos, por lo que fue acusada de impiedad, no por no creer en los dioses, sino por querer compararse con la misma Afrodita en belleza. Se dice que el acusador fue Eutias, ya que había profanado la sacralidad de los misterios de Afrodita. El encargado de elaborar el discurso de su defensa fue el orador Hipéreides (Ateniense, 390—322 a.C.), a la sazón amante suyo también. Fue discípulo de Isócrates y según algunas fuentes dedicaba poco tiempo al cuidado de sus textos, prefiriendo dedicarse a la vida de una forma más práctica. De su

vida privada destacan su afición por el vino, la buena mesa, sobre todo pescado, al juego y a las prostitutas. Llevó varias causas relacionadas con procesos políticos. Se le atribuyen 77 discursos. Blass (Blass, 1894), llegó a reunir un total de 71, de los cuales son considerados apócrifos o poco seguros 7: uno epidíctico, doce deliberativos, y el resto judiciales de temática diversa, entre los que se encuentra el *A favor de Friné*, del que lamentablemente no ha sobrevivido, más que algún que otro fragmento[5]. No obstante, sabemos que este discurso fue considerado por los críticos antiguos como uno de los más brillantes de su producción, pues este tipo de causas, al parecer de nivel menor, se adaptaban especialmente bien a las facultades de Hipérides[6]. Este proceso estuvo marcado por la anécdota utilizada como recurso, que no fue otra que desnudar a la hetera ante los jueces para que comprendieran que alguien portador de semejante belleza no podía ser acusado de ningún delito, y en especial de ἀσέβεια (impiedad). De este episodio, del que no queda acreditada su veracidad, hay referencias en varios autores, como Plutarco:

> Él mismo, en efecto, lo manifiesta en el comienzo de su discurso. Cuando ella iba a ser condenada, la condujo hasta el centro y, rasgando su vestido, mostró el pecho de la mujer; y al contemplar los jueces su belleza, fue absuelta (Plutarco, Moralia, *Vida de los diez oradores*, 849e)

O el ya citado Ateneo de Náucratis:

> Friné era de Tespias. Fue juzgada por Eutias del cargo de pena capital; irritado por ello Eutias, ya no se ocupó de ningún otro caso, según dice Hermipo. Y es que Hipérides, cuando estaba defendiendo a Friné, como quiera que en nada lograba tener éxito con sus palabras y los jueces parecían estar dispuestos a condenarla, después de conducirla a donde todos pudieran verla, rasgar su ropa interior y dejar su pecho desnudo, pronunció los lamentos del epílogo a la vista de ella y consiguió que los jueces sintieran temores supersticiosos y que, perdonándola con misericordia, no mataran a la intérprete y sacerdotisa de Afrodita. Y una vez absuelta, después de lo sucedido se promulgó el decreto que ninguno que hablara en defensa de alguien podía lamentarse y de que no se juzgara al acusado o acusada a la vista de todos. Friné era ciertamente más bella en las partes de su cuerpo no visibles. Por ello no era fácil verla desnuda: en efecto, vestía una túnica que la ceñía y no acudía a los baños públicos. En las fiestas Eleusinas, y en las de Poseidón a la vista de todos los llegados desde cualquier lugar de Grecia, quitándose el vestido y soltándose el cabello, se adentraba en el mar.

5 Discurso de Hiperides, En defensa de Frine (frags. 171–180 Jensen) traducido al latón por Mesala Corvino (según Quint., X 5, 2).
6 Véase Hipérides, en *Oradores menores* (en referencias bibliográficas).

Y tomándola como modelo pintó Apeles su Afrodita surgiendo del mar. (Ateneo de Náucratis, LIX, 590, 144)

La idea que subyace en este episodio que ha pasó al imaginario mítico de los griegos para, desde allí, trasladarse al del mundo occidental, es la de *kalakogathía* (καλοκαγαθία). Este término, etimológicamente derivado de los adjetivos griegos καλός y ἀγαθός, es decir hermoso y bueno, surge del mundo de las ideas de Platón basándose en que todo lo que es hermoso ha de ser, por su naturaleza, bueno, y todo lo bueno hermoso (De la Vega Visbal, 2016). Aunque la idea Platón se la atribuye a Sócrates, esta ya aparece en la Iliada (II, 211—265). En estos versos Ulises hace callar bruscamente a Tersites durante una asamblea de los aqueos por el simple hecho de ser "feo", pues los dioses, cuando tocaban a un humano con su gracia lo hacían por entero, por lo tanto, si era feo, ni su consejo ni opinión eran válidos.

4. Neera

El *Contra Neera* puede considerarse un discurso político. Este proceso tuvo lugar entre el 343 y el 340 a.C., siendo el único discurso forense contra una mujer que nos ha llegado, más allá de las dudas sobre su autenticidad, pues como demostró el catedrático de Filología Griega de la UCM; Felipe Hernández Muñoz, el discurso no puede ser atribuido a Demóstenes, ya que el índice de "Hápax[7] relativos" del *Contra Neera* es 7.5, bastante más alto que el de los discursos con seguridad *demosténicos* (Hernández Muñoz, F. 2018: 33,35,38,39 y 41), y por lo tanto, habría que referirse al autor como Pseudo-Demóstenes. Sabemos de la existencia de procesos similares, aunque como hemos comentado ya, este sería el único conservado. Se hace eco de esta relación nuevamente Ateneo de Náucratis (LXV.593—4).

El proceso queda muy claro en algunos fragmentos del discurso:

> Atenienses, he tenido muchas razones para poner esta denuncia contra Neera y acudir ante vosotros. Tanto mi cuñado y yo como mi hermana y mujer hemos sido realmente maltratados por Estéfano y por su culpa nos hemos visto en tales situaciones de extremo peligro, que no me presento en este juicio como acusador, sino como vengador. Él fue el primero en iniciar las enemistades, sin haber sufrido antes ningún mal de nuestra parte, ni de palabra ni de obra (*Juicio contra una prostituta*, 1, 49, Errata Naturae, 2011).

7 Los Hapax son aquellas palabras que solo han aparecido una sola vez en la literatura griega (absolutos) o en la obra de un autor (relativos).

Y sigue más adelante:

> Y por eso, así como Estéfano me hubiera privado de mis familiares en contra de vuestras leyes y vuestros decretos, así yo también vengo a probar ante vosotros que él vive ilegalmente con una extranjera como si fuera su esposa, que ha introducido a los hijos de otros en sus fratrías y demos, que ha garantizado que los hijos de una prostituta eran suyos, ha sido irrespetuoso con los dioses y ha ninguneado el procedimiento de su pueblo para convertir a alguien en ciudadano, porque, ¿quién intentaría obtener esta recompensa del pueblo y convertirse en ateniense empleando muchos gastos y esfuerzos, si le es posible conseguirlo gracias a Estéfano por mucho menos y con el mismo resultado? (*Juicio contra una prostituta*, 13, 56—57).

O el más esclarecedor de las verdaderas causas de la acusación:

> Pues estar casado consiste en eso, en que uno tiene hijos, introduce en sus fratrías y demos a los varones y a las hijas las entrega legítimamente a sus maridos. A las heteras la tenemos para el placer, a las concubinas para el cuidado diario de nuestro cuerpo, a las esposas para tener hijos legítimos y contar con una fiel guardiana en el hogar. (*Juicio contra una prostituta*, 122, 118.).

5. Conclusiones

En todos los casos se aprecia una instrumentalización de la mujer con fines revanchistas y políticos. De cara a la justicia los culpables serían Pericles, si el proceso fuera tal, Hipérides o Estéfano, pero son sus amantes o concubinas las receptoras de la acusación, ya que es a través de estas donde se aprecia con mayor nitidez ciertos aspectos viscerales del hombre como los celos, la envidia o la venganza. En todos estos procesos subyace el descrédito moral del adversario como táctica de combate. Poco han cambiado las cosas desde entonces hasta ahora: la violencia verbal con la finalidad de marcar a un individuo como elemento disruptor del gen homogéneo que caracteriza a los miembros de una comunidad entre iguales siempre a través de cuestiones propias de la vida privada del sujeto, pues no se trata de terminar con una carrera política o pública, sino con una vida entera. Son acusaciones en las que, para lograr el éxito, hace falta un colaborador necesario: la opinión pública, fácilmente manejable y escandalizable, ante la cual, el acusado representa un peligro a atajar. Y este peligro tan grande de deshomogeneización lo portan, por antonomasia, los extranjeros, los impíos o las prostitutas, que además suelen ser extranjeras e impías. Las sociedades griegas, da igual la πολις y el sistema de gobierno que esta posea, se sostuvieron en pie manteniendo a toda costa un STATU QUO social y bajo control a los elementos que podían ponerlo en peligro. Sobre las prostitutas valga recordar el último fragmento del Contra Neera citado en este artículo: «A las heteras la tenemos

para el placer, a las concubinas para el cuidado diario de nuestro cuerpo, a las esposas para tener hijos legítimos (...)».

Referencias

Blass, F. (1894). *Hyperidis Orationes Sex: cum ceterorum Fragmentis*. Leipzig: Cristianus Jensen.

Montuori, M. (1977/78). Di Aspasia Milesia. *Annali della Facoltá di littere e Filosofia dell'Universita di Napoli*, 20, 63—85.

Havelock, C. M. (1995). *The Aphrodite of Knidos and her Succesors: A historical review of the female nude in Greek Art*. Michigan: The University of Michigan Press.

León, V. (1997). *Mulheres audaciosas da antiguidade*. Río de Janeiro: Record / Rosa dos tempos.

Pérez-Prendes, J. M. (2005). El mito de Friné: Nuevas perspectivas. *Anuario de la Real Academia de Bellas Artes de San Telmo*, 5, 37—46.

Havelock, C. M (2010). *The Aphrodite of Knidos and Her Successors: A Historical Review of the Female Nude in Greek. Art*. Ann Arbor. Michigan: The University of Michigan Press.

De la Vega Visbal, M. (2016). El principio de la Kalokagathía socrática y sus prolongaciones en la actualidad. *Lógoi, Revista de filosofía*, 29—30, 142—160.

Hernández Muñoz, F. (2018). "Relative hapax" in the Corpus Demosthenicum. En J. Martínez y A. Guzmán (Ed.), *Animo Decipiendi. Rethinking Fakes and Authorship in Classical, Late Antique & Early Christian Works*. Groningen: Barkhuis.

Fuentes clásicas

ATENEO DE NÁUCRATIS (1994). *Sobre las mujeres. Libro XIII de La cena de los eruditos* (ed. de J. L. Sanchís Llopis,). Madrid: Akal.

DEMÓSTENES (PSEUDO) (2011). *Juicio contra una prostituta* (trad. de H. González; estudio crítico de I. de los Ríos). Madrid: Errata Naturae.

HERÁCLITO (1998). Fragmentos. En *Los filósofos presocráticos* (trad., ener. y notas de A. Foratti, C. Eggers, M.ª I. Santa Cruz y N. L. Cordeo). Madrid: Gredos.

HIPÉRIDES (2019). *Oradores Menores* (ed. de J. M. García Ruiz y C. García Gual). Gredos: Madrid.

HOMERO (1996). *La Ilíada* (trad., ener. y notas de Emilio Crespo). Gredos: Madrid.

PLATÓN (1986). *Diálogos (Fedón, Banquete, Fedro)* (trad. ener. y notas de C. García Gual, M. Martínez y E. Lledó). Gredos: Madrid.

PLUTARCO (1996). *Obras morales y de conducta* (Moralia) (trad., ener. y notas de C. Morales y José García). Madrid: Gredos:

PLUTARCO (2005). Vida de los diez oradores. En *Vida de los diez oradore. Sobre la astucia de los animales. Sobre los ríos* (ed. de I. Rodríguez Moreno). Madrid: Akal.

PLUTARCO (1996). Vida de Pericles en *Vidas Paralelas 2: Solón – Publicola; Temístocles – Camilo; Pericles – Fabio Máximo* (trad., ener. y notas de A. Pérez Jiménez). Madrid: Gredos.

Jiří Chalupa / Eva Reichwalderová
Ortega y Gasset en la montaña rusa de la historia centroeuropea[1]

1. Introducción

Los medios de comunicación forman parte de la vida cotidiana, informando al colectivo social sobre los acontecimientos actuales, (de)formando sus opiniones, actitudes y comportamientos. Su influencia es insoslayable. Gracias a ellos, es posible influir y manipular al individuo para moldear su pensamiento, siempre y cuando se utilicen los métodos, recursos y técnicas adecuados y eficaces. Los medios de comunicación se sirven de una gran escala de prácticas de manipulación, ocultas y conscientes al mismo tiempo, y por tanto, a menudo las personas suelen ser manipuladas sin ser plenamente conscientes de ello y aceptan los mensajes presentados por los medios como imágenes reales y verdaderas del mundo que les rodea.

Bednařík sostiene que los medios de comunicación son un fenómeno complejo que impregna todas las capas de la sociedad moderna, todos los niveles de su funcionamiento e interactúa estrechamente con otros fenómenos, literatura y política entre ellos. «A los medios de comunicación de masas se les suelen asociar los atributos relacionados con los intentos de influir en las actitudes y el comportamiento de los receptores y la opinión pública (es decir, la censura, la propaganda y la publicidad)»[2] (Bednařík et al., 2011: 14). Dado que los lectores, oyentes o espectadores no son individuos concretos, sino más bien un grupo o una masa anónima de ideas o intereses variopintos, los motivos y modos de distribución de la información también varían.

En el presente capítulo queremos exponer hasta qué punto el ambiente ideológico y los diferentes regímenes políticos que gobernaron Checoslovaquia en el período comprendido entre 1918 y 1989, han influido, manipulado o hasta

1 Este artículo aporta algunos de los resultados parciales del proyecto de investigación VEGA 1/0577/21 *Vladimír Oleríny: prekladateľ, literárny a kultúrny diplomat*, Agencia de Becas de Investigación del Ministerio de Educación de la República Eslovaca y la Academia de Ciencias de Eslovaquia.
2 Las traducciones del checo y eslovaco al español han sido realizadas por los autores de este artículo.

abiertamente tergiversado la imagen de uno de los intelectuales españoles más reconocidos internacionalmente, el filósofo, sociólogo y ensayista José Ortega y Gasset. Para ello, analizamos los artículos publicados en la prensa checa y eslovaca durante el período reseñado que abarcan la Primera República Checoslovaca (1918—1938), la Segunda República (1938—1939), el Protectorado de Bohemia y Moravia (1939—1945), la República Eslovaca (1939—1945), la Tercera República (1945—1948) y la Checoslovaquia comunista (1948—1989).[3] Nos hemos centrado únicamente en la prensa periódica de la época, es decir, periódicos y revistas de cierto renombre, sin apoyar ni contrastar nuestro estudio con otras formas de medios de masas –radio, cine, televisión– que, indudablemente, tenían una importancia significativa en la formación de la opinión pública sobre todo a partir de los años 30 del siglo XX.

2. Ortega y Gasset en la prensa checoslovaca del siglo XX

En la Checoslovaquia de los años treinta, Ortega y Gasset era considerado uno de los pensadores clave de la Europa Contemporánea. A principios de 1933, el diario checo *Lidové noviny* [El Periódico del Pueblo], con motivo de la publicación de las obras completas orteguianas en España por la editorial Espasa-Calpe, escribió sobre él: «[…] aquí tenemos ante nosotros en un solo volumen el fenómeno más rico de la literatura española contemporánea en cuanto a pensamiento. La polifacética obra de Ortega […] un ávido observador del presente […] está casi siempre unida por un espíritu de indagación compleja, atento a las amplias corrientes del pensamiento europeo contemporáneo y a los nuevos movimientos artísticos» (–ZMš–, 1933: 9). Un par de meses más tarde, cuando en las librerías aparece *La rebelión de las masas* en la traducción al checo, Ortega y Gasset se convertiría hasta en una especie de profeta del futuro de Occidente. Así lo resumía un reseñista de la obra en la revista pedagógica *Český učitel* [El maestro checo]: «J. Ortega y Gasset: La rebelión de las masas. […] Aborda la crisis actual y busca formas de curarla. Las masas se rebelan, ya que carecen de pan. Europa debe entusiasmarse con unos nuevos objetivos de la vida» (–Ský–, 1933: 607). El renombre de Ortega y Gasset en la segunda mitad de los años treinta era tal que su nombre resonaba hasta en algunos contextos bastante inesperados, p. ej., cuando Tumlířová se refería a él en

3 Sobre el tema de la historia checoslovaca y los diferentes regímenes gobernantes relacionados, véase el libro de Chalupa y Reichwalderová (2021: 23–66).

su extenso artículo que trataba de recapitular las principales ideas del Congreso del Partido Agrario:

> El llamamiento de nuestro congreso para el enriquecimiento cultural del pueblo agrícola, para la educación moral de la ciudadanía, para el descubrimiento de los valores espirituales del campesinado [...] para buscar el liderazgo espiritual [...] este es el motivo principal a través del cual habló el elemento agrícola del Estado checoslovaco en la voz más alta durante su congreso y por el que confirmó que nuestro pueblo también está dirigido por una ideología, la expresada con tanta elocuencia por el líder campesino suizo Ernst Laur: "Queremos y debemos declarar claramente que nosotros, los campesinos, basamos nuestra concepción de la vida en la convicción de que la vida terrenal, tangible y material no es el único contenido de nuestra existencia. Todo lo que es orgánico en nosotros es solo nuestra morada, pero nuestro verdadero ser es nuestra alma" (Tumlířová, 1936: 7).

Abrigamos ciertas dudas acerca de lo cómodo que se habría sentido Ortega y Gasset, un pensador que siempre se ha apoyado en el concepto de una élite que dirige al «pueblo llano», en un ambiente ideológico semejante, pero sea lo que fuere, su nombre sí que iba a aparecer a continuación, si bien, como casi de costumbre por aquel entonces, un tanto mutilado en su forma ortográfica:

> Así, frente a la convicción del filósofo español Ortega Y. Gasset de que "Europa ha perdido su moral", el tono básico del Congreso del Partido Agrario fue una poderosa llamada a la creación de una nueva moral, a la apertura de todos los caminos que liberen la voz del alma en busca del bien y de la verdad, para que, según el mismo filósofo antes citado, el problema pueda ser correctamente reconocido y solucionado por la vía de la cultura (Tumlířová, 1936: 7).

Durante la Segunda Guerra Mundial las ideas de Ortega y Gasset iban a ser asumidas por unos verdaderos profesionales de la propaganda nazi. El colaboracionista checo más famoso con el régimen de los nazis, Emanuel Moravec, en repetidas ocasiones recurrirá a los textos orteguianos en sus artículos publicados en la portada de *Lidové noviny* en los que, a principios de 1944, trataba de convencer al pueblo checo de que el único futuro viable para Europa –y por lo tanto también para la nación checa– consistía en apoyar a Hitler y su proyecto del Tercer Imperio. En el artículo titulado «La política de la lámpara de petróleo», Moravec se refiere a Ortega y Gasset como a su gurú en cuanto a los fenómenos del individualismo, el carácter gregario de las masas y las grandes personalidades carismáticas, interpretando las ideas orteguianas en el marco de sus intenciones, por lo que el pensador español se convierte de esta manera en uno de los mensajeros de la «Nueva Europa» dirigida por el *Führer* y la ideología nazi: «Pues sí, solo el individualismo es portador de un progreso noble, pero un individualismo que sea supremo, un individualismo líder y responsable que

vaya de frente contra el engaño y la multitud errante. [...] José Ortega y Gasset [...] escribió:...» A continuación, Moravec cita y comenta algunos pasajes de *La rebelión de las masas* en los que Ortega y Gasset afirma que la mayoría de la gente común no tiene su propia opinión y, por lo tanto, es necesario inculcársela desde fuera, ya que sin una opinión firme y unívoca la sociedad caería en un caos y anarquía aniquilantes. Moravec aprovecha las conocidas convicciones elitistas de Ortega y Gasset para insinuar que el español ya en el pasado soñaba con la llegada de un personaje parecido al Jefe de los nazis:

> Las democracias estaban a favor de la libertad del individuo en su mezquino egoísmo. Y lucharon con odio contra los líderes carismáticos. Los demócratas pregonaban un individualismo inferior, rastrero, "a gatas" para expresarlo con una metáfora. Mientras que el individualismo superior, el del liderazgo, fue combatido por los demócratas y tachado de dictadura. Para los demócratas, solo debía gobernar "el pueblo", que consistía esencialmente en egoístas mezquinos cuyos objetivos personales pisoteaban los intereses y necesidades superiores del conjunto de la sociedad. El individualismo desinteresado y creativo invocado por los filósofos acabó siendo aprovechado por los enemigos de las naciones, por los saqueadores que subyugaron a los Estados [...] (Moravec, 1944: 1).

Tras el final de la guerra y después de la liberación de Checoslovaquia por el Ejército Rojo en 1945, el nombre de Ortega y Gasset retorna en un contexto completamente diferente, y es fascinante observar cómo el hombre que hasta hacía poco había sido valorado como un campeón del elitismo, del arte deshumanizado y de la crítica a las masas ignorantes de repente empezó a convertirse –al menos en algunos textos de aquella primera posguerra– en una fuente de citas esgrimidas como argumentos de apoyo en defensa de ideas que iban directamente en contra del significado filosófico de toda la obra orteguiana hasta la fecha. Tal es el caso de la columna titulada «La inteligencia es una cuestión de corazón y de carácter», cuyo autor, M. Jirásek, recurre a Ortega y Gasset para apoyar su tesis de que la inteligencia no es un fenómeno elitista y que todos, profesores, filósofos, campesinos y obreros por igual, pueden ser considerados miembros de la intelectualidad de pleno derecho, una idea que estaba muy de moda por aquel entonces:

> Hemos seguido con interés el debate que ha aparecido en las portadas de nuestra prensa diaria en los últimos días [...] se refería al problema de la intelectualidad y su posicionamiento ante los acontecimientos políticos actuales. [...] Algunos han escrito sobre una intelectualidad extraviada, o sobre una intelectualidad que se encuentra en una encrucijada, y otros han refutado la idea. Algunos de los artículos se titulaban la intelectualidad responde a los trabajadores y en otros los trabajadores, a su vez, contestaban a la intelectualidad. [...] El debate continúa, pero todos se olvidan de

una cosa importante. Es absolutamente incorrecto que el problema de la intelectualidad [...] se haya planteado de esta manera. Asombrados, no entendemos por qué en estas polémicas se coloca al pueblo en un lado y a la intelectualidad en el otro. La intelectualidad no es una clase independiente de la nación. ¿Acaso es un privilegio de doctores, médicos y profesores ser intelectuales? ¿No son los que pertenecen a otros segmentos de la nación, como obreros, artesanos, campesinos, también miembros de la intelectualidad? [...] ¿Solo son inteligentes los que han tenido algún tipo de formación universitaria? Masaryk[4] habló de la chusma con sombrero de copa, y Ortega y Gasset incluso se atrevió a afirmar que hasta entre los profesores universitarios hay ignorantes con la actitud primitiva de unos necios. ¿Y no nos enseña el conocimiento de la gente que hay un buen número de personas sin títulos académicos entre los obreros, artesanos y campesinos que pueden considerarse con razón intelectuales? La inteligencia no significa solo haber pasado por algunas escuelas, no es solo una cuestión de la mente, es también una cuestión del corazón y sobre todo del carácter (Jirásek, 1945: 1).

Tras el golpe de Estado comunista de 1948, Ortega y Gasset rápidamente llegaría a ser el blanco preferido de ataques muy intensos por parte de los principales ideólogos del régimen dictatorial. Se le retrataba como un filósofo de ideas trasnochadas o directamente absurdas, y en cualquier caso dañinas y peligrosas, un pensador que defendía una versión idealizada de un capitalismo decadente de corte feudal, al igual que un aliado de los revanchistas alemanes que preparaban la Tercera Guerra Mundial, pero también como un individuo desequilibrado que buscaba la fama y el aplauso a cualquier precio.[5] En resumen, Ortega y Gasset con frecuencia fue presentado como un «fascista». Semejante condena se puede encontrar en las páginas de *Nová Svoboda* [Nueva Libertad], el órgano de prensa del Partido Comunista de Ostrava, una región minera e industrial. En aquel periódico, justo un año después de la invasión de los ejércitos del Pacto de Varsovia en 1968, se publicó un texto titulado «Antes de que comience el año escolar», destinado a instruir a los maestros y profesores sobre cómo interpretar la situación política actual. El autor no duda en utilizar un lenguaje muy contundente para advertir del riesgo de la repetición de los mismos errores ideológicos y políticos que se habían cometido en el contexto de la llamada Primavera de Praga, cuando, en los primeros ocho meses de 1968, muchos se habían dejado seducir por nefastas ideas de la Reacción: «Por eso no

4 Tomáš Garrigue Masaryk (1850-1937), principal fundador de Checoslovaquia y primer presidente del país, entre 1918 y 1935.
5 Para encontrar más ejemplos de cómo los propagandistas estalinistas se ensañaban con el «famoso mitómano» español, véase el libro Chalupa y Reichwalderová (2021: 240-244).

es de extrañar que [hace poco] los profesores se dejaran engañar fácilmente por las teorías, expuestas de formas bastante sofisticadas, del nazismo alemán y las opiniones fascistas franquistas. Y eso hasta tal punto que el año pasado, uno de los educadores de futuros profesores de Ostrava recomendó en las páginas de nuestro periódico las opiniones del precursor nazi Max Weber y del filósofo fascista J. Ortega y Gasset» (Lubojacký, 1969: 4).

En 1973, la revista *Estetika*, publicada por la Academia de Ciencias, ofreció a sus lectores la traducción –hecha por R. Chadraba– de un artículo alemán escrito por Erwin Pracht y titulado «El realismo socialista y la teoría leninista de la reflexión», en el que Ortega y Gasset recibe el poco halagador epíteto de «pensador estético de la decadencia burguesa del arte». El autor alemán sostiene de forma axiomática que el arte socialista debe basarse en una representación completamente realista del mundo y que el arte y la realidad cotidiana deben estar siempre unidos en una imagen indivisible y, al mismo tiempo, perfectamente comprensibles para el público. El modernismo, desgraciadamente, cortó brutalmente los lazos que unían la representación artística con la realidad no artística, siendo uno de sus defensores más acérrimos Ortega y Gasset, hombre que intentó –en vano, por supuesto, ya que las implacables leyes históricas identificadas por Marx se referían también a la cultura– estetizar la inexorable decadencia del arte burgués. Según Pracht, Ortega y Gasset hacía lo imposible para proporcionar una «coartada pseudofilosófica» a la errónea y reprobable tendencia del arte burgués modernista de evadir la realidad y hasta construir un dique impenetrable entre el arte y la realidad. «"El poeta", dice Ortega, "debe sellar herméticamente su reino, ningún hueco, ninguna abertura debe dejar entrever lo real"». La consiguiente incomprensibilidad de semejante arte «es evidentemente deliberada, porque este arte nuevo, vanguardista, no está destinado a ser accesible a las "masas comunes"». Todo culmina con un pseudoarte al final del que aguarda el sinsentido: «En esta poesía "hermética", en la que no existe un mundo real, sino solo y únicamente la palabra, prospera una charlatanería que puede decir lo que le dé la gana y, sin embargo, es admirada por ello. Los vanguardistas [...] se ganan la fama con unas frases que no expresan más que puro disparate» (Pracht, 1973: 227). Es decir, Ortega y Gasset valorado e interpretado por los ideólogos del régimen comunista checoslovaco sucesivamente fracasará no solo como sociólogo, como filósofo, como analista político, sino también como fundador de una estética original del arte moderno.

Vistos en su conjunto, sin embargo, esos cuarenta años de dictadura comunista no se presentan tan monolíticos y se pueden encontrar textos que demuestran cierto grado de libertad y profesionalidad objetiva. Si bien ya antes de iniciar nuestro análisis de textos periodísticos sospechábamos que en la segunda mitad

de la década de los sesenta, tanto la censura como la autocensura habían pasado a un segundo plano, aun así nos sorprendió el grado de la libertad con la que, en algunos momentos, se escribía incluso sobre temas polémicos a los que sin duda pertenecía la estética del arte deshumanizado de Ortega y Gasset. En 1967 František X. Halas (*1937), un historiador y diplomático, uno de los hijos del famoso poeta checo František Halas[6], publica un extenso estudio sobre la génesis del famoso ensayo de su padre «O poezii» [Sobre la poesía], en el que cita las cálidas y admirativas palabras del famoso poeta sobre el pensador español:

> El poeta hace resucitar a los muertos, mata a los vivos, revuelve el mundo, ensarta en el hilo del verso todo lo que encuentra, a veces parece eso solo un juego de niños, y aun así el resultado suele ser una escala armoniosa y una unidad. No se somete al mundo, al contrario, lo subyuga. Ortega y Gasset definía al poeta con las siguientes palabras: "El poeta empieza donde acaba el hombre. El destino de este es vivir su itinerario humano; la misión de aquel es inventar lo que no existe. De esta manera se justifica el oficio poético. El poeta aumenta el mundo, añadiendo a lo real, que ya está ahí por sí mismo, un irreal continente. Autor viene de auctor, el que aumenta. Los latinos llamaban así al general que ganaba para la patria un nuevo territorio".[7] Hasta aquí Ortega. El poeta grita "Tierra a la vista" desde la cofa de su imaginación, su obra es un registro y testimonio de la "presión atmosférica" de la época. Los poetas suelen dar muchos tipos de respuestas. Uno toca arrebato, otro canta a la esperanza, el tercero gime un réquiem, y así podríamos enumerar innumerables reacciones de estos artistas, pero lo cierto es que en algún lugar por encima de todas estas voces los mensajes se unen en un himno que glorifica tanto la vida como la extinción. No dejéis que el poeta grite al vacío cuando está dando la voz de alarma (Halas, 1967: 70).

Tal era el respeto que sentía por el «elitista» español F. Halas, hijo de obreros textiles, librero de formación, un artista de izquierdas comprometido y un autodidacta sin educación formal.

Otro ejemplo ilustrativo de textos que ya se estaban distanciando visiblemente del período estalinista, tanto por su contenido como por su dicción, a veces hasta un tanto controvertidos, es una breve introducción biográfica firmada por las iniciales V.O. de Vladimír Oleríny, que en 1994 se convertiría en el primer traductor eslovaco de La rebelión de las masas. Oleríny presenta a

6 František Halas (1901–1949) fue uno de los poetas checos más respetados de la época de entreguerras. A finales de los años treinta visitó como miembro de la delegación checoslovaca España para declarar la solidaridad con la II República española.
7 La cita textual la hemos tomado en la versión original del libro de Ortega y Gasset (2017: 78).

Ortega y Gasset y aborda de manera bastante razonable y mesurada el tema todavía relativamente polémico de su actitud hacia la dictadura franquista:

> De joven, Ortega se unió a los liberales progresistas, oponiéndose abiertamente a la monarquía feudal-clerical de Alfonso XIII y, tras la proclamación de la República Española en 1931, pasó a ser diputado de las Cortes. Ortega sobrevivió la guerra civil en el extranjero como "observador". Acabada la guerra, regresó a España en 1945, pero permaneció como "emigrante en su tierra natal" hasta su muerte. En los últimos años viajó mucho, vivió principalmente en el extranjero, no actuó en público y no escribió nada nuevo. Si el regreso de Ortega a España decepcionó a los revolucionarios inconformistas de la joven intelectualidad, ya que esperaban que el "gran maestro" se pronunciara sobre los candentes temas del presente español, su largo silencio le ayudó a recuperar el respeto de la juventud. Ortega cometió un error cuando regresó, pero no se humilló. Y así, en el funeral de Ortega en 1955, la juventud madrileña rindió su último homenaje a quien "podría haber sido su maestro" (V. O., 1966: 52).

Cuando Oleríny está en desacuerdo con Ortega y Gasset en cuanto a algunas ideas y pensamientos, tal actitud es completamente legítima, ya que se sustenta en argumentos racionales y no en un desprecio preventivo o en agresivas consignas ideológicas como solía suceder en el período anterior. La valoración global de su obra, al final del texto de Oleríny, es bastante positiva: «El trabajo estético y ensayístico de Ortega, un trabajo de múltiples significados y extraordinariamente original, todavía está esperando para su evaluación. Pero ya ahora es cierto que muchas de sus penetrantes interpretaciones de la esencia del arte moderno y de la nueva sensibilidad del hombre del siglo XX no han perdido su validez hasta el día de hoy» (V. O., 1966: 54).

3. Conclusiones

Los periódicos y las revistas forman parte integrante de lo que hoy llamamos los medios de masas y por su dominancia en la época estudiada nos proporcionaron un material que merecía ser analizado desde una perspectiva actual. El ejemplo de la alteración de la imagen mediática de Ortega y Gasset nos enseña cómo las teorías artísticas y/o ideas políticas de un intelectual relativamente lejano del contexto cultural, social y filosófico checoslovaco también pueden ser utilizados como un instrumento eficaz de la manipulación y propaganda política del momento.

En el caso de los regímenes dictatoriales, tanto el nazi como el comunista, la interpretación de sus pensamientos ha sido moldeada, silenciada, malinterpretada, o "simplemente" manipulada como se puede observar en los pocos ejemplos que se han expuesto en este artículo. Al mismo tiempo hemos detectado

varios casos de la llamada «elección periodística», tal y como la describe Verner (2011: 107), en la que los periodistas no siempre tienen acceso a la información relevante y les sobrepasan los temas que tratan, trabajan con fuentes que ya habían sido manipuladas anteriormente o se rigen solo por las que les convienen, manipulando así la opinión pública a propósito personal. Sin embargo, la investigación realizada nos llevó a reconocer que incluso en regímenes de índole totalitario se encuentran periodistas (autores de textos) profesionalmente correctos, hasta objetivos, que se escapan a la vista de los censores.

Referencias

Bednařík, P. y Jirák, J. y Köpplová, B. (2011) *Dějiny českých médií: od počátku do současnosti*. Praha: Grada.

Chalupa, J. y Reichwalderová, E. (2021). *Danza de máscaras. Motivaciones políticas e ideológicas de las transformaciones de las imágenes mediáticas. Picasso, García Lorca y Ortega y Gasset en la prensa checoslovaca*. Sevilla: Caligrama.

Halas, F. X. (1967). Halasův esej O poezii (Ke genezi díla). *Česká literatura: časopis pro literární vědu*, 15 (1), 47—77.

Jirásek, M. (1945, 30 de septiembre). Inteligence je věc srdce a charakteru. *Čin: list české sociálně-demokratické strany dělnické pro osvobozené části Moravy*, 1/121, 1.

Lubojacký, A. (1969, 30/8). Než začne škola. *Nová svoboda. Deník Komunistické strany Československa pro ostravský kraj*, 25 (204), 4.

Moravec, E. (1944, 27/2). Politika petrolejové lampy. *Lidové noviny. Brno*, 52/57, edición matutina, 1.

Ortega y Gasset, J. (2017). *La deshumanización del arte y otros ensayos de estética*. Barcelona: Espasa Libros.

Pracht. E. (1973). Socialistický realismus a leninská teorie odrazu. *Estetika: časopis pro estetiku a enera umění*, 10, 220—237.

–Ský–. (1933, 4/5). Novinky nakladatelství Orbis. *Český učitel: věstník Zemského ústředního spolku jednot učitelských v Čechách*, 36/36, 607.

Tumlířová, M. (1936, 2/2). Víra selské duše v sílu a moc kultury. *Venkov: orgán České strany agrární*, 31 (28), 7.

V. O. (1966). José Ortega y Gasset. *Romboid*. ½, 52—54.

Verner, P. (2011). *Propaganda a eneralst*. Praha: Univerzita Jana Amose Komenského.

–ZMš–. (1933, 17/2). Souborné vydání díla J. Ortega y Gasset. *Lidové noviny. Brno*, 41 (87), 9.

Ayşe Çifter
'El turco' en la novela latinoamericana: crónica de un viaje a... ¿América?

1. Introducción

La emigración otomana en América Latina desde mediados del siglo XIX hasta principios del siglo XX se ha visto reflejada en la piel de diferentes personajes (secundarios o protagonistas) de la narrativa latinoamericana. 'Los turcos', tal y como se llamaba a estos ciudadanos otomanos de diferentes orígenes, fueron una realidad incuestionable en la vida socioeconómica de países como Chile, Argentina o República Dominicana. Con este trabajo se pretende analizar la presencia de este colectivo 'marginado' en su lucha por sobrevivir en unas sociedades que utilizaron, en muchos casos, un discurso racista y clasista para mantenerlos alejados de su sueño por ser aceptados. Por todo ello, recurriremos al análisis de tres novelas como son *El viajero de las cuatro estaciones* (Miguel Littín), *Cañas y Bueyes* (Francisco Moscoso Puello) y *Adán Buenosayres* (Leopoldo Marechal).

Durante esta época, mediados del XIX-principios del XX, los países de Latinoamérica aplicaron una política de puertas abiertas a la inmigración. Aunque preferían la inmigración europea, recibieron también muchos inmigrantes procedentes de Oriente Medio. Dentro de ellos «había aproximadamente 500.000 ciudadanos otomanos que emigraron desde la década de 1880 hasta la Primera Guerra Mundial»[1] (Temel, 2004). La mayoría de las personas que emigraron del Imperio Otomano a los países latinoamericanos por motivos políticos, culturales y económicos eran griegos, armenios, árabes cristianos o musulmanes de origen sirio, palestino y libanés. También había un número menor de turcos musulmanes entre ellos. Sin embargo, en las aduanas correspondientes, y con el pasaporte otomano en la mano, todos se llamaban 'turcos' a pesar de sus diferentes orígenes étnicos. Debido al aspecto físico, estilo en la vestimenta, ignorancia del idioma, peculiaridad de los sonidos del idioma árabe o la vida marginal de 'el turco', no resultaba fácil que fueran aceptados por la sociedad latinoamericana. De ahí que «el exotismo fue el principal motivo del rechazo

1 Las citas en turco de este artículo han sido traducidas al español por mí.

hacia los turcos. Procedente de un entorno lejano, donde la gran mayoría de la gente ni siquiera sabía dónde estaban en el mapa, esta gente fue descrita como bárbara» (Bérodot y Pozzo, 2012: 54).

La figura de 'el turco' ha atraído, desde siempre, a muchos escritores famosos como Gabriel García Márquez, Jorge Amado o Mario Vargas Llosa. En la mayoría de las novelas en las que aparecen, se refleja la realidad conjunta de los inmigrantes otomanos en su aventura americana y la actitud discriminatoria y despectiva recibida en los países donde se asentaron. Así ocurre, como se examinará, en las novelas del chileno Miguel Littín, del dominicano Francisco Moscoso Puello y del argentino Leopoldo Marechal, en las que el discurso como instrumento de poder crea en la opinión pública un mensaje teñido de manipulación propagandística e información sesgada hacia unos individuos que, a partir de entonces, de igual modo al estereotipo judío enardecido por los totalitarismos de entreguerras, serían tachados de pobres, explotadores, tacaños y endogámicos.

La novela *Adán Buenosayres* se estructura en base a la cotidianidad del Buenos Aires de principios del siglo XX. La situación económica de Argentina estaba en un considerable proceso de crecimiento y la lenta democratización política dio lugar al triunfo, en la capital, del federalismo centralizado (Vidal, 2015). La migración conformó la mayoría de la población del Río de la Plata y participó en el desarrollo de la zona en la misma época en la que «aproximadamente 150.000 ciudadanos otomanos emigraron a Argentina» (Temel, 2004: 10—11). Aunque no existieron medidas especiales para impedir su entrada al país, se observa un rechazo evidente hacia 'los turcos' por parte de las autoridades y la prensa. Por ejemplo, «en 1899, Juan Alsina, Director General de Inmigración, dirigió un llamamiento al Gobierno en el sentido de limitar la inmigración árabe» (Alsina, 1900: 85, cit. de Akmir, 1991: 238).

El número de inmigrantes árabes que se asentaron en Chile entre 1885 y 1940 se sitúa entre 8.000 y 10.000 (Agar y Rebolledo, 1997: 287). Tanto es así que, según Tenorio y Peña, «este número de inmigrantes, incluido el mayor número de palestinos, convierte a Chile en el hogar de la comunidad palestina más grande fuera del mundo árabe» (1990: 63). Como muchos otros países latinoamericanos, en Chile los otomanos no tuvieron tampoco ningún tipo de garantía ni promesa por parte del gobierno: «El proceso de inserción de los árabes fue lento, debido, en términos generales, a la desconfianza, el abuso y la discriminación de que fueron objeto. No se les concedió tierras ni lugares específicos para residir, aunque –eso sí– es preciso reconocer que hubo una política de puertas abiertas» (Samamé, 2003: 53).

Los árabes llegaron a la República Dominicana en un momento en que la sociedad iniciaba un acelerado proceso de modernización y desarrollo y estaba conociendo nuevos métodos de producción. Esta situación fue aprovechada por los inmigrantes recién llegados para implantar nuevas actividades económicas en el país, como la venta a plazos o la apertura de bazares (Inoa, 1991: 36). El periodo narrativo de *Cañas y bueyes* (1910—1930) coincide con la invasión estadounidense de la República Dominicana y Haití (1916—1924) y termina con la posibilidad de que Rafael Leónidas Trujillo llegue al poder. En esa época, especialmente las fábricas de azúcar reactivaron la economía. Según Orlando Inoa, «los árabes, en un principio con sus negocios de poco capital, no podían competir con los alemanes compradores de tabaco, con los cubanos y norteamericanos, dueños de fábricas, pero tuvieron problemas con los pequeños comerciantes al por menor, quienes serían desplazados paulatinamente del mercado» (1991: 36).

2. *El viajero de las cuatro estaciones* (Miguel Littín)

Una realidad histórica que sobresale en la novela es que muchos inmigrantes, que partieron de tierras otomanas con el sueño americano, pensaban que América no era un continente sino un país y, de hecho, llegaban allí como resultado de una serie de coincidencias, puesto que no habían elegido a qué país ir. Kristos Kukimides, el protagonista de la novela, es uno de ellos. Así que cuando llega a Chile, no sabe que ya está en América, pues comenta que ya tendrá tiempo de ir a ese país.

Los registros notariales de Kristos y otros inmigrantes otomanos se relatan también con una realidad que refleja plenamente el fenómeno turco en América Latina. En los primeros momentos de su nueva vida en los países de sus sueños, se enfrentan a los problemas identitarios. El notario les obliga a cambiar su nombre, es decir, convierte su apellido 'Salej' en 'González', su nacionalidad siria, palestina o griega en turca y su profesión de 'cazador' en 'comerciante'. Y cuando se oponen, contesta diciendo que «el Gobierno trata de ayudarles, no tienen que enredar cosas sin importancia» (Littín, 2000: 121). Este problema seguirá existiendo en sus vidas después de llevar muchos años viviendo allí, aun cuando empiecen a hablar español y se sientan como chilenos. Y es que, a pesar de todo, no podrán evitar que les llamen 'turcos': «Vivían entonces en la contradicción de no saber qué hacer, ni quiénes eran, ya que en sus casas hablaban árabe, se referían a ellos como "los chilenos" y en la calle les llamaban "turcos"» (2000: 247).

Aunque el simple hecho de llamarles 'turcos' es una muestra palpable de connotación claramente discriminatoria, existen otros adjetivos despectivos que aparecerán también con frecuencia en la novela. Uno que se repetirá es el de «turcos despatriados» (2000: 89). Definirlos de esta manera es, por supuesto, una señal de rechazo o exclusión en un país donde intentan sobrevivir y adaptarse. También observamos algunas atribuciones que critican su carácter como «turcos bulliciosos» (2000: 89). Además, cuando discuten sobre la Segunda Guerra Mundial, el asunto también alcanzará a los inmigrantes otomanos a los que tildarán de «¡comunistas [...] turcos!» añadiendo frases como «¡Viva Chile libre!... ¡Mueran los turcos!» (2000: 195) mientras atacan sus casas. Muchos de los ciudadanos pensarán que 'los turcos' solo han traído al país desgracia y vergüenza: a su vez, los comparan negativamente con alemanes y vascos diciendo que estos, al menos, trajeron la prosperidad económica al país. Esta actitud racista y clasista se volverá muy cruel en algunos momentos, como cuando el médico que examina a Kristos en su lecho de muerte manifieste que «todos estos turcos son iguales, ni para morir tienen decencia» (2000: 241).

Estas humillaciones, calumnias y maltratos también aparecerán en los recuerdos de Miguel Ernesto, *alter ego* del autor, y nieto del protagonista Kristos Kukumides. En la escuela padece muchas actitudes racistas y xenófobas de sus compañeros. Así pues, Miguel Ernesto «aprende desde entonces a disimularse en los rincones» (2000: 247). Y cuando es castigado por algo que no hizo en la escuela, «desconfía para siempre de la justicia y del valor relativo de la autoridad y jerarquía» (2000: 248).

Como no recibieron muchas facilidades para trabajar y no tenían mucha experiencia en otros sectores, los inmigrantes otomanos, generalmente, preferían participar en actividades económicas independientes, es decir, dedicarse al comercio. La mayoría de los inmigrantes fueron a estos países con problemas económicos y muchos gastaron sus últimos ahorros para el viaje, así que el trabajo más fácil para ellos fue la venta ambulante, como ocurrió en el caso concreto de la inmigración otomana a Latinoamérica. En la novela de Littín, «los comerciantes árabes, quienes con una canasta debajo del brazo, iban casa por casa, internándose por los caminos, cambiando géneros: peinates por gallinas y pavos» (2000: 98) sobresalen como la mayoría de los pasajeros en la línea del ferrocarril recién llegado a Palmilla. Esta profesión también provocó que fueran humillados como 'flojos, mendigos, sucios' o como 'ruidosos'. En la prensa chilena de la época hay muchos artículos que expresan claramente una hostilidad hacia ellos, como se ve en el artículo que se publicó en el diario *Mercurio de Santiago* de 1911: «...ya sean mahometanos o budistas, lo que se ve y huele desde lejos, es que todos son más sucios que los perros de Constantinopla y que

entran y salen del país con la libertad que esos mismos perros disfrutan en el suyo: pues nadie les pregunta quiénes son, de dónde vienen, ni para dónde van» (Rebolledo, 1994: 259).

3. *Adán Buenosayres* (Leopoldo Marechal) *y Cañas y Bueyes* (Francisco Moscoso Puello)

En el caso de Argentina, «entre 1876 y 1895, la Dirección General de Inmigración sitúa en el 86,3 % el porcentaje de "Turcos" dedicados al comercio ambulante» (Akmir, 1991: 238). En la novela *Adán Buenosayres* destacan en esta profesión aquellos turcos «de bigote renegrido, que venden jabones, aguas de olor y peines destinados a un uso cruel» (Marechal, 1981: 116). Las autoridades y la prensa argentinas se pronunciaron contra este tipo de comercio argumentando que este tipo de actividad no representaba ningún beneficio para el país. Como señalaba el periódico *El Diario* (1899), «andan por las calles de Buenos Aires, hombres y mujeres, desgreñados y sucios, pidiendo limosna o expidiendo objetos tan inútiles como ellos». Por su parte, la revista *Caras y Caretas* (1902) destacaba que «hace años empezaron a verse en las calles de nuestra capital, grupos de hombres de tez bronceada y fez rojo, ocupados, como sus mal vestidas mujeres, en el ingrato oficio de "mercachifle", ofreciendo al transeúnte su banal muestrario de baratijas y menudencias industriales» (1991: 238).

De la misma manera que en la novela de Leopoldo Marechal, en *Cañas y Bueyes* aparecen inmigrantes turcos, dedicados a la venta ambulante, que suponen una gran competencia a los comerciantes locales. Los dominicanos se quejan porque tienen que pagar alquileres, luz, empleados y muchas cosas más. En cambio, 'los turcos' no tienen gastos y, por esa misma razón, no hay quien pueda competir con ellos. En la novela se ve el ejemplo de un bodeguero que los denuncia varias veces a las autoridades. Este mismo personaje los tildará de 'terribles' y recurrirá a la amenaza para apartarlos de su camino, pero la respuesta que le da el turco Abraham, después de hablar con un abogado, muestra que no temen a nada ni a nadie, ni al mismo Estado: «El comercio es libre. Yo vendo en el camino, que es del Gobierno» (Moscoso Puello, 2004: 107).

En la misma novela del escritor dominicano, se muestra que no solo vendían más barato, sino que también aportaban novedades en el ámbito comercial, como la venta a plazos o transacciones por trueque. Es una realidad evidente que 'los turcos' tuvieron mucho éxito como comerciantes en los países latinoamericanos. Según Baldomero Estrada, además de las innovaciones que trajeron, «poseen reconocidas cualidades como vendedores por su empatía y capacidad para atraer a sus clientes generando un clima de cordialidad y confiabilidad

con estos» (2017: 67). En algunas ciudades monopolizaron los mercados hasta el punto de que muchas calles se denominaron, entre la gente, 'calle turca'. Es así como se encuentra en la novela de Littín, donde se indica que existen en Palmilla «dos o tres calles adyacentes, pobladas por negocios de árabes» (Littín, 2000: 166) o en la novela *Adán Buenosayres* con el ejemplo del Café Izmir, un lugar muy popular y famoso que existió realmente durante sesenta y ocho años en Buenos Aires. Todo ello no es óbice para que ese éxito inicial volviera a molestar a la población local. Los latinoamericanos se sorprendían al ver cómo prosperaban 'los turcos' y pensaban «cómo era posible que, una vez llegados al país con sus maletas llenas de trastos y cachivaches, hicieran fortuna en tan poco tiempo» (Fawcett y Posada, 1998: 23).

4. Conclusiones

Como se ha visto, la aceptación de 'los turcos' por la sociedad latinoamericana no fue fácil. La mala acogida dispensada hacia su figura duró por muchos años, como se refleja en varios ejemplos de la novelística latinoamericana. Los inmigrantes otomanos, que lograron convertirse en presidentes, dueños de empresas, multimillonarios o artistas en la América Latina actual, atravesaron caminos difíciles hasta llegar a estas posiciones y no pudieron escapar de la etiqueta de ser 'los otros' entre la población nativa. Aunque ser diferente pueda parecer el primer motivo de esta discriminación, no ocurrió lo mismo con otras colonias de extranjeros. Esta comparativa muestra que su vida modesta y su lucha por la supervivencia pudieran ser algunas de las razones para que fueran humillados por la sociedad latinoamericana. Es obvio que el arduo trabajo y la frugalidad de estos inmigrantes a la hora de lograr una vida próspera y mantener sus ahorros financieros en un país que no conocían hicieron que fueran etiquetados como tacaños o mendigos. Esto contribuyó a la imagen de 'los turcos' como poco fiables. Se observa, también, un racismo institucional cuando son expuestos a la discriminación debido a su identidad –que se intentó cambiar en un primer momento– y luego con su profesión, de la cual se pensaba que no tenía ningún aporte para el país. Esta actitud, defendida también por la ciudadanía, irá acrecentándose especialmente cuando estos inmigrantes aparezcan como rivales comerciales.

El rechazo hacia los turcos permaneció por muchos años, sino con la misma intensidad, al menos con cierta recurrencia. Hubo que esperar mucho tiempo para que fueran aceptados como argentinos o chilenos a medida que prosperaban en la pirámide social.

Hoy en día, es evidente que los inmigrantes se consideran también un problema grave en muchos países. Por ejemplo, el movimiento migratorio que se produjo a raíz de las protestas iniciadas en Siria con el efecto de la Primavera Árabe, derivando finalmente en una guerra civil, se ha convertido recientemente en un tema importante que marca la agenda internacional tanto en Turquía como en la Unión Europea. Aunque Turquía acoge a más de 3,6 millones de sirios que buscan asilo gracias a una 'Política de Puertas Abiertas', se observan actitudes discriminatorias y racistas en los medios de comunicación y entre la población turca. En primer lugar, se les marginaliza con un discurso diferencial entre el 'ellos' y el 'nosotros'. A los sirios se les asocia con hechos delictivos y se les presenta habitualmente como una amenaza para la sociedad. El derecho al trabajo que se les ofrece en régimen de protección temporal se interpreta, en muchos casos, como una desconsideración hacia el propio turco que se encuentra en situación de desempleo. Asimismo, las oportunidades para acceder a la educación y sanidad públicas se consideran también un privilegio.

Por otro lado, los movimientos y discursos populistas de extrema derecha han aumentado en los últimos años en toda Europa. Algunos países europeos han señalado a los extranjeros e inmigrantes que viven dentro de sus fronteras como una de las razones de su crisis económica y política y apoyan con fuerza la jerarquía social basada en la diferenciación. Uno de los puntos en común de los partidos populistas de derecha es la antiinmigración. Como resultado, el prejuicio y la marginación contra los inmigrantes continúan; la xenofobia y el racismo son semejantes a las que padecieron 'los turcos' en muchos países de América Latina.

Referencias

Agar, L. y Rebolledo, A. (1997). La inmigración árabe en Chile: los caminos de la integración. En R. Kabchi (Coord.), *El mundo árabe y América Latina*, (pp. 283—309). Madrid: Libertarias/Prodhufi.

Akmir, A. (1991). La inserción de los inmigrantes árabes en Argentina (1880—1980): Implicaciones sociales. *Anaquel de Estudios Árabes*, 2, 237—260.

Bérodot, S. y Pozzo, I. M. (2012, febrero). Historia de la inmigración siriolibanesa en Argentina desde la perspectiva compleja del métissage. Aportes para una educación intercultural. *Revista Irice- Conicet*, 24, 47—56.

Estrada, B. (2017). Integración laboral y social de las colectividades árabes en las ciudades medianas de Chile durante el siglo XX: El caso de Quillota. *Historia 396*, 1, 59—87.

Fawcett, L. y Posada Carbó, E. (1998). Árabes y judíos en el desarrollo del Caribe colombiano, 1850—1950. *Boletín Cultural y Bibliográfico*, 35, 3—29.

Inoa, O. (1991, julio-septiembre). Los Árabes en Santo Domingo. *Estudios Sociales*, 24, 35—58.

Littín, M. (2000). *El Viajero de las Cuatro Estaciones*. Barcelona: Seix Barral Biblioteca Breve.

Marechal, L. (1981). *Adán Buenosayres*. Barcelona: Edhasa.

Moscoso Puello, F. (2004). *Cañas y Bueyes*. Santo Domingo: Abc Editorial.

Rebolledo Hernández, A. (1994). La 'Turcofobia': discriminación antiárabe en Chile, 1900—1950. *Historia*, 28, 249—272.

Samamé, M.O. (2003). Transculturación, identidad y alteridad en novelas de la inmigración árabe hacia Chile. *Revista Signos: Estudios de Lengua y Literatura*, 36, 51—73.

Temel, M. (2004). *XIX. Ve XX. Yüzyılda Osmanlı Latin Amerika ilişkileri*. İstanbul: Nehir Yayınları.

Tenorio, M. y Peña González, P. (1990). *La Inmigración Arabe en Chile*. Santiago: Instituto Chileno-Árabe de Cultura.

Vidal, E. (2015). El Adán Buenosayres de Leopoldo Marechal: elementos literarios para una trans-historia. *Cleria Botêlho da Costa. Fronteiras Moveis: historia, literatura*, 52.

Marco da Costa

Adoctrinando el Nuevo Estado español a norteamericanos de izquierdas: el *Mein Kampf* de Franco

1. Introducción

Nuestra intención con este artículo reside no tanto en analizar uno de los volúmenes propagandísticos (*Qué es «lo nuevo»*... de José Pemartín) que aspiraban a convertirse en una guía teórico-práctica de cómo el Nuevo Estado español adoptaría para sí un discurso que le permitiera controlar social y políticamente a la sociedad española una vez terminada la guerra civil como en confrontarlo a su vez con cierta propaganda antifranquista y antifascista, por extensión, que nos permita observar la interpretación que se hacía fuera de nuestras fronteras sobre el bando nacional en sus primeros estadios ideológicos.

Previo paso, no viene mal recordar, aunque sea de manera sumaria, la coyuntura en la que se gestaría el volumen de Pemartín. Su publicación en 1937 tiene lugar en un periodo donde la España rebelde se encuentra en la búsqueda de modelos estatalistas del fascismo europeo como parte del proceso imitativo en el que estaba enfrascado el Nuevo Estado español. Para tales menesteres habrá que acentuar la labor de plataformas periodísticas –principalmente falangistas por estar más cercanas ideológicamente a los patrones totalitarios como *Imperio*, *Águilas*, *Destino* o *Jerarquía*– que tendrán una función significativa a la hora de presentar y propagar las diferentes organizaciones nacionales de la Italia mussoliniana, la Alemania nazi o la Portugal salazarista.

Además de la prensa falangista, no es menos importante la presencia de una extensa lista de teóricos e intelectuales de esa Nueva España entre los que había legisladores y juristas, pero también escritores, periodistas, sacerdotes, médicos y poetas, que participaron activamente a través de su obra y colaboraciones periodísticas en el debate establecido durante la guerra civil con relación a la edificación de las estructuras gubernamentales y del corpus legislativo de la nación. Sin querer ser exhaustivo, dada la ingente cantidad de nombres, será imprescindible la implicación de personalidades de diferentes ámbitos profesionales como Fernández Cuesta, Laín Entralgo, García Valdecasas, Martínez de Bedoya, Legaz Lacambra, Vicente Gay, Fermín Yzurdiaga, Misael Bañuelos, Vallejo-Nágera, Giménez Caballero, Dionisio Ridruejo y, sobre todo, Juan

Beneyto que, por su condición de jurista, constituyó junto a José Pemartín un particular tándem con vistas a crear un posible andamiaje teórico del Nuevo Estado con volúmenes como *El nuevo Estado Español* (1939) o *Genio y Figura del Movimiento* (1940).

2. El *Mein Kampf* «franquista» llega a Nueva York

Otro de los propósitos de este trabajo reside en ofrecer una breve y diferente perspectiva a la extensa bibliografía existente sobre las relaciones entre la Guerra Civil española y los Estados Unidos centrada, mayormente, en estudios, bien de los brigadistas del Batallón Abraham Lincoln, bien de la participación de corresponsales y escritores como John Dos Passos o Hemingway, por citar los más obvios y conocidos[1]. En nuestro caso, resulta interesante observar cómo ese interés manifestado, desde un principio, entre la sociedad y la prensa norteamericana más progresista por nuestra guerra civil[2] se trasladó también a terrenos mucho más áridos como el que nos incumbe: el *Franco's "Mein Kampf": The Fascist State in Rebel Spain. [A Review of Pemartin's "What is the New Spirit..."]*[3], reseña ideológica del ensayo de Pemartín.

Es llamativo que un libro tan farragoso traspasara las fronteras nacionales y se convirtiera, de algún modo, en el prototipo teórico para poder examinar en qué consistía en realidad aquel "Fascist State in Rebel Spain". Y es probablemente también por esta intención propagandística y por dirigirse a un lector norteamericano de orientación izquierdista que el folleto tuviera un título tan expresivo catalogándose al libro de Pemartín como "the *Bible* for Spanish National-Syndicalism" o "the Spanish Fascist equivalent of Hitler's *Mein Kampf*". Aun así, y sin eximir la búsqueda efectista cuando se recurría a la comparativa con la Biblia o el *Mi lucha* hitleriano, ese carácter compilatorio con relación a la política interior y exterior del bando nacional que justificaba

1 Siguen siendo imprescindibles, tanto para la participación de ciudadanos norteamericanos en la guerra civil como la de los periodistas que fueron informando de la misma, volúmenes como los de Koch (2006), Preston (2007), Bessie (2018) y Carroll (2018).
2 Se habla de hasta un 60 % de los encuestados norteamericanos que en febrero de 1939 respondieron afirmativamente a la pregunta de si habían seguido con interés lo acontecido en la guerra civil. Estadística recuperada de Rey-García (1996: 130–131).
3 A partir de ahora todas las citas en inglés que aparecerán en el cuerpo del texto pertenecen a este folleto sin numeración.

su inclusión en el programa propagandístico de la Spanish Information Bureau se destacaba también, desde su publicación en Santander, cuando Víctor de la Serna lo definiría en la revista *Vértice* como «el primer libro considerable que produce el movimiento» (1938).

La reseña de *Qué es «lo nuevo»...* fue publicada en enero de 1939 por la Spanish Information Bureau, oficina de prensa y propaganda bajo la órbita del embajador español en los Estados Unidos, Fernando de los Ríos, situada en la 110 East de la céntrica calle 42 del Midtown de Manhattan. Dirigida por el activista William P. Mangold, esta agencia se encargaría de distribuir, entre otras publicaciones a favor de la España republicana, el semanario *News of Spain* donde, con la ayuda de artículos, fotografías e ilustraciones, daría cuenta del transcurrir de los avatares bélicos, así como de las masacres de la población civil a manos del bando enemigo (Rey-García, 1996: 137—140; Mota Zurdo, 2017: 481). Uno de aquellos materiales panfletarios que surgirían de los quehaceres propagandísticos de la Spanish Information Bureau sería, pues, este *Franco's "Mein Kampf"*, donde al autor (Pemartín) del volumen reseñado lo presentaban como "National Chief of University and Secondary Education in the Burgos Junta": Jefe del Servicio Nacional de Enseñanza Superior y Media del Ministerio de Educación a raíz de la reorganización efectuada en 1938 en la Junta de Relaciones Culturales del primer gobierno franquista.

Lo primero que llamaba la atención era comprobar cómo el texto de la reseña se nutría de una numerosa compilación de citas extraídas —y traducidas al inglés— con las que se subrayaba el carácter fascista, militarista, jerárquico, religioso y antidemocrático de la Nueva España, así como se rechazaba definitivamente "the fiction spread in democratic countries by Franco's apologists that Franco Spain is not Fascist". Una de aquellas etiquetas programáticas en las que se hacía más hincapié, si finalmente el bando rebelde se hacía con la victoria, estribaba en la unión establecida entre el Estado y la Iglesia. La relevancia quedaba resaltada con la decisión de utilizar como portada del folleto la famosa fotografía en la que aparecían algunos prelados españoles en Santiago de Compostela haciendo el saludo fascista junto a generales franquistas como Dávila y Aranda. Casi la mitad del texto iba dedicado a señalar la connivencia entre los dos poderes (civil y religioso) en cuanto a derogar la legislación del periodo republicano. A partir de ese momento, la religión católica se convertía en "the official religion of the State", se suprimía la libertad de culto y se promovía un programa cultural y educativo al que se glosaba como "narrow, intolerant and reminiscent of the Inquisition". En este último punto, el folleto reiteraba que el gobierno franquista devolvía, de nuevo, el monopolio de la educación a las

jerarquías católicas al tiempo que se defenestraba el ideario de la Institución Libre de Enseñanza.

No menos importante era resaltar también el mimetismo del Nuevo Estado franquista con los modelos totalitarios alemán e italiano. Su integración, *de facto*, en la Internacional fascista, supondría para España "an inevitable enerals between Fascism and Democracy". Como recalcaría el glosador de la reseña, la incorporación española a la primera línea del totalitarismo desencadenaría en términos de política exterior, por una parte, una "hostility toward the United States" o contra Inglaterra a los que Pemartín despreciaba como decadentes para el Nuevo Orden establecido por las potencias europeas emergentes; y, por otra, se hacía constar el malestar o la preocupación de que la reorientación ideológica, política, económica y cultural de la España nacional para con sus antiguas colonias en América Latina revirtiera la ascendencia que, desde 1898, había tenido los Estados Unidos sobre el resto del continente americano (McPherson, 2016). La advertencia para navegantes iba complementada en la última página del folleto con una fotografía publicada en el número de octubre de la revista *Vértice* (1938). Allí aparecía el periodista y escritor Eugenio Montes, brazo en alto, como correspondía, y definido como "Franco Agent", en uno de sus viajes propagandísticos por Latinoamérica, en este caso, en su visita al cuartel falangista de la capital cubana[4].

3. El *monarquista-tradicionalista* José Pemartín

A partir de este nuevo apartado nos centraremos en extraer aquellos *highlights* sobre el volumen de Pemartín[5] que, si bien no contradecían en absoluto las aspiraciones del folleto de la Spanish Information Bureau por simplificar el ideario de lo que se estaba gestando en el bando rebelde y por intentar convencer, desde las posturas intervencionistas del país, a la corriente aislacionista de una gran parte de la sociedad norteamericana[6], aportaban las suficientes

4 Eugenio Montes no fue el único propagandista del bando nacional por tierras latinoamericanas durante el transcurso de la guerra civil: entre otros, no hay que olvidarse de nombres como Giménez Caballero, Ginés de Albareda, José María Souvirón, Eduardo Marquina o Samuel Ros (Martínez Cachero, 2009: 253–261 y 324).
5 Publicado en 1937, manejaremos la edición publicada en 1940.
6 El debate entre aislacionistas e intervencionistas se alargaría entre la opinión pública hasta la entrada de los Estados Unidos en la Segunda Guerra Mundial. Para la decisión de Roosevelt de mantenerse al margen de la Guerra Civil española acatando las políticas de neutralidad y de no intervención del Congreso norteamericano en un

matizaciones exegéticas para ahondar en una tesitura ideológica más compleja de lo que presuponía la reseña y que reflejaba, a la postre, la naturaleza diversa (y en muchos casos, contradictoria) entre las diferentes familias políticas del Partido unificado.

La tesis principal de su autor en cuanto a la edificación del Nuevo Estado español quedaba señalada, desde el principio, en dos partes bien diferenciadas: «lo nuevo primordial» y «lo nuevo racional». La primera residía en la obtención de la victoria en los campos de batalla que conllevaría la recuperación de un catálogo de virtudes militares que habían sido menospreciadas en la posguerra de 1918. Era, sin embargo, en la segunda etiqueta («lo nuevo racional») donde Pemartín desplegaría sus intenciones programáticas sobre el futuro Estado nacionalsindicalista. En términos generales, y si nos atenemos a su política socioeconómica, la alargada sombra del patrón fascista se manifestaba sobre la supresión de la lucha de clases («desproletarización del proletariado»), la subordinación de lo económico a lo político, el respeto a la propiedad privada, la mejora de las condiciones del trabajador o la implantación de organizaciones corporativas de índole «personalista», «anti-sindicalista», «obrerista» y «funcionarista» (Pemartín, 1940: 157—310).

Por lo que se refería al análisis comparativo con la reseña y a la hora de matizar alguna de las afirmaciones que se pronunciaban en la misma, interesa centrarnos esencialmente en los tres pilares ideológicos sobre los que oscilaría su ensayo, a saber, el modelo fascista, el catolicismo y la cuestión monárquica. Si examinamos, en primer lugar, las múltiples referencias no tan solo a los totalitarismos alemán e italiano sino extensibles también al salazarismo, se hacía irrefutable el epígrafe "The Fascist International" con el que el folleto norteamericano catalogaba la buena sintonía de la España franquista con el autoritarismo europeo. Pemartín no cuestionaría, por lo tanto, el fascismo como solución al 'problema español' sino que, al igual que había indicado Giménez Caballero en su seminal *Carta a un compañero de la joven España* (1929: 1 y 5) con *pioneros* del fascismo como los Reyes Católicos, los comuneros o San Ignacio de Loyola, colocaba a España al frente –y no a rebufo de otros países– de un modelo que ya había existido con anterioridad a lo largo de nuestra historia:

> Pero no solamente tiene España que adoptar [...] esta modalidad Fascista, sino que la ha tenido ya. Los Fascismos Italiano o Alemán no han inventado nada para nosotros. España fue fascista con un avance de cuatro siglos sobre ellos. Cuando fue una,

intento, como se vio más tarde, infructuoso por mantener la paz internacional y la seguridad nacional, véase Bosch (2013: 171–186).

grande, libre, y verdaderamente España, fue entonces: en el siglo XVI, cuando, identificados Estado y Nación con la Idea Católica Eterna, España fue la Nación Modelo, el Alma Mater de la Civilización Cristiana y Occidental (Pemartín, 1940: 50).

Este orgullo patrio por ser la vanguardia fascista no evitaba la búsqueda por parte de su autor de una relación simbiótica con los totalitarismos hermanos (y aliados en la guerra cuando se publicaba el volumen) como «las viejas virtudes del Ejército» (1940: 17) derivadas de la tradición prusiana, la creación de un superestado apoyado en «un vasto y único partido moderno, extensivo, con organizaciones, oficinas, formación, propaganda, etc.» (123) o el concepto del *Führerprinzip* que impregnaría todas las células estatales (332—333). Para el caso nacionalsocialista, Pemartín se apoyaría para extraer aquellas lecciones adaptables a la coyuntura española en fragmentos del *Mein Kampf* o discursos del propio Hitler que aconsejaba leer, por su «sabiduría política», a «los ideólogos de nuevo cuño de la Nueva España» (221).

Esta aparente supeditación del bando franquista a cualquier postulado ideológico de la Internacional Fascista de la que se desprendía al leer la reseña *Franco's "Mein Kampf"* se resquebrajaría, de alguna manera, cuando Pemartín debía abordar cuestiones más controvertidas como eran la religiosa o la monárquica. El primer caso, en el que se mostraría abiertamente quisquilloso con el gobierno hitleriano, no significaba ninguna novedad para miembros de la intelectualidad y la prensa monárquico-católica. Desde que Hitler comenzara a ningunear las clausuras del Concordato con el Vaticano firmado en julio de 1933, se habían alzado algunas voces críticas desde corresponsalías berlinesas de diarios como el *ABC* o *El Debate*. Así pues, periodistas poco sospechosos de desafección por los logros socioeconómicos del Tercer Reich como Eugenio Montes[7] o Antonio Bermúdez Cañete[8] no dudarían en mostrar su desacuerdo con las políticas anticatólicas del NSDAP materializadas en la persecución y encarcelamiento de sacerdotes, cierre de diarios, suspensión de fiestas sagradas o prohibición de la enseñanza religiosa.

No de otro modo, pues, se podía interpretar la llamada de Pemartín a una «nueva catolización de Europa» que fuera testigo de «una segunda inmersión de las cabezas rubias en sus aguas cristianizadoras» (24). La ambición de su política religiosa desplegada desde sus primeras páginas no pasaba solo, como

7 Un buen ejemplo cronístico aparecía a raíz de la separación del teólogo protestante Karl Barth de su cátedra (Montes, 1934).
8 Más información sobre las peripecias del corresponsal de *El Debate* en nuestro artículo publicado en *La Aventura de la Historia* (da Costa, 2022).

advertía la reseña en su apartado "Hostility Toward the United States", por pretender cristianizar todo el orbe alcanzando las costas de los Estados Unidos o el Japón (26—27) sino que se animaba a desafiar con aquella *nueva* Contrarreforma liderada por una «Latinidad Católica» (España, Italia y Portugal) el carácter pagano de la religión del Tercer Reich. Únicamente a través de la «helenidad», la «romanidad» y el catolicismo se volvería a cautivar a la «Nueva Europa Germánica» (24—25): la subsistencia del Tercer Reich dependía, por tanto, de que este acabara orientándose «en el sentido de la tradición cristiana, que es el hondo y verdadero ser secular de Alemania» (48).

En cambio, de testimoniales se podían calificar las referencias en la reseña de la Spanish Information Bureau a un aspecto tan esencial de la tesis del volumen pemartiano como era la defensa acérrima por la vuelta de los borbones. Tampoco era de extrañar que, en un panfleto que había vendido *Qué es «lo nuevo»...* como si se tratara, más o menos, del libro de cabecera del Caudillo, se evitara mencionar una posible *solución* institucional para la España surgida de la guerra civil incompatible con los regímenes totalitarios. La España de Franco que se estaba propagando para ciertos sectores de la sociedad norteamericana era de naturaleza exclusivamente fascista y, de resultas, no había espacio ideológico para remedios transitorios o intermedios.

Pemartín, por el contrario, abogaría por una institución monárquica que posibilitaría al país el necesario equilibrio económico, político y social después de la *anarquía* del periodo republicano. Después de pasar por la fase de un «Monarquismo Circunstancial Fascista» coincidente con la coyuntura bélica y capitaneado por el general Franco, España debía volver al «Monarquismo Institucional Tradicionalista». Con la perspectiva de lo que ocurriría después, la apuesta firme en aquel momento por el regreso de la monarquía solo se justifica desde la convicción idealista de algunos miembros de la familia monárquica como era el caso de José Pemartín[9] por intentar colaborar en el nuevo partido unificado de la FET de las JONS. A la postre, y como un nuevo ejemplo de que no todo el ensayo de Pemartín contenía el marchamo *fascista* tal y como se hacía ver en la reseña, también de ilusos se podrían catalogar sus continuos

9 De su condición monárquica responde también su colaboración habitual en la plataforma *Acción Española*. Véanse, en cualquier caso, estudios imprescindibles como los de González Cuevas (1998) y Morodo Leoncio (1978 y 1985) para la significación de esta revista como laboratorio intelectual e ideológico a camino entre la monarquía con tintes autoritarios y la fascistización incipiente de la derecha española en los últimos años de la República española.

recovecos por maridar y compatibilizar un gobierno fascista con la tradición monárquica de países como Japón, Italia o la misma Alemania (68—89).

4. Conclusiones

Parafraseando el tema principal de la VII edición del Simposio Internacional sobre ideología y política, no cabe duda de que el *Mein Kampf*, la pseudobiografía que escribiría Hitler en su confinamiento en Landsberg, representa, por sus consecuencias funestas, uno de los más preclaros ejemplos de discurso no solo como herramienta de control social sino como instrumento de poder a la hora de fanatizar y dominar a un país por completo y manipular la realidad en aras de un ideario, en este caso, racista. De tal manera y con los mismos parámetros se observó desde la atalaya de la Spanish Information Bureau afincada en Nueva York aquel ensayo de Pemartín publicado al comienzo de la guerra civil. La reseña que saldría dos años después para un lector norteamericano interesado en lo que estaba acaeciendo en los campos de batalla formaba parte de otro tipo de escaramuzas no menos trascendentes que la primera. La guerra propagandística en la que se enfrascaron, en definitiva, las dos Españas aspiró, en primer lugar, a denunciar y denigrar al enemigo y, en segundo lugar, a manipular e intentar convencer a la opinión pública extranjera de los ideales por los que se luchaba en caso de que fuera el 'otro bando' quien se alzara con la victoria.

De parte de estos mecanismos propagandísticos se serviría el folleto *Franco's "Mein Kampf"* para analizar, de manera un tanto maniquea, sesgada y reduccionista, la obra de Pemartín. El proceso manipulador había principiado con el propio título al captar la atención de un lector que ya conocería el *Mein Kampf* gracias a su primera edición en inglés publicada en Boston en octubre de 1933 (Kellerhoff, 2016: 203—258). No eran tiempos para las medias tintas. De ahí que no cabía esperar un análisis acurado de un folleto que había nacido como arma de combate ideológica. Esta muestra de propaganda republicana confeccionada desde la costa este de los Estados Unidos evidenciaba una vez más que la guerra civil, y en lo que concernía muy especialmente a los aspectos ideológicos, no resultaba tan homogénea como querían hacer ver los respectivos aparatos propagandísticos de ambos bandos.

El punto de vista adoptado por el folleto en cuanto al ensayo de Pemartín como supuesto descriptor homogéneo del ideario de la llamada España nacional impedía observar la auténtica realidad de confrontación política por alcanzar el poder entre las diferentes familias afines al bando franquista. Y más cuando *Qué es «lo nuevo»...*, al estar publicado muy a los comienzos de la guerra y coincidiendo en el mismo año que el Decreto de Unificación, ofrecía ciertos

resquicios de *libertad* ideológica que se irían clausurando, esta vez sí, a lo largo del primer franquismo.

La verdad contenida, por lo tanto, en la reseña con relación a la alineación del Nuevo Estado español con el fascismo europeo o al involucramiento de la Iglesia católica en ámbitos como el educativo, tan necesario para (re)educar a la sociedad española, no debe ocultar la otra cara de la verdad que se escondía detrás de la tesis de su autor: una vuelta al redil de las tradiciones y esencias históricas que habían hecho de España, en el pasado, una potencia mundial. Y para todo ello sería imprescindible no tan solo el regreso de una monarquía borbónica autoritaria y un catolicismo intervencionista en el mundo y alejado de las ínfulas paganas del nacionalsocialismo; sino también, dentro de la admiración que sentía Pemartín por lo conseguido por el fascismo como modelo antidemocrático y antiparlamentario, la búsqueda de un *fascismo a la española* —o léase, en su propia terminología, «Monarquismo Institucional Tradicionalista»— que no supusiera, haciendo referencia al Tercer Reich, «que hay que copiar *servilmente*[10], como quieren algunos españoles, imitadores de lo extranjero» (Pemartín, 1940: 273).

Referencias

Bessie, A. (2018). *Hombres en guerra*. Barcelona: Ediciones B.

Bosch, A. (2013). Entre la democracia y la neutralidad: Estados Unidos ante la Guerra Civil española. *Ayer*, 90, 167—187.

Carroll, P. (2018). *Odisea de la Brigada Abraham Lincoln*. Sevilla: Renacimiento.

Da Costa, M. (2022). Un corresponsal en la boca del lobo. *La Aventura de la Historia*, 279, 76—78.

Franco's "Mein Kampf": The Fascist State in Rebel Spain. [A Review of Pemartin's "What is the New Spirit..."] (1939). Nueva York: The Spanish Information Bureau.

Giménez Caballero, E. (1929, 15/2). Carta a un compañero de la joven España. *La Gaceta Literaria*, 52, 1 y 5.

González Cuevas, P. (1998). *«Acción Española». Teología política y nacionalismo autoritario en España (1913—1936)*. Madrid: Tecnos.

10 Cursiva original del texto. La pulla resultaba evidente contra la facción falangista del bando nacional que fueron siempre aquellos «españoles, imitadores de lo extranjero» que se dejaron fascinar con más devoción por las políticas nacionalsocialistas.

Kellerhoff, S. (2016). *Mi lucha. La historia del libro que marcó el siglo XX*. Barcelona: Crítica.

Koch, S. (2006). *La ruptura: Hemingway, Dos Passos y el asesinato de José Robles*. Barcelona: Círculo de Lectores.

Martín Cachero, J. M. (2009). *Liras entre lanzas*. Madrid: Castalia.

McPherson, A. (2016). *A Short Story of U.S. Interventions in Latin America and the Caribbean*. Nueva York: John Wiley and Sons Inc.

Montes, E. (1934, 28/11). El teólogo Karl Barth ha sido separado de su cátedra por negarse a prometer fidelidad al Führer. *ABC*, 34.

Morodo Leoncio, R. (1978). La formalización de Acción Española. *Revista de Estudios Políticos*, 1, 29—47.

Morodo Leoncio, R. (1985). *Los orígenes ideológicos del franquismo*. Madrid: Alianza.

Mota Zurdo, D. (2017). La delegación del Gobierno Vasco en Nueva York durante la Guerra Civil. *El Futuro del Pasado*, 8, 473—510.

Pemartín, J. (1940). *Qué es "lo nuevo"...* Madrid: Espasa-Calpe.

Preston, P. (2007). *Idealistas bajo las balas*. Barcelona: Debate.

Rey-García, M. (1996). Fernando de los Ríos y Juan F. de Cárdenas: dos embajadores para la Guerra de España. *REDEN*, 11, 129—150.

Serna, V. de la (1938). Libros. *Vértice*, 9.

Melissa M. Culver

El discurso de las ciencias y el discurso de 'lo humano' en la novela criminal española: el caso de *La cara norte del corazón*

1. Introducción

Con *La cara norte del corazón* (2019), Dolores Redondo extiende la popular *Trilogía del Baztán*, que versa sobre una serie de difíciles casos que debe resolver su personaje protagonista, la inspectora foral de Navarra Amaia Salazar, asuntos que implican directamente, no solo a su pueblo natal, sino también a ciertos miembros de su propia familia. En *La cara norte*, cuyos hechos suceden en 2005, con anterioridad a los ya descritos en la *Trilogía*, la investigadora elizondarra se encuentra ahora con apenas veinticinco años en Quantico, la academia del FBI en Virginia, para hacer un curso de especialización auspiciado por la Europol. Tras una serie de ejercicios en que Amaia muestra una brillantez y perspicacia fuera de lo común, cierto destacado investigador, Aloysius Dupree –quizá homenaje a Aloysius X.L. Pendergast, conocido personaje de las novelas de Douglas Preston y Lincoln Child–, muestra interés por la joven, procurando al tiempo reclutarla para el área que coordina. En el entretanto, el FBI se halla a la caza de alguien a quien llaman el 'compositor', un asesino en serie que aniquila familias enteras –inspirado, al parecer, en el siniestro personaje real de John List, 'el parricida de Westfield'–, un malvado que actúa aprovechando, además, los numerosos desastres naturales que azotan el continente americano. En esta ocasión, la catástrofe de la que no duda en beneficiarse el despiadado asesino resulta de sobras conocida: el huracán Katrina causó pérdidas irreparables a la ciudad "That care forgot", que olvidó el cuidado o que el cuidado olvidó.

Acude entonces Amaia a la Nueva Orleans de 2005 como parte del equipo de investigación estadounidense para atrapar a este misterioso y huidizo 'compositor'. Así, *La cara norte* entreteje la persecución del brutal asesino con los crueles crímenes de una tétrica organización criminal relacionada con el vudú, el Samedi, amén del relato de las terribles consecuencias del huracán, y todo ello junto con los desiguales esfuerzos por parte de las fuerzas de seguridad a la hora de organizar el rescate de las pobres gentes de la París del sur. Complica esta investigación, naturalmente, el hecho de que, a consecuencia de la tragedia, nuestro destacamento del FBI no disponga de los medios científico-técnicos de

los que suelen valerse los investigadores para resolver sus casos: no existe aquí posibilidad de comunicación consistente con el exterior.

2. Las dos caras del discurso

En las novelas de Redondo sobre Amaia Salazar, y muy particularmente en la que ahora nos ocupa, se aúnan el discurso de las ciencias: la forense, la victimología y la meteorología, de un lado, y un discurso que podríamos llamar 'de lo humano', pretendidamente al margen de la ciencia empírica, pues se centra en lo no directamente observable –basado en la intuición, el vudú o la lectura del tarot–, del otro. Jeffrey Oxford incide en este segundo aspecto de la obra de Redondo, particularmente en conexión con ciertos rasgos del neogótico que aparecen en nuestra escritora: "Dolores Redondo's Baztán trilogy [...] is an important contribution to both detective fiction and the neo-gothic genre, combining these two together as the basis for a new type of detective fiction not previously seen in Hispanic letters." (2019: 155—156).

Así, diversas fuerzas de la naturaleza, sofisticados laboratorios, intuición de sabueso y prácticas ancestrales se conjugan para atajar –o fomentar– el Mal. En lo que sigue, procuraremos ahondar en esta cuestión.

Y podríamos tal vez comenzar a esbozar nuestra respuesta a partir de otra pregunta: ¿por qué resultan necesarios dos discursos dispares para resolver un crimen? A primera vista parece, casi, una necesidad impuesta por el género, al menos en el ámbito del *noir*: Auguste C. Dupin y su ignoto amigo, el anónimo narrador de las tres historias, o Holmes y Watson, sin ir más lejos, constituyen ejemplos señeros de esta unión dispar, aunque hay otros, como el de la singular pareja conformada por la inspectora Petra Delicado y el subinspector Fermín Garzón, personajes de la popular serie de Alicia Giménez Bartlett. Esta tendencia al 'par' la encontramos imbricada en el género desde su comienzo; nos referimos aquí, además, a un 'par' que se forma presentando dos discursos aparentemente antagónicos, pero que en última instancia se revelan como complementarios: no resulta posible, en definitiva, el uno sin el otro. Así, siguiendo con nuestro ejemplo sobre Holmes y Watson, encontramos el discurso de la ciencia, por parte de Holmes, y el de la 'memoria sentimental' –casi, el folletín–, por llamarlo de alguna manera, por parte de Watson.

Ahora bien, creo que en el caso de Redondo –no es único en ella, pero sí se trata de uno de los más representativos del *noir* en español, por la enorme popularidad de sus novelas– estamos hablando de otra cosa. Porque Redondo, lo sabemos muy bien, no escribe ya en el contexto del cambio de siglo del XIX al XX, en el que todavía dominaba hasta cierto punto la escena literaria, de un

lado, el discurso 'cientifista' del 'estudio' de los naturalistas –*Estudio en escarlata* se llama la primera novela de Holmes, merece la pena recordarlo– y, del otro, todavía coleaban también los restos del folletín sentimental.

Y no solo se trata aquí de una diferencia radical de contextos. Hablamos ya de otra cosa también, puesto que, aunque, justo resulta notarlo, la narración en *noir* se hace realmente posible cuando resulta también posible partir de un discurso en que la ciencia adquiere una posición dominante –no se trata ya, a partir de la narrativa sobre el crimen, solo de la lucha del bien contra el mal, sino de la lectura, de la interpretación correcta de las pruebas objetivas por parte de quien dirige la investigación, bien policía, bien individuo que actúa de modo privado–.

En nuestro comienzo de siglo XXI, la ciencia o, más exactamente, el discurso que señala a la ciencia como la única verdad objetiva, ya se ha adueñado de todo. Ese discurso no admite réplica, al menos en el mundo occidental, y tampoco tiene detractores realmente capaces de cuestionarlo de manera efectiva. Tanto es así que, en nuestros ejemplos anteriores en que citábamos a Holmes, a Delicado y a Dupin, estos discursos antagónicos se representan a partir de dos personajes (típicamente el detective y su ayudante, o el investigador privado y la policía, aunque no siempre) mientras que en la obra de Redondo, sin embargo, la mayoría de los personajes ya participa, aunque cada cual en distinta medida y de diferente modo, de ambos discursos.

Así, en el mundo en el que se desenvuelve Redondo, el poder de la ciencia, de los expertos es ya omnímodo, pues se trata de un discurso sin rivales –por eso Amaia Salazar no necesita 'pares' ni ayudantes que le den la réplica–. Y este poder de la ciencia se extiende, como no podía ser de otra manera, a las narrativas –en sentido extenso: bien literarias, bien de la televisión o del cine– de la muerte. Analiza este asunto en profundidad el crítico lacaniano Gérard Wajcman en su libro sobre la serie estadounidense CSI, producción que él considera paradigmática dentro del contexto de este giro casi copernicano hacia la ciencia –frente al más antiguo poder del investigador que también es científico, como era el caso de Sherlock Holmes– dentro de lo *noir*.

Y, lógicamente, también en Redondo se da, y mucho, el discurso de la ciencia. Aparecen los forenses –y sus laboratorios– junto con todo el aparataje destinado a medir, sopesar y analizar la prueba científica, algo que sucede frecuentemente, y de modos idénticos tanto en EE. UU. Como en el escenario original de la *Trilogía*, el valle del Baztán.

Este hecho no puede sorprendernos, pues en eso consiste precisamente la ciencia: resulta un discurso universal, replicables sus hallazgos en cualquier punto del globo. Sin embargo, existe otro punto de unión entre el nuevo

escenario estadounidense y el elizondarra en el que quizá merezca la pena detenernos algo más.

3. El discurso del delito: La investigadora como 'caso'

La conexión mencionada se establece a partir de la mitología, asunto muy querido para nuestra autora. Así explica ella su particular visión sobre este asunto en una entrevista concedida a la revista académica *Hermes*:

> En torno a las creencias y a la religión viven cientos de millones de personas en todo el mundo. Y antes de la llegada del cristianismo eran esas y son además preciosas, y son inocuas, no hacen daño a nadie porque no son violentas [...] La mayoría son bastante benéficas y tienen que ver sobre todo con el respeto a la tradición, al ser humano como identidad y a su naturaleza y a la Naturaleza, a esa fusión de respeto entre el hombre y la Naturaleza. Me parece fundamental volver a esos orígenes (Redondo, 2020: 32)

De todo lo anterior se deriva nuestra segunda pregunta: ¿de qué está hablando aquí Redondo? O, formulada la pregunta de otra manera, ¿de qué modo cabe el relato del crimen en el interior de una cosmovisión en que se privilegia una «fusión de respeto entre el hombre y la naturaleza»? Para intentar hilvanar una respuesta, tal vez resulte conveniente ahora retrotraernos al comienzo de todo.

Podríamos muy bien, entonces, abordar esta cuestión a partir del singular título que nos ocupa, *La cara norte del corazón*, obra que se abre con una también singular aclaración:

> Este libro forma parte de un ciclo de novelas inspiradas en el norte. En algunas, Amaia Salazar es la protagonista; en otras, los personajes y las tramas argumentales se entrecruzan creando un universo común en el que el norte no es siempre un punto cardinal, sino el hijo conductor de todas ellas.
> Porque el lugar más desolado del mundo es la cara norte del corazón humano (Redondo, 2019: 7).

En la entrevista ya antes citada, continúa Redondo hablando de su personal concepción del 'norte':

> Para mí [el norte] está dentro, no es un lugar, es una referencia cardinal que te ata a la tierra pero por dentro. El norte es todo, es esa raíz, todo eso de lo que estamos hablando. Yo siempre digo que da igual dónde sitúe la acción de mi novela porque el norte, las tormentas y la lluvia las llevan los personajes por dentro (2020: 34).

Pero existe, además del principio literal, algo que podríamos entender, siguiendo a la propia Redondo, como «el principio de todo». Y el principio, en este caso, se encuentra en el ámbito familiar. Más exactamente, quizá, en el ámbito de lo que Freud llamaba «la reescritura de la novela familiar».

Porque *La cara norte* –así como las novelas de la *Trilogía*– siempre tienen el mismo punto de partida: domina la serie de Salazar, no necesariamente el delito particular en que se basan los casos a los que se enfrenta la inspectora en cada entrega, sino una especie de algo que podríamos llamar el 'crimen fundacional': la madre de Amaia –el lobo– se la quiere comer. Nuestra investigadora protagonista, sin embargo, no resulta capaz de articular por completo ese crimen primero. A lo largo de la *Trilogía*, señala Elena Losada Soler, cuando Amaia intenta explicarle a su marido –en inglés, curiosamente– lo sucedido con la madre de ella, Rosario; su relato constituye un "cold account of the facts […] without apparent emotion, without adjectives, without assessment, without crying, [which] indicates the depth of her *vulnus*, of the pain that can only be narrated superficially because the words to express its essence cannot be found" (2019: 18).

Este límite del discurso, según Žižek, apunta a una característica fundamental de la novela policial: «la imposibilidad de narrar una historia de un modo real, consistente, de reproducir la continuidad realista de los acontecimientos […] la novela no termina cuando "sabemos quién lo hizo", sino cuando el detective puede finalmente contar "la historia real" en forma de un relato lineal» (2000: 90).

De este modo, el discurso del delito, para articularse de manera coherente –porque, lo hemos comprobado, el delito realmente carece de discurso propio–, necesita hacer suyos otros discursos solo en apariencia incompatibles: el de las ciencias, el de lo oculto, el de la sentimentalidad, o el de las reivindicaciones sociales, políticas y económicas.

La cara norte comienza así: «Cuando Amaia Salazar tenía doce años estuvo perdida en el bosque durante dieciséis horas» (2019: 11).

En las novelas de Redondo, pese a que existe una impresionante colección de asesinatos, a cual más cruento, «el caso es ella misma» –como también sucede en la última novela de Alicia Giménez Bartlett, *Sin muertos*, que versa sobre las memorias de la inspectora Delicado, aunque de otro modo muy distinto–. Es la propia Amaia, así, la que lleva en sí misma la huella del crimen, esa cicatriz en la frente. Encierra nuestra investigadora, pues, la escena del crimen y la investigación en su interior.

Y todo esto conjugado con el caso exterior. Pero en la narrativa de Redondo, pese a lo extraño que pueda parecer esto en quien, después de todo, se ha consagrado como una de las reinas de lo que se ha dado en llamar el *local crime*, no existe demasiada diferencia entre la objetividad de las cosas, lo que llama Wajcman «la política de las cosas» y aquella dimensión subjetiva que denomina

el crítico como «lo íntimo» (2012), el espacio propio del sujeto pensante en que nos sabemos –o nos pensamos– a salvo de la mirada de los otros.

Ahora bien, Amaia es, como esos sabuesos objetivos de antaño, una experta: ya hemos visto cómo resulta capaz de destacar en el ámbito de la observación empírica; a ello se une el hecho de que, precisamente por haber sido ella víctima del crimen, puede también investigar lo que se oculta tras esa política de las cosas.

Con todo lo anterior, descubrimos que, en realidad, no se hallan los postulados de Redondo tan alejados del ideal del CSI: como lo define Wajcman, se trata aquí de una especie de hipervigilancia, también de hipermirada, pero que se extiende incluso a lo invisible, capaz de penetrar también lo más íntimo, el secreto.

Un secreto que carece de fronteras, como sucede en *La cara norte*, porque tampoco el Mal –tal como lo entiende Redondo– las tiene.

4. Conclusión

De este modo define Redondo a los malvados:

> Creo que hay hombres y mujeres malvados, eso sin ninguna duda y le aseguro que si investiga un poco y lee perfiles criminales de muchos asesinos, son la maldad pura y dura, de alguien que es un depredador absoluto y que lo que le prima es comer, sobrevivir y tener lo que quiere tener y actúa así, sin más. Hablamos de maldad porque los demás lo entendemos así, pero yo creo que es su naturaleza, como la fábula del escorpión y la rana. Por eso opino que no deben vivir en sociedad, tenemos que entender que son irrecuperables. Yo siempre pongo el ejemplo de qué ocurre si sueltas un tiburón blanco en una piscina municipal: pues que se come a diez bañistas. Lo sacas, lo castigas, lo tienes cinco años en otra piscina él solito y pasado ese tiempo lo vuelves a soltar en la piscina municipal: sabes qué va a hacer de nuevo. ¿Por qué? Porque es un tiburón, sin más. Hay malvados que está en su naturaleza y son irrecuperables (2020: 30).

Así, tan válidas resultan en las investigaciones de Amaia las cartas del tarot, como la moderna maquinaria forense: tanto la una, como las otras, persiguen el mismo fin: dar caza a un mal que se encuentra en Nueva Orleans y en Elizondo, o, de hecho, en cualquier lugar de un globo que se nos muestra –o preferimos creer que se nos muestra– como transparente, diáfano, inteligible.

Tras la pérdida en el bosque, «Cualquier excusa era buena para no traspasar el umbral de la puerta» (2019: 12).

Las huidas hacia adelante, de este modo, al final acaban conduciendo a los personajes al punto de partida, a la linde con el bosque. Solo funciona, por

tanto, la confrontación con el pasado, según *La cara norte*. Por ello, adquieren una especial relevancia la ciencia victimológica, que pretende trazar un perfil de quienes son especialmente propensos a ser víctimas de delitos para determinar si la causa de la muerte fue fortuita o intencionada; la meteorológica, que aspira a anticipar el curso de los desastres naturales, y, también, la forense, que se despliega a través de los inmensos medios técnicos de que dispone el FBI para aprehender a los criminales, particularmente al asesino en serie del que se ocupa nuestro caso.

Pero las ciencias –la técnica y las tecnologías, más bien– tienen aquí sus propias lindes, sus inherentes límites. Unas fronteras encarnadas en la destrucción de hospitales o en la inexistencia de comunicaciones entre la sede del FBI en Nueva Orleans. Este vacío solo lo puede llenar, en *La cara norte*, lo que se ha llamado aquí el discurso de 'lo humano': técnicas ancestrales de sanación, tratamiento personalizado de las víctimas, servicios de rescate submarino que bucean las aguas infestadas para rescatar los cuerpos y policía que abandona las lanchas y los coches patrulla para encararse directamente al peligro. No solamente la Naturaleza se rebela ante la técnica aquí, pues, también lo hacen las personas, y quizá por eso en la obra de Redondo no solo aparecen de manera recurrente las tradiciones locales como sustrato que, sin embargo, hermana a todos los humanos, sino también el lado oscuro, que atrapa a quien no sabe, no puede, o simplemente, no quiere enfrentarse a él.

Referencias

Losada Soler, E. (2019). Terrible Mothers: Four Images of the "Bad Mother" in Contemporary Spanish Crime Fiction (Dolores Redondo, Rosa Ribas, Susana Hernández, Margarida Aritzeta). En Bill Phillips (Ed.), *Family Relationships in Contemporary Crime Fiction: La Famiglia*, (pp. 5—22). Newcastle Upon Tyne: Cambridge Scholars Publishing.

Oxford, J. (2019). "Dolores Redondo´s Detective Fiction and the Neo-Gothic". *Dura: Revista de literatura criminal hispana*, 1, 155—165.

Redondo, D. (2019). *La cara norte del corazón*. Barcelona: Destino.

Redondo, D. (2020). Entrevista, Enrique Santarén (entrevistador). *Hermes*, 67, 26—35.

Wajcman, G. (2012). *Les Experts: La police des morts*. París: PUF.

Žižek, S. (2000). *Mirando al sesgo. Una introducción a Jacques Lacan a través de la cultura popular*. Barcelona: Paidós.

Teresa Fernández-Ulloa

La imagen al servicio de la educación en lo subalterno. Las rutinas de pensamiento del *artful thinking* ejemplificadas con fotos de Rebeca Lane

1. introducción

Rebeca Eunice Vargas Tamayac (Guatemala, 1984), de nombre artístico Rebeca Lane, es una poeta, rapera, intelectual y activista que defiende los derechos de la mujer y las diferentes identidades de género, mostrando en sus canciones y videoclips violencias que sufre la mujer, además de temas como el genocidio en Guatemala, entre otros.

Es el suyo un discurso feminista de la cuarta ola –centrado en la violencia contra las mujeres–, aunque heredando la perspectiva decolonial y de feminismo autónomo, individualista y diverso propia de la tercera ola. La representación del cuerpo aparece como céntrica, desde un poderoso discurso lingüístico y visual, que invita a la reflexión, quizá por su formación como socióloga.

Acudimos a ella para incluir sus canciones en clases avanzadas de lengua española dentro del grado de español, como un material del que partir para la reflexión sobre diferentes aspectos que los estudiantes deberían conocer (la violencia contra las mujeres, sobre todo en países hispanos, la identidad indígena, el feminismo...). Se trata de llevar la periferia o lo subalterno a la clase y también tener en cuenta la competencia global con temas como el valor de la diversidad, aspectos en los que se profundizará en clases posteriores, de literatura, cultura y didáctica. En cuanto a la metodología, se ofrecen algunas estrategias del *artful thinking*, con su paleta de pensamiento, dentro del Project Zero de la Universidad de Harvard (véase Project Zero y Thinking Palette).

2. Rebeca Lane o la representación de lo subalterno y lo global

Partiendo del concepto gramsciano de «subalterno», se puede preguntar por el sujeto subalterno y sobre cómo este crea su propia historia, a través de un lenguaje y una *performance* o actuación diferente en la vida y en el arte. Dentro de los grupos y temas subalternos se peude situar el feminismo, la homo/bisexualidad (incluyendo, por ejemplo, en clases temas como los muxes de Oaxaca,

a partir de las fotos de Graciela Iturbide y Nelson Morales), los indígenas y afrodescendientes en la cultura hispana, entre otros, y sus manifestaciones culturales particulares, como el rap (en el que aparecen muchas mujeres que se dedican a ello con afán de denuncia) y el trap (canciones de Bartolina Xixa, entre otras), y la representación de todo esto en imágenes (como las de Koral Carballo). Hay que llevarlos a la clase de español para que esas 'otras historias' no sean solo variaciones de una narración maestra, «la historia de Europa», según Chakrabarty (1999: 1).

Las voces que se presentan, en este caso la de la rapera Rebeca Lane, asumen una cultura y soportan el peso de una civilización, siguiendo a Fanon (1974: 13), de ahí la importancia de darlas a conocer a los estudiantes. Lane habla de liberarse de la dependencia de Occidente («Alma mestiza», *Alma mestiza*, 2016) y de muchos otros temas como la violencia contra las mujeres en «Este cuerpo es mío» o «Ni encerradas ni con miedos» del mismo álbum. Aprovecha en esta última canción para criticar el capitalismo, el machismo y el racismo. Da importancia al saber antiguo de las mujeres, «las ancestras», a las que alude frecuentemente, y aparece el ecofeminismo, que ve la conexión entre la explotación de la tierra y la opresión de las mujeres.

Estos temas, junto con otros como la libertad sexual, la reivindicación de las experiencias femeninas como la menstruación, el feminismo transnacional, el empoderamiento y la sororidad, se pueden estudiar en sus canciones (Fernández-Ulloa, 2021a, 2021b y 2021c). Es responsabilidad del docente preparar a los estudiantes para un mundo complejo, adquirir competencia global, lo que cobra aún más sentido en las clases de español (lengua y cultura), como en el ejemplo que aquí se presenta.

Varias organizaciones no gubernamentales, gubernamentales y supranacionales (The Asia Society, 2009 y s.f.; UNESCO, 2015; World Savvy, 2018, entre otras) han proporcionado marcos para delinear atributos específicos que comprenden la competencia global, un término complejo, ya que es multidimensional y aborda dominios de aprendizaje diversos. En cualquier caso, se puede hablar de unos *conocimiento, habilidades* y *disposiciones* que los docentes necesitan para inculcar dicha competencia en sus estudiantes (Tichnor-Warger et al., 2019). El *conocimiento* está relacionado con la comprensión de las condiciones y eventos globales; supone entender que el mundo es un lugar interconectado (se entra aquí en las formas de cultura híbridas, movimientos sociales como #MeToo y temas como el calentamiento global, que pueden ser tratados en relación con el ecofeminismo que aparece en las canciones de Lane). Las *habilidades* tienen que ver, entre otras cosas, con comunicarse en múltiples lenguas o variantes de una lengua, crear un entorno de aula que valore la diversidad y el

compromiso global, y facilitar conversaciones interculturales e internacionales que promuevan la escucha activa, el pensamiento crítico y el reconocimiento de perspectivas. Por último, las *disposiciones* aluden a la empatía y la valoración de múltiples perspectivas. Se trata de evitar estereotipos que tienen que ver con la raza, etnia, sexo, género, nivel socioeconómico, etc., lo que tiene efectos negativos en el estudiante, tanto en su socialización como incluso en su rendimiento académico (Steele y Aronson, 1995). Esta categoría incluye también el compromiso con la equidad.

Es evidente que con canciones como las de Lane se pueden trabajar muchos de esos elementos. El alinear las actividades ofrecidas como ejemplo con los objetivos del curso y con aquellos relacionados con la competencia global y la evaluación queda a discreción del docente.

3. Trabajando la imagen en clase: metodología *artful thinking*

Se siguen aquí algunas rutinas de pensamiento del proyecto Zero de la universidad de Harvard, en concreto las que tienen que ver con el subproyecto *artful thinking* y su paleta para pensar (Tishman y Palmer, 2006; Project Zero, s.f. y Thinking Palette, s.f.), que ayuda a los maestros a usar obras de arte visual (y música, aunque aquí no se ejemplifique) de manera que se haga más profundo el pensamiento y el aprendizaje de los estudiantes en las artes y más allá. Usando la paleta del artista como metáfora central, la del *artful thinking* se compone de seis disposiciones de pensamiento que fortalecen los comportamientos intelectuales de los estudiantes. Estas disposiciones se desarrollan a través de rutinas de pensamiento.

Si bien originalmente este tipo de preguntas o rutinas estaban dirigidas a los grados K-12, también se usan actualmente en la educación postsecundaria. En este trabajo se señalan las seis disposiciones, pero solo se ejemplifican algunas de las rutinas posibles, con ejercicios que pueden realizar los alumnos de niveles avanzados de español en la universidad y también en secundaria, y que tienen que ver con imágenes. Para diseñarlos, es útil seguir la secuencia de trabajo clásica de preactividad, instrucciones, imagen, actividad(es), postactividad y evaluación, que se encuentra explicada, por ejemplo, en Gelabert (2017). También, la propia paleta de actividades del *artful thinking* indica en qué momento pueden incluirse, si al principio o al final, y con qué fin.

Cada sección, siguiendo el *artful thinking*, está encabezada por una palabra, que puede ser uno de los objetivos concretos de la tarea. Todas las actividades pueden realizarse individualmente, pero se aconseja que sean en grupo, para favorecer el diálogo y el intercambio de opiniones e ideas.

3.1. Comparar y conectar

Actividad 1. Títulos (fig. 1).

Fig. 1. Rebeca Lane. Fuente: Jorge Cordón (foto cedida por el autor)

Inventa un titular para esta imagen que capte un aspecto importante de la misma.

Esta actividad ayuda a los estudiantes a identificar y aclarar ideas amplias. Va bien al final de una discusión o actividad.

3.2. Explorar puntos de vista

Actividad 1. Un paso adentro (fig. 2).

Fig. 2. Rebeca Lane y Sandra Curruchich en una canción sobre los muertos y desaparecidos en Guatemala durante el conflicto armado, «Kixampé» (en *Llorando diamantes*, 2021). Fuente: Prensa Libre, https://www.prensalibre.com/vida/escenario/kixampe-una-cancion-de-resistencia-y-lucha-por-los-derechos-de-las-mujeres-que-promueve-rebeca-lane-y-sara-curruchich/

a) Elige una persona en la imagen y entra en ese punto de vista. Considera: ¿Qué puede percibir y sentir la persona? ¿Acerca de qué podría saber la persona o qué podría creer? ¿Qué podría importarle a la persona?
b) Asume el carácter de la persona que has elegido e improvisa un monólogo. Hablando en primera persona, habla sobre quién eres y qué estás experimentando.

Esta rutina fomenta la toma de perspectiva y la mirada de cerca a través de la proyección, una técnica en la que los estudiantes proyectan un personaje en una persona (o cosa) para explorar ideas desde un nuevo punto de vista. Puede utilizarse cuando se desee que los alumnos vean más allá de la historia superficial

y explore diferentes puntos de vista. También, cuando se les quiere ayudar a dar vida a conceptos o imágenes. Debido a que la rutina involucra el pensamiento empático, se usa cuando se quiere que establezcan una conexión personal con un tema.

3.3. Encontrar la complejidad

Actividad 1. Partes/Objetivos/Complejidades.

Este ejercicio es bueno para que los y las estudiantes elijan una imagen relacionada con un tema: violencia contra las mujeres, libertad de orientación sexual, igualdad, equidad, diversidad…, aunque primero habrá que explicar algunos de estos conceptos.

El estudiante elige una obra de arte, imagen, objeto o tema y pregunta:

¿Cuáles son sus partes? (¿Cuáles son sus piezas, componentes?).
¿Cuáles son sus propósitos? (¿Para qué sirve?, ¿qué hace?).
¿Cuáles son sus complejidades? (en las partes o propósitos, en la relación entre ambos o de otras maneras).

Esta rutina ayuda a los y las estudiantes a construir un modelo mental multidimensional de un tema, identificando diferentes aspectos de él y considerando las varias formas en las que es complejo. Se puede usar con objetos, temas, obras de arte e imágenes. Es importante que el tema sea fácilmente accesible para los y las discentes, ya sea física o mentalmente. Si el objeto es físicamente visible, no necesitan muchos conocimientos previos. Si se trata de un tema conceptual, como la violencia, es útil que tengan un conocimiento previo de una instancia particular de este (violencia física o violencia psicológica, por ejemplo).

La imagen al servicio de la educación en lo subalterno 139

3.4. Observar y describir

Actividad 1. El juego de la elaboración (fig. 3).

Fig. 3. Imagen del videoclip «Libre, atrevida y loca». Fuente: videoclip «Libre, atrevida y loca» (*Alma mestiza*, 2016)

En grupo, observen y describan varias secciones diferentes de una imagen.

a) Una persona identifica una sección específica de la obra de arte y describe lo que ve. Otra persona desarrolla las observaciones de la primera persona agregando más detalles sobre la sección. Una tercera persona elabora aún más al agregar más detalles, y una cuarta persona añade aún más. Observadores: describen solo lo que ven. Esperan a dar sus ideas sobre la imagen en el último paso de la rutina.

b) Después de que cuatro personas hayan descrito una parte de la imagen en detalle, otra persona identifica una nueva sección de ella y el proceso comienza de nuevo.

Esta rutina anima a los estudiantes a fijarse en los detalles. Los desafía a desarrollar descripciones verbales elaboradas, matizadas e imaginativas. También los alienta a distinguir entre observaciones e interpretaciones al pedirles que retengan sus ideas sobre la imagen o la obra de arte, sus interpretaciones, hasta el final de la rutina. Esto, a su vez, fortalece la capacidad del alumnado para razonar cuidadosamente, porque observan antes de emitir un juicio. Se puede usar esta rutina con cualquier tipo de arte visual. También puede usarse con objetos que no sean de arte. El juego de elaboración es una manera especialmente

buena de iniciar una actividad de escritura porque ayuda a los estudiantes a desarrollar un vocabulario descriptivo detallado.

Actividad 2. Colores/formas/líneas (fig. 4).

Fig. 4. La menstruación. Fuente: videoclip «Flores rojas» (*Florecer*, 2022)

Este video forma parte de un proyecto que incluye la realización de murales sobre la menstruación en espacios públicos y otras actividades organizadas por la iniciativa Guatemala Menstruante, en colaboración con Nana Luna (en Facebook) y la muestra colectiva anual de artistas multidisciplinarias Niñas Furia (Facebook). Lane ya había tratado este tema en canciones como «Mujer lunar» (*Canto*, 2013).

Mira la imagen por un momento.

¿Qué colores ves? (La imagen tiene muchos elementos en rojo pastel).
¿Qué formas ves? (Redondeadas, típicas de la mujer).
¿Qué líneas ves?

La rutina ayuda a los estudiantes a hacer observaciones detalladas llamando su atención sobre los aspectos formales de una imagen y brindándoles categorías específicas de cosas que buscar. Se puede utilizar con cualquier tipo de arte visual e incluso con imágenes u objetos no artísticos, pero que sean visualmente ricos. Al igual que la rutina siguiente, «Mirar: diez veces dos», puede usarse por sí sola o antes de tener una discusión sobre una imagen por medio de otra rutina. Es muy útil antes de una actividad de escritura porque ayuda a los estudiantes a desarrollar un lenguaje descriptivo.

Actividad 3. Mirar: diez veces dos (fig. 5).

Fig. 5. Violencia contra las mujeres (desapariciones y feminicidios). Fuente: videoclip «Nos queremos vivas» (*Nos queremos vivas*, 2021)

Inspirado en las niñas que salieron a las calles con sus bicicletas en febrero de 2021 para manifestarse en contra de las desapariciones y feminicidios en Guatemala, y para exigir justicia por el asesinato de Sharon Figueroa, de 8 años.

a) Mira la imagen en silencio durante al menos 30 segundos. Deja que tus ojos divaguen.
b) Haz una lista de 10 palabras o frases sobre cualquier aspecto de la imagen.
c) Repite los pasos 1 y 2: mira la imagen nuevamente e intenta agregar 10 palabras o frases más a tu lista.

Esta actividad ayuda al estudiantado a pararse un poco y hacer observaciones cuidadosas y detalladas al alentarle a ir más allá de las primeras impresiones y las características obvias. Como en el caso anterior, se puede utilizar con cualquier tipo de arte visual; también con imágenes u objetos que no sean de arte. La rutina se puede utilizar sola o para profundizar la observación de otra. Al igual que la anterior, es muy útil antes de una actividad de escritura porque ayuda a los estudiantes a desarrollar un lenguaje descriptivo.

Actividad 4. Principio/Medio/Fin (fig. 6).

Fig. 6. *Drag king* en un parque. Fuente: imagen del videoclip «Libre, atrevida y loca» (*Alma mestiza*, 2016)

Elije una de estas preguntas:

Si esta imagen es el comienzo de una historia, ¿qué podría pasar después?
Si esta imagen es el medio de una historia, ¿qué podría haber sucedido antes?
 ¿Qué podría estar a punto de suceder?
Si esta imagen es el final de una historia, ¿cuál podría ser la historia?

Esta rutina usa el poder de la narrativa para ayudar a los estudiantes a hacer observaciones y los alienta a usar su imaginación para elaborar y ampliar sus ideas. Su énfasis en la narración también los anima a buscar conexiones, patrones y significados. Funciona con cualquier tipo de arte visual que se detenga en el tiempo, como la pintura o la escultura, además de la imagen. Se usa «Principio, medio o fin» cuando se quiere que los estudiantes desarrollen sus habilidades de escritura o narración. Se pueden utilizar las preguntas de la rutina en la forma abierta en que están escritas o, si se está conectando la imagen con un tema de la clase, se pueden vincular las preguntas con el tema. Por ejemplo, si se incluyen temas en relación con la diversidad (dentro de la competencia global), se puede hablar de la diversidad de género, aludiendo a aspectos como el género no binario, las definiciones de *drag queen*, *drag king*, transexual, etc., en relación con esta imagen y el videoclip al que pertenece, «Libre, atrevida y loca», si se desea. Se puede entonces pedir a los alumnos que tengan en cuenta el tema

cuando imaginen sus historias. La rutina es especialmente útil como actividad de escritura; para profundizar realmente en esa escritura, se puede usar la rutina «Diez veces dos» con la misma imagen antes de usar esta actividad, como una forma de ayudarles a generar un lenguaje descriptivo para usar en sus historias.

3.5. Preguntar e investigar

Actividad 1. Ver/Pensar/Preguntarse (fig. 7).

Fig. 7. Rebeca Lane como virgen en «Siempre viva». Fuente: videoclip «Siempre viva» (*Obsidiana*, 2018)

Mira la imagen por un momento.

¿Qué ves?
¿Qué piensas de lo que ves?
¿Qué te preguntas?

Esta rutina ayuda a los estudiantes a hacer observaciones cuidadosas y desarrollar sus propias ideas e interpretaciones basadas en lo que ven. Al separar las dos preguntas, ¿qué ves? y ¿qué piensas de lo que ves?, la actividad les ayuda a

distinguir entre observaciones e interpretaciones. Al alentarles a preguntarse y hacer preguntas, la rutina estimula su curiosidad y les ayuda a establecer nuevas conexiones. Funciona bien con casi cualquier imagen, obra de arte u objeto. A muchos docentes les gusta usar esta rutina al comienzo de una lección o como un primer paso en una actividad más extensa.

3. 6. Razonar

Actividad 1. ¿Qué te hace decir eso? (fig. 8).

Fig. 8. Violencia de género. Fuente: Imagen del videoclip «Este cuerpo es mío». (*Alma mestiza*, 2016)

Observa la imagen el objeto y responde:

¿Qué está sucediendo?
¿Qué te hace decir eso de lo que ves?

Se les pide a los estudiantes que describan lo que ven o saben y que construyan explicaciones. Esta rutina promueve el razonamiento basado en evidencia y, debido a que invita a los estudiantes a compartir sus interpretaciones, los alienta a comprender alternativas y múltiples perspectivas. Las preguntas básicas en esta rutina son flexibles, por ello es útil cuando se miran objetos como obras de arte o artefactos históricos y también imágenes, pero también se puede usar para explorar un poema, hacer observaciones científicas e hipótesis, o investigar conceptos (violencia, sororidad). Se puede adaptar para su uso con casi cualquier tema y también puede utilizarse para recopilar la información que tienen los estudiantes sobre conceptos generales al presentar un tema nuevo.

4. Conclusiones

Rebeca Lane representa el feminismo latinoamericano de última generación a través de sus letras en la escena hiphop. Recupera el cuerpo de la mujer para sí misma, como instrumento de empoderamiento, criticando a la sociedad desde posiciones políticas anarquistas o libertarias, y también desde el punto de vista étnico. Denuncia la violencia, el acoso sexual y los estereotipos a los que se enfrentan las mujeres, dando una imagen femenina fuerte, capaz y sexual que se traduce en múltiples sujetos sociales, pues en sus canciones afirma el yo no desde la individualidad, sino desde un yo comunitario, en el que transitan sujetos subalternos (mujeres, indígenas, transexuales…). Sus canciones permiten incluir en las clases la competencia global, educando al alumnado en temas como la diversidad, el valor de las múltiples perspectivas y culturas, etc.

Introducir estos temas de identidad, diversidad, género, violencia y feminismo en las clases es algo fundamental y puede hacerse fácilmente con materiales atractivos, como las canciones de Rebeca Lane, y con una metodología, la del *artful thinking*, que ayuda a desarrollar disposiciones de pensamiento, facilitando la profundización en los temas señalados. Estas rutinas de pensamiento proveen un soporte para actividades en la clase, o son por sí solas un buen recurso para animar al estudiantado a hablar y profundizar en sus observaciones (verbalmente o por escrito), de ahí el interés por usarlas en las clases de lengua.

Referencias

Chakrabarty, D. (1999). La poscolonialidad y el artilugio de la historia: ¿Quién habla en nombre de los pasados "indios"? En S. Dube (Coord.), *Pasados Poscoloniales*. México: El Colegio de México, CEAA (Centro de Estudios de Asia y África). Disponible en http://biblioteca.clacso.edu.ar/Mexico/ceaa-col mex/20100410122627/chakra.pdf [Fecha de consulta: 10/06/2022].

Fanon, F. (1974). *Piel negra, máscaras blancas*. Buenos Aires: Schapire editor.

Fernández-Ulloa, T. (2021a). El yo comunitario, la memoria histórica y la violencia contra las mujeres en el rap de Rebeca Lane. En E. Saneleuterio Temporal y M. Fuentes del Río (Eds.). *Femenino singular. Revisiones del canon literario iberoamericano contemporáneo* (pp. 161—176). Salamanca, Ediciones Universidad de Salamanca. Disponible en https://doi.org/10.14201/0AQ0 318 [Fecha de consulta: 10/06/2022].

Fernández-Ulloa, T. (2021b). Música, palabra e imagen como medios de sanación, agencia y denuncia en el hiphop de Rebeca Lane. En T. Fernández-Ulloa

y M. Soler Gallo (Eds.), *Las insolentes: desafío e insumisión femenina en las letras y el arte hispanos* (pp. 289—316). Berlín: Peter Lang.

Fernández-Ulloa, T. (2021c). Aprendiendo sobre empoderamiento, ecofeminismo, sororidad y feminismos literarios con el rap de Rebeca Lane. En E. Gómez Nicolau, M. Medina-Vicent y M. J. Gámez Fuentes (Eds.), *Mujeres y resistencias en tiempos de manadas* (pp. 123—144). Castelló de la Plana: Publicacions de la Universitat Jaume I. Col·lecció Àgora feminista. Disponible en: http://dx.doi.org/10.6035/AgoraFeminista.2021.1 [Fecha de consulta: 10/06/2022].

Gelabert, M. J. (2017). Elaboración de materiales didácticos para el aula ELE. *PDP. Edinumen*. Disponible en: https://labitacoradefranci sco.wordpress.com/2017/05/23/elaboracion-de-materiales-didacti cos-para-el-aula-ele-para-visualizar/ [Fecha de consulta: 10/06/2022].

Project Zero. (s.f.). Harvard Graduate School of Education. Disponible en: http://www.pz.harvard.edu/ [Fecha de consulta: 10/06/2022].

Steele, C. M., y Aronson, J. (1995). Stereotype Threat and the Intellectual Test Performance of African Americans. *Journal of Personality and Social Psychology*, 69(5), 797—811. Disponible en: https://psycnet.apa.org/doiLand ing?doi=10.1037%2F0022-3514.69.5.797 [Fecha de consulta: 10/06/2022].

The Asia Society. (2009). Going Global: Preparing Our Students for an Interconnected World. Disponible en: https://asiasociety.org/files/Going%20Glo bal%20Educator%20Guide.pdf [Fecha de consulta: 10/06/2022].

The Asia Society. (s.f.). Global Competence: Social Studies Performance Outcomes. Disponible en: https://asiasociety.org/education/global-competence-social-studies-performance-outcomes [Fecha de consulta: 10/06/2022].

Thinking palette. (s.f.). *Artful Thinking*. Disponible en: http://pzartfulthinking. org/ [Fecha de consulta: 10/06/2022].

Tichnor-Wagner, A., Parkhouse, H., Glazier, J., y Cain, J. M. (2019). *Becoming a Globally Competent Teacher*. Virginia: ASCD.

Tishman, S., y Palmer, P. (2006). Artful Thinking. Stronger Thinking and Learning through the Power of Art. Cambridge, MA: Project Zero. Harvard Graduate School of Education. Disponible en: http://www.pz.harvard.edu/resources/final-report-artful-thinking [Fecha de consulta: 10/06/2022].

UNESCO (2015). *Global Citizenship Education: Topics and Learning Objectives*. París: United Nations Educational, Scientific and Cultural Organization. Disponible en: https://unesdoc.unesco.org/ark:/48223/pf0000232993 [Fecha de consulta: 10/06/2022].

World Savvy (2018). *La matriz de World Savvy*. Disponible en: http://www.worldsavvy.org/wp-content/uploads/2020/09/Global-Competence-Matrix-FY21-spanish-1.pdf [Fecha de consulta: 10/06/2022].

Rebeca Lane. Álbumes

Lane, R. (13 de octubre, 2013). *Canto*. Deezer.

Lane, R. (12 de agosto, 2016). *Alma mestiza*. MiCuarto Estudios.

Lane. R. (4 de mayo, 2018). *Obsidiana*. Flowfish Records.

Lane, R. (19 de marzo, 2021). *Llorando diamantes*. Primobeatz.

Lane, R. (23 de abril, 2021). «Nos queremos vivas».

Lane, R. (1 de abril, 2022). *Florecer*.

Hernán Fernández-Meardi

La re-emergencia de reivindicaciones identitarias subalternas en Argentina, Brasil y México

1. Introducción

El propósito de este trabajo surge de la interrogación de una paradoja: el hecho de que algunos países latinoamericanos hayan elegido como paradigma del espíritu nacional a personajes literarios que representan a los sectores sociales más marginados históricamente por las clases dominantes. Este dilema tiene mucho en común con el del huevo y la gallina, que en este caso sería: ¿qué viene primero: la idea escrita o la necesidad social de esa idea? O tal vez esa idea se revela a través de una necesidad latente. ¿Cómo se impone la voluntad popular ante la retórica intelectual? Cualquiera que sea el caso, lo que se puede constatar en estos tres textos que se estudiarán aquí (*El gaucho Martín Fierro*, *Os Sertões* y *Nican Mopohua*) que la publicación de estos textos constituyó el soporte narrativo necesario para generar una ola de concientización nacionalista. Más allá de los artificios narrativos con los que los europeos consolidaron sus símbolos identitarios, en Argentina y Brasil, tanto la publicación de *El gaucho Martín Fierro* en sus dos partes, como *Os Sertões* generaron un debate público sobre la esencia de la identidad nacional. El caso de México es más antiguo, por lo que se generó bajo otro orden de ideas, religiosas; sin embargo, subsistió desde el siglo XVI hasta el siglo XIX, cuando el cura Hidalgo intuyó que el único estandarte capaz de reunir a todo el pueblo mexicano era la imagen de la Virgen de Guadalupe. En los tres casos, fundamentalmente se problematizó el origen racial, lo que concuerda perfectamente como contrapartida retórica a la colonización europea, dado que ellos organizaron su poder, en cualquier parte del mundo, bajo una estructura piramidal-racista, poniendo en la cúspide a los europeos y en la base a los nativos. Esta estructura derivó al cabo de unos cuatrocientos años en una estratificación social que iba más allá de las normas judiciales y que perdura hasta nuestros días: la supremacía social de los blancos sobre los indígenas, afroamericanos y mestizos. Precisamente, en el momento de discutir sobre la identidad nacional estas obras literarias fueron invocadas y revalorizadas.

2. Origen histórico-discursivo

2. 1. Argentina y el gaucho

En Argentina, el primero en dictaminar que la historia de un gaucho forajido, perseguido por las leyes republicanas recientemente promulgadas, era la gran epopeya nacional fue Leopoldo Lugones, durante sus famosas conferencias en el teatro Odeón, en 1913. Luego le siguió Ricardo Rojas, quien, al crear La Biblioteca Argentina, justificó en su reseña por qué debemos considerar al *Martín Fierro* la gran epopeya nacional. Recordemos que esta obra había sido un éxito editorial sin precedentes en Argentina. Jorge Luis Borges lo explica así:

> El gaucho Martín Fierro se publicó a fines de 1872. Al cabo de siete años se habían agotado en la República Argentina y en el Uruguay, once ediciones del poema, es decir cuarenta y ocho mil ejemplares, cifra enorme para la época. En 1879 apareció La vuelta de Martín Fierro. En el prólogo, explica Hernández que el público le dio este nombre mucho antes de haber él pensado en escribirlo (Borges y Guerrero, 1998: 541). [...] En una advertencia editorial de la edición de 1894, se habla de "sesenta y cuatro mil ejemplares desparramados por todos los ámbitos de la campaña" [...] Líneas más abajo, se lee: "uno de mis clientes, almacenero por mayor, me mostraba ayer en sus libros los encargos de los pulperos de la campaña: 12 gruesas de fósforos, una barrica de cerveza; 12 Vueltas de Martín Fierro; 100 cajas de sardinas..." [...] (Borges y Guerrero: 1998: 557).

Se vendía en todos los almacenes rurales y se leía comúnmente en las reuniones campestres, mucho antes de que se convirtiera en lectura obligatoria en las escuelas públicas. Sin duda, el inesperado éxito de este poema, sobre todo en zonas rurales y entre los estratos más oprimidos de la sociedad, se debió a la tremenda identificación de estos rudimentarios lectores con los padecimientos del héroe. Espontáneamente, un sector marginado de la sociedad y del progreso económico agro-ganadero encontró en este poema no solo una manera de hacer catarsis de sus emociones, sino, sobre todo, el sentido de sí mismo, de identificación colectiva, de formar parte de una comunidad que sufre las mismas adversidades o, en palabras del propio Martín Fierro «[...] que son campanas de palo, las razones de los pobres» (Hernández, 2001, primera parte, VIII: 1380).

2. 2. Brasil y Canudos

Os Sertões, desde su publicación en 1902, también gozó de un éxito inmediato e inesperado, «se vendieron 6.000 ejemplares en menos de dos años» (De Sena, 1963). La Guerra de Canudos era tema de debate tanto en las calles y mercados como entre los intelectuales y políticos brasileños. Mientras duró el conflicto,

el ejército era considerado el brazo armado de la reciente república, mientras que los desconocidos habitantes de Canudos eran un reducto monárquico más que se resistía a los cambios de época. Las dos primeras expediciones fueron resistidas, por lo que aumentaban las sospechas de un complot en contra de la joven democracia. Sin embargo, al final, todas las crónicas coincidían en que se había tratado más bien de una masacre contra una comunidad de individuos desamparados que habían encontrado refugio en un páramo desértico consolados por las palabras de un santón milenarista que les daba una luz de esperanza en un mundo que los había olvidado. *Os Sertões* también fue considerada una epopeya nacional (Candido, 1959 y Bosi, 1970), sobre todo por su gran capacidad para concluir que la república que debía ser la institución que protegería a sus ciudadanos y traería "Orden y Progreso" fue precisamente la que exterminó a los que más necesitaban su ayuda. Euclides Da Cunha lo relata trágicamente:

Cerremos este libro.
Canudos no se rindió. Ejemplo único en toda la historia, resistió hasta el agotamiento completo. Expugnado palmo a palmo, en la precisión íntegra del término, cayó el día 5, al atardecer, cuando cayeron sus últimos defensores, cuando todos murieron. Eran solo cuatro: un viejo, dos hombres y un niño, al frente de los cuales rugían rabiosamente cinco mil soldados (De Cunha, 1980: 381).

De esta manera, del traumatismo social causado por esa brutal masacre perpetrada por el moderno ejército brasileño contra individuos unidos en su infortunio bajo el liderazgo de Antonio El consejero surgió un debate sobre la identidad nacional. Es preciso señalar que las hoy tristemente famosas favelas que pueblan las grandes ciudades brasileñas surgieron también de Canudos. El gobierno federal les otorgó, a los soldados rasos que volvían de la guerra, terrenos sin valor inmobiliario en los morros de Río de Janeiro (Zilly, 2002: 349), lo que les dio visibilidad y sentido de comunidad.

2. 3. México y la Virgen de Guadalupe

En cuanto a la Virgen de Guadalupe, ya desde un principio su iconografía marcó los términos en que se conduciría la simbiosis cultural entre españoles, aztecas y mestizos. Los historiadores especializados concuerdan en que en el cerro del Tepeyac se le rendía culto a una diosa prehispánica llamada Tonatzin (Toci-Coatlicue) (Sahagún, 1969: 352). Al cabo de la conquista de Tenochtitlan y con la prioritaria misión de evangelizar a los nativos, los sacerdotes recién llegados a México destruyeron todo vestigio de la antigua diosa y en su lugar construyeron una ermita católica en la que colocaron una imagen de la Inmaculada Concepción pintada de manera original por un indígena llamado Marcos de

Aquino, discípulo de Pedro de Gante (Zires, 1994: 298). El hecho de que se tratara de una imagen original y no una copia de la virgen extremeña fue un detalle capital para su identificación con el pueblo mexicano. De esta manera, si bien en un principio eran solo los indígenas quienes frecuentaban ese lugar, según señala Bernardino de Sahagún, más tarde, y seducidos por la propagación de los milagros atribuidos a esta imagen, su culto se extendió a criollos y españoles. Hacia fines del siglo XVI su culto estaba establecido y a mediados del siglo XVII se publicó un texto que daba el sostén narrativo a las apariciones: el *Nican Mopohua*. Este texto escrito en un náhuatl culto y distinguido (Portilla, 2000), aunque con caracteres latinos, sigue fielmente los parámetros de la hagiografía mariana (Pardo, 2003), pero adaptado perfectamente a la idiosincrasia indígena (Portilla, 2000): la virgen se le aparece a un hombre pobre, un indígena recién bautizado que ha adquirido una gran devoción y le ordena que le pida al arzobispo que construya un templo para su devoción. El texto precisa las fechas, entre el 9 y el 12 de diciembre de 1531. El célebre sermón del arzobispo de México Alonso de Montúfar apoyando la advocación de la Virgen de Guadalupe del Tepeyac fue en septiembre de 1556. El *Huei Tlamahuiçoltica,* donde se incluye el *Nican Mopohua* es publicado en 1649. El 24 de abril de 1724 la virgen es declarada por el Papa Benedicto XIV patrona de la Nueva España. El 16 de septiembre de 1810 el cura Miguel Hidalgo enarboló la imagen de la Virgen de Guadalupe al grito de: «¡Viva nuestra madre santísima de Guadalupe!» (Herrejón, 2009: 41). Finalmente, el 12 de octubre de 1895 la Virgen de Guadalupe fue coronada con gran pompa bajo la consigna de Unidad y con la participación de toda la iglesia mexicana con el aval del Papa León XIII. Este hito es de capital importancia, ya que los múltiples sermones pronunciados en esta ocasión se centraban en proclamar a la Virgen: «1) Señora de la historia patria, 2) Madre del México mestizo y 3) Reina de México» (Traslosheros, 2002: 120). A partir de este momento, «se desarrolla la idea del México mestizo como componente sintético y esencial de la nación» (Traslosheros, 2002: 123), declinando toda la historia mexicana en la advocación de la Virgen de Guadalupe del Tepeyac desde sus inicios hasta el presente; por lo que, si bien en un principio el propósito principal era convertir a los nativos al culto católico, hacia finales del siglo XIX son los mestizos quienes se vuelven los artífices de la nación mexicana.

3. Consecuencias histórico-discursivas

Estos textos muestran, cada uno a su manera y en diferentes circunstancias, las diferencias en la idiosincrasia y el pensamiento de estos grupos subalternos respecto del pensamiento hegemónico dominante. También marcan un quiebre en

la línea narrativa nacional de estos países: traumático en el caso de *Os Sertões*, reflexivo en *El Martín Fierro*, e incidental en el *Nican Mopohua*. Y esto teniendo en cuenta que toda actitud contraria al proyecto hegemónico de civilización siempre ha sido considerada como vestigio de una barbarie que debe ser reprimida. Desde las capitales –puesto que todo proyecto hegemónico moderno se proyecta desde las capitales– los intelectuales encargados de transcribir en las leyes y, en la historia, los ideales nacionalistas de las clases dominantes, gozaban de los privilegios, del confort y de los conocimientos de la cultura europea necesarios para llevar a buen término su tarea. Estos se expresaban exponiendo una lógica modernista civilizatoria y centralizadora que enarbolaba un perfil moral consecuente con el poder que pregonaban. Los autores de estas tres obras también pertenecen a este grupo de intelectuales capitalinos: Hernández y Da Cunha fueron periodistas en la capital, mientras que Valeriano era profesor en la primera universidad mexicana. Los dos primeros escribieron lo que Josefina Ludmer describe como: «[…] una historia de los problemas de los sujetos modernos progresistas, que escribieron esas ficciones en el marco de la nación-estado [y que padecen] los dramas de representación del escritor: generar sub-alteridades o sub-alternidades, hablar por el otro, hablar del otro, hablar el otro: usarle la voz, dársela» (Ludmer, 2000: 10). En cuanto a Antonio Valeriano, si bien, no es un 'sujeto moderno progresista', dado que es un indígena noble y letrado del siglo XVI, se somete de todos modos a un doble drama: el de escribir en nombre del imperio invasor para someter a sus propios congéneres con un discurso que dicta novedosas reglas sociales de imposición (Galera Lamadrid y Valeriano, 1991).

Por consiguiente, es preciso comprender que el poder de la representación escrita, en lo que respecta a su capacidad para engendrar sentimientos de identidad a partir de figuras simbólicas, debe siempre conjugar elementos del imaginario cultural con sucesos dramáticos o traumáticos ocurridos en un momento histórico determinado. Estos ingredientes proveen el sustrato simbólico para sustentar una idea:

> Ya en la escritura –esa tradición de tinta y superficie de la que queremos conservar su fuerza social señalando sus residuos por el término de «patrimonio» cultural–, las imágenes proveen los vínculos entre la ficción o la representación y el mundo de una colectividad de lectores. Esas imágenes, a menudo bajo la forma de personificaciones, han literalmente estructurado la mentalidad colectiva de la modernidad ofreciendo un medio ideal para fusionar la concepción de la comunidad y su realización territorial, cultural y religiosa. (Cochran, 2000:55)

De esta manera, la estructuración de la mentalidad colectiva se apoya en la representación simbólica y, aunque este fenómeno no se produce necesariamente siguiendo algún voluntarismo, siempre es plasmado por medio de una figura, de acuerdo con lo observado por Erich Auerbach en su célebre libro *Figura* (Auerbach, 1998), por lo que es fundamental tener en cuenta que la aglomeración de imágenes y valores que van a conformar una ideología naciente proviene de un sustrato que está latente en la comunidad esperando encontrar la figura precisa para proyectar su realización. Estas comunidades, o grupos subalternos, padecen diferentes grados de marginalización dependiendo de las desviaciones de comportamiento que practican respecto de las convenciones sociales, lo que provoca una grieta ideológica entre la razón hegemónica y la "sinrazón" de estos grupos subalternos. La negatividad con la que se valora desde las esferas de dominación a las manifestaciones culturales populares no vaticina el surgimiento de nuevas subjetividades que de la negación se transforman en resistencia. Por eso, la existencia de estos grupos, por sus pretensiones y comportamiento alternativo, atenta contra el poder hegemónico tanto en lo económico como en lo social, político y religioso, por eso los fueros institucionales se ven obligados a disponer represalias en su contra, sobre todo criminalizando sus modos de vida. Socialmente, tienden a ser ridiculizados en la tribuna pública, como en el caso de Canudos, o criminalizados como a los gauchos o simplemente denigrados socialmente como a indígenas y mestizos en México. Sin embargo, es válido preguntarse ¿Cómo es posible que ideas tan disparatadas con respecto a las normas sociales sean el motor propulsor y unificador de un grupo de personas que hace frente al poder central? ¿Cómo es posible que ideas tan 'absurdas' adquieran en ciertos sectores de la población mayor poder de persuasión que los conceptos 'universales' de nación, humanismo, ciencia, progreso o civilización? Todas estas cuestiones rondan en torno al rol de la literatura en relación a las condiciones de emergencia de los grupos subalternos y a las trazas históricas que estos dejan en los textos. De esta manera se abren camino, en la esfera cultural y política de un determinado territorio, ideas opuestas o alternativas con respecto a la opinión pública o al 'sentido común', posturas que surgen en base a urgencias vitales, a carencias existenciales de grupos marginalizados, generalmente refugiados en la fe religiosa como única salida viable para su supervivencia. En el *Cuaderno de la cárcel* número 25: *Al margen de la historia. (Historia de los grupos sociales subalternos)*, Gramsci nos da las claves fundamentales para la comprensión de esta problemática. Explica la relación entre los grupos subalternos y el bloque hegemónico dominante en su dimensión sociopolítica, histórica y simbólica. También plantea una interesante arquitectura conceptual donde adquiere particular

relevancia la distinción entre sociedad política y sociedad civil. Sin duda, los elementos más importantes de sus observaciones sobre este tema son sus críticas sobre el determinismo hegemónico en relación con el rol de los intelectuales como mediadores de la cultura y la figura del 'príncipe' como ente moderador de la gobernabilidad (Gramsci, 1981—2000). En la actualidad, aunque muchos grupos subalternos han obtenido mayor visibilidad, no por ello han perdido su subalternidad. Ernesto Laclau ha estudiado en torno al concepto de *significante vacío* el comportamiento político de los grupos que se unen entre sí en busca de reivindicaciones sociales (Laclau, 2005). Si nos remitimos a los casos mencionados, hoy los gauchos ya no existen en su arquetipo nómada original, sin embargo, la figura de Martín Fierro generó movimientos ideológicos, políticos e intelectuales que se atribuyen la misión de proteger a los sectores más vulnerables de la población y defender la soberanía nacional de las injerencias extranjeras. El ejemplo más emblemático es el peronismo en todas sus variaciones, incluso en el menemismo tardío (Feinmann, 2010). Algo similar ocurrió en Brasil con el surgimiento del grupo de intelectuales reunidos en torno al "Manifiesto Antropófago" y más recientemente con el Partido de los Trabajadores, heredero de las ideas políticas de Getulio Vargas (Marques y Mendes, 2006). En México, la Rebelión Cristera es uno de los episodios más destacados, pero ahora la fundación del partido Morena (Movimiento de Regeneración Nacional), en evidente referencia a la Virgen Morena, como también es conocida la Virgen de Guadalupe, sigue esta misma concepción sociopolítica (Hernández Cortés, Moya Vela y Menchaca Arredondo, 2022). A esta orientación política nacional-popular se le oponen las tendencias liberales que pregonan políticas sobre el adecuado manejo de índices estadísticos basados tanto en teorías abstractas como en tecnicismos, donde los ciudadanos son considerados solo números estadísticos.

4. Conclusiones

Finalmente, lo que se quería mostrar en este artículo es que, de alguna manera, este cuadro de circunstancias es emblemático de nuestro mundo psíquico social actual, el cual, aunque mucho más rico en discursos y atiborrado por una constelación de imágenes que deambulan por los medios de comunicación a un ritmo desenfrenado, guardan innegables paralelismos. En los textos literarios analizados en este trabajo se esboza una tipología de personajes que contienen las características de la época, de la sociedad y del lugar en que se desarrollaron culturalmente, en contraposición a los dictámenes provenientes de abstracciones teóricas positivistas. Así se forjó la grieta entre "civilización" y "barbarie"

que perdura hasta nuestros días. Desde una perspectiva gramsciana se puede concluir que estos personajes literarios contienen una substancial proyección histórica que nos permite explorar los arquetipos de una conciencia de resistencia a los valores que el liberalismo moderno insiste en imponer como absolutos y universales. La fortaleza de esa conciencia reside en que guarda intrínsecamente una relación directa de genuina identidad entre la tierra y los hombres que la habitan. Constituye la parte visible y aprehensible de una reciprocidad fraguada en una experiencia que, al no estar mediatizada por ninguna abstracción teórica, sumerge sus raíces en las costumbres que se van cimentando con el hábito del tiempo y al amparo de la fe en instancias celestes (El Gauchito Gil, La difunta Correa, La Virgen de Guadalupe, San La Muerte, San Judas Tadeo, Antonio Conselheiro, Zé Pilintra, Pomba Gira, Tía Neiva, etc.). Este tipo de figuras ha sido recuperado en el ámbito retórico político para justificar el establecimiento de sistemas que, dentro de la episteme moderna, consolida el anverso y el reverso de una misma identidad. Al implementar esta dicotomía antagónica de gran efectividad propedéutica, pragmática y proficiente, se estructura con un inexorable poder de persuasión la visión que la sociedad tiene de sí misma en su conjunto.

Referencias

Auerbach, E. (1998). *Figura*. Madrid: Trotta.

Borges, J. L. y Guerrero, M. (1998). *El Martín Fierro*. En *Obras Completas en colaboración*. Buenos Aires: Emecé.

Bosi, A. (1970). *História concisa da literatura brasileira*. São Paulo: Cultrix,

Candido, A. (1959). *Formação da literatura brasileira: Crítica e interpretação*. São Paulo: Comissão Estadual de Literatura.

Cochran, T. (2000). La violence de l'imaginaire. Gramsci et Sorel. Tangence 63: 55-73 Disponible en: https://www.erudit.org/fr/revues/tce/2000-n63-tce602/008182ar/ [Fecha de consulta: 29/11/2016].

Da Cunha, E. (1980). *Los sertones*. Caracas: Fundación Biblioteca de Ayacucho.

De Sena, J. (1963). *Conferencia dictada durante la "Semana Euclidiana" en São José do Rio Preto, São Paulo, el 14 de agosto de 1963. Publicada en el diario O Estado de São Paulo (31/8/1963)*. Disponible en: http://www.lerjorgedesena.letras.ufrj.br/antologias/ensaio/os-sertoes-e-a-epopeia-no-seculo-xix/ [Fecha de consulta: 29/10/2021].

Feinmann, J. P. (2010). *Peronismo. Filosofía política de una persistencia argentina*. Planeta: Buenos Aires.

Galera Lamadrid, J. y Valeriano, A. (1991). *Nican mopohua: breve análisis literario e histórico*. México, D.F.: Editorial Jus.

Gramsci, A. (1981—2000). *Cuadernos de la cárcel* (ed. de V. Gerratana). México: Ed. ERA.

Hernández, J. (2001). *Martín Fierro* (ed. de L. Sainz de Medrano). Madrid: Cátedra.

Hernández Cortés, N., Moya Vela, J. y Menchaca Arredondo, E. (2022). El discurso Nacional-Popular de Andrés Manuel López Obrador (2018—2020). *Revista republicana*, 31, 39—54. Disponible en: http://www.scielo.org.co/scielo.php?script=sci_arttext&pid=S1909-44502021000200039 [Fecha de consulta: 13/03/2022].

Herrejón, C. (2009). Versiones del grito de Dolores y algo más. En Rafael Vargas (Ed), *Memoria de las revoluciones en México*. México: RGM Medios.

Laclau, E. (2005). *La razón populista*. Buenos Aires/México: Fondo de Cultura Económica.

León Portilla, M. (2000). *Tonantzin Guadalupe. Pensamiento náhuatl y mensaje cristiano en el "Nican Mopohua"*. México: Colegio Nacional y Fondo de Cultura Económica.

Ludmer, J. (2000). *El género gauchesco, un tratado sobre la patria*. Buenos Aires: Perfil.

Marques, M. R. y Mendes, A. (2006). *The Social in Lula's government: The construction of a new populism*. São Paulo: Centro de enerals Política. Disponible en: https://doi.org/10.1590/S0101-31572006000100004 [Fecha de consulta: 05/01/2022].

Pardo, J. S. (2003). *La devoción de la Virgen en España. Historias y leyendas*. Arcaduz: Madrid.

Sahagún, B. (1969). *Historia general de las cosas de Nueva España*. México: Porrúa.

Traslosheros, J. E. (2002). Señora de la historia, Madre mestiza, Reina de México. La coronación de la Virgen de Guadalupe y su actualización como mito fundacional de la patria, 1895. *Signos históricos*, 7, 105—147. Disponible en https://www.redalyc.org/pdf/344/34400705.pdf [Fecha de consulta: 07-02-2022].

Zilly, B. (2002). Uma construção simbólica da nacionalidade num mundo transnacional. En A. F. de Franceschi *Cadernos de literatura brasileira. Edição especial, comemorativa do centenário de Os sertões*, 13 y 14, 340—359.

Zires, M. (1994). Los mitos de la Virgen de Guadalupe. Su proceso de construcción y reinterpretación en el México pasado y contemporáneo, *Mexican Studies/Estudios Mexicanos*, 10 (2), 281—313.

María Eugenia Flores Treviño

El infierno mexicano: Un estudio semiótico-discursivo del filme de Luis Estrada

1. Introducción

Lo insospechado, lo insólito e inesperado, generan en el ser humano capacidades estéticas inéditas, que le llevan al empleo del lenguaje de manera original y extraordinaria al representar la realidad, que genera lo imprevisible (Lotman, 1999). Porque consideramos ficción lo que supera nuestro conocimiento (Markiewicz, 2010:122), lo que excede la realidad (Tarkovski, 2002).

A partir del análisis del discurso (Haidar 2006), fílmico a nivel del contenido y con base en el contexto social que se representa, reviso la manera cómo son recreados los hechos y los individuos en la película «El infierno», y expongo cómo existe una hibridación que anticipa las rupturas e interferencias en la semiosfera (Lotman, 1998).

1.1. Apoyos teóricos

El trabajo emplea los aportes lotmanianos para estudiar las relaciones que se establecen entre tres distintas semiosferas (Lotman, 1996): la cinematográfica, la ética y la socio-cultural, compuestas de diversas materialidades (Haidar, 2006); para estudiar las interrelaciones micro-y macro estructurales (Van Dijk, 1997) de reproducción que caracterizan la 'explosión' del texto en el texto (Lotman, 1996; Rutelli, 1997) ocasionada por irrupciones de fuentes heterogéneas al sistema legal. Sigo a Debord (1974) en su idea del espectáculo, entendido en su totalidad:

> No es un suplemento del mundo real, una decoración sobreañadida. Es el núcleo del irrealismo de la sociedad real (...) Cada noción fijada de este modo no tiene más sentido que la transición a su opuesto: la realidad surge en el espectáculo, y el espectáculo es real. Esta alienación recíproca es la esencia y el sustento de la sociedad actual (Debord, 1974: 40).

Considero la producción como perteneciente a la corriente 'non-fiction' (Rodolfo Walsh, [1957] 2005; Truman Capote, [1966] 2015), que es una tendencia que no solo pretendía recuperar los viejos preceptos del periodismo: investigación, denuncia, polifonía y compromiso ético, sino que halló en su contexto social nuevos tópicos, donde los sucesos parecían originarse en la ficción. Igualmente,

la 'autoficción', que es el género de «aquellos relatos que [...] ofrecen contenidos autobiográficos o una apariencia autobiográfica» (Gómez Trueba, 2009: 67) y que ponen de manifiesto los borrosos límites entre realidad y ficción.

1.2. Estrategia teórico-metodológica

Como estrategia metodológica estudio las relaciones del filme del cine mexicano -un sistema semiótico- con el extrasistema (Lotman, 1999): la realidad político-social de México, a partir del carácter insólito del contenido del discurso visual: la paradoja, el crimen, la corrupción, la deshumanización representada.

Reviso la 'explosión' (Lotman, 1999) ocasionada por las incidencias de fuentes heterogéneas externas al sistema (delito, impunidad, abuso de poder), la dialéctica entre el orden y el desorden (Lotman, 1996) y el funcionamiento de la frontera (Lotman, 1996) en la representación de la sociedad mexicana.

Aprovecho el valor del cine como instrumento epistemológico (Gutiérrez, Pereira y Valero, 2006) que favorece el conocimiento de la realidad cultural (Astudillo y Mendinueta, 2008), y manifiesta la intersemiosis que ocurre entre la ficción y la realidad en los textos híbridos (Marckiewicz, H. 2010), porque ofrece una oportunidad de incursionar en la impredicibilidad generada por las relaciones entre el arte y la realidad desde la perspectiva semiótico-cultural, y continuar esta línea de trabajo.[1]

1 Iniciado con "An inter-semiotic study of the Herod's law film", otro filme de Luis Estrada, presentado en la *IX Conference of Nordic Association for Semiotic Studies Summer School 2015 – Semiotic (un)predictability*, Tartu, August 17–20, 2015.

2. Sobre el objeto de estudio

Fig 1. Portada de *El infierno* (Sensacine, 2021)

Es una película mexicana escrita, producida y dirigida por Luis Estrada (2010) (fig. 1). La cinta relata la problemática del narcotráfico y crimen organizado en México, propone una crítica negativa hacia el gobierno de Felipe Calderón Hinojosa, presidente del país durante el estreno de la película, y a las condiciones sociales que ocasionaron la Guerra contra el narcotráfico durante su gobierno. Se estrenó antes de las celebraciones del bicentenario de la Independencia de México, recibió nominaciones y galardones en la entrega de los Premios Ariel 2011 y fue nominada a los Premios Goya como Mejor película iberoamericana (Wikipedia, 2022). Presenta humor negro, crimen y drama; es un filme irónico, que refleja las paradojas de la sociedad mexicana.

La historia comienza cuando «El Benny», se despide de su madre y de su hermano menor para migrar a los Estados Unidos, de donde 20 años después es deportado a México. A su regreso se encuentra con que la crisis económica y una ola de violencia azotan el país, producto de la guerra contra las drogas. El narcotráfico es la única opción que, como el resto de la población, él ve para sobrevivir, y así lleva la violencia, el crimen, las adicciones y la muerte a su familia (fig. 2).

Fig. 2. Benny y su familia (Notiblog, 2010)

3. Discusión

3. 1. Los ejes de sentido

Los ejes de sentido en torno a los que gira el filme se pueden describir a partir de la interpretación del hecho de semiosis, sesgado por: a) la posición del espectador en el sistema que juzga como ficción los sucesos que contradicen la lógica y la experiencia (Markiewicz, 2010:122); y que pasan por b) la vivencia de reconocer clara y nítidamente que lo que se ve en ese plano no se agota (Tarkovski, 2002). Igualmente es necesario considerar c) la postura sobre la realidad inversa propuesta por Hyppolite en 1974, en la que afirma que no es necesario buscar el mundo invertido en otro mundo, porque se encuentra presente en este mismo mundo; es decir, que a la vez es él mismo y su otro, su contrario; d) la desregulación del sujeto: el desenfoque o movimiento pendular; la liquidez e informidad (Bauman, citado en Vasquez Rocca, 2016: 01), en este caso, de las conductas sociales criminales que son informes, evolucionan y se transforman constantemente, es decir: fluyen.

Y ello ocurre en una autoficción, por ejemplo: el hombre que fue apresado porque es quien disolvió en ácido a 300 personas, tal como se representa en la película. Y es un hecho histórico y real mexicano. Irónicamente se le conoce con

el apodo del «pozolero»[2] porque disolvía en ácido a las personas por encargo. Entre sus víctimas se cuentan 300 (Infobae, 2022). Él no está seguro si son más.

¿Qué observamos? Una simetría especular que muestra la dinámica de la cultura mexicana y que construye un *continuum* entre el texto, la cultura y la semiosfera artística que trata de representar todos estos hechos, como propongo en la figura 3:

Sociedad Mexicana

El infierno
(Biblia-Dante)

Filme
El infierno

Traducción intersemiótica

Continuum entre texto, cultura y semiosfera artística

Fig. 3. La dinámica de la cultura: Simetría especular (autoría propia)

La ley de la simetría especular «es uno de los principios estructurales básicos de la organización interna del dispositivo generador de sentido» (Lotman, 1996: 36). Es la base de la estructura semiótica, en este caso, que permite desprender la ficción de la realidad a partir de la mímesis. Solamente desde una estructura así, es posible el diálogo entre lo semióticamente propio y ajeno, pues facilita caracterizar el mecanismo del pensamiento (Lotman, 1996: 40). Por ejemplo, en la medida en que va el protagonista subiendo de nivel en la organización criminal, se va hundiendo más; es como los círculos de Dante, donde en cada círculo va empeorando el castigo. A este nivel, en la trama, va volviéndose más grave la criminalidad.

2 El pozole es una comida tradicional mexicana que se hace con carne de puerco, res o pollo; partiendo en pedacitos la carne y sazonándola con chile, se hierve.

3. 2. Intersemiosis e intertextualidad

Existe un proceso de traducción inter semiótica (Torop, 2002), que se produce gracias a los distintos tipos de intertextualidad (Genétte, 1989) que existe entre varias entidades, tanto en el infierno representado en la Biblia, como el infierno dantesco con respecto a este filme, mismo que reúne todas esas complejidades simbólicas que el infierno bíblico y el dantesco tienen, como mostramos en la figura 4.

Relaciones intertextuales
(Gennette, 1997)

Hecho histórico-*Texto* fuente

Hipertextualidad
El infierno: concepto universal

Hipotextualidad
(concepto imaginario-religioso/obra cinematográfica)

Transtextualidad: generación de nuevos textos

MÚLTIPLES PROCESOS DE TRADUCCIÓN INTERSEMIÓTICA
(LOTMAN-TOROP)

Fig. 4. Relaciones intertextuales (elaboración propia)

Propongo con Genétte (1997), que el texto fuente es el hecho histórico: la existencia -en la creencia universal- de un infierno; luego la realidad misma, el hecho que existe en la sociedad mexicana donde el sufrimiento, el pecado y la expiación no tienen límite. Por ejemplo: Existe un hombre que disuelve cuerpos, existe la ida de los mexicanos a los Estados Unidos, existen las organizaciones criminales... y luego ocurre un proceso de hipertextualidad, porque, en la obra, se usa al infierno como un concepto universal del cual depende un concepto imaginario más específico en una relación de hipotextualidad que es la obra cinematográfica. Entonces ocurre una transtextualidad, una transformación; porque se generan nuevos sentidos al conjugar la realidad, el concepto general y el micro concepto de la anécdota del filme. Hay múltiples procesos de traducción semiótica involucrados, porque se trata un texto fílmico limítrofe

que se halla como anclaje de la historia en el encuadre ficcional, y con estos textos producidos donde se recrean los hechos y los individuos, estamos ante textos de frontera.

3.3. Textos fronterizos, ficción-realidad

Los textos de frontera «deben ser tratados como híbridos, no homogéneos, se hallan como enclaves de la historia en el marco de la ficción» (Markiewicz 2010: 123). Con los textos producidos a través de este proceso, donde son re-creados los hechos y los individuos, existe una hibridación que anticipa las rupturas e interferencias de la semiosfera, del canon. En este caso, la irrupción de la criminalidad en los ámbitos legales, judiciales, policiales, por ejemplo. Además, ocurre que un mismo texto de cultura (Lotman, 1999) -el predominio del narcotráfico en México- convive, simultáneamente con sus traducciones en distintos soportes sígnicos: (Torop, 2002) verbal coloquial o estético cinematográfico, como en este caso. Por ejemplo, en la obra sucede que el mismo alcalde, el gobernante, es el jefe del cartel; es el más alto delincuente de esa comunidad: es uno y su opuesto. Se produce la resignificación y una generación de múltiples textos a partir de la ficción: «Gracias a la ficción, pues, la imagen [artística] de la realidad devela los rasgos esenciales y tendencias de desarrollo de esta, más claramente de lo que podrían hacer la relación factográfica y la investigación científica» (Markiewicz, 2010: 127). Ocurre la intersección de los códigos y la generación de nuevos textos hiper (sociedad mexicana) e hipo (corrupción y delincuencia) textualmente codificados.

La razón es la ductilidad de la escritura creativa; de la posibilidad de resignificar el evento o la persona en el campo de la creación artística. Porque:

> del mismo modo que el objeto reflejado en el espejo genera cientos de reflejos en sus pedazos, el mensaje introducido en la estructura semiótica total se multiplica en niveles más bajos. El sistema es capaz de convertir el texto en una avalancha de textos (Lotman 1996:18).

De esta manera, según los autores, la imagen artística de la realidad devela los rasgos esenciales y tendencias de desarrollo de esa realidad, más claro de lo que hacen la relación factográfica y la investigación científica:

> La ficción [...] es la razón de que todas las culturas, primitivas o evolucionadas, en todas las lenguas (...) el ser humano haya construido narraciones con el fin de conocerse, de analizarse, de alcanzar, en suma, un modelo explicativo de su identidad y de las razones que conforman su existencia (Gómez Redondo, 2001:127).

Es el proceso de ficcionalización el que permite al hombre expresar su realidad, su mundo.

3. 4. Ser y no ser al mismo tiempo: relaciones semióticas de similaridad y de oposición entre las semiosferas

Para Lotman (1996) Existen relaciones de paralelismo entre la conciencia individual, el texto artístico y la cultura en su conjunto. Es el caso de la realidad mexicana de la cual se toma el arte y la vida social. Luego ocurre una intersección semiótica de códigos a partir de las fronteras de los sistemas, que permite a la creación artística recuperar la realidad, recrearla, generando una intersección, una transtextualidad que se caracteriza por el isomorfismo, aquellas huellas similares de significados, de semióticas; y el enantiomorfismo, donde conviven lo real y su opuesto, los significados (Lotman,1996). Los hechos de semiosis contrarios que se manifiestan en una misma entidad. Eso es lo que vemos representado y este proceso, de coexistencia de contrarios, también genera la imprevisibilidad. Ilustramos el proceso en la figura 5:

REALIDAD MEXICANA	INTERSECCIÓN SEMIÓTICA	ISOMORFISMO/ ENANTIOMORFISMO
· ARTE · VIDA SOCIAL	· CREACIÓN ARTÍSTICA · REALIDAD	FUSIÓN/TRANSTEXTUALIDAD: DISCURSO FÍLMICO

Fig. 5. El isomorfismo/enantiomorfismo en las semiosferas implicadas (autoría propia)

Las relaciones semióticas se dan en la realidad social a partir de un conocimiento cultural. La obra recupera las vivencias cotidianas del pueblo de México. Se recaban en el cine a través de la ficción y en una mímesis muy puntual, matizada de ironía, de parodia, con un proceso riquísimo de intertextualidad para recrear la realidad mexicana. Y esto genera la imprevisibilidad, muestro el desarrollo en la figura 6.

El infierno mexicano: Un estudio semiótico-discursivo 167

REALIDAD SOCIAL	CINE	IMPREVISIBILIDAD
↓	↓	↓
Conocimiento cultural	Ficción, mímesis (Ironía, parodia, intertextualidad)	Disrupción de una semiosfera en otra
↓	↓	↓
Vivencias cotidianas	Re-creación de la realidad	Ficción=Realidad Isomorfismo-enantiomorfismo
		↓
		Generación de nuevos sentidos
		↓
		Explosión

Fig. 6. Relaciones intersemióticas en *El infierno* (autoría propia)

Esta teoría de Lotman (1999) se refiere a la disrupción de una esfera en otra, en la obra: la legalidad incidida por la criminalidad, el amor por la traición, la religión por el asesinato, etcétera. Se representa una ficción que es igual a la realidad, y que genera una explosión de nuevos sentidos. Entonces hay un vaivén semántico en el que el narrador envuelve a su receptor y lo traslada de un punto de la realidad a otro, que coincide semióticamente con la ficción. Esa sensación pendular (Bauman, 1995) de ir y venir de un plano al otro puede explicarse, de acuerdo con las ideas de Gómez Redondo, porque:

> [...] la ficción no es lo contrario de lo real, sino precisamente la imagen que de lo real puede constituirse. Es más: la ficción es la única imagen de la realidad que puede conocerse. O lo que daría igual: a través de la ficción, el individuo puede ponerse en contacto con la realidad que le rodea (Gómez Redondo, 2001:128).

La realidad se presenta como un intertexto que origina el proceso especular e identitario. En la obra se replican las estructuras sociales con las del crimen organizado, se analogan, ocurre un isomorfismo predominante en ambas semiosferas que favorece la disolución de la frontera entre los textos, y que a la vez da paso al enatiomorfismo: a la transtextualidad (Gennéte,1997). Y eso se debe a lo que Lotman llama el trabajo del texto:

> El mecanismo de trabajo del texto supone cierta introducción de algo de afuera en él. Eso de afuera es otro texto, o el lector (que también es otro texto), o el contexto

cultural, es necesario para que la posibilidad potencial de generar nuevos sentidos, encerrada en la estructura inmanente del texto, se convierta en realidad. Por eso, el proceso de transformación del texto en la conciencia del lector (o del investigador), al igual que el de transformación de la conciencia del lector introducida en el texto no es una desfiguración de la estructura objetiva de la que debamos apartarnos, sino la revelación de la esencia del mecanismo en su proceso de trabajo (Lotman, 1996: 98).

Estamos ante la transformación de la 'realidad' a través de su vehículo de recreación: la ficción; el proceso de estructuración del discurso ficcional produce el vínculo con el lector y la realidad que a este concierne, la cual le permite interpretar la propuesta del autor. Sin embargo, al final, el lector no disocia la ficción de la realidad, sino que las encuentra coincidentes, pues los caracteres así ficcionalizados, reflejan especularmente, en grado máximo, su situación cotidiana. Ocurre lo *impredecible*: la realidad supera a la ficción. Ilustro el proceso en la figura 7:

Fig. 7. Proceso intersemiótico-artístico de fusión Realidad/Ficción(adaptado de Gómez Redondo, 2001:133).

En el proceso ilustrado se observa alguna idea que ya Lotman (1996) había expresado sobre la participación del autor, la obra y el lector como factor para la generación del sentido. En la imagen, la realidad y la ficción son interpretadas por un autor a través de un proceso de ficción/realidad que se fusiona con la realidad. El autor se vuelve narrador, construye un discurso ficticio, produce un texto que llega al lector y que el lector interpreta a partir de su realidad cotidiana y de la ficción que sabe que existe. Yo agrego que ocurre el fenómeno de impredecibilidad, porque sucede que la realidad es igual que la ficción, que ya no es extraída de ella, sino que es la misma ficción en la realidad. El uno y su contrario.

El infierno mexicano: Un estudio semiótico-discursivo

Para mostrar las estructuras análogas y opuestas al mismo tiempo, ofrezco la figura 8, contiene las coincidencias de microestructuras de sentido y coloco, en el lado izquierdo, lo que sería lo deseable: La representación social, por ejemplo, de la autoridad, del poder, de los propósitos del poder, el poder legítimo. Luego la anécdota fílmica, y, en el extremo derecho, la realidad social mexicana.

IMAGINARIO DESEABLE	FICCIÓN FÍLMICA	REALIDAD SOCIAL MEXICANA
(habitus, Bourdieu, 2000/ Representación social, Jodelet, 1999)	*El protagonista y su entorno*	
Formación imaginaria del gobierno y autoridades: legítima	Formación imaginaria PREDOMINANTE del gobierno y autoridades: ilegítima (iletrado, deshonesto)	Formación imaginaria PREDOMINANTE del gobierno y autoridades: ilegítima (iletrado, deshonesto, ladrón, mafioso)
Conducta improba del poder ejecutivo, legislativo y judicial	Conducta réproba PREDOMINANTE del poder ejecutivo, legislativo y judicial (corrupto, inmoral)	Conducta réproba PREDOMINANTE del poder ejecutivo, legislativo y judicial (corrupto, inmoral)
Búsqueda del bien social	PREDOMINANTE Búsqueda del bien del propio grupo (enriquecimiento ilícito; redes de influencia, vínculos con la delincuencia, mantenimiento de prácticas de corrupción)	PREDOMINANTE Búsqueda del bien del propio grupo (enriquecimiento ilícito, redes de influencia, vínculos con la delincuencia; mantenimiento de prácticas de corrupción)
Lucha por un estado de derecho	Deficiencias en la constitución del Estado de Derecho	Deficiencias en la constitución del Estado de Derecho
Aplicación de la Ley	Transgresión de la Ley	Transgresión de la Ley
Gestión de fondos para beneficio social	Recaudación de fondos para beneficio de los propios grupos	Recaudación y desvío de fondos para beneficio de los propios grupos
Vinculación con los sectores sociales para el desarrollo de la comunidad	Desarrollo de prácticas clientelares ;corrupción y extorsión de los sectores sociales de la comunidad	Desarrollo de prácticas clientelares; corrupción y extorsión de los sectores sociales de la comunidad
	CONSTRUCCIONES ISOMÓRFICAS Y HOMEOMÓRFICAS *(Lotman, 2005:58)*	

Fig. 8. Disrupciones en *El infierno* (autoría propia).

Mediante la comparación, se hallan coincidencias totales con lo fílmico que tiene construcciones isomorfas y/o homeomorfas con la realidad, y se distancia del 'deber ser'; por ejemplo, la autoridad no manifiesta una conducta ímproba del poder ejecutivo, legislativo y judicial; debería ser una conducta impecable y sin embargo se da una conducta réproba predominante, representada en la película pero que también ocurre en la realidad. Por ejemplo, la aplicación de la ley debería ser por parte de la autoridad y encontramos en la realidad, que la autoridad ejerce la transgresión de la ley, y en la película sucede lo mismo, es decir, el filme y la realidad son coincidentes.

En la obra hay una articulación de recursos que colaboran a lograr el objetivo, los describo en la figura 9.

MATERIALIDADES
estético-retórica/histórico-cultural

⬇

POLARIZACIONES: la seguridad y la libertad, el exceso y el orden, la verdad y la mentira, la ficción y la realidad

⬇

Hiperbolización-Extrañamiento/ironía/parodia/sarcasmo

⬇

Isomorfismo/Enantiomorfismo-
Desregulación/Distopía-lo eufórico y lo disfórico

⬇

Autoficción-Non fiction-Hiper-hipo y transtextualidad

Fig. 9. Articulación de recursos en la Dimensión artístico-semiótico-discursiva (autoría propia)

Estrada se vale de recursos diversos, como aquellos que Haidar (2006) llama materialidades estético-discursivas, retórica e histórico-cultural. Pendularmente incluye al mismo tiempo: seguridad e inseguridad, la libertad y la prisión, la sujeción, el exceso y el orden. La verdad y la mentira, la ficción y la realidad. Su instrumento es la hiperbolización y el extrañamiento (Brecht, 1972), matizados con ironía, parodia, sarcasmo. Se vuelve distopía, pues los personajes se desenvuelven entre lo eufórico y lo disfórico. Hay vida y muerte, hay tragedia y alegría. Los actores y el espectador *siempre* están en un vaivén emocional.

4. Conclusiones

El filme se ubica en los textos híbridos que se encuentran entre la frontera de la ficción y la realidad histórico social. Se trata de una no-ficción y auto ficción, cuyo efecto narrativo es hacer ver un universo controlado por el azar y el caos.

Se produce el distanciamiento (Brecht, 1972) desde la hipérbole que deja de ser lo que es: representa fielmente la realidad.

Ocurre lo impredecible: no hay deslinde entre la figuración y su referente; la metáfora se fusiona con su fundamento. La creación fílmica se vuelve el espejo, la ventana por donde se refleja el espectador y su realidad cotidiana con sus matices.

Se establecen relaciones intertextuales de hiper, hipo y transtextualidad (Gennete,1997) al acudir a la transformación de un texto que, mediante el proceso semiótico de su traducción, se convierte en otro en el cual se ha generado una nueva estructura de sentido: es el mismo y es diferente.

Los cronotopos social, cultural y político se ven presentes en la realidad y su traducción artística y «mediante la simetría isomorfa y enantiomórfica, estos mundos-sistemas son y no son idénticos y emiten textos diferentes, pero se transforman fácilmente uno en el otro» (Lotman,1996:37).

El opuesto (la ficción), es simétrico a la realidad, pero también especular, ya que; «La condición de pareja simétrico-especular es (...) fundamento de todos los procesos generadores de sentido» (Lotman, 1996: 42). Y esto ocurre porque el trabajo de interpretación del texto artístico implica una sinergia entre el texto, la realidad y el lector que tiene que ver con el surgimiento de nuevos sentidos: así el extrañamiento (Brecht,1972) permite la reflexión crítica y objetiva que implica la creación fílmica, intensifica la semiosis del hecho representado.

Referencias

Astudilla, W. y Mendinueta, C. (2008). El cine como instrumento para una mejor comprensión humana. *Revista de Medicina y Cine, 4*, 131—136. Disponible en: http://hdl.handle.net/10366/56249 [Fecha de consulta: 18/06/2021].

Bauman, Z. (1995). *O mal-estar da pós-modernidade*. Rio de Janeiro: Jorge Zahar.

Brecht, B. (1972). *La política en el teatro*. Buenos Aires: Editorial Alfa Argentina.

Capote, T. ([1966] 2015). *A sangre fría*. Buenos Aires: Random House, Mondadori.

Debord, G. (1974). *La sociedad del espectáculo y otros textos situacionistas*. Buenos Aires: La Flor.

Genétte, G. (1989) *Palimpsestos. La literatura en segundo grado*. Altea/Taurus/Alfaguara, Madrid.

Genétte, G. (1997) La literatura a la segunda potencia. En *Intertextualité. Selección, traducción del francés y prólogo de Desiderio Navarro* (pp. 53—62). La Habana, Casa de las Américas-UNEAC-Embajada de Francia.

Gómez-Redondo, F. (2001). *El lenguaje literario. Teoría y práctica*. Madrid: EDAF

Gómez -Trueba, T. (2009). Esa bestia omnívora que es el yo: el uso de la autoficción en la obra narrativa de Javier Cercas, *Bulletin of Spanish Studies: Hispanic Studies and Researches on Spain, Portugal and Latin America*, 86,1, 67—83.

Gutiérrez, M. C., Pereira, M.C., Valero, L.F. (2006). El cine como instrumento de alfabetización emocional/The cinema like eneralsto f emotional alphabetization/Le cinéma comme instrument d'alphabétisation émotionnelle, *Teoría de la Educación. Revista Interuniversitaria*,18, 229—260.

Haidar, J. (2006). *Debate CEU-Rectoría. Torbellino pasional de los argumentos*. México: UNAM.

Hyppolite, J. (1974). *Génesis y estructura de la «Fenomenología del espíritu» de Hegel*. Madrid: Península.

Infobae (2022). Santiago Meza, 'El Pozolero', el narco que disolvió 300 cuerpos en ácido podría salir de prisión en abril. Disponible en: https://www.infobae.com/america/mexico/2022/02/16/santiago-meza-el-pozolero-el-narco-que-disolvio-300-cuerpos-en-acido-podria-salir-de-prision-en-abril/ [Fecha de consulta: 21/07/2022].

Lotman I. (1996) *La semiosfera I*. Valencia: Fronesis.

Lotman, I. (1998). *La Semiosfera III*. Valencia: Universidad de Valencia

Lotman, I. (1999). *Cultura y explosión: lo previsible y lo imprevisible en los procesos de cambio social*. Barcelona: Gedisa.

Marckiewicz, H. (2010). *Los estudios literarios: conceptos, problemas, dilemas*. La Habana: Criterios

Notiblog (2010). El infierno. Disponible en: https://tvnotiblog.com/trailer-y-poster-de-la-pelicula-el-infierno/ [Fecha de consulta: 01/03/22].

Rutelli, R. (1997). El texto dentro del texto y la 'explosión': ironía, parodia y otros casos. En Cáceres, M. (ed.) *En la esfera semiótica Lotmaniana. Estudios en honor a Iuri Mijaílóvich Lotman* (pp. 401—415). Valencia: Episteme.

Sensacine (2021) El infierno. Disponible en: https://www.sensacine.com/peliculas/pelicula-190531/ [Fecha de consulta: 29/03/22].

Tarkovski, A. (2002). *Esculpir en el tiempo: Reflexiones sobre el arte, la estética y la poética del cine*. Madrid: RIALP.

Torop, P. (2002). Intersemiosis y traducción intersemiótica. En *Cuicuilco. Revista de la Escuela Nacional de Antropología e Historia*, 9, 25:08—13.

Van Dijk, T. A. (1997). Macroestructuras semánticas. En *Estructuras y funciones del discurso* (pp. 43—57). México: Siglo XXI.

Vásquez -Rocca, A. (2016). *Zigmunt Bauman; Modernidad líquida y fragilidad humana*. Disponible en: http://www.observacionesfilosoficas.net/zygmuntbauman.html#sdfootnote3sym [Fecha de consulta: 05/04/2016].

Walsh, Rodolfo ([1957] 2005). *Operación Masacre*. Buenos Aires: Ediciones de la Flor.

Wikipedia (2022). El infierno. Disponible en: https://es.wikipedia.org/wiki/El_infierno_(película_de_2010). [Fecha de consulta: 02/03/22].

M.ª Victoria Galloso Camacho / Alicia Garrido Ortega

A vueltas con la persuasión: la imagen de la actriz Emma Watson

1. Introducción

La comunicación es una actividad humana imprescindible en nuestra vida cotidiana. No obstante, las personas no somos conscientes de la complejidad del acto comunicativo. No solo basta con tener conocimientos sobre el uso del sistema lingüístico de una o varias lenguas, sino que también es necesario saber combinar y emplear tanto signos no verbales como no verbales. Perloff (2003: 55—56), explica que, como ya estudiara Aristóteles, la persuasión, entendida como un proceso co—nicativo en el que se busca que la audiencia sufra un cambio en su mentalidad sobre un comportamiento o actitud ante un tema determinado, es uno de los procedimientos lingüísticos más esenciales del discurso.

En esta misma obra, insiste en que la comunicación persuasiva invade la sociedad de la información, y el avance de los medios y las redes sociales hacen cada vez más difícil marcar la frontera entre la comunicación persuasiva y la comunicación que no busca el cambio de actitud. Dicha comunicación se remonta a la antigüedad; Aristóteles era ya muy consciente de la importancia de la persuasión. Este gran humanista enumeró una serie de elementos claves para que se lleve a cabo una comunicación propiamente persuasiva, que servirán de estrategia de análisis en nuestra propuesta: cada hablante tiene que ser creíble e inspirar confianza en quienes reciben el mensaje comunicativo (*ethos*), controlar las emociones de la audiencia (*pathos*) y sustentarse en la lógica (*logos*). Así, se demostrará cómo el diseño de la nueva comunicación persuasiva, prácticamente superados los condicionamientos tecnológicos, tiene como reto localizar las motivaciones que determinan el cambio de actitud en los sujetos, cada vez menos homogéneos, del siglo XXI.

Por otro lado, a lo largo de la historia, mediante el uso del lenguaje verbal y no verbal, la comunicación ha determinado a las mujeres como el género débil, estado que ha sido producto de la proyección cultural de la sociedad. Los medios de comunicación son uno de los responsables de proyectar esa imagen, y la situación de desigualdad laboral refrenda la evidente realidad que perjudica a la mujer, manifestado todo ello en la imagen del género femenino. Samudio y Edda (2016: 78—79) se refieren a la objetualización de la mujer en las distintas

sociedades a lo largo de la historia del mundo occidental, que priorizaba las diferencias de género con base a la racionalidad, concedida al hombre y negada a la mujer. Ese argumento justificaba la estructura patriarcal, sustentaba la desigualdad femenina y, consecuentemente, su subordinación al hombre; ello privó a la mujer de una vida pública y limitó su mundo al escenario hogareño y su dedicación a la existencia familiar, ámbito privado, donde cumplía funciones 'propias de su sexo'. Ese planteamiento, bastante presente en nuestros días, fue esbozado desde el primordial dualismo ontológico de Platón, fundamento de uno antropológico; luego, Aristóteles, con su Antígona en su *Poética*, hasta Arthur Schopenhauer, entre otros, pasando por San Agustín, Santo Tomás de Aquino, el filósofo alemán Georg Wilhelm Friedrich Hegel y el filósofo liberal suizo Juan Jacobo Rousseau. Ya avanzado el siglo XVIII, Rousseau señalaba que: «Toda la educación de las mujeres debe referirse a los hombres. Agradarles, serles útiles, hacerse amar y honrar por ellos, educarlos de jóvenes, cuidarlos de adultos, aconsejarlos, consolarlos, hacerles la vida agradable y dulce: he ahí los deberes de las mujeres en todo tiempo, y lo que debe enseñárseles desde la infancia» (Rousseau, 1995: 484).

Tanto es así que, en décadas pasadas, por ejemplo, el género femenino no recibía el reconocimiento de sus propios méritos, tal y como se manifiesta por la implicación de las mujeres en el campo de la astronomía con el proyecto "Harvard Computers" (dirigido por Edward Charles Pickering) y en la criptografía con los códigos de la Alemania nazi.

En la actualidad, las mujeres están contribuyendo con logros muy importantes al desarrollo económico y la sostenibilidad de familias y sociedades en países emergentes (Cenarro e Illion, 2014), pero aún existen muchos tópicos que nuestra sociedad reproduce una y otra vez, como el desafortunado, pero significativo, apodo que los colegas de Pickering no tardaron en poner al nombre oficial del departamento antes citado "Harvard Computers": el "Harén de Pickering", en el que el reconocimiento profesional y personal de la mujer queda de nuevo en entredicho.

Es objetivo de nuestra propuesta definir la imagen de las mujeres del siglo XXI en la sociedad, analizar cómo el estereotipo que se tiene de ellas provoca la necesidad de la aplicación de nuevas tácticas, costosas económicamente, para el logro del cambio de actitud hacia las mismas. Se describirá el discurso femenino elaborado por mujeres que han alcanzado algún tipo de poder o liderazgo en los medios de comunicación: las estrategias argumentativas y de proyección de imagen empleadas, la reflexión sobre el lenguaje inclusivo y los posibles obstáculos a los que se enfrenta la mujer en la sociedad actual, a la vez que se analizará la representación discursiva de la mujer a lo largo de la historia.

Se ha seleccionado a Emma Watson, cuya imagen en los medios es representativa para demostrar cómo su habla se convierte en un lenguaje que alcanza el

logro de conductas políticamente correctas como fomentar la igualdad o considerar igualmente respetables y valiosas todas las manifestaciones culturales, propiciar la protesta social o el abandono de determinados consumos e incluso fomentar la cohesión de un grupo concreto o la disparidad frente a otro.

2. Lengua, imagen y persuasión en Emma Watson en el cine

La actriz saltó a la fama por su papel del personaje Hermione Granger de la exitosa franquicia de Harry Potter. Su actuación la convirtió en un símbolo de mujer empoderada para la sociedad, asumiendo en la vida real la máxima que caracteriza a este personaje de la saga, etiquetada como «la bruja más brillante de su edad», según Sirius Black en Harry Potter y el prisionero de Azkaban (2004, 2:04:32).

Rompiendo con los moldes, este personaje femenino no se destacaba por su belleza, como ocurría usualmente con las mujeres en papeles protagónicos, sino que sobresalía por su inteligencia y carácter. Así, en las redes sociales se muestra el gran impacto reivindicativo que tuvo sobre la imagen de las mujeres, sirviendo de emblema en las manifestaciones en torno al 8 de marzo en numerosas ocasiones (fig. 1).

Fig. 1. Argyll, E. [@ElizabethArgyll]. (22 de enero de 2018) "Without Hermione, Harry would have died in book one" [Tweet]. Twitter. Disponible en: https://twitter.com/search?q=%40ElizabethArgyll%20Without%20Hermione&t=Aj2-tqN8a7ZgxuOY_PWqXA&s=09 [Fecha de consulta 10/02/2022].

Esta sentencia es una variante de la frase pronunciada por otro de los personajes de la saga, Ronald Weasley, que afirma: «no duraríamos ni dos días sin ella», en Harry Potter y las reliquias de la muerte: parte 1 (2010, 24:34). Es interesante, por otro lado, que sea un personaje masculino quien diga esta frase: al integrar a los hombres en el reconocimiento de la labor del género femenino, se da una mayor normalidad y visibilidad al movimiento.

En lo referente a otros grandes proyectos conocidos por la reivindicación de las mujeres, en el que algún personaje persuada al público de la urgencia de una reforma de la percepción que se tiene de estas, destacamos la película *Mujercitas* (2019). La versión de 2019 es la más reciente adaptación cinematográfica de la sobresaliente novela de la estadounidense Louisa May Alcott y se le pretendió dar un toque más feminista que a versiones anteriores. En estas *Mujercitas*, Watson realiza el papel de Meg March, la mayor de las hermanas; teniendo en cuenta su forma de ser, su comportamiento y sus actitudes en la sociedad de la época, no parecía que iba a ser la representante de la reivindicación en favor de las mujeres. Al tener como meta el casarse y tener hijos, al contrario que los sueños de su hermana Jo (que es considerada un símbolo feminista), es rechazada como mujer feminista por seguir los dictados sociales respecto a su rol. Sin embargo, a través del lenguaje, tanto el personaje como la actriz reforman la idea feminista que se tiene de Meg March. En concreto, le dice a su hermana Jo en esta nueva versión: «solo porque mis sueños no sean los mismos que los tuyos no los hace insignificantes» (Meg, 2019, 1:32:05).

La propia actriz compartía la misma opinión, tal y como indica Watson en una entrevista para la revista Vogue en diciembre de 2019: Meg representa «la elección feminista», ella tiene claros sus sueños y está dispuesta a perseguirlos. El tipo de sueños no es lo importante, sino seguir los deseos sin ninguna limitación, con independencia de si se acercan más o menos a la visión tradicionalista de las mujeres.

En relación con más actuaciones realizadas por la actriz que afecten a la representación de la imagen de las mujeres, a través de la adición de nuevos elementos persuasivos a las películas, también se debe resaltar su participación como Bella en la adaptación no animada del clásico de Disney, *La bella y la bestia* (2017). Después del impacto que supuso su rol como Hermione, la actriz era consciente de su posición como modelo de referencia para las jóvenes, lo que la llevó a proponer una serie de modificaciones en esta versión, de tal modo que la imagen de una Bella más feminista mostrara la necesidad de cambiar la representación del género femenino en la sociedad actual.

Continuando con el análisis semiótico de las apariciones de Emma Watson en el cine, podemos detenernos en la ropa. En una entrevista para la revista de

moda Women´s Wear Daily, Jacqueline Durran, la diseñadora a cargo del vestuario de la película *La bella y la bestia*, resalta la iniciativa de Emma para realizar modificaciones que, por ejemplo, evitarán el uso de corsés, debido a que esta prenda ha sido considerada, en los estudios feministas, como una forma de opresión. Además, se agregaron bolsillos al vestido para hacerlo más práctico para su rutina diaria, sugiriendo que no son simples elementos decorativos. Del mismo modo, también transmite esa cualidad de *"agency"*, que ya hemos mencionado, a través de su calzado: unas botas para poder montar a caballo y cuidar del jardín.

Con fines persuasivos, Watson continúa modificando más detalles de la imagen de Bella que no tienen que ver solo con el vestuario. La actriz ha decidido seguir siendo persuasivamente reivindicativa con otros cambios en favor de la imagen de la mujer. Emma dialogó sobre este tema también en una reunión con *Entertanintment Weekly* en febrero de 2017, mencionando que pidió que Bella fuese inventora, como su padre, creando algo similar a la lavadora. La actriz quería buscar una historia de trasfondo para Bella, algo más allá de su afición por los libros. Asimismo, su invento permitía a la protagonista dedicarles más tiempo a los libros y desentenderse de la tarea del hogar de lavar la ropa. Es lo que se entiende como representaciones culturales desde la construcción discursiva del rol femenino.

La sociedad suele reconocer los roles atribuidos a la feminidad y a la masculinidad, una jerarquía invisible en la que lo femenino está por debajo de lo masculino, y especialmente se entiende que el proceso de masculinización en apariencia y actitudes incrementa el prestigio personal y que, al contrario, la feminización implicaría un descenso en cuanto al prestigio. Este discurso estereotipado tiene que ver con los estímulos internos y externos, especialmente en la moda y la publicidad, que, como ya se ha mencionado, son aspectos que la actriz ha intentado regular.

Como referente femenino en el cine, ha utilizado su propia posición con la intención de incidir en la situación de la mujer dentro del cine. La actriz fue sometida en varias ocasiones a preguntas sobre el trato de las actrices en la industria del cine, sobre todo en Hollywood, entorno muy cuestionado en los últimos tiempos por su asimetría en dicho tratamiento. Cuando se le pregunta sobre la disparidad salarial en las películas de la saga de J.K. Rowling, sentenció rápidamente: «no creo que nunca hubiera soñado con quejarme sobre mis circunstancias personales». Al utilizar el término absoluto "nunca", no da pie a la duda de que se le haya entregado menos dinero que a sus compañeros. No obstante, rápidamente, advierte que la desigualdad entre el salario de las actrices y los actores es un hecho real y problemático que necesita desaparecer.

A pesar de sus vivencias, convence al público de que la primera parte de su discurso no tiene importancia y es una excepción («...circunstancias personales») al seguir con un «pero» que introduce la proposición focalizada (Allen, 2018). Esta conjunción adversativa enfoca la atención de la audiencia en la parte del enunciado que lo sigue: «pero, sí, este es un gran problema en mi industria, en la industria del cine en la que trabajo en este momento»; es decir, sí existe desigualdad salarial en el cine.

Tampoco perdió la oportunidad de exponer su rechazo al panorama actual del mundo del cine cuando *Variety*, en la alfombra roja de los Globos de Oro 2018, quiso saber su perspectiva sobre el creciente número de denuncias. En dicha entrevista, expresó que sufrió «el espectro completo del acoso sexual». Con ese «completo» da a entender a la audiencia que no fue una leve experiencia pasajera o un incidente menor, sino que fue mucho más grave. Además, Watson enfatiza que «no son las únicas»; en otras palabras, es un fenómeno muy común no solo en el campo del cine, sino también en cualquier ambiente cultural o social. Apoya este argumento el gran porcentaje de mujeres que han experimentado acoso sexual en el rango de dieciocho a veinticuatro años. Asimismo, estos datos se ven respaldados por su experiencia personal (Douglas y Carless, 2009) con las personas de su entorno y por su largo recorrido en el sector actoral: «Lo que es sorprendente es que mis experiencias no son únicas, las de mis amigos tampoco lo son. Ni las de mis colegas. El problema del abuso a las mujeres es tan sistémico, estructural».

Watson se basa en su recorrido en el mundo de la actuación para demostrar que la audiencia debe desligarse de la idea de que la opresión que sufren las mujeres en el panorama cinematográfico provenga solo por parte de los hombres. La actriz comenta que «algunas de las mejores feministas que he encontrado son hombres, como Steve Chbosky, quien me dirigió en *The Perks of Being a Wallflower*, y el director James Ponsoldt, con el que estoy trabajando en este momento (*The Circle*). Algunas mujeres pueden tener increíbles prejuicios contra otras mujeres».

Esta reflexión que realiza Watson sobre el círculo de los actores resulta un tanto problemática; parece que sus declaraciones recuerdan la discusión que McRobbie presenta en su *Feminism and the Politics of Resilience* (2020). En concreto, tras esta afirmación sobre los directores, Watson parece un claro ejemplo de lo que McRobbie denomina "conservative feminism".

En esa misma entrevista en *The Guardian* (2015), precisamente incide en la hegemonía que tiene el género masculino en el cine. Watson informa que ha trabajado con «diecisiete directores hombres y solo en dos ocasiones mujeres» de diecinueve directores en total. Del mismo modo, de los productores

afirma que «13 han sido hombres y solo una ha sido mujer». A través de los datos expone al público su propia experiencia de la existencia de dominación simbólica masculina en el cine.

A continuación, se va a ejecutar un análisis semiótico, pero de una de las publicaciones de las redes sociales en las que se utiliza a Emma Watson como instrumento persuasivo. En este ejemplo, Watson fue cuestionada de forma denigrante y despectiva, sirviéndose de un detergente de Reino Unido, OMO. Unos internautas rechazan la idea de que las mujeres puedan llevar el cabello tan corto, adjudicando la imagen de este nuevo corte de pelo a una nueva identidad sexual. Con esta publicación, se detecta que estas personas no distinguen los conceptos de sexo y género, a la vez que la imagen de la actriz queda condicionada por su orientación sexual (fig. 2).

Fig. 2. Emma Watson Haters. (s.f.). "Omo sexual". (11 de marzo de 2013) [Publicación de Facebook]. Facebook. Disponible en: https://www.facebook.com/Emma-Watson-Haters-470441076355963/ [Fecha de consulta 10/02/2022].

Su nuevo corte de pelo fue un tema tan controvertido que incluso la revista *Glamour* (2012) le preguntó al respecto años después, momento que aprovechó la actriz para influir también en las ideas de la sociedad. En su entrevista, expresa que gran parte de los varones de su entorno comentaron: «¿Por qué te has hecho eso? Es un error». Ante esta reacción de los hombres, ella comenta que «nunca me había sentido tan confiada como con el pelo corto, me sentí realmente bien en mi propia piel». Con estas palabras, rechaza los estereotipos físicos de las mujeres (la imagen) al utilizar el adjetivo valorativo "confiada". Además, inteligentemente, utiliza términos absolutos para desacreditar cualquier duda

razonable "nunca" (Allen, 2018). Igualmente, convence al público a salirse del estereotipo de la mujer por la confianza en sí misma que acompaña al cambio (fig. 3).

Fig. 3. Hartley-Brewer, J. [@JuliaHB1]. (1 de marzo de 2017) "Feminism, feminism... gender wage gap... why oh why am I not taken seriously... feminism... oh, and here are my tits!" [Tweet]. Twitter. Disponible en: https://twitter.com/juliahb1/status/836873834414366720?lang=es [Fecha de consulta 10/02/2022].

Continuando con una investigación persuasiva de las publicaciones en las redes sociales, hemos encontrado la publicación de Julia Hartley-Brewer. La presentadora del programa de radio de desayuno *talkRADIO* critica la portada de Emma Watson para la revista de moda *Vanity Fair*. En su twitter, Hartley-Brewer pretende que las personas se escandalicen ante este posado y que se den cuenta de su supuesta hipocresía. Al considerarse Watson una mujer feminista, no entiende su decisión de no llevar sujetador debajo de la ropa en la portada. Considera que este posado es un caso de sexualización de la mujer e intenta persuadir a la población de que Watson no es un buen ejemplo de mujer feminista.

Ante toda la polémica que causó esta portada, y tal y como sucedió con el pelo corto, se vio obligada a expresar su postura sobre este debate para enmendar falacias del término feminismo. La actriz manifestó a Reuters en marzo de 2017 que «el feminismo va de permitir que las mujeres tomen sus propias decisiones. El feminismo no es un palo con el que golpear a otras mujeres. Es sobre la liberación, la libertad y la igualdad. No entiendo qué tiene que ver con

mis pechos. Es muy confuso». Watson pretende deslegitimizar falsas creencias sobre el feminismo, asociándolo con tres conceptos que son del agrado tanto de hombres como de mujeres (liberación, libertad e igualdad). Precisamente, estos tres sustantivos que aparecen enumerados en su descripción de feminismo serán pilares claves en su discurso en favor de los derechos del género femenino que Emma Watson realiza como embajadora de la ONU Mujeres y fundadora de la campaña HeforShe. Esta lucha por un cambio social debe reflejarse en el lenguaje, en cualquiera de sus modalidades: escrita, oral, semiótica, etc. Aunque este ejemplo es muy problemático, parece que la discusión es lo que McRobbie define como "conservative feminism":

> I am arguing that privileged middle-class women will aim for leadership jobs in order to crash through the glass ceiling, while also showing themselves to excel in parenting and in creating and maintaining a beautiful home. Their working-class and materially disadvantaged counterparts must prioritize earning a living and taking care of their children as best they can (2020: 6).

3. Conclusiones

Las actividades profesionales, en general de profundas raíces históricas, fundan sus orígenes en sociedades patriarcales coactivas y son ejercidas en sociedades democráticas donde la tradición patriarcal convive tensamente con los avances en igualdad y la popularización del feminismo. El lenguaje es heredero de inercias sexistas que, aun siendo denunciadas por numerosas personas alineadas con los principios de igualdad, inclusión y justicia social, continúan reconociendo a los hombres como centro y medida de las profesiones, decisores, opinadores y observadores privilegiados.

De tal forma, lo que ocurre en el mundo ha sido y es todavía contado, representado y valorado desde una mirada masculina a la que se le presupone, además, la cualidad lingüística de la objetividad. Simone de Beauvoir decía: «La representación del mundo, como el mundo mismo, es el mundo del hombre, ellos lo describen desde su punto de vista, el cual confunden con la absoluta verdad». Sin embargo, los medios de comunicación, la lengua y la imagen intervienen en la propia sociedad, la (con)forman y contribuyen a moldear nuestro imaginario colectivo, nuestro sentido común compartido, las tendencias, transformaciones y regresiones en la opinión pública e, incluso, nuestras formas de pensar y actuar, de identificarnos y relacionarnos. Es decir, los medios de comunicación reproducen y también producen nuestra realidad. Es por ello por lo que este trabajo expone y argumenta la irresponsabilidad mediática y periodística respecto al principio de igualdad, que debe guiar su trabajo y sus

contenidos, puesto que difunden y legitiman una idea popular de lo que debe significar.

Al decir que la gente, en última instancia, se persuade a sí misma, nos surge el planteamiento de que somos en parte responsables si nos dejamos engañar. Las personas son capaces de deshacerse de los grilletes de los mensajes peligrosos y encontrar formas positivas de vivir sus vidas. La comunicación benéfica o maléfica puede aprovechar las herramientas de la auto-persuasión. No siempre es fácil para las personas notar la diferencia. La influencia social puede verse como un continuo, con la coerción en un extremo y la persuasión en el otro.

Referencias

Allen, S. (2018). *Técnicas prohibidas de persuasión e influencia usando patrones y lenguaje y técnicas PNL* (2ª ed.). CeateSpace Independent Publishing Platform.

Cenarro, Á. e Illion, R. (eds.) (2014). *Feminismos. Contribuciones desde la historia.* Zaragoza: Prensas de la Universidad de Zaragoza.

Douglas, K. y Carless, D. (2009). Abandoning the performance narrative: Two women's stories of transition from professional sport. *Journal of applied sport psychology*, 21 (2), 213—230.

McRobbie, Á. (2020). *Feminism and the Politics of Resilience. Essays on Gender, Media and the End of Welfare.* Madrid: Ediciones Morata.

Perloff, R. M. (2003). *The dynamics of persuasion: Communication and attitudes in the 21st century* (2nd ed.). Mahwah, NJ: Lawrence Erlbaum Associates Publishers.

Rousseau, J. J. (1995). *Emilio o de la educación.* Madrid: Alianza.

Samudio A. y Edda O. (2016). El acceso de las mujeres a la educación superior. La presencia femenina en la Universidad de Los Andes. *Procesos Históricos*, 29, 77—101.

Alba N. García Agüero
De la educación a las narrativas: el discurso oficial sobre la 'patria mexicana' en las narrativas de usuarios de libros escolares

1. Introducción

La educación ha sido uno de los ámbitos más propicios para la difusión de ideologías hegemónicas como las que conforman las identidades nacionales (Narvaja de Arnoux, 2008). En México, desde 1960 los libros escolares de nivel primaria han sido creados por el gobierno y repartidos de manera gratuita y obligatoria. Dichas características han hecho de los Libros de Texto Gratuitos (LTG) una herramienta de control social que ha moldeado y vehiculado ideologías y un modelo específico de identidad mexicana en concordancia con los intereses gubernamentales. Por lo anterior, inscribimos este trabajo en los Estudios Críticos del Discurso (ECD) desde una perspectiva cognitiva. Esto es, de cara a las diferentes tendencias cognitivas en los ECD (cfr. Bürki y García, 2019), hemos optado por la línea de aquellos estudios que se sirven del marco epistemológico de la Lingüística Cognitiva (LC), ya que este enfoque ha demostrado ser capaz de develar tanto los procesos cognitivos implicados en la producción y recepción textuales, así como el impacto que tienen ciertas estrategias lingüísticas en la transmisión y fijación de conceptos.

En esta contribución, se parte del análisis crítico multimodal que hemos expuesto en otros sitios (García Agüero, 2021; García Agüero y Maldonado, 2019) en el que develamos cómo está configurado el Modelo Cognitivo Idealizado (MCI) de PATRIA[1] en los LTG, pero nos concentraremos en verificar si estos discursos han tenido impacto en la sociedad. Por esta razón, nos hemos propuesto identificar en qué medida el MCI de PATRIA propuesto por los libros ha tenido influencia en personas que, de niños, estudiaron con ellos. Así, nos abocaremos al análisis de narrativas obtenidas mediante entrevistas semidirigidas. Se aborda este estudio de tipo empírico y cualitativo desde un enfoque interaccional, ya que consideramos que la construcción y el despliegue identitarios

1 Por convención, se usarán las versalitas para indicar los MCI y los submodelos que los conforman.

se desarrollan en contextos sociales. Nos alineamos específicamente con el enfoque socio-interaccional propuesto por De Fina y Georgakopoulou (2008), quienes afirman que las narrativas surgen y se desarrollan no solo a partir de un nivel micro, sino que están condicionadas y remiten a procesos sociales y culturales más amplios (De Fina y Georgakopoulou, 2008).

2. Precisiones teóricas y metodológicas

Una de las nociones aquí utilizadas es la de Modelo Cognitivo Idealizado (MCI) propuesta por George Lakoff (1987). Se trata de conocimientos interrelacionados a partir de los cuales se puede entender un concepto, pero son idealizados porque constituyen representaciones compartidas de la realidad que no siempre corresponden con esta. Desde dicha perspectiva, una forma léxica no se limita a un solo significado referencial, sino que en ella se reúne un conjunto de asociaciones y conocimientos, incluso personales y emotivos. Lo anterior permite que para una forma léxica haya más de una representación mental con distintos niveles de complejidad. De ahí que existan *cluster models* (Lakoff, 1987: 74), es decir, conceptos complejos formados por la aglutinación de varios MCI. Tal es el caso del concepto de 'patria'.

Por lo que se refiere a la Teoría de la Metáfora Conceptual (Lakoff y Johnson 1980), esta se sustenta en la idea de que la metáfora es un proceso cognitivo en el que se conceptualiza un dominio mental en términos de otro. Este proceso se realiza mediante el establecimiento de asociaciones generales a través de dos dominios conceptuales: un dominio *fuente* que presta sus conceptos a otra entidad que pertenece a un dominio *meta*, muchas veces más abstracto. Las correspondencias se establecen de manera unidireccional, es decir, que la estructura del dominio fuente se proyecta en el dominio meta, pero no al contrario. Es este último aspecto uno de los criticados y superados por otras propuestas teóricas como la Teoría de la Integración Conceptual propuesta por Fauconnier y Turner (2002). La teoría explica la construcción de significado a partir de la integración de estructuras mentales. Dicho proceso consta mínimamente de dos espacios mentales de entrada, un espacio genérico y un espacio fusionado. Los espacios mentales son dominios cognitivos parciales mediante los cuales vamos estructurando y dando sentido a lo que enunciamos y escuchamos. Por lo tanto, son estructuras que se generan sobre la marcha del discurso. Los espacios de entrada comparten conexiones entre elementos homólogos que se agrupan en un espacio genérico. El cuarto espacio es el espacio de la integración, que hereda la estructura parcial de los dos espacios de entrada y genera una estructura inferencial nueva.

En cuanto a la parte empírica, hemos tomado la narrativa como unidad de análisis. Se ha demostrado que la narrativa, y en especial la que emerge en la interacción, es una herramienta importante para el análisis de las representaciones sociales y de la construcción identitaria en el discurso, pues en ella se desvelan creencias, modelos cognitivos y guiones mentales (Schank y Abelson, 1977) convencionalizados y compartidos. El estudio de la identidad en narrativas se ha abordado desde diferentes enfoques. Uno de ellos es el sociointeraccional, propuesto por De Fina y Georgakopoulou (2008), el cual brinda importancia no solo al trabajo identitario realizado a nivel local, sino que busca identificar cómo las narrativas remiten y están condicionadas por procesos a nivel macro, en nuestro caso, por las ideologías vehiculadas por los libros de texto y el sistema educativo mexicano. Según las autoras, las narrativas pueden ser adaptadas estratégicamente para expresar identidad grupal, así como reafirmar y legitimar aspectos que componen dicha identidad. Pero, además, muchas de ellas pueden fomentar la circulación de discursos dominantes, lo cual contribuye al reforzamiento y al mantenimiento de la hegemonía de estos discursos (Kiesling, 2006: 280).

En este trabajo, definimos la narrativa como un tipo de discurso que refleja una experiencia propia o indirecta (pasada, presente o hipotética), la cual es digna de ser contada porque significa algo para el narrador y cumple una función específica según el contexto interaccional y la intención del hablante. Es un espacio interaccional que permite la configuración del 'yo', ya que nuestra identidad se construye mediante las historias que contamos a otros. Este proceso depende y refleja la existencia de mecanismos cognitivos que posibilitan la categorización social y procesos inferenciales de información. Estamos hablando de conocimiento compartido organizado en guiones mentales, marcos o MCI, los cuales son adquiridos, convencionalizados y aplicados en el proceso narrativo.

Con respecto a los aspectos metodológicos para la elicitación de las narrativas, optamos por la entrevista semidirigida. Los resultados que referimos aquí provienen de 5 entrevistas (entre 30 y 40 min.). Las preguntas fueron diseñadas de acuerdo con las lecturas e imágenes de los libros. Los libros fueron mostrados por medio de un dispositivo tipo tableta. Las entrevistas fueron grabadas y transcritas completamente mediante el *software* de transcripción multimodal ELAN. En cuanto a la presentación de los extractos de transcripción, hemos utilizado la versión generada por ELAN, y hemos respetado el número de líneas con respecto al momento en que estos fragmentos aparecen en la entrevista.

3. El MCI de PATRIA en los primeros Libros de Texto Gratuitos

Los LTG ofrecidos por el gobierno mexicano aparecen por primera vez en 1960. Una de las características más prominentes es su cariz altamente nacionalista. Para poder comprender la razón de tal característica es imprescindible entender el contexto histórico, político y social en el que fueron creados. En efecto, la primera generación de libros (1960 a 1972) surgió durante la época de posguerra, cuando el mundo estaba dividido en un bloque capitalista vs. un bloque socialista y la Revolución Cubana había ganado muchos simpatizantes en México. En esta década, también se verificó en el país un crecimiento poblacional, urbano y económico sin precedentes y una creciente inversión extranjera, principalmente estadounidense. En contraste con este auge, en 1959 el analfabetismo en México ascendía a un 38 %. El gobierno mexicano, pues, se vio en la necesidad de responder al crecimiento industrial y económico a través de la educación, capacitando a gente para cubrir los requerimientos de la industria. Pero, además, se vio obligado a unificar la ideología y consolidar una específica identidad nacional, lo cual hizo también a través de la escuela. Así, el presidente Adolfo López Mateos promovió una reforma educativa en la que se acordó la creación de una institución, la CONALITEG, que se encargaría de elaborar libros escolares cuyo principal objetivo fuera «fomentar en ellos, [los estudiantes] la conciencia de la solidaridad humana, a orientarlos hacia las virtudes cívicas y, muy principalmente, a inculcarles el amor a la Patria [...]» (Artículo 3º del Decreto presidencial, 1959). Además de las circunstancias sociopolíticas y los intereses que promovieron la creación de los LTG, su desarrollo fue posible gracias al apoyo económico internacional y a las ideas de bienestar y paz mundial promulgadas por la ONU y la UNESCO.

Hemos identificado (García Agüero, 2021; García Agüero y Maldonado 2019) que en los libros que los niños recibieron en 1960, *Mi libro de primer año* (LL), *Mi cuaderno de trabajo de primer año* (CT), así como en el *Instructivo para el maestro* (IM), el sentimiento de identidad mexicana se construye a partir de un MCI de MEXICANO delineado tanto textual como icónicamente. Dicho MCI está compuesto por ocho modelos cognitivos que sirven como ejes temáticos de los manuales: el CIVISMO, la FAMILIA, el FENOTIPO, la CULTURA, el TERRITORIO, EL OTRO, la PATRIA y la HISTORIA NACIONAL. Tales modelos se fueron presentando de manera paulatina a lo largo de las lecturas en el orden arriba expuesto, de tal manera que los niños de 6 años pudieran forjar una imagen idealizada a partir de conocimientos familiares. Asimismo, hemos encontrado que el modelo cognitivo de PATRIA se presenta en las últimas páginas de los libros y se construye a partir de un proceso metafórico que culmina en la fusión

El discurso oficial sobre 'patria mexicana' en narrativas 189

conceptual de cuatro dominios conceptuales. Esto es, la idea de 'patria' es construida mediante la activación del modelo previamente enraizado de FAMILIA, dominio fuente que proyecta metafóricamente sus conceptos a la noción de 'patria'. De este modo, cuando los productores textuales hablan de la patria utilizan términos idénticos o muy similares que cuando hablan de la familia y de sus miembros. Por ejemplo, los comportamiento, actitudes y sentimientos que los niños de las lecturas muestran por sus padres son los mismos que despliegan ante la patria. El modelo de PATRIA también adquiere metafóricamente propiedades específicas del modelo MADRE. Estas propiedades son la maternidad y la protección. Incluso visualmente son evidentes las semejanzas entre las propiedades de la figura materna de las lecturas y la figura que representa a la patria en las portadas de los libros, como se puede ver en las figuras 1 y 2.

Fig. 1. Representación visual de la protección materna (LL, 1960: 78)

Fig. 2. Representación visual de la patria protectora. Portada de los libros 1960

Por su parte, El modelo de PADRE es transferido a los personajes históricos que, por ser considerados héroes nacionales, entran dentro del modelo mental de PATRIA. Se establece, pues, una relación metonímica entre estos personajes y la patria. Las propiedades del padre, transferidas primero a los héroes y por metonimia a la patria, son la protección, el amor, la autoridad y la educación.

Al construir los modelos de los miembros de la familia (PADRE, MADRE, HIJOS) y posteriormente el de PATRIA y el de HÉROES NACIONALES, los libros evocan un marco mental que no es elaborado explícitamente, pero que se activa de manera ineludible. Palabras como *adorar, honrar, venerar, respetar, amar, ayudar, sucumbir, morir, orar* y *jurar* pertenecen al marco mental de la RELIGIÓN. En efecto, entre los modelos de FAMILIA y PATRIA se evoca un tercer marco mediador que presta sus conceptos (*ídolos, ritos, ceremonias, mártires, veneración, sacrificio*, etc.) para la conceptualización del MCI de NACIÓN MEXICANA. De esta manera, dicho concepto involucra el encuentro de cuatro dominios conceptuales: la FAMILIA, el TERRITORIO, la HISTORIA y la RELIGIÓN.

Así, el MCI de mexicano no surge únicamente de la proyección metafórica de las propiedades del modelo de FAMILIA al modelo de PATRIA, sino que resulta de la activación de cuatro espacios mentales y de la fusión múltiple de distintas propiedades de cada submodelo. A partir de esta fusión conceptual los libros

proponen un MCI de PATRIA en términos de una familia cuyos comportamientos y actitudes están regidos por un amor religioso cargado de sacrificio y veneración hacia todos los miembros; forjada por las acciones heroicas y sacrificadas de los personajes históricos; y como un territorio sacralizado que funge como el hogar de esta familia ideal.

4. El MCI de PATRIA en las narrativas de gente que estudió con LTG

Como acabamos de mencionar, los LTG de 1960 conforman un modelo de PATRIA en términos de una gran familia cuyos comportamientos y actitudes están regidos por un amor religioso cargado de sacrificio, heroísmo y veneración hacia todos los miembros de la familia. Es justamente este marco religioso el que apareció de manera llamativa en las narrativas de los entrevistados. Veamos, por ejemplo, la narrativa habitual que desarrolla Óscar cuando se le pregunta sobre si se llevaba a cabo en su escuela la ceremonia cívica de honores a la bandera:

146 Óscar	Sí, sí, todo el tiempo.
147 Alba	¿Mhm? ¿cómo era? ¿cómo hacían? ¿qué hacían en la escuela?
148 Óscar	mmm::... hasta donde recuerdo, era ↑antes de entrar al salón,
149	>ah no<, dejábamos las cosas en el salón, teníamos unos
150	minutos antes de comenzar las clases
151	<salíamos al ↑patio> y era una ceremonia::, eh, ↑cívica:: en
152	la que **todos creíamos**, o sea, bueno al menos ↑yo **sentía** que
153	**era algo auténtico**, como, como algo que hacíamos en casa también
154	Por ejemplo, eh (.) ↑cada vez, antes de comer, **dar gracias a**
155	**Dios** por, por la comida, antes de, de, de ingerirla, era como
156	**una ceremonia en la que se sentía auténtica**, la ceremonia de
157	↑honores a la bandera, yo así la **sentía** como
158	parte de una::, como >**parte de una tradición**<,
159	**como parte de la vida.**
160 Alba	¿Te gustaba?
161 Óscar	**Me hacía sentir muy bien**

En el fragmento anterior se puede observar claramente cómo el guion mental de la ceremonia cívica activa el marco de las EMOCIONES. Óscar comienza su narrativa dando al evento el carácter de costumbre mediante la afirmación enfática «Sí, sí, todo el tiempo» (146). En la línea (152) advierte que la ceremonia tenía un significado compartido, pero, inmediatamente, introduce los marcadores discursivos de reconsideración 'o sea' y 'bueno' para reformular su afirmación y aclarar que para él la ceremonia era auténtica. Cabe señalar que en esta reformulación Óscar no opta por un verbo de pensamiento como 'creer' o 'pensar', sino que utiliza 'sentir', verbo perteneciente al marco de las EMOCIONES. En la siguiente línea (153—155) activa los marcos del HOGAR y la RELIGIÓN poniendo en relación dos espacios mentales: la ORACIÓN y la CEREMONIA escolar. La fusión de estos espacios otorga un sentido profundo y sacro a esta práctica, del mismo modo que lo hacen los libros de 1960. En las líneas 156 y 157 se refuerza el marco de las EMOCIONES con la repetición del verbo 'sentir', y en la siguiente línea se otorga un tono emotivo a esta costumbre categorizándola como 'tradición', es decir, como algo que es compartido por una comunidad y heredado de generación en generación. Pero, además, Óscar agrega un sentido de naturalidad, concluyendo que esa práctica era «como parte de la vida» (159). En el siguiente turno, la entrevistadora pregunta si le gustaba esa ceremonia y Óscar vuelve a abrir el marco de las EMOCIONES respondiendo que lo hacía 'sentir' muy bien (160—161), posicionándose así a favor de estas prácticas.

Aunque los entrevistados se alinearon con las prácticas educativas cívicas, también mostraron resistencia ante ciertos aspectos del discurso escolar. Ninguno de los entrevistados se alineó con la versión oficial de la historia de México. A continuación, citaremos solo un caso como ejemplo de ello. Se trata del discurso de Clara que surge de la pregunta sobre qué parte de la historia de México le gusta y le contaría a un extranjero:

384 Clara Y::: bueno a ↑mí, me parece,
385 que hay partes de la historia, como todo, ¿no?
386 **te cuentan la historia >como dicen< la escriben los**
387 **vencedores;**
388 Y hay ↑partes que ensalzan demasiado a ↑alguien,
389 y después te enteras de cosas que dices «¡Ay,
390 qué feo señor este!» @@ ¿no?@@@
391 y uno acá **venerando**, >por ejemplo<, no sé
392 vas a la escuela y **no te dicen** ↑Santa Anna, **no te decían.**

393		Santa Anna es un traidor
394		¿no? Un vende-↑patrias, un no sé qué, >un no sé cuánto<
395		Conforme vas avanzando en la escu↑ela,
396		**te vas dando cuenta** que hizo cosas que tampoco fueron tan
397		bu↑enas
398	Alba	mhm
399	Clara	¿No?
400	Alba	mhm
401	Clara	y ↑ya no los ves **como TAN ↑héroes.**
402		ya inclusive dices «es que realmente ¿por qué **te venden esa**
403		**historia de los héroes?**»

Este extracto es una crítica a la enseñanza de la historia y la distorsión de los hechos. Los agentes distorsionadores son reconocidos como «los vencedores» (386—387) y «la escuela» (392). El discurso de Clara refleja que la toma de conciencia sobre el ocultamiento de la verdad es un proceso. Este es conceptualizado mediante el uso del progresivo (395—396), el cual, junto con el tú genérico, posicionan a la entrevistadora dentro de ese proceso. El resultado, es decir, el descubrimiento de la verdad, es relacionado metafóricamente con la vista (401). Clara realiza esta conceptualización visual dentro el mundo de la narrativa e introduce su evaluación con el verbo 'decir' conjugado en segunda persona, pero la modaliza epistémicamente («es que realmente») y la expresa con una pregunta: «¿por qué te venden esa historia de los héroes?» (402—403). La evaluación de Clara tiene un fuerte impacto a nivel cognitivo, ya que es reformulada mediante dos operaciones que atraen la atención del oyente: una pregunta retórica y la concepción metafórica del verbo 'vender'. Este verbo activa el marco de TRANSACCIÓN COMERCIAL, el cual sirve de elemento fuente para la conceptualización del proceso de enseñanza de la historia. El significado de la evaluación de Clara puede ser explicado a través de una integración conceptual que deriva del enunciado: el espacio mental de la TRANSACCIÓN COMERCIAL es puesto en relación con un segundo espacio, la ENSEÑANZA DE LA HISTORIA. De la fusión conceptual de los espacios deriva la idea de 'vender la historia'. En otras palabras, hace surgir la inferencia de que los maestros/los libros/el sistema educativo engaña(n) (como lo haría un vendedor) mostrando solo aspectos positivos (del producto) o convenientes con el fin de que los estudiantes crean en la historia y la adquieran.

A pesar de que los entrevistados no se alinearon con el discurso oficial de la historia, hay ciertos *inputs*, sobre todo visuales, que hicieron que los participantes se alinearan con los discursos dominantes y los reprodujeran. Uno de estos *inputs* fue la portada de los libros que contiene la pintura de Jorge González Camarena llamada justamente «La Patria» (fig. 2). Veamos, por ejemplo, un fragmento de la entrevista de Lucía, quien respondió a la pregunta sobre la portada de sus libros de la siguiente manera:

06 Alba	¿Usted recuerda esta portada?
07 Lucía	¡Per↑fectamente!, me acompañó 6 años @@
08 Alba	¿Sí? Y (.) a usted ¿le gusta esta portada?
09 Lucía	<↑Sí>, a lo mejor de niña **la veía** (.) **con mucha emoción**, con
10	**mucha ilusión**, (.) ahorita la veo y como que tiene otro
11	significado ¿no?
12	O sea, como que ya es, primero, **el ser mexica↓no**, (.) el
13	segundo, **ser patriota**, ¿no? (.) lo que significa **nuestro**
14	**lábaro patrio**, lo que significa
15	pues el **es↑cudo**, básicamente, ¿no? Y una mujer que para mí::
16	significa **la libertad** ya en este momento ¿no?

El extracto anterior está compuesto por dos referencias narrativas (07 y 09) donde Lucía expresa la emoción que de niña le provocaba la portada. El resto del fragmento es un discurso autorreflexivo en el que aparecen elementos pertenecientes al marco de los símbolos nacionales como instanciación del modelo de la patria ('lábaro patrio', 'escudo'). Lucía, además, menciona una de las características que los libros le atribuyen al MCI de mexicano: ser patriota (13). En la misma línea, la entrevistada pasa al uso de un 'nosotros' inclusivo, con lo cual, la idea de 'mexicano patriótico' se atribuye a un colectivo al que ella se adhiere. Pero, además, es posible que, debido a la identidad de la entrevistadora, el uso de este posesivo demuestre la voluntad de Lucía de posicionarla dentro del mismo grupo. Finalmente, los significados que le dieron todos los entrevistados a la mujer de la imagen remiten a estados, sensaciones, atributos y entes desarrollados en los LTG. En efecto, Lucía relaciona la figura femenina con la libertad (16); Óscar con «un estado de bienestar» (20), «una sensación generalizada de que la vida era buena» (23). Para Clara representa «la pureza ¿no? En la mujer» (492), pues como asegura «¿a quién tienes aquí? A la fuerza,

a la madre, ¿no?» (497) y posteriormente reitera «pues esta es la madre ↑Patria finalmente» (518).

5. Conclusiones

A través de este análisis hemos intentado mostrar las coincidencias entre la ideología planteada por los LTG y el discurso que conforman las narrativas de personas que estudiaron con estos libros. Hemos encontrado que todos los entrevistados asumen de manera unánime dos posturas, una de aceptación de los discursos dominantes y otra de oposición en la que critican y se distancian de estos. Por ejemplo, muestran resistencia ante el discurso oficial de la historia de México poniendo en duda la verdad histórica presentada en los libros. En contraste, sus narrativas reflejan el alto grado en el que permeó el discurso oficial. Esto lo demuestra la relación que hicieron entre los marcos de PATRIA y RELIGIÓN principalmente cuando hacen referencia a la ceremonia cívica de honores a la bandera. Asimismo, hemos observado que hay ciertos *inputs* que evocan marcos cognitivos asociados con la 'mexicanidad', los cuales, al ser activados, provocan que los entrevistados adopten un posicionamiento de aceptación y recreen el discurso oficial. Tal es el caso de la portada del libro, cuyo estímulo visual propició la emotividad y la aceptación de los manuales.

Referencias

Bürki, Y. y García Agüero, A. N. (2019). Estudios Críticos del Discurso y cognición. Introducción. *Discurso & Sociedad*, 13 (4), 539—555.

De Fina, A. y Georgakopolou A. (2008). Introduction: Narrative Analysis in the Shift from Texts to Practices, Text & Talk, 28 (3), 275–281.

Fauconnier, G. y Turner, M. (2002). *The Way We Think: Conceptual Blending and the Mind's Hidden Complexities*. Nueva York: Basics Books.

García Agüero, A. N. (2021). *La identidad mexicana en libros escolares y narrativas: Un enfoque crítico y sociocognitivo*. Berlín, Boston: De Gruyter.

García Agüero, A. N. & Maldonado, R. (2019). La patria mexicana. Un modelo de nación metaforizado en Libros de Texto Gratuitos (1960). *Discurso y Sociedad*, 13 (4), 742—744.

Kiesling, S. (2006). Hegemonic Identity-Making in Narrative. En A. De Fina, D. Shiffrin y M. Bamberg (Eds.), *Discourse and Identity* (pp. 261—287). Cambridge: Cambridge University Press.

Lakoff, G. (1987). *Women, Fire and Dangerous Things: What Categories Reveal about the Mind*. Chicago: University Chicago Press.

Lakoff, G. y Johnson M. (1980). *Metaphors We live by*, Chicago: University Chicago Press.

Narvaja de Arnoux, E. (2008): *Los discursos sobre la nación y el lenguaje en la formación del Estado (Chile, 1842—1862) Estudio glotopolítico*. Buenos Aires: Santiago Arcos Editor.

Schank, R. C. y Abelson, R. P. (1977). *Scripts, Plans, Goals and Understanding*. Erlbaum: Hillsdale.

Pedro García Guirao / Elena del Pilar Jiménez Pérez

Lectura crítica y humor gráfico del exilio español en el México de mediados del s. XX[1]

1. Introducción

El propósito de este trabajo es el de analizar semiótica, estructural, estética e históricamente las caricaturas divulgadas en una de las mayores publicaciones de la prensa afín al Partido Comunista de España en México, esto es, *España Popular* (fundada en 1940 con el nombre de *España Popular: semanario al servicio del pueblo español*). Para ello, se tomará como punto de partida metodológico las dos tareas principales que Piero Polidoro otorga a la semiótica visual:

> La primera es explicar qué es y cómo funciona el lenguaje visual: ¿cómo hacemos para reconocer el significado de una imagen, cuán rico es este significado, cómo se combina con otros? La segunda tarea, directamente unida a la primera, es la de estructurar *los textos visuales* (un cuadro, una fotografía, un cómic, una marca corporativa) para comprender qué y cómo consiguen comunicar (2016: 11—12).

En consecuencia, se van a examinar las caricaturas como textos visuales y como representaciones del mundo (o de un mundo basado, hasta cierto punto, en los principios ideológicos y propagandísticos del marxismo). Del mismo modo, este análisis prestará especial atención a las técnicas discursivas que subyacen en esas caricaturas para persuadir al lector-observador a inferir/hacer (o no) determinadas cosas bajo estructuras narrativas basadas en la seducción, la intimidación, la manipulación y la provocación. Y es que las caricaturas —frente a las fotos y a otro tipo de imágenes de ese periódico del exilio— despliegan una sutil labor propagandística (no siempre visible a primera vista por no contener consignas moscovitas y por usar un humor satírico catártico). En cualquier caso, las caricaturas son una buena representación de los instrumentos de poder (y de contrapoder) generados en momentos históricos clave como el franquismo, la Segunda Guerra Mundial y la Guerra Fría.

1 Esta investigación se realizó en el marco de las investigaciones de la Asociación Española de Comprensión Lectora (AECL) durante las estancias de investigación en la UM y la UMA.

2. Antecedentes de *España Popular*, definiciones y las caricaturas como fuentes históricas válidas

Para conocer en profundidad los contextos de creación y publicación de las caricaturas, conviene abordar algunos rasgos formales del periódico español *España Popular* (*EP* en adelante), publicado en México a partir de 1939. El periódico se puede consultar —entre otros lugares— en el *Archivo Histórico del Partido Comunista de España* creado en 1980, y en la *Biblioteca Virtual de Prensa Histórica* del Ministerio de Cultura español que a su vez se ha nutrido de los fondos de la biblioteca de la *Fundación de Investigaciones Marxistas*.

La prensa afín al PCE en México estuvo formada principalmente por tres periódicos y vivió tres momentos clave: *España Popular* (fundada en 1940 con el nombre de *España Popular: semanario al servicio del pueblo español*) cuyo público eran los militantes de base, *Nuestra bandera* (1940—1945) imprimida en México, pero controlada por el aparato central comunista en Moscú dado su carácter oficialista y enfocado en la formación ideológica de las élites del partido y, por último, *Nuestro Tiempo. Revista Española de Cultura* (1949—1953). *EP* se registró el 28 de febrero de 1940 en la administración de correos mexicanos con un nombre levemente diferente al que se le puso a partir de 1941 y estuvo en marcha hasta finales de 1968. Su director y propietario durante los primeros meses fue el famoso cartelista José o Josep Renau (1940) y el redactor jefe fue el célebre escritor y miembro del comité central del PCE, Jesús Izcaray Cebriano, que pasó 6 años exiliado en México. Entre sus gerentes destacaron dos nombres: José Armisen (años 1940), Santiago Gilabert (años 1950—1968), refugiado español miembro del PCE. En lo referente a sus publicaciones, apareció con una periodicidad un tanto irregular, unas veces semanal y otras quincenalmente y solía tener un mínimo de 4 páginas y un máximo de 14. Cada número contenía entre una y cuatro caricaturas, lo que genera una cifra de más de 150 caricaturas al año. Los ejemplares a los que hemos podido tener acceso digitalmente van desde 1940 hasta 1968.

Dicho esto, hay que establecer un criterio que defina lo que aquí consideramos como una caricatura. Y esto porque no todas las imágenes encontradas en *EP* son caricaturas, sino que hay fotografías, dibujos, reproducciones de cuadros, anuncios gráficos o esquemas que hemos decidido simplemente desechar. De entre las numerosas definiciones parecen emerger una serie de rasgos comunes o generales como "drawing, description or performance that exaggerates somebody's or something's characteristics, for example, somebody's physical features, for humorous or satirical effect; a ridiculously inappropriate or unsuccessful version of or attempt at something" (Neighbor, Karaca y Lang, 2003: 54).

Lectura crítica y humor gráfico del exilio español en México 199

Ante esta definición, analizar las caricaturas como simples fotografías sería un error teórico ya que la caricatura incluye matices más sofisticados y especiales que la fotografía, aunque al final pueden ser compatibles si su intención es la crítica social, la sátira y la ironía (Conde Martín, 2005: 118). Además de ello – adelantando algunas tesis que se desarrollarán después– las fotografías que se han encontrado en *EP* son verdaderas exaltaciones de las personalidades comunistas (como por ejemplo de Dolores Ibárruri, pero también de otros líderes de la Unión Soviética), y nos venden propagandísticamente un mundo comunista magnífico donde todo es progreso técnico, solidaridad y fraternidad combativa ante un mismo enemigo: el nazismo en un primer momento y el capitalismo anticomunista después de la II Guerra Mundial. Mientras que curiosamente, las caricaturas que en su mayoría provienen de periódicos extranjeros, son mucho más sutiles en su labor propagandística. Las caricaturas, a nuestro juicio, prácticamente no contienen elementos descaradamente propagandísticos ni consignas moscovitas, aunque sí muestren un mensaje político por una vía bastante original. Son originales en el sentido en que no se ofuscan en el tema español, sino que actúan más como una especie de historia universal o transnacional de esa época. Sin ir más lejos, la primera caricatura que inaugura *EP* no está dedicada solamente a España (fig. 1):

Fig. 1. *EP* (18/02/1940)

Del mismo modo, conviene examinar algunos problemas historiográficos a los que se tiene que enfrentar cualquier estudioso de estas fuentes de humor gráfico. En un breve libro sobre el uso educativo de las caricaturas políticas se dice que estas son como cápsulas de tiempo: "They provide viewers with a slice

of life of the time in which they were created. Although they may seem locked in a given era as they refer to specific events, the themes expressed in cartoons are often universal transcending time and place" (Neighbor, Karaca y Lang, 2003: 16). Si damos por buena esta definición, en lugar de "fuentes", las caricaturas deberían considerarse como restos o ruinas de una guerra inacabada que continuó en el plano simbólico, es decir, como trazas de un cruento conflicto bélico (Burke, 2001: 13). Entonces no cabe duda de que a través de las caricaturas adquirimos información histórica e ideológica muy valiosa. No es que una imagen valga mil palabras, sino que "every picture tells a thousand stories" (Neighbor, Karaca y Lang, 2003: 27). No obstante, hay quienes son reacios a darle un valor historiográfico a estas imágenes. Por ejemplo, Peter Burke nos advierte que hay varias generaciones de historiadores y teóricos que son "visually illiterates" (Burke, 2001: 12) y que para ellos lo visual o lo gráfico no tiene tanto valor como las fuentes escritas (Jiménez-Pérez, 2010). Para colmo se pone en tela de juicio la validez histórica de semejantes fuentes porque nos enfrentamos con el problema de la seriedad y de trabajar con lo que nos hace gracia. Ni que decir tiene que la crítica es esencial, esto es, no admitir exclusivamente lo que se ve a simple vista en las caricaturas sino ir mucho más lejos. ¿De qué manera? Pues estudiando todo lo que rodea las caricaturas y usando herramientas propias de la semiótica de las imágenes. No nos podemos transportar a la época de las caricaturas, pero sí que podemos reconstruir los diferentes contextos (de creación, difusión y recepción) y las diferentes intenciones. Planteándose algunas sencillas preguntas al analizar las caricaturas y que, pese a su aparente sencillez, nos pueden llevar muy lejos: ¿Cuál es el mensaje con el que el caricaturista quiere que nos quedemos? ¿Por qué eligió este tema y no otro? ¿Quién o quiénes son los protagonistas de la caricatura? ¿Qué tipo de técnicas ha utilizado el dibujante? ¿Quién puede verse identificado con la caricatura y quién no? ¿Dónde y cuándo se publicó la caricatura en cuestión? ¿Por qué era un tema recurrente en aquella época? Etcétera.

Por ejemplo, se muestra a continuación una de las caricaturas que puede tener esa ambigüedad interpretativa. A simple vista vemos que la interpretación es clara: la unión de las fuerzas de un soldado norteamericano, otro británico y otro soviético van a acabar con Hitler. El mensaje bien podría ser que "la unión hace la fuerza". Pero si nos fijamos un poco más en los detalles podríamos también interpretar que el mensaje que la caricatura quiere hacernos llegar es la importancia de la prensa en la lucha contra el fascismo. Con un juego de palabras —"prensa" y "prensar"— podríamos interpretar, por ejemplo, que la lucha antifascista se estaba librando más allá del campo de batalla. Pero todavía podríamos observar aún con más detenimiento la caricatura y deducir que lo

que nos quería decir era que el bloque angloamericano (de la izquierda) era menos fuerte que la Unión Soviética, o dicho llanamente que, en la lucha contra Hitler, dos soldados angloamericanos valían por un soldado de la Unión Soviética, o dicho ideológicamente, que el comunismo era el doble de fuerte que el capitalismo (fig. 2):

Fig. 2. *EP* (16/02/1945)

Por último, hasta cierto punto, esas caricaturas se pueden leer como un texto que aporta saber histórico y cultural. Es más, como veremos a continuación, de una caricatura se puede aprovechar no solo que se ve o lo que se dice sino lo que no se ve o lo que no se dice.

3. Lo que las caricaturas no dicen

Una caricatura es un texto visual desvelador, pero al mismo tiempo ocultador (Agelvis, 2010: 47). Ni que decir tiene que en las caricaturas ni los silencios ni las ausencias son espontáneos ni inocentes.

En realidad, desde un punto de vista histórico y teórico es tremendamente complejo analizar esos silencios o, dicho de otro modo, lo que no aparece en las caricaturas. Frente a ello cabe ensayar e investigar los contextos de creación, difusión y recepción de las caricaturas y también enfrentarnos a algunas de estas preguntas: ¿por qué el caricaturista decidió dibujar sobre un tema en concreto y no sobre otro? ¿Recibió alguna consigna externa para que priorizara

la caricaturización de algunos personajes históricos frente a otros? ¿Cuál era la intención del caricaturista al incluir o excluir ciertas cosas de sus dibujos? Aun así, tal como sugiere Sebastian Faber, el exilio español en México se caracterizó entre otras muchas cosas, por sus silencios, sus tabúes y sus discursos contradictorios (2005: 373—389).

Veamos tres ejemplos sobre estos silencios y ausencias en *EP*. En primer lugar, uno de los grandes silencios de las caricaturas es la falta de temas mexicanos en sus páginas. No es de extrañar ya que los exiliados tenían prohibido inmiscuirse en los asuntos políticos de México: «La principal limitación de la actividad de los refugiados en México probablemente fuera su exclusión de la acción política interna» (Sánchez, 2004: 331). Otro de los mayores silencios es la falta de crítica o autocrítica hacia la Unión Soviética. Sin ir más lejos, entre los cientos de caricaturas solo encontramos una referencia al Pacto Germano-Soviético de 1939 bastante confusa y ambigua procedente del periódico "Estrella Roja" de Moscú (fig. 3).

Fig. 3. *EP* (25/01/1946)

El Pacto Germano-Soviético supuso un mazazo para los comunistas españoles: «El partido dio un giro: de ignorar la guerra imperialista y defender el pacto germano-soviético pasó a promover la alianza con las potencias occidentales. Esta revolución programática se impuso a los miembros de la emigración» (Sánchez, 2004: 317). Las caricaturas tampoco hablan del asesinato de León Trotsky en México, durante el verano de 1940 en manos de Ramón Mercader (agente español de la NKVD soviética) y, sobre todo, no encontramos en los últimos años de *EP* ninguna referencia a los horrores orquestados por Stalin (muerto en 1953) y que ya habían visto la luz pública y empezaban a compararse con el horror de los campos de concentración del nazismo. Aquí conviene no olvidar que la delegación del PCE en México hizo de las suyas entre 1939 y 1956, y no tomaba ni una sola decisión sin que antes esta fuera aprobada desde Moscú. Censura, control, autocontrol y supuesta disciplina estaban a la orden del día. Además, hubo expulsiones de todo tipo entre los exiliados militantes del PCE. El control era tal que: «Las directrices exigían informar a Moscú trimestralmente y por escrito sobre la actividad y la línea editorial» (Sánchez, 2004: 319). Y poco después en la misma página: «La autoridad de la dirección en Moscú se ejercía para mantener una imagen externa de disciplina inalterable». Es más, algunos autores abiertamente señalan que el gran problema del PCE en México fue el sectarismo y la falta de apertura hacia los otros grupos políticos del exilio (Sánchez, 2004: 329). El último ejemplo referente a estos silencios de las caricaturas a mencionar tiene que ver con la prácticamente nula representación de lo femenino. Los hombres parecen ser los únicos dignos de aparecer en las caricaturas. Si bien es cierto que la mujer aparece en las caricaturas, se pueden contar con los dedos de la mano las caricaturas donde las mujeres son las protagonistas. Veamos una de ellas (fig. 4):

Fig. 4. *EP* (31/08/1945)

4. La función social de la caricatura en el exilio

Tal como se interpretan aquí, las caricaturas tenían como objetivo varias funciones en el exilio. La primera era que las caricaturas actuaban como una especie de aquelarre donde, desde un punto de vista negativo, los exiliados quemaban todos sus miedos, sus frustraciones; estos aparentes dibujos inofensivos y la mofa que producían fueron una manera de crear un rito social y una herramienta contra la ansiedad y el poder (Sontag, 1973: 5). En este sentido y desde un punto de vista positivo, las caricaturas generaban identidad y comunidad en tanto que producían sentimientos compartidos por los exiliados (García-Guirao, 2012: 276). A través de las caricaturas podemos establecer una historia de las pasiones de una época, de sus frustraciones, esperanzas y tensiones políticas. Es más, analizadas con la distancia de más de medio siglo, las caricaturas parecen ser espectros de los sueños no cumplidos de los exiliados o, para ser más exactos, parecen ser profecías que hablaban del futuro de Franco y del resto de dictadores del mundo (Gombrich, 2000: 268). Desde una interpretación tradicional —y partiendo de los enfoques de Gombrich— algunas de esas

Lectura crítica y humor gráfico del exilio español en México 205

caricaturas contenían impulsos llenos de hostilidad que pueden recordar casi a ritos de vudú (2000: 190). Como ejemplo, véanse las figuras 5 y 6:

Fig. 5. *EP* (17/08/1945)

Fig. 6. *EP* (02/08/1946)

La segunda función de las caricaturas en exilio era la de contraponer y contrarrestar las narraciones oficiales, esto es, desmentir los discursos oficiales de quienes tenían el poder, denunciando las mentiras, las manipulaciones y las hipocresías que los poderosos intentaban inculcar en la imaginación colectiva (Agelvis, 2010: 46). Las caricaturas son precisamente revolucionarias por su subversión y por crear un lenguaje diferente al del enemigo en un contexto de crisis y de una situación extraordinaria (Bourdieu, 1991: 128—129). Y en este punto solo pondremos un par de ejemplos muy claros. En el primero, el franquismo y sus ideológicos se encargaron de presentar a la República, nacional e internacionalmente, tanto durante la Guerra Civil como después, como la anti-España, como un grupo de rojos desalmados que querían destruir lo que tradicionalmente se ha considerado España y que se ha identificado con el poder de la iglesia católica, con un pasado colonial donde "nunca se ponía el sol" y con una organización económica en manos de la aristocracia caciquil y protegida por los militares. Frente a ello, las caricaturas del exilio presentan "una nueva identidad de españoles-refugiados opuesta a la de español-viejo residente" (Olmedo Muñoz, 2015: 12) o, dicho de otro modo, una manera de entender la españolidad alejada del colonialismo y del patriotismo rancio, es decir, una españolidad más cosmopolita, abierta y laica. Un par de caricaturas que prueban esto (figs. 7 y 8):

Fig. 7. *EP* (11/01/1946)

Lectura crítica y humor gráfico del exilio español en México 207

...Y POR CADA UNO QUE ASESINO, BORRA DEL CONOCIDO CIEN DIAS
DE IDEOLOGICA PLENARIA

Fig. 8. *EP* (14/03/1947)

De igual modo, las caricaturas denunciaban internacionalmente la "paz" que Franco decía vivirse en España, desacreditando al régimen de cara al exterior. Los exiliados y los caricaturistas del mundo insistían en que era la paz de los cementerios y de la represión lo que se vivía en España. España era una gran prisión y, lo que aún es peor, un inmenso campo de concentración, tal como parece atestiguar, entre otras, la siguiente caricatura (fig. 9):

La realidad de España

"...la paz interna disfrutada durante los últimos seis años..."
(Del discurso de Franco del 15 de Octubre en la Escuela Superior del Ejército en Madrid.)

Fig. 9. *EP* (26/10/1945)

A nivel internacional las caricaturas, en concreto, se centran en denunciar la hipocresía de los Estados Unidos que dicen ser baluartes de la democracia, pero se dedican a apoyar a Franco a cambio de instalar sus bases militares en España o insisten en vigilar e intervenir en las elecciones de diversos países porque sospechan de irregularidades, pero, no obstante, les niegan el voto a los afroamericanos en los estados del sur.

La tercera función de las caricaturas en exilio era la hacer de rememorar la lucha durante la Guerra Civil, la matanza generalizada en la España posfranquista, una cierta tolerancia de las llamadas democracias occidentales con la España de Franco y un recuerdo por los caídos. Año tras año, las caricaturas evocaban la guerra como una herida abierta por casi 40 años. En un sentido positivo, las caricaturas intentaban estimular un impulso moral hacia el derrocamiento internacional de Franco, del fascismo, del imperialismo, del sinsentido de las guerras en general, de la amenaza atómica, de la represión (Sánchez, 2004: 332) y, también despertar conciencias internacionalmente (Sontag, 1973: 12). Veamos algunas caricaturas en el décimo aniversario del final de la II Guerra Mundial (figs. 10 y 11):

Lectura crítica y humor gráfico del exilio español en México 209

Fig. 10. *EP* (20/05/1955)

Fig. 11. *EP* (23/12/1955)

La cuarta y última función de las caricaturas en el exilio quizás sea la más obvia: la de vengarse del enemigo y/o adversario humillándolo. Ciertas caricaturas humillan, violan metafóricamente a la persona representada, ya que la caricatura es una sublimación de una pistola o de un arma (Sontag, 1973: 10). Las caricaturas daban voz a quienes Franco o los que tenían el poder no les permitían hablar. En este sentido, son una crítica social de una sociedad enferma (la franquista) (Conde Martín, 2005: 119). Dicho de otro modo, quienes no tenían ningunos derechos de acuerdo con la España de Franco decidieron otorgarse derechos en el exilio mexicano: uno de ellos es el derecho de libertad ideológica y de expresión. De este modo, las caricaturas exponían a un enemigo común públicamente, lo insultaban, lo atacaban y le señalaban su destino. De esa manera las publicaciones creaban un juicio social que generaba una comunidad antifranquista, antifascista, anticolonialista y antiimperialista: un trabajo de inculcación de ideas y de trasgresión. En ese proceso de "nombrar lo innombrable" las caricaturas desencadenaban un proceso pedagógico/didáctico o, con otras palabras, un proceso de simplificar ideas complejas que de no ser por su representación visual y caricaturización no todo el mundo entendería. Junto a la trasgresión, la crueldad de las caricaturas promovía un ajuste de cuentas simbólico y un ataque a las tradiciones y las representaciones heroicas de los que mandaban en aquellos años. Las caricaturas proponían, como Frederick Nietzsche, una inversión de valores (Burke, 2001: 65—67). En esa inversión de los valores, los individuos pierden cualquier referencia a lo heroico, lo masculino, lo viril, lo jovial, lo honorable, lo atlético y lo bello (Burke, 2001: 71); la inversión de valores también se refiere aquí al cambio de rol entre víctima y verdugo. De esta forma, uno de los mayores ataques que un dictador podía sufrir era ser caracterizado como un homosexual, como un travesti o como mujer, esto es, como alguien tradicionalmente débil, pasivo y sin poder. Pueden verse las figuras 12 y 13 como muestras de ello:

Lectura crítica y humor gráfico del exilio español en México 211

Fig. 12. *EP* (22/06/1945)

Fig. 13. *EP* (08/07/1955)

Cabe destacar que en estas caricaturas no existe ni adulación, ni idealización posible de Franco sino una ridiculización absoluta. Todos los valores que Franco se atribuye se destrozan o bien se invierten en las caricaturas. Y es que el enemigo (o el adversario político) siempre se representa como débil y feo. De igual modo, esa inversión de los valores se produce al estudiar quién se ríe con las caricaturas y quién llora y/o se ofende con ellas. A ese respecto, el refranero español dice que *quien ríe el último ríe mejor*.

5. Conclusiones

Los caricaturistas actuaron como verdaderos historiadores de su época, aunque como unos historiadores muy especiales que no buscaron solamente la risa fácil: «Frente a los graciosos, que socarronamente solo hacen reír, los humoristas gráficos buscan llegar al pensamiento y al corazón, emocionar» (Conde Martín, 2005: 119). De este modo, el dibujante de humor gráfico asumía una responsabilidad muy grande. Las caricaturas permitían a los artistas meterse en la vida de los poderosos exponiendo sus miserias (Sontag, 1973: 44). De ahí que "El humorista es un testigo de su tiempo y sus dibujos dejan constancia de lo que advierten en su entorno" (Conde Martín, 2005: 121). A veces su responsabilidad y compromiso eran tan grandes que sus vidas podían correr peligro y decidían no firmar sus obras o lo hacían con unas simples iniciales. No obstante, aun teniendo semejante responsabilidad social, no hay que negar que en muchas ocasiones estos artistas estuvieran altamente politizados y fueran poco objetivos. Por eso no es exagerado decir que los caricaturistas eran algo así como partisanos de la imagen (Sontag, 1973: 49). El caso más claro sería el de los caricaturistas a sueldo del Partido Comunista en la Unión Soviética, como, por ejemplo, Boris Efimov y Kukryniksy (nombre colectivo de un grupo de caricaturas formado por Mikhail Kupriyanov, Porfiri Krylov y Nikolai Sokolov). Parciales —o no— sus caricaturas: "Hacen crítica social, ayudan a entender los hechos y acontecimientos cotidianos, por último, entretienen y hacen sonreír, desdramatizando los conflictos sociales, con su punto de vista particular" (Conde Martín, 2005: 121).

Referencias

Agelvis, V. (2010). Zapata y la caricatura. *Anuario Grhial*, 4 (4), 43—62.
Bourdieu, P. (1991). *Language and symbolic power*. Cambridge: Harvard University Press.
Burke, P. (2001). *Eyewitnessing, The Uses of Images as Historical Evidence*. Ithaca: Cornell University Press.

Conde Martín, C. (2005). El humor gráfico en la prensa española. *Cuadernos de periodistas: revista de la Asociación de la Prensa de Madrid*, 3, 113—123.

Faber, S. (2005). Silencios y tabúes del exilio español en México: historia oficial versus historia oral. *Espacio Tiempo y Forma. Serie V, Historia Contemporánea*, 17, 373—389.

García-Guirao, P. (2012). Para matar a Franco (de risa): El periódico ácrata y los usos del humor gráfico. En: B. Caballero Rodríguez y L. López Fernández (Eds.), *Exilio e identidad en el mundo hispánico: reflexiones y representaciones* (pp. 274—313). Alicante: Biblioteca virtual Miguel de Cervantes.

Gombrich, E. H. (2000). *The Uses of Images: Studies in the Social Function of Art and Visual Communication*. Londres: Phaidon Press.

Jiménez-Pérez, E. (2010). Una visión didáctica sobre la realidad de Miguel Hernández en Internet. *Islas*, 165, 25—32.

Neighbor, T.W., Karaca, C., y Lang K. (2003). *Understanding the World of Political Cartoons*. Seattle: World Affairs Council.

Olmedo Muñoz, I. (2015). Juan Rejano en México: Los criterios del crítico literario. *Revista De Literatura*, 77 (154), 489—513.

Polidoro, P. (2016). *¿Qué es la semiótica visual?*. Leioa: Universidad del País Vasco.

Sánchez, P. J. C. (2004). La delegación del PCE en México (1939-1956): origen y límite de una voluntad de liderazgo de la oposición. *Espacio Tiempo y Forma. Serie V, Historia Contemporánea*, 16, 309-336.

Sontag, S. (1973). *On Photography*. Nueva York: Farrar, Straus and Giroux.

María Lourdes Gasillón
La isla de Tomás Moro existe en el Caribe. Ezequiel Martínez Estrada, un lector influido por la ideología revolucionaria

> *Los intelectuales, que producen las ideas y las ideologías, forman el más importante de los eslabones de la conexión entre la dinámica social y la ideación*
> (Mannheim, 1957: 177).

1. El ensayo renacentista 're-leído' por Martínez Estrada

En los inicios de los 60, Ezequiel Martínez Estrada (1895-1964) visitó Cuba y tomó contacto con los líderes revolucionarios. En ese contexto, escribió textos que describían el sistema socialista como el más adecuado para América Latina, pues acompañaba el modelo de la cultura popular que proponía, a la vez, un perfil intelectual inspirado en la figura de José Martí (1853-1895). En una carta de 1961, dirigida a Samuel Glusberg, manifiesta su apoyo a la Revolución que abre la posibilidad de un «mundo mejor, sin ideologías ni dogmas» (Tarcus, 2009: 136).[1]

Una línea argumentativa semejante puede rastrearse en la compilación *En torno a Kafka y otros ensayos* (1967), publicada por Glusberg, bajo el seudónimo de Enrique Espinoza. El volumen presenta el género argumentativo fusionado con experiencias, preferencias y opiniones personales sobre el tema a tratar. En particular, nos interesa la imagen de escritor revolucionario, visible en la aspiración de libertad política y expresiva, que Martínez Estrada construye en *El Nuevo Mundo, la isla de Utopía y la isla de Cuba* (1967); anteriormente publicado en *Cuadernos americanos* (1963) y *Casa de las Américas* (1965). Se

1 En esas palabras resuena la definición clásica de 'utopía': «Anhelo de un futuro mejor, género literario y estructura antropológica de trascendencia desde la inmanencia. Filosóficamente expresa la estructura subjetiva y objetiva del ser humano de tender hacia lo posible, hacia lo nuevo, y presupone la afirmación completa de su contingencia ontológica en tanto *proyecto* (ponerse delante de sí mismo)» (Ramírez Fierro, 2008: 541) (cursivas del original).

evidencia un extenso trabajo de investigación por parte del ensayista, quien se inspira en una sugerencia del director de la revista mexicana *Cuadernos americanos*, Jesús Silva Herzog (1892-1985), según aclara en nota al pie.

El título menciona tres fenómenos a comparar: *Décadas del Nuevo Mundo* de Pedro Mártir d'Anghiera –de Anglería– (1457-1526) y *Utopía* de Tomás Moro (1478-1535) con la configuración política actual de Cuba. Martínez Estrada reflexiona sobre el impacto del descubrimiento y la conquista de América en el desarrollo del pensamiento europeo. El 'Nuevo Orbe' presentaba una realidad desconocida con sus propios protagonistas, totalmente ajenos a la sociedad europea. Ello provocó un aumento de las especulaciones y los intereses por conocer ese mundo al otro lado del océano, por lo que comenzaron a escribirse una gran cantidad de crónicas, ensayos y cartas sobre él.

El autor se detiene en Pedro Mártir, a quien considera el primer cronista y explorador que difunde las 'maravillas' de esta tierra, acompañó a Cristóbal Colón en su segundo viaje (1493) y probablemente residió en las Antillas hasta 1498. A diferencia de otros cronistas oficiales o de Américo Vespucio, el humanista italiano brinda una imagen «simpática» y positiva de los taínos, y ese modelo es el que, según Martínez Estrada, inspiró a Moro en *Utopía*.[2] Los pensadores renacentistas se interesaron en estos seres «difícilmente clasificables», con lo cual reconocían dos civilizaciones y concepciones de mundo contrapuestas. Martínez Estrada le adjudica un lugar especial a Pedro Mártir, ya que su obra está compuesta por cartas dirigidas a otros humanistas italianos, ingleses, franceses y de los Países Bajos, de las que a su vez se hacían copias y se difundían. Se detiene en el volumen inicial de las *Décadas*, donde se describen las Antillas y la isla de Cuba, y de allí desprende su hipótesis central:

> El Libro III de la primera Década contiene la narración del descubrimiento y exploración del litoral de la Isla de Cuba (Juana o Fernandina o Isla de Pinos) y del puerto de Maisí, llamado por Colón Alfa y Omega, fue dedicado al cardenal Luis de Aragón. Esta parte de la obra, la única que se publicó antes de 1516 (año de la primera edición de la *Utopía*) es, indudablemente, la que inspiró a Moro su libro famoso. Utopía es Cuba (1967: 228).

Repasa fechas, textos y nombres que lo llevan a concluir que las *Décadas* inspiraron la configuración de la comunidad imaginada por Moro y las características benignas de sus ciudadanos.

2 El género literario de la utopía comenzó a consolidarse a fines del Renacimiento; además de Tomás Moro, destacan *La imaginaria ciudad del sol* (1623) de Tommaso Campanella y *La nueva Atlántida* (1624) de Francis Bacon.

A continuación, presenta un somero análisis de *Utopía* (1516) y señala la novedad que significó la obra en el siglo XVI. Moro utiliza la estructura del diálogo filosófico clásico y lo convierte en un material polémico, del cual participa como interlocutor y comentarista. No toma datos de las cartas del explorador italiano, sino que recupera la representación de la isla y sus habitantes, rodeados por poblaciones guerreras. El humanista inglés describe la forma de gobierno, la distribución de bienes, la religión y las costumbres de los utópicos y las contrasta con la sociedad medieval europea (en especial, Inglaterra), a la que critica. Además, Martínez Estrada rebate otra de las suposiciones críticas difundidas en torno de Utopía: Rafael Hitlodeo es la máscara de Pedro Mártir, mientras que Pedro Egidio sería la representación de Erasmo de Rotterdam, amigo de Moro.

Otras páginas están dedicadas a la cita textual de determinados párrafos sobre el paisaje, los habitantes, las viviendas, las leyes, el bien común y la prodigalidad, que Martínez Estrada encuentra semejantes entre ambas obras:

> En las *Décadas*: "Tienen ellos por cierto que la tierra, como el sol y el agua, es común, y que no debe haber entre ellos *mío* y *tuyo*, semillas de todos los males, pues se contentaban con tan poco que en aquel vasto territorio más sobran campos que no le falta a nadie nada. Para ellos es la Edad de Oro [...]".
>
> En *Utopía*: "Estimo –dice Rafael Hitlodeo– que dondequiera que exista la propiedad privada y se mida todo por el dinero, será difícil lograr que el Estado obre justa y acertadamente, a no ser que pienses que es obrar con justicia el permitir que lo mejor vaya a parar a manos de los peores, y que se vive felizmente allí donde todo se halla repartido entre unos pocos que, mientras los demás perecen de miseria, disfrutan de la mayor prosperidad..." (1967: 250) (Cursivas del original).

El ensayo pone de manifiesto que «todo enunciado es un eslabón en la cadena, muy complejamente organizada, de otros enunciados» (Bajtín, 2013: 255). El autor recurre a los textos antiguos para reelaborar el contenido y 'moldearlo' en uno nuevo según sus objetivos persuasivos. Podemos discernir una clara intención discursiva del ensayista, que condiciona la elección del objeto y sus sentidos según la situación de la comunicación (primera etapa de la Revolución Cubana y adhesión a su doctrina). Esa voluntad se realiza en un género discursivo concreto, influido por la especificidad de una esfera social dada, la situación, la temática, la emotividad y la subjetividad el autor. Por lo tanto, «la palabra (el texto) es un cruce de palabras (de textos) en que se lee al menos otra palabra (texto)» (Kristeva, 1981: 190). *El Nuevo Mundo, la isla de Utopía y la isla de Cuba* «se construye como mosaico de citas» (1981: 190), pues absorbe y pone en diálogo discursos precedentes para producir nuevos sentidos dados por esa confluencia. Ello resulta posible gracias a que Martínez Estrada es un lector

con una gran competencia y usa su enciclopedia previa.[3] Según Umberto Eco (2013a: 69-75), todo texto debe ser «actualizado» por su destinatario, ya que contiene elementos «no dichos», no manifiestos, y es necesario que un lector cooperativo renueve su enciclopedia para lograr el trabajo de inferencia, aunque varias veces la competencia del destinatario no sea semejante a la del autor. En este caso, Martínez Estrada demuestra una lectura atenta de las fuentes y formula hipótesis sobre ellas, pero realiza inferencias forzadas que establecen nuevas líneas de sentido en una argumentación alineada con el sistema socialista cubano. Se produce «un cruce de superficies textuales, un diálogo de varias escrituras: del escritor, del destinatario [...], del contexto cultural anterior o actual» (Kristeva, 1981: 188) para fundamentar un razonamiento sesgado. Entonces, Martínez Estrada pone en jaque el límite delgado entre una lectura interpretativa y «el uso indiscriminado» (Eco, 1990: 134) de los textos en pos de una idea a sostener.

2. Estrategias para convencer

Martínez Estrada emplea estrategias (cotejo de fuentes, comparación, enumeración, cita de autoridad, ironía) dirigidas a un 'lector modelo' (Eco, 2013a: 75-76) que cuente con las competencias necesarias –lengua, enciclopedia, léxico y estilo– para interpretar el texto,[4] construido a partir de un «tejido de citas de la cultura» (Barthes, 1987: 69).

3 Según Eco, el intérprete o lector de un texto debe dominar la lengua (conocer el 'diccionario') para entender lo que lee. Además, es necesario que el destinatario desarrolle una serie de interpretaciones, es decir, que se apropie de un fragmento de la enciclopedia («gran archivo», «biblioteca de las bibliotecas») que tenga relación con el texto leído, y así ponga en funcionamiento una parte del conjunto total de interpretaciones posibles (1990: 136).

4 Cotejo de citas: «En las *Décadas*: "Playas con árboles, ásperas y montuosas"; "Hay árboles con flores". En *Utopía*: "Puertos abundantes, protegidos natural y artificialmente"; "un puente de sillería", "una muralla"» (237). Analogía y comparación: «Cuba –como si fuera España– se ha elevado, y los Estados Unidos –como si fueran Inglaterra– han descendido; esto es lo que Martí señaló en 1891 como el surgimiento de una Cuba ideal, de la que presentía cómo habría de ser más que cómo era, y el hundimiento en la codicia, la ambición y la soberbia de la verdadera empresa colonizadora del Coloso Hiperbóreo. En Cuba se dan, ajustadas a las condiciones de la realidad, las virtudes que Moro presagió, y en los Estados Unidos los vicios y perversidades que contenía ya Inglaterra y que parece haberle transmitido como la herencia de los Atridas» (267); «La relación que puede haber, pues, entre el comunismo de Moro y el socialismo marxista-leninista de Fidel Castro es simétrico al despotismo

Por otra parte, el ensayista aclara que no toda Utopía goza del «régimen socialista comunitario» ni sus vecinos y establece la correlación: la descripción corresponde a una zona del archipiélago, ya que a su alrededor existen pueblos salvajes, guerreros, que los acechan, al igual que ocurrió con Cuba en la época del descubrimiento y, podemos inferir, en el contexto de producción del ensayo. El autor subraya la «antevisión o revelación» de Moro sobre el futuro de esas sociedades perfectas (los habitantes eran leales, virtuosos, pacíficos, libres; vivían sin diferenciación de clases y con una distribución equitativa del trabajo), que fueron sometidas por los conquistadores y ahora, por los países capitalistas: «Utopía no es una isla imaginaria y está en las Antillas; se determina la clase de naciones que la rodean, ya semisalvajes, ya ensoberbecidas por la riqueza, que es su religión y su moral, ya de pueblos guerreros. El peligro de los utópicos está fuera de su país, en lo que los rodea y que constituye una permanente amenaza» (1967: 263). La conclusión es que el régimen social de los

de Enrique VIII y de Kennedy. [...] Vale decir que la Utopía de Moro es la Cuba de Pedro Mártir y la del Movimiento 26 de Julio» (271). Enumeración: «[Moro] Toma una sociedad ético-teocrático-laica en que gobiernan el buen sentido, las conveniencias bien entendidas, las virtudes públicas y domésticas, la lealtad, el deseo de paz y bienestar, la indiferencia por la riqueza y el poder, la filosofía estoica del desprecio a lo lujoso por prescindible –en un concepto pragmatista puro–, la conformidad con un standard de vida sencillo y pastoral y con una distribución universal y equitativa del trabajo» (264); «La Cuba colonizada que comienza con Colón bajo la mirada del cronista de Indias Bartolomé de las Casas, sigue un proceso histórico de círculo acumulativo, no progresivo, con Velázquez, Cortés, Martínez Campos y Batista y así llega a 1959» (265-266). Cita de autoridad: «Las relaciones entre la *Utopía* de Moro y las de sus predecesores, la *República*, de Platón, y *La Ciudad de Dios*, de San Agustín, no se han estudiado en un paralelismo como aquí se insinúa. Etienne Gilson en su libro *Evolución de la Ciudad de Dios*, incluye, por supuesto, la obra de Moro entre las anteriores y las ulteriores de teólogos, filósofos y visionarios, a los últimos de los cuales en el terreno de la literatura, debemos agregar: William Morris con *News from Nowhere* y Samuel Butler, con un metaplasmo de ese título y no con una paráfrasis del texto, en *Erewhon*. Ni Gilson ni otros comentaristas de su estilo académico consideran a *Utopía* dentro de las obras de reflexión y de intención anticipatoria o prognóstica, como por ejemplo fue la intención de Leonardo y en nuestros días de Julio Verne y de H. G. Wells» (255-256). Ironía: «Es, en fin, un cuadro edénico de una buena sociedad pequeño-burguesa bastante liberal en cuestiones sexuales que, como Campanella, Moro trata con ingenua osadía de sufragista. No podía esperarse más de un humanista de Corte [...], que llegó a Canciller del Reino Unido y que, por defender la causa perdida de la Iglesia y de una princesa extranjera y de un pueblo inexistente, subió al patíbulo y murió como un mártir si no como un santo» (264-265).

utópicos se corresponde con la actual política revolucionaria marxista-leninista de Cuba, bajo la mira de sus vecinos imperialistas:

> Así, avanzando un tanto selectivamente de comparación en comparación, la operación hermenéutica da como resultado que "Utopía es Cuba", que los barbudos castristas son los Amaurotos mencionados por Moro, y que los habitantes de *Utopía* eran en verdad los siboneyes, «hombres de las cuevas», nombre de una raza autóctona de la actual Cuba. Cinco letras para Utopo, el rey, cinco letras para Fidel, el comandante (Ferrer, 2014: 492).

La imagen proyectada tiene una realización factible en la isla caribeña: «Es un vaticinio que se ha cumplido» (1967: 260). Por lo tanto, en la materia significante del texto subyacen «operaciones discursivas de investidura de sentido» (Verón, 1995: 16) –el ensayo responde a un contexto espacio-temporal específico que lo dota de sentido–, que reaparecen en la superficie a través de ciertas marcas o propiedades significantes (palabras y estrategias discursivas que las representan) creadas según condiciones de producción particulares. Respecto de su reconocimiento, el artefacto provoca distintos efectos, que se actualizarán en una «red significante infinita», ya que se concretan en nuevos discursos. Esto es lo que ya comentamos, siguiendo a Bajtín, debido a que Martínez Estrada 'lee' textos previos y escribe uno nuevo, influenciado por sus ideas de izquierda que se manifiestan en pequeñas huellas discursivas. Observamos una asimetría temporal entre las fuentes utilizadas y la creación del ensayo –que se evidencia en el reconocimiento (Verón, 1993)–: una vez escrito un discurso en determinadas condiciones, estas permanecen y serán siempre las mismas, pero «la recepción está condenada a modificarse indefinidamente» (21). Así, la dimensión ideológica, según Verón, involucra la relación entre este «conjunto significante» y su «condición social de producción». El discurso ensayístico es ideológico porque está determinado por el contexto de producción –bajo la forma de «huellas invisibles»– que buscan un efecto de sentido (1995: 24-31).[5] A la vez, el 'sujeto' Martínez Estrada resulta un agente mediador, un «punto de pasaje» entre la producción y el reconocimiento (en tanto lector de los

5 Eliseo Verón aclara que la ideología «no es un repertorio de contenidos ("opiniones", "actitudes" o, incluso, "representaciones"), [sino] una gramática de generación de sentido, investidura de sentido en materias significantes. Una ideología no puede, entonces, resultar definida a nivel de los "contenidos". Una ideología puede (siempre de manera fragmentaria) manifestarse *también* bajo la forma de contenidos (tal como aparece acaso en lo que corrientemente se llama "discurso político"). [...] El concepto de "ideológico" nada tiene que ver con una noción de "deformación" u "ocultamiento" de un "real" supuesto» (1995: 27-28) (Cursivas del original).

opúsculos humanistas) (1995: 35). Este último se relaciona con la dimensión del 'poder', porque en la lectura del escritor encontramos los efectos de sentido que provocaron en él los textos renacentistas y, posteriormente, él suscitará en sus posibles destinatarios: «todo reconocimiento engendra una producción, toda producción resulta de un sistema de reconocimientos» (1995: 27).

3. La utopía socialista

Según Fredric Jameson (2006), «lo utópico» constituye una palabra clave asociada con la izquierda –comunismo o socialismo–; por el contrario, para la derecha significa «totalitarismo» –estalinismo–. «Lo utópico» se relaciona con un cambio radical de sistema político, es decir, una «sociedad alternativa». En ese sentido, para Martínez Estrada, la Revolución Cubana significaba la concreción de independencia y la erradicación de «la raíz de todos los males»: el oro, el dinero, la propiedad individual (Jameson, 2006: s/p). La isla es un espacio idílico donde un «mundo mejor» puede materializarse con el Socialismo:

> El socialismo y la utopía liberal son una sola y misma cosa en el sentido de que ambos creen que el reino de la libertad y de la igualdad se realizarán solo en un remoto futuro. Pero el socialismo coloca este futuro, de un modo característico, en un punto mucho más específicamente determinado del tiempo, verbigracia, en el período en que se derrumbe la cultura capitalista. Esa solidaridad del socialismo con la idea liberal, en su orientación hacia una meta situada en el futuro, se explica por el hecho de que ambos rehúsan aceptar directa e inmediatamente, como lo hace el conservatismo, el orden existente (Mannheim, 1987: 210).

El ensayo reafirma una idealización de la utopía como símbolo, artificio retórico (Eco, 2013b: 187): un 'lugar-otro' de paz y bienestar identificado con Cuba, que adopta una connotación positiva; entonces, «el mensaje se ha convertido en instrumento ideológico que oculta todas las demás relaciones» (Eco, 2013b: 187-188).[6] Martínez Estrada intenta persuadir mediante recursos expresivos que diseñan un razonamiento sostenido por una «dialéctica moderada entre información y redundancia» (2013b: 200). La ideología es definida como «residuo extrasemiótico» que influye en los acontecimientos semióticos; abarca una visión de mundo común a muchos hablantes y, por esa causa, es un «aspecto del sistema semántico global» (2013b: 182-183). Opera una determinada «visión de mundo» alimentada por conocimientos del autor estructurados en campos semánticos que conforman una «interpretación parcial» valorativa del proceso

6 En América Latina, los pensadores, las utopías y el ensayo constituyeron un «vínculo insustituible» (Piñeiro Iñiguez, 2014: 95).

revolucionario que, al mismo tiempo, constituye una «representación social compartida por un grupo» (Van Dijk, 2005: 18). Se trata de un «mensaje que partiendo de una descripción factual intenta su justificación teórica y gradualmente se incorpora a la sociedad como elemento del código» (Eco, 2013b: 184).[7]

4. Conclusiones

El 'viaje de izquierda' de los intelectuales argentinos (Saítta, 2007) resulta una variante del relato de viaje en el que se construye un nuevo lugar de enunciación, un imaginario que combina una teoría política con la experiencia personal en un lugar determinado. La revolución no solo resultó un hecho político y social, sino que se «espacializó», porque definía un territorio al que todos querían ir. Así, Cuba fue un centro de sociabilidad cultural y política, que atraía a pensadores de distintas latitudes, como Martínez Estrada, que se 'enamoró' del modelo revolucionario y creía en sus promesas. Fue un «actor intelectual constituido por una coyuntura histórica, por una colocación institucional y social, y por una discursividad» (Terán, 2013: 45). La convicción en el cumplimiento de la utopía constituyó un «conjunto de ideas que se apoderaron de [estos] hombres» y los hicieron «creer lo que creyeron, los hicieron ser lo que fueron» (2013: 45). La argumentación del discurso martinezestradiano está impregnada de una intención ideológica (Mannheim, 1987): muestra una «representación social compartida por un grupo» (Van Dijk, 2005), una mirada sesgada que coincide con la de otros intelectuales afines a la ideología socialista. Por aquellos años, la izquierda significaba «el lado de la causa justa», como sostenía Carlos Fuentes en *La nueva novela hispanoamericana* y hemos observado en el pensador argentino. Otorgaba una legitimidad a la práctica del intelectual que se convirtió en un actor social preponderante que podía modificar la condición de las comunidades latinoamericanas pobres, ya que «debían hacerse cargo de una delegación o mandato social que los volvía representantes de la humanidad, entendida indistintamente por entonces en términos de público, nación, clase, pueblo o continente, Tercer Mundo u otros colectivos posibles y pensables» (Gilman, 2012: 59).

7 [Eco] «Coloca a la ideología en el límite superior de la Semiótica porque esta es básicamente un procedimiento retórico, simbólico y cultural. Esta definición es al mismo tiempo una solución para una de las definiciones clásicas de la ideología como "falsa conciencia": entre el mundo que conozco y mi conciencia se interpondrá la ideología como motor del orador que simultáneamente ocultaría o haría visible, en función de un efecto buscado (adhesión, creencia, rechazo) ciertas propiedades del mundo» (Escudero Chauvel, 2017: 12).

Referencias

Bajtín, M. (2013). *Estética de la creación verbal*. Buenos Aires: Siglo Veintiuno.

Barthes, R. (1987). La muerte del autor (pp. 65-71). En *El susurro del lenguaje. Más allá de la palabra y la escritura*. Barcelona: Paidós.

Eco, U. (1990). *Semiótica y filosofía del lenguaje*. Barcelona: Lumen.

Eco, U. (2013a). El lector modelo (pp. 69-89). En *Lector in fabula. La cooperación interpretativa en el texto narrativo*. Buenos Aires: Sudamericana.

Eco, U. (2013b). *La estructura ausente*. Buenos Aires: Debolsillo.

Escudero Chauvel, L. (2017). El regreso de un concepto controvertido. *deSignis*, 26, 11-17. Disponible en: https://www.designisfels.net/capitulo/i26-01-el-regreso-de-un-concepto-controvertido/ [Fecha de consulta: 27/06/22]

Ferrer, C. (2014). *La amargura metódica. Vida y obra de Ezequiel Martínez Estrada*. Buenos Aires: Sudamericana.

Gilman, C. (2012). *Entre la pluma y el fusil. Debates y dilemas del escritor revolucionario en América Latina*. Buenos Aires: Siglo Veintiuno.

Jameson, F. (2006). La política de la utopía. *AdVersuS. Revista de Semiótica*, III, 6-7, agosto-diciembre. Disponible en: http://www.adversus.org/indice/nro6-7/articulos/articulo_jameson.htm [Fecha de consulta: 01/07/22]

Kristeva, J. (1981). La palabra, el diálogo y la novela (pp. 187-225). En *Semiótica I*. Madrid: Editorial Fundamentos.

Mannheim, K. (1957). *Ensayos de la sociología de la cultura*. Madrid: Aguilar.

Mannheim, K. (1987). *Ideología y Utopía. Introducción a la sociología del conocimiento*. México: Fondo de Cultura Económica.

Martínez Estrada, E. (1967). El Nuevo Mundo, la isla de Utopía y la isla de Cuba (pp. 221-271). En *En torno a Kafka y otros ensayos*. Barcelona: Seix Barral.

Piñeiro Iñíguez, C. (2014). *Pensadores latinoamericanos del siglo XX*. Buenos Aires: Ariel.

Ramírez Fierro, M. (2008). Utopía (pp. 541-543). En H. Biagini y A. Roig (Dir.). *Diccionario del pensamiento alternativo*. Buenos Aires: Biblos.

Saítta, S. (2007). *Hacia la revolución: viajeros argentinos de izquierda*. México: Fondo de Cultura Económica.

Tarcus, H. (2009). *Cartas de una hermandad. Leopoldo Lugones, Horacio Quiroga, Ezequiel Martínez Estrada, Luis Franco, Samuel Glusberg*. Buenos Aires: Emecé.

Terán, O. (2013). *Nuestros años sesentas. La formación de la nueva izquierda intelectual argentina*. Buenos Aires: Siglo Veintiuno.

Van Dijk, T. A. (2005). Política, ideología y discurso. *Quórum Académico*, 2, 2, julio-diciembre, 15-47.

Verón, E. (1993). *La semiosis social. Fragmentos de una teoría de la discursividad*. Barcelona: Gedisa.

Verón, E. (1995). *Semiosis de lo Ideológico y del Poder. La mediatización*. Buenos Aires: Universidad de Buenos Aires.

Eva Gómez Fernández
De Thomas Dixon a William Luther Pierce: la literatura y el cine como herramienta de control social

1. Introducción

Thomas Dixon (1864-1946) y William Luther Pierce (1933-2002) fueron dos supremacistas blancos estadounidenses que, aunque nacieron en un momento histórico distinto, tuvieron unos ideales comunes y compartieron una trayectoria biográfica similar: fueron novelistas y políticos. Dixon fue uno de los máximos exponentes de la segregación racial y Pierce defendió a ultranza la Segunda Enmienda, esto es, el derecho de la ciudadanía, en su caso blanca, a portar armas. Sin ser conscientes de ello, sentaron las bases del aceleracionismo, que es una categoría terrorista de signo neonazi que aboga por desestabilizar el sistema a través de una guerra racial (Gil, 2021:21).

A través de sus novelas distópicas presentaron dos organizaciones 'heroicas', el Ku Klux Klan (KKK), para Dixon, y la Orden, para Pierce, que salvaguardaban el orden comunal, defendían la pureza racial, la importancia de la familia como núcleo central de la sociedad y, finalmente, el nativismo entendido como la ideología política que otorga una situación de privilegio a los nacionales frente a los foráneos. Los dos ideólogos rechazaron el comunismo y el capitalismo porque los consideraban rasgos extranjerizantes que habían sido creados para erradicar el cristianismo. Thomas Dixon se adscribió al israelismo británico, esto es, la doctrina del fundamentalismo cristiano que defiende que el pueblo elegido de Dios es el de los colonos británicos que se instalaron en el Este de América en lugar de los judíos (Chip y Lyon, 2000: 121). Por el contrario, Pierce, aunque reconoció la importancia que había desempeñado esa religión en la Historia, fue ateo y se acercó al esoterismo nazi.

La literatura y el cine actuaron, en ambos casos, como una herramienta propagandística diseñada para controlar a la sociedad. Las creaciones de Dixon, ambientadas en el segundo tercio del siglo XIX, presentaron un planteamiento anti-inmigración y racista que se acercaron a la agenda política, tanto del Partido Republicano, como del Partido Demócrata. Tras la Guerra de Secesión, término con el que se conoce a la Guerra Civil estadounidense que acaeció entre 1861 y 1865, se abolió la esclavitud, pero no se erradicó la segregación racial.

Este *apartheid* que se oficializó en el periodo posbélico o Reconstrucción, es decir, desde 1865 hasta 1877, se caracterizó por dos hitos. El primero, cuando se disolvió el primer Ku Klux Klan, que resurgió con fuerza en los primeros años del siglo XX, en parte, motivado por las obras de Dixon (Mudde, 2018: 5). En el segundo, se proclamó la legislación segregacionista Jim Crow, que estuvo vigente hasta 1967. Así, no es extraño que los escritos de este signo gozaran de gran popularidad si se tiene en cuenta lo arraigado que estaba el racismo en el país norteamericano.

Cuando concluyó la segunda contienda mundial y en los años cincuenta con el predominio del anticomunismo, la extrema derecha amoldó su discurso para participar en el juego democrático. El Partido Nazi Americano (PNA) fue liderado por George Lincoln Rockwell que adoptó el simbolismo del nacionalsocialismo alemán para frenar el avance del comunismo. Al contrario que el pangermanismo hitleriano, se reformuló su base racial para reemplazarlo por el nacionalismo blanco. Este, generalmente conocido como supremacismo, creó una identidad trasnacional que aglutinaba en su seno a toda la población caucásica. En ese contexto, uno de los discípulos de Rockwell, William Luther Pierce, contribuyó a expandir esta impronta a través de dos novelas distópicas, *Los Diarios de Tuner* de 1978 y *Cazador* de 1989. Estas se encuadran dentro del subgénero literario que se conoce con el nombre de preparacionismo o survivalismo, que, pese a haber surgido como un movimiento literario en el decenio de los treinta, se desarrolló en el de los ochenta y presentaba un futuro apocalíptico en el que, el enemigo internacional del momento, a saber, la Unión Soviética, ejercería un dominio absoluto sobre los países occidentales (Pérez Triana, 2020).

Se analizarán los temas más destacados de estas obras para comprender cuáles fueron las mutaciones de la ultraderecha y qué rasgos se retroalimentaron de forma intrageneracional. Para ello, se hará una exégesis de cinco novelas que escribió Dixon y se hará hincapié en los dos largometrajes que se inspiraron en sus libros. De Pierce se tendrán en cuenta sus novelas, un escrito en el que tildaba de democrático al Tercer Reich y, por último, una serie de informes del Federal Bureau of Investigation (FBI) que recogieron información relevante sobre su vida y sobre sus actividades terroristas.

2. Thomas Dixon Jr. (1864-1946)

2.1. Semblanza biográfica

Thomas Dixon Jr. nació en el seno de una familia acomodada de Carolina del Norte. Sus dos referentes fueron su padre, Thomas Jeremiah Dixon, un pastor baptista que proporcionaba asistencia moral a las gentes de la localidad de Greensboro, y su tío materno, Leroy McAfee, que había sido un coronel del ejército confederado. Su infancia trascurrió durante la Reconstrucción, es decir, en época de posguerra civil, y uno de los recuerdos que lo condicionó fue cuando una mujer se acercó a su padre para denunciar que un miembro de la comunidad afrodescendiente había violado a su hija. Esa noche, el Ku Klux Klan asesinó al supuesto violador. Más tarde, supo por su madre que tanto su tío como su padre eran integrantes de esa organización supremacista (Lyerly, 2006: 81-85). Esa anécdota le valió para que, tras concluir sus estudios en Derecho, se presentase como candidato a la Asamblea de Carolina del Norte con veinte años con la intención de ensalzar la labor del ejército confederado. Contradictoriamente, con esa edad no podía votar, pero si presentar su candidatura. Sus dotes oratorias y su discurso a favor de la segregación le ayudaron a ostentar el cargo durante una breve temporada. Cuando abandonó su carrera política, se ordenó pastor baptista.

En esos años, escribió diversas novelas donde ensalzó al KKK concediéndole una labor mesiánica. Ese grupo fue disuelto en 1871 por el presidente Ulysses S. Grant. Posteriormente, las obras de Dixon, *Trilogías sobre la Reconstrucción* (1905-1907) y *Trilogía sobre el socialismo* (1903-1911), inspiraron al segundo Klan, aunque este incorporó unos sentimientos antijudíos y anticatólicos con los que no comulgaba el político.

2. Temática de su obra

En su ideario destacaron particularmente dos temas, la segregación racial y la crítica a la modernización. Estos rasgos implicaron, desde su perspectiva, la quiebra de la civilización occidental, cristiana y blanca.

La cosmovisión dixoniana contemplaba que el sistema democrático era el origen de la quiebra de las costumbres y de las tradiciones, porque sería el resultado de un Nuevo Orden Mundial proclive al mestizaje, al ateísmo y al sufragismo, tres elementos que subvertían el orden comunal idílico de las Sagradas Escrituras (Dixon, 2008: 113). Sus denuncias se centraron, fundamentalmente, en los ciudadanos blancos del sur que no eran ni confederados ni esclavistas, a quién designó con el epíteto de 'traidores blancos del Sur' (Dixon, 2017:70).

En sus sagas demonizó a los afrodescendientes ridiculizando su dialecto cacofónico que derivaba del inglés. En sus textos, su analfabetismo iba acompañado de un perfil criminal que afectaba, en especial, a las mujeres blancas, que se convertían en el objeto de su brutalización sexual. Así, defendió que esa parte de la sociedad fuera expulsada del territorio y enviada al continente africano (Dixon, 2008: 40-45). Culpó a ese supuesto Nuevo Orden Mundial de haber implantado una esclavitud blanca en detrimento de la negra porque un sector minoritario de la población negra había ingresado en las órdenes religiosas (Dixon, 2002: 51).Dixon fue un anti-demócrata recalcitrante y estaba en contra de la igualdad, por eso articuló un discurso en torno al evangelismo social que aunaba el cristianismo, entendido como una forma de atraer a los hombres blancos a las iglesias para impedir que los nuevos predicadores ejercieran sus funciones, con un milenarismo comunitario que presentaba a la comunidad como el centro que regía la vida de los pueblos (Brundage, 2006: 27). Para sustentar su argumentación, expresó que el 'Imperio Invisible de Caballeros Anglosajones', es decir, el Ku Klux Klan, era la única herramienta que podría frenar la corrupción del sistema (Dixon, 2002: 44).

La modernización fue reprobada en su obra porque, simultáneamente a la democracia, influyó en el proceso de industrialización y emergió de manos del capitalismo, del socialismo y del sufragismo. Estos dos últimos subvertían los roles de género que se habían asignado tradicionalmente a los hombres y a las mujeres. En varias ocasiones intercambió el término socialismo por el de sufragismo como si se tratara de dos sinónimos porque tenía la firme convicción de que el socialismo, en tanto que doctrina proveniente del 'extranjero', corrompía a las mujeres (Dixon, 2011: 70). Constantemente, desacreditaba a las sufragistas que luchaban por las conquistas sociales y, como arma para demonizarlas, expresó que eran inferiores a través de términos despectivos como 'asexuales', 'ninfómanas' y/o 'defectuosas' (Dixon, 2018: 32).

En su planteamiento, el único sistema social que podría garantizar el funcionamiento de la comunidad tomaba una base teocéntrica que abogaba por una desigualdad armónica en la que las mujeres estuvieran supeditadas a los hombres y que los pobres lo estuvieran a los ricos. Las mujeres deberían permanecer en el ámbito privado para encargarse de las labores domésticas, del cuidado de los ancianos y de la crianza de la progenie, quedando así encuadradas en el prototipo de feminidad victoriano que recibía el nombre de 'Ángel del Hogar'. En su ideario, no se contemplaban ni el mestizaje ni los matrimonios interraciales (Dixon, 2008: 44). Los hombres blancos debían vincularse a la esfera pública a través de su trabajo en la parroquia. El evangelismo social, por tanto, presentaba un cariz misógino y heteropatriarcal.

2. 3. La obra de Dixon en el cine

Sus obras se plasmaron en el cine de D.W Griffith y de Harley Knoles, donde el propio escritor actuó como asesor. En el primer caso, *The Clansman* inspiró el filme de *The Birth of a Nation* de 1915, en el que, con una gran puesta en escena, se presentó a los integrantes del Klan como los salvadores de la Patria que defendían a la ciudadanía de los estadounidenses negros, reflejados como unos violadores sedientos de sangre. El filme incorporó la cruz ardiendo que se situaba enfrente de las casas de los ciudadanos, así como también ciertas prácticas de tortura que no tenían precedente. El segundo Klan se apropió de estos elementos, que se generalizaron hasta bien entrados los años sesenta.

Harley Knoles adaptó en 1919 la *Trilogía del Socialismo* bajo el título de *Bolsevism on Tria,l* con motivo de lo que la historiografía ha denominado 'Primer Susto Rojo' y hace referencia al temor que existía en el país hacia la expansión de la extrema izquierda y del anarquismo como consecuencia del triunfo de la Revolución Rusa un bienio antes (Bennett, 1995: 183-189). Abanderando el discurso del predicador baptista, Knoles presentó que la modernización había coadyuvado a la quiebra del orden comunal y al surgimiento del capitalismo. Ese sistema económico presentaba dos inconvenientes: el primero, que las mujeres abandonasen sus tareas domésticas para trabajar en fábricas; el segundo, que se desarrollase una lucha de clases que alterase el orden orgánico de la sociedad, provocando el desarrollo del socialismo.

La literatura y el cine son dos recursos que se utilizan con fines políticos con la finalidad de articular un discurso del odio que puede calar fuertemente en una ciudadanía desinformada que no dispone de las herramientas necesarias para decodificarlo. Este es el caso del (mal) uso político que ejerció Thomas Dixon Jr.

3. William Luther Pierce (1933-2002)

3. 1. Semblanza biográfica

William Luther Pierce nació en Atlanta, Georgia, y provenía de una familia que descendía de la aristocracia sureña antes de que se iniciara la Reconstrucción y que después se convirtió en un núcleo familiar precarizado. Su padre falleció y, dados los apuros económicos que debía afrontar la matriarca, tuvieron que mudarse en varias ocasiones. A consecuencia de su elevado coeficiente intelectual, ingresó en la universidad un año antes de lo normal para cursar la licenciatura de Física y más tarde obtuvo el doctorado (FBI, 1967: 1-16). Sus actividades políticas se iniciaron a mediados de los años sesenta con motivo del

Movimiento por los Derechos Civiles, una iniciativa que consideró orquestada por el sionismo. En esos años, se encargó del departamento de prensa del Partido Nazi Americano porque mantenía una relación estrecha con el presidente del mismo, el neonazi George Lincoln Rockwell, y editó el boletín *The National Socialist World* (FBI, 1966: 1-4). Más tarde, colaboró en los tabloides *Attack*, medio en el que puso por escrito sus conocimientos para crear artefactos explosivos caseros (FBI, 1972: 1-6), y *Action*, donde dejó constancia de que estaría dispuesto a poner bombas en la sede central del FBI (FBI, 1975: 1-13).

Decepcionado con el rumbo del ANP tras el asesinato de Lincoln Rockwell, emprendió su carrera en solitario y anunció en 1974 la fundación de la organización política de corte neonazi que, hoy en día, sigue en activo: Alianza Nacional (AN), que aspiraba difundir el supremacismo blanco, eliminar el mestizaje y oponerse al consumo de estupefacientes (FBI: 1975: 1-6).

En 1978 escribió, bajo el pseudónimo de Andrew Macdonald, *Los Diarios de Turner*, una novela gráfica que se publicó en fascículos; *White Will*; y, en 1989, *Cazador*, donde dejaba constancia de su ideario político: el establecimiento de un etnoestado blanco, la guerra racial y la erradicación de la democracia.

3. 2. Temática de su obra

Hay dos tópicos que resaltan en especial. La necesidad de crear un etnoestado blanco para frenar al progresismo, al sionismo y al mestizaje, así como también la defensa de la Segunda Enmienda.

Enunció dos teorías conspirativas, aunque no lo hizo directamente como tal, que, en la actualidad, son indisolubles de los grupúsculos ultraderechistas. La primera, es la del Estado profundo, que sugiere que, paralelamente al gobierno oficial, hay otro clandestino que está regido por judíos y por políticos progresistas que aspiran a acabar con la pureza racial, al permitir los matrimonios interraciales; a concluir con la familia tradicional, con el movimiento feminista y el consecuente empoderamiento femenino; y a redactar una legislación que avala los derechos de las parejas homosexuales (Pierce, 2019: 50-78). Contempló la posibilidad de erradicar a los intitulados 'traidores raciales' con una serie de linchamientos que se producirían el Día de la Cuerda (Pierce, 2019: 113).

Según la segunda teoría, el Gobierno de Ocupación Sionista apoyaba que paulatinamente el gobierno de Israel controlara todos los gobiernos del mundo porque permitiría la filtración de 'agentes judíos' en las instituciones políticas, legislativas y judiciales. Muchos de ellos fomentarían desde sus cargos la prostitución y la pedofilia; a la vez que financiarían la industria pornográfica (Pierce,

1989: 55-65). Todo ello formaría parte de un plan para destruir los valores tradicionales.

En lo que respecta al uso de las armas, avalado por la Segunda Enmienda, su postura era directa: estaba en contra del control armamentístico que pudiera hacer el gobierno. Así, consideraba que las restricciones sobre este aspecto daban licencias a la ciudadanía para revelarse en contra de las políticas dictadas desde Washington D.C. Para reflejar que esta censura formaba parte de la tiranía, puso como ejemplo de plena libertad (para los blancos) al Tercer Reich que permitió a su ciudadanía portar armas con orgullo (Pierce, 1994: 3). Incitó a la revolución e inició una 'revolución sin líderes', es decir, no había ninguna organización central, sino que, desde el municipio, se debían crear asociaciones milicianas terroristas que atentasen contra edificios emblemáticos como el Senado, el Congreso o sedes de inteligencia nacionales (Pierce, 2019: 53-58). Sus objetivos no eran solo políticos de izquierdas, judíos, homosexuales o miembros de cualquier minoría étnica, sino también ancianos y niños que no formasen parte de su cosmovisión racial (Pierce, 1989: 15).

Pierce, que adaptó y reformuló la base doctrinal de Dixon, inauguró una nueva estrategia terrorista de ultraderecha a través de la 'revolución sin líderes' que usaría el conflicto racial para establecer un etnoestado blanco. Esta técnica terrorista recibe el nombre de 'aceleracionismo' y, aun hoy, está presente en el movimiento de milicias que se inspiró en los escritos del ideólogo oriundo de Atlanta.

Finalmente, aunque su ideal de la feminidad está en las antípodas de lo que representa el empoderamiento feminista, apostó por el arquetipo de las mujeres contra-revolucionarias, esto es, que, aunque no estuvieran adscritas al modelo victoriano del 'Ángel del Hogar', debían encargarse de la crianza de las nuevas generaciones, pero también estimó oportuno resaltar que su labor antigubernamental sería de gran ayuda para la causa. Ahora bien, aunque estas pudieran participar en las actividades terroristas que planteó en sus libelos, eran los hombres los únicos que podían ejercer el derecho a veto.

4. Conclusiones

Estos propagandistas no tuvieron dificultades para adoctrinar a un público que era proclive al racismo, si se tiene en cuenta que estaba sujeto al *habitus*, es decir, que interiorizaba unas pautas de forma intergeneracional por la agenda política que había implantado el bipartidismo estadounidense. Hay que recordar que, aunque se aboliera la esclavitud, la segregación racial estuvo institucionalizada hasta los años sesenta del siglo XX.

Se ha apuntado que las ideas supremacistas propugnadas por Dixon y por Pierce, independientemente de su coexistencia, lejos de reemplazarse se yuxtapusieron porque la extrema derecha, al igual que todos los fenómenos ideológicos, se adecúa a las coyunturas socio-políticas del momento histórico al que pertenece. Es por ese motivo que el párroco baptista encumbró un mensaje en torno al israelismo británico, mientras que el bioquímico, apropiándose del nacionalismo blanco, sin descartar la importancia que había tenido el cristianismo, dirigió su relato hacia la lucha contra el mestizaje y contra el sionismo. El comunitarismo continuó siendo el epicentro de sus respectivas doctrinas porque simbolizaba la lucha frente a la modernización y a la corrupción del sistema, si bien presentaban una desemejanza: Dixon confiaba en la comunidad para poner en práctica su evangelismo social, mientras que Pierce apelaba a la municipalidad para configurar una alternativa violenta que produjera la quiebra en el sistema.

Ambas visiones fueron fundamentales para comprender los orígenes de las posturas antigubernamentales que proliferan en Estados Unidos. Estos dos planteamientos antidemocráticos, racistas y antigubernamentales han servido como referente nacional, pero también, en especial las obras de Pierce, se han plasmado a nivel internacional, esencialmente en el continente europeo. Una muestra que así lo respalda es la Matanza de Utøya perpetrada en 2011 por el noruego Anders Breivik o el Asalto al Capitolio de Washington D.C. el seis de enero de 2021 que protagonizaron grupúsculos de ultraderecha. Breivik cometió el atentado motivado por las teorías de conspiración que difundió Pierce, y la irrupción al Capitolio fue recogida en la obra de Pierce, pues, recordemos, instigaba a la revolución a través de la violencia. Estos dos hitos ayudan a comprender la importancia que tiene el aceleracionismo hoy en día, aunque la historiografía no lo haya abordado por el momento.

Referencias

Arias Gil, E. (2021). *Aceleracionismo y extrema derecha ¿Hacia una nueva oleada terrorista?* Almería: Editorial Círculo Rojo.

Bennett, D.H. (1995). *The party of fear: The American Far-Right from Nativism to Militia Movement*. Nueva York: Vintage Books.

Brundage. W.F. (2006). Thomas Dixon: American Proteus. En Michele K. Gillespie and Randal L. Hall (Eds.), *THOMAS DIXON JR. and the Birth of Modern America* (pp. 23-45). Baton Rouge: Louisiana State University Press.

Chip, B. y Lyon, M. N. (2000). *Right-Wing Populism in America: Too Close for Comfort*. Nueva York: The Guilford Press.

Dixon, T. (2002). *The Leopard's Spots: A Romance of the White Man's Burden*. The project Gutenberg. Disponible en https://www.gutenberg.org/files/54765/54765-h/54765-h.htm [Fecha de consulta: 07-02-2022].

Dixon, T. (2008). *The Clansman: An Historical Romance of the Ku Klux Klan*. The Project Gutenberg. Disponible en https://www.gutenberg.org/ebooks/26240 [Fecha de consulta: 07-02-2022].

Dixon, T. (2011). *Comrades A Story of Social Adventure in California*. The Project Gutenberg. Disponible en https://www.gutenberg.org/files/35447/35447-h/35447-h.htm [Fecha de consulta: 07-02-2022].

Dixon, T. (2017). *The Traitor: A Story of the Fall of the Invisible Empire*. The Project Gutenberg. Disponible en https://www.gutenberg.org/ebooks/54766 [Fecha de consulta: 07-02-2022].

Dixon, T. (2018). *The One Woman: A Story of Modern Utopia*. The Project Gutenberg. Disponible en https://www.gutenberg.org/ebooks/6037 [Fecha de consulta: 07-02-2022].

FBI (1966). William Luther Pierce. FOIA: Pierce, William L.-HQ-1. 6-10-1966. Disponible en https://archive.org/details/foia_Pierce_William_L.-HQ-1/page/n27/mode/2up?q=phy [Fecha de consulta: 07-02-2022].

FBI. (1967). *William Luther Pierce*. FOIA: Pierce, William L.-HQ-1. 22-11-1967. Disponible en https://archive.org/details/foia_Pierce_William_L.-HQ-1/page/n27/mode/2up?q=phy [Fecha de consulta: 07-02-2022].

FBI. (1972). *William Luther Pierce aka Luther Pierce*. FOIA: Pierce, William L.-HQ-2. 04-09-1972. Disponible en https://archive.org/details/foia_Pierce_William_L.-HQ-2/page/n15/mode/2up?q=attack [Fecha de consulta: 07-02-2022].

FBI. (1975). *William Luther Pierce*. FOIA: Pierce, William L.-HQ-2. 08-01-1975. Disponible en https://archive.org/details/foia_Pierce_William_L.-HQ-2/page/n15/mode/2up?q=national+alliance [Fecha de consulta: 07-02-2022].

FBI. (1975). *William Luther Pierce*. FOIA: Pierce, William L.-HQ-3. 19-08-1975. Disponible en https://archive.org/details/foia_Pierce_William_L.-HQ-3/page/n11/mode/2up?q=action [Fecha de consulta: 07-02-2022].

Lyerly, C.L (2006). Gender race in Dixon's religious ideology. En Michele K. Gillespie and Randal L. Hall (Eds.), *THOMAS DIXON JR. and the Birth of Modern America* (pp. 80–104). Baton Rouge: Louisiana State University Press.

Mudde, C. (2018). *The Far Right in America*. Nueva York: Routledge.

Pérez Triana, J. M. (2020). Guerracivilismo en EE. UU.: The Boogaloo. *Guerras Posmodernas*. Disponible en https://guerrasposmodernas.com/2020/06/04/guerracivilismo-en-ee-uu-the-boogaloo/ [Fecha de consulta: 02-02-2022].

Pierce, W.L. (1994). *Gun control in Germany: 1928–1945. Attitude of the Hitler government toward private ownership of firearms*. National Vanguard Books.

Pierce, W.L. (1989). *Hunter*. National Vanguard Books.

Pierce, W.L. (2019). *The Turner Diaries*. Cosmotheist Books.

Maite Goñi Indurain

Y el recuerdo se hizo canción. La construcción del discurso memorialista a través de la música popular[1]

1. Introducción

En este trabajo nos proponemos analizar el discurso memorialístico que podemos encontrar en la música popular de la segunda mitad el siglo XX y las primeras décadas del XXI. El objetivo primordial es estudiar la manera en la que se presenta la memoria traumática del conflicto bélico contribuyendo así a la elaboración de un discurso combativo que, apelando al espíritu antifascista, sirve no solo para denunciar la injusticia identificada con la desmemoria del pasado, sino también para contribuir a la movilización del público bien para implicarse en la recuperación de la denominada memoria histórica bien en las luchas sociales específicas que estaban teniendo lugar.

2. ¿Influye la música popular en el discurso social sobre la memoria?

A la hora de responder a esta pregunta es importante tener en cuenta que la música popular, en tanto que expresión cultural, constituye una manera de reflejar la realidad y de contribuir a los sistemas simbólicos de la sociedad a la que pertenece. De manera que, al abordar en sus letras, o mediante su composición, un conflicto encarna y engloba las concepciones colectivas que existen respecto a este. Dicho de otra manera, la música (y por extensión toda representación cultural) construye marcos de interpretación que influyen en el debate público, por esta razón, no hay que obviar su capacidad funcional que se materializa en su poder de crear conciencia y movilización política (Eyerman y Jamison, 1998: 23-24). Esta vinculación a la que nos referimos no responde a un orden natural, es decir, no se produce de manera automática u orgánica,

[1] Este trabajo se enmarca en la producción académica del Grupo de Investigación «IdeoLit» (GIU21/003) y ha sido posible gracias a la financiación de la Universidad del País Vasco/Euskal Herriko Unibertsitatea.

sino que responde a construcciones culturales concretas que se generan debido a circunstancias específicas que en otros contextos darían resultados muy distintos (Middleton, 1990: 16). Por lo tanto, al analizar este tipo de producción cultural, atender al contexto en el que surge resulta fundamental e insoslayable, como veremos más adelante.

Por otra parte, en el desarrollo de movilizaciones sociales a lo largo de la historia las producciones culturales que las han acompañado, y contribuido a estas, han sido creadas y recreadas sucesivamente, quedando como testimonio para alentar a los activistas y luchadores ulteriores (Eyerman y Jamison, 1998: 1–2). Esto es, en nuestro caso, las canciones no solo participan de las movilizaciones sociales a las que se adscriben sino que sirven también como lugares de memoria colectiva, espacios de encuentro que ayudan a las distintas generaciones de participantes de una lucha a identificar los antecedentes de esta, su lugar en ella así como una fuente de conocimiento que les sirve para que sus mensajes sean más efectivos[2].

3. Análisis del corpus cancioneril seleccionado

El conjunto de composiciones que nos proponemos analizar es muy extenso y abarca varias décadas (desde 1963 hasta 2019), por esta razón, pensamos que en lugar de realizar un análisis detenido de cada una de ellas siguiendo un orden cronológico, sería más adecuado clasificarlas en tres grupos y atender a las características de cada uno de ellos. Así, en primer lugar, estarían aquellas que colocan el conflicto en un momento del pasado y aluden a él como el conflicto fundador de la sociedad contemporánea. En segundo lugar, las canciones que presentan la contienda como un símbolo que representa un momento de lucha y movilización ciudadana. En tercer y último lugar, están las canciones que se

2 «Desde una perspectiva constructivista, ya no se trata de lidiar con los hechos sociales como cosas sino de analizar cómo los hechos sociales se hacen cosas, cómo y por quién son solidificados y dotados de duración y estabilidad. Aplicado a la memoria colectiva ese abordaje se interesará, por lo tanto, por los procesos y actores que intervienen en el trabajo de constitución y formalización de las memorias. Al privilegiar el análisis de los excluidos, de los marginados y de las minorías, la historia oral resaltó la importancia de memorias subterráneas que, como parte integrante de las culturas minoritarias y dominadas, se oponen a la "memoria oficial", en este caso a la memoria nacional» (Pollack, 2006: 18). Esto es, la música popular otorga a un grupo marginado, como los represaliados por la guerra y a sus sucesores un espacio para conformar su identidad y reivindicarla.

hacen eco del discurso memorialístico del movimiento para la recuperación de la memoria.

3.1. Remembranza de la guerra civil española

Empezamos por canciones que pertenecen al primer grupo que, como ya hemos comentado, presentan como principal característica la remembranza de la guerra civil española. Las cuatro canciones a las que vamos a aludir son: *Los gallos* de Chicho Sánchez Ferlosio[3], *Ay, Carmela*, escrita por Jesús Munárriz y musicalizada por Luis Eduardo Aute, aunque quien la popularizó fue Rosa León[4]; *Spanish Bombs* del grupo The Clash[5] y *Fosa común* del grupo Gatillazo[6]. De estas canciones destacamos dos características: por una parte, una representación maniquea de los dos bandos contendientes en la guerra civil española, en la que se realiza un retrato sanguinario y extremadamente violento del bando nacional y vencedor del conflicto, pues se hace hincapié en las matanzas y la represión que ejerció sobre el bando vencido[7]. En contraposición a lo que hemos comentado hasta ahora, la representación del bando republicano está influenciada por una mirada nostálgica. En las canciones se le presenta como un modelo del pasado para los luchadores antifascistas contemporáneos, construyendo una suerte de genealogía. Así, por ejemplo, la revisión del popular *Ay, Carmela* de Aute y Munárriz se construye sobre el tópico *Ubi sunt?* evocando a los luchadores que perdieron la guerra civil española y que durante 40 años fueron condenados al silencio y al olvido[8] (Goñi Indurain, 2020: 134–135).

3 Esta canción forma parte del álbum *Canciones de la resistencia española* (1963) en el que se incluían canciones populares de la guerra civil española y no pudo publicarse en España hasta después de la muerte del dictador.
4 Se trata de una revisión de la popular *¡Ay, Carmela!* de la Guerra Civil, una de las canciones más cantadas en el bando republicano y que funcionaba como una crónica de las acciones militares (Ladrero, 2019: 137)
5 Pertenece al disco *London Calling* (1979) en el que el grupo británico abordaba cuestiones sociales muy presentes en el debate público del momento en el Reino Unido: el desempleo, conflictos raciales, el impacto de las drogas, etc.
6 Esta canción comparte título con el álbum en el que se incluye y que fue el primer disco del grupo que vio la luz en 2005.
7 "The freedom fighters died upon the hill/ They sang the red flag/ They wore the black one/ But after they died it was Mockingbird Hill/ Back home the buses went up in flashes/ The Irish tomb was drenched in blood/ Spanish bombs shatter the hotels/ My senorita's rose was nipped in the bud" (*Spanish Bombs*).
8 «Ay, Carmela, la del Ebro/ Tu delito fue soñar/ y despertar de aquel sueño./ Pero tu nombre ha quedado/ en la canción de tu pueblo» (*Ay, Carmela*).

En segundo lugar, encontramos de una manera más o menos explícita en las canciones, una advertencia que se dirige tanto al propio régimen, como el caso de *Los gallos* de Chicho Sánchez Ferlosio que fue escrita en plena dictadura, como a los defensores de ideas fascistas o a quienes no criticaron la represión a la que se sometió al bando vencido[9]. La finalidad de este aviso es alentar la lucha antifascista anunciando un futuro libre de persecución y represalias políticas. Otro ejemplo lo encontramos en *Fosa Común*, en la que se recuerda, dirigiéndose a los defensores de la dictadura y de su herencia, la vigencia del sufrimiento originado en plena guerra debido a la represión contraponiendo la violencia de estos con los defensores de la ideología que representaba la verdad y la democracia, que en este caso se vincula con el banco vencido:

> Aquellos que apretaron el gatillo no debieran olvidar
> que aquellas balas no mataron todo, nadie mata a la verdad.
> En una cuneta, entre calaveras agujereadas nació la democracia (*Fosa común*).

3.2. Conflicto bélico como símbolo de lucha contra la injusticia

En cuanto a las canciones del segundo grupo, lo componen aquellas que utilizan el conflicto civil como símbolo de lucha para denunciar situaciones de injusticia contemporáneas de las canciones. Estas son *Spanish Civil War* de Phil Ochs[10], *No somos nada* del grupo de punk La Polla Records[11] y *No pasarán* de Los chikos del maíz[12].

Las tres pertenecen y se refieren a tres momentos históricos bastante distantes en el tiempo, pero todas emplean la Guerra Civil para censurar situaciones de violencia e injusticia. Así, Phil Ochs denuncia los pactos militares y económicos que Estados Unidos llevó a cabo con la dictadura en los años sesenta, lo cual supuso el comienzo del fin del bloqueo político al que se había sometido a España como repulsa al gobierno franquista; señala la violencia del bando nacional durante la Guerra Civil, así como sus vínculos con el nazismo

9 «Gallo negro, gallo negro/ gallo negro, te lo advierto/ no se rinde un gallo rojo/ más que cuando está ya muerto» (*Los gallos*).
10 Fue escrita en 1963 aunque no fue recogida y publicada en un disco hasta 1989 formando parte de la compilación *The Broadside Tapes 1*.
11 Esta canción comparte título con el álbum del que formaba parte en 1989 y como toda la discografía del grupo alavés, se caracterizaba por unas letras llenas de denuncia política.
12 Forma parte del disco *Comanchería* publicado en 2019 tras unos años de parón de la banda de rap valenciana.

y recuerda al bando vencido reivindicando su lucha antifascista. La canción de La Polla Records consiste en una apelación a los que en ese momento, años ochenta, ostentaban el poder, los socialistas, a los que se acusa de traicionar a las capas obreras a las que ellos pertenecen y a los combatientes de la contienda de la que se proclaman herederos[13]. Por último, en la letra de *No pasarán* encontramos tanto referencias a la guerra, como el mismo título que alude al grito de resistencia del Madrid sitiado durante la guerra y que se atribuye a la Pasionaria, como a víctimas de grupos neofascistas como Yolanda González, Carlos Palomino o Guillem Agulló, los tres asesinados después del fin de la dictadura, todo ello con el fin de mostrar la pervivencia de la violencia fascista hasta nuestros días[14].

La otra característica que las relaciona es que todas están dirigidas a alguien en segunda persona, es decir, se apela al oyente directamente. En el caso de Ochs y de La Polla con una clara intención de criticar ciertas acciones y conductas: en *Spanish Civil War*, la voz poética de la canción, tras la que identificamos al propio autor, se dirige al pueblo y al gobierno estadounidense por apoyar económicamente la dictadura por medio de acuerdos políticos y el turismo obviando la falta de democracia y la violencia mediante la que mantenía el orden el gobierno franquista[15]. En *No somos nada* la voz poética es colectiva y no solo corresponde a los integrantes del grupo sino a las personas cuya situación no mejoró con el fin de la dictadura y siguió luchando contra los vestigios de violencia franquista[16]. Por su parte, en la canción de Los chikos del maíz, aunque las voces

13 «Somos los hijos de los obreros que nunca pudisteis matar/ Por eso nunca, nunca votamos para la Alianza Popular/ Ni al PSOE, ni a sus traidores, ni a ninguno de los demás/ Somos los nietos de los que perdieron la Guerra Civil» (*No somos nada*).
14 «Señálalos, que no respiren/ Que noten el miedo en sus cuerpos, pueblos hostiles/ Por la memoria de Carlos, Yolanda, Agulló/ Por todo aquel que luchó y jamás se rindió» (*No pasarán*).
15 "So spend your tourist dollars and turn your heads away./ Forget about the slaughter, it's the price we all must pay,/ For now the world's in struggle, to win we all must bend:/ So dim the light in freedom's soul: sleep well tonight, my friend" (*Spanish Civil War*).
16 Así lo explica Valentín Ladrero: «Una canción sobre los que estaban siendo desalojados del sistema en la indiferencia y con la complicidad del nuevo régimen democrático. Aquellos, para los que la democracia y el protocolo de la Transición no habían cambiado lo importante, lo sustancial, para los que sus vidas como hombres y mujeres adultas comenzarían en los años 80, un tiempo de vino y rosas, de postizos y posmodernos, y chaquetas con hombreras. Del pasado solo se exigió mantener viva la memoria del viejo combatiente porque los nuevos virreyes de la democracia no parecía que lo fueran a hacer» (2019: 825).

emisoras se dirigen al público, la crítica se realiza hacia la prensa y medios de comunicación (específicamente se alude a la cadena española La Sexta) que dan altavoz a los discursos ultraconservadores que son identificados y señalados como fascistas en la letra[17].

3.3. Música para la memoria

El tercer grupo, y el más numeroso, lo componen canciones que tienen un marcado discurso que bien denuncia la desmemoria que ha caracterizado a la sociedad del último tercio del siglo XX, bien hace una reivindicación acerca de la importancia de la memoria de la Guerra Civil y de la violencia de la dictadura. La mayoría de ellas pertenecen a la época que recibió el nombre de *boom de la memoria* y que por lo tanto podríamos considerarlas parte del movimiento sociopolítico y cultural de los años 2000 que exigía la recuperación de la memoria histórica, la apertura de fosas y una renovación en la concepción de la contienda de 1936 y de la transición a la democracia.

El rasgo más característico de este grupo es la narratividad. En casi todas ellas es contar una historia recuperando las figuras de colectivos o de individuos concretos que constituyen símbolos de la represión franquista[18]. Así, en las letras hay alusiones tanto a las fosas comunes y a la injusticia de condenar al olvido a los represaliados de la guerra como un llamamiento no solo a recuperar la memoria, sino a difundirla y a mantenerla para evitar perpetuar un discurso que falsee el pasado y que excluya a todas las personas que sufrieron las consecuencias de perder una guerra, así como la persecución fascista. A continuación, vamos a realizar un pequeño recorrido por todas ellas para observar cómo cada una de ellas presenta los aspectos comunes que acabamos de describir.

Empezamos por la canción de Pedro Guerra, *Huesos*[19], que aborda la cuestión de los duelos imposibles que provocaron la represión y la continuidad del silencio institucional tras la transición a la democracia. Todo ello se hace utilizando los huesos como metáfora y sinécdoque de la violencia y de la prolongación de la misma sobre las víctimas del franquismo, al mismo tiempo que se reivindica la importancia de la apertura de las fosas comunes que albergan los huesos

17 «¿Os queda claro?: no pasarán/ Ni con La Sexta de su lado/ Lavando la cara a Abascal/ Prensa progre que criminaliza a Arran/ Luego normalizan Nazis del Hogar Social» (*No pasarán*).
18 Salvo *Huesos* de Pedro Guerra y *Los maestros* de Barricada.
19 Pertenece al álbum *Bolsillos* (2004) del cantautor canario.

recipientes de esta memoria[20]. Por su parte, la composición de Barricada, *Los maestros*[21], dedicada a la figura de los docentes represaliados durante la guerra y la dictadura por la difusión de ideas progresistas y su apoyo al proyecto educativo de la República. Como en la canción de Pedro Guerra se emplean los huesos de las víctimas como metáfora memorialística principal, pero en esta ocasión se habla de estos restos como las semillas que subvierten el objetivo del régimen de acabar definitivamente con las ideas encarnadas por estos maestros[22].

En segundo lugar, vamos a ocuparnos de las canciones *Justo* de la cantautora manchega Rozalén[23] y *Maravillas* del grupo navarro Berri Txarrak[24]. En ambas se cuentan dos historias individuales que representan a dos víctimas de la guerra y de la represión que durante muchas décadas fueron condenadas al olvido. Así, mientras que la canción de Rozalén combina distintas voces que representan tanto a los represores[25], la de su familia y la suya propia para denunciar las consecuencias de impedir el duelo[26]. En *Maravillas* es la propia víctima, Maravillas[27], la que narra su historia y la que realiza un llamamiento a hacer justicia con los y las represaliadas en Navarra[28] (Goñi Indurain, 2020: 136–137).

20 «Y habrá que contar, desenterrar, emparejar/ Sacar el hueso al aire puro de vivir/ Pendiente abrazo, despedida, beso, flor/ En el lugar preciso de la cicatriz» (*Huesos*).
21 Esta canción pertenece al disco conceptual *La tierra está sorda* (2009). En él Enrique Villarreal "El Drogas" y el resto del grupo navarro reflexionaban acerca de la memoria histórica y de la pervivencia del silencio respecto a la violencia de la dictadura.
22 «Lo que entierran no son huesos, son las semillas que van creciendo» (*Los maestros*).
23 Forma parte del disco *Cuando el río suena…* (2017) en el que la cantautora recuperó la historia de varios miembros de su familia.
24 Pertenece al disco *Payola* (2009) que catapultó a la fama nacional e internacional al conjunto navarro, algo muy llamativo ya que prácticamente todas sus canciones están escritas y son cantadas en euskera, como es el caso de esta.
25 «Calla. / No remuevas la herida. / Llora siempre en silencio. / No levantes rencores que este pueblo es tan pequeño./ Eran otros tiempos» (*Justo*).
26 «Y ahora yo logro oírte cantar/ Si no curas la herida duele, supura, no guarda paz» (*Justo*).
27 Se trata de una niña que, en Navarra, se ha convertido en un símbolo de la memoria de la represión franquista debido a su brutal asesinato: queriendo evitar la muerte de su padre fue violada y fusilada junto a él cuando solo tenía 14 años (Goñi Indurain, 2020: 135).
28 «Norbaitek oroituko ditu etorkizunean/ ahanzturaren zingira honetan ito dituztenak/ abesti berriren batean/ zuhaitz zaharren azaletan/ Erriberako izarretan/ Nafarroan» (*Maravillas*). [Traducción: «Alguien recordará en el futuro/ A todos/as los que han ahogado/ en este lago del olvido/ en alguna nueva canción, /En la piel de los viejos árboles/ En las estrellas de la Ribera/ En Navarra»].

Por su parte, *Duerme, mi pequeño* del Cantautor navarro Fermin Balentzia[29] nos presenta la confrontación entre la memoria oficial que el niño al que se dirige la voz poética aprende tanto en la escuela como por boca del cura del pueblo, y la memoria ocultada y silenciada que el narrador solo puede compartir con el niño mientras este duerme. En la divergencia entre estas dos versiones de lo ocurrido en la guerra, y por las circunstancias en la que el representante del bando vencido puede contar su historia realiza Balentzia su denuncia a la violencia y a las instituciones que la ejercen, al mismo tiempo que se hace referencia a la imposibilidad, o dificultades, que sufrían los represaliados para contar sus experiencias incluso a sus descendientes[30].

Acabamos con *Al bando vencido* de Ismael Serrano[31]. En ella se narra la historia de un anciano con demencia y muy enfermo que, aunque en su juventud luchó contra el fascismo en el momento presente de la canción ha sido olvidado y espera a la muerte abandonado y sin el reconocimiento merecido. Como el resto, la letra de esta canción presenta una dura crítica al pacto de olvido de la transición pero incluye, además, una llamada al receptor recordándole la imposibilidad de construir un discurso o una movilización social satisfactoria sin tener en cuenta el pasado de lucha que nos ha precedido[32]. De esta manera, Serrano se desmarca levemente del resto de composiciones de este grupo ya que no reivindica la memoria como un fin, sino como un medio de construir una genealogía de lucha que la fortalezca.

4. Discurso memorialístico en la música popular

Después de este recorrido, podemos establecer que el discurso memorialista que encontramos en ellas se caracteriza principalmente por tres aspectos:

29 Se trata de un cantautor que nunca ha publicado ni recopilado sus canciones sino que su divulgación ha sido primordialmente oral, participando en homenajes, encuentros o acciones políticas a las que acompañaba con sus composiciones. Esta, como la mayoría de las que ha compuesto pertenece a las décadas de los 80 o 90, no podemos establecer una fecha concreta por las circunstancias que ya hemos comentado.
30 «Y no quiero yo/ que se crea eso/ Yo no era malo, perdieron los nuestros. /Yo no tengo paz, grito desde adentro. /Yo no tengo paz, pero sí un recuerdo» (*Duerme, mi pequeño*).
31 Se incluye en el disco *La memoria de los peces* (1998) cuyas canciones poseen numerosas referencias a conflictos sociales y memorialísticos.
32 «¿Cómo esperas ganar sin ellos/ las batallas que anteriormente perdieron?/ Si han de callar, que callen aquellos,/ Los que firmaron pactos de silencio» (*Al bando vencido*).

Por una parte, la identificación del emisor con el o la cantante que interpreta la canción; es decir, en la mayoría de los casos[33], la voz que recupera la memoria de la guerra civil española y que interpela al receptor para que se implique bien en el movimiento memorialístico bien en los conflictos a los que se refiere, corresponde al intérprete, de manera que todas estas canciones funcionan además como posicionamientos políticos que muestran públicamente la postura de cantautores y grupos respecto a la memoria histórica.

Por otra parte, otra cuestión que comparten todas es la importancia de la representación de la violencia franquista como medio de concienciación y de movilización del público, lo cual se relaciona con el tercer aspecto que consiste en una clara denuncia de las injusticias que han provocado la creación de grupos y asociaciones que reivindican la recuperación de la memoria histórica. Esta denuncia se expande y se proyecta también al contexto contemporáneo de las canciones de manera que la guerra y la violencia sirven como símbolo de la injusticia al mismo tiempo que se apela a perpetuar el sentimiento y lucha antifascistas que nos ha precedido como forma de hacer frente a la violencia y al trauma.

5. Conclusiones

En resumen, la música popular ha sido y sigue siendo un agente cultural cuya labor de concienciación, rememoración y difusión del discurso de memoria sigue siendo muy importante. De manera que no debe obviarse ni infravalorarse, ya que constituye uno de los discursos más influyentes en el público masivo. Por ello su análisis discursivo resulta de gran interés ya que nos brinda la oportunidad de conocer las preocupaciones sociales que regían (y rigen) el debate público. A este ha pertenecido y pertenece la memoria de la guerra civil española, como hemos podido comprobar, y no solo como parte del imaginario progresista, sino también como modelo de lucha al que aludir para movilizar a distintas generaciones de la sociedad española e internacional[34]. Las canciones escogidas abarcan muchas décadas y también distintas culturas (hay tres canciones que no están

33 Esto no se cumple únicamente en dos de las canciones: en *Maravillas* de Berri Txarrak, y la canción de Fermin Balentzia *Duerme, mi pequeño*, los narradores de ambas canciones son intradiegéticos.

34 «Podemos, por lo tanto, decir que *la memoria es un elemento constituyente del sentimiento de identidad*, tanto individual como colectiva, en la medida en que es también un componente muy importante del sentimiento de continuidad y de coherencia de una persona o de un grupo en su reconstrucción de sí» (Pollack, 2006: 38).

escritas en español), lo cual nos ayuda a entender la magnitud de la influencia de la contienda que atravesó fronteras y formó parte de imaginarios de otros territorios. Asimismo, todas ellas se caracterizan por entender la reivindicación de la memoria de los represaliados y reprimidos como un acto de justicia que se ha pospuesto por mucho tiempo en algunos casos, lo cual nos sirve para mostrar la vigencia del dolor y de las consecuencias de la victoria del fascismo en España.

Referencias

Eyerman, R. and A. Jamison (1998). *Music and social movements. Mobilizing traditions in the twentieth century.* Cambridge: Cambridge University Press.

Goñi Indurain, M. (2020). Carmela y Maravillas, testigos y portadoras de la memoria de la Guerra Civil en la música popular española. En K. A. Kietrys, C. T. Sotomayor, M. L. Montero Curiel y A. L. Winkel (Eds.) *La tradición cultural hispánicas en una sociedad global* (pp. 129-142). Cáceres, Servicio de Publicaciones de la Universidad de Extremadura.

Ladrero, V. (2019). *Músicas contra el poder. Canción popular y política en el siglo XX*, Madrid: La Oveja Roja.

Middleton, R. (1990). *Studying popular music.* Buckingham: Open University Press.

Pollack, M. (2006). *Memoria, olvido, silencio. La producción social de identidades frente a situaciones límite.* La Plata: Ediciones Al Margen.

Nancy Granados Reyes
Análisis del control social y la violencia de género en *Premio del Bien y Castigo del mal* (1884) de Refugio Barragán de Toscano

1. Introducción

La literatura decimonónica en América fue muy fructífera. La actuación de las escritoras fue vital para denunciar diversas formas de violencia que se vivían en esa época, la relectura de estas obras desde una perspectiva de género nos permite vislumbrar usos y costumbres que tendían a normalizar la violencia en contra de las mujeres, así como los estereotipos que permeaban en la época y su papel en la sociedad.

Escritoras como Refugio Barragán de Toscano se apropiaron del discurso para escribir desde una óptica femenina y mostrar un panorama distinto en contraste con los discursos hegemónicos. Su prolífica obra y las transgresiones que propone nos obligan a releerla desde otros enfoques, por tanto, el objetivo general de este escrito es analizar algunos fragmentos de la obra *Premio del bien y castigo del mal* (1884) de Refugio Barragán con la teoría decolonial. En primer lugar, se expone un breve comentario del contexto en México y del panorama de la escritura femenina en dicho país, posteriormente se ubica una breve ficha biográfica de la autora para introducirnos a los aportes del Feminismo decolonial como una herramienta para releer los textos literarios, consecutivamente expondré el análisis de la obra.

Del mismo modo, para realizar dicho estudio se utilizará el Feminismo decolonial propuesto por María Lugones y Ochy Curiel, para ello se analizará el contexto histórico de la autora y los referentes que se plantean en la obra; además se revisarán textos donde se expongan las condiciones de las mujeres decimonónicas mexicanas para verificar la existencia de puentes referenciales que nos permitan exponer los mecanismos de control y las formas de violencia que sufrían las mujeres. El análisis se centrará en los personajes femeninos Valentina y Concepción, para ello se retomarán fragmentos de la obra y se expondrá su vínculo con la teoría que se propone.

2. Contexto histórico

El contexto decimonónico en México fue caótico, debido a que el país recién obtuvo su independencia y buscaba tener estabilidad social, política y económica. Las guerras civiles y las invasiones extranjeras eran comunes y cotidianas. Ejemplo de ello es que en 1829 sufrió otra invasión española, posteriormente se dio la llegada de tropas americanas a Texas en 1836, cuando este territorio se independizó de México y se integró a Estados Unidos; posteriormente se dio la guerra con Francia en 1838 y, nuevamente, la invasión norteamericana de 1846-1848 (Cortazar, 2006: 13).

En ese tiempo se conformaron dos facciones: la republicana y la monárquica, quienes tenían constantes luchas para decidir el sistema sociopolítico que iba a dirigir a la nación; dentro de este periodo los republicanos presentaron la primera constitución federal en 1824, la cual establecía al catolicismo como religión oficial de la nación, sin embargo, la facción monárquica no estaba de acuerdo y continuaron las luchas constantes (2006: 11).

Además de estos problemas, predominaban los conflictos internos, ya que es necesario recordar que la Iglesia tenía poder absoluto dentro de la política mexicana, lo que propiciaba que los conservadores ganaran terreno e insistieran en un regreso monárquico, por tales motivos los liberales, al igual que el país sudamericano, fueron quienes ayudaron a la evolución de las naciones porque permitieron una mayor apertura en las leyes y, por ende, en las normas sociales. Como veremos a continuación, fue con el triunfo de los liberales, posterior a la guerra de Reforma y la restauración de la República, y con los gobiernos de Juárez, Lerdo y Díaz que se emprende la pacificación interna y la centralización del poder, indispensable para que el estado lograra el dominio efectivo en el ámbito nacional.

La nación se encontraba bajo cambios significativos, la división de la Iglesia con el Estado fue un paso importante para el proyecto que apostaba por la igualdad, la libertad y el progreso; la idea era imitar naciones desarrolladas cuyos propósitos fueran incluyentes y permitieran la formación de una economía sólida donde hubiera estabilidad social y México se unificara, avanzando como nación.

Entre los acontecimientos que destacan en esa etapa histórica se ubica el gobierno de Antonio López de Santa Anna, quien tuvo varios periodos presidenciales hasta que fue derrocado en 1855 con la Revolución de Ayutla. Posteriormente, fue hasta 1861 que Benito Juárez se autoproclamó presidente y convocó posteriormente a elecciones presidenciales.

Juárez propuso y aplicó las leyes de Reforma para quitarle poder a la iglesia y establecer su separación con el Estado. El presidente murió en 1872 y lo sucedió Sebastián Lerdo de Tejada, sin embargo, Porfirio Díaz inició, el Plan de Tuxtepec (1876) y denunció los excesos del gobierno liberal con la consigna «menos política y más administración», lo que provocó un enfrentamiento con Lerdo quien huyó del país. Con la ausencia del presidente, tomó el poder el presidente de la Suprema Corte, José María Iglesias, hasta que finalmente Díaz logró llegar a la presidencia, así iniciaría la época conocida como 'el porfiriato' (Cortázar, 2006: 19). Dicho periodo tendría una duración de 35 años, si bien fue una dictadura, también es necesario resaltar que impulsó la educación femenina en México con la apertura de Escuelas Normales que aceptaban a las niñas y las formaban como futuras docentes, dicha profesión le permitió a Refugio Barragán tener un acercamiento más cercano a las letras y al periodismo.

3. Panorama de las letras femeninas en México

En México los «gobiernos liberales en turno vislumbraron la urgencia de una política educativa y laboral que permitiera la incorporación de las mujeres en la vida productiva del país» (Infante, 2009: 150–151), por este motivo se incurrió en la revisión de los planes de estudio, debido a que las lecturas de las mujeres se enfocaban a lo religioso (Gutiérrez, 2000: 213), sin embargo, poco a poco se apropiaron de medios como: tertulias en salones decimonónicos, intercambio de correspondencia y la prensa donde la mujer pasó de ser musa a autora (Infante, 2009: 157; Peña, 1989: 761). En México las publicaciones periódicas se convirtieron en un espacio de suma importancia donde las mujeres publicaron cartas, ensayos, poesías y novelas por entregas.

De acuerdo con Leticia Romero Chumacero en su libro *Una historia de zozobra y desconcierto* autoras de la época como Laura Méndez (de Cuenca) y Laureana Wright (de Kleinhans) proponían cambiar la educación de la mujer para que hicieran los trabajos de madres y esposas, impuestos por la sociedad, en mejores condiciones y, además, vislumbraron que no todas querrían desempeñar esos papeles (2016: 33), por lo que las niñas debían tener más opciones para su desarrollo. De ahí también la importancia de las propuestas de estas publicaciones dirigidas por mujeres y que proponían su emancipación.

Refugio Barragán también tuvo una destacada participación en esta actividad, ya que, de igual manera, en 1888 fundó *La palmera del Valle*, publicada en Jalisco y dirigida por ella; de acuerdo con María Socorro Guzmán en su artículo "A propósito de las primeras colaboraciones femeninas en la prensa" (2007: 311),

las mujeres estuvieron presentes en los proyectos culturales que surgieron en la entidad a mediados del siglo XIX.

Entre las principales exponentes de las letras mexicanas del siglo XIX, quienes escriben distintos géneros, se encuentran Isabel Prieto (de Landázuri), Dolores Correa Zapata, Laura Méndez (de Cuenca), Teresa Farías (de Isassi), María Luisa Ross, Josefa Murillo, María Néstora Téllez Rendón (Peña, 1989: 162).

4. Biografía de la autora

Refugio Barragán Carrillo nació en Tonila, Jalisco (México) el 28 de febrero de 1843. Fue docente, periodista y escritora (poesía, teatro y narrativa). Publicó sus primeros escritos en el periódico *La aurora de Colima* entre 1870 y 1880, entre sus obras destacan *La hija de Nazaret, poema religioso dividido en dieciocho cantos* (1880), *Celajes e Occidente: composiciones líricas y dramáticas* (1880), *Libertinaje y virtud o El verdugo del hogar* (1881) y *Cánticos y armonías sobre la Pasión: obra religiosa escrita en prosa y en verso y dedicada a la niñez* (1883). En 1884 publicó la novela *Premio del bien y castigo del mal* (Ríos, 2007, p. 84; Zalduondo, 2007, p. XII), posteriormente salió a la luz *La hija del bandido o los subterráneos del Nevado* (1887) que se considera su obra cumbre.

En 1893 José María Vigil la incluyó en la antología de poetas mexicanas titulada *Poetisas mexicanas, siglos XVI, XVII, XVIII y XIX*, la cual fue presentada en Chicago en la Exposición Colombina Mundial. Finalmente murió el 22 de octubre de 1916 a la edad de 73 años a causa de fiebre tifoidea (Ríos, 2007: 86). sus aportaciones han sido notables han sido notables, se considera que es de las primeras autoras que escribió una novela en México, ya que sus contemporáneas optaban por otros géneros como la poesía y la dramaturgia.

5. Sinopsis de la obra

La obra trata de dos mujeres: Concepción y Valentina. La trama se desarrolla cuando ambas se encuentran. Un día Concepción paseaba en su carruaje cuando a lo lejos vislumbró un bosque donde, según el pueblo, vivía una hechicera, por lo que sintió curiosidad y decidió regresar, fue entonces cuando conoció a Valentina, una anciana solitaria que estaba enferma y a punto de morir. Concha decidió ayudarle hasta que se recuperara, por lo que la cuidó y se volvió su amiga, la anciana le narró su vida y los errores que según ella cometió, ya que perdió a un hijo en una de las revueltas del país, cuando se metieron a su casa y lo sacaron de su cuna. La novela termina cuando Concha ayuda a Valentina a reencontrarse con su hijo, que, sin saberlo, era su pretendiente.

6. Análisis de la obra

Para realizar el análisis de unos fragmentos de la obra retomaré la propuesta de Ochy Curiel Pichardo en su texto "Construyendo metodologías feministas desde el feminismo decolonial" (2014) y de María Lugones en su texto "Multiculturalismo radical y feminismos de mujeres de color" (2005). Ambas se ubican desde el Feminismo decolonial, que propone la visibilización de los sujetos femeninos desde su espacio particular, eso implica el análisis de discursos muy específicos como el literario, ya que nos permite vislumbrar los espacios en los que se desarrollaban las mujeres del siglo XIX, así como las costumbres y los roles que desempeñaban en su entorno inmediato. El Feminismo decolonial, de acuerdo con Yuderkys Espinosa (afrodominicana, lesbiana feminista autónoma y decolonial), y que retoma Ochy Curiel, puede definirse de la siguiente manera:

> [...] comenzado a sistematizar lo que en América Latina y el Caribe denominamos feminismo decolonial. Para la autora, *"se trata de un movimiento en pleno crecimiento y maduración que se proclama revisionista de la teoría y la propuesta política del feminismo, dado lo que considera su sesgo occidental, blanco y burgués"* (Espinosa 2013: 8). Para Espinosa, el feminismo decolonial apunta a revisar y problematizar bases fundamentales del feminismo y también ampliar conceptos y teorías clave de lo que se conoce como la teoría decolonial propuesta por muchos de los pensadores latinoamericanos y citados más arriba (2014: 51–52).

El Feminismo decolonial revisa las propuestas del Feminismo blanco, pero profundiza en el reconocimiento de las diferencias del contexto histórico y de las mujeres latinoamericanas. María Lugones expone que es importante revisar las condiciones de las mujeres en entornos distintos, centrarnos en aquellas que han sido excluidas desde la mirada del eurocentrismo. De ahí la importancia de releer este texto de Barragán, ya que expone una forma 'diferente' de ser mujer y de ubicarse en un contexto decimonónico para revelar formas de violencia y sometimiento a los que las mujeres se enfrentaron y se resistieron, como veremos a continuación.

Para iniciar el análisis quiero resaltar que en la obra se contraponen dos sujetos femeninos: Concepción y Valentina. Ambas viven los roles de género de diferente manera. La primera es una joven que vive con su padre y tiene una vida tranquila, es casadera y está enamorada, cumple con los roles de género establecidos y respeta siempre lo que su papá le dice, aunque cabe resaltar que el papá se posiciona como un hombre juicioso que apoya a su hija incondicionalmente en todas sus decisiones: «Su padre, Don Andrés Espino, que había quedado viudo al nacer su hija, no omitió medio alguno para que la educación de aquella fuera esmerada.» (Barragán, 1891: 16).

Por su parte, Valentina es una mujer mayor que el pueblo considera una bruja. Ella narra su historia, donde expone que cumplió con roles de género como el matrimonio y la maternidad; sin embargo, no se sintió satisfecha, el exceso de consentimiento la convirtió en una persona frívola y ambiciosa y eso la llevó a su 'perdición'.

> Ya sola, dueña de esta choza, cambié mi nombre por el de Antonia. Poco a poco, a causa sin duda de mi retraimiento, comencé a inspirar pavor a los sencillos campesinos. La superstición de ellos me atribuyó un poder que no tenía y pronto vi que todos huían de mi vista, y se persignaban cuando por acaso me encontraban. / Bien pronto en todos estos contornos no se me dio otro nombre que el de "la hechicera.". Esto aumentó mi soledad, y yo me sentí más tranquila, porque así nadie podía importunarme (Barragán, 1891: 100-1).

Con esta cita desarrollaré el punto central del artículo, ya que se expone la violencia de género y el control social que vive el personaje de Valentina. Ser una mujer mayor, sola, sin esposo ni hijos provocó que sufriera distintas formas de discriminación y que el pueblo le temiera. Ochy Curiel propone: «lo que denominé una antropología de la dominación, que supone develar las formas, maneras, estrategias, discursos que van definiendo a ciertos grupos sociales como "otros" y "otras" (2014: 28) desde lugares de poder y dominación.» (2014: 56).

El discurso que se construye alrededor de Valentina la empieza a posicionar en un espacio de otredad, se le critica por ser una mujer sola que vive en el bosque, sale de noche a vender sus productos y es económicamente independiente; ello implica una ruptura de los cánones establecidos en la época y le da una posición de poder frente al resto del pueblo. El personaje femenino resulta transgresor porque muestra una forma distinta de 'ser mujer' que no implica tener un matrimonio y una familia, este personaje rompe los estándares establecidos por la sociedad, ya que sobrevive por sus propios medios. Sin embargo, es vista con rechazo por las transgresiones a las estructuras sociales marcadas.

Con este personaje, Barragán cuestiona y critica quién determina lo que es correcto, Valentina es una 'mala mujer' porque rompe con las características del ángel del hogar y, por ende, con los roles de género. Con la bruja, se cuestiona el estereotipo de la mujer que tiene poder, ya que es vista como algo malo; además se ubica en un espacio público y esto le da más características negativas y termina considerándosele como un ser 'sobrenatural y maligno'.

Por su parte, regresando a Concepción cumple con los estándares y, aparentemente, no los fragmenta, sin embargo, la presencia de Valentina en su vida le permite cambiar su comportamiento. A través del encuentro que tiene con ella sale de su espacio social cotidiano para desplazarse al bosque y dejar de lado,

por unos instantes, los roles de género que seguía, la presencia del otro sujeto influye en ella. A través de este personaje se expone la diferencia y María Lugones expone al respecto lo siguiente:

> Abogar por la mera tolerancia de las diferencias entre mujeres es el más burdo reformismo. Es una negación total de la función creativa de la diferencia en nuestras vidas. La diferencia no debe ser meramente tolerada, sino vista como un fondo de polaridades necesarias entre las cuales nuestra creatividad pueda explotar como una dialéctica. Solo entonces la necesidad de la interdependencia deja de ser amenazadora. Solo dentro de esta interdependencia de fuerzas diferentes, reconocidas e iguales, puede el poder buscar nuevas formas de ser en un mundo de géneros, así como el coraje y el apoyo para actuar allí donde no hay privilegios (Lugones, 2005: 61).

De acuerdo con el Feminismo decolonial debemos ver la construcción de los(as) otros(as) a partir de los discursos, de modo que a través de su texto Barragán nos muestra una forma de sujeto femenino diferente, fuera del centro de poder y esto refleja formas de violencia como la exclusión social. Como expone Lugones estos sujetos diferentes se ubican en polaridades necesarias, ya que entre ambos configuran un actuar diferente, donde exponen un sujeto femenino racional y fortalecido. Ambas se reconocen como diferentes, pero iguales, a la vez que ambas son transgresoras al modificar las relaciones de poder y la violencia a su alrededor.

Valentina tiene el valor de adquirir una nueva identidad y de vivir como ella desea hacerlo, utiliza la violencia a su favor porque se siente más tranquila, sin embargo, la soledad sí es una especie de castigo social que le pesa. La contraposición de este personaje con el de Concepción hace énfasis en las diferencias de 'ser' que propone Lugones, ya que su personaje realiza transgresiones a partir de las experiencias que le plantea el de Valentina. A través de la anciana se configura dentro de la obra una forma diferente de vida que va contra de los estándares establecidos, rompe con las convenciones sociales y la posiciona como un sujeto de poder dentro del círculo social, la convierte en la dueña de su vida y la incita a tomar sus propias decisiones. Ambas mujeres se apropian de un espacio de libertad que les otorga la subalternidad, la resignifican.

Finalmente expongo que el Feminismo decolonial nos permite leer de forma distinta la Literatura decimonónica mexicana. A través de esta teoría podemos vislumbrar otras formas de opresión a partir de la raza y el género; de igual manera podemos analizar la construcción de los discursos que configuraron a las mujeres en la otredad. Como exponen Curiel y Lugones, es importante reconocer otras formas de conocimiento y de saber para analizar el desarrollo de las mujeres latinoamericanas. La autora muestra mujeres imperfectas que intentan vivir una vida propia y ser las dueñas de su propio destino, algo que

aún en la actualidad es cuestionado y criticado. Como expone Ochy Curiel, leer estos elementos nos permite hacer una antropología de la dominación que se ha establecido durante siglos:

> Considero que, desde una perspectiva decolonial, hay que hacer antropología de la dominación, de la hegemonía, como se ha hecho con la modernidad (Escobar 1996), incluso en el mismo feminismo que aún hoy sigue manteniendo hegemónicamente la colonialidad del saber en la creación de genealogía, en las teorías y en los métodos y metodologías que desarrolla (2014: 56).

Con la cita de Curiel expongo que la lectura teórica de obras del siglo XIX nos permite encontrar formas de constituir el conocimientos diferentes a las del canon tradicional que por mucho tiempo ha negado las aportaciones de mujeres de siglos anteriores. La apropiación de los discursos literarios permitió que autoras como Barragán cuestionaran su entorno e influyeran en las lectoras de la época, para exhortarlas, no solo a tomar sus propias decisiones, sino también a vivir de acuerdo con sus propias creencias, siendo fieles a lo que ellas consideran que es relevante y funcional para el ejercicio de su poder.

7. Conclusiones

Para concluir, quiero resaltar que Barragán construye personajes femeninos que discuten los roles de género y las formas de violencia contra las mujeres. Valentina y Concepción son activas, transgresoras y se posicionan moralmente a partir de sus propias creencias, en esta obra se cuestiona el bien y el mal, se considera mal a la pasividad femenina y se considera bien a mujeres como Concepción que son activas y apoyan a otras mujeres, no se dejan llevar por rumores y encuentran un punto medio entre los sentimientos y la razón.

Referencias

Barragán, R. (1891). *Premio del bien y castigo del mal*. México. Barragán, R. (1884). *Premio del bien y castigo del mal*. Ciudad Guzmán.

Cortazar, A. (2006). *Reforma, novela y nación. México en el siglo XIX*. Puebla: Benemérita Universidad Autónoma de Puebla.

Curiel, O. (2014). Construyendo metodologías feministas desde el feminismo decolonial. En I. Mendia Azkue, M. Luxán, Matxalen Legarreta, G. Guzmán, Iker Zirion, Jokin A. Carballo (Eds.), *Otras formas de (re)conocer: Reflexiones, herramientas y aplicaciones desde la investigación feminista*. Universidad del País Vasco.

Gutiérrez, N. (2000). Mujeres, patria- nación. México 1810- 1920. *Revista de estudios de género. La ventana,* 12, 209–243. Disponible en: https://www.redalyc.org/pdf/884/88411136009.pdf [Consultado el 15/05/2022]

Guzmán, M. (2007). A propósito de las primeras colaboraciones femeninas en la prensa de Guadalajara, México (1851). *Revista Iberoamericana,*18, 305–324. Disponible en: https://www.earticle.net/Article/A62593 [Consultado el 13/06/2022]

Infante, L. (2009). Del 'diario' personal al diario de México. Escritura femenina y medios impresos durante la primera mitad del siglo XIX en México. *Destiempos,* 19, 143– 167. Disponible en: https://dialnet.unirioja.es/servlet/articulo?codigo=2945506 [Consultado el 20/05/2022]

Lugones, M. (2005). Multiculturalismo radical y feminismos de mujeres de color. *Revista Internacional de Filosofía Política,* 25, 61–75. Disponible en: https://www.redalyc.org/pdf/592/59202503.pdf [Consultado el 13/06/2022]

Peña, M. (1989). Literatura femenina en México en la antesala del año 2000. Antecedentes: siglos XIX y XX. *Revista iberoamericana,* 761–769. Disponible en: https://revista-iberoamericana.pitt.edu/ojs/index.php/Iberoamericana/article/view/4625 [Fecha de consulta: 15/05/2022]

Ríos, N. (2007). *Mujeres que escriben: textos femeninos en la literatura regional 1880- 1910.* Colima: Universidad de Colima.

Romero, L. (2016). *Una historia de zozobra y desconcierto: La recepción de las primeras escritoras profesionales en México (1867-1910).* México: Gedisa Editorial.

Michaëla Grevin
«Solo vencen los que luchan y resisten»: la propaganda revolucionaria en la gráfica cubana de los años 1960

1. Introducción

Ya en 1954, mientras está encarcelado en la Isla de Pinos tras el fracaso del asalto al cartel Moncada, Fidel Castro define en una de sus cartas lo que será el corazón de la lucha revolucionaria; según él, «no debe descuidarse ni un minuto la propaganda, que es el alma de toda lucha»[1].

Este se dedicará, en cuerpo y alma, a propagar las ideas de la Revolución, desde su triunfo en 1959 hasta su muerte en 2016, ya que para el Líder Máximo la verdadera batalla es la de las Ideas[2].

Para difundir estas nuevas ideas en la sociedad cubana, el discurso de la Revolución se arraiga, desde sus inicios, en un elemento visual de fácil acceso para una población todavía analfabeta en su mayoría: el cartel que aparece como el medio de comunicación por excelencia. Su mensaje puede llegar hasta el campo más remoto, hasta el público más humilde; la imagen predomina sobre el texto, sin necesidad de electricidad o de aparatos especiales. Instalado en el espacio público –en las calles o a lo largo de las carreteras, en los centros urbanos como en el campo– se impone a la vista.

Para nuestro estudio nos limitaremos a lo que se suele considerar hoy como la edad de oro de la gráfica cubana o sea la década de los 60 e inicios de los 70, un período durante el cual los diseñadores gráficos, convertidos a la fe revolucionaria, establecieron nuevos códigos visuales y demostraron su extraordinaria originalidad en un tiempo de efervescencia política, social e intelectual.

Intentaremos mostrar aquí cómo la Revolución creó las condiciones de emergencia de una escuela gráfica cubana que se puso al servicio del discurso revolucionario sin renunciar, sin embargo, a su libertad artística, según lo atestigua

1 Fidel Castro en una carta de 17 de abril de 1954, cit. en Chaparro, 2006: 120.
2 En su página web, www.fidelcastro.cu/es, Fidel Castro se define como «Soldado de las Ideas».

la creatividad de numerosos artistas gráficos de renombre como Ñiko, René Mederos, Félix Beltrán, etc.

Así que, si el cartel cubano sirvió obviamente de herramienta de propaganda al régimen revolucionario, este logró la proeza de emanciparse de este papel reductor para acceder al estatuto reconocido de obra de arte.

2. De los carteles publicitarios a los carteles políticos: la nueva escuela gráfica cubana al servicio del discurso de la Revolución

2.1. Del buen uso de la «propaganda»: hacia una forma actualizada de la «divulgación» leninista

La propaganda, tal y como la concibe Fidel Castro, se inscribe en una larga tradición histórica que remonta hasta los orígenes de la palabra ya que la Revolución cubana es una cuestión de «fe» que debe propagarse para poder triunfar. Cuando Fidel Castro retoma por escrito, en la cárcel[3], su alegato de autodefensa ante el juicio por el asalto al cuartel Moncada, lo convierte en el verdadero manifiesto del Movimiento 26 de Julio. Esta obra, *La Historia me absolverá*, se puede leer como un credo que desembocará en la lucha revolucionaria y en su triunfo. Como en los orígenes de la palabra "propaganda"[4], se trata de difundir, propagar la fe- revolucionaria, ya no cristiana desde luego-, propagar la buena nueva proletaria entre las masas.

La propaganda que invoca Fidel Castro se inscribe también en la tradición social demócrata del siglo XIX en la que la propaganda se vincula con la educación del pueblo y sirve de palanca de transformación del mundo: ser revolucionario es «propagandar » o sea difundir el discurso de la Revolución.

Si este término de "propaganda" ha caído en desgracia en nuestras sociedades occidentales tras la Segunda Guerra Mundial por su vínculo intrínseco con el totalitarismo –se ha convertido en sinónimo de manipulación–, no es el caso en el pensamiento marxista que sigue vinculándolo con la idea de educación del pueblo. Así, en Cuba, renace la propaganda con la Revolución bajo una forma

3 En octubre de 1953
4 La palabra « propaganda » es un neologismo creado en 1622 por el papado. En plena Contra-Reforma, el Vaticano crea una nueva institución, la "Congregatio de propaganda fide", encargada de las obras misioneras de la Iglesia, con el objetivo de reconquistar a los fieles en el mundo occidental.

actualizada de «divulgación» leninista, pensada como una especie de palanca de transformación de la sociedad[5].

2.2. De la publicidad a la propaganda: el cartel como medio de comunicación eficiente y alternativo para la Revolución

Si la Revolución se impuso en el paisaje visual de la isla gracias a la propaganda, no hay que olvidar que en la década anterior el país se había convertido en el reino de la publicidad. En los años 1950, Cuba es una de las naciones mejor equipada en sistemas de comunicación[6]. Los carteles publicitarios están omnipresentes en las calles de La Habana y los hay que alcanzan dimensiones impresionantes: son las famosas vallas, de tres metros por seis, implantadas por unas de las treinta agencias de publicidad cubanas y norteamericanas que ensalzan, a través de este soporte, los méritos de los bienes de consumo locales o importados de los Estados Unidos.

La gráfica y la publicidad se desarrollan conjuntamente ya que existen muchas pasarelas entre el arte, la ilustración y la publicidad comercial[7]. La técnica de impresión que se arraiga en la cultura gráfica de la isla a partir de los años 40 es la serigrafía – una técnica de reproducción manual pero que puede ser repetida miles de veces sin perder resolución así que permite una producción de masa.

El contexto de agitación política favorece el desarrollo del cartel serigrafiado entre los movimientos insurreccionales. Con el golpe de Estado de Fulgencio Batista en 1952 y su monopolio sobre la mayoría de los medios de comunicación de la isla, los oponentes políticos tienen que recurrir a medios alternativos como el cartel. El triunfo de la Revolución acabará concediendo un papel fundamental al cartel como herramienta de propaganda.

A partir el primero de enero de 1959, todas las agencias de publicidad, cubanas como norteamericanas, son nacionalizadas, requisadas y agrupadas en un solo organismo: la agencia de Intercomunicaciones. En el mismo año, se crea la

5 Esta connotación positiva de la figura del propagandista que emergió en los años 1880 alimentó mucho el discurso socialista que se estaba construyendo en aquel entonces. La figura del propagandista asumía entonces dos tareas distintas : la de orador itinerante y la de educador popular.
6 La radio se introduce en 1922; la televisión en 1950, con dos cadenas, y en 1958 aparecen los primeros programas a color.
7 Por ejemplo, el fundador de la Casa Valls, una de las primeras agencias publicitarias en Cuba, es pintor de formación.

Comisión de Orientación revolucionaria – la COR[8]– organismo que va a definir el marco ideológico en materia de comunicación gubernamental.

Mientras se transforma el paisaje mediático cubano, se debaten las modalidades de recurso a la publicidad y la falta de espacio dedicado a la propaganda. Mientras, hasta entonces, todas las campañas de comunicación se veían guiadas por intereses comerciales, Ernesto Guevara, como ministro de Industrias[9], examina la posibilidad de suprimir los presupuestos publicitarios de las industrias nacionalizadas.

Es una hipótesis debatida ya que la mayoría de los medios de comunicación funcionan gracias a los ingresos generados por la publicidad. Frente a la radicalidad de esta medida, los industriales – en particular del tabaco y de la cerveza[10], que son dos productos de consumo de masa en Cuba – proponen un compromiso: que los espacios pagados por la publicidad contengan mensajes a favor de las reformas políticas y sociales del gobierno revolucionario. De ahí, una etapa de transición en la que aparecen carteles híbridos: carteles publicitarios que transmiten un mensaje ideológico. Es así como los carteles que promueven los cigarrillos Bock y La Corona apoyan la gran campaña de alfabetización lanzada en 1961.

El contexto económico cubano, moldeado por las sanciones norteamericanas, va a acelerar la transformación de la función publicitaria en la isla. Se produce un desfase entre una oferta muy escasa y una demanda en auge, así que los objetivos comerciales de las campañas publicitarias. Se vuelven obsoletos. En mayo de 1961, Ernesto Guevara prohíbe oficialmente la publicidad en la isla.

A partir de esta fecha, el cartel cubano deja de ser una forma de 'arte privado' al servicio de empresas capitalistas para convertirse en un arte público que participa en la propaganda revolucionaria y en la construcción de una nueva sociedad.

8 Se convertirá en el Departamento de Orientación Revolucionaria en 1974. Alrededor de 7000 carteles fueron editados por el DOR entre 1974 y 1984.
9 Nombrado ministro de Industrias en febrero de 1961, está encargado de las agencias de publicidad como de las empresas de producción.
10 Santiago Rivera, representante de la Industria del Tabaco y José María Castiñeira, representante de la industria del Tabaco.

3. Los carteles al servicio de un discurso político

3.1. Un soporte visual omnipresente y al alcance de todos

El cartel permite dar cuenta de los avances y de los cambios introducidos por la Revolución de manera clara y eficiente. El gobierno revolucionario recurre así al cartel como medio privilegiado para contar la Historia al pueblo y movilizarlo en las etapas claves. La predominancia concedida a la imagen sobre el texto en el cartel lo convierte en soporte universal: prescinde de intermediarios y de conocimientos. No necesita ninguna tecnología específica; el mensaje es directo y sencillo y la fuerza de la imagen se impone por sí misma. La variedad de los formatos de estos carteles permite una difusión amplia del discurso revolucionario: desde las vallas monumentales heredadas de la era capitalista y soportes de los antiguos mensajes publicitarios, hasta los paragüitas, este elemento del mobiliario urbano que, como un carrusel, permite exponer hasta ocho carteles a la vez.

Si nos detenemos en las imágenes que acompañan los eslóganes de la Revolución, nos damos cuenta de que condensan en sí el discurso revolucionario: no son meras ilustraciones de este discurso; encarnan las ideas revolucionarias a través de figuras emblemáticas o de símbolos. Tratan de escribir la historia en marcha. Estas obras gráficas, con su capacidad de sintetizar ideas complejas, se presentan como un compendio de la doctrina revolucionaria.

3. 2. Una gráfica que sirve las orientaciones de la Revolución

Además de su función narrativa, el discurso que promueven estos carteles presenta una función performativa: movilizar al pueblo cubano para alcanzar las metas fijadas por el movimiento revolucionario. Se trata de incentivar la acción colectiva en los sectores prioritarios definidos por el gobierno. La educación es uno de ellos: en 1961, decretado año de la Educación, se lanza la campaña de alfabetización. Su objetivo es erradicar el analfabetismo de la isla en un año. Para esta meta ambiciosa se necesita la movilización de todos. Se pretende crear «un ejército» de 100 000 alfabetizadores voluntarios – desde 13 años en adelante, jóvenes, maestros – que van a recorrer el país hasta los lugares más recónditos para aprender a leer y a escribir a todos los que lo necesitan. Para alcanzar este objetivo, este mismo año, Fidel Castro ordena el cierre de los colegios, públicos como privados, durante ocho meses para liberar a los alfabetizadores[11] a la vez que lanza una campaña de comunicación masiva. La difusión de

11 Conde, 2019: 38.

carteles a favor de la alfabetización sigue un ritmo sostenido. Puede ser considerada como la primera campaña de comunicación gubernamental que recurre a principios publicitarios para recalcar objetivos políticos y sociales. Varios carteles, de estilo «brazo fuerte», que se inspiran directamente en la estética del realismo socialista se valen así del eslogan «¡Contra el imperialismo yanqui, alfabetiza!»: una orden que impone unir las palabras con los actos y apela a una reacción inmediata del pueblo para hacer de la instrucción un arma de destrucción masiva.

Las otras metas prioritarias de la Revolución son la Reforma Agraria, el desarrollo de la producción industrial y el ahorro de energía. Estos sectores se benefician de campañas de comunicación de gran envergadura como lo demuestran los carteles de apoyo a la zafra de los diez millones en 1970 o el cartel emblemático de Félix Beltrán, *Clik*. A través de esta obra minimalista –la palabra "clik" de color amarillo se destaca, sola, en un fondo azul oscuro– Beltrán evidencia lo fácil que es ahorrar electricidad. El cartel es depurado, sencillo, como el gesto al que invita. El cartel se hizo tan popular que, a raíz de él, Fidel Castro creó las Brigadas Clik: niños de siete u ocho años que tocaban a la puerta de las casas para avisar a la gente si había dejado alguna luz encendida.

Si estas campañas pretenden movilizar a los cubanos y celebrar los grandes logros de la Revolución, tratan también de denunciar el imperialismo bajo todas sus formas, y, en particular, el imperialismo yanqui. Los carteles designan a los enemigos de la Revolución mientras invitan a mirar el mundo con ojos nuevos. Tras el intento de invasión de la Bahía de los Cochinos, los carteles con mensajes abiertamente anti-imperialistas se difunden por la isla. La experiencia de Playa Girón ha demostrado la necesidad de disponer de carteles de prevención: una gráfica producida en tiempos de paz que responda a la contingencia de cualquier agresión exterior e inste a la población a luchar, a defender la patria y mantenerla unida. Los mensajes concisos y apremiantes que llaman a las armas inundan las calles durante la crisis de los Misiles.

Esta lucha anti-imperialista se exporta también fuera de Cuba. Se trata de apoyar a los demás pueblos en lucha contra la opresión de las potencias coloniales y el capitalismo. Los carteles cubanos se conciben también para ser exportados, de ahí la primacía del mensaje visual, simple y elocuente que debe ser comprendido por diferentes culturas. Desde este punto de vista, los carteles cubanos contribuyeron a crear un lenguaje visual universal[12]. Se difunden

12 El cartel de Asela Pérez creado para la OSPAAAL, en 1973, en el que vemos el continente latinoamericano –parecido a la palma de la mano– empuñar un fusil, es un

ampliamente por el mundo gracias a la revista *Tricontinental*, distribuida en el extranjero. En ella se encuentran los carteles doblegados en el cuaderno central. Así se dan a conocer, fuera de la isla, los carteles de los grafistas cubanos. Estos carteles internacionalistas suscitan mucho entusiasmo en el pueblo cubano que se moviliza con fuerza, enviando muchos voluntarios – soldados, médicos, maestros – a Nicaragua, Angola, Etiopía o Vietnam y alentando los intercambios universitarios.

Además de su función narrativa y performativa, la gráfica cubana desarrolla una evidente función memorial destinada a construir el mito revolucionario. Arraiga la epopeya revolucionaria de 1959 en un proceso histórico mucho más amplio que remonta a las luchas independentistas de finales del siglo XIX, tejiendo así una continuidad histórica entre los revolucionarios y los primeros Libertadores. La lucha por la Independencia no está terminada y la Revolución se presenta como la culminación de esta obra. Por eso, muchos carteles exaltan las grandes figuras que contribuyeron a la liberación de la isla, desde Carlos Manuel de Céspedes hasta los Barbudos. Así, en el cartel de Damián González creado para el ICAIC en 1973, se mezclan todas las grandes figuras de las luchas independentistas, culminando con el héroe nacional, José Martí, mártir y apóstol de la lucha por la independencia. Este largo proceso se ve unificado por la frase con tono profético de Fidel, que se permite reescribir la historia: «Entonces habríamos sido como ellos. Ellos habrían sido como nosotros». Semejantes puentes históricos dan otra envergadura al tiempo presente. Desde sus inicios, la Revolución pretende también marcar las memorias para permanecer en la Historia. La gráfica se encarga de conmemorar tempranamente los hitos fundacionales de la Revolución como el asalto al Moncada o el desembarco del Granma en carteles como el de Niko, inspirado en la estética pop, sicodélica, que invita a seguir adelante mostrándonos la marcha triunfante de la Revolución y a rendir homenaje a sus héroes desaparecidos – Camilo Cienfuegos, el Che.. –. Es toda la epopeya nacional la que se construye con estas imágenes y eslóganes.

Estos carteles han contribuido a forjar el imaginario de la Revolución a través de un lenguaje visual innovador que busca temprano su propia vía de expresión artística.

buen ejemplo de este lenguaje universal.

4. Libertad y creación en la gráfica cubana

4.1. Un discurso impuesto pero una absoluta libertad formal:

Esta es la paradoja que constituye una de las particularidades de la gráfica cubana: notar tanta audacia, libertad, vanguardia en el diseño que se alejan de los estereotipos del realismo socialista que hubieran podido imponerse.

El Estado cubano, al convertirse –mediante múltiples organizaciones nacionales– en la única entidad en pasar encargos a los diseñadores gráficos, impone las reglas del juego y lo hace muy temprano. «Dentro de la Revolución, todo; contra la Revolución, nada»: con esta fórmula lapidaria responde Fidel Castro a la pregunta que le hacen los intelectuales cubanos en cuanto a sus derechos como artistas y escritores dentro del proceso revolucionario, en la Biblioteca Nacional el 30 de junio de 1961. Enuncia así uno de los principios fundamentales de la Revolución cubana y define claramente la imposibilidad de cualquier forma de disconformidad.

En realidad, la mayoría de los grafistas se habían involucrado de una forma u otra en la lucha revolucionaria así que su adhesión el nuevo proyecto de sociedad aparece como una evidencia. Lo que explica, sin duda, la calidad de los carteles políticos cubanos es la fe que habita a sus propios creadores. Su compromiso político y social se manifiesta en sus producciones; con toda naturalidad, ponen su arte al servicio de una causa en la que creen.

Es así como nace, por ejemplo, el primer 'cartel' político de la Revolución. En la noche en que aprende la huida de Batista de Cuba, el grafista Eladio Rivadulla no logra conciliar el sueño por la emoción que lo invade. Busca una de las fotos que tiene de Fidel, la trabaja, la reproduce e imprime el cartel con los dos colores simbólicos del movimiento revolucionario del 26 de Julio, el negro y el rojo, en un centenar de ejemplares. Los distribuye a sus amigos para que los peguen sobre los muros de su casa. Es una buena muestra de la espontaneidad con que nacieron los primeros carteles artesanales.

Una vez fijados los límites ideológicos – los diseñadores, como los demás artistas de la isla deben adherir al proyecto revolucionario para seguir trabajando –, los grafistas tienen una absoluta libertad formal, lo que explica que el diseño del cartel cubano de los años 60 sea tan vanguardista, de una modernidad increíble.

Además de transmitir una nueva visión del mundo y de la sociedad las obras creadas deben provocar placer visual y educar al arte como el cartel « El Ballet en el cine » que procede de un collage o los carteles de Eduardo Muñoz destinado a promover las unidades de cine móvil: desaparecen las siluetas realistas de los protagonistas –que contribuyen a su promoción personal– a favor de formas, conceptos e ideas sintetizadas.

4.2. Un arte genuino: la escuela gráfica cubana

Lo que hace la particularidad del cartel cubano es que se podría reconocer entre mil. Las condiciones materiales limitadas –entre penurias y escaseces– en que se desarrolló la gráfica cubana le dieron una fuerza y originalidad particular: el uso de colores audaces y limitados –colores brillantes, fuertes contrastes, grandes fondos lisos y contornos nítidos– impuestos por un proceso artesanal de impresión –la serigrafía– y la falta de pinturas, solventes, lacas, y de papel recurrente en la isla lleva a los artistas a experimentaciones artísticas permanentes.

Los temas abordados tienen un verdadero valor social, incluso para los carteles culturales. De ahí, la necesidad de captar la mirada por lenguajes gráficos que interpelan por su calidad visual mientras se impregnan de la realidad política, social y cultural cubana. Esta perspectiva conduce a una utilización más simbólica de la imagen, con menos elementos en la composición; los carteles cubanos intentan centrar la atención del espectador en la imagen y su significado. Las formas gráficas directas deben servir el mensaje que promueven mientras este ha de ser eficiente y comprensible por todos. El arte está al servicio de un sentido más profundo por lo cual se debe educar a las masas en todos los sentidos del término. Un cartel de cine como el de Antonio Reboiro, *Moby Dick*, creado para promover la película en 19678, es una obra pop en que la tipografía participa del dibujo ya que el título de la película como el nombre de los actores se confunden con él; así, se necesita la participación activa del espectador para interpretar el cartel y descifrarlo.

Son estas especificidades las que le permitieron al cartel cubano tejer vínculos fuertes con las masas y adoptar «un diseño menos enfocado en vender que en interactuar con su audiencia» (Steve Heller: 2011, 112). Esta habilidad se difundió por la isla gracias a la transmisión de los maestros en este arte a las generaciones siguientes. Así, nació una verdadera escuela gráfica cubana de renombre internacional. En 1963, se funda la Escuela Superior de Diseño Industrial de La Habana –conocida hoy bajo el nombre de ISDi, Instituto Superior de Diseño– donde enseñan los grandes cartelistas cubanos y extranjeros.

5. Conclusiones

«Desde temprano el gobierno revolucionario apostó por el Diseño como factor de desarrollo y herramienta para el mejoramiento de la calidad de vida del

pueblo»[13]. Con esta perspectiva estamos a mil leguas de la concepción de la gráfica que se impuso en el mundo capitalista: un diseño enfocado en vender. La apropiación del espacio urbano por la publicidad dejó, en nuestras sociedades occidentales, cada vez menos espacio a la expresión de las grandes causas o de las luchas sociales. Los carteles se van concentrando en los espacios colectivos privados, en las bienales, las galerías, los museos, lo que reduce su impacto o hasta los conviete en objetos de consumo.

La Revolución cubana eligió una vía radicalmente opuesta. El diseño gráfico –como las demás artes– debían contribuir a forjar la nueva sociedad socialista. Desde este punto de vista, el arte se convertía en uno de los motores del proceso revolucionario en marcha: propagar el mensaje revolucionario a todo el pueblo cubano y educar las masas no solo a la nueva ideología sino también al arte y, en el caso que nos interesa, al placer visual de contemplar obras gráficas de calidad y con significado.

Las producciones de los grafistas cubanos siguen siendo una referencia en el mundo como lo demuestra la reciente portada de la revista francesa *Courrier International*[14] realizada por el diseñador cubano Carlos David Fuentes: en esta obra en que se destaca el papel mefistofélico de Putin en la guerra contra Ucrania, resalta la fuerza de la imagen tan característica del estilo cubano, su capacidad de ir al grano e ilustrar la expresión "hacer saltar el polvorín". Este dibujo que se caracteriza por sus líneas geométricas, sus colores vivos, y el juego con los contrastes condensa todos los ingredientes del cartel cubano, denunciando claramente la capacidad de destrucción del presidente ruso, presentado como un mal genio amenazante. Concebir carteles comprometidos y de calidad es, obviamente, todo un arte, en el que Cuba ocupa un lugar destacado.

Referencias

Chaparro, C. (2006). *Una lengua sin régimen*, Bogotá, Intermedio Editores.

Conde, Y. (2019), *Operación Pedro Pan*, Nueva York, Penguin Random House.

Heller, S. (2011). *Soy cuba – cuban cinema posters from after the revolution*, México, Trilce Ediciones.

Léger, R. (2013). *Cuba gráfica. L'histoire de l'affiche cubaine*, Montreuil, Editions l'Echappée.

13 Sergio Luis Peña Martínez, director del ISDi, en http://www.isdi.co.cu/index.php/site/historia/Historia

14 Del 3 al 9 de marzo de 2022, n°1635. https://www.courrierinternational.com/magazine/2022/1635-magazine

Alexander Gurrutxaga Muxika / Lourdes Otaegi Imaz
Reverberaciones de Antígona: ética y disidencia en las reescrituras contemporáneas[1]

1. Introducción: reescribiendo los clásicos

Tal como sostenía Todorov, la literatura es un medio de tomar posición frente a los valores de la sociedad, y, por tanto, es ideología además de un arte. Así pues, el discurso literario encauza, a veces, discursos políticos o filosóficos afectos al poder, pero también abre caminos a la disidencia. Sea como fuere, la literatura es inseparable de los discursos sociales y, por tanto, el estudio de la literatura ha de analizar las relaciones y tensiones entre ambos campos. Ese será el objetivo de este capítulo, atendiendo, en especial, a algunas reverberaciones contemporáneas de Antígona. Hablaremos de reverberaciones en el sentido que la figura de Antígona vuelve una y otra vez para representar nuevos conceptos, ideas y personas. Y hablaremos de reescrituras porque, evidentemente, los nuevos textos son, en el sentido de Kristeva o Genette (1989), hipertextos respecto a la historia clásica de Antígona en la que se apoyan necesariamente.

Genette establecía en su conocido *Palimpsestos* cinco clases de lo que él denomina relaciones transtextuales. Cuando hablamos de reescrituras del clasicismo, nos interesan sobre todo dos tipos: la hipertextualidad, que establece una relación de imitación o transformación entre el original y el texto en segundo grado, y la intertextualidad: aquella que establecen las alusiones, las citas, los plagios, etc. Y es que la reescritura de la literatura clásica conforma una rica línea transversal dentro de las literaturas europeas, y muy notablemente en el ámbito hispánico. Además, el siglo XX ha generado un espacio idóneo de sugestión en el que las reverberaciones de mitos han cobrado nuevas significaciones por la pertenencia a la comunidad cultural que patentizan.

Sin duda, el mito de Antígona se ha revelado desde la época clásica como una historia extremadamente sugerente. Su figura ha suscitado debates y reflexiones sobre discursos políticos y éticos, y, en especial, los dilemas entre ambos. Hay

1 Este capítulo ha sido escrito dentro del proyecto de investigación «IdeoLit» (GIU21/003), y fue presentado en el simposio "El discurso como herramienta de control social" celebrado en la Universidad de Salamanca (1-3, junio de 2022).

que subrayar, además, que el arquetipo de Antígona está notablemente marcado desde su creación por el carácter femenino del personaje, factor que acrecienta lo subversivo de su postura al rebelarse contra *el orden patriarcal* (representado en Sófocles por su tío Creonte) y su resignificación dentro de la genealogía feminista.

2. Antígona

Haciendo referencia a los hipotextos de Antígona, tanto la obra de Esquilo como la de Sófocles (2010) cruzan tanto temporal como espacialmente toda la literatura occidental. En el caso de Esquilo, sus tragedias (1986) han gozado de un lugar reservado a los mayores poetas de todos los tiempos, y tanto en la época clásica como en la era moderna su obra ha sido releída y reescrita muchas veces, desde Francis Bacon hasta Camus, pasando por Goethe, Shelley, Leopardi o Pérez Galdós. La obra sofoclea, por su parte, se ha alzado aún más recurrente, en tanto que más accesible al ojo moderno. El caso concreto de Antígona ha suscitado el interés de muchos autores hoy consagrados, ya que su figura encarna un debate esencial de la humanidad entre la ética y la política. Tal y como apunta Carles Miralles: «Des de Hegel, que hi va veure el model d'una crisi fundadora de la modernitat —entre la família i l'Estat, entre natura i llei—, aquest enfrontament entre Antígona i Creont no ha cessat de trobar-se en el centre del debat sobre la dignitat i els límits de la condició humana i sobre el sentit tràgic de la vida i de la historia —sobre ètica i política, en definitiva» (2008:7).

El argumento desarrollado en torno a esta figura dramática creada por Sófocles ha generado un largo linaje de ensayos filosóficos y psicoanalíticos, así como de obras literarias en todos los géneros que sería imposible enumerar en los límites de este capítulo. Afortunadamente, George Steiner realizó un amplio repaso sintetizador en *Antígonas: una poética y una filosofía de la lectura* (1984: 2009). Steiner se interroga sobre las razones del éxito de la Antígona de Sófocles a todo lo largo del humanismo y en especial de la filosofía y literatura alemana de los últimos dos siglos y demuestra la inagotable operatividad del mito de Antígona ante las trágicas realidades de la época moderna y contemporánea. Fiel al espíritu de Hegel, el autor considera que «el problema está en la verdadera naturaleza de la paridad dialéctica» entre Antígona y Creonte y su antagonismo en los ejes de género, edad, ética y poder político (2009: 218). Pero, además de una síntesis crítica, Steiner supo aportar un punto de vista renovador al atribuir la vitalidad del mito a «una polaridad de los sexos que va más allá hasta del enorme y explícito choque de lo político y lo moral» (2009: 220).

También partía de la lectura hegeliana el estudio de Judith Butler *Antígone's claim* (2000) [*El grito de Antígona* (2001)], debatiendo las aportaciones de psicoanalistas/filósofos como J. Lacan, L. Irigaray y S. Zizek. En palabras de Butler, "la ley de Antígona" es de rango superior al del Estado que representa Creonte, procede del inconsciente, y se opone a la ley pública. Sin embargo, Butler está más interesada en el cuestionamiento de Steiner acerca de qué habría pasado si el psicoanálisis hubiera partido de Antígona y no de Edipo. Antígona es "postedipal", dice Butler, y la maldición que la pierde no la ha proferido Creonte cuando ella desacata su orden, sino su padre en *Edipo en Colono* por las consecuencias funestas del incesto, ya que en la familia de Edipo los parentescos son "irreversiblemente equívocos". Si el psicoanálisis hubiera partido de Antígona y no de Edipo, hubiera podido «poner en tela de juicio la asunción de que el tabú del incesto legitima y normaliza un parentesco basado en la reproducción biológica y la heterosexualización de la familia» (2001: 92).

A pesar de que Butler interpreta a Antígona como una figura «que emblematiza una cierta fatalidad heterosexual»", y su desgraciado destino es consecuencia de la transgresión de las líneas de parentesco que otorgan inteligibilidad a la cultura (2001: 99), la lectura feminista y queer de Antígona es inagotable. Basta consultar la obra editada por F. Sönderbäck *Feminist Readings of Antigone* (2010) para constatarlo. En opinión de la editora ello es consecuencia de la variedad de temas centrales para el feminismo a los que alude. Butler señaló dos de ellos: por una parte, señala la violencia de la ley primordial, la "ley del padre" (Juliet Mitchell 1974), que «obliga a una conclusión exogámica y heterosexual para el drama edipal» "" (2001: 103); pero, por otra parte, Antígona se rebela contra la norma que acota la agencia de una mujer. Como concluye Butler, «la insistencia en el luto público es la que la aleja del género femenino, hacia lo híbrido (…) ese exceso masculino que hace que los guardias, Creonte y el coro se pregunten: "¿Quién es el hombre aquí?"» (2001: 108).

3. Antígona, ética y disidencia

No cabe duda de que la antinomia Antígona/Creonte ha sido muy fructífera tanto partiendo de la lectura hegeliana descrita por Steiner, como de las reflexiones inauguradas por Butler en torno al género. A lo largo de este apartado presentaremos textos de autores vascos y catalanes que aludirán al dilema al que se enfrenta la heroína, y reflejarán las nuevas disidencias políticas y de género que encarna en ellos.

3.1. Antígona en la Guerra del 36: Espriu y Lete

En las siguientes líneas haremos referencia a la Antígona que toma vida como mito que sirve para el relato de la Guerra Civil. Para ello acudiremos a diversos textos de X. Lete (1944-2010) poeta y cantante influenciado por la poesía social y que evolucionó hacia una estética personal próxima al existencialismo humanista (Otaegi 2012: 223). En 1991 Lete publica el poema «Eskeintza, nere aita zenari» («Ofrenda, a mi difunto padre»), recitado en el disco *Eskeintza* (*Ofrenda*). El poeta describe la figura de su padre, quien fue gudari voluntario durante la Guerra Civil y sufrió condena de cárcel tras la derrota. En dicho poema el autor apela al valor de la piedad en el sentido de la dimensión social y de justicia que acuñara G. Vattimo en su *Ética de la interpretación* (1991), al reclamar la necesidad de releer la historias desde una postura fundamentada en la *pietas*. Así, en el poema de Lete aparece ante nosotros la generación de los vascos que perdió la guerra y fue víctima del franquismo, y que supo ofrecer al vencedor, siempre según Lete, la piedad que el sabio otorga con ironía, sin envenenar el presente con el rencor y desvalorizar así la dignidad de la memoria del pasado. De hecho, el poeta aprovecha esta idea para traerla al presente, a los cruentos años 80 y 90 en el País Vasco (Gurrutxaga 2021), y revivir ante sus contemporáneos esa exigencia de *pietas* antigonesca:

> Hoy, cuando cada uno de nosotros
> reivindica con rencor y culpa lealtades inquebrantables
> en encrucijadas extrañas,
> ellos, que vivieron el código de la dignidad
> entre risas y viejos llantos,
> nos enseñan desde las indestructibles imágenes del pasado
> que no corresponde al ser humano
> el juicio de los dioses
> que son depositarios del secreto de la vida:
> desde el fondo de la noche
> nos envían la súplica de piedad infinita (2011).

Parece haber al menos un referente directo que ayuda a enmarcar el poema de Lete. Nos referimos a Salvador Espriu, cuya obra y pensamiento admiraba profundamente (Gurrutxaga 2020a). Espriu, en su *Antígona* (escrita en 1939 y publicada debido a la censura en 1955) planteaba una reescritura de la tragedia de Antígona en un marco nuevo: en la Guerra Civil de 1936, una guerra fratricida equiparable a la de Etéocles y Polínices, en medio de la cual Antígona apela a valores superiores a los patrióticos, porque hay una ley superior, una Justicia eterna que está por encima de las pasajeras leyes dictadas por Creonte:

Antígona: ética y disidencia en reescrituras contemporáneas 269

No fue Zeus en modo alguno el que decretó esto, ni la Justicia, que cohabita con las divinidades de allá abajo; de ningún modo fijaron estas leyes entre los hombres. Y no pensaba yo que tus proclamas tuvieran una fuerza tal que siendo mortal se pudiera pasar por encima de las leyes no escritas y firmes de los dioses (2010:190).

Si traemos ese concepto a la época contemporánea, nos topamos con ideas humanistas como la de Espriu, pero también con las del ministro Manuel Irujo que trataban de humanizar la guerra, evitando fusilamientos, torturas y demás crímenes en la retaguardia republicana (Erkoreka, 2015). Hay en todos ellos una idea de una moral "superior" junto con la idea de la piedad que se encarna en Antígona y que hizo suyo Lete cuando afirmaba que: «no corresponde al ser humano / el juicio de los dioses/ que son depositarios del secreto de la vida».

La reescritura de Espriu, por su parte, trataba de humanizar la lectura política de la Guerra Civil, pero para ello resultó necesario que politizara la reescritura de la tragedia mítica, de forma que las palabras de Antígona se asienten en la tragedia de Espriu sobre el fondo referencial de la Guerra Civil:

Tan sols tu gosaries acusar-me d'aquest crim, del qual no ignores que sóc ben innocent. La meva san m'ordenava d'arrencar aquell cos de la profanació, però no pertorbaré la pau de Tebes, tan necessària. (A Tirèsias.) Que les teves prediccions no s'acompleixin. (Als consellers, en general.) Calmeu el poble i que torni a les cases, que cadascú torni a casa. No sé si moro justament, però sento que moro amb alegria. [...] Que la malediccio s'acabi amb mi i que el poble, oblidant el que el divideix, pugui treballar. Que pugui treballar, i tant de bo que tu, rei, i tots vosaltres el vulgueu i el sapigueu servir (2008:71-72).

Por otra parte, es preciso establecer una conexión entre las muertes de los hermanos de Antígona y los muertos de la Guerra Civil; dada la diferencia entre el enterramiento de Etéocles y el castigo *post mortem* infligido a Polínices. Es claro el paralelismo con los enterramientos de los vencedores de la Guerra Civil y los monumentos que los glorifican frente a los vencidos enterrados en las cunetas, junto a los muros del cementerio o en fosas comunes. Como Creonte argumenta en la obra de Espriu:

Per què no, Ismene? Per què no, Antígona? Han de dormir en un mateix tranquil somni el promotor de baralles i el príncep de l'autèntica glòria? He parlat, i ara la meva paraula és llei. L'enemic serà ofert a la fam dels gossos i dels voltors, i qui intenti enterrar-lo serà privat del sol i morirà lentament en una cova. I ara, vells i poble de la nostra ciutat, honoreu amb mi el nom del rei caigut (2008:44).

Traída la tragedia al contexto de Guerra Civil, la exigencia de la piedad para el perdedor (en este caso notablemente perdedor) se convierte en una paradoja extrema; muy dolorosa, sin duda, y a su vez condenada por el fanatismo. Ya lo

dice la Antígona de Sófocles: «¡Contemplad, de Tebas los príncipes, / a la que de la realeza sola queda, / cómo y a manos de qué hombres sufro / por haber la piedad piadosamente practicado!» (2010:212). De igual manera, Espriu escribirá en el prefacio que prepara en 1947: «Els dits de la princesa eren massa delicats per a la polis, tan aspra, i és versemblant de creure que algú la va ajudar en la seva pietat». En efecto, Espriu valora que las palabras de Antígona son materia delicada, a causa de la posición ética en defensa de la piedad en vez del (y no en confrontación) posicionamiento político a favor de los perdedores.

Tanto Espriu como Lete se vieron privados durante la dictadura de la libertad para trabajar su disciplina artística, de modo que su Antígona se identifica en ambos casos no solo con el bando perdedor, sino con su cultura, liquidada por los vencedores, ya que el franquismo supuso el desierto cultural absoluto para las lenguas minorizadas. Pero, sobre todo, el espíritu de la Antígona reencarnada en la Guerra Civil es un espíritu constructor (Gurrutxaga 2020b), que apela piadosamente a la superación –que no olvido– de la tragedia, y la cohabitación fraternal en la ciudad una vez cumplidas las exigencias de la ley superior invocada por Antígona: justicia y dignidad para los vencidos.

3.2. Antígona frente a ETA

Por otra parte, en el caso de la cultura vasca, la figura de Antígona también ha sido llevada al debate ético sobre ETA y, en especial, como metáfora significativa de la muerte de la dirigente Mª Dolores González Katarain «Yoyes» (1954–1986). El antropólogo Joseba Zulaika afirma que ella es nuestra Antígona, primero en un texto de 2006 titulado "Regreso y profecía de Yoyes" (epílogo a *Polvo de ETA, ETAren hautsa*, 2006), y años más tarde en el ensayo literario *Vieja luna de Bilbao* (2014). Zulaika hacía así alusión a la rebeldía ética y política de Yoyes frente a la organización, y su aceptación de la fatalidad que ello conllevaría. Recordemos que, habiendo entrado en la organización en 1973, Yoyes perteneció a la directiva de ETA, y cuando la abandona en 1979 y se niega a acatar la orden de permanecer en el exilio mexicano, será asesinada en pleno día en la plaza de su localidad natal en 1986. A lo largo del capítulo, Zulaika aporta testimonios recogidos en su diario *Yoyes desde su ventana* (1986), en los que se percibe que es plenamente consciente del funcionamiento de la organización, en especial en lo referente al militarismo y a la masculinidad. Precisamente, siguiendo a Zulaika, y basándonos en testimonios publicados, es bien conocido que el factor de género fue clave. La misma Yoyes escribe en su diario que la organización se comporta como "un marido abandonado" (2014:264), que, añadimos nosotros, se autolegitima para actuar de forma violenta.

De alguna manera, se confrontan la ley militar masculina y la elección personal de Yoyes, que deja la organización, estudia, decide ser madre y volver a su país, contraviniendo las órdenes de la organización. Zulaika explica que «Yoyes había forzado una evolución de la disyuntiva "revolución o muerte" demostrando que ETA había corrompido el dilema revolucionario hasta convertirlo en una elección obligatoria que anulaba su libertad subjetiva» (2014: 265-266). Como decimos, en este punto el factor de género resulta clave. Zulaika incide, precisamente, en la idea de que la glorificación del personaje que se sacrifica ha sido un asunto masculino. De ahí que el planteamiento de Yoyes de abandonar la organización y ser madre, no solo sea subversivo, sino creativo. Igual que Antígona, Yoyes se transforma, vive una metamorfosis, y abre la puerta a una nueva subjetividad post-ETA.

Podemos encontrar ecos de ese símil en varias obras literarias y en numerosos personajes femeninos de la novela vasca contemporánea que sería largo analizar aquí. Cabe mencionar, sin embargo, el poema de Itxaro Borda «Berlingo horma» [El muro de Berlín] (*Bestaldean*, 1991), cuyo eje es la importancia de la lucha de las mujeres durante la historia y de cara al futuro. Por otra parte, J. Gorostidi, en su ensayo sobre cuatro cantantes vascos (*Lau kantari*, 2011), relaciona la figura de Antígona no solo con Yoyes, sino con el cantante Imanol Larzabal (1947-2004), paradigma del cantante *engagé*, que, cuando ETA asesinó a Yoyes, participó en su homenaje, "deserción" de la que el entorno de ETA se vengaría condenándolo al ostracismo. Además, Gorostidi incluye a X. Lete, quien de palabra y obra apoyó públicamente a Imanol, siendo ambos objetos de hostigamiento del público en sus actuaciones.

4. Conclusiones

Mediante la exposición breve de las conexiones entre algunas obras contemporáneas de la literatura vasca hemos querido mostrar cómo la figura de Antígona sigue sin perder capacidad de reverberación y de generación de sentido en la actualidad, y que la disidencia de la hija de Edipo ante las leyes injustas del orden patriarcal posee una energía inagotable que se retroalimenta del mito. Se constata pues que las antinomias formuladas por Sófocles siguen siendo fecundas hoy día tanto como lo han sido a lo largo de la literatura universal: hombres y mujeres; jóvenes y viejos; sociedad e individuo, vivos y muertos; hombres y dioses... constituyen los ejes del drama humano más profundo.

Hemos visto que en Espriu y en Lete Antígona renace con una clara exigencia ética, especialmente ligada a la idea de la piedad, que Lete conectaba con la propuesta de G. Vattimo de leer la historia de forma piadosa. La relectura histórica

de la Guerra Civil en clave fratricida no es nueva, por supuesto. Junto con escritores como Salvador Espriu, que enfocan el problema de la Guerra y la sangrienta posguerra desde la periferia y desde otras nacionalidades, en la década de 1940 aparecen las lecturas históricas de intelectuales y políticos diversos, como las de Américo Castro, Indalecio Prieto o José Luis Aranguren. Fueron muchos los escritores y pensadores que plasmaron el desgarro que supuso la Guerra Civil mediante mitos cuyos sujetos son hermanos. Así lo hicieron, por ejemplo, Luis Cernuda o Blas de Otero, quienes recurrieron al mito bíblico de Caín y Abel. Pero no es menos cierto que desde hace años se han incrementado las críticas a la visión de la Guerra Civil en clave fratricida, y son cada vez más los estudios académicos sobre el trauma colectivo y la falta de duelo, en gran medida surgidos en respuesta a los revisionistas que pretenden igualar vencedores y vencidos, y vetar, mediante la idea de la fraternidad y el perdón, la necesaria reparación y justicia memorialística. Más aún; desde sistemas culturales externos a España, importantes estudios, entre los que cabría mencionar a Paul Preston (2011) o Xabier Irujo (2016), e internos como el de Antonio Minguez (2018), han afirmado la necesidad de enfocar la posguerra como una continuación de la guerra, y en especial de no esconder el componente de exterminio físico y psíquico del enemigo que esta tuvo y que justifica la utilización del paradigma de holocausto y genocidio que utilizan los tres historiadores.

Las reflexiones intelectuales de Xabier Lete y Salvador Espriu se enmarcan en la reflexión humanista de la historia vivida. No obstante, es preciso recordar que sus planteamientos no proceden directamente del ámbito político; son ambos patriotas (uno catalán, vasco el otro), víctimas a causa de ello, y saben bien que pertenecen al «bando perdedor», aunque resisten trabajando a favor de la cultura minorizada. Ahora bien, es la crisis moderna entre política y ética la que aflora en el debate entre Creonte y Antígona la que constituye el núcleo de su alegato, y podemos ver que historiadores como Santos Juliá (2004) o como Bobbio (2015) han formulado una diferenciación entre la dimensión política y la ética de la guerra.

Tanto Espriu como Lete son intelectuales en el sentido sartreano, creadores de discurso y dados a proponer alternativas humanistas de dimensión social, de modo que no enfocan la Guerra desde la razón política o la ideología política, sino desde la ética y el humanismo. Solo así entendemos el sentido que adquiere la figura de Antígona en referencia a la Guerra Civil: Antígona no discute la culpa y la responsabilidad política de un hermano u otro –aunque bien pudiera tenerlo claro, como lo tenían Lete y Espriu, sino que exige poner la justicia "superior" y eterna por encima de la política humana y contingente. Antígona antepone la ética a la pasajera y dolorosa ley humana –decisión que conlleva la

aceptación de la fatalidad que la llevará a la muerte–, y en esos términos ha de entenderse la reclamación de la reconciliación y la piedad.

Por otra parte, en el caso de Zulaika y Gorostidi, hemos observado una relectura (inspirada en la lectura de Butler) del diario de Yoyes y las circunstancias que la rodearon su muerte en clave antigonesca, lo que también aporta ideas sobre ETA y la sociedad vasca del momento, dominada por "una lógica bélica" que sin duda debe tenerse en cuenta en la elaboración del relato que la sociedad vasca actual ha de llevar a cabo en torno al pasado reciente y que se refleja extensamente en la literatura vasca mediante diversas reescrituras que exige un análisis mucho más detallado.

De este modo se constata que en las propuestas poético-intelectuales de Salvador Espriu y Xabier Lete en torno a la memoria de la Guerra y la dictadura, así como en la sugerente lectura de Zulaika del diario de Yoyes que cuestiona la lógica militarista y masculina de la organización que la condenó a muerte, reverbera la extraordinaria irradiación del mito de Antígona. Sin duda Antígona pertenece al mundo del mito, al universo de esa literatura clásica, que, como afirmara Steiner, ha funcionado en el imaginario de base metafísica de Occidente como la epifanía en que coinciden discurso y significación, palabra y mundo.

Referencias

Bobbio, N. (2015). *Eravamo ridiventati uomini.* Turin: Einaudi.

Butler, J. (2001) *Antigone's Claim. Kinship Between Life and Death*, Columbia University Press./ *El grito de Antigona.*

Erkoreka, J. (2015) Gerraren humanizazioa. Manuel Iruxo. En *Oroimenaren lekuak eta lekukoak* (ed. Arroita, I. & L.Otaegi), Bilbo: EHU (pp. 27–50).

Espriu, S. ([1955] 2008). *Antígona*. Barcelona: Edicions 62.

Esquilo (1986). *Tragedias completas*. Madrid: Cátedra.

Genette, G. (1989). *Palimpsestos: La literatura al segundo grado*. Madrid: Taurus.

Gurrutxaga, A. (2020a). *Xabier Lete. Aberriaren poeta kantaria*. Irun: Alberdania.

Gurrutxaga, A. (2020b). Kaliayev eta Antigona. Ohar zenbait Xabier Leteren ikuspegi etikoaz. En *Urrats urratuak: Xabier Lete gogoan* (pp. 77–88). Donostia: Balea zuria.

Gurrutxaga, A. (2021). Ihesa zilegi balitz: Xabier Lete eta trantsizioko poetikak. En *Jakin* 242, urtarrila-otsaila (pp. 71–88).

Irujo, X. (2016) *Genocidio en Euskal Herria*. Iruñea: Nabarralde.

Juliá, S. (2004). *Historias de las dos Españas*. Madrid: Taurus.

Lete, X. (1991). *Eskeintza*. LP. Donostia: Elkar.

Lete, X. (2008, 2011). *Las ateridas manos del alba*. Pamplona: Pamiela.

Minguez, A. (2018). Pensar el genocidio el golpe de 1936, la guerra civil el franquismo y la transición, *Revista Universitaria de Historia Militar*, Vol. 7, Nº 13 (pp. 515-526).

Miralles, C. (2008). En les tragedies d'Espriu, el tràgic i les dones. En S. Espriu, *Antígona, Fedra, Una altra Fedra, si us plau* (pp. 7-13). Barcelona: Labutxaca.

Otaegi, L. (2012). Modern Basque Poetry. En *Basque Literary History* (ed. M.J. Olaziregi). Reno, University of Nevada. 201-244.

Preston, P. (2011). *El holocausto español*. Barcelona: Debate.

Sófocles (2010). *Áyax, Las Traquinias, Antígona, Edipo Rey*. Madrid: Alianza.

Sörderbäck, F. (ed) (2010) *Feminist Readings of Antigone*. Nueva York: Sunypress.

Steiner, G. (1984, 1996). *Antígonas: Una poética y una filosofía de la lectura*. Barcelona: Gedisa.

Vattimo, G. (1991). *Ética de la interpretación*. Barcelona: Paidós.

Zulaika, J. (2014) *Vieja luna de Bilbao*. Donostia: Nerea.

Manuel Santiago Herrera Martínez

La gastrosofía como control social en el cuento *El cocinero* de Alfonso Reyes

1. Introducción

Monterrey es una de las tres principales ciudades industriales de México. Se caracteriza por su espíritu emprendedor, típica gastronomía y contar con uno de los ilustres humanistas universales: Alfonso Reyes. La cuentística de Reyes gira sobre diversas temáticas y en este estudio se abordará sobre el denominado 'gastro texto' como un control social entre los comensales. De acuerdo con Adelaida Martínez (2010), el 'gastro texto' se define como «el lenguaje culinario elevado a la categoría de lenguaje literario y ha generado un tipo de discurso detallista, rico en referencias olfativas y gustativas» (2010: 03). A primera instancia se tiende a considerar que el 'gastro texto' se centra solo en la preparación de un platillo; sin embargo, en su discurso va implícito una serie de referencias culturales, históricas y sociales.

Desde la elaboración del platillo hasta el deguste por parte de los comensales, la 'biosemiótica' logra una construcción de la identidad del individuo cuando en la comida se entrecruzan la semiótica de la cultura, la biología, la ética, la antropología, la recepción y la percepción. Por ello, en las recetas de cocina, la 'biosemiótica'[1] no solo abarca el aspecto gustativo, olfativo, táctil y visual, sino que conjuga la evocación histórica y el sentido de pertenencia a un grupo social.

Este proceso descrito en la elaboración y degustación del alimento se puede analizar desde la 'biosemiótica', que es una disciplina surgida en los años sesenta, estudiada por el semiólogo Thomas Sebeok a través de la investigación de la comunicación y transferencia de signos y señales entre los animales (zoosemiótica). Sin embargo, es en la década de los noventa del siglo XX cuando este concepto toma forma para consolidar una ciencia que conecte la comunicación

1 «Según esta teoría, cada organismo vivo tiene una percepción del mundo que le rodea, según la conformidad a la estructura de recepción y a la de percepción en su interacción. Si un humano, una mosca y un perro conviven en una misma habitación para cada uno hay una descripción parcial del entorno en el que cohabiten, teniendo para cada uno de ellos una riqueza de portadores de significación, según la complejidad de interrelaciones perceptivas que cada organismo tiene» (Castro, 2012: 4).

y el conjunto de signos y señales que se establecen a diferentes niveles de organización biológica. De hecho, también recibió el nombre de 'biohermenéutica' (Castro, 2012: 01).

Parodi (2014) externa que la 'gastrosemiótica' o 'comunicación gastronómica' implica la incorporación de signos olfativos, táctiles y gustativos, y la construcción de sintagmas nutricionales cada vez más complejos, a la vez que el ámbito contextual se modifica y enriquece tanto en «el proceso de encodifiación del potaje-mensaje por el cocinero-emisor (productos elegidos, tratamiento ritual, instrumentos usados, lugar, vajilla, etc.) como en el proceso de decodificación del comensal-receptor (lugar, muebles, manteles, vajilla, cubiertos, ritual de ingestión, etc.)» (2014: 15).

El rol del cocinero-emisor es relevante porque debe seleccionar tanto los materiales como las estrategias discursivas para persuadir a los comensales. Al respecto, Eliade (2001) señala que «la verdadera significación y el valor de los actos humanos están vinculados a la reproducción de un acto primordial, a la repetición de un ejemplo mítico; ya que la vida es la imitación ininterrumpida de gestas inauguradas por otros» (2001: 18). Se coincide con este autor quien define así a esas acciones como 'ritos de construcción como imitación del acto cosmogónico' (2001: 32). Por lo tanto, se considera que la receta de cocina constituye un texto de cultura porque forma parte de estos ritos debido a que el hombre se torna en un cocinero que ordena tanto los ingredientes como el proceso de elaboración para dar paso a la creación de un platillo perteneciente a su tradición cultural, el cual trae consigo, al mismo tiempo, la evocación histórica. La preparación del alimento es un ritual en donde damos forma al mundo, armonizamos la energía y sazonamos las emociones.

En cuanto al papel que juegan en la cultura los textos culinarios, se enuncia con Sánchez Martínez (2007): «Cuando los textos culinarios describen los procedimientos que se realizan en el exterior, corresponden generalmente a una actividad realizada por hombres; mientras los que describen un proceso de elaboración de alimentos que tiene lugar en espacios internos, remiten a lo realizado generalmente por las mujeres» (2007: 198).

En esta cita se observa una tradición culinaria en Monterrey: los fines de semana solo los varones se reúnen para preparar carne asada. Al respecto, Lupton (1996) analizó el gusto por la comida en relación con las prácticas dietéticas relacionadas con el género, y encontró que «las comidas vegetales son consideradas femeninas, mientras que las carnes rojas se relacionan con los hombres» (1996: 107).

En su estudio *Gastronomía y memoria de lo cotidiano*, Sánchez Martínez (2007) reafirma que esta actividad emprendida por los hombres los hace

ser partícipes activos porque se autorrepresentan y reflejan un rasgo de cultura regional: una práctica culinaria entre varones al exterior (2007: 38). Sin embargo, en esta inclusión se revela la exclusión de las mujeres por ser una práctica prohibida. Los hombres nombran con mayor frecuencia las "carnes asadas" como textos festivos, ya que «son prácticas culinarias en las cuales actúan como participantes activos, según se establece en los roles de género de la cultura local» (2007: 40).

En cuanto a los roles de género, la mujer siempre ha sido subordinada y confinada a las labores del hogar. Foucault (1988) llama a estas cualidades propias de las mujeres como 'las virtudes de la subordinación'. Para García (1998) la casa es un símbolo de la familia y la mujer es la encargada del cuidado de este espacio, así como de la educación de los hijos. Asimismo, reafirma lo siguiente al decir que «en su interior se fueron separando los lugares de localización de los sujetos marcados por un género o bien otro, cotos femeninos casi por esencia como la cocina, en la cual reinó la mujer haciéndose cargo de la alimentación de la familia» (1998: 51).

Licona Valencia (2017) propone el término 'región socioculinaria' para aludir que un territorio se reconoce por el tipo de comida consumida. La tradición de la carne asada proviene de las costumbres establecidas por los antepasados en el noreste de México. Los hombres salían a cazar y preparar el alimento, mientras las mujeres se encargaban de la educación y el cuidado del hogar. Estos roles implicaban la fuerza en los hombres y un poder físico y simbólico sobre ellas.

En su libro *Historia de la sexualidad 2*, Foucault (1988) establece que la templanza en el hombre (aventurarse, ser activo y emprender acciones fuera del hogar) le da un poder sobre la virtud de la mujer (inferioridad, resignada y sometida). Este dominio le otorga al varón el don de la violencia, la prohibición y la exclusión hacia la mujer. Foucault nos habla de un «bio-poder masculino que domina el cuerpo en cuanto a la salud, las maneras de alimentarse y alojarse» (1988: 174).

En este punto hay que resaltar que estas prácticas culturales tienden a construir la identidad. Al respecto, Arreola (2003) la define como «el resultado del modo en que los individuos se relacionan entre sí y la manera en que lo hacen dentro de un sistema de relaciones y representaciones establecidas por el grupo social o colectivo» (2003: 02).

Bourdieu (1998) señala que las representaciones sobre la alimentación, las desigualdades sociales y de género que discurren paralelamente a la comida, las relaciones de poder y su interrelación con la escala de jerarquización social, la vinculación de la comida con la estructura micro y macro de las sociedades, justifican la necesidad de una mirada sociológica al fenómeno alimentario

(1998: 10). De acuerdo con esta propuesta de Bourdieu, Vélez Jiménez propone el término de 'campos culinarios' para referirse a que la cocina es un espacio de desigualdades y de distinciones en donde los agentes construyen representaciones del mundo. Estos actantes se distribuyen y se posicionan según el capital que poseen (económico, cultural, social y simbólico).

El objetivo de este trabajo es mostrar cómo las masculinidades gestadas en torno a la comida construyen un discurso propio de los varones en donde se vislumbra el control social sobre los mismos hombres y las mujeres. Para emprender este estudio se analizará el cuento *El cocinero* de Alfonso Reyes.

Para alcanzar tal intención se diseñaron las siguientes preguntas de indagación: 1) ¿De qué manera el alimento constituye una nueva visión de la masculinidad? 2) ¿Cuál es el rol de los personajes dentro del relato?, y 3) ¿cómo el alimento se torna en un control social desde diversas aristas? Dentro de las hipótesis se plantean que el alimento cimienta las relaciones interpersonales entre los participantes para consolidar una identidad. La segunda hipótesis consiste en visualizar el platillo como un ritual que establece funciones entre los varones; y la tercera hipótesis es que el alimento reafirma por medio de la 'gastrosemiótica' la filiación y la pertenencia a un determinado grupo social.

Para lograr el propósito enunciado, se ha diseñado el siguiente objetivo: cómo el anfitrión se transforma en un guardián para vigilar la conducta de los participantes y orientarlos sobre sus deberes. La metodología empleada es cualitativa debido a que se emprenderá un análisis descriptivo.

2. Gastronomía y semiótica de la cultura

Los estudios de Lotman (2000) en torno al arte y la cultura han vuelto una mirada profunda a la reflexión y a la crítica del texto. Este autor rompe con el concepto academicista de la obra que jerarquizaba tanto su estructura como su respectiva interpretación. En una época donde la censura ha perdido fuerza, Lotman (2000) propone que el texto cumple dos funciones básicas: la transmisión de los significados y la generación de nuevos sentidos. En este punto, el autor muestra a la obra como abierta y no como un documento histórico.

Lotman (2000) deja entrever que la obra es un filtro donde se cuelan en su interior aspectos culturales, religiosos, políticos y artísticos, entre otros. Esto conduce a que el escritor y el lector sean agentes de cambio debido a que requieren una participación en la interpretación del texto. Lotman (2000) nos habla de una semiótica de la cultura presente en la obra. Este concepto nos permite asegurar una aproximación más completa hacia el texto que nos concierne. La heterogeneidad semiótica, la cual consiste en afrontar el texto como un

compuesto de varios elementos, integra el contexto en el texto, y desintegra el texto en su contexto.

Para Lotman (1996) «la memoria del hombre es considerada como un texto complejo, ya que al entrar en contacto con el texto produce cambios creadores dentro de la cadena informacional. Lo paradójico es que al texto debe precederle otro texto, la cultura» (1996: 90).

Lotman, al hacer una analogía entre el paralelismo estructural de las caracterizaciones semióticas y las personales, define el texto de cualquier nivel como una persona semiótica, y considera asimismo como texto a la persona en cualquier nivel sociocultural. Esta definición refleja la interacción que tienen el hombre y todos los sistemas semióticos (o textos) «como manifestaciones de una cultura y dentro de esa misma cultura, de manera que interactúan no solo como depósito de información, sino también como textos con capacidad de crear nuevos textos o mensajes» (Lotman, 1996, cit de Sánchez, 2007).

Lotman (1996) alude a que el ritual organiza la memoria colectiva o del grupo donde el individuo participa como parte de este, pero, a cambio, se ve limitada la libertad y su conducta es rigurosamente predecible (1996: 200).

En este punto, Barthes (1971), externa que en: «El lenguaje de los alimentos está constituido por: a) reglas de exclusión/inclusión (tabúes alimentarios); b) reglas de oposición significativa (salado/dulce, caliente/frío, nacional/exótico); c) reglas de asociación, sea simultáneas (un plato) o sucesivas (un menú, una dieta), y d) los protocolos de uso, que funcionan como una *retórica de la alimentación*» (1971: 91).

En esta 'retórica de la alimentación' los signos son esenciales para descifrar el contenido de estos dentro de la comida. Desde un punto de vista semiótico, el discurso alimentario puede ser analizado desde la perspectiva de Courtes (1980), a partir de la identificación de la narrativa que subyace en los 'palimpsestos culinarios'. Este concepto es definido por Usme (2015) como «múltiples sentidos y múltiples valores otorgan sentido a la praxis culinaria, ya que tales patrones del sistema culinario que ha sido transformado reposan sobre un modelo polisémico de la transculturación» (2015: 188).

Estos 'palimpsestos culinarios' nos hablan de un texto sobre otro texto. Es decir, en una receta de cocina o 'gastro texto' en un sentido literal se aborda la preparación del alimento, pero en una segunda interpretación van inmersos varios aspectos. Asimismo, Certeau (2006) aborda su planteamiento del discurso alimentario en estos términos: «En cada alimento hay un entrecruce de historias invisibles, y cada manera de tomar, preparar y compartir la comida no es solo una forma pasiva de repetición de códigos, tradiciones o incluso

mensajes mediáticos, sino una forma activa y adaptativa de formar sentido y construirlo» (2006: 100).

Al respecto, Montanari (2006) nos habla de que en la alimentación prevalece una enunciación emocional «con los alimentos se busca transformar al otro, embrujarlo, envolverlo en un sentimiento de placer, de satisfacción. Con el alimento reconciliamos batallas, reconstituimos fortalezas, transformamos pensamientos y sublimamos emociones. Y por esto que se convierte en un dispositivo de enunciación emocional» (2006: 125).

3. La gastrosofía en *El cocinero* de Alfonso Reyes

Alfonso Reyes Ochoa nace en 1889 en la Ciudad de Monterrey y muere en 1959 en México. Durante sus setenta años de vida desempeñó diversas funciones como literato, traductor, diplomático y promotor del arte y la cultura. De acuerdo con Ángeles Cerón (2015), el cuento *El cocinero* puede denominarse como una 'poética gastronómica' porque refleja la visión filosófica del alimento y la bebida y su influjo en los comensales:

> Porque Alfonso Reyes es ejemplo de lo que aborda cuando se acerca literariamente a la cocina: sazona y hornea las palabras: marina el verbo crudo y lo sofríe, después capea los nombres y bate los adjetivos hasta el punto de turrón; por último, sirve todo acompañado de adverbios crujientes: siempre ofrece una prosa tibia, como la sopa caliente que nos espera en casa tras una larga jornada de trabajo en pleno invierno, aunque Reyes también sabe servir el verso fresco, ideal para el descanso veraniego (2015: 03).

Esta 'prosa gastronómica' se contempla en el relato. Se muestra la presencia de tres actantes: el transeúnte, los sabios y el cocinero. El primero observa con atención la enorme fila integrada por los sabios ante una enorme cocina. Cada uno lleva en una bandeja una palabra para que el cocinero la horneé.

En este primer acercamiento se observa cómo los eruditos alimentan el cuerpo y el espíritu para adquirir una mejor manera de pensar. Asimismo, el cocinero logra que ese maná sea consumido de manera colectiva. En este sentido, Vélez Jiménez (2013) refiere que «los comensales están llamados a desempeñar las tareas del filósofo y del cocinero, determinando conscientemente el pensar y el gustar (el 'comer para pensar' y el 'pensar para comer')» (2013: 04). En el cuento se aprecia cómo el alimento denota una disposición a comer y pensar de igual manera.

4. La comida afectiva

En el transcurso del relato se reafirma la emoción en el comer y compartir el alimento a través del énfasis en las palabras. «Metía al horno una palabra hechiza, y un rato después la sacaba, humeante y apetitosa, convertida en algo mejor. La espolvoreaba un poco, con polvo de acentos locales, y la devolvía a su inventor, que se iba tan alegre, comiéndosela por la calle y repartiendo pedazos a todo el que encontraba» (Reyes, 2009: 12)

Vélez Jiménez (2013) externa que es la comida afectiva «la que nutre, transforma y da sentido a lo íntimo, lo privado y lo público; transmite la permisión, la prohibición y la sanción del comer y del beber en cada territorio, en cada época y en cada grupo» (2013: 07). En este fragmento se nota la intensidad de las palabras que envuelve las emociones de los comensales y dar paso a la identidad.

Al respecto, Van Dijk (2006) refiere que las emociones y los afectos forman parte de las creencias porque son representaciones que se registran en la memoria. Así que por medio de los sentidos se resalta y se refuerza un saber y sabor común.

5. La polisemia alimentaria

Dentro del relato se observa cómo ingresan palabras al horno y salen horneadas en otras:

> Un día entró al horno la palabra artículo, y salió del horno hecha *artejo*. Fingir se metamorfoseó en *heñir*; sexta, en *siesta*; cátedra, en *cadera*. Pero cuando un sabio —que pretendía reformar las instituciones sociales con grandes remedios— hizo meter al horno la palabra huelga, y se vio que resultaba *juerga*, hubo protesta popular estruendosa, que paró en un levantamiento, un motín.
> El cocinero, impertérrito, espumó —sobre las cabezas de los amotinados— la palabra flotante: motín; y, mediante una leve cocción, la hizo digerible, convirtiéndola y "civilizándola" en *mitin*. Esto se consideró como un gran adelanto, y el cocinero recibió, en premio, el cordón azul (Reyes, 2009:12).

Vélez Jiménez (2013) propone el concepto de 'polisemia alimentaria' (2013), la cual la define como «Las nuevas conductas, nuevos modos de vida ligados a funciones rememorativas, conmemorativas o expansivas de la comida; temas y situaciones que tienen que ver con el ocio, la fiesta, el deporte, el esfuerzo, la labor, etc., de un hombre que, de manera teatral, desea tener poder sobre el vértigo de la vida contemporánea» (2013: 26).

A continuación, se exponen el ingreso y la salida de las palabras en el horno (tabla 1).

Tabla 1: Morfología de las palabras (Reyes, 2009: 12)

ENTRAR AL HORNO	SALIR DEL HORNO
ARTÍCULO	ARTEJO
FINGIR	HEÑIR
SEXTA	SIESTA
CÁTEDRA	CADERA
HUELGA	JUERGA
MOTÍN	MITIN

Se puede observar el cambio de comportamiento en las palabras salidas del horno. La mayoría son sustantivos, a excepción de la pareja verbal 'fingir-heñir'. Aluden del orden al caos (o viceversa).

Ahora bien, si colocamos las definiciones de estas palabras quedarían de la siguiente manera (tabla 2):

Tabla 2: Significado de las palabras (Real Academia Española [2014])

ENTRAR AL HORNO	SALIR DEL HORNO
ARTÍCULO: cada una de las partes en que suelen dividirse los escritos.	ARTEJO: deriva del latín articŭlus, 'articulación', 'juntura de los huesos' (o de los miembros) (y 'los mismos miembros'), 'nudo' (de los dedos o de las plantas), 'parte', 'división'
FINGIR: Dar existencia ideal a lo que realmente no la tiene	HEÑIR: Sobar con los puños la masa del pan.
SEXTA: Referente al mediodía, a la media tarde.	SIESTA: Tiempo destinado para dormir o descansar después de comer.
CÁTEDRA: Asiento donde el maestro da lección a los alumnos	CADERA: desus. silla (asiento con respaldo).
HUELGA: Interrupción colectiva de la actividad laboral con el fin de reivindicar ciertas condiciones o manifestar una protesta	JUERGA: Regocijo, fiesta, diversión bulliciosa.
MOTÍN: Movimiento desordenado de una muchedumbre.	MITIN: Reunión donde el público escucha discursos

En este cuadro prevalecen parejas de palabras con significados afines al humanismo de Alfonso Reyes. Las dos primeras (artículo-artejo y fingir-heñir) hacen referencia al 'homo faber':

> Desde luego, el hombre es un ser pasivo y activo. Algo le ha sido dado, y algo añade él por su cuenta. Lo primero es naturaleza, lo segundo es arte. Por naturaleza, no solo se entiende la materia propia y ajena. También... espíritu, alma, mente, inteligencia, razón... También es arte en cuanto el hombre crea material o espiritualmente. A veces... hombre vegetativo; a veces... homo faber (Saladino García, 2004: 406).

Los siguientes dos vocablos (sexta-siesta y cátedra-cadera) se asocian al 'homo místico': «En ocasiones, nada más contempla: hombre expectante; en ocasiones, contempla y adora: hombre religioso... hombre místico» (Saladino García, 2004: 406). Finalmente, los dos últimos términos se refieren al 'homo sapiens': «O bien se propone conocer: homo sapiens» (Saladino García, 2004: 406).

Este humanismo propuesto por Reyes se asocia con la 'gastrosofía', concepto propuesto por Fourier, al mencionar que es «el conocimiento y la buena administración de las pasiones (particularmente las dos básicas: el amor y la alimentación, que conducen de la civilización a la harmonía). La civilización, en este planteamiento, es la organización de la escasez; la harmonía, la organización de la abundancia y el placer» (Vélez Jiménez, 2013: 9).

En el relato se observa el equilibrio y el control de las pasiones a través del alimento, quien proporciona un pensamiento común entre los hombres: conducirse con ética por medio de un lenguaje afín entre los individuos.

6. Conclusiones

De acuerdo con las preguntas de indagación, la primera sobre de qué manera el alimento constituye una nueva visión de la masculinidad se observa cómo el hombre es el proveedor, procura el alimento entre la comunidad para lograr cambios en la conducta, crea el lenguaje para unificar los sentidos de las palabras y lograr el equilibrio por medio de la palabra de Dios.

Los roles de los personajes dentro del relato es vigilar la conducta de los comensales para regular los comportamientos. El alimento desata diversas acciones donde se reconocen para lograr una identidad grupal y luchar por unificar la estabilidad. Asimismo, las palabras develan la sabiduría y el placer entre los hombres.

La figura del cocinero como un sacerdote que concentra el poder de la forma y la magia para darle el significado de la palabra y la orientación ética a los hombres (sabios y el transeúnte).

Referencias

Ángeles Cerón, F. de J. (2015). *La poética gastronómica Alfonsina*. México: Universidad Autónoma de Querétaro.

Arreola, B. (2003). La identidad nacional del mexicano como imaginario social. El caso de las clases medias urbanas de la ciudad de México durante el milagro mexicano. (1940-1958). Dospobible en: http://tesiuami.izt.uam.mx/uam/aspuam/presentatesis.php?recno=10483&docs=UAMI10483.PDF [Fecha de consulta: 10/06/2022].

Bartres, R. (1971). *Elementos de semiología*. París: Ediciones de Seul.

Bourdieu, P. (1998). *La distinción*. Madrid: Taurus.

Castro, O. (2012). La biosemiótica y la biología cognitiva en organismos sin sistema nervioso. Disponible en: http://uab.academia.edu/OscarCastro/Papers/435963/La_biosemiotica_y_la_biologia_cognitiva_en_organismos_sin_sistema_nervioso. Barcelona, Universidad Autónoma de Barcelona [Fecha de la consulta: 10/06/2022].

Certeau, M. (2006). *La escritura de la historia*. México: Universidad Iberoamericana.

Courtes, J. (1980). *Introducción a la semiótica narrativa y discursiva. Metodología y aplicación*. Buenos Aires: Ed. Librería Hachette S.A.

Eliade, M. (2001). *El mito del eterno retorno*. Argentina: Emecé Editores.

Foucault, M. (1988). *Historia de la sexualidad 2: El uso de los placeres*. México: Siglo XXI.

García, M. (1998). Espacio y diferenciación de género. *Debate feminista*, 9, 47-57.

Licona Valencia. E. (2017). *Alimentación, cultura y espacio*. México: BUAP.

Lotman, I. (1996). *La Semiosfera I*. Madrid: Ediciones Cátedra.

Lotman. I. (2000). *La Semiosfera III*. Madrid: Ediciones Cátedra.

Lupton, D. (1996). *Food, the Body and the Self*. Londres: SAGE.

Martínez, A. (2010). Feminismo y literatura en Latinoamérica. Disponible en: Correodelsur.ch/Arte/literatura/literatura-y-feminismo.html [Fecha de consulta: 10/06/2022].

Montanari, M. (2006). *La comida como cultura*. Barcelona: Ediciones Trea.

Parodi, F. (2014). *Introducción a la semiología gastronómica*. Lima: Universidad Nacional Mayor de San Marcos.

Real Academia Española (2014): *Diccionario de la lengua española*, 23.ª ed. Disponible en: https://dle.rae.es [Fecha de consulta: 10/06/2022].

Reyes, A. (2009). *Material de lectura*. México: UNAM.

Saladino García, A. (2004). *Humanismo mexicano del siglo XX*. Toluca: Universidad Autónoma del Estado de México.

Sánchez, A. (2007). *Gastronomía y memoria de lo cotidiano*. México: Plaza y Valdés.

Usme, Z. (2015). Apuntes semióticos para el estudio de la cocina migrante. *Forma y Función*, vol. 28 (1), 185-198.

Van Dijk, T. (2006). *Ideología*. México: Gedisa.

Vélez Jiménez, L. (2013). *Del saber y el sabor. Un ejercicio antropofilosófico sobre la gastronomía*, 21 (46), 171-200.

Qian Kejian
La lectura de *Largo noviembre de Madrid* (2011) de Juan Eduardo Zúñiga como narrativas del trauma

1. Introducción

En 1980, la publicación de la obra titulada *Largo noviembre de Madrid* (2011), una recopilación de relatos que abordan la Guerra Civil española, resulta exitosa y gana tanto afectos de los lectores como elogios por parte de los críticos literarios. Distinto a sus coetáneos, el autor, Juan Eduardo Zúñiga, centra su atención en la vida cotidiana de los madrileños, que no solo viven amenazados por los constantes bombardeos, sino que también sufren la crisis espiritual fruto de las experiencias traumáticas en la época bélica. En este trabajo, se tiene la guerra civil española como fuente del trauma que origina alteración y desviaciones sucedidas en el plano psíquico. Como la ficción que resulta exitosa tras más de veinte años de ausencia del autor, Juan Eduardo Zúñiga, desde la visión crítica, escribe esta obra para presentar una nueva perspectiva a los lectores para que puedan conocer y reflexionar sobre este episodio histórico. En estos relatos, Zúñiga pone de manifiesto su opinión de que la guerra, al destruir toda la ciudad madrileña y arruinar la vida de sus habitantes, "creaba un clima kafkiano" (Beltrán Almería, 1999: 108), donde la gente experimenta el amor, la ambición, la lucha entre el bien y el mal, entre muchos otros aspectos. Se considera una obra que, aunque tiene como estilo literario el realismo, abunda en elementos que dan a los textos tonos fantásticos: *fantasma, sueños, ilusión*, entre otros. Valls también aprecia el valor que tienen estos textos en la revelación del mundo interior de los madrileños:

> El volumen estaba compuesto por dieciséis relatos en los que a partir del turbio trasfondo de la guerra civil, de una situación límite particular, el autor mostraba-valiéndose de un cierto simbolismo de base realista-los problemas propios de la vida cotidiana en tan trágica circunstancias, pero también los secretos del alma humana, tales como el egoísmo, el miedo, el hambre, la desolación, el recuerdo, o las mismas pasiones (2009: 10).

Por tanto, este estudio tiene como objetivo revelar estos "secretos del alma humana", que toman su forma en condiciones extremas como los años bélicos. Se estudiarán como síntomas del trauma producido por la guerra y su

representación literaria en *Largo noviembre de Madrid* (2011). El estudio se desarrollará teniendo como base teórica lo escrito en torno a la teoría literaria del trauma, trabajos realizados por Caruth (1996), Whitehead (2004), entre otros investigadores.

2. La teoría literaria del trauma

La palabra "trauma" tiene su origen en el griego antiguo τραῦμα ('traûma'), que significa *ruptura, herida* y especialmente se refiere a la herida dejada por la cirugía, a la lesión fisiológica causada por algún acontecimiento externo. El concepto fue propuesto en el siglo XIX a raíz de los estudios realizados en el ámbito médico. A lo largo de la evolución del concepto de trauma, las experiencias traumáticas no se limitan a ser resultado de los acontecimientos históricos que dejan bajas masivas, sino que tienen su origen en la vida cotidiana de cada individuo. Freud opina que los conflictos producidos por el trauma dan lugar a una serie de neurosis traumáticas que es "a consequence of an extensive breach being made in the protective shield against stimuli" (1985: 25). A partir de la Segunda Guerra Mundial, los estudios del trauma se extendieron al campo científico y social. Durante este periodo, los estudios sobre los sobrevivientes del Holocausto y de los campos de concentración revelaron las consecuencias que produce este acontecimiento traumático en el plano psíquico, corporal y social, lo cual supone la intervención de elementos socioculturales en los estudios del trauma. Entre estos estudiosos destaca Caruth, quien renovó el concepto del trauma y reveló el carácter histórico de los eventos traumáticos en el progreso de la sociedad. Caruth considera el trauma como una "aberración de la memoria" que obstaculiza la narración de los testigos sobre su experiencia traumática. Sin embargo, el silencio de las víctimas no resulta nada útil para la recuperación psíquica, porque no significa nada sino una represión de las memorias traumáticas. Lacapra opina que, en este aspecto, la literatura lleva ventaja en la expresión porque "the literary (or even art in general) is a prime, if not the privileged, place for giving voice to trauma as well as symbolically exploring the role of excess" (2014: 190).

La interacción frecuente entre la teoría del trauma y la literatura se convirtió en un nuevo campo de estudio a mediados de los años noventa, con la publicación de *Unclaimed Experience: Truama, Narrative and History* (1996), de Caruth, y *Worlds of Hurt: Reading the Literatures of Trauma* (2004), de Tal. La intervención de los elementos socioculturales contribuye al traslado de la teoría a otros campos de conocimiento como la sociología, la filosofía, la literatura, etc. La combinación de la teoría del trauma y de la literatura es razonable dado

que los teóricos creen que el lenguaje literario sirve como vehículo eficiente en la representación de las experiencias traumáticas (Kurtz, 2018: 8). Las narrativas literarias muestran el vínculo especial entre las palabras y el trauma, según Geoffrey Hartman, la literatura ofrece una perspectiva muy particular sobre "the relation between psychic wounds and signification" (2003: 257). El valor terapéutico que tiene la literatura se considera como otra razón por la que se desarrolla la teoría literaria del trauma. Por una parte, la literatura ofrece un espacio en donde el sujeto traumatizado –es decir, las víctimas, supervivientes o testigos–, quienes están involucrados, voluntariamente o no, en los eventos traumáticos, pueden "decir" y "compartir" sus experiencias. Por otra, los textos literarios traumáticos deben abordar el tema de la representación de la violencia estructural de nuestra historia, y ayudar a evitar su repetición en el futuro (Davis y Meretoja, 2020: 1).

Caruth, una de las investigadoras más relevantes dentro de la teoría literaria del trauma, que se cuenta entre los estudiosos que establecen una relación entre el estudio del trauma y la literatura, afirma que el lenguaje del trauma, y el silencio de su muda repetición del sufrimiento, exigen profunda e imperativamente un nuevo modo de lectura y de escucha (1996:9), que nos permita abandonar el aislamiento impuesto, tanto a los individuos como a las culturas, por la experiencia traumática. El modelo propuesto por esta investigadora resulta clásico e inspirador para la realización de los textos literarios desde la perspectiva de la teoría del trauma.

Una práctica muy ilustrativa de la aplicación de la teoría del trauma dentro la crítica literaria es la obra titulada *Trauma Fiction* (2004), de Whitehead. La investigadora no solo define las narrativas del trauma como un género literario nuevo, al compararlas con las novelas modernas y las posmodernas, sino que también se centra en las técnicas narrativas que hacen que las experiencias traumáticas sean relatadas. Según ella, las narrativas del trauma son las novelas en las que los escritores conceptualizan el trauma y visualizan el "specific historical instance of trauma" (2004: 3). Sobre la base a las opiniones de las mencionadas Caruth y Whitehead opina: "literary fiction offers the flexibility and the freedom to be able to articulate the resistance and impact of trauma" (2004: 87). En realidad, la forma experimental ofrecida por las novelas posmodernas y poscoloniales ayuda a que, en las novelas contemporáneas, se transmita la «irrealidad del trauma», al tiempo que se mantienen leales a la historia.

Según Kurtz en "Introduction" de *Trauma and Literature* (2018), "we live in an age of trauma" (2018: 1). El siglo XX está marcado no solo por los vertiginosos avances sociales, sino también por la inestabilidad política. Los conflictos constantes ejercen implícitamente su influencia en la forma de ser de las personas.

La atención se ha trasladado de la condición de vivir de las personas a la psicológica, por tanto. Catástrofes humanitarias como las dos guerras mundiales, el Holocausto, la guerra de Vietnam nos recuerdan que las víctimas no solo sufren traumas físicos, sino también los psicológicos. Como explica Herman, hemos de tener en cuenta que "psychological trauma as a lasting and inevitable legacy of war" (2015: 27). Con el creciente número de estudios sobre el trauma, está ampliamente reconocido el hecho de que este es un problema de salud pública que obstaculiza tanto la identidad individual como la vida cotidiana.

3. La lectura de *Largo noviembre de Madrid* (2011) como narrativas del trauma

Según lo dicho anteriormente, se debe reconocer que tanto escribir como leer obras traumáticas supone una tarea difícil para escritores y lectores. Whitehead revela que "The term 'trauma fiction' represents a paradox or contradiction: if trauma comprises an event or experience which overwhelms the individual and resists language or representation, how then can it be narrativised in fiction?" (2004: 3). Como las características del trauma impiden su comprensión mediante el lenguaje, incluso los textos literarios, la investigadora no considera que la novela tradicional, donde la historia se narra respetando la temporalidad lineal, sea una forma ideal para la representación y la transmisión de las experiencias traumáticas. Está convencida de que las técnicas narrativas posmodernas resultarán eficaces para expresar esta "experiencia retrasada".

En *Largo noviembre de Madrid* (2011), el autor centra su atención a un área que no ha sido bien explorada por sus coetáneos, también dedicados a la creación literaria sobre la guerra civil; mayormente en la influencia dejada por la contienda tanto en el mundo interior de los "vencidos" como en su vida cotidiana. Esto explica que los relatos bélicos de Zúñiga se estructuren basándose en la construcción de las experiencias traumáticas con descripciones del mundo íntimo y sus reacciones sensoriales en una escena en que sucede el trauma. Además, la fragmentación de los argumentos y la ambigüedad de muchos de sus relatos se consideran una restauración de la memoria traumática. Estas características estilísticas posibilitan el desarrollo de este trabajo, cuyo objetivo es realizar un análisis literario de esta obra de Zúñiga a través del marco de la teoría literaria del trauma. Este trabajo intenta comprobar la hipótesis de que los relatos, aunque son tradicionalmente realistas, también se pueden leer como narrativas del trauma, teniendo en cuenta la aplicación de ciertas técnicas narrativas y lingüísticas.

Largo noviembre de Madrid (2011): narrativas del trauma

La trilogía de la guerra civil (2011) es un volumen compuesto por tres recopilaciones de relatos bélicos que suceden en Madrid, donde la vida ha sido arruinada por la contienda. *Largo noviembre de Madrid* (2011), objeto de estudio en el presente trabajo, se publicó en 1980 como el primer libro de esta trilogía. Los relatos que lo componen tienen como escenario el Madrid sitiado durante los tres años de la guerra. Esto justifica la opinión de que el «Madrid de dolor intenso, silencioso, reconcentrado» (Villanueva, 2012: 29) es el protagonista verdadero de estos cuentos. Al analizar el primer relato de esta recopilación, Fernando Valls exalta la relevancia que tiene la ciudad; sostiene la opinión de que en este relato titulado "Noviembre, la madre, 1936", la capital «alcanza [...] un importante protagonismo» (2014: 169). El relato se desarrolla alrededor del reparto de la herencia familiar entre los tres hermanos tras la muerte de sus padres. La frialdad y la indiferencia que siempre han predominado en toda la familia siguen ejerciendo su influencia en los tres. Zúñiga, en lugar de mostrar su talento en el diseño de argumentos complejos, dedica una buena parte de estas páginas a la descripción del lugar donde se encuentran y el ambiente bélico que los rodea. La casa, el refugio, y la ciudad destruida se convierten en lugares repletos de memorias traumáticas que se consideran el legado espiritual que les han dejado los progenitores (169). Sin embargo, debido al afán de los bienes, que son «los hábitos que implantó en el país la Regencia con el triunfo de los ricos y sus especulaciones» (Zúñiga, 2011: 15), nadie excepto el hijo menor sabe apreciarlo, mientras que su hermano «deseaba ardientemente olvidarlo todo» (2011: 11).

Sin embargo, el hijo menor, apoderado por las memorias sobre la familia, especialmente sobre su madre fallecida, percibe la fuerza de este pasado que sigue ejerciendo su influencia en el presente. Cuando los tres discuten por el reparto de la herencia, oyen las pisadas de su madre, que parece que se presenta como una figura fantasmal. Estas pisadas evocan al hijo menor los recuerdos sobre la familia, siendo él el único que se ha enterado del deseo secreto de la madre: «un ensueño de libertad, de decisiones personales, de total independencia de criterio» (2011: 12). Zúñiga intenta mostrar a sus lectores la existencia de un vínculo estrecho entre la evocación de los recuerdos sobre la madre y el espacio donde se encuentra el hijo menor. Cuando atraviesa las calles destruidas de la ciudad arruinada, la figura de su madre reaparece constantemente y le recuerda no solo el dolor de haberla perdido, sino también el hecho de que él está experimentando el trauma dejado por la guerra. Lo que se explica con una de las características propuestas por Freud, que el trauma se debe interpretar como "deferred action" (citado por Whitehead, 2004: 5):

> Trauma carries the force of a literality which renders it resistant to narrative structures and linear temporalities. Insufficiently grasped at the time of its occurrence, trauma does not lie in the possession of the individual, to be recounted at will, but rather acts as a haunting or possessive influence which not only insistently and intrusively returns but is, moreover, experienced for the first time only in its belated repetition (2004: 5).

Estas líneas justifican que, en "Noviembre, la madre, 1936", Zúñiga recurre a *flashbacks* de los recuerdos para presentar la maraña entre el pasado y el presente: el trauma persiste sin que el traumatizado se dé cuenta. En este relato, la figura de la madre representa "a variant of the return of the repressed, for what returns to haunt is the trauma of another" (2011: 14). Como el único que posee un paso militar que le permite pasar por las zonas bloqueadas, el hijo menor asume el cargo de examinar la condición de su piso atravesando la ciudad. A lo largo de la trayectoria hacia su destino, el joven presencia las calles arruinadas y la defensa de los que tienen un origen tan humilde como el de su madre. Al cruzar las calles y los bloques que antes le eran sitios familiares y ahora presentan caras distintas, el hijo menor se hunde en los recuerdos cuando «en la calle de la Montera se vio a sí mismo de la mano de su madre» (Zúñiga, 2011: 11). Tanto la imagen fantasmal como las pisadas que merodean por el pasillo de la casa representan los recuerdos que se conservan en los lugares traumáticos, y constituyen la metáfora del trauma que todavía no ha sido curado.

Como apunta Caruth, el trauma, en la mayoría de los casos, resulta incomprensible cuando interrumpe la experiencia de la víctima. En *Trauma: Explorations in Memory* (1995), la investigadora opina que "to be traumatized is precisely to be possessed by an image or event" (1995: 5). En este cuento, la imagen de la madre le acompaña no solo en la casa abandonada, sino también en el Madrid ahora en ruinas. Esta figura, además de considerarse como un símbolo de los días pacíficos, es el amparo para el joven. Zúñiga personifica a la ciudad de Madrid en la imagen de una madre: «cada casa ante él era una madre bondadosa, algo reservada, con una sonrisa leve y distante, trayendo a su conciencia la certidumbre de que una ciudad puede ser una madre» (Zúñiga, 2011: 11).

En este cuento, Zúñiga insinúa la posible recuperación del hijo menor del trauma: decide cambiar su «pasión que habían fomentado en ellos, valoración exclusiva del dinero, de la propiedad privada» (2011: 15). Este cambio se debe, por un lado, a que llega a conseguir entender los sentimientos y deseos de su madre y sentir simpatía por los que no son de su propia clase. Por el otro, a que viene a concebir la idea de que la ciudad y las instalaciones defensivas construidas por los que la protegen sirven como un refugio en esta contienda. Madrid, como la escena donde tienen lugar estos cuentos, ofrece un ambiente

traumático en que todos se ven obligados a seguir su vida, donde las experiencias traumáticas se acumulan. Tanto la casa abandonada como la propia ciudad de Madrid se presentan como metáfora de toda la sociedad española. La casa ha perdido la connotación emocional que tiene este lugar y se componen de «habitaciones heladas, perdida la antigua evocación familiar y los olores templados de las cosas largamente usadas sobre las que ahora se veían los cendales del polvo al haber sido abandonadas por sus dueños» (2011: 11).

Otra característica estilística presentada en este cuento es la transferencia de la voz narradora. Sin embargo, en la mayoría de las páginas el cuento es relatado por un narrador omnipresente, lo cual presta una perspectiva objetiva, incluso fría, ante los sufrimientos de los madrileños. Pero, también, en ciertos párrafos, Zúñiga la cambia por la segunda persona: «[…] pasan los años, estés o no ausente, y un día regresa el pensamiento a sus rincones acogedores, a lugares unidos a momentos de felicidad, de ternura, a las calles familiares por mil peripecias, plazas por las que pasaste temiendo algo o dispuesto a divertirte […]» (2011: 17). Esta técnica creativa pone de manifiesto la intención del autor de ofrecer a los lectores reflexiones sobre la guerra y arrastrarlos a aquella época bélica. La voz narrativa es principalmente pretérita, pero con la intervención frecuente de la temporalidad del presente. Es un tipo de texto que, según los estudios sobre las narrativas del trauma, contribuye a que las experiencias traumáticas se entiendan y transmitan. Según Whitehead, "the text shifts from a reflective mode-based on a position of self-awareness and self-understanding-to a performative act, in which the text becomes imbricated in our attempts to perceive and understand the world around us" (2004: 13).

No se trata de fenómenos que solo se presentan en este cuento. En otro titulado "Calle de Ruiz, ojos vacíos", la historia se inicia con la narración en primera persona, que cuenta el encuentro con un ciego cuando busca algo por las calles destruidas por el bombardeo. Pero el narrador en primera persona ha sido sustituido por el omnipresente para concentrar la visión en la experiencia del ciego. Las estrategias narrativas aplicadas por Zúñiga se derivan de la intención del autor de representar, de forma objetiva, lo que sufre la gente en una época marcada por inestabilidad, miedo, y angustia. En este cuento, el narrador testigo parece quedarse ajeno del dolor que siente el ciego, y el omnipresente contribuye a que el cuento se relate desde una perspectiva verosímil; la narración en tercera persona logra que el relato esté «compuesto por un testigo que no toma parte del asunto narrado y que se limita a relatar solo que él sabe o adivina» (Margery, 1975: 60). La narración omnipresente ofrece una perspectiva más objetiva e histórica para la representación de este episodio, lo que facilita que Zúñiga, partiendo de un estilo generalmente realista, consiga

una coherencia textual. Todos estos esfuerzos hechos por el autor parecen originarse de la intención de que se evoquen en la memoria colectiva sobre este suceso entre los lectores.

Al final de este cuento, Zúñiga vuelve a recurrir la visión del narrador testigo, un transeúnte que se ofrece a prestar ayuda al ciego que busca su libro en la calle. Al acabar relatando la tragedia sucedida al ciego, Zúñiga cede la palabra al narrador testigo, que sigue contando en primera persona, ya que es una de las víctimas de la guerra civil, con un discurso que resulta ser más creíble. Según confiesa el propio autor, en comparación con la lucha entre los dos bandos durante la guerra civil, a él le interesa más «el ámbito psicológico de los habitantes de Madrid» (Beltrán, 1999: 109) y opina que «todos ellos, oficialmente, eran vencidos porque los que estaban allí dentro ya de por sí sufrían la derrota» (1999: 109). La narración omnipresente muestra su defecto y limitación al penetrar en el mundo interior de los protagonistas. La combinación de varias voces narrativas facilita que, al leer estos relatos, los lectores pueden lograr conocer el panorama de la condición de general en que se encuentran los traumatizados durante la guerra civil, al mismo tiempo que comparten las memorias traumáticas de los que la experimentan. Al final del cuento, el narrador testigo está convencido de que todos son víctimas: «[…] todos –no solo él, sino los que vemos luces y sombras– estamos ciegos, como si anduviésemos con la cabeza vuelta hacia atrás de manera que no podemos sino manejar recuerdos ya inalterables para trazar cálculos y quimeras» (Zúñiga, 2011: 80). Todos los que han sido involucrados, voluntariamente o no, en esta contienda resultan ser "vencidos" que se ven en la obligación de buscar una recuperación de su trauma.

4. Conclusiones

En *Largo noviembre de Madrid* (2011), Juan Eduardo Zúñiga no concreta ninguna lucha concreta ni presta su atención en los detalles históricos porque el tema principal que aborda el autor es «ajetreo de la vida» (Chirbes, 2014: 257). El escritor español concede más importancia a la cotidianidad de sus personajes, habitantes que vivían en el Madrid sitiado durante tres años, con motivo de mostrar los daños psicológicos que obstaculizan la normalidad de la vida cotidiana. La crítica sostiene la opinión de que los relatos bélicos de Zúñiga tratan de obras de esperanza: «El fresco lo es del miedo y también de la esperanza. Del presente aplastante y del provenir posible. Del margen de misterio que rodea la vida común» (Villanueva, 2014: 190). Pero en muchas ocasiones, el escritor muestra su preocupación de que la gente olvide lo que ha sucedido,

y las memorias sobre la guerra civil española se entierren en el olvido antes de que el trauma sea reconocido y curado. En la representación literaria de este trauma, el autor de estos relatos bélicos recurre a técnicas narrativas posmodernas, como el *flashback*, la transferencia constante de voz narrativa, así como la temporalidad no lineal, en sus cuentos generalmente realistas, lo que posibilita que las memorias del trauma se transmitan y se entiendan entre los lectores.

Referencias

Beltrán Almería, L. (1999). El origen de un destino: entrevista a Juan Eduardo Zúñiga. *Riff Raff*, 10, 103-111.

Caruth, C. (1995). *Explorations in memory*. Baltimore: Johns Hopkins University Press.

Caruth, C. (1996). *Unclaimed Experience: Trauma, Narrative, and History*. Baltimore: Johns Hopkins University Press.

Chirbes, R. (2014). Épica de la cotidianidad. *Turia*, 109-110, 256-259.

Davis, C. y Meretoja, H. (Eds.) (2020). *The Routledge companion to literature and trauma*. Nueva York, Ny: Routledge.

Freud, S. (1985). *Beyond the Pleasure Principle*. Londres: Norton.

Hartman, G. (2003). Trauma within the Limits of Literature. *European Journal of English Studies*, 7 (3), 257-274.

Lacapra, D. (2014). *Writing history, writing trauma*. Baltimore: The Johns Hopkins University Press.

Margery-Peña, E. (1975). Alcances en torno a la problemática del narrador. *Revista de Filología y Lingüística de la Universidad de Costa Rica*, 1 (1), 55-82.Roger Kurtz, J. (2018). *Trauma and literature*. Cambridge: Cambridge University Press.

Valls, F. (2009). El profundo bosque sombrío del alma: la narrativa de Juan Eduardo Zúñiga. *Turia: revista cultural*, 89-90, 9-24.

Valls, F. (2014). El mundo literario de Juan Eduardo Zúñiga. *Turia*, 109-110, 165-184.

Villanueva, S. S. (2012). Historias de una historia: la guerra sin guerra de Juan Eduardo Zúñiga. *Cuadernos Hispanoamericanos*, 739, 25-30.

Villanueva, S. S. (2014). La narrativa de JE Zúñiga: apuntes encadenados. *Turia*, 109-110, 184-197.

Whitehead, A. (2004). *Trauma fiction*. Edinburgh: Edinburgh University Press.

Zúñiga, J. E. (2011). *La Trilogía de La Guerra Civil: Largo Noviembre de Madrid. Capital de La Gloria. La Tierra Será Un Paraíso*. Barcelona: Galaxia Gutenberg.

Covadonga Lamar Prieto

"Esta tierra no 'e más que miseria": emigración y transglosia histórica en *Pinceladas* (1892) de Antonio Fernández Martínez[1]

1. Introducción

En la Asturias de finales del siglo XIX y principios del XX destaca la figura del indiano: emigrado joven a América que, en caso de tener éxito, retorna periódicamente antes de instalarse definitivamente en Asturias. En esos viajes, y por medio de la correspondencia, se establecen cadenas de solidaridad y sostenimiento mutuo que perpetúan los procesos migratorios.

Pinceladas (1892) de Antonio Fernández Martínez se subtitula *Cuadros de costumbres, descripciones y leyendas de la zona oriental de Asturias*. La obra se abre con el relato "Al otro mundo" y se cierra con "Del otro mundo". En el primero se refiere la historia de una familia que envía a un niño a América a ganarse la vida, mientras que el último alude al retorno de uno de esos niños, ya adulto, a su aldea natal.

El análisis de las interacciones entre el español y el asturiano en el texto proporciona una ventana privilegiada al punto de vista de Fernández Martínez. Los espacios de uso de cada lengua, la carga emocional de cada una de ellas y la distancia del narrador, que siempre habla en español, condicionan la lectura del conjunto como manifestación de una época en la que el asturiano estaba siendo relegado al ámbito de lo costumbrista. El español se transforma en la lengua del poder, desde la que se describe e inserta el diálogo de otros individuos, empobrecidos y angustiados en su mayor parte, que interactúan entre sí en asturiano.

En las páginas que siguen, y tras una breve aproximación al autor y el contexto de la obra dentro del marco de los movimientos regionalistas del XIX, se examinarán los relatos que abren y cierran el volumen con el objeto de examinar la interacción entre el hecho de emigrar y los usos de la lengua. Entendemos cada una de estas modulaciones como elementos intencionales significativos.

1 Este trabajo se ha realizado bajo el mecenazgo de la Pollitt Endowed Term Chair.

2. Antonio Fernández Martínez y su tiempo

Han llegado a nuestros días, o al menos son conocidas en este momento, dos obras extensas de Antonio Fernández Martínez: *Pinceladas. Cuadros de costumbres, descripciones y leyendas de la zona oriental de Asturias*, publicada en 1892, y el *Catecismo del llabrador*, publicada en 1891 bajo el seudónimo de fray Verdaes. Además de eso, fue colaborador regular de la prensa de su tiempo. La obra de Fernández Martínez está, posiblemente, en proceso de descubrimiento: se desconoce aún la dimensión de su labor como escritor en prensa y publicaciones periódicas.

David M. Rivas recoge, en su prólogo al *Catecismu del llabrador*, que Fernández Martínez nace en Reinosa (Cantabria) en 1860. Estudiará primero el bachillerato en Santander y más adelante Derecho Civil y Derecho Canónico en Valladolid. Tras licenciarse en 1891 parece que permaneció unos años en esta ciudad, ya que aparece como director del semanario *Apolo* entre 1885 y 1886. En 1887 obtiene la plaza de secretario en el Juzgado Municipal de Llanes, donde permanecerá hasta su muerte el 12 de enero de 1912. A partir del análisis de la obra de Fernández Martínez, David M. Rivas lo califica como un autor asturianista anticaciquista.

En la *Historia de Llanes y su concejo* de Fermín Canella y Secades (1896), este reflexiona al mismo tiempo sobre la representación del asturiano oriental y la representación de los emigrantes a América. Destaca a cuatro autores: Laverde, Ángel Peláez, Antonio Fernández Martínez y José G. Peláez (Canella, 218). La presencia de los temas relativos a la emigración, además de la representación del asturiano del área de Llanes –o asturiano occidental de forma más contemporánea– indican que podría pensarse en ellos como una generación o grupo literario.

2. 1. La emigración en la Asturias del XIX y el primer tercio del XX

En el período entre 1830 y 1930 la emigración desde Asturias alcanzó cotas de epidemia. El Instituto asturiano de estadística estima que en ese período más de 330 mil asturianos y asturianas se fueron a América. Las dos terceras partes de esa cantidad, unos doscientos mil, emigraron en esas primeras décadas del siglo XX. Es de sobra conocido el comentario de Clarín que, en el prólogo que escribe para *Tipos y bocetos de la emigración asturiana tomados al natural* de Gómez Velasco, dice: «Estamos muy enfermos [en Asturias]; uno de los peores síntomas es la emigración, efecto de muchos errores y vicios jurídicos y económicos, causa de innumerables males» (Alas, 1880, VI).

Clarín es un eslabón más en la cadena de comentaristas europeos que se quejan del daño que está haciendo la emigración a América en sus sociedades. El mismo lamento surge en Escocia, Florencia, Suecia, Polonia, Hungría, Bohemia, Eslovaquia o Croacia (Moya, 1998: 95–96). Sin embargo Clarín va a aportar un giro retórico: «la plaga de la emigración, que nos lleva, como dice San Mateo, la sal de la tierra» (Alas, 1880, VIII)

Lo que ambas metáforas tienen en común es el envejecimiento y el empobrecimiento, económico y humano, que habría de aquejar a Asturias en las décadas siguientes. El personaje del indiano, el emigrante que retorna enriquecido, representa la culminación de las aspiraciones de todos los que emigran. Lamentablemente no es el destino de la mayoría, que retornarán, si lo hacen, enfermos y tempranamente avejentados. El impacto negativo que esa emigración va a tener en el mantenimiento y la transmisión del asturiano a las generaciones que vinieron después aún está por esclarecer. La negociación entre el uso del español y el asturiano en los textos de este periodo es, esperamos, uno de los caminos que permitirán aportar luz sobre este particular.

2. 2. Las interacciones lingüísticas

El asturiano del oriente representa la variante del dominio astur que se inicia en la vera este del valle del Sella y se extiende hacia territorios de lo que hoy es Cantabria. Presenta características en común con las otras variantes, pero también se distancia de estas (García González, 1983). Fernández Martínez muestra su habilidad como dialectólogo en la representación que hace del habla de Llanes en su texto. Más allá de los elementos comunes a los hablantes de todas las variantes de asturiano, podemos identificar a los personajes como hablantes de la variante oriental, a partir de determinados rasgos que están presentes en los textos, como:

- aspiración de la f- latina: jiyu (2) (lat. filium); jacer (2) (lat. facere); jechu (185)
- -lj- en "y": muyeres (2) (lat. mulierem)
- cierre de -e, -o en -i, -u: tachalu (3), tramposu (3), siguida (5), enciendi (184)
- güe- por bue-:
- plural femenino en -as: las penas (185)
- conjugación verbal diferente de la normativa: e' (184)

Tan interesante como la presencia de los rasgos identificadores de la variante es el hecho de que solamente la usen las personas más pobres, los campesinos que por falta de medios tienen que endeudarse para enviar a sus hijos lejos a ganarse el pan. Al indiano que retorna no se le representa ni siquiera pensando en

asturiano, tanto menos hablándolo. Parece que el tiempo de Ultramar, incluso rodeado de otros asturianos de su mismo entorno, hubiera borrado la presencia de la lengua de su mente y de su uso cotidiano.

Ofelia García define la transglosia como "the fluid language practices that question traditional descriptions built on national myths, as well as challenging the locus of enunciation" (2013: 161). Si le añadimos a ese concepto una dimensión histórica, estaríamos entonces hablando de transglosia histórica. En ella, la presencia de múltiples códigos (*codes*) lingüísticos en los textos históricos, independientemente del tipo de variación que aporten, representa diferentes grados de interacción entre las lenguas y, por lo tanto, refleja la existencia de elementos de diferentes códigos en la mente del escribiente. Baso este concepto en tres elementos: la noción de *national language* de Ofelia García, la de *parallel coactivation* de Kroll (2006) y el principio uniformitario de Labov, también historizado (Lamar Prieto, 2023)

3. *Pinceladas. Cuadros de costumbres...*

El texto verá la luz en la imprenta de Manuel Toledo de Llanes en 1892. El volumen consiste de quince relatos más un prólogo que comparten el hilo conductor de ser historias de variado tipo relacionadas con la zona oriental de Asturias. El prólogo lleva por título "A los llaniscos residentes en Ultramar", mientras que el primero y el último de los relatos, "Al otro mundo" y "Del otro mundo" respectivamente, constituyen el arco de la experiencia migratoria para el pueblo que ve irse a sus hijos.

En la introducción, Fernández Martínez hace explícita su voluntad de dedicar el texto a los emigrantes a Ultramar. Si fijamos nuestra atención en el índice de la edición de 1892, se lee "Prólogo". Sin embargo, en el cuerpo del texto, como encabezado de ese prólogo, se lee "Prólogo-Dedicatoria" y como subtítulo, "A los llaniscos residentes en Ultramar". La intencionalidad del texto cambia de dirección toda vez que consideramos que el prólogo es, además, una dedicatoria. Se trata de un texto breve, solamente dos páginas, pero el autor manifiesta primero su compasión por los jóvenes que fueron y se fueron, y más adelante su deseo de llevarles, con sus palabras, recuerdos de su infancia asturiana. Sin dejar de lado la posibilidad de que se trate de palabras sinceras, no podemos evitar tomar en consideración el hecho de que los públicos objetivos del autor eran, principalmente, los indianos y sus familias.

La duda sobre el tratamiento de respeto que se debe al lector está presente en la primera línea: «Muchos de vosotros han cruzado el mar en aquella dichosa edad en que todo sonríe al hombre, porque todavía no lo es» (7). La

falta de concordancia revela una posible duda entre 'ustedes' y 'vosotros'. Podría decirse, con escaso temor a equivocarnos, que el autor había de tener indianos y sus familias en su círculo de confianza o al menos de trato diario, y de ahí el 'vosotros'. Por otra parte, y elucubrando acerca de las potenciales ventas del libro, esa confianza se aleja en la forma verbal de 'han cruzado'.

Canellada reflexiona sobre el desarrollo de la vida del emigrante asturiano desde que parte hasta que retorna, en el caso de que lo haga. Su análisis nos sirve para comprender la dinámica de los dos relatos de Fernández Martínez, así como para examinar el uso intencional de *rapaz*, en cursiva en el original:

> Fuera preciso llegar a este punto para pintar con fidelidad la preparación y la salida del *rapaz*, que deja la casa paterna y se embarca en Santander o Gijón; las lágrimas que cuesta su partida; las penas y sobresaltos, entreverados de alegrías, que motiva su correspondencia; el trabajo penoso y duro a través de muchos años para adquirir una posición, siempre pensando en el amoroso rincón donde ha nacido; y la vuelta, por fin, al hogar abandonado, muchas veces gastados los dos tercios de la vida para llegar a la casa nativa, sentir y llorar en ella la eterna partida de amantes seres que lo esperaron uno y otro día (Canella, 218–219).

La voluntad de marcar la palabra 'rapaz' en cursiva resulta de especial interés. La definición académica contemporánea describe el término como referente a un ave en su primera acepción y, en segundo lugar, con matices negativos cuando se refiere a una persona: un rapaz sería, entonces, el inclinado al robo, hurto o rapiña. En ambos casos, el ave y el joven, se trata de adjetivos. Una segunda variante del término (rapaz2) hace referencia al mozo de corta edad, y en este caso es un sustantivo. El uso deliberado de 'rapaz' sustantivo por parte de Canella como perteneciente a otra lengua u otro registro distinto del español de su discurso parece indicar el reconocimiento de estas dos variantes del término. En asturiano 'rapaz' no adquiere la referencia a las aves, toda vez que la doblete ave/adolescente con función adjetiva se encuentra en la palabra 'rapazu'.

Se localiza el término en el *Diccionario de Autoridades* con la acepción de «inclinado al robo», pero no está presente en el nuevo *Diccionario histórico* de la Real Academia. La búsqueda en CORDIAM devela 16 casos en 14 textos. 12 de ellos proceden de México entre 1580 y 1747 y recogen el uso de 'rapaz' como muchacho y como sustantivo, pero no necesariamente como ladrón. El CORDE devuelve ciento dos entradas, entre 1508 y 1969: la primera que hace referencia a las aves rapaces es de 1690. El giro hacia la definición contemporánea parece ejecutarse de forma más clara durante el primer tercio del siglo XX. El CREA, sin embargo, muestra que el término sigue el uso en España y en Cuba con la acepción de adolescente. Corominas propone 'rapaz' como «muchacho de corta edad. 1605». Y añade:

En la Edad Media y aún en el siglo XVI significaba normalmente "lacayo, criado, escuderillo", h. 1140, con sentido fuertemente despectivo. Luego es probable que sea lo mismo que el adjetivo semiculto *rapaz* (lat. rapax, -acis) por alusión a la rapacidad de los lacayos y los sirvientes del ejército.
DERIV: *Rapazuelo, rapacejo* 'fleco liso', s. XVII por el flequillo que suelen llevar los niños. *Rapagón* 'joven de pocos años', med. S. XVII, antes 'mozo de caballos, criado', s. XIII. (1987: 492a)

Encontramos, por lo tanto, que hay tres avenidas diferentes para la definición de 'rapaz'. Ninguna de las dos que recoge contemporáneamente el diccionario de la Academia reflejan el uso que le está dando Canella, que es el mismo que podemos encontrar en la misma época en Emilia Pardo Bazán, por ejemplo. En gallego contemporáneo, 'rapaz' mantiene una estructura intermedia entre el español y el asturiano, con un adjetivo que hace referencia a aves y a adolescentes por igual, y un sustantivo que alude solo a estos últimos.

El 'rapaz' sustantivo que se mantiene en asturiano, gallego y portugués como referencia al mozo joven, y que en todos los casos funciona asimismo en femenino ('rapaza', 'rapaza', 'rapariga'), carece de la connotación negativa. Ese "rapaz" que viaja a América, hablante de asturiano, al menos en el caso de Canella, puede ser el origen del mantenimiento contemporáneo de 'rapaz' sin connotaciones negativas que recoge el CORDE.

Sirva lo anterior como ejemplo de la forma en que conviven dos lenguas. En este caso, se trata del español y el asturiano, donde la primera está en situación de diglosia. Como lengua B, está presente en los resquicios de la escritura de la lengua A. Quien deja la casa paterna no es un hablante de español, parece decirnos Canella, sino un hablante de asturiano. El narrador de *Pinceladas* insiste en la misma idea, hablando en español y dándoles voz a los personajes en asturiano. El indiano que vuelve, enriquecido y envejecido, hablará en español.

3.1. Al Otro Mundo

El relato que abre el volumen se titula "Al otro mundo" y comienza con un diálogo entre Pacho, el padre de Periquín, y un vecino del que no se proporciona el nombre. Preguntado por los planes que tiene para su hijo –«Mándeslu pa l'Habana»– Pacho responde: «Sí home sí, pa Otubre» (13). El tono afirmativo y resignado de las primeras palabras de Pacho, ese «Sí home sí», revela la actitud que guiará el resto del texto. De hecho, continúa diciendo: «Periquín ya tien doce años y e' tiempu de encaminalu pallá a ganar lo que Dios i dé de gracia; que por mal que i vaiga, nunca será, si Dios quier' un burru de carga como'l so padre» (13).

En el relato se cuentan los últimos días de un joven de una aldea cerca de Llanes con destino a La Habana. Está articulado alrededor de tres momentos: la petición del niño, a la que nos acabamos de referir; la preparación para el viaje y, por último, la partida. Por medio de una red de migración, será recibido por Bartolo Gómez, un hombre del pueblo al que se considera honrado y que vive en La Habana: «esi e' honrau a carta cabal: nengunu diz una palabra mala delli» (13). Se escoge a Bartolo tras haber descartado a «los rapaces de Antón el Jolláu» que habían solicitado al padre que les mandara a su hijo como aprendiz, pero que tienen mala fama en el pueblo. La idea de que se pide al muchacho es muy clara a lo largo de la narración. Hay otro futuro que se conoce a través de los que se fueron de niños, y ese efecto llamada se transforma en el destino de los niños del pueblo: «Pídenmelu los rapaces de Antón el Jollau, que tienen una tienda en 'a Habana. [...] Mandaréselu á Bartolo Gómez, aquel rapazote que estevo per acá el otro añu: tamién me lu pidió» (13).

Los personajes son Periquín, el muchacho que viaja; su padre Pacho, techador (*teyeru*) y su madre Pepa. En el relato se atraviesan diversos otros personajes: vecinos, muchachos que van con Periquín de viaje, amigos de la familia. El verano anterior a la marcha, la falta de fortuna del padre hace que se tengan que endeudar para mandar a Periquín a América. Pacho, no obstante, confía: «Si el rapaz tien suerte, elli cumplirá por mí». La presencia de la madre está vinculada a las emociones, pero especialmente a la materialidad de las necesidades del hijo: «Pepa había preparado un equipo digno de un estudiante, sino por el lujo de las ropas, por su relativa abundancia [...]. Todo era pobre, todo era barato, pero era todo» (15).

El final del verano y los primeros días del otoño marcan el retorno de los indianos a sus negocios en Ultramar, pero también la primera partida del nuevo grupo de muchachos, entre los que se encuentra Periquín. Su padre, preocupado, conversa con sus amigos acerca de la marcha del joven. Se une a ellos Domingo, que por las referencias del texto parece un hombre de edad cercana a Pacho. Se trata de un indiano que está en el pueblo pasando las vacaciones. Pacho le encomienda a su hijo, y le encarga que lo proteja durante el viaje:

> Pacho, Salvador y Pepe conversaban a pie de ella con Domingo, indiano que había venido a pasar la temporada veraniega y regresaba a Cuba a reanudar sus interrumpidas tareas, llevando el encargo de cuidar de los muchachos durante el viaje. [...]
> –Cuídame bien á Periquín, Domingo –decía Pacho. –El probetucu e' tan criu tovía que no se cómo i dirá.
> –No pases pena por él –respondió el indiano– Le miraré como si fuera mi propio hijo, y no tendrá falta ninguna. Después que esté per allá aquella es buena tierra y Bartolo gran persona. Pedro estará allí como en la gloria.
> — ¡Dios te oiga! (17).

3. 2. Del Otro Mundo

El relato que cierra el volumen se titula "Del otro mundo" y en él se cuentan los primeros momentos de vuelta en Asturias de Blas, un indiano que retorna a su aldea llanisca. Los personajes principales son Blas, el indiano que retorna; su padre Pacho, ya anciano, y dos hermanas mucho menores que le son desconocidas a Blas. La madre habría fallecido durante el tiempo de Blas en América y el texto permite suponer que los otros varones de la familia, bien fallecieron, bien emigraron.

La estructura del relato, del mismo modo que con el relato que abre el volumen, es tripartita: el viaje de vuelta del niño que fue, la redimensión del pasado y, por último, el encuentro con la familia a la que apenas se reconoce. En primer término, se produce un reconocimiento de la patria de origen, en contraste con las opiniones de otros viajeros. El indiano retornado divisa con felicidad el puerto de Santander, en una maniobra de simetría con el niño Periquín del primer relato:

> [...] contemplando la magnífica línea de suntuosas edificaciones, desde la Dársena hasta Puerto Chico, añade dirigiéndose a un compañero de viaje a quien había oído decir en todos los tonos que «en España no hay más que miseria»: — Compadre: ¿Qué le parece a usted esa miseria? (180).

Parece que Blas había estado rumiando la falta de aprecio de su compañero de viaje por las tierras cántabras. Sintiéndose parte y artífice del desarrollo económico de la zona, confronta al viajero que considera que España está llena de miseria. No obstante, conforme esa emoción de los primeros instantes se va asentando, su opinión sobre lo que ve se modera: «Todo es relativo en este mundo y Blas, que venía de admirar magníficas poblaciones, encontraba algo pálida la de Llanes» (181). El pasado comienza a redimensionarse ante sus ojos: lo que era inmenso ahora es pequeño, pero al mismo tiempo lo que era añorado permanece, para deleite de Blas, detenido en el tiempo: «Al llegar a la cima de una pendiente del camino apareció de pronto ante los ojos asombrados del indiano la aldea que fue su cuna. [...] Quedose este extasiado mirándola un momento. –Lo mismo que cuando marché (murmuró)» (182).

La permanencia de los recuerdos en la realidad a la que se enfrenta el retornado parece llenarle de seguridad y reafirmar sus motivaciones internas. Sin embargo, la llegada a la casa familiar hace manifiesta la diferencia entre tiempo humano y geológico. Blas llama a la puerta y abre una muchacha que no le reconoce. Él se presenta como «un amigo de Blas» y pide que llamen a su padre. Cuando el anciano llega a la puerta, la anagnórisis se torna *peripeteia*:

–No, si a mí no me engañabas tú –decía el padre después de pasada la primera efusión. –Bien te conocí! bien; pero no me atreví a abrázate. ¡Y cómo crecisti, Estás jechu un mozón atroz!
–En cambio yo tenía la idea de que era V, un hombre muy alto y le encuentro…
–¡Ay. mió jiyu! E' que tú justi pa' arriba y yo jaz tiempu que vo' pa' baxu. Las penas y ios trabayos abaten muchu al hombre… –No ves que corcobau esto? (185).

4. Conclusiones

Entre el viaje de Periquín y el de Blas se encierra la experiencia del emigrado… desde la perspectiva de quien no la conoce pero igualmente la sufre: los que se quedan. Nada se dice o se explica del tiempo que los muchachos pasan en América, ni tampoco de las dificultades del viaje más allá del traslado a Santander. La negociación identitaria entre los llaniscos residentes en Llanes y los llaniscos de la diáspora se marca, en la obra, en los usos lingüísticos: asturiano frente a una variante de translenguaje entre el español y el asturiano

La presencia de la voz narrativa en español marca aún más la distancia entre la voz externa que observa Asturias, la interna que representa Asturias y la diaspórica que navega en ambas lenguas al mismo tiempo. Los espacios de uso de cada lengua, la carga emocional de cada una de ellas y la distancia del narrador, que siempre habla en español, condicionan la lectura del conjunto como manifestación de una época en la que el asturiano estaba siendo relegado al ámbito de lo costumbrista. El español se transforma en la lengua del poder, desde la que se describe e inserta el diálogo de otros individuos, pobres y con frecuencia torpes y embrutecidos, que interactúan entre sí en asturiano. Entre los resquicios de esa distribución, no obstante, atisbamos la presencia de fenómenos de transglosia histórica.

Referencias

Alas Clarín, L. (1880). Prólogo. En E. González Velasco. *Tipos y bocetos de la emigración asturiana tomados del natural.* (pp. IV-VIII). Madrid: Imprenta de la Revista de Legislación. Disponible en: https://digibuo.uniovi.es/dspace/bitstream/handle/10651/13426/186646.pdf?sequence=5&isAllowed=y [Fecha de consulta: 16/06/2022].

Canella y Secades, F. (1896). *Historia de Llanes y su concejo.* Llanes: Establecimiento tipográfico de Ángel de Vega.

Corominas, J. (1987). *Breve diccionario etimológico de la lengua castellana.* Madrid: Gredos.

Fernández Martínez, A. (1892). *Pinceladas cuadros de costumbres, descripciones y leyendas de la zona oriental de Asturias*. Llanes: Imprenta de Manuel Toledo.

Fernández Martínez, A. (seud. Fray Verdaes). (1891). *Catecismu del Llabrador* (pról. de David M. Rivas). Oviedo: Trabe.

García, O. (2013). From Diglossia to Transglossia: Bilingual and Multilingual Classrooms in the 21st Century. En Abello, I. et al (Eds.), *Bilingual and Multilingual Education in the 21st Century*. (pp. 175-195). Berlín: De Gruyter. Disponible en: https://doi.org/10.21832/9781783090716-012 [Fecha de consulta: 16/06/2022].

García González, F. (1983). El asturiano oriental. *Lletres asturianes* 7, 44-55.

González, M. (dir.). *Dicionario da Real Academia Galega*. A Coruña: Real Academia Galega. Disponible en: https://academia.gal/dicionario [Fecha de consulta: 16/06/2022].

Kroll, J. F., et al. (2006). "Language selectivity is the exception, not the rule". *Bilingualism: Language and Cognition* 9 (2), 119-135.

Lamar Prieto, C. (2023). MECA: A Pedagogical Corpus of XIX and XX Letters of Asturian Immigrants. *Lletres Asturianes*. DOI pending

Moya, J. C. (1998). *Cousins and Strangers. Spanish Immigrants in Buenos Aires 1850-1930*. Berkeley-Los Ángeles: University of California Press.

Real Academia Española. Banco de datos (CORDE) [en línea]. *Corpus diacrónico del español*. Disponible en: http://www.rae.es [Fecha de consulta: 16/06/2022].

Real Academia Española. Banco de datos (CREA) [en línea]. *Corpus de referencia del español actual*. Disponible en: http://www.rae.es [Fecha de consulta: 16/06/2022].

Vicente Marcos López Abad

The Short Story as a "Statement of Force": Julio Cortázar's "Graffiti"[1]

> *A story is meaningful when it ruptures its own limits with that explosion of spiritual energy which suddenly illuminates something far beyond the small and sometimes sordid anecdote which is being told.* (Cortázar, 1994: 247)

1. Introduction

When we read a story, for the first time, the question of its significance at multiple levels—semantic, sociological, cultural—may seem a sophism and would give rise to several questions. Significance to whom? The author, readership or critics? And in what terms will this significance be framed? What I will put forth in this paper, in order to determine whether the transcendence of the short story could be an object of critical enquiry, is the notion of the short story as a "statement of force".

The Oxford English Dictionary defines "statement" as "The action or an act of stating, alleging, or enunciating" or "the manner in which something is stated" ("Statement"). It thus speaks to the substance of the short story, to its origins in oral folklore, and to its formal aspect or structure. On the other hand, the term "force" derives from J. L. Austin's *How to do Things with Words*, in which he defined the illocutionary act (in opposition to the locutionary act) and explained that it conforms to a convention and shows a speaker's intentions (1962: 99–105). Austin called the potential effect of the illocutionary act its "force" and argued that when the performance of an act is "successful" it has consequences and effects—referring to the perlocutionary act, no longer linguistic *per se* (1962: 109–119).

[1] This article is a modified excerpt of the master's dissertation *Writers Confronted with Repression: the Short-Story as a Statement of Force* submitted for an MSc in Comparative Literature at the University of Edinburgh in August 2008, under the direction of Dr. José Saval.

The analogy which I am trying to draw here is self-explanatory: to interpret the short story as an illocutionary act[2], which conforms to a convention, whose force depends on the context and can bring on real consequences in the world. Even-Zohar (1996), for instance, traces in his article "The Role of Literature in the Making of the Nations of Europe: A Socio-Semiotic Study" how literature as an institution has exerted a formative and lasting influence on European nations and the civilizations that flourished and declined before them.

In any case, the notion of the short story as "statement of force" is tentative: an attempt at explaining how a short story may acquire significance which, I contend, is due not only to the intrinsic characteristics of the short-story genre and its formal structure, but to a short story's basic narrative devices, such as deictic shifts, and the cognitive schema it evokes.

2. The Structure of a Short Story and Discourse Control

The *crux* of our inquiry begins with Edgar Allan Poe—no intent to sideline Horacio Quiroga or Emilia Pardo Bazán, honorable counterparts in the Hispanic tradition. Poe offered in "Tale Writing – Nathaniel Hawthorne" (1847) what theorists agree is the most far-reaching definition of the modern short story *vis-à-vis* the novel (Reid (1977); Mora (1985); Iftekharrudin, et al (2003); Anderson Imbert, 2008):

> As the novel cannot be read at one sitting, it cannot avail itself of the immense benefit of *totality*. Worldly interests, intervening during the pauses of perusal, modify, counteract and annul the impressions intended. But simple cessation in reading would, of itself, be sufficient to destroy the true unity. In the brief tale, however, the author is enabled to carry out his full design without interruption. During the hour of perusal, the soul of the reader is at the writer's control. (1967: 446)

Would it be plausible to argue this today and, removing any and all poetic frills, to defend that the structure of a short story may heighten the control of discourse? Moreover, would it be possible to determine strategies of discursive control which are exclusive to short stories? We will address, briefly, three hypothetical strategies in support of this thesis, but let us first define, via Emile Benvéniste's, what will be understood by "discourse": "Discourse must be understood in its

2 Of course, I am not the first critic to notice that literature may be compared to an illocutionary act. As far as I know, in 1970, Beardsley in *The Possibility of Criticism* employed Austin's speech-act theory to define poems as combined illocutionary acts.

widest sense: *every utterance assuming a speaker* and a *hearer*, and *in the speaker, the intention of influencing the other* in some way." [emphasis added] (1971: 209).

First, we should dispel any initial qualms we may have regarding the (in)definition of the short story genre. Even if we were to simply consider it a shortened counterpart of the novel, Allan H. Pasco has reflected on the vicarious experience of readers and arrived at a very practical conclusion: "It may be impossible to define a genre, but readers do it all the time, and they use their definitions as guides" (1994: 117). Pasco's approach is illuminating: genres are constructs that guide us, frames we turn to in order to achieve a satisfactory interpretation. When we read the short story "La muñeca menor" by Rosario Ferré (1991) and thereafter open the novel *El Mal de Montano* by Vila-Matas (2015), our attitude as readers is modified.

An initial answer to the question posed lies in the very nature of short stories and how we process them, cognitively. From what we know, as readers, we do not usually remember a text in its entirety—we are not Borgesian characters like Funes *el memorioso*—even if we may be able to recall some details. Suzanne Hunter Brown has explained, to this regard, that verbatim text structure is converted into "propositions" and these into a series of larger, "macro-propositions", which are effectively outlines of outlines, and this is what we remember (1989: 217). Moreover, when we read literature, there are two conflicting operations at work: our mind functions involuntarily "packaging" content up; but the awareness that what we read is art makes us remember more surface features (Hunter Brown, 1989: 226). Hunter Brown calls the short story, accordingly, a "curious hybrid": "Like novels, they exhibit narrative features that would allow a reader to process them globally. But like lyric poems, they are brief and enable local processing, close attention to verbatim text structure, and need nor rely on overarching narrative schemata to be retained." (1989: 227).

In addition to this, and regarding the initial comprehension of narratives, Perry W. Thorndyke explains that "At the beginning of a text there are no dictates from earlier stages in the text", only cultural expectations, and thus we read much more slowly, paying greater attention to details (Thorndyke, qtd. in Hunter Brown, 1989:231). It is therefore unsurprising that writers, particularly those who devote themselves to the short story form, have always insisted on the importance of the first lines of a narrative.

In short, we must conclude that, according to cognitive theory and literary criticism informed by it, the way in which we process short stories could well be said to reinforce discourse control. There is, to this regard, an asymmetry between author and reader which benefits the author because the reader will not only remember "what" the author said but "how" it was said, since we don't need

"overarching narrative schemata" to follow a short story. Secondly, the reader will not rely as much on their own cognitive framework whilst reading, since they are afforded the possibility of recalling the "original" framework with which the story (and discourse) was "bundled up" by the writer. The reader will not only be able to recall a stylistic impression but on some occasions the precise words with which the author wrought the story, the exact adjectives and adverbs with which characters and actions were qualified.

Secondly, moving on to an aesthetic approximation—Austin M. Wright has pondered what the consequences of narrative shortness are and paid attention to problems of interpretation in terms of what he calls "recalcitrance" (1989: 115). Where recalcitrance is simply the resistance a text offers to a reader. The first kind would be "inner resistance" which refers to how a reader has to pay an unusual attention to detail when they read a short text (Wright, 1989: 120). A second kind of resistance would be "final recalcitrance" or resistance at story closure, which increases the resistance offered by a text: the reader is forced to regress, to read again in order to construe a rounded explanation (Wright, 1989:120).

A few last tentative propositions of textual strategies of the interpretative kind— not necessarily proper of short stories— would surely include ideology, which according to Van Dijk may influence both production and interpretation of discourse, whether directly or indirectly: "through the prior formation of a biased representation of the social situation, for instance about other participants or the relations between participants [...]" (2001: 11). Furthermore, Wolfgang Iser has noted that the reader's own idiosyncrasy allows him or her to become a "co-creator of the work by supplying that portion of it which is not written but only implied" (1974: 80). Ideology and idiosyncrasy appear to be at the center of our discussion, but so is the cultural system at large: religious beliefs, educational and cultural trends, so on and so forth.

In *The Lonely Voice: A Study of the Short Story* (1963), Frank O'Connor posed that despite structural differences between novel and short story—which some critics still perceived as a surrogate form—what set them apart was an ideological divide:

> The novel can still adhere to the classical concept of civilized society, of man as an animal who lives in a community, as in Jane Austen and Trollope it obviously does; but the short story remains by its very nature remote from the community—romantic, individualistic, and intransigent (1963: 20).

In this sense, O'Connor has defended that the short story has an ideology of its own, that it serves as a megaphone for "submerged populations": the oppressed, those who have no political power, have the *gravitas* of the story (20). Cortázar

also favored this point of view and argued that literary denunciation of injustice in the 1980's increased the morale and practical help available to resistance groups ("America Latina", 1984: 24).

3. Julio Cortázar's "Graffiti" (*Queremos tanto a Glenda*, 1980)

At the time "Graffiti" (*Queremos tanto a Glenda*) was published in Mexico in 1980, Julio Cortázar was one of the most renowned Latin American novelists living in Europe. In this short story, Cortázar deploys poetic images strategically, and language borders on *preciosismo*. It is a "lyric short story", according to Eileen Baldeshwiler's typology, and we can sense this right from the start: "Empezó un tiempo diferente, más sigiloso, más bello y amenazante a la vez." (2014: 1).

Throughout the story, the narrator-protagonist—apparently addressing himself in the second person—recalls the sequence of events that constitute the plot, his game of painting graffiti on the walls of an anonymous city which is living through an emergency rule: "Tu propio juego había empezado por aburrimiento, no era en verdad una protesta contra el estado de cosas en la ciudad, el toque de queda, la prohibición amenazante de pegar carteles o escribir en los muros." (2014: 1). A woman answers thereafter his graffiti, but their virtual affair finally collapses when she is arrested by police. The protagonist draws a new graffiti: "[…] allí donde ella había dejado su dibujo, llenaste las maderas con un grito verde, una roja llamarada de reconocimiento y de amor, envolviste tu dibujo con un óvalo que era también tu boca y la suya y la esperanza" (2014: 6). Days go by and the woman finally answers with another, very small graffiti, that only the protagonist would ever notice, purportedly showing her face, smashed up by police brutality, and thus the short story ends.

Regarding narrative modes, Helmut Bonheim's mode-chopping strategy which classifies text into description, report, speech and commentary can prove illuminating and useful in discourse analysis. In "Graffiti" we observe a relatively homogeneous, controlled use of the narrative mode, ruptured with a climactic effect towards the end of the story (1982). Overall, report, alternated with description predominates; however, in the last paragraph speech takes over. And it is at this precise moment that the narratee or addressee changes, from the author/artist himself to the anonymous woman who paints graffitis:

> Desde lejos descubriste el otro dibujo, solo vos podrías haberlo distinguido tan pequeño en lo alto y a la izquierda del tuyo. Te acercaste con algo que era sed y horror al mismo tiempo, viste el óvalo naranja y las manchas violeta de donde parecía saltar una cara tumefacta, un ojo colgando, una boca aplastada a puñetazos. Ya sé, ya sé, ¿pero qué otra cosa hubiera podido dibujarte? ¿Qué mensaje hubiera tenido sentido ahora? (2014: 6).

Moreover, this climactic effect also coincides in the text with a central discursive idea, the sense of guilt derived from political inaction[3]:

> Algo tenía que dejarte antes de volverme a mi refugio donde ya no había ningún espejo, solamente un hueco para esconderme hasta el fin en la más completa oscuridad, recordando tantas cosas y a veces, así como había imaginado tu vida, imaginando que hacías otros dibujos, que salías por la noche para hacer otros dibujos. (2014: 7)

We should now comment on some psychological aspects, relevant to our discussion. In the last decades, researchers like Teun A. Van Dijk have tried to understand the "internal structure" of stories by using "grammars" and "hierarchies" (1994: 281–300). Steven Yussen explains that a story is divided into "contexts, events and subevents [...] and the propositions that capture these elements" are described in terms of the hierarchical level they occupy or in terms of causality (1998: 153). Accordingly, the level of a proposition in the hierarchy of a discourse and the number of links to other propositions will be an indication of how likely the reader will remember the proposition.

In Cortázar's "Graffiti", the reader will grasp the context or setting—a city where freedom of expression does not exist—because it spreads to and permeates all other actions and levels: the fear of the protagonist, the secrecy of his actions, and even what is barred to him in the narrative, in other words, meeting a woman he desires in a conventional situation. We could also speculate that the attraction or feeling shared between the "graffiteers" is a memorable proposition, because it constitutes the narrator-protagonist's main drive and has a causal relationship with the whole schematic sequence of events—something that is not unusual in Cortazarian narratives.

On the other hand, the initial phrase of the story is worth noting if we remember the importance of beginnings in narrative: "Tantas cosas que empiezan y acaso terminan como un juego [...]" (2014: 1). The intercourse of narrator and narratee is categorized in the inaugural sentence as play, an illusion: the relationship between the man and the woman is virtual, indirect, an interplay of inferences and interpretations of each other's physical imprints or graffiti, which are the only thing that is genuinely real. According to John Huizinga (1955), play

3 Julio Cortázar spoke publicly and on several occasions about this sense of guilt, shared collectively by society and its intellectuality:
> [...] Sé que puedo seguir escribiendo mis ficciones más literarias sin que aquellos que me leen me acusen de escapista; desde luego, esto no acaba ni acabará con mi mala conciencia, porque lo que podemos hacer los escritores es nimio frente al panorama de horror y de opresión que presenta hoy el Cono Sur ("El Lector", 1984: 90) .

has traditionally been considered as secluded from the quotidian, and does not fold, or rather defies, the rules of reality. The game of the characters in the story, similarly defies the laws imposed on them by their reality.

The narrator-protagonist of "Graffiti" and the woman mirror each other in transgressing the law; they play a mimetic game and compose a *figura*, essentially a repetition of terms, a device which critics like Steven Boldy have identified as an important structural theme in Cortázar's work, following Erich Auerbach's seminal essay "Figuras" (Auerbach, 1984: 11-79; Boldy, 1980: 83). In this short story, the prefiguration would be the narrator-protagonist and the woman (*umbra* and *imago*), and the repetition, their transgression of the law (*veritas*). If we view this figural composition as structural, it could be said to aid discourse control in the story, building up on the psychological considerations already explained. Secondly, the narratee is not only an image or *imago* of our grafiteer, but also his female companion: a symbol for a frustrated otherness and an understatement of erotic arousal. In this short story, the Other is a structural component which grants momentum to the action. And it also fixates the central discursive element, namely resistance to oppression and the defense of freedom of expression.

We have seen how otherness is portrayed through strategies like changes in narrative modality, but those changes may also involve a deictic center shift. When applying to the story deictic shift theory, following Erwin Segal (1998), we find that the deictic center is shifted only once: throughout the story the deictic center is always within the confines of the narrator, and when the protagonist-narrator says "you", we interpret "me". However, in the last lines, when the narrator says "you" he is pointing towards the woman which we then subsequently identify as the formal narratee. "Self" and "Other" are united for the first and last time in the linguistic plane. In addition, throughout the story nothing prevents the reader from experiencing, from the first to the last line, the direct appeal of the narrator—for obvious dialogical reasons *you* will surely understand.

Hence there is in "Graffiti", as Nerea Riley craftly points out in other stories by Cortázar, an underlying "dramatization of reception" (1996: 145). That is, the narrator tries to interpret the signs of the woman, just as the reader tries to understand the signs in the story. This reveals how the control of discourse is enhanced by actively involving the reader, who for instance is likely to remember the cognitive hierarchies in the text—independently of surface detail, captured due to their personal cognitive set—and must interpret what the author tries to accomplish with these shifts which, strangely enough, always point towards her, or him.

4. Conclusions

In short, we have argued how the significance of short stories may arise, how they acquire a *modicum* of transcendence and defended the opinion that the "illocutionary" force of these short stories, their potential consequences, and effects, is both a feature of form and textual strategies. We discussed several ways in which the structure of stories, as well as the way we process them as readers, may bring about discourse control and an asymmetry which benefits authorial intention. We then analyzed "Graffiti" and the textual strategies employed by Cortázar: final recalcitrance, sudden changes in narrative modes and in the narratee, deictic center shifts, the strategic layout of the main discursive themes in the stories and the use of *figuras* to dynamize action, were some of the features discussed which may contribute to make discourse more memorable.

References

Anderson Imbert, E. (2008). *Teoría y técnica del cuento*. Barcelona: Ariel.

Auerbach, E. (1984). Figuras. *Scenes from the Drama of European Literature* (pp. 11–79). Minnesota: University of Minnesota Press.

Austin, J.L. (1962). *How to Do Things with Words*. Oxford: Clarendon Press.

Baldeshwiler, E. (1994). The Lyric Short Story: The Sketch of a History. In May, C.E (Ed.). *The New Short Story Theories* (pp. 231–244). Athens: Ohio University Press.

Beardsley, M. C. (1970). *The Possibility of Criticism*. Detroit: Wayne State University Press.

Benveniste, E. (1971). *Problems in General Linguistics*. Trans. Mary Elizabeth Meek. Miami: University of Miami Press.

Boldy, S. (1980). *The Novels of Julio Cortázar*. Cambridge: Cambridge University Press.

Bonheim, H. (1982). *The Narrative Modes: Techniques of the Short Story*. Cambridge: D.S. Brewer.

Cortázar, J. (1984). América Latina: Exilio y Literatura. *Argentina: Años de Alambradas Culturales* (pp. 16–25). In S. Yurkievich (Ed.), Barcelona: Muchnik Editores.

Cortázar, J. (1984). El Lector y el Escritor Bajo las Dictaduras en América Latina. *Argentina: Años de Alambradas Culturales* (pp. 82–91). In S. Yurkievich (Ed.), Barcelona: Muchnik Editores.

Cortázar, J. (1994). Some Aspects of the Short Story. *The New Short Story Theories* (pp. 245–255). Trans. Aden W. Hayes. Athens: Ohio University Press.

Cortázar, J. (2014). Graffiti (1980). *Queremos tanto a Glenda* (pp. 1–7), Buenos Aires: Ministerio de Educación Argentina. Available at: https://planlectura.educ.ar/wp-content/uploads/2016/01/Graffiti-en-Queremos-tanto-a-Glenda-Julio-Cortázar.pdf [Date: 10/06/2022].

Even-Zohar, I. (1996). The Role of Literature in the Making of the Nations of Europe: A Socio-Semiotic Study. *Applied Semiotics / Sémiotique appliquée*, vol. 1, no. 1, pp. 20–30.

Ferré, R. (1991). *The Youngest Doll*. Trans. Jean Franco. Lincoln and London: University of Nebraska Press.

"Force". Oxford English Dictionary: *Oxford English Dictionary*. Available at: htttp://www.oed.com [Date: 20 June 2008].

Huizinga, J. (1955). *Homo Ludens*. Boston: Beacon Press.

Hunter Brown, S. (1989). Discourse Analysis and the Short Story. In S. Lohafer and J. E. Clarey (Eds.), *Short Story Theory at a Crossroads* (pp. 217–48), Baton Rouge and London: Louisiana State University Press.

Iftekharrudin, F. et al. (Eds.) (2003). Preface. *Postmodern Approaches to the Short Story*. Westport: Praeger.

Iser, W. (1974). *The Implied Reader: Patterns in Communication in Prose Fiction from Bunyan to Beckett*. Baltimore: The John Hopkins University Press.

Mora, G. (1985). *En Torno al Cuento: de la Teoría General y de su Práctica en Hispanoamérica*. Madrid: José Porrúa Turanzas.

Neuman, A. (2006). La Narrativa Breve en Argentina desde 1983: ¿Hay Política Después del Cuento?. *Ínsula*, 711, pp. 5–11.

O'Connor, F. (1963). *The Lonely Voice: A Study of the Short Story*. London: Macmillan and Co.

Pasco, A. H. (1994). On Defining Short Stories. In C. E. May (Ed.) *The New Short Story Theories* (pp. 114–130). Athens: Ohio University Press.

Poe, E. A. (1967). Tale Writing – Nathaniel Hawthorne. 1847. In D. Galloway (Ed.) *Selected Writings of Edgar Allan Poe: Poems, Tales, Essays and Reviews* (pp. 437–447). Harmondsworth: Penguin Books.

Reid, I. (1977). *The Short-Story*. London: Methuen & Co Ltd.

Riley, N. (1996). The Short Story as Dramatization of Reception: Cannibalism and Homage in Julio Cortázar's *The Maenads* and *We Love Glenda So Much*. In W. J. Hunter (Ed.), *The Short Story: Structure and Statement (1994: Symposium at Uni. of Exeter, UK)* (pp. 145–158.). Exeter: Elm Bank Publications.

Segal, E. M. (1998). Deixis in Short Fiction: The Contribution of Deictic Shift Theory to Reader Experience of Literary Fiction. In B. Lounsberry, et. al (Eds.) *The Tales We Tell: Perspectives on the Short Story* (pp. 169-175). Westport: Greenwood Press.

"Statement." Oxford English Dictionary: *Oxford English Dictionary*. Available at: htttp://www.oed.com [Date: 20 June 2008].

Van Dijk, T. A. (1994). Story Comprehension: An Introduction. In E. Charles May (ed.), *The New Short Story Theories* (pp. 281-300). Athens: Ohio University Press.

Van Dijk, T. A. (2001). Discourse, Ideology and Context. *Folia Lingüística: Acta Societatis Linguisticae Europaeae*, vol. 35, no. 1-2, pp. 11-40.

Vila-Matas, E. (2015). *Montano* (trans. J. Dunne). London: Harvill Secker, 2015.

Wright, A. M. (1989). Recalcitrance in the Short Story. In S. Lohafer and J. E. Clarey (Eds.), *Short Story Theory at a Crossroads* (pp. 115-129). Baton Rouge and London: Louisiana State University Press

Yussen, S. R. (1998). A Map of Psychological Approaches to Story Memory. In B. Lounsberry, et. al (Eds.), *The Tales We Tell: Perspectives on the Short Story* (pp. 151-156). Westport: Greenwood Press.

María del Mar López-Cabrales
Rosalía: ¿Puede servir el discurso musical como instrumento de empoderamiento para la mujer?[1]

1. Introducción

En este ensayo se quiere demostrar que el discurso musical puede servir como instrumento útil para el empoderamiento de la mujer a través del análisis de temas como el amor, el desamor y la violencia machista en *El mal querer* (2018) de Rosalía, un disco ubicado entre la tradición y la vanguardia. Su mensaje y su relación con el movimiento #Metoo, nos hacen pensar que Rosalía en este disco, y desde el mismo territorio del flamenco *trap* nos lanza un mensaje de empoderamiento de la mujer y en contra de la violencia machista ("A ningún hombre").

2. Introducción al tema de la violencia contra la mujer

En general, el 50 % de las mujeres españolas no declara su situación de violencia y, en particular, la experiencia de las mujeres gitanas es incluso más devastadora debido a la desconfianza que este grupo de la sociedad española experimenta con respecto a las instituciones en general y en particular a las de ayuda a las mujeres que sufren violencia de género: asociaciones contra la violencia de género, casas de acogida a las mujeres maltratadas y demás entidades dedicadas a trabajar con víctimas de violencia de género.

En España se tuvo que esperar hasta 2005 para que se promulgara una legislación que supuestamente protegiera a las mujeres de la violencia doméstica, física, psicológica y verbal. Algunas razones psicológicas por las que las víctimas tardan tantos años en verbalizar su abuso son: el miedo a la reacción del agresor (54 %) y la creencia de que resolverían el problema por ellas mismas

1 Este trabajo es parte de la investigación realizada para el libro de la profesora Esther M. Alarcón-Arana, *Representaciones de la mujer en la España contemporánea*, que será publicado por Advook Editorial en 2023. Quisiera dar las gracias al profesor Manuel Díaz Gito de la Universidad de Cádiz, a Dácil Mar Pérez López y a Celia Maiers Cubas por sus aportaciones y comentarios mientras lo elaboraba.

(41 %). Algunas víctimas sienten que no son víctimas (36 %), asumen la culpa de la situación (32 %) y sienten pena por el agresor (29 %) (Gobierno de España 62–63). También hay problemas personales para denunciar la violencia, como la falta de recursos y de educación, la dependencia económica con el agresor, la edad de la víctima y la experiencia de la maternidad (Gobierno de España 64). El retraso para denunciar la violencia daña de manera psicológica a las víctimas (54 %), física (41 %) y en un 30 % se expresa que los/as hijos/as son conscientes del abuso, una vez que se ha denunciado el mismo (Gobierno de España 65). Estas leyes están siendo papel mojado.[2] La torpeza y la lentitud del aparato judicial han hecho que se confirmen los problemas fatales que inciden en las mujeres que declaran casos de violencia doméstica: el asesinato de la víctima por su excompañero agresor. El hecho de que el peligro para estas mujeres se ubique en el espacio doméstico, sin otros testigos que sus propios/as hijos/as, hace que se complique el proceso legal de denuncias, y de apoyo de las víctimas y de protección de la prole ya que, en la mayoría de los casos, cuando los hijos y las hijas experimentan la violencia de sus progenitores tienen más probabilidades de terminar siendo víctimas o perpetradores de esta y otros tipos de violencia.

El hecho de que distintas comunidades autonómicas españolas reserven parte de su presupuesto a financiar actividades dedicadas a las mujeres gitanas se debe en parte a la problemática de la violencia de género experimentada por las mujeres de esta comunidad. Debido a que en España no se puede hacer un censo basado en etnias o razas, es difícil obtener datos exactos sobre cómo el fenómeno de la violencia de género incide en la comunidad gitana. Por estas y otras razones, aunque la violencia machista exista en la comunidad gitana, no se pueden dar números exactos de este fenómeno. Sin embargo, es obvia la cantidad de pasos concretos que estas mujeres están dando para luchar contra los estereotipos y la opresión de la minoría doblemente marginalizada a la que pertenecen.

2 Parecía que España estaba sufriendo un retroceso en materia de derechos de la mujer y un retroceso galopante con los resultados de las últimas elecciones autonómicas andaluzas (2019), cuando una fuerza política de ultraderecha como VOX entró en el Parlamento Andaluz con un gobierno de coalición Partido Popular/Ciudadanos y desbancó por primera vez en la historia de esta autonomía al partido Socialista (PSOE). Las elecciones generales realizadas 10 de noviembre de 2019 y de qué triunfo aplastante hablas? No tuvo mayoría absoluta ni de cerca; ha tenido que comerse a Podemos en coalición de nuevo ha demostrado que la ciudadanía no desea la involución defendida por la derecha y se quiere seguir creciendo en dirección a la lucha por los derechos civiles y la igualdad.

3. Rosalía y *El mal querer* (2018)

La música de Rosalía llegó a un público tan variado en sus comienzos porque sus canciones lograban transmitir un dolor generacional impreciso. Sin embargo, en su último disco *Motomami* (2022) parece haber descubierto una nueva técnica de conectar con un público más joven a través de guiños que solo este sector de la población puede entender.

El amor y el desamor son el motor de *El mal querer* que salió en 2018. Ese mismo año se escucharon dos canciones que cruzaron fronteras: "New Rules" de la cantante y compositora británica de origen albanokosovar Dua Lipa y "Might not like me" de la cantante y compositora norteamericana de Atlanta, Brynn Elliott. Ambas fueron también canciones que reflejaron el espíritu de empoderamiento femenino generado por movimientos como #NiunaMenos, #MeToo y Time's Up. El tema que más se escuchó de *El mal querer*, "Malamente", fue un ejemplo de esta tendencia en el ámbito de la canción española. Ana María Sedeño-Valdellos explora la simbología de este disco y dice que es "una referencia a la violencia de género, tema presente desde la elección de la estructura narrativa por capítulos/fases de una relación amorosa tóxica, hasta este tipo de motivos o cuadros visuales concretos" (16).

El amor, el desamor y la violencia son temas centrales en *El mal querer*, un álbum ubicado entre la tradición y la vanguardia contando la historia de una relación tóxica de pareja. La artista catalana hace una llamada a las mujeres para que rompan la cadena de la violencia machista. En un momento como el actual en el que existe un claro retroceso de la influencia de la música anglosajona frente a un predominio de las músicas urbanas (reguetón, trap y rap) que, salvo honrosas excepciones, inoculan (también a través de los vídeos) un mensaje claramente machista y de cosificación del cuerpo femenino, Rosalía, desde el mismo territorio del *trap* (y desde el flamenco), contraatacó lanzando un mensaje completamente opuesto, de empoderamiento de la mujer y en contra de la violencia machista. La última canción de este disco (compuesta por ella, Antón Álvarez Alfaro y Pablo Díaz-Reixa) titulada "A ningún hombre" (capítulo XI y último "Poder") lo demuestra cuando dice:

> A ningún hombre consiento
> que dicte mi sentencia
> Solo dios puede juzgarme
> y solo a él debo obediencia
> Hasta que fuiste carcelero
> Yo era tuya compañero
> Hasta que fuiste carcelero
> Voy a tatuarme en la piel tú inicial porque es la mía

> pa acordarme para siempre de lo que me hiciste un día

Las palabras "amor" y "querer" poseen acepciones distintas, pero "El mal querer" hace referencia a algo que no admite confusiones terminológicas, la peor consecuencia del mal querer es el sufrimiento y, en muchos casos su consecuencia más trágica: el feminicidio. En esta obra musical, basada en *Flamenca*,[3] una novela occitana medieval escrita alrededor de 1270 se pone de relieve algo no solo novedoso en el mundo flamenco por su estilo sino también por su temática que insta a romper con esta opresión ancestral.

A la hora de analizar lo que hace Rosalía, aunque la podamos situar en la polémica desatada por su propuesta heterodoxa de flamenco (tanto en *Los Ángeles* como en *El mal querer*) y el tema de la supuesta apropiación cultural, nos debemos centrar en el estudio de su obra por el mensaje poderoso que posee, por la actitud, por su propuesta de música para el siglo XXI. Lo que realmente interesa es el legado que su música deja a futuras generaciones de mujeres. Rosalía a partir del flamenco fue capaz de crear una obra contra la violencia desde el respeto y el amor gracias a su profesionalidad, al esfuerzo duro y al estudio concienzudo. Rosalía fue responsable de que los *millennials* escucharan flamenco-trap y compartieran un discurso feminista y rompedor. A pesar de que el proyecto de *El mal querer* es anterior a *Los Ángeles*, Rosalía con una gran dosis de inteligencia y paciencia, decidió curtirse previamente con un repertorio tradicional y una extensa gira por España (y parte del extranjero) en vez de lanzar atropelladamente su obra más iconoclasta. No editó *El mal querer* hasta asegurarse de que era una obra que estaba suficientemente madura, estuvo perfeccionándolo todo hasta que tuvo claro que era un álbum redondo y pudo cerrarlo, como ella misma explica en varias entrevistas.

Se puede considerar que "Por castigarme tan fuerte", novena canción de su disco *Los Ángeles* (2017), sirve de enlace ideológico entre este trabajo y *El mal querer* (2018) ya que hace referencia directa a la violencia contra la mujer y al feminicidio, su consecuencia más trágica. En este caso, se reconoce el delito de los celos, otro tema presente tanto en la novela germen de este disco, *Flamenca*, como en *El mal querer* y en *Los Ángeles*:

> Por castigarme tan fuerte
> Que dime lo que vas ganando
> Por castigarme tan fuerte
> La vía me vas quitando
> Y yo en vez de aborrecerte Más querer te voy tomando

3 Léase también, para contrastar esta información, Manrique Sabogal (2018) *WMagazín* [online].

> Un cuchillo le clavé Porque me engañó con otro Un cuchillo le clavé
> Cuando muerta ella estaba De pronto yo recordé Que yo también la engañaba.

Rosalía puso una pica en Flandes y abrió un discurso rompedor y feminista dentro de géneros de música como el flamenco y el reguetón que no se califican así, cuando en su dúo con Balvin, canta en "Brillo":

> Dentro de poco va a ser demasiado tarde
> Mira, niño, si tú sigues por ahí.
> Me he toma'o la molestia de avisarte
> Un día despiertas y ya no me ves aquí

A lo que Balvin responde: "le pido a Dios que te cuide, pero tú te cuidas sola" y así otorga poder a la mujer en la relación de pareja.

En contraste con este poder, la canción en la que los celos y la toxicidad masculina se hacen más evidentes es "De aquí no sales". Julianne Escobedo Shepherd dice que esta canción "alludes to the pared-down instrumentation of classic flamenco –a guitar, a clap, a stomp– but the emotion is sampled and patched directly into her voice. She has a lot to say and does so with the drama and intensity flamenco requires: On that song, she declaims powerfully about domestic abuse and the justifications abusers use, while the bad-romance arc comes to a climax" (Escobedo Shepherd, 2018). (alude a la instrumentación reducida del flamenco clásico -una guitarra, una palmada, un zapateado-, pero la emoción se muestra y está parcheada directamente en su voz. Tiene mucho que decir y lo hace con el dramatismo y la intensidad que requiere el flamenco: En esa canción, habla con fuerza del maltrato doméstico y de las justificaciones que utilizan los maltratadores, mientras el arco del romance llega a su punto álgido)

Con la publicación de *El mal querer*, Rosalía recibió multitud de premios. En 2019, *El mal querer* ganó 4 premios en los Grammy Latino: Álbum del Año, Álbum Pop Vocal Contemporáneo, Mejor Diseño de Empaque, Mejor Ingeniería de Grabación. La primera sorpresa fue cuando apareció la canción de reguetón "Con altura" (lanzada por Rosalía con J Balvin ft. El Guincho). En 2020, en los Premios Grammy: El mal querer ganó Mejor álbum alternativo o roquero latino 2020. En los Grammy Latino 2020: «Yo x Ti, Tú x Mí» con Ozuna ganó Mejor Fusión/Interpretación Urbana y Mejor Canción Urbana y "TKN" con Travis Scott ganó Mejor Vídeo Musical Versión Corta. Sus colaboraciones con Bad Bunny y su canción "La noche de anoche" (2021) y con The Weekend y su bachata "La fama" (2021) dieron mucho que hablar.

Después del lanzamiento de *El mal querer*, su espectacular gira y la llegada de la pandemia del Covid19, las únicas dos composiciones con un cierto

remedo de empoderamiento femenino fueron la canción que compuso y cantó con Billie Eilish "Lo vas a olvidar" (2021) y la realizada con la rapera dominicana Tokischa "Linda" (2021) en la que ambas cantantes se besan y dicen que "las amigas que se besan son la mejor compañía." En los vídeos de ambas canciones, el único recuerdo de flamenco que queda son sus uñas largas postizas. En su último álbum, *Motomami* (2022), hay dos canciones de flamenco: una cantada sin instrumentación titulada "Bulería" y otra titulada "Flor de Sakura" que pareciera un homenaje a la música de Lole y Manuel. En este disco, Rosalía se transforma, pero sigue defendiendo el empoderamiento de la mujer ahora desde la autoafirmación de su sexualidad y con la fuerza que le dan su familia y su público, aunque la fama siempre se mire con cierto recelo en sus letras, como se aprecia en la canción que posee ese mismo título, "La fama", y que canta con The Weekend.

4. Conclusión

Podemos concluir que la propuesta de *El mal querer* seguirá siendo una muestra refrescante de lo que fue la lucha por el empoderamiento de la mujer y en contra de las relaciones tóxicas a nivel mundial y en la España de 2018. Sin duda, este disco es un ejemplo representativo de la mejor Rosalía y nos demuestra que las artistas, con su discurso musical y performativo, son un instrumento esencial para transmitir unos valores que ayuden a las mujeres en su lucha para conseguir un mundo en el que la estructura rígida patriarcal deje de oprimirlas.

Referencias

Bianciotto, J. (2018, 20/11). Vicente Amigo: "¿Apropiación cultural? Estas cosas me ponen malo". *Ocio y cultura*. Disponible en: https://www.elperiodico.com/es/ocio-y-cultura/20181120/entrevista-vicente-amigo-liceu-7158172 [Fecha de consulta: 06/08/2022].

Cabrices, S., et al. (2020, 25/07). Rosalía: La española que conquistó al mundo con su música. *Vogue*. Disponible en: https://www.vogue.mx/estilo-de-vida/articulo/rosalia-cantante-biografia [Fecha de consulta: 06/08/2022].

Escobedo Shepherd, J. (2018, 08/11). El mal querer. Rosalía. Disponible en: https://pitchfork.com/reviews/albums/rosalia-el-mal-querer/ [Fecha de consulta: 06/08/2022].

Exposito, S. (2022, 01/05). Rosalía's Daily Goal: 'How can I be Freer?'. The Spanish Star Expand her Sound and Celebrates Sexuality. *Los Angeles*

Times. Disponible en https://www.latimes.com/entertainment-arts/music/story/2022-04-21/rosalia-motomami-defy-genre-embrace-sexuality [Fecha de consulta: 06/08/2022].

Fernández Abad, A. (2018, 15/12). Mala Rodríguez: «No tengo nada en contra de Rosalía pero la apropiación cultural existe». *S Moda. El País*. Disponible en: https://smoda.elpais.com/celebrities/vips/mala-rodriguez-no-tengo-nada-en-contra-de-rosalia-pero-la-apropiacion-cultural-existe/ [Fecha de consulta: 06/08/2022].

Jenkins, C. (2022, 18/03). The Complicated Evolution of Rosalía. *Vulture*. Disponible en: https://www.vulture.com/2022/03/rosalia-motomami-album-review.html [Fecha de consulta: 06/08/2022].

López Enano, V. (2018, 9/6). Rosalía, viaje del flamenco al 'trap'. *El País*. Disponible en: https://elpais.com/elpais/2018/09/06/eps/1536246627_030346.html?autoplay=1 [Fecha de consulta: 06/08/2022].

Navarro, F. (2018/10/31). El fenómeno paranormal de Rosalía aterriza en Madrid. *El País*. Disponible en: https://elpais.com/cultura/2018/10/31/actualidad/1540989815_414338.html?rel=mas [Fecha de consulta: 06/08/2022].

Navarro, F. (2018, 09/03). El fenómeno Rosalía tira de la escena. El País. Disponible en: https://elpais.com/cultura/2018/09/03/babelia/1535984281_052774.html?rel=mas [Fecha de consulta: 06/08/2022].

Niña Pastori. (2008). *Esperando verte*.

Ríos Ruiz, M. (2004) Los nuevos rumbos del flamenco. *Revista de flamencología*, 20, 2; 19–30.

Rosalía (con Niña Pastori). Cuando te beso. Disponible en: https://www.youtube.com/watch?v=3yclEyqh7Xg [Fecha de consulta: 06/08/2022].

Rosalía. (2017). *Los Ángeles*.

Rosalía. (2018). *El mal querer*.

Rosalia. (2022). *Motomami*. Disponible en: https://genius.com/Rosalia-g3-n15-lyrics [Fecha de consulta: 06/08/2022]

Torres, M. E. (2018, 1/9). Esta veinteañera es la responsable de que los "millennials" escuchen flamenco. *El País*. Disponible en: https://elpais.com/elpais/2018/01/09/icon/1515514446_837955.html?rel=mas [Fecha de consulta: 06/08/2022]

VV. AA. (2021). *La Rosalía. Ensayos sobre el buen querer*. Madrid: Errata Nature.

Oleski Miranda Navarro

Crudo y denuncia: la migración negra en la novela del petróleo en Venezuela (1935-1936)

1. Introducción

La investigación social, la ensayística y el análisis histórico por años ha subrayado la idea de que la sociedad venezolana, consigna su forzada modernidad, al agente transformador que representó el extrativismo petrolero a partir de las primeras décadas del siglo veinte. El potencial del país se hizo notable cuando en Cabimas, el 14 de diciembre de 1922, ocurre el evento conocido como el Reventón del Barroso II o pozo R-4. Un país económicamente dominado por casas comerciales europeas, haciendas y plantaciones comienza a depender del nuevo producto mineral que revela una abundancia inesperada. La noticia de la enorme fuente de hidrocarburos que había sido desenterrada en un lugar desconocido en el mapa venezolano repercute en la prensa mundial.[1]

Desde el pozo R-4 del campo La Rosa, surgió una fuente tóxica de petróleo que podía avistarse a varios kilómetros de distancia alcanzando unos 30 metros de altura. Este evento detonó uno de los cambios más abruptos en la historia del país, cubriendo no solo el ámbito económico y político, sino también delineando importantes transformaciones demográficas y socioculturales. La repentina riqueza petrolera que se encontraba en los pantanos y orillas lacustre de la zona significó que para fines de los años veinte, Venezuela reemplaza a Rusia como el segundo mayor productor de petróleo del mundo solo superada por los Estados Unidos (Boué, 1993: 8).

Un número significativo de empresas petroleras ya venían acentuando su trabajo en esta región de Venezuela. Al finalizar la década del veinte había unas 107 empresas, en su mayoría estadounidenses, registradas en el país para la extracción y explotación de petróleo. (Lieuwen, 1967:44). Ante el crecimiento de la industria automotriz en Europa y Estados Unidos, la mayor parte de la producción y exportación de crudo del país en la época estaba destinada a la elaboración de gasolina y combustibles (Doran, 2016: 269). Aunque el número

1 Por ejemplo, *The New York Times* lo describió «como el pozo más productivo del mundo» (Lieuwen, 1967: 39).

de compañía en el país pasaban los cien, el gran vasto de la producción estaba bajo el control de los conglomerados petroleros más poderosos de época. La Royal Dutch Shell estaba representada en el país por *The Caribean Petroleum Company*, mientras que Standard Oil tenía la subsidiaria *The Venezuelan Oil Consesion*. Para 1925 *The Caribbean Petroleum Company* había alcanzado la exportación de unas 628.976,735 de crudo, seguida por *The Venezuelan Oil Concessions* con 397.121,729 muy por encima del resto.

Dos años después del Barroso II, la industria petrolera en el país empleaba a 12148 trabajadores, en su mayoría asentados en la Costa Oriental del Lago. El crecimiento se mantiene hasta finales de los cuarenta alcanzando un máximo de 55.170 (Lucena,1998: 291). Los hombres y mujeres que atienden el llamado de la nueva industria llegaban de zonas rurales. Eran conocedores de oficios rudimentarios que debían adaptarse rápidamente al uso de nuevas herramientas de trabajo, lenguas desconocidas y una nueva diversidad racial y étnica. El municipio Cabimas se ve particularmente impactado por el cambio demográfico, antes de 1922 apenas alcanzaba una población de 2000 habitantes, mientras que una década y media después del boom petrolero, la zona deja de ser un escueto caserío de viviendas dispersas para albergar unas 22.000 personas (Salazar-Carrillo, 2004: 58).

En las novelas que aparecen como resultado de las vivencias de sus autores en estos territorios, *Mancha de Aceite* (1935) de Cesar Uribe Piedrahita y *Mene* (1936) de Ramon Díaz Sánchez, podemos encontrar algunas pistas sobre la realidad y presencia de comunidades olvidadas, como la de los negros antillanos, quienes arriban como población trabajadora impactando la visión racial del otro entre la población nativa. Desde la perspectiva historiográfica, examinamos el contexto en el que los municipios petroleros de comienzos del boom cambian y reconfiguran su paisaje geográfico y humano. Sugerimos que las nuevas identidades que comienzan a definirse en los enclaves petroleros se ven marcadas por las nuevas narrativas que surgen a partir de la división del espacio, la marginalidad, así como la influyente adopción de nuevas formas discursivas que incluyen la idea de privilegio racial y el desdén hacia comunidades desprestigiadas por las creencias de la época.

2. La denuncia en las nuevas narrativas del petróleo

Con la consolidación y crecimiento de la industria del crudo en las primeras décadas del siglo veinte, comienzan a difundirse en Estados Unidos trabajos periodísticos y un modelo de literatura acusatoria al que se le reconoció como *muckckrakers*. Se caracterizó por un tipo escritura reformista y moral

desconocida hasta ese entonces en Estados Unidos. Las denuncias se hacían usando plataformas como la prensa, publicaciones periódicas y compilaciones, exponiendo a políticos corruptos, cuerpos policiales viciados y grandes monopolios (Filler, 1993: 9). Entre las obras de mayor popularidad de los *muckckrakers* destacan trabajos como el de Ida Tarbell, quien en 1904 publica en dos volúmenes *The History of Standard Oil Company*. Veinte años más tarde, otro de los trabajos que gran impacto, fue la novela *Oil!* (1926) del Pulitzer Upton Sinclair. Ambas obras hilan su notoriedad en la trama de corrupción y avaricia que envolvía al mundo del petróleo. En Venezuela las narrativas centradas principalmente en la dinámica petrolera local arribarían a mediados de los treinta. En 1935, el medico colombiano César Uribe Piedrahíta publica su novela corta *Mancha de Aceit*e y en 1936, Ramón Díaz Sánchez haría lo mismo con *Mene*. Estas obras son consideradas las primeras novelas del petróleo en Venezuela en las que se relatan los conflictos, la falsa imagen de progreso y los encuentros humanos que produjo la explotación de hidrocarburos. Otros de los temas que abordan estos trabajos es la crítica a la complicidad, explotación y abusos cometidos por las autoridades locales y extranjeras (Carrera, 2005: 53). Puesto el carácter documental y realista de ambas, el tema racial es ilustrado a través de subtextos en la narrativa general.

Mene presenta una narrativa desde la crónica de sucesos e historias en la que Cabimas y Lagunillas son sus principales escenarios. Díaz Sánchez reside casi cinco años en Cabimas entre 1930 y 1935, esos años se desempeña como juez municipal de allí su carácter de testigo de primera línea. En su relato, la imagen de los negros antillanos que arribaron con el llamado del petróleo se precisa en los personajes de Enguerrand Narcissus Philibert y Phoebe Silphides Philibert. La pareja es plasmada como un matrimonio de inmigrantes trabajadores, apacibles y nobles que terminan siendo víctimas de la discriminación y el ambiente desfavorable que representaba para algunos los municipios de la región. Maurice Belrose sintetiza como en *Mene* la visión de Díaz Sánchez confluye lo extranjero conformando un crisol étnico:

> Desde el punto de vista del criollo, el "otro" es, pues, el que viene de otro país, es decir, el extranjero. En realidad, esos extranjeros no conforman un grupo homogéneo, pues los separan el origen geográfico y sobre todo el poder económico. A los prepotentes hombres rubios, procedentes de Estados Unidos y Europa, se les llama comúnmente "musiúes". Ellos son los nuevos amos del país. Los árabes – sirios y libaneses- pertenecen a la misma categoría de blancos, pero no gozan de los mismos privilegios ni tienen el mismo comportamiento que los musiúes. Se dedican al comercio, trabajando duro para tratar de enriquecerse con las migajas dejadas por los capitalistas norteamericanos y europeos. La comunidad china vive también del comercio. Los negros

antillanos constituyen una numerosa y simpática comunidad oriunda de las islas bajo dominación británica. Aunque tienen la "ventaja" de hablar la misma lengua que los musiúes, ocupan el rango inferior en la jerarquía socioeconómica, por ser obreros, y a veces son víctimas de un racismo brutal o solapado, incluso de parte de los propios venezolanos (Belrose, 2019: 33).

La idea presente en *Mene* es la transformación de territorios como Cabimas y Lagunillas, que al igual que muchas personas que llegaban encarnan un vertiginoso cambio, puesto que, se ilustran como lugares apacibles que terminan corrompidos por la alegórica imagen de la toxicidad petrolera. La enseñanza es que el petróleo afecta y vicia a todos con males como la prostitución, la mezquindad, el crimen, los abusos y el desorden. Por otro lado, con la llegada de grandes empresas al estado Zulia, la Costa Oriental del Lago se ve afectada por un resurgimiento de la jerarquización racial a partir de la instauración de modelos laborales foráneos, así como, estructuras de convivencia que recuerda formas coloniales de trabajo presente en la región en el siglo diecinueve.

Uno de los capítulos más discutidos en *Mene*, es aquel que Díaz Sánchez titula 'Negro' y en donde enfatiza la tragedia de los morenos trabajadores antillanos a través del personaje de Enguerrand. En esta parte del libro el electricista trinitario opta por suicidarse al no poder continuar con sus labores por aparecer en la infame 'lista negra' de las compañías petroleras. Su error fue ser descubierto usando el baño destinado "solo para blancos" que proveían las empresas. Díaz Sánchez interioriza en la mente de la viuda Phoebe, quien ahora también es una víctima al enterarse de la muerte de su esposo:

> —¡Enguerrand, dear! Supo que le habían visto en Lagunillas. Porque al fin todo se sabe. La misma lista negra le servía ahora para sus pesquisas. La información no era precisa, pero las señas coincidían. No podía ser otro aquel negro que buscaba trabajo y halló la muerte en el lago (Díaz Sánchez, 1967: 110).

Es irónico que "el lago" el cual era el espacio de trabajo de Enguerrand se convierte en su lecho de muerte. En la novela el espacio transfigura la acción de los personajes, Phoebe ahora asocia a la población de Lagunillas con un espacio sórdido que también terminaría afectándola: «Arbitrariamente asociaba la misteriosa causa de la catástrofe colectiva a su particular catástrofe de viudedad. Solo en este melting-pot pudo exaltarse hasta el suicidio la red nerviosa de su negro » (Díaz Sánchez, 1967: 111). En este capítulo titulado 'Negro', la desdicha conduce a la viuda a una vida de escándalos que completan su transformación en ese lugar donde el petróleo parecía arruinarlo todo. El relato nos hace entender que Phoebe acepta su nueva realidad y comienza a notar después un mundo

lleno de personas afectadas como ella: "Su pena no podía durar eternamente. La juventud se le resolvía —acaso a su pesar— en risas y cánticos." (Díaz Sanschez, 1967: 112). No le queda otra que adaptarse a las dinámicas del lugar que culpa de su desgracia y sacar provecho a su condición de mujer joven:

> Érale placentero asomarse a la puerta de la casa envuelta en su pijama verde. Un mestizo joven con cara de chino, le traía paquetes de pitillos rubios. Se llamaba, el mestizo, César Egbert Conrad y a Phoebe le causó mucha risa cuando le refirió que sus paisanos la llamaban Merry Widow. La viuda alegre alegraba el campamento (Díaz Sánchez, 1967: 112).

El tema de la transformación y afectación por el ambiente es recurrente, de allí que también se retrata la desaprensión del venezolano al tratar con hombres y mujeres de raza de color. Se destaca el uso de expresiones como "maifrén" para tratar a los negros angloparlantes que arriban, sin embargo, cargada con una connotación despectiva viciada con las creencias raciales del momento. Esto sucedía al mismo tiempo que las élites criollas locales comenzaban a ser aceptadas en clubes y urbanizaciones de extranjeros de la época, sin embargo, los informes de gerentes y directivos foráneos de las compañías, también se refieren a la desconfianza hacia los venezolanos más blancos por ser una raza degenerada por tantos siglos de mestizaje. (Tinker Salas, 2009: 35).

Se sabe que, al poco tiempo de haberse incrementado la explotación petrolera, con el intercambio y el asentamiento de forasteros angloparlantes comienza a notarse cambios en el hablar cotidiano de los habitantes de los municipios petróleo. En *Mene* también se toca el tema de la desaprensión hacia los nuevos gustos y el léxico:

> Pero quedaba el platonismo reverencial, la admiración por el musiú. En este sentido las recepciones de los extranjeros fueron el tour de force para la aristocracia criolla. Allí el bodeguero adinerado, el doctorcito mestizo, el agente de gramolas y el antiguo peón que supo conservar su oro, recibieron el espaldarazo soslayado del blancaje ultramarino. Las morenas matronas de ojazos negros se encogieron regocijadamente bajo la luz terrible de las bujías eléctricas, disfrutando la ácida sensación de su paralelo con las deslumbradoras madamas rubias. Y los nativos endomingados se hartaron de whiskey and ginger-ale, celebrando hasta desternillarse los chistes en inglés (Díaz Sánchez, 1967: 119).

El narrador se enfoca en la influencia que tiene en el venezolano la lengua de los extranjeros blancos que están al mando y que resulta ser la misma de los extranjeros negros desprestigiados al que parodian y burlan. Anglicismos como "espitao", "macundales", "guachimán", "maifrén", "taima" entre otros se incorporan al habla de los obreros. También llegan deportes como el tenis, el béisbol y el

softbol, estos últimos convirtiéndose en los más populares del país. Al respecto, Miguel Tinker Salas ha apuntado que las compañías se enfocaban mucho en la recreación del trabajador petrolero:

> Ya que en su fase inicial los obreros, con pocas alternativas, a menudo frecuentaban los botiquines y casas de juego, que habían surgido alrededor de los campos petroleros. Esta práctica solía perturbar las relaciones laborales, y, ocasionar múltiples conflictos personales. Para evitar este comportamiento, especialmente después de 1930, los eventos deportivos eran oficialmente organizados por la Caribbean, Lago, VOC y las otras empresas con el objetivo de involucrar a los obreros en actividades consideradas como "sanas" (Tinker Salas, 2006: 350).

En tanto, no es de extrañar que al buscar imitar lo que hacían los extranjeros blancos, muchos venezolanos aprovechando la idea de privilegio basada en una jerarquía racial, comienzan a dirigirse a los recién llegado de color con desprecio y superioridad.

Otra novela que introduce el tema petrolero fue la escrita por el antioqueño Cesar Uribe Piedrahita *Mancha de Aceite*. El autor se enfoca en el dialogo y amorío del médico colombiano Gustabo Echegorrí quien trabaja para la ficticia *Mun Oil*. Su amante es Peggy McGunn esposa de unos de los ejecutivos de la transnacional. El personaje hace entrever que es rubio y que es confundido y llamado 'mister' como si fuera estadounidense. Esta novela es un facsímil de la vida del autor quien estudia medicina y en 1924 trabaja como director del hospital de la *Sun Oil* en la ciudad de Maracaibo (Escobar Mesa, 1993: 206). La novela mantiene la tradición de denuncia social orientada en las luchas de los trabajadores nativos, tratando también sobre el poder que exhibían las empresas de capitales extranjeros en Venezuela de finales del veinte y principios del treinta. Al ser una novela más intimista, los negros como grupo social tienen un menor trato en comparación a *Mene*.

La imagen del negro antillano en *Mancha de Aceite* es un pretexto interpuesto en la novela para advertir que están presentes en las ciudades petroleras. Se les ve alegre y se les asocia con los estereotipos de la época. Aunque presentes como una curiosidad a los negros se les ve como migrantes que han llegado para transformar el paisaje petrolero: «lámparas de Kerosene. Fuerte olor de axilas negras. Voces y risas guturales. Giraban las botellas de ron antillano y los frascos de Ginebra» (Uribe Piedrahita, 1935: 22). El bosquejo de Uribe Piedrahita sobre la presencia negra se cierne en una casa de juegos improvisada de techo de zinc.

La calurosa taberna es el lugar donde los negros antillanos se divierten y balbucean palabras en español con la población local. Su presencia es dibujada

en su cariz más benevolente. Aunque existen comunidades de descendencia africana en la región, la música que escuchan e interpretan los recién llegados en el que predomina el inglés, es una nueva adición a una tierra con un paisaje sonoro más apacible: «Los músicos rompieron con un redoble de tambores selváticos. Chilló un clarinete compases barbaros de ritmo negroide. Un largo canto monótono se extendió por el recinto quebrado por el contra-compas de los "palitos" y la sincopa atrevida del tamboril» (Uribe Piedrahita, 1935: 22). La imagen se hace más viva y se interpone con el estereotipo de hipersexualidad del negro la cual vendría a hacer contraste con el tedio y la falta de amor de las esposas blancas (como el que representa la figura de Peggy McGunn) que acompañaban a sus maridos en estas tierras desconocidas: «El canto llamaba a una negra y la requería de amor y lujuria. Movíanse las sombras de los negros como peleles de trapo suspendidos del techo. Estirando el cuello. Arrastrando los pies. Con los largos brazos flácidos, las parejas volteaban sudorosas» (Uribe Piedrahita, 1935: 22-23).

El negro en el texto se confunde y comienza a conformar parte de los territorios donde aparece y abunda el crudo, en un mestizaje que hace notar los cambios que viene dando la nueva Venezuela. En la misma taberna está el Jefe Civil que prueba fortuna y hace parte del juego y el baile. Es la otra cara de los municipios petroleros donde los trabajadores más pobres compartían los lugares de esparcimiento. El autor hace una descripción del espacio sin estar allí, es un ejercicio imaginativo que hace viva la imagen de los lugares que servían de recreación a las comunidades marginadas:

> Los negros danzaban animados por el golpeteo seco de los atabales. Luz de kerosene. Reflejos del petróleo. Ron de las islas. "Cocuy" de los desiertos. Ginebra de canallas. Un antillano cantó: "Con tanto ingléh/que tu sabiah/Manué José/ y no sabeh decí ni yéh" (Uribe Piedrahita, 1935: 23-24).

La incipiente narrativa que llegó con el petróleo es contada desde la visión particular de aquellos que atestiguaban los vertiginosos cambios que comenzaban a afectar la vida en los asentamientos petroleros. Una versión histórica de hechos y personas en la que la pujante modernización que debía impulsar la riqueza mineral deviene en una marginalidad basada en la clase y raza.

El venezolano de estos enclaves se enfrenta a alteridades que acrecientan también la necesidad de definir su propia condición de mestizo, y en algunos casos diferenciarse de las personas de color que, como ellos, también buscaban mejorar su condición con el petróleo. Acepta entonces la lengua del blanco que promueve e impone las nuevas condiciones del vivir al mismo tiempo que ironiza y parodia esa misma lengua que también es usada por los negros. Aunque

en distinta medida, ambas novelas como productos de su tiempo, reflexionan sobre las nuevas relaciones raciales que surgen como resultado de la migración, el encuentro del otro y una modernización a destajo.

3. Conclusiones

Al experimentar cambios vertiginosos en lo social, lo económico y cultural, surgen nuevas categorías dicotómicas en los enclaves del petróleo. Los nuevos modos de producción utilizados en Venezuela crearon divisiones que acentuaban un nuevo orden como la idea de centro-periferia, lo rural-urbano y lo extranjero-nacional. Tales oposiciones condujeron a un tipo de exclusión definida por las diferencias de clase y las relaciones raciales. En Cabimas, por ejemplo, se afirmó una forma de narrativa social entre los habitantes definida por el creciente entorno de marginalidad. De esta manera se fue consolidando una identidad local fundada en la carencia y las diferencias. Esta conciencia se entendió a través de la paradoja de ser un municipio relegado a los males del petróleo y la penuria, a pesar de ser un área que ha generado una riqueza inconmensurable. Una expresión común en la región occidental de Venezuela, utilizada como frase jocosa para hacer saber que se está exigiendo mucho, es decir: ¡Pides más que Cabimas! Más allá de la sátira que envuelve a esta frase de humor regional, esta es una representación de las narrativas que afirman el clamor que identifica a las comunidades petroleras.

Estas representaciones de exigencia surgen al mismo tiempo que el campamento petrolero o campos, se establecen como una forma de organización social que reflejan la idea de privilegio y jerarquización impuesta por las empresas transnacionales. A partir de 1935, con los cambios en la política interna y el crecimiento del movimiento obrero, comienza la integración del trabajador venezolano en la industria en posiciones medias. No obstante, siguen acentuadas las diferencias en términos de salarios. El trabajador petrolero comienza a mostrar gustos por los nuevos deportes, alimentos, ropa e incluso el vocabulario que se promueven en los campos. Por otro lado, la migración de población de color también redefine la visión del otro a partir de las relaciones raciales que se establecen entre venezolanos y la posición que juegan los extranjeros blancos, los negros antillanos y otros grupos étnicos. La novela del petróleo y los documentos de la historiografía regional ofrecen claves sobre esta reconfiguración en la que se documenta la transformación del espacio y como se establecen nuevas condiciones de convivencia que afectaran hasta el presente a los venezolanos de las zonas petroleras.

Referencias

Belrose, M. (2019). La problemática del "otro" en Mene (1936) de Ramón Díaz Sánchez. *Entreletras*, 6, 32–37.

Boué, J. C. (1993). *Venezuela: The Political Economy of Oil*. Oxford: Oxford University Press for the Oxford Institute for Energy Studies.

Carrera, G. (2005) *La novela del petróleo en Venezuela*. Mérida: Universidad de los Andes.

Díaz Sánchez, R. (1967). *Obras Selectas*. Caracas: Ediciones Edime.

Doran, Peter. (2016). *Breaking Rockefeller, The incredible History of the Ambitious Rivals Who Topless an Oil Empire*. Nueva York: Viking Press.

Escobar Mesa, A. (1993). *Naturaleza y realidad social en César Uribe Piedrahita*. Medellín: Consejo de Medellín.

Filler, L. (1993). *The Muckrakers*. Stanford: Stanford University Press.

Lieuwen, E. (1967). *Petroleum in Venezuela*. Nueva York: Russel & Russell.

Lucena, H. (1998). *El movimiento obrero petrolero: proceso de formación y desarrollo*. Caracas: Editorial Centauro.

Salazar-Carrillo, J. y West, B. (2004). *Oil and Development in Venezuela during the 20th Century*. Westport, Conn: Praeger.

Tinker Salas, M. (2006). Cultura, poder y petróleo: campos petroleros y la construcción de ciudadanía en Venezuela. *Espacio Abierto*, 15 (1–2), 343–370.

Tinker Salas, M. (2009). *The Enduring Legacy, Oil, Culture and Society in Venezuela*. Durham: Duke University Press.

Uribe Piedrahita, C. (1935). *Mancha de Aceite*. Bogotá: Editorial Renacer.

Futuro Moncada Forero

La tergiversación como contradiscurso político en un proyecto de investigación en las artes[1]

1. Conflicto y posconflicto

El conflicto social armado en Colombia es el más antiguo de Occidente, a pesar de la firma, en 2016, de un Acuerdo de Paz entre el Estado y el grupo guerrillero Fuerzas Armadas Revolucionarias de Colombia–Ejército del Pueblo, FARC-EP. Este conflicto se mantiene vigente debido a: las disidencias del grupo desmovilizado, inconformes con el cumplimiento parcial del Acuerdo; la presencia de otra organización guerrillera, levantada en armas desde el año 1964 (el Ejército de Liberación Nacional, ELN), y la existencia de cerca de una decena de grupos paramilitares en activo.

Las FARC-EP tuvieron su origen en la década de 1960, debido a dos hechos que activaron su postura política y militar: «la lucha por la tierra de los indígenas –paeces y pijaos– y la de los campesinos por el reconocimiento de sus derechos políticos» (Molano, 2014: 1). Fue así como un puñado de hombres, hostigados por terratenientes y por el Estado, se transformó, durante la primera década del siglo XXI, en un ejército plenamente organizado con cerca de 20.000 combatientes.

Los acercamientos previos en procura de la paz entre el Estado colombiano y las FARC-EP ofrecieron diversos escenarios, cuyo común denominador fue la ruptura de los diálogos. La negociación que logró consolidarse en la firma de un acuerdo final ocurrió entre 2012 y 2016, en Oslo y La Habana, bajo el mandato presidencial de Juan Manuel Santos. Este hecho inaugura un panorama inédito –por su magnitud– en el país, denominado posconflicto, el cual se considera como la fase final y más larga del enfrentamiento armado, que se caracteriza por la compleja concreción de una paz duradera, mediante: «la adopción de un marco apropiado de justicia transicional que evite la impunidad y logre

1 Este artículo es parte del proyecto de investigación doctoral: *Poéticas y políticas, arte colombiano sobre la paz (2005–2022) y generación de arte binacional sobre la paz: Colombia-México.*

integrar los derechos de verdad, justicia, reparación y garantías de no repetición de las víctimas» (Calderón, 2016: 229).

Si bien este no es el primer acuerdo de paz firmado en la era moderna colombiana, sí es el más significativo, debido a la antigüedad y poderío del grupo desmovilizado, su incidencia en más de la mitad del territorio nacional y el número de miembros activos al momento del cese de hostilidades: 13.589 (Verdad Abierta, 2021). Otros procesos de negociación culminaron en amnistía o dejación de armas, en regreso a la vida civil o en la configuración de partidos políticos de izquierda, algunos de los cuales fueron deshechos de manera violenta por los grupos paramilitares, comandados por la alianza de latifundistas, empresarios, narcotraficantes y políticos.

La exuberancia de negociaciones y acuerdos de paz en Colombia es el reflejo de la capacidad de reproducción del conflicto armado y la dificultad para dar solución a los asuntos que lo ocasionan: la posesión y el uso de la tierra, y el derecho a la representatividad política. Si bien la verificación de los acuerdos firmados en Colombia durante los últimos setenta años es difícil de establecer en todos los casos, existen algunas constantes que son dignas de consideración: primero, la desmovilización de grupos insurgentes y su dejación de armas ha sido acompañada, no pocas veces, por represalias de parte del Estado y las fuerzas paramilitares, mediante prácticas de desaparición forzada y asesinato, seguidos de nuevos 'enmontamientos' y levantamientos insurgentes; segundo, la participación de la izquierda no representada en la escena política nacional ha sido inhibida con violencia de Estado y paramilitar, y, tercero, los problemas que dieron origen al conflicto armado continúan irresueltos.

El conflicto social armado en Colombia tiene una larga genealogía, que proviene de las guerras entre conservadores y liberales a finales del siglo XIX, mismas que se mantuvieron hasta su encarnizada renovación en la década de 1940. A finales de la década de 1950, surgieron las guerrillas y, en contrapartida, grupos paramilitares impulsados por el Partido Conservador, en el poder. En la década de 1960, las guerrillas pasaron de una ideología liberal a una comunista, mientras el Partido Liberal pactaba con el Partido Conservador para repartirse el poder económico y político, mediante el denominado *Frente Nacional*, vigente entre 1958 y 1974. El fenómeno del narcotráfico surgió a finales de la década de 1970, y a inicios de 1980 aparecieron renovados grupos paramilitares, primero financiados por narcotraficantes y, después, por terratenientes, empresarios y políticos. A mediados de la década de 2010, tras los acuerdos de paz entre el Estado y las Autodefensas Unidas de Colombia, AUC, y entre el Estado y las FARC-EP, surge un enfrentamiento caótico entre facciones paramilitares,

grupos guerrilleros, disidencias y fuerzas armadas del Estado, cuyo combustible inagotable son las multimillonarias utilidades de la cocaína.

Un hecho que ha dificultado la concreción de la paz en Colombia es que los acuerdos entre las diversas facciones armadas ilegales y el Estado no han ocurrido de manera global y simultánea, sino escalonada y bajo distintos contextos sociopolíticos, con resultados muchas veces fallidos, a pesar de la dejación de las armas, el indulto, la amnistía, y las promesas de reincorporación a la vida civil y el ejercicio de la oposición política. La complejidad del caso colombiano se debe a que –a partir de 1946, con el triunfo del partido Conservador– se han presentado una multiplicidad de conflictos armados internos entre decenas de grupos guerrilleros, paramilitares y fuerzas armadas del Estado (Grasa, 2020: 3).

2. Poéticas y políticas de la paz

Este proyecto de investigación en las artes se propone: (i) explorar, intervenir y activar archivos fotográficos y hemerográficos, así como acervos fotográficos y videográficos existentes en Internet; (ii) generar piezas, a través de entrevistas realizadas a especialistas en resolución de conflictos, tanto en Colombia como en México, y (iii) realizar intervenciones en el espacio público, a través de la entrega, fijación o proyección de textos, con el propósito de reflexionar acerca de la noción de paz y sus múltiples horizontes de sentido.

La investigación plantea que la creación de un *arte sobre la paz* puede suponer el uso de estrategias de abordaje simbólico (piezas autónomas, encuentro con especialistas y trabajo con archivos); vías de reflexión (cuaderno de trabajo y entrevista centrada en la imagen) y particularidades del lenguaje (colisión de sentidos, sustracción/supresión, textualidad residual, aislamiento pictórico, tergiversación, video poesía, video intervención fotográfica, énfasis e intervención textual del espacio).

Este trabajo retoma las ideas del investigador australiano Julian Meyrick, quien antepone el objeto de estudio a la pregunta de investigación. Al respecto, señala: "the case study is a flexible approach, able to extract from the singular experiences of the phenomenal field, research objects that are plausible, comparable, and about which valid conclusions can be drawn" (2014: 3). Propone así al *estudio de caso* como vía metodológica de la *Performance as Research* (PAR) o investigación artística, a la que asocia con la observación participante en razón de su 'empatía' –proximidad a su referente–.

Meyrick argumenta su elección: "In using the case study approach, artists must split their subjectivity, see their artwork not only as creatively singular but

as an example of a type" (2014: 9). En otras palabras, la metodología vincula la subjetividad creativa con un plano mayor en el que cada trabajo puede dialogar con un conjunto de elementos que se le parecen, generando así 'un tipo', que facilitaría estudios posteriores centrados en la interpretación. Se ofrece entonces una cadena de elementos que van alineados desde la experiencia subjetiva hasta el desarrollo del conocimiento: fenómenos, objetos de investigación, tipologías, interpretación.

3. Particularidades del lenguaje

Las particularidades del lenguaje son una sucesión de *leit motivs* performativos presentes en la manera en la que, desde el lenguaje visual y audiovisual, se aborda la paz en este proyecto. Dichos elementos hacen posible una gramática en el campo expresivo, mediante piezas que pueden hacer parte de diferentes series, cuerpos de obra y medios. En el decir de Lotman: «el texto como generador del sentido, como dispositivo pensante, necesita, para ser puesto en acción, de un interlocutor. En esto se pone de manifiesto la naturaleza profundamente dialógica de la conciencia como tal» (2009: 69). El ejercicio dialógico –en este caso– se realiza desde dentro, es decir, que artista e investigador coinciden, no sin riesgos (Borgdorff, 2004: 4). Y Lotman va incluso más allá, al asegurar que en lugar de decir que «el consumidor descifra el texto», se diría con más precisión que «el consumidor trata con el texto».

Estos textos humanizados en razón de su complejidad plantean, por tanto, un problema hermenéutico, esto es, un problema referido a la interpretación. Ricoeur afirma que el círculo hermenéutico no se traza entre dos subjetividades, es decir, la del lector y la del autor, sino con «el horizonte de un mundo hacia el cual una obra se dirige». Afirma, además, que el círculo hermenéutico no se trata de la proyección de la subjetividad del lector en la interpretación que intenta hacer, sino que el lector puede comprenderse a sí mismo «frente al texto, frente al mundo de la obra» (2008: 53).

La hermenéutica, vista de esta manera, concede un poder revelador a la imaginación, llegando a otorgarle «ya no la facultad de extraer 'imágenes' de nuestra experiencia sensorial, sino la capacidad de dejar a los nuevos mundos labrar nuestra propia comprensión» (2008: 56). En esta línea de ideas, el poder de la metáfora viva, que encarna la creación (*poiesis*) de nuevos mundos, tiene la capacidad de ser, al mismo tiempo, acontecimiento y sentido. *Acontecimiento* debido a que tiene una existencia que aparece y desaparece, y que aún así resulta reconocible pues entra en el plano de la significación, y *sentido*, que equivale a decir: el conjunto de elementos que componen un texto, entendidos como un todo (Ricoeur,

2008: 41-42). Las *particularidades del lenguaje* son, por tanto, un ejercicio que centra su atención en los modos de representación, es decir, La manera como los signos están en lugar de otras cosas (Greimas y Courtés, 1990: 341).

4. El disenso, el archivo y la colección

El filósofo Jacques Rancière, establece una relación entre el disenso político y la heterogeneidad de las manifestaciones artísticas, en contrapartida a la homogeneidad que existe en los estados autoritarios: «La comunidad política es una comunidad disensual. El disenso no es en principio el conflicto entre los intereses o las aspiraciones de diferentes grupos. Es, en sentido estricto, una diferencia en lo sensible, un desacuerdo sobre los datos mismos de la situación, sobre los objetos y sujetos incluidos en la comunidad y sobre los modos de su inclusión» (2005: 51).

Este proyecto de investigación sintoniza con el disenso propuesto por Rancière para las manifestaciones del arte, entendido a partir de una relectura de la historia. El sociólogo Gonzalo Sánchez, plantea la trilogía *guerra, memoria e historia*, debido a que evoca tres tipos de relaciones: (1) procesos de construcción de identidad; (2) unión de relatos, trayectorias y proyectos en relaciones de poder que afirman o suprimen a ciertos actores, y (3) huellas, símbolos, iconografías y lugares de memoria que pretenden perpetuar la presencia o la vida de personas, hechos y colectividades. Sánchez revela cómo en Colombia se han contrapuesto la intención de *desfigurar* la memoria y las exigencias de reparación simbólica, política y financiera a las víctimas. Así mismo, establece una distinción fundamental entre historia y memoria: «La historia [...] tiene una pretensión objetivadora y distante frente al pasado, que le permite atenuar "la exclusividad de las memorias particulares" [...] La memoria, por el contrario, tiene un sesgo militante, resalta la pluralidad de relatos, inscribe, almacena u omite y a diferencia de la historia es la fuerza, la presencia viva del pasado en el presente» (2006: 11).

Sánchez afirma, a partir del antropólogo Marc Augé, que lo que se recuerda y olvida no son los hechos mismos, sino su huella en la memoria. La memoria y la historia se acercan en un vaivén hermenéutico, haciendo posible una noción denominada *memoria histórica*. Este proyecto de arte plantea una lectura de la historia oficial, mediante la intervención y tergiversación de los soportes que la preservan, en este caso, fotografías y videos. En consonancia con estas ideas, la historiadora del arte Ana María Guasch refiere el «principio de procedencia», propuesto por el historiador y archivero Philipp Ernst Spiß, que se implantó a mitad del siglo XIX en Francia, con Natalis de Wailly, según el cual se le

da prioridad al origen sobre el significado, pues: «define el archivo como un lugar neutro que almacena registros y documentos que permite a los usuarios retornar a las condiciones en las que éstos fueron creados, a los medios que los produjeron, a los contextos de los cuales formaban parte y a las técnicas claves para su emergencia» (2011: 16).

Esta idea de un archivo 'neutral' se opone a la 'colección', que entraña «un conjunto artificial de documentos producido con criterios distintos del origen» (2011: 16). La re-administración del archivo en colecciones propone mundos posibles que escapan a la supuesta 'neutralidad' de los documentos organizados para que el historiador reconstruya, a partir de fragmentos, el pasado.

5. Tergiversación

Los archivos se encuentran abiertos a una multiplicidad de eventuales sentidos cuando se trabaja con ellos desde el arte. La mayoría de las piezas que integran este proyecto se desarrollan a partir de archivos institucionales y en red, principalmente fotográficos y videográficos, mediante los cuales surgen fotomontajes físicos y digitales, relaciones entre imágenes, relaciones entre imágenes y textos, relaciones entre imágenes y objetos, así como animaciones, piezas de audio e instalaciones sonoras. Dicha obra plantea una mirada crítica en torno al archivo, apoyada en estrategias conceptuales como la tergiversación, la redundancia o la asociación de diferentes estratos históricos.

La tergiversación es una subversión del material documental, que es alterado para dar lugar a re-interpretaciones, de este modo, el sentido de un elemento (texto, imagen o video) es desactivado o reconfigurado, mediante otro elemento que lo contradice o problematiza. Esta estrategia desvirtúa la historia oficial y la vuelve a trazar haciendo uso de la ficción. Tal es el caso del cuerpo de obra *Traducciones*, que parte del uso de la subtitulación audiovisual, a fin de dar un giro al discurso de los personajes documentados.

La intervención de archivo ocurre de diversas maneras, una de ellas es la colección, que da lugar a múltiples asociaciones, de este modo la unión de elementos similares, pero provenientes de diferentes contextos, permite centrar la atención en torno a un propósito específico. Estos conjuntos de imágenes, videos o sonidos abren múltiples horizontes de interpretación debido a su semejanza, es decir, cobran sentido en razón de las características que los hacen similares. Puede decirse que la colección consiste en un ejercicio de sustracción repetida, es decir, un aislamiento de elementos comunes que resultan más significativos al estar juntos; se trata, por tanto, de una reclasificación de materiales con fines simbólicos, a la luz de índices que resultarían irrelevantes o absurdos para una

eventual clasificación en el archivo histórico, como es el caso de, por ejemplo, las cabelleras de políticos que son recortadas de diversos ejemplares hemerográficos (fig. 1).

Fig. 1. *Cabelleras recobradas*, Futuro Moncada, Colectivo Estética Unisex, intervención de material hemerográfico, 2020

6. Traducciones

En las fotografías y videos que conforman este cuerpo de obra, aparecen figuras de la vida pública colombiana que han sido vinculadas a prácticas homicidas y/o de corrupción. Las piezas funcionan a partir de la tergiversación textual, retomando el subtitulado de películas para dar lugar a expresiones confesionales en las que surge la reflexión, el arrepentimiento y la solicitud de perdón.

El punto de partida de este conjunto de piezas es la red de redes, Internet, la cual integra un vasto universo de información en el que prima, entre las versiones posibles, el discurso oficial. A partir de este constructo surge un universo bastante limitado o colección, circunscrito a fotografías y videos de delincuentes y políticos vinculados a la parapolítica en Colombia. Finalmente, la intervención de dicha colección es realizada mediante la tergiversación, en

un cuerpo de obra (*Traducciones*) que opera como contradiscurso. La colección es un conjunto artificial, opuesto al archivo neutral propuesto por Spiß, que en este caso plantea un ejercicio crítico en torno a la historia oficial (figura 2).

Fig. 2. Noción de archivo vinculada a la concreción del cuerpo de obra *Traducciones*

Las fotografías y videos que se encuentran en Internet acerca de algunos políticos vinculados al paramilitarismo en Colombia suelen estar acompañadas de narrativas discretas y ambiguas. Los paramilitares han incidido de manera muy evidente durante las últimas dos décadas y media en el contexto colombiano; estos grupos: «adquirieron un mayor poder relativo, respecto a los políticos, de acuerdo con el desempeño que tuvieron en la guerra y la posibilidad de acumular poder social (reconocimiento y legitimidad) y económico (acumulación de activos clave tierra y grandes sumas de dinero), que luego buscaron traducir a los ámbitos político y electoral» (CNMH, 2018: 149).

Existe una lucha por la narrativa en los medios respecto a estos vínculos delictivos, pues a pesar de los múltiples procesos judiciales que pesan sobre algunos de los miembros de la parapolítica, estos no han procedido a causa del entramado (empresarial, legislativo, militar, judicial e incluso académico) que encubre los hechos.

Traducciones surgió durante la observación de la plataforma Netflix, tras haber puesto en pausa el documental *Generation Wealth*. Una imagen en pausa con su respectiva subtitulación en español, dio lugar a la primera pieza. Este

ejercicio, gradualmente se convirtió en un recurso conceptual para intervenir y transformar el discurso mayoritario de los medios noticiosos, haciendo posible una versión insurgente de los hechos. En *Marta*, los textos del documental mencionado se trasladan a fotografías de la vicepresidenta Marta Lucía Ramírez (2018-2022), quien ocultó la condena que recibió su hermano en los Estados Unidos, en 1998, por reclutar a jóvenes para que llevaran heroína encapsulada en sus cuerpos. La funcionaria y su esposo pagaron una fianza para que su hermano quedara libre. Ramírez, además, tiene vínculos de vieja data con figuras de la vida política, claramente relacionados con el narcotráfico y el paramilitarismo (figura 3).

Fig. 3. Arriba: fotos fijas del documental *Generation Wealth*. Abajo: *Marta*, Futuro Moncada, Colectivo Estética Unisex, intervención de material fotográfico en red, 2021

Este punto de partida da lugar a una recreación (reparación) de la historia, a través de la "ficción", es por esto que la *traducción* que encarnan estas piezas parte del absurdo y del planteamiento de mundos posibles vinculados a la expiación, la penitencia y el arrepentimiento. De este modo, se ofrecen nuevas lecturas acerca del pasado, que son, al mismo tiempo, *secretos* expresados en 'la voz' de sus protagonistas. Tal como afirma Michel Foucault: «En nuestros días,

la historia es lo que transforma los *documentos* en *monumentos*» (2010: 17). La monumentalización de los documentos existentes en la red (imágenes y videos), ejercida a través del cuerpo de obra *Traducciones*, propone un contradiscurso que se opone a la narrativa dominante desde las prácticas artísticas.

En *Mi nombre es Álvaro*, se presenta a la figura más controversial en la historia política reciente de Colombia: Álvaro Uribe Vélez, dos veces presidente entre 2002 y 2010. Uribe Vélez tiene 84 investigaciones abiertas en su contra por la comisión de múltiples delitos, entre los que se cuentan: corrupción, compra de votos, vínculos con el paramilitarismo, intereses en el narcotráfico, asesinatos selectivos, masacres y espionaje electoral; sin embargo, ha salido intacto gracias al entramado que lo sostuvo en el poder, asegurando la impunidad respecto a sus acciones del pasado.

La pieza audiovisual *Mi nombre es Álvaro*, funciona como una declaración libre, en la cual se superponen subtítulos en español que no corresponden a la versión oral en inglés de una entrevista que el expresidente ofreció a la Asociación de Estudiantes Latinoamericanos de Duke University, The Fuqua School of Business, en el año 2012 (figura 4). La pieza desarticula, mediante el texto escrito, el discurso (y la imagen) del político, ofreciendo una singular confesión, que da cuenta de aspectos controversiales de su vida personal y pública.

Fig. 4. Mi nombre es Álvaro, Futuro Moncada, Colectivo Estética Unisex, intervención de material audiovisual en red, 2021

7. Conclusión

La tergiversación es una de las particularidades del lenguaje halladas en el proyecto de investigación en las artes *Poéticas y políticas, arte colombiano sobre la paz (2005-2022)*. Su propósito central es subvertir material documental de archivo, que es intervenido para generar un contradiscurso en el cual se reinterpreta la historia oficial, cuya presencia es predominante en acervos públicos y privados. *Traducciones* es un cuerpo de obra que pone en cuestión a integrantes de la parapolítica en Colombia, que son responsables, muchas veces impunes, de enriquecimiento ilícito, narcotráfico, despojo de tierras, desaparición, tortura, homicidio y desplazamiento forzado. La inserción de estas piezas en las redes sociales pone en duda las narrativas dominantes y ejerce un llamado a la dignidad y el empoderamiento de la sociedad civil.

Referencias

Borgdorff, H. (2004). The Conflict of the Faculties on Theory, Practice and Research in Professional Arts Academies. Disponible en: https://www.google.com/url?sa=t&rct=j&q=&esrc=s&source=web&cd= &ved=2ahUKEwjspseEhZPtAhXMPM0KHW5CA90QFjABegQIBBAC& url=https%3A%2F%2Fwww.researchcatalogue.net%2Fprofile%2Fdownload -media%3Fwork%3D130097%26file%3D130099&usg=AOvVaw0SNpc6h 5QSoNJhhaWNQ0bE [Fecha de consulta: 09/11/2020].

Calderón Rojas, J. (2016). Etapas del conflicto armado en Colombia: hacia el posconflicto. *Latinoamérica*, 62, 227–257. Disponible en: http://www.sci elo.org.mx/scielo.php?script=sci_arttext&pid=S1665-85742016000100 227&lng=es&tlng=es [Fecha de consulta: 21/03/2019].

Centro Nacional de Memoria Histórica (2018). *Paramilitarismo. Balance de la contribución del CNMH al esclarecimiento histórico.* Bogotá: CNMH.

Foucault, M. (2010). *La arqueología del saber.* Ciudad de México: Siglo XXI Editores.

Grasa, R. (2020). *Colombia cuatro años después de los acuerdos de paz: un análisis prospectivo.* Madrid: Fundación Carolina. Disponible en: https://www.fundacioncarolina.es/wp-content/uploads/2020/12/DT_FC_39.pdf [Fecha de consulta: 10/09/2021].

Greimas, A. y Courtés, J. (1990). *Diccionario razonado de Semiótica.* Madrid: Gredos.

Guasch, Ana María (2011). *Arte y archivo 1920–2010. Genealogías, tipologías y discontinuidades.* Madrid: Akal.

Meyrick, J. (2014). Reflections on the applicability of case study methodology to performance as research. *Text Journal*, 18 (2). Disponible en: https://textjour nal.scholasticahq.com/article/27304.pdf [Fecha de consulta: 24/10/2020].

Molano, A. (2014). *50 años de conflicto armado. 12 textos de Alfredo Molano sobre el origen del conflicto armado Colombia.* Disponible en: https://etnico grafica.files.wordpress.com/2016/05/50-ac3b1os-de-conflicto-armado.pdf [Fecha de consulta: 21/03/2019].

Moncada, F. (2021). *Mi nombre es Álvaro.* Disponible en: https://www.youtube. com/watch?v=v9RWapk50Yw [Fecha de consulta: 31/07/2022].

Rancière, J. (2005). *Sobre políticas estéticas.* Barcelona: Museo de Arte Contemporáneo de Barcelona, MACBA.

Ricoeur, P. (2008). *Hermenéutica y acción. De la hermenéutica del texto a la hermenéutica de la acción.* Buenos Aires: Prometeo.

Sánchez, G. (2006). *Guerras, memoria e historia.* Medellín: La Carreta.

Verdad Abierta (2021) *La deuda letal con los integrantes de las Farc que le apostaron a la paz.* Disponible en: https://verdadabierta.com/la-deuda-letal-con-los-integrantes-de-las-farc-que-le-apostaron-a-la-paz/ [Fecha de consulta: 10/02/2022].

Diego Ernesto Parra Sánchez

La subversión de discursos hegemónicos en la novela neopolicial *No habrá final feliz*

1. Introducción

Con la irrupción durante el primer tercio del siglo XX de la novela negra canonizada por autores como Dashiell Hammett, Raymond Chandler, James M. Cain o Chester Himes, la literatura detectivesca amplía como tipología textual notablemente su horizonte interpretativo. Bajo la fórmula del *hard boiled*, esta literatura se enriquece, pasando a convertirse en un espejo a pie de calle en el que el enigma detrás de la comisión del delito queda relegado a un segundo plano en favor del retrato social. La injusticia y la desigualdad auspiciadas por la corrupción se convierten en motivos desencadenantes de un relato en el que la violencia descarnada y la ruindad moral se erigen como protagonistas.

A partir de la década de los setenta, la literatura policíaca experimenta el inicio de una etapa de gran predicamento en Hispanoamérica, sobre todo influida por esta corriente *hard boiled*. Autores pertenecientes a una generación posterior a la del Boom de las letras latinoamericanas destacan en sus propuestas por rasgos como el gusto por la representación de atmósferas cotidianas y ambientes coloquiales, o la búsqueda continua del presente de Hispanoamérica, ofreciendo un retrato de este por medio del retorno a una narrativa social y comprometida. En palabras del escritor chileno Antonio Skármeta: «una literatura vocacionalmente antipretenciosa, [...] anticultural, sensible a lo banal y más que reordenadora del mundo [en clara alusión a literatura del *Boom*] presentadora de él» (Shaw, 1999: 73).

En línea con esta generación de autores, el autor hispano-mexicano Paco Ignacio Taibo II inaugura en el año 1976 una saga de novelas policíacas cuyo principal objetivo es aprovechar el arraigo de esta literatura en la realidad más a pie de calle del México bajo dominación priísta para construir un relato donde la denuncia político-social sea el ingrediente más destacado. Concebido como un proyecto literario con la firme voluntad de remover conciencias y alterar el relato oficial configurado desde la jerarquía política, este artículo tiene como objetivo el análisis de la novela *No habrá final feliz*, tercera de la saga Belascoarán Shayne. Más concretamente, se pretende demostrar cómo este texto encierra la subversión de dos discursos hegemónicos, uno dentro de los

márgenes de la literatura y otro fuera de ellos. Por un lado, a largo de la novela hay un intento continuado, ya avizorado desde la primera y la segunda entrega de la serie (*Días de combate* y *Cosa fácil*) de subvertir la tradición hegemónica precedente de literatura policíaca: la corriente *whodunnit* de los Doyle, Christie o Chesterton decimonónicos. En el segundo caso, será el discurso histórico oficialista establecido desde el *establishment* del PRI el que será puesto en duda. Todo ello sin perder de vista las significativas lecturas sociopolíticas que ambas alteraciones traen consigo y sobre las que se indagará a lo largo de este trabajo.

2. A vueltas con la historia. La subversión del relato oficial de los acontecimientos a través de la literatura

Publicada por el sello mexicano Lasser Press en 1981, la novela empieza con el hallazgo de un cadáver en el baño de la oficina del detective Belascoarán en el Distrito Federal. Las primeras investigaciones le llevan a descubrir que tras el cuerpo subyace la identidad de Leobardo Martínez, dueño de un taller a las afueras de la ciudad y trabajador ocasional en un cabaret llamado "La fuente de Venus". Tras este hallazgo, el curso de los acontecimientos de la novela se precipita con la aparición de los cuerpos de otras dos personas relacionadas con el club, la del gerente y la del jefe de seguridad. Pero no es la única similitud: los tres han sido asesinados de sendas cuchilladas en el cuello. Con la colaboración en el caso de sus hermanos Carlos y Elisa, la investigación avanza y, tras consultar a Mendiola, un amigo periodista que trabaja como encargado de la crónica política para una publicación local, logra conectar los asesinatos con la actividad del antiguo grupo paramilitar encargado de la fuerte represión estudiantil del diez de junio de 1971. Conocida como el "Halconazo", por recibir esta agrupación constituida durante el gobierno de Luis Echeverría Álvarez (1970–1976) el nombre en clave de Los Halcones, no habría sido disuelta tras los sucesos de aquel día de Corpus Christi de 1971. Sus miembros habrían pasado a integrarse en el estamento policial como operarios de seguridad ciudadana del metro de Ciudad de México bajo la supervisión de un antiguo militar del ejército mexicano, el Capitán Estrella. Como nexo entre los asesinatos y este grupo de acción contrainsurgente se encuentra Zorak: personaje ficticio basado en la figura de Francisco Javier Chapa del Bosque, "El increíble Profesor Zovek". Este fue un famoso ilusionista mexicano de los años sesenta cuyas hazañas de escapismo le hicieron convertirse en una de las figuras más emblemáticas de la cultura popular mexicana de esa década antes de que falleciera en medio de un espectáculo tras caer de un helicóptero a una altura de treinta metros el 10 de marzo de 1972, solo nueve meses después del Halconazo. Rebautizado en la novela

como Mago Zorak, habría sido el responsable del entrenamiento físico de Los Halcones durante los meses anteriores a junio del 71[1]. Durante ese tiempo, las tres víctimas habrían formado parte del equipo personal del mago, trabajando como mánager, ayudante y guardaespaldas, respectivamente. Al parecer, ellos implicaron directamente a Héctor Belascoarán en el caso, al pretender contratarlo para aclarar las causas que rodearon el fallecimiento supuestamente accidental del "houdini mexicano", amenazando con destapar, en consecuencia, la supuesta implicación del grupo en su muerte y su no disolución tras la mencionada represión estudiantil.

Como se puede apreciar, Taibo II urde una trama policíaca dentro de los márgenes de la ficción sobre los sólidos cimientos de la historia reciente mexicana con el objetivo de rescatar del olvido los acontecimientos más significativos de las últimas décadas de gobierno del PRI, utilizando para ello pasajes ficcionales para comentar los hechos históricos con una dosis de crítica personal (Bencicová, 2015: 251).

De manera paralela a la relegación a un segundo plano del enigma dentro del modelo narrativo del neopolicial, los nuevos narradores latinoamericanos de novela policíaca han pasado a focalizar sobre la historia del lugar en el que se desarrolla la pesquisa. Y lo hacen revelando una preocupación por la reconstrucción de esta como elemento de la realidad americana, no únicamente como conocimiento, sino como entendimiento y crítica, como derrocamiento de una historia única, hegemónica, que es sustituida por una historia plástica, multifacética y, por lo tanto, relevante para todos los miembros de la sociedad que ella misma ha cimentado (Parkinson, 2004; Borunda, 2019). Como señala Benjamin Fraser, la búsqueda deja de estar centrada en el quién y en el cómo para indagar en el porqué de los casos criminales que se van sucediendo a lo largo del continente, lo que hace necesario que el narrador indague en la historia escondida u oprimida del país (Fraser, 2006: 2015).

En palabras del filósofo e historiador Hayden White, esta desconfianza en los relatos oficiales o tradicionalmente establecidos o asumidos está justificada debido a que las obras históricas, además de estar siempre escritas desde los estamentos de poder, no describen el pasado en forma objetiva. Al depender de técnicas narrativas (elaboración de la trama o el desarrollo de los personajes)

1 Este controvertido acontecimiento ha sido objeto recientemente de recuperación para la memoria, en este caso a través del cine. Se trata de la película *Roma* (2018), ficción del director mexicano Alfonso Cuarón a partir de sus propios recuerdos de infancia.

para dotar de significación una determinada secuencia de hechos, estas expresan no lo que es "verdadero", sino lo que parece ser "real", encadenando los eventos de tal forma que puedan tener sentido para el lector y dejando a un lado las discontinuidades y disparidades inherentes a los eventos cronológicos. Según esta tesis, las técnicas narrativas utilizadas por los historiógrafos esquivarían necesaria e inevitablemente la reproducción fehaciente y fidedigna de la historia con el fin de representar el pasado como un todo coherente e integrado (White, 1987: 90-91).

De esta teoría se deriva, por tanto, la idea de que el historiador se limita a crear, en el mejor de los casos, una representación del pasado que concedería importancia a ciertos elementos considerados significativos, mientras se soslayan o eluden inevitablemente otros pasajes sin relación con la coherencia global de la narración. En un ejercicio, además, mediatizado también por cuestiones como el poder, la ideología y la perspectiva personal del propio historiador:

> Los relatos históricos, entonces, encierran no solo los acontecimientos, sino también las series de relaciones posibles que esos eventos pueden generar. Dichos conjuntos de relaciones no son, sin embargo, inherentes a los eventos mismos; existen únicamente en la mente del historiador que reflexiona sobre ellos (White, 1978: 94).

Este es el planteamiento del que parte el interés de Taibo II por la reconstrucción de acontecimientos de la historia reciente mexicana que, como la matanza del jueves de Corpus Christi de 1971, cree ocultados intencionadamente del relato histórico oficial por sus implicaciones políticas con las altas esferas gubernamentales de ese momento. El nuevo sexenio del PRI (1970-1976) en manos de Luis Echeverría tuvo como uno de sus objetivos implementar medidas para volver a granjearse el favor del electorado mexicano y recuperar una legitimidad torpedeada tras el trágico suceso acaecido en la Plaza de Tlatelolco en octubre de 1968. Este prometió mejorar el sistema político mexicano presentándose como reformista social radical y consagrándose a la redistribución de los ingresos a favor de una mayor igualdad social. Asimismo, promovió medidas de reestructuración de la administración –como la promulgación de la Ley Orgánica del distrito federal de 1970– e implementó políticas orientadas al sector primario –algunas de ellas ya impulsadas por algunos de sus predecesores– en detrimento de las grandes estructuras latifundistas y con el objetivo de reforzar el voto campesino para suplir el retroceso sufrido en el urbano. Sin embargo, estas medidas no lograron ni acabar con las graves diferencias sociales que, por aquellas fechas, ya padecía la sociedad mexicana, ni calmar el estado de crispación social que se había implantado tras el sesenta y ocho. Esta volvió a generar oleadas de insurrección popular duramente reprendidas de nuevo por el Estado

como en el caso del aludido Halconazo, un acontecimiento que culminaría con la no apertura de procedimiento judicial que ahondara en lo ocurrido hasta el año 2006, cuando se citó a Echeverría ante los tribunales en un proceso que terminaría en 2009 con su absolución.

Todo esto, junto con la crisis económica grave en la que entró el país a partir de 1976, contribuyó a que el proyecto echeverrista de regeneración del partido, igualdad social y recuperación de confianza quedara sin efecto entre gran parte de la población mexicana.

El modo en que Taibo II trata de reparar el encubrimiento intencionado del Halconazo en la historiografía oficial a través de esta novela se apoya, sobre todo, en su reconstrucción, como revela el siguiente fragmento, a partir de la memoria personal, ya que, como señala de nuevo William Nichols, constituye el mejor medio para mantener una comprensión colectiva del pasado y también para desmentir las versiones establecidas (2001: 96):

> Las explicaciones oficiales hablaban de un encuentro entre estudiantes, pero ahí estaban las fotos de los M-1 [fusiles] reglamentarios del ejército, [...] El descubrimiento por Guillermo Jordán, un periodista de *Últimas Noticias*, de los camiones donde habían sido transportados, propiedad del Departamento del Distrito Federal [...] y[2] la selección de los halcones entre soldados, y la intervención de oficiales del ejército y la policía en el entrenamiento. Y ahí quedaron los muertos, [...] Todo quedaba a la sombra del régimen. Y nunca se abrió ningún juicio, y los expedientes desaparecieron ocho años más tarde (Taibo II, 2005: 199).

Sobre esta necesidad de cuestionar la historia oficial de México y desprenderla del aura sagrada ya se manifestaba Taibo II en *Primavera pospuesta*, reclamando, en último momento, el cambio de una historia con mayúsculas a una historia entendida como una sucesión de pequeños relatos personales:

> La lectura estatal [de la historia] lo único que ha hecho ha sido enfriar el pasado y manipularlo [...], ha sido usada para justificar durante muchos años la larga dictadura priísta que sufrimos, y después para justificar una relación amorfa, blandengue, con el pasado. No hay que reconstruir la relación con el pasado, hay que darle la fuerza y la viveza que tiene a través del testimonio. (1999: 11).

Por lo tanto, lo que se propone Taibo es desmarcarse del relato configurado desde los estamentos de poder ante la falta de confianza en las crónicas oficiales. Para el autor mexicano, estas, más que guardar la memoria, la han dejado sepultada en el olvido. De esta forma, por medio de este cuestionamiento del

2 Hágase notar el valor estilístico que adquiere el uso, otra vez, del polisíndeton para concederle al pasaje mayor dramatismo.

relato oficial, el autor mexicano acomete una labor de resarcimiento a través de la literatura y emprende el trabajo de darle alas de nuevo a esa parte de la historia interesadamente arrumbada por medio de la recuperación de la memoria individual.

3. A vueltas con los clásicos. La subversión del discurso policíaco de enigma en la construcción del personaje del detective

De gran relevancia para la correcta comprensión de la saga, la ironía es la herramienta empleada por Taibo II para articular una idea recurrente en su proyecto literario policíaco: la relación existente entre este y la tradición precedente, en concreto, con el discurso policíaco de enigma o *whodunnit*. Marcado por un premeditado alejamiento, es precisamente esta la herramienta empleada por Taibo II para vertebrar ese distanciamiento, construyendo un universo ficcional propio en base, entre otros preceptos, a la imitación burlesca de esta corriente en temas como el método de resolución de los casos, el grado de erudición del héroe en la novela o su torpeza. Este distanciamiento se lleva a cabo a través de un procedimiento emulativo que responde al concepto de pastiche satírico propuesto por Genette: práctica textual cuya función dominante es la burla degradadora por comparación con el estilo imitado (1989: 36). A lo largo de *No habrá final feliz*, se aprecia cómo esta definición se adecua por completo a la intencionalidad de nuestro autor[3].

Como señala Erika Lancheros, «la noción de pastiche satírico inicia con el nacimiento del detective en el ámbito mexicano y la imitación de algunos roles [...], incluyendo los preceptos que salen de un Doyle» (2008: 86), creador del héroe detectivesco clásico por antonomasia. Por lo que se refiere al sistema de elucidación de la investigación, Taibo II subvierte de manera contundente las ideas preconcebidas que cualquier lector de narrativa criminal pueda tener antes de enfrentarse a una de sus novelas sobre el binomio detective-resolución. A la reveladora sentencia con la que nos encontramos al comienzo de *Días de combate*, de 1976, –«Si acaso existe una ortodoxia detectivesca, debe existir una heterodoxia, una forma de herejía» (Taibo II, 2004: 51)– por ejemplo, tras de la cual se debe avizorar una clara declaración de intenciones sobre su particular

3 Indagando sobre este concepto, Francisco Quintana añade que, basado en la imitación, en el pastiche satírico se da, como se puede apreciar en la saga belascoarana, un alto grado en la exageración en el uso y concentración de los elementos y rasgos característicos del código emulado (Quintana, 1999: 177).

metodología de trabajo, se suma a lo largo de estas tres primeras entregas de la serie una recurrencia constante a la curiosidad, la intuición y la terquedad como procedimiento resolutivo frente a la infalible lógica deductiva holmesiana de la que, además «Ningún curso de detective por correspondencia iba a dotarlo» (Taibo II, 2005: 27). Frente a las narraciones del modelo de enigma, en las que el linaje y las cualidades extraordinarias de los investigadores que las protagonizan les facilitan no solo la inclusión en una infinidad de casos –hasta el punto de ser muchas veces las propias autoridades policiales los que recurren a ellos en busca de consejo y orientación–, sino también su resolución infalible, en el caso de Belascoarán, es él mismo quien tiene que salir a la calle tras la búsqueda de un delito cuyas características son de partida irresolubles –pues es el sistema el enemigo contra el que choca continuamente dentro de una lucha perdida de antemano–.

La agudeza y la erudición de las que hacen gala los investigadores clásicos no se atisban tampoco en Belascoarán. Su formación como investigador, carente de los conocimientos de medicina forense, química o anatomía de Holmes, por ejemplo, se vislumbra más que precaria, hasta el punto de que es él mismo el que termina sintetizándola en *No habrá final feliz* a través de las siguientes palabras: «El diploma me lo dieron por trescientos pesos, y nunca leí novelas en inglés. Cuando alguien habla de huellas dactilares me suena a propaganda de desodorante; con la pistola nomás le doy a lo que no se mueve mucho, y solo tengo 32 años» (2005: 142).

Otro valor asociado al personaje y sobre el que Taibo insiste es la torpeza. En oposición a las habilidades, también físicas –recuérdese que Holmes suma a su superdotación intelectual, su erudición, su memoria y su implacable capacidad de observación, la agilidad de movimientos y la coordinación del avezado boxeador que es– de sus predecesores, a lo largo de la serie abundan escenas que denotan una carencia llamativa de pericia como la siguiente:

> El edificio tenía tres pisos, balcones llenos de plantas, fachadas de cal blanca [...] Sin dar aviso de sus intenciones, de repente, el detective saltó y quedó colgado de una de las ramas bajas del árbol. [...] Héctor apoyó una pierna sobre la barandilla de la terraza y mientras se desgarraba la tela del pantalón por una rama puntiaguda, levantó las dos manos tratando de alcanzar el borde inferior de la terraza. [...] titubeó y pareció que iba a caer (Taibo II, 2005: 218-219).

Por último, de nuevo se aprecia el travestimiento de la corriente clásica cuando se somete a consideración el papel de ayudante en la investigación. A la inclusión de más de un personaje para el desarrollo de este rol en la novela, lo que por otra parte supone un rasgo innovador de la literatura policíaca de Taibo por

la posibilidad de introducir nuevos puntos de vista en la narración, se añaden diferencias más que notables en cuanto a su comportamiento. En contraposición al Watson de conducta inmejorable y cuya relación con Sherlock siempre trasluce admiración hacia sus deslumbrantes interpretaciones, la intervención de sus homólogos en la serie de Belascoarán, además de presentarse de forma ocasional, está caracterizada por una actitud contestataria, cargada de acidez y acritud, permitiéndose también contribuir en las causas por medio de opiniones en las que no se muestra el mínimo respeto preceptivo hacia la figura del investigador: «Otra vez lo jodieron a usted, mire no más. Seguro que lo pateó algún hijo de la chingada» (Taibo II, 2005: 103). Este comportamiento va avanzando hacia la desconsideración conforme se suceden los capítulos hasta alcanzar la desautorización del propio Héctor como autoridad dentro del despacho: «—Ni vaya a pensar que, porque tiene pistola, es güerito [de piel blanca], y dice que es detective le va a tocar el último refresco. Aquí se la pela —dijo Gilberto» (Taibo II, 2005: 167).

En definitivas cuentas, lo que el autor persigue con la utilización de este mecanismo del pastiche satírico es recalcar lo restringido del campo de actuación de su personaje protagonista ante la imposibilidad de abarcar una realidad mucho más compleja y que Taibo quiere mostrar como insondable y alejada de los parámetros totalmente previsibles del *whodunnit* anglosajón. Frente a la Inglaterra decimonónica organizada en torno a parámetros como la lógica y la razón, en la que la resolución del crimen era objeto de lucidez intelectual, el México que construye por oposición Taibo II en *No habrá final feliz* gira en torno a nociones como violencia, visceralidad y sinrazón. Un mecanismo que, en definitivas cuentas, termina de constituir al personaje como antihéroe detectivesco y subraya la naturaleza caótica, insegura e impredecible del entorno en el que está inmerso, lo que refuerza en última instancia la denuncia política y social que la novela contiene.

4. Conclusiones

A lo largo de este trabajo de investigación, se ha llevado a cabo el análisis de la novela *No habrá final feliz* como objeto de reflexión en torno a una cuestión: la capacidad de la literatura para subvertir un discurso hegemónico y socialmente establecido. Escrita por Paco Ignacio Taibo II y publicada en 1981, comparte con la corriente de literatura neopolicial en la que se inserta el espíritu contestatario y el afán subversivo por catapultar dentro de los márgenes de la literatura una denuncia contra un orden establecido, en el caso de México dirigida al corrupto sistema *priísta*.

Para ello, Taibo II se vale de la subversión de dos discursos hegemónicos y en dos planos diferentes. En primer lugar, invita a reflexionar al lector en tono crítico sobre los relatos historiográficos establecidos interesadamente desde el poder como un ejercicio de manipulación para tapar los acontecimientos represivos más vergonzosos. Frente a estos, el autor hace uso de la literatura para proponer otro relato de los hechos en el que se dé eco a la memoria individual de las víctimas del Estado, como en el caso de los estudiantes duramente reprimidos por el *echeverrismo* en la matanza del 10 de junio de 1971, también conocida como El Halconazo.

En segundo lugar, la construcción del personaje protagonista en *No habrá final feliz* por medio del pastiche satírico del *whodunnit* anglosajón, además de perfilar al detective Belascoarán como antihéroe literario, subraya, por comparación con el contexto en el que se desenvolvían los héroes del relato de enigma decimonónico, el caos y la sinrazón del contexto mexicano de crisis perpetua, ante el que inútilmente se estrella el detective en su cruzada personal.

Referencias

Bencicová, M. (2015). Dos percepciones, dos caminos. Acerca de los mundos ficcionales creados de acuerdo con los modelos de la novela de enigma y la novela negra. *Romanica Olomucensia*, 27, 248-258.

Borunda, I. (2019). La reconfiguración del discurso histórico en la Nueva Novela Histórica Hispanoamericana: *Los pasos de López*, de Jorge Ibargüengoitia. *Sincronía*, 76, 563-578.

Fraser, B. (2006). Narradores contra la ficción: la narración detectivesca como estrategia política. *Studies in Latin American Popular Culture*, 25, 199-219.

Genette, G. (1989) *Palimpsestos: la literatura en segundo grado*. Madrid: Taurus.

Lancheros, É. (2008). *El detective Héctor Belascoarán Shayne, un héroe sin atributos o los dones de la ironía. Análisis de la construcción del personaje en la serie policíaca de Paco Ignacio Taibo II*. Bogotá: Ed. Pontificia Universidad Javeriana.

Nichols, W. (2001). Nostalgia, novela negra y la recuperación del pasado en Paco Ignacio Taibo II. *Revista de Literatura Mexicana Contemporánea*, 13, 96-103.

Parkinson, L. (2004). *La construcción del pasado*. Ciudad de México: Fondo de Cultura Económica.

Quintana, F. (1999). Intertextualidad genética y lectura palimpséstica. *Castilla: Estudios de literatura*, 15, 169-182.

Shaw, D. (1999). *Nueva narrativa hispanoamericana. Boom, Posboom, posmodernismo.* Madrid: Cátedra.

Taibo II, P. I. (1999). *Primavera pospuesta: una versión personal de México en los noventa.* Ciudad de México: Joaquín Mortiz.

Taibo II, P. I. (2004). *Días de combate.* Barcelona: Planeta.

Taibo II, P. I. (2004). *Cosa fácil.* Barcelona: Planeta.

Taibo II, P. I. (2005). *No habrá final feliz.* Barcelona: Planeta.

White, H. (1978). Historical text as literary artefact. En VV.AA., *The writing of history: literary form and historical understanding* (pp. 81-100). Madison: University of Wisconsin Press.

White, H. (1987). *The content of the form: narrative discourse and historical representation.* Baltimore: John Hopkins University Press.

Oier Quincoces

Juan y José Agustín Goytisolo. Lo autobiográfico como hermenéutica de un 'antidiscurso'[1]

1. Algunas claves de la enunciación poética

Si se analiza el discurso literario como «arte de lenguaje» (Hamburger, 1995: 12), esto es, en relación con el sistema general del lenguaje y, más concretamente, atendiendo a sus diversos contextos comunicativos, es preciso tener en cuenta no solo las diferencias entre comunicación oral y escrita, sino también las particularidades de cada género literario.

A la hora de valorar la importancia de la pragmática en su análisis de la enunciación poética, José María Pozuelo Yvancos (2009: 28–33) recurre a la teoría de los actos de habla, según la cual el éxito de la comunicación se basa en la adecuación del discurso al contexto en el que se produce. Mientras que en la comunicación oral el receptor comparte «el aquí y el ahora» del emisor y, por tanto, puede acceder al contexto de la enunciación e incluso responderle, en la comunicación escrita no se da esta coincidencia, por lo que es el propio texto el que tiene que proporcionarle al lector esa información.

Sin embargo, esto no siempre es así. Frente al «carácter especialmente estructurado» de los textos narrativos y dramáticos, la lírica «no especifica casi nunca la situación de habla, ni el contexto situacional preciso para situar los objetos, las acciones, los espacios y los tiempos» (Pozuelo Yvancos, 2009: 31). En ese sentido, Barbara Herrnstein Smith afirma que «[…] aunque un poema es un enunciado ficticio sin un contexto histórico particular, su efecto característico es crear su propio contexto o, más exactamente, invitar o permitir al lector

1 Este trabajo se ha realizado durante el disfrute de una beca predoctoral para la formación de personal investigador otorgada por la Universidad del País Vasco/Euskal Herriko Unibertsitatea y forma parte de la actividad del Grupo de Investigación «IdeoLit» (GIU21/003), financiado por la misma universidad, así como del Proyecto de Investigación «Historia, ideología y texto en la poesía española de los siglos XX y XXI» (Referencia: PID2019-107687GB-100) del Ministerio de Ciencia, Innovación y Universidades.

crear un contexto plausible para él» (1993: 48). No en vano, en lugar de suplir esas carencias, como hace la narrativa o el drama, el lenguaje poético tiende a crearlas y es el lector quien, a través de sus propias experiencias, rellena los huecos del poema, siendo esta una de las características del espacio enunciativo de la lírica. Dicho espacio, por tanto, «requiere del lector una actitud especial de recepción, que no reclama tales contextos y acepta los vacíos situacionales no como una merma, sino como un esquema discursivo necesario para el tipo de recepción y para la consecución de los fines de tal discurso» (Pozuelo Yvancos, 2009: 31). En otras palabras, es en la indeterminación del texto lírico donde se apoyan sus principales convenciones de lectura.

Otra característica fundamental de la enunciación lírica según Pozuelo Yvancos sería su *presentez*, esto es, su *decirse* en el presente, al margen del tiempo histórico: «Cuando leemos un poema [...] no asistimos a un acto clausurado. El lector vivencia en el poema una experiencia que convierte siempre en experiencia presente, y que por ello [...] le imbrica a él. El "ahora" de la poesía no remite al momento en que el poema fue escrito, sino al presente de su lectura» (2009: 20). El acto de decir y el de escuchar transcurren así de forma simultánea y el yo lírico es captado por el lector *ejecutándose, siendo*. Esto es así en parte porque el texto poético no es lo que Herrnstein Smith entiende como *enunciado natural*, es decir, un acto verbal históricamente único que ocurre en un espacio y tiempo determinados; «sino una estructura lingüística que se vuelve, a través de su lectura o recitado, una *representación* de un acto verbal» (1993: 46). Hamburger, por su parte, lo resume de la siguiente forma: «El poema tiene forma de enunciación, y esto significa que lo vivimos como campo vivencial del sujeto enunciativo, que nos lo hace accesible en forma de enunciación de realidad» (1995: 184).

Frente a esta ejecución en el presente de la lírica, Pozuelo Yvancos (2009) sitúa la narración, la cual se caracteriza precisamente por su alejamiento de la actualidad, por una distancia tanto del emisor como del receptor respecto de lo narrado, ya que no parte de ese campo vivencial del sujeto enunciativo al que se refiere Hamburger. Este es también el caso de la autobiografía, que pese a tratarse de la propia vida del autor contada por él mismo, no deja de ser una mirada al pasado, a un tiempo que ya *fue*, desde el presente. Sin embargo, aunque diferente de la poesía en su enunciación, a efectos pragmáticos, la autobiografía también reclama, al igual que ella, una recepción particular por parte del lector, un modo de lectura concreto.

2. Pragmática de la autobiografía

En *El pacto autobiográfico*, publicado originalmente en 1975, Philippe Lejeune expone que toda autobiografía establece un pacto entre su autor y el lector, fundamentado en el nombre propio con el que se firma la obra —el del autor—, que es también el del narrador y el del personaje de esta. El pacto autobiográfico sería, así, la afirmación en el texto de esta identidad común. Dicho pacto es, además, referencial, ya que lo narrado alude a una realidad extratextual, la vida del autor, cuya veracidad es juzgada por el lector. Esto tiene unas implicaciones pragmáticas claras, pues al presentarse los hechos narrados como ciertos, el lector ya asume que lo que va a leer no es ficción (Pozuelo Yvancos, 2005). Por todo ello, la autobiografía es percibida por Lejeune como «un modo de lectura», además de escritura, como «un *efecto contractual* que varía históricamente» (1994: 87). Aunque el lector detecte irregularidades o considere que el pacto referencial no se ha mantenido, todo eso es secundario desde el momento en que se hace explícita la intención del autor de llevar a cabo dicho pacto y el lector decide entrar en su juego: «Si [...] la autobiografía se define por algo exterior al texto, no es por un parecido inverificable con la persona real, sino por el tipo de lectura que engendra, la creencia que origina, y que se puede leer en el texto crítico» (1994: 87).

Según Elizabeth Bruss (1991) este «modo de lectura» de la autobiografía, su fuerza ilocutiva, no viene dado por el estilo o la estructura, sino por una serie de reglas constitutivas que permiten identificar el acto literario como tal. En primer lugar, el autor ha de ser al mismo tiempo aquel que estructura, organiza y escribe el texto y el origen de su temática, pues hay una voluntad por su parte de compartir la identidad de un individuo —él mismo—, cuya existencia es susceptible de ser comprobada. Esto nos lleva al segundo punto: se espera que la audiencia acepte los hechos narrados como verdaderos porque en esa voluntad de contar la propia vida hay una promesa tácita de verdad. Por último, el autobiógrafo tiene que dar a entender que cree en lo que dice, que hay una intención real de dar cuenta de lo que uno fue, a pesar de las inexactitudes, lagunas o desacuerdos que el lector pueda alegar, los cuales no restan ningún valor a su testimonio: «[...] lo que es vital para crear la fuerza elocucionaria del texto es que el autor dé a entender que ha encontrado estos requisitos, y que la audiencia le considere responsable de triunfar o fracasar en el intento de encontrarlos» (1991: 67).

A la hora de generar estas implicaciones pragmáticas el paratexto desempeña un papel fundamental, como indica Lejeune, quien considera que los márgenes del texto, esos «códigos implícitos o explícitos de la publicación», son realmente

los que «*dirigen* toda la lectura» (1994: 86). Por lo tanto, del mismo modo que el título de un poema es «el espacio mediador donde se consuma el pacto entre el texto y el lector» (Lanz, 2020: 352), pues además de condicionar la estructura y disposición del texto, indica al lector que el acto comunicativo al que va a acceder es una ficción, hay también toda una serie de elementos paratextuales en la autobiografía (nombre del autor, título, subtítulo, nombre de la colección, prefacios, etc.) que contribuyen a que el pacto autobiográfico se lleve a cabo.

Todo lo expuesto hasta ahora nos lleva inevitablemente a una primera conclusión: la existencia de la autobiografía es impensable sin la presencia del otro, idea sobre la que trabaja Ángel Loureiro al plantear la autobiografía como un acto ético: «La autobiografía es siempre acerca del otro tanto o más como acerca del yo. El otro a quien el autobiógrafo decide, en su ser más secreto tal vez, rendir cuentas de su vida, va a determinar lo que cuenta y cómo lo cuenta, va a decidir tanto el contenido como la organización y el tono del relato de su vida» (2016: 223).

Este *otro* no hace referencia únicamente al lector particular que accede a la obra, sino también al tejido social en el que se ha conformado la identidad que se narra en el texto y, con él, a toda una serie de prácticas, instituciones y discursos de toda índole que condicionan no solo la escritura de la propia autobiografía, sino la forma de entender y hablar del yo (Loureiro, 2016: 27). Lo autobiográfico, por ende, posee una dimensión político-discursiva, ética y retórica de la que no se puede prescindir, como se verá a continuación.

3. Vidas paralelas

El 17 de marzo de 1938 Julia Gay, madre de los Goytisolo[2], es asesinada en Barcelona durante un bombardeo de la aviación italiana. Este suceso marcó profundamente a su familia, como narra Miguel Dalmau (1999) en su biografía dedicada a los hermanos Goytisolo, siendo determinante tanto para el nacimiento de su vocación literaria como para su posicionamiento político. No en vano, hay alusiones a la muerte de la madre en varios de los libros de Juan, incluido *Coto vedado*, el primero de los dos volúmenes de su autobiografía. Luis, por su parte, pese a ser el hijo menor y, por tanto, el que en menor medida puede recordar a su madre, también incorpora alguna alusión a ella en sus textos, aunque de forma más sutil y puntual que sus hermanos[3]. Y, en cuanto a José

2 Eran cinco hermanos: Antonio (1920-1927), Marta (1925-2014), José Agustín (1928-1999), Juan (1931-2017) y Luis (1935-).

3 Dalmau (1999: 118-120) da cuenta de esta diferencia y especifica varias de esas alusiones en la producción literaria de los tres hermanos.

Agustín, podría decirse que es el que más presente tiene dicha pérdida en su obra, siendo el tema central de dos de sus libros de poemas, *El retorno* (1954) y *Final de un adiós* (1984), los cuales se reeditaron de forma conjunta en 1993 bajo el título de *Elegías a Julia Gay*[4]. Es interesante comprobar cómo en algunos de estos poemas, especialmente en los pertenecientes a *Final de un adiós*, el componente elegíaco convive con un marcado carácter político, lo que demuestra cuán influyente fue la desaparición de la madre en este aspecto. Tomemos, por ejemplo, el sexto poema de este libro, titulado «Amapola única» (2009: 504):

> Por la ira fui un niño sin sonrisa
> un hombre derrotado.
> Cuando pude
> me acerqué hasta el refugio de los míos
> me armé de orgullo y además
> de odio hacia las banderas de aquel crimen
> de asco a sus uniformes y a sus cantos
> de falso alegre paso de la paz
>
> pues la paz me la habían quitado
> cuando yo la tenía
> y era más hermosa
> que una amapola única en medio de un trigal
> o de un desierto.
> Y no quise callarme
> ni dejarlos tranquilos con su fúnebre
> paz pues ya mi sitio
> estaba en otro lado
> enfrente enfrente con los compañeros
> terribles y obstinados.

Hay una correlación en estos versos entre el crimen de guerra, sus estragos en la infancia del yo lírico y la posterior toma de partido y militancia política del poeta, representada en ese acto de «no querer callarse» y en esa referencia a «los compañeros» —el bando escogido— que aparecen en la última estrofa[5]. Al tratarse *Final de un adiós* de un libro publicado durante la Transición, puede que no sorprenda tanto encontrar afirmaciones políticas tan claras, pero ya en su segundo libro, *Salmos al viento* (1956), Goytisolo deja patente su postura en poemas como «Los celestiales», «Idilio y marcha nupcial» o «Vida del justo»,

4 Choperena (2012) asegura que la infancia y la madre son también un tema recurrente en otros poemarios como *Claridad* (1959) o *Las horas quemadas* (1996).

5 Por no hablar de la referencia al «Cara al sol» del octavo verso, que refuerza esa postura crítica con el régimen.

donde arremete contra las corrientes poéticas afines al régimen y la sociedad de los vencedores. Esta misma crítica a la burguesía y al *statu quo* es la que recorre los escritos de su hermano, Juan Goytisolo, si bien a la larga sus simpatías políticas fueron diferenciándose, como lo demuestra la relación que ambos mantuvieron con Cuba.

La vinculación familiar con la isla es evidente: el bisabuelo paterno emigró a Cuba e hizo fortuna con el negocio azucarero a costa de esclavizar a sus peones, algo contra lo que Juan terminaría revolviéndose y que lo llevó a posicionarse del lado de la revolución, la cual interpretó «como una estricta sanción histórica a los pasados crímenes de mi linaje, una experiencia liberadora que me ayudaría a desprenderme [...] del pesado fardo que llevaba encima» (Goytisolo, 2017: 11). Dicha carga, el linaje burgués que compartía con José Agustín y la moral católica reaccionaria en la que se criaron, llevó a ambos a abrazar posturas marxistas y a seguir de cerca el devenir político, literario y cultural de la Cuba de Fidel Castro. Sin embargo, pese al entusiasmo inicial de Juan por el proceso revolucionario, sus políticas represivas —afines al modelo soviético—, su rechazo sistemático de la homosexualidad y, muy especialmente, la detención en 1971 de su amigo el poeta Heberto Padilla[6] terminaron por desencantarlo.

Tal desengaño no fue, en cambio, tan grande en el caso de José Agustín, según nos cuenta Miguel Dalmau:

> Aunque en la Cuba de 1966 algunos de esos errores comienzan a ser endémicos, el poeta Goytisolo no puede o no quiere verlos, embriagado como está por el fervor del proceso revolucionario. En su descargo dirá siempre que aún no se había impuesto en el país el predominio absoluto del PCC y se respiraba un aire de entusiasmo y libertad general (1999: 472).

En sus trabajos, autores como Ramón García Mateos (2014) o Pablo Sánchez López (2005) hablan de un progresivo distanciamiento de la política cubana por parte del poeta, que no desembocó en una ruptura definitiva con la isla, como sí lo hizo en el caso de su hermano. Este desencanto, que terminaría por incluir a Occidente y a la izquierda política en general, además de acercarlo paulatinamente a Oriente y al Magreb, tuvo su impronta en la literatura de Juan Goytisolo.

6 Este hecho, que sería conocido como el «caso Padilla», marcó el fin de la cohesión política de la izquierda intelectual, unida hasta ese momento por su apoyo al castrismo (Sánchez López, 2005). Para saber más sobre este tema pueden consultarse las introducciones críticas de las ediciones en Cátedra de *Persona non grata* (2015) de Jorge Edwards y *Fuera del juego y otros poemas* (2021) del propio Heberto Padilla.

4. El origen de un 'antidiscurso'

De una narrativa anclada en el realismo social, la escrita hasta *Señas de identidad* (1966), Goytisolo pasó a explorar nuevas posibilidades lingüísticas y estéticas con el objetivo de subvertir el discurso dominante al tiempo que también se desmarcaba de los moldes expresivos de esa izquierda institucional en la que ya no se reconocía:

> Mi obra novelesca adulta [...] reflejaba una doble tensión: era marginal y minoritaria no solo porque el poder la relegaba a una especie de limbo sino también porque yo recurría en ella a un discurso nuevo, indirecto, que forzosamente debía sorprender y desconcertar. No obstante, gracias a ello, podía expresar lo que era indecible en un lenguaje *au premier degré*: dar cabida a las preocupaciones latentes en mi obra anterior [...] proyectándolas a un nuevo ámbito: *el de los deseos reprimidos, la utopía y la imaginación* (Goytisolo, 1978: 33).

A la vez que se desligaba de la estructura social que lo condicionaba como individuo, Goytisolo trató de desarrollar una identidad subjetiva a través de este nuevo lenguaje, libre de su función referencial y ajeno a los obstáculos y limitaciones del testimonio realista (Schaefer-Rodríguez, 1984). Dicho proceso, la forja del escritor disidente, se narra en su autobiografía, compuesta por *Coto vedado* (1985) y *En los reinos de taifa* (1986):

> Mi decisión veinteañera de ser escritor a secas y entrega posterior a la literatura fue en cierto modo resultado de una ardua y compleja negociación: el trato cuidadosamente cerrado entre la conciencia agobiadora de la realidad y el contrapeso nivelador de la mitomanía. Lento y difícil proceso que, desde *Juegos de manos* a *Señas de identidad*, iba a purgarme paulatinamente del segundo para conducirme a una escritura despojada de todo ropaje «novelero»: conquista penosa de mi propia voz, liquidación del *Familienroman* en aras de la honestidad personal y autenticidad subjetiva (Goytisolo, 2017: 194).

No obstante, es precisamente ese «ropaje "novelero"», ese segundo componente de la negociación, «el lenguaje como expresión personal liberada» (Schaefer-Rodríguez, 1984: 47), lo que primará en la segunda etapa novelística del autor, iniciada, como ya se ha dicho, con *Señas de identidad*: «Mi brega diaria con las sucesivas versiones de *Señas de identidad* se distinguía cualitativamente de mis forcejeos anteriores con la literatura; debía ser un texto de ruptura y salto al vacío: iniciático, fundacional» (Goytisolo, 2017: 419). Dicha ruptura, en cambio, no se producirá por completo hasta *Reivindicación del conde don Julián* (1970), libro en el que, en la línea del barroco gongorino que también recuperarían José Lezama Lima o Severo Sarduy, la palabra adquiere una autonomía total frente a la realidad:

En lo que a mí concierne, el desfase entre vida y escritura no se resolvió sino unos años más tarde, cuando el cuerpo a cuerpo con la segunda, exploración de nuevos espacios expresivos y conquista de una autenticidad subjetiva, integraron paulatinamente a la primera en un vasto conjunto textual, el mundo concebido como un libro sin cesar escrito y reescrito, rebeldía, pugnacidad, exaltación fundidos en vida y grafía conforme me internaba en las delicias, incandescencia, torturas, de la redacción de *Don Julián* (Goytisolo, 2017: 249).

Esta voluntad de ruptura se refleja en el estilo y la estructura del texto, que se caracteriza por la ausencia de puntuación convencional, párrafos y mayúsculas; los cambios repentinos de persona y tiempo verbal; las frecuentes enumeraciones a partir de elementos inconexos; la densidad expresiva; etc. Todo esto para liberar a la palabra del estigma de 'lo real', sacando a relucir su potencial erotismo y voluptuosidad, ya que, al fin y al cabo, para poder romper con esa España sagrada, asentada en sus mitos e instituciones, era necesario llevar a cabo una violación del lenguaje o, lo que es lo mismo, una traición textual (Gould Levine, 2017), la cual se seguiría perpetrando a través de textos posteriores como *Juan sin tierra* (1975), *Makbara* (1980) o *Paisajes después de la batalla* (1982)[7].

5. Conclusiones

Llegados a este punto, cabe preguntarse cuál es el rol que desempeña la autobiografía en la evolución estética de Juan Goytisolo. Si bien hay quien plantea que la escritura autobiográfica no deja de ser ficción y que, por tanto, es intercambiable con el discurso ficticio presente en las novelas, lo cierto es que hay una serie de implicaciones pragmáticas que no se pueden obviar[8]. En primer lugar, la autobiografía es una promesa de verdad, independientemente de su grado de éxito, cuya razón de ser no es uno mismo, sino el otro. Según Loureiro, no hay una realidad objetiva fuera del discurso autobiográfico, sino que son las propias

7 Esta idea del lenguaje como instrumento de control social también se encuentra en *El orden del discurso* (1970) de Foucault y fue una cuestión abordada por el estructuralismo en aquellos años.

8 Cristina Moreiras-Menor (1991), por ejemplo, se muestra sorprendida de que Goytisolo optase por narrar cronológicamente su vida cuando en obras anteriores, como *Juan sin tierra*, se había dedicado a desmontar nociones como el pasado o la memoria. Su conclusión, pues, es que se trata de ficción en la línea de dichas obras por ser la realidad a la que tiende algo inaprehensible, cuando realmente autobiografía y novelas podrían integrarse dentro de lo que Lejeune llama «espacio autobiográfico» (1994: 81–85).

prácticas discursivas las que la construyen. En otras palabras, la autobiografía ha de leerse «como un acto performativo, como un *decir* (como un gesto de apertura vulnerable y de respuesta al otro) y no solo como lo *dicho* (el relato de una vida)» (2016: 32-33).

Coto vedado y *En los reinos de taifa* no son, por tanto, una mera restauración del pasado, sino un gesto ético basado en la necesidad del que escribe de rendir cuentas de su vida al lector. Del mismo modo, constituyen un «acto singular de auto-creación» (Loureiro, 2016: 41), pues la autobiografía aspira a darle al pasado un sentido que no tuvo en su momento. Es desde el presente de la escritura autobiográfica, desde esa visión de conjunto que tiene quien ya ha llevado a cabo una evolución a nivel sexual, político y literario, que se puede arrojar luz sobre ese 'antidiscurso' que se inició con *Señas de identidad*:

> La irrupción del goce viril en mi ámbito imponía una entrega en cuerpo y alma al abismo de la escritura; no solo una convergencia o ajuste entre esta y aquella sino algo más complejo y vasto: introducir universo personal y experiencia del mundo, las zonas hasta entonces rescatadas, en el texto de la obra que vislumbraba hasta integrarlos e integrarme en él como un elemento más (Goytisolo, 2017: 419).

De todo lo expuesto se deduce que la autobiografía tiene un valor hermenéutico (Camarero, 2011), ya que es creadora de un conocimiento y de un sentido que le permiten al lector, y al propio autor, comprender la existencia narrada. Pero, además, también funciona como testimonio y denuncia de una catástrofe colectiva a partir de una experiencia individual, al igual que los poemas de José Agustín Goytisolo, en los que, partiendo del dolor por la muerte de la madre, lo privado adquiere una dimensión social (Choperena, 2012). Estos son, en definitiva, los efectos que persiguen o que desencadenan, al menos, dos registros tan diferentes *a priori* como el poético y el autobiográfico, pero que en el caso de estos dos autores coinciden a la hora de dirigirse al lector para mostrarle que, más allá del orden establecido, otro tipo de discursos son posibles.

Referencias

Bruss, E. (1991). Actos literarios. En Á. G. Loureiro (Coord.), *La autobiografía y sus problemas teóricos. Estudios e investigación documental* (pp. 62–79). Barcelona, Anthropos.

Camarero, J. (2011). *Autobiografía. Escritura y existencia*. Barcelona: Anthropos.

Choperena, T. (2012). «El tiempo del no ser». La infancia en José Agustín Goytisolo. *Tonos digital*, 23. Disponible en: https://www.um.es/tonosdigital/znum23/secciones/estudios-6-choperena_goytisolo.htm [Fecha de consulta: 25/07/2022].

Dalmau, M. (1999). *Los Goytisolo*. Barcelona: Anagrama.

García Mateos, R. (2014). Entre las piernas de una mulata que le dicen Pepa. José Agustín Goytisolo y Cuba. *Mitologías hoy*, 9, 12–28.

Gould Levine, L. (2017). Introducción. En Juan Goytisolo, *Don Julián* (pp. 9–93). Madrid: Cátedra.

Goytisolo, J. A. (2009). *Poesía completa* (ed. de C. Riera y R. García Mateos). Barcelona: Lumen.

Goytisolo, J. (1978). *Libertad, libertad, libertad*. Barcelona: Anagrama.

Goytisolo, J. (2017). *Autobiografía*. Barcelona: Galaxia Gutenberg.

Hamburger, K. (1995). *La lógica de la literatura*. Madrid: Visor.

Herrnstein Smith, B. (1993). *Al margen del discurso*. Madrid: Visor.

Lanz, J. J. (2020). En los umbrales del poema: título y paratexto contextual. Algunos casos contemporáneos. En I. López Guil y D. Carrillo Morell (Eds.), *El título del poema y sus efectos sobre el texto lírico iberoamericano* (pp. 297–360). Bruselas, Peter Lang.

Lejeune, P. (1994). *El pacto autobiográfico y otros estudios*. Madrid: Megazul-Endymion.

Loureiro, Á. (2016). *Huellas del otro. Ética de la autobiografía en la modernidad española*. Madrid: Postmetrópolis.

Moreiras-Menor, C. (1991). Ficción y autobiografía en Juan Goytisolo: algunos apuntes. *Anthropos*, 125, 71–76.

Pozuelo Yvancos, J. M.ª (2005). *De la autobiografía. Teoría y estilos*. Barcelona: Crítica.

Pozuelo Yvancos, J. M.ª (2009). *Poéticas de poetas. Teoría, crítica y poesía*. Madrid: Biblioteca Nueva.

Sánchez López, P. (2005). José Agustín Goytisolo y la revolución cubana. En C. Riera y M.ª Payeras (Coords.), *Actas del I Simposio Internacional José Agustín Goytisolo* (pp. 173–184). Palma, Universitat de les Illes Balears.

Schaefer-Rodríguez, C. (1984). *Juan Goytisolo: del «realismo crítico» a la utopía*. Madrid: José Porrúa Turanzas.

María José Rodríguez Campillo / Antoni Brosa Rodríguez
El discurso de las dramaturgas áureas como deconstrucción del discurso persuasivo tradicional de su época[1]

1. Introducción

Si queremos convencer a alguien, persuadirlo para que acabe pensando o haciendo algo, lo mejor que podemos hacer es crear un texto suasorio que, con una serie de argumentos sólidos, pruebe que lo que decimos es verdad o, al menos, para que pruebe que lo que decimos es una de las mejores posturas frente a un determinado tema.

En este trabajo, pretendemos bucear en los mundos del teatro dramático femenino áureo en un intento por descubrir un rastro por donde se pueda colegir que las dramaturgas españolas de los Siglos de Oro muestran su disconformidad con el pensamiento y el discurso masculino del momento, que era el único visible para el público y, por tanto, era el que ejercía el dominio sobre la población. Asimismo, pretendemos ofrecer una visión global que demuestre que, como las dramaturgas áureas, conociendo las herramientas que se habían empleado para construir dicho discurso de control social y, al no estar conformes con el mismo, por ser persuasivo y manipulador, repetitivo y machacón, ellas, solapadamente, proponen alternativas al mismo, reorientando la interpretación, modificando la percepción que ellos nos presentan como real y, por tanto, deconstruyendo este discurso persuasivo contraatacándolo.

El corpus está compuesto por la obra de cinco dramaturgas que escribieron en castellano y dentro del teatro profano durante el siglo XVII. Las obras analizadas son: *Valor, agravio y mujer* (1993)[2] y *El Conde Partinuplés* (1977)[3], de Ana Caro; *La traición en la amistad* (1994)[4], de María de Zayas; *La firmeza en el ausencia* (1994)[5], de Leonor de la Cueva; *Dicha y desdicha del juego y devoción*

1 Este trabajo forma parte del Grup de Recerca en Lingüística Matemàtica (GRLMC) (2017SGR00089)
2 A partir de ahora, *Valor*.
3 A partir de ahora, *Conde*.
4 A partir de ahora, *Traición*.
5 A partir de ahora, *Firmeza*.

de la Virgen (1977b)[6], *El muerto disimulado* (1977c)[7], y *La margarita del Tajo que dio nombre a Santarém*[8], de Ángela de Acevedo (1997a) y *Los empeños de una casa* (2006)[9], de sor Juana Inés de la Cruz

Las ocho obras analizadas muestran distintos grados de creatividad discursiva, pero todos ellos se pueden enmarcar dentro del discurso persuasivo, en el sentido más amplio del término, dentro de las diferentes prácticas discursivas que intentan cambiar la sociedad y lo que esta ya tiene asumido. Asimismo, también debemos remarcar que no estamos ante un simple discurso que ataque, pues este nuevo texto es uno que propone alternativas, diferentes imaginarios de solución a los problemas que estas dramaturgas, como mujeres que son, ven y sufren en su sociedad.

2. La retórica y su facultad persuasiva

> *Cualquier obra posee una fecha, es un discurso surgido en la historia y brotado de la historia, y nada más que en el marco de su tiempo podrá quedar entendido*
> (Abad, 1989: 34)

En la oratoria, se define al discurso persuasivo como el texto –ya sea oral o escrito- que busca influir en las creencias y/o comportamientos de un sujeto o de una población, a fin de que este o esta adopten lo que el emisor del mensaje menciona.

La retórica clásica fue la primera en ocuparse y preocuparse «por el texto como unidad comunicativa con una configuración específica y unas funciones determinadas» (Bosch y Montañés, 2005: 140). Aristóteles, en su Arte Poética, ya mencionaba que el pensamiento y los efectos que este ha de procurar eran materia propiamente de le Retórica. De ella, dijo el propio autor: «Sea retórica la facultad de considerar en cada caso lo que cabe para persuadir» (en Abad, 1989: 27).

Así, en la época clásica, el discurso persuasivo gozó de bastante prestigio y, para su creación, las estrategias más utilizadas fueron de tipo psicológico, planteando y contestando a una serie de preguntas: Quis, Quid, Quibis auxilii, Cur, Quomodo y Quando (Bosch y Montañer, 2005: 140).

6 A partir de ahora, *Dicha*.
7 A partir de ahora, *Muerto*.
8 A partir de ahora, *Margarita*.
9 A partir de ahora, *Empeños*.

Durante la Edad Media, la retórica era tenida como un arte de persuasión que «abarcaba todas las ciencias en la medida en que eran consideradas como materia de opinión, y aún en la medida en que se consideraba necesario apelar a todos los recursos –literarios y lógicos- para exponerlos y defenderlos» (Ferrater i Mora, s.f.)

Pero ya en el Renacimiento la retórica será entendida en cuanto que ciencia literaria y, así, poco a poco, se irá haciendo cargo del discurso literario, un «discurso que asimismo posee, a su modo, un componente "persuasivo"» (Abad, 1989: 27). Componente persuasivo que en el Barroco llegará a su máximo exponente pues, ahora, estamos ante la época que, como muy bien definió Maravall posee «una cultura dirigida, masiva, urbana y conservadora» (2008: 125) y, por ello, los «discursos de Góngora, de Lope o de Quevedo, no pueden entenderse en su significatividad connotativa fuera del marco de la cultura barroca, fuera del complejo conceptual, sentimental e ideológico del Seiscientos español» (Abad, 1989: 34), pues todo el entramado barroco es el marco en el que estos autores (y nosotros añadimos también a las autoras objeto de este análisis) han de entenderse para poder inferir su discurso.

Aristóteles, en su Poética, separaba las estrategias que se utilizan en el texto teatral de las del básicamente oratorio cuando mencionaba que, aunque «no hay diferencia sustancial entre los efectos que es preciso conseguir mediante la acción trágica o mediante el discurso oratorio, (…) la única distinción consiste en que la tragedia no ha de contenerlos discursiva o pedagógicamente y la oratoria sí» (Abad, 1989: 29–30). Y continuaba diciendo que «en la tragedia los efectos deben nacer espontáneamente de la acción sin que hayan de ser objeto de enseñanza, mientras que en el discurso el que habla debe buscar tales efectos y producirlos deliberadamente con sus palabras» (Abad, 1989: 30) y, nosotros incluso añadimos que con sus acciones.

A través de estas palabras, entendemos que los efectos que puede producir la «acción trágica» se derivarán directamente de ella, mientras que los del «discurso oratorio» se producirán de una forma más didáctica, a través de la enseñanza de estos, con unos parámetros muy específicos.

Por ello, al analizar en este trabajo ocho muestras distintas de acciones trágicas, entendemos que no estaremos delante de un texto didáctico que siga esa serie de pasos o secuencias, esa serie de características bien diseñadas, que utilice esa serie de recursos estilísticos y/o lingüísticos asociados al texto verbal o al no verbal. Estamos delante de un proceso simbólico a través del cual las dramaturgas áureas intentarán convencer al auditorio de que su discurso, lo que ellas piensan, también es factible en la época y que debe ser tenido en cuenta.

3. El discurso persuasivo hacia las mujeres en el Siglo de Oro

Desde tiempos remotos, la inferioridad de la mujer con respecto al hombre se daba por supuesta y, por ello, el hombre actuaba en consecuencia, con una herencia de siglos inmemoriales.

Entre otras muchas ideas, pocos eran los que se atrevían a expresar la opinión contraria de que la mujer era algo más que un ser subordinado al hombre y, si lo hacían, era de una manera velada.

Durante toda la Edad Media resonarán frases como las del filósofo griego Aristóteles (siglo IV a.C.) cuando decía que «la naturaleza solo hace mujeres cuando no puede hacer hombres. La mujer es, por tanto, un hombre inferior»; las de *El Corán*, de que «los hombres son superiores a las mujeres porque Alá les otorgó la primacía sobre ellas»; el pensamiento de Zaratustra (filósofo persa del siglo VII a.C.) de que «la mujer debe adorar al hombre como a un dios»; o las leyes que encontramos en el mismo *Libro sagrado de la India* que dicen que «la mujer virtuosa debe reverenciar al hombre como a un dios».

Frases, todas ellas, dentro de la misma línea de pensamiento, como se ha podido ver. Un pensamiento al que, en la cultura occidental ayudó la tradición bíblica que, aunque predicaba la igualdad de las almas de los hombres y las mujeres, debemos recordar que, en el Génesis (I, 26-27), decía que la mujer fue creada a partir del hombre; una metáfora que, a pesar de serlo, ha calado profundamente en las sociedades con raíces cristianas, interpretándose, entre otras cosas, como una dependencia de la mujer con respecto al hombre. Craso error, como lo es también el hacer responsable a la mujer del pecado, apoyándose en el texto del Génesis (III, 1-6), que ha pesado como una losa en la consideración femenina. Y San Pablo, en el siglo I, manda a las mujeres que se callen en la Iglesia: «Mulieres in eclesiis taceant: non enim permititur eis loquii, sed súbditas ese, sicut et lex dicit» (Co. 14:34).

Las interpretaciones del mundo en el XVI y XVII ya venían configuradas desde siglos atrás. Eran una especie de "negociación" que había determinado una configuración particular del mundo donde cristalizaban las visiones que del mismo tenían sus productores, los hombres. Ellos eran los que habían significado y explicado el mundo tal y como debía ser o como a ellos más les interesaba que fuera y que, en líneas generales, se resumiría en que la mujer debía depender del hombre. Sin embargo, ahora, ellas toman la pluma y quieren cambiar eso e, implícitamente, a través de sus obras, nos lo hacen saber[10].

10 Para un mejor acercamiento a las implicaturas teatrales de estas dramaturgas, véase la tesis doctoral de Rodríguez Campillo (2008), *Las implicaturas en el teatro femenino de los Siglos de Oro*.

4. Estrategias persuasivas de las dramaturgas áureas

> *Una sociedad se construye ideológica e identitariamente a través de los discursos que crea, transmite o* **rechaza**
> (Molpeceres, 2014: 55)

Un texto, sea cual sea, siempre hay que inscribirlo en un determinado contexto, un contexto que será el que nos dé las pautas para su posible interpretación, pues «no hay texto sin contexto ni contexto sin texto. La relación no es jerárquica ni opositiva; es mutuamente interdependiente» (Martín Menéndez, 2012: 57)

La dramaturgia femenina áurea, como veremos, cumple un papel muy importante en el contexto social de su época, pues nos ofrece una nueva mirada sobre lo ya conocido, lo ya mostrado por la dramaturgia masculina del momento. Así, frente al discurso persuasivo masculino, las dramaturgas de la época utilizarán unas estrategias persuasivas muy específicas, pues crearán un nuevo marco cognitivo sobre él, cambiando su significado y concibiendo una idea en positivo, anulando, pues, el primer marco, reasignándolo.

Es una llamada de atención, es la construcción de una nueva identidad o marco cognitivo que deslegitima al otro. Estamos, por tanto, ante un cambio axiológico-evaluativo que permite obtener un nuevo discurso transformador y que se crea a partir de distintas implicaturas. Con él, las escritoras van a recontextualizar este discurso (re)apropiándose de lo que han oído durante siglos y creando, ellas mismas, nuevos marcos cognitivos que permitan visibilizar sus problemas para que, al menos, empiecen a ser revisados y algo cambie. Es, por tanto, un discurso que pretende producir un efecto en la sociedad del momento, pero ofrecido de una manera implícita, como no podía ser de otra manera en la época.

El primer ejemplo de lo que hablamos lo podemos encontrar en los mismos títulos de algunas de las obras de estas escritoras.

El título es la primera información que recibimos de una obra, el que crea una primera expectativa sobre ella. Si este está bien elegido, debe contener información relevante acerca del contenido y orientar al lector, ya que esta ha de ser un reclamo que excite su atención y prepare su ánimo, despertando su curiosidad. Las dramaturgas de los Siglos de Oro saben de la importancia de escoger un título adecuado para sus obras y, así, por ejemplo, Leonor de la Cueva titula a su obra *La firmeza en el ausencia*, sobre todo para mostrarnos, ya desde el principio, que los personajes femeninos de la misma son los que poseen la fuerza moral suficiente para no dejarse dominar ni abatir por nadie. Estamos ante una autora que nos sugiere y reafirma, ya desde el título de su obra, que la mujer, si

lo desea, puede mantenerse firme en sus decisiones, que no es inconstante, ni caprichosa, ni voluble, como se solía creer en la época.

Ana Caro, en *Valor, agravio y mujer*, nos habla del valor de una mujer a la hora de defender el agravio sufrido a manos de un hombre. Así, nos muestra a una mujer valiente que no necesita la ayuda de ningún hombre para solucionar sus problemas.

Por último, sor Juana Inés de la Cruz, en *Los empeños de una casa* nos enfrenta, de lleno, ante las obligaciones de la mujer en una sociedad machista. La autora, desafiando el machismo imperante, se vale de la ironía para burlarse de la autoridad del hombre y hacernos ver el empeño de sus protagonistas por salir del ámbito doméstico al que se las relegaba.

Otro ejemplo de deconstrucción lo tenemos en los mismos personajes que dan vida a las obras. Los personajes que aparecen en la comedia nueva no suelen ser muy complejos (salvo algún caso como el de Segismundo o don Juan, que se van a convertir en verdaderos mitos). Sin embargo, cuando nos enfrentamos a las obras de autoría femenina en la época, aunque estas dramaturgas se atienen a los cánones establecidos por la perceptiva al uso, ellas se permiten introducir una serie de cambios, a nuestro juicio bastante significativos, en lo que a número, rol o sexo del protagonista se refiere. Todo ello, no vuelve a ser más que una muestra de esta recontextualización de la que estamos hablando.

Los personajes, como decimos, van a ser los mismos, pero ellas le van a dar más importancia a un grupo (el de las damas) que a otro (el de los galanes) y, así, en sus obras, siempre es una mujer la verdadera protagonista de estas: he aquí, pues, otra reasignación que lo que nos hace es mostrarnos la importancia que también tiene la mujer en las obras de teatro, y esta vez en detrimento del hombre.

La verdadera protagonista de *Traición* es Fenisa, un auténtico donjuán y el centro en el que convergen el resto de personajes de la obra. Armesinda es la protagonista de *Firmeza*, y la encargada de demostrarnos lo firme y constante que puede llegar a ser una mujer. Leonor, en *Valor*, es una mujer fuerte que no necesita a ningún hombre para que la ayude, al igual que Rosaura, en *Conde*. Violante, Irene y Jacinta son las verdaderas protagonistas de las tres obras de Ángela de Acevedo, tres mujeres fuertes que acaban consiguiendo lo que se proponen, al igual que Leonor, en *Empeños,* la obra de sor Juana Inés.

Creemos que estas dramaturgas, al dar mayor relevancia al personaje femenino y atribuirle funciones importantes (Fenisa es un donjuán, Armesinda es constante y fiel, Leonor es valiente, etc.), nos ofrecen una clara lectura interpretativa que transgrede lo establecido por la normativa teatral del momento y por la sociedad: las mujeres también somos donjuanes, somos constantes y fieles,

tenemos valor, como los hombres, etc. Ahora, el hombre, de ser el protagonista casi exclusivo de las obras, pasa a un segundo plano (e incluso a veces se le llega a desvalorizar) y la mujer, siempre, en estas obras, pasa a ser la única y verdadera protagonista.

Por ende, ellas llevan al público la representación de personajes femeninos que corporizan nuevos comportamientos y grandes cuestionamientos sobre los deseos y las dificultades que tienen las mujeres de su época para llevarlos a cabo. Y son esos temas los que nos hacen hablar de una producción transgresora en ellas a través de un intento de transformación de esta.

En *Traición* aparecen mujeres activas, emprendedoras, dispuestas a vencer cualquier obstáculo y, sobre todo, a romper con los convencionalismos de la sociedad del momento. Así, se practica la libertad en el amor: ellas son unas conquistadoras natas, algo impensable hasta entonces, como nos muestra Fenisa

> FENISA: Diez amantes me adoran, y yo a todos
> los adoro, los quiero, los estimo,
> y todos juntos en mi alma caben. (*Traición* vv. 1518-1520)

y, al ofrecernos a mujeres que también son conquistadoras, la autora rompe con este tópico en una crítica abierta:

> LUCÍA: Señoras, las que entretienen,
> tomen ejemplo de Fenisa. (*Traición* vv. 2473-2474)

pues ahora son ellas el ejemplo a imitar: la autora ha alterado una actitud, un convencionalismo, y le ha dado la vuelta.

Estas dramaturgas áureas también hacen a sus personajes críticos literarios cuando denuncian veladamente el teatro de la época y la poca o nula presencia femenina en él. Un ejemplo claro es cuando Tomillo pide información a Ribete sobre lo que está sucediendo en ese momento en Madrid. La respuesta no admite equívoco:

> RIBETE: Ya es todo muy viejo allá;
> solo en esto de poetas
> hay notable novedad
> por innumerables tanto
> que aun quieren poetizar
> las mujeres y se atreven
> a hacer comedias ya
> TOMILLO: ¡Válgame Dios! Pues ¿no fuera
> mejor coser e hilar?
> ¿Mujeres poetas? (*Valor*, vv. 1164-1173)

Estamos ante una crítica velada en la que se nos presenta lo viejo, lo nuevo, y las mujeres ahí, atreviéndose a entrar en el terreno masculino, potenciando un cambio de valores.

Por supuesto, critican toda la serie de normas que, según la época, debía acatar la perfecta mujer:

1) El convencionalismo de que las mujeres han de casarse jóvenes,

> EMILIO: Cásate, pues, que no es justo
> que dejes pasar la aurora
> de tu edad tierna, aguardando
> a que tu sol se ponga.
> Esta es inviolable ley. (*Conde*, vv. 71-75)

2) A las convenciones amorosas y al modo de comportarse los caballeros

> SOMBRERO: Son mis modos muy sencillos,
> y así para referillos,
> no sé pataratas yo;
> pero nadie me igualó
> en querer. (*Dicha*, vv. 773-777)

3) E incluso resulta paradójico que la constancia, sobre todo en el amor, una convención que los dramaturgos explotarán hasta la saciedad, se le exigiera a la mujer, mientras que la inconstancia se le permitiera el hombre (don Juan). Por supuesto, también ellas censuran esta práctica

> TIJERA: ¿Qué quieres, si el mismo talle
> hay en mi amor que en el tuyo?
> FADRIQUE: ¿Qué talle?
> TIJERA: El no ser constante. (*Dicha*, vv. 1472-1475)

4) Y se atreven, además, a darle la vuelta y criticar la inconstancia en el hombre

> DOÑA ANA: (...) ¿qué voluntad hay tan fina
> en los hombres, que si ven
> que otra ocasión los convida
> la dejan por la que quieren? (*Empeños*, vv. 619-623)

5) La práctica de la época que tenía por objeto el no contraer matrimonio sin haber recibido antes la bendición paterna, acatando las mujeres, sin protestar, dicha norma y decisión paterna, también es criticada:

> SOMBRERO: No hay más que tratar, Violante,
> de hurtar a este viejo avaro
> los doblones que pudieras,
> y de ellos acompañados,
> poner los dos tierra en medio
> y a vuestro gusto casaros. (*Dicha*, vv.2221-2226)
>
> JACINTA: ¿Qué haré?
> ¿Sujetarme a los rigores
> de casar contra mi gusto?
> Eso no, mas que me corten
> el cuello con un cuchillo. (*Muerto*, vv 3220-3224)

6) También dejan a alguien desparejado, sin una boda al final, como nos recuerda Gaulín. Es una ingenua rebeldía que debe interpretarse como una crítica solapada a la forma de hacer teatro masculino y, al mismo tiempo, como una reivindicación de otros posibles finales de las comedias, aunque ello suponga salirse de la norma.

> Infeliz lacayo soy,
> pues he prevenido el orden
> de la farsa, no teniendo
> dama a quien decirle amores. (vv. 1608 y sgtes.)

7) O la rebeldía por no querer meterse a monjas

> HIPÓLITA: En eso asiento,
> que pensaba que a un convento
> te querías acoger;
> que monja no quiero ser (*Muerto* vv. 1213 y ss.)

8) Además, también se recalca mucho la genialidad de las autoras, que mienten mejor que nadie o que maquinan y enredan incluso mejor que los dramaturgos del momento. Así se expresa Papagayo:

> No es cosita de cuidado,
> señores, el enredillo, […]
> ¿qué diablo de poeta
> maquinó tantos delirios?
> Parece cosa de sueño
> ¿han ustedes esto visto? (*Muerto*, vv. 3120 y ss.)

5. Conclusiones

Nuestro objetivo primordial era descubrir el rastro por el que las dramaturgas áureas mostraban su disconformidad con el pensamiento y el discurso persuasivo de su época, el único visible por aquel entonces.

En este trabajo hemos podido mostrar algunas críticas discursivas (dentro de la recontextualización) que van a señalarnos las dramaturgas áureas a modo de protesta contra ese discurso masculino imperante en su época.

A partir del análisis que hemos realizado, podemos afirmar que:

- Los títulos de algunas obras de teatro femenino áureo se van a convertir en una fuente de datos que se ha de tener en consideración al leer una obra, pues ellas los utilizarán para sustituir o recontextualizar alguna idea imperante en el momento sobre o contra ellas.
- Las dramaturgas utilizan un número de personajes femeninos en sus obras superior al de los hombres.
- Además, este personaje femenino es, siempre, el protagonista de las obras.
- Por supuesto, estas protagonistas son unas damas decididas, firmes, enérgicas, capaces de solucionarse ellas mismas sus propios problemas, que no se amilanan ante nada ni ante nadie, llegando incluso a eclipsar al personaje masculino que queda, así, relegado a un segundo plano.
- Incluso llama la atención que, a pesar de que estos personajes responden todos ellos al estereotipo fijado en la época, a la hora de calificar a unos y otros personajes, las dramaturgas dotan a los femeninos de una mayor riqueza expresiva, siendo descritas con rasgos positivos, explicitando y achacando, también, la mayoría de las veces, todo lo negativo al galán pues ellas, a pesar de ser bellas y angelicales, pueden competir con el hombre en muchos aspectos.

Pensamos que, en la época, un discurso alejado del patrón masculino hubiera sido neutralizado y, por ello, estas autoras construyen el suyo de una manera velada, debatiéndose entre la obediencia a los cánones literarios del momento o la desobediencia ante ese discurso imperante que las colocaba en una situación de desventaja. Por eso, a través de sus obras y, por tanto, de su discurso, contraatacan al discurso imperante para intentar revertir las malas opiniones que se tenía sobre ellas, así como las malas costumbres. En definitiva, logran llamar la atención de la ciudadanía y persuadir a sus interlocutores de que una nueva visión del mundo es posible.

Referencias

Abad Nebot, F. (1989). Retórica, poética y teoría de la literatura. *Estudios Románicos*, 4, 27–36.

Azevedo, Á. de (1997a). *La margarita del Tajo que dio nombre a Santarén*. En T. Scott Soufas (Ed.), *Women's actes. Plays by women dramatists of Spain's Golden Age* (pp. 45–90). Kentucky: The University Press of Kentucky.

Azevedo, Á. de (1977b). *Dicha y desdicha del juego y la devoción de la Virgen*. En T. Scott Soufas (Ed.), *Women's acts. Plays by women dramatists of Spain's Golden Age* (pp. 4–44). Kentucky: The University Press of Kentucky.

Azevedo, Á. de (1977c). *El muerto disimulado*. En T. Scott Soufas (Ed.), *Women's acts. Plays by women dramatists of Spain's Golden Age* (pp. 91–132). Kentucky: The University Press of Kentucky.

Bosch Abarca, E. y Montañés Brunet, E. (2005). El discurso persuasivo tradicional y virtual: propuesta de análisis. En *Volumen Monográfico de la Universitat de València* (pp. 130–160). Valencia: Universitat de València.

Caro, A. (1977). El conde Partinuplés. En T. Scott Soufas (Ed.), *Women's acts. Plays by women dramatists of Spain's Golden Age* (pp. 137–162). Kentucky: The University Press of Kentucky.

Caro, A. (1993). *Valor, agravio y mujer*. Madrid: Biblioteca de Escritores Castalia.

Cruz, Juana Inés de la (sor) (2006). *Los empeños de una casa*. Barcelona: Linkgua.

Cueva, L. de la (1994). *La firmeza en el ausencia*. En F. González Santamera y F. Doménech (Eds.), *Teatro de mujeres del barroco*. Madrid: Publicaciones de la Asociación de Directores de Escena de España.

Ferrater i Mora, J. (s.f.). *Diccionario de la filosofía*. Disponible en: https://www.diccionariodefilosofia.es/es/diccionario/l/3419-retorica.html [Fecha de consulta: 31/07/2022].

Maravall, J. A. (2008). *La cultura del Barroco*. Ariel: Barcelona.

Martín Menéndez, S. (2012). Multimodalidad y estrategias discursivas: un abordaje metodológico. *ALED*, 12 (1), 57–73.

Molpeces Arnáiz, S. (2014). *Mito persuasivo y mito literario. Bases para un análisis retórico-mítico del discurso*. Valladolid: Universidad de Valladolid

Rodríguez Campillo, M. J. (2008), *Las implicaturas en el teatro femenino de los Siglos de Oro*. Tesis doctoral en el repositorio de la Universitat Rovira i Virgili.

Zayas y Sotomayor, M. de. (1994). *La traición en la amistad*. En F. González Santamera y F. Doménech (Eds.), *Teatro de mujeres del barroco*. Madrid: Publicaciones de la Asociación de Directores de Escena de España.

Inmaculada Rodríguez-Moranta

La recepción del Premio Ciudad de Barcelona concedido a Carmen Kurtz (1955): el medio *era* el mensaje

1. Carmen Kurtz, dentro y fuera del discurso del poder franquista

Carmen Kurtz (Carmen de Rafael Marés, Barcelona, 1911-1999) –recordada hoy especialmente por sus cuentos infantiles y juveniles–, escribió además trece novelas de adultos; la mayor parte de ellas entre 1950 y 1965, coincidiendo con un periodo de proliferación de galardones a escritoras en certámenes que fueron acicate y plataforma de promoción literaria para la mujer; periodo que se abre con el Premio Nadal a Laforet (Asís, 1997) y con los conatos de transformación socio-económica que marcarían el ocaso de la autarquía franquista.

La narrativa de Kurtz, calificada de «realismo poco femenino» (Loren, 1956), ha sido incorporada tardíamente a los estudios literarios[1], pues la incorporación de la narrativa escrita por mujeres se produjo especialmente «en el subgénero rosa, que [recogía] los valores difundidos por el discurso dominante» (Montejo, 2006: 165). Si bien en la obra de Kurtz aparecen personajes secundarios o actitudes que responden al canon femenino de la novela rosa, la escritora usó la subversión irónica para cuestionarlos (López Pavía, 2007: 11). Sus heroínas siguen el modelo de «la chica rara» (Cruz, 2003) que desdeña el contacto con otras mujeres al considerarlas unas niñas (Kurtz, 1956: 218 y 1961: 30), eternas menores de edad cuyo acceso al mundo laboral estaba limitado a las solteras y perpetuaba la sumisión, primero al padre, luego al marido. Una situación que empezó a variar gracias a la labor de abogadas como Mercedes Formica y María Telo (Ruiz, 2007) y que, Kurtz reclamó repetidamente: «El remedio a los males

[1] La crítica española la situó en el realismo irónico (Iglesias, 1969: 242) de la 2ª promoción de postguerra (Soldevila, 1980: 172). Además de la tesis inédita de Gordenstein (1996), es objeto de estudios parciales en Pérez (1983), Alborg (1993), López (1995), Conde (2004), De la Fuente (2002), Nieva de la Paz (2004), Arias (2005), O'Byrne (2014), Moix (1999), Rodríguez-Moranta (2018), Sevilla (2020) y Guzmán y Sevilla (2019).

de nuestra sociedad solo puede venir de una legislación más acorde con los tiempos que vivimos, más humana y más europea», afirma en una entrevista de 1962 (Corredor, 1962).

El relativo olvido que aún se cierne en torno a su figura se explica, en parte, por la dificultad de clasificar voces que están dentro y fuera de los márgenes del orden político-social. Una aproximación superficial pudiera perfilarla como escritora afín al régimen: tras el Premio Ciudad de Barcelona, se alzó con el Premio Planeta, fue reeditadísima, galardonada por diversas instituciones y activa conferenciante. Y, más allá de su labor literaria, a partir de los años 60 expresó sus ideas a través de los nuevos canales de consumo cultural: se ocupó del programa radiofónico *Carmen Kurtz al habla*, presidió el Jurado del Certamen Internacional de Cine Infantil de Gijón, y fue guionista de tv y de cine. Esta imagen se quiebra, no obstante, si analizamos las ideas defendidas en su narrativa, sus conferencias, entrevistas, o los expedientes del órgano censor donde se mutilan varias de sus obras (O'Byrne, 1999; Montejo, 2005 y 2006). Como tantos escritores del momento, también aplicó la autocensura en sus novelas (Rodríguez-Moranta, 2018). Llegó incluso a ser procesada –luego absuelta– por injurias contra la autoridad: se la acusó de la autoría de una carta anónima en *La Prensa* que denunciaba trata de blancas (fig. 1).

Fig. 1. Noticia proceso judicial contra Carmen Kurtz por injurias contra la autoridad. *La Prensa,* 11 de noviembre de 1966 (Armenteras, 1966)

Pasada una década, no obstante, Kurtz declarará sin ambages que «la mujer española lleva un retraso de más de 30 años» (Kurtz, 1965: 22) (fig. 2)[2].

Fig. 2. Entrevista a Carmen Kurtz en el *Noticiero*, 1965

Pero retrocedamos de nuevo diez años, a 1955: su nacimiento a la narrativa de adultos.

2 La visión de Kurtz se enmarca en la evolución de la sociedad española al compás de los cambios socioeconómicos de los años 50 y 60 y el ocaso de la autarquía, cambios que influyen en la situación social de la mujer o, al menos, dan a conocer otros modelos femeninos diferentes (López, 1995: 26).

2. Los Premios Ciudad de Barcelona: el medio *era* el mensaje

La célebre frase acuñada por McLuhan (1964) cobra especial sentido en el contexto de una dictadura. Tras verter sal sobre los campos de la cultura y el periodismo, especialmente en Barcelona, en el inicio de la posguerra, el Régimen Franquista inicia una siembra selectiva proponiéndose un rearme moral. Los primeros síntomas de reactivación cultural en la Ciudad Condal fueron los Premios Nadal de novela castellana en 1944, y el Joanot Martorell de novela catana en 1947, impulsados por la editorial Destino y la editorial Aymá, respectivamente. Dos años más tarde, el teniente de cultura del Ayuntamiento de Barcelona y editor, Luis de Caralt, siguió el modelo del Nadal para fundar los Premios Ciudad de Barcelona, aún vigentes. El certamen nació como indudable instrumento de propaganda del Régimen. Las diferencias con el Nadal eran notables: el jurado era nombrado por el Ayuntamiento y el premio económico –30.000 pesetas– no conducía a la edición de la novela, lo que permitió que Lara comprara los derechos de *Duermen bajo las aguas* para Planeta antes de la concesión del premio. Así lo contó ella en una conferencia en la tertulia «Chabola» organizada por la Jefatura Provincial del Movimiento (fig. 3)[3]:

> Tres días antes del Premio, Editorial Planeta que había leído mi borrador, me llamaba por teléfono. Carmen KURTZ. Al habla. Venga por la editorial que quiero contratarle la novela. Espere al Premio, Lara. Le doy treinta mil pesetas. Lea primero el borrador, Lara. Le digo que le doy treinta mil pesetas. Mi marido está ausente. Haga el favor de venir. No sea usted tan impetuoso (por lo bajo) Esta mujer es boba (en voz alta). ¿No se da cuenta de lo que le estoy ofreciendo? Yo. Voy allí y discutiremos con calma. Hicimos un contrato y Lara me extendió el cheque (Kurtz, 1955b).

3 Con el término se homenajeaba a los divisionarios: «[chabola] un rincón de la trinchera donde, entre bomba de mano y morterazo, se podía hallar algún sosiego propicio a los recuerdos y las añoranzas de la familia y de la pacífica vida en los pueblos y las ciudades de la libre y grande España» (*Arriba*, 1955, 16 de abril).

Fig. 3. Crónica de *Arriba* de la conferencia impartida por Carmen Kurtz en la tertulia «Chabola»

Ambos premios se propusieron convertir el fallo del certamen en una cita ineludible para la sociedad y la prensa barcelonesa. A ello contribuyó la teatralidad y suntuosidad creciente de las ceremonias (Ripoll, 2016). El Nadal empezó celebrándose en el Suizo, pasó al Glaciar; en 1950, al Hotel Oriente y, a partir de 1958, en el Hotel Ritz. Por su parte, el Ciudad de Barcelona celebró su primera edición (1949) en el Ateneo barcelonés, se trasladó al Palacio de la Virreina en 1953 hasta coincidir con el Nadal en el Ritz a finales de los 50. A partir de 1961, bajo el mandato de Porcioles, la ceremonia se redujo a lo municipal y académico, despojándose de su dimensión social.[4]

La elección de la fecha de concesión del premio era elocuente. Si el Nadal se fijó en la familiar noche de Reyes, para el Ciudad de Barcelona se escogió una que era un acto propagandístico en sí mismo: el 26 de enero, conmemorando la entrada de las tropas franquistas en Barcelona. Para Caralt, con este símbolo se deseaba señalar que «la liberación de nuestra ciudad no fue un simple hecho de armas, sino el renacimiento de la vida espiritual de Barcelona y su incorporación a las corrientes intelectuales y artísticas que tanta gloria han dado» (*La Vanguardia Española*, 1951, 12 de marzo). Como en toda campaña, la puesta en escena debía estar a la altura del mensaje: «La señorial mansión [el Palacio de la Virreina] ofrece fantástico aspecto en esta noche deslumbradora, digno cierre de la magnífica jornada en que la gran ciudad ha celebrado con alegría y emoción entrañables el decimosexto aniversario de su liberación» (Vázquez Prada, 1955). Ello favoreció que la cobertura mediática fuera mayor –por primera vez fue portada y acaparó amplios reportajes en prensa–, lo que dio una dimensión pública a la galardonada (fig. 4).

4 A partir de 1976 pasan a celebrarse en la festividad de Santa Eulalia, 12 de febrero y, desde 1978 y hasta nuestros días, se conceden el 11 de septiembre, Día de la Comunidad Autónoma de Cataluña.

Fig. 4. Portada de *La Vanguardia Española* con motivo de la concesión del Premio Ciudad de Barcelona a Carmen Kurtz

No menos importante era avivar la refundación de un periodismo catalán espigado ahora también a la medida del Régimen. En la edición de 1954, la jornada se extendió con una inauguración, a cargo del director general de Prensa, de la Escuela Oficial de Periodismo. Al decir del cronista del acto:

> El periodismo español, como expresión de una sociedad enferma, necesitaba una operación quirúrgica [...] Era necesaria la Escuela de Periodismo de Barcelona porque aquí se publica la mejor Prensa de España y porque el periodismo catalán antes de la liberación había incurrido en graves errores (Vázquez Prada, 1955).

3. El discurso del poder franquista en la recepción del Premio Ciudad de Barcelona

Salvando las distancias, puede establecerse un paralelismo entre el Nadal de Laforet, *Nada,* y el Ciudad de Barcelona de Kurtz, *Duermen bajo las aguas.* La decisión del jurado de ambos certámenes introdujo: 1) el descubrimiento de nuevos talentos literarios (el objetivo no era el reconocimiento, sino ser acicate a la creación literaria), 2) la visibilización de una mujer escritora cuya narrativa estaba en las antípodas de la novela rosa; y 3) la difusión de novelas que acercaban a los lectores la realidad cercana (Ripoll, 2016)[5].

3.1. «Otra vez, la mujer…»

Conscientes los editores de la eclosión de un amplia clase media de mujeres lectoras –circunstancia que Lara incorpora a su estrategia comercial–; conscientes también los dirigentes franquistas de la necesidad de no dar la espalda a la progresiva apertura de la mujer a la esfera pública, el *boom* de mujeres premiadas acapara titulares–«Las novelistas van ganando la batalla» (Canigó, 1955); «Otra mujer en los Premios Literarios» (*El Español,* 1955); «La fama también tiene nombre de mujer» (Ortiz, 1955)– viñetas, burlas –la jocosa propuesta del «Premio Dedal» en *La Codorniz* (Cabello, 2011)– y malintencionadas especulaciones sobre la proyección de dicha novedad (fig. 5):

> veremos si la estrella de mujeres se mantiene en la próxima etapa y con ello la esperanza de toda ama de casa arrinconar el dedal, la aguja y la escoba [...] o si bien la novela es una actitud a la que están llamadas las que hace pocos años, apartando

5 «"La novela real" de Carmen Kurtz» da título a un reportaje que se reprodujo en más de diez cabeceras, entre ellas, *Arriba* (30 de septiembre de 1969) y *Solidaridad Nacional* (27 de septiembre de 1969).

excepciones, se limitaron al papel de musa o de elemento literario en la obra de creación de los hombres (*El Español*, 1955, 12 de agosto).

Fig. 5. Carmen Kurtz en *La Codorniz* (1956). Archivo Carmen Kurtz

Kurtz gana el Ciudad de Barcelona en 1954. Es entonces una desconocida para los periodistas, y se muestra presa de un recato y de una sumisión a unos códigos con los que pocos años después costará reconocerla. Se la entrevista acompañada de su marido y de su hija (*Madrid*, 1955a), restando importancia a su labor literaria para enfatizar la de madre y esposa: «Soy una mujer de mi casa, ¿le parece poco?» (M. del A, 1955) –definición que contrasta con la que da en una entrevista de los años 70: «soy un antihéroe que por error se vio colocado entre las tropas de choque y sabe que ha de avanzar so pena de recibir una ráfaga de metralleta por la espalda» (Ruiz de la Cuesta, 1970), refiriéndose al difícil equilibrio entre lo que una mujer podía hacer y decir y lo que le impelía a defender su progresismo: su defensa del divorcio, de la despenalización del aborto, la eutanasia, la limitada educación que se proporcionaba a la mujer, entre otros.

3.2. ¿Dejar la calceta por la escritura?

En las crónicas de 1954, la disyuntiva calceta-escritura es el tópico más recurrente en la recepción de este Premio, pese a que Kurtz ya había publicado decenas de cuentos infantiles asumidos, es cierto, como derivada de su maternidad: «los escribí para que los leyera mi hija» (M. del A., 1955). Al revelar que está escribiendo su segunda novela, insisten:

> –Entonces, ¿deja definitivamente la calceta por la escritura?
> –Nunca he hecho calceta.
> –¿Qué dirá usted, Sr. Kurtz, el día que se encuentre con los calcetines sin zurcir?
> –Los uso de nylon, los ingenieros siempre intentamos utilizar cosas que faciliten el trabajo de las demás y también el de las señoras. (Boada, 1955)

3.3. La escritura femenina como «pasatiempo»

«Cuando una mujer escribe una novela, se dice que no es de ella», declaró Kurtz poco después de recibir el Ciudad de Barcelona (*Madrid,* 1955b), pues ya en una de las primeras entrevistas había sido cuestionada en este sentido (Segarra, 1955): el acto de la escritura en una mujer –ángel de hogar– en el mejor de los casos, se concibió como mero pasatiempo robado a las tareas del hogar. De ahí que el *Alcázar* anunciara el premio en estos términos: «De nuevo, una mujer ha dejado la calceta por una semana y se ha puesto a contar su vida» (Canigó1955). Desde *Solidaridad Nacional* se aclara que Kurtz «escribe porque le gusta más esto que hacer otra cosa, pero que lo hace dando preferencia a la marcha de su casa; por lo que *Duermen bajo las aguas* ha sido creada a ratos perdidos» (1955, 27 de enero). Y desde *Arriba*: «[Kurtz]Me dijo que, ante todo, le preocupa la marcha del hogar, y después, escribe para distraerse» (Vázquez Prada,1955*).*

En 1955, Carmen Kurtz, además, vincula tímidamente la irrupción de la mujer en la novela española a que «el hombre está absorbido por la lucha por mantener a su familia» y la mujer «dispone de más tiempo libre» (*Ateneo,* 1955), pero ya en 1956 denuncia la falta de libertad de la escritora española: «El hombre puede decir cualquier cosa. Yo de mí puedo decirle que tal vez mis mejores páginas hayan ido a la papelera. Probablemente no me hubiera ocurrido lo mismo si fuera norteamericana» (Costa, 1956a). Y ahora asocia el florecimiento de la narrativa escrita por mujeres a que «se sienten menos cohibidas ante una sociedad que ha empezado a tener un criterio más amplio» (Costa, 1956b) (fig. 6).

Fig. 6. La novelista Carmen Kurtz dice que "tal vez sus mejores páginas hayan ido a la papelera", *La Región* (2 de mayo, 1956)

3.4. «La escritora no ha matado a la mujer de su casa»

No menos importante es la descripción del hogar de la premiada, lugar que escoge para ser entrevistada: «Bares y clubs, apenas los frecuento. Venga a mi casa, yo me encuentro muy bien en ella», propone Kurtz a una periodista (Ortiz, 1955). Los cronistas pasan revista para comprobar que «no hay el menor desorden» en «una casa confortable, grata, muelle y acogedora» (Llopis, 1955) y que, 'afortunadamente': «La escritora no ha matado a la mujer de su casa. Todo es compatible» (Llopis, 1955). En efecto, el único espacio de acción previsto para la mujer era el privado y familiar, circunstancia que evidencia las dificultades que tuvo que sortear como mujer escritora para ocupar el espacio público del que disfrutaban sus colegas masculinos (López, 1995: 28) (fig. 7).

Fig. 7. Carmen Kurz. El «Ciudad de Barcelona» en su casa. *Lecturas* (febrero, 1955)

Otro de los tópicos que recorren estas crónicas son las alusiones a su femineidad, asociada a la suavidad, esbeltez, dulzura y modestia (Llopis, 1955). De ahí que se enfatice su nerviosismo al haber salido del ámbito doméstico: «Carmen Kurtz, con voz de súplica, nos aseguraba: ¡Si yo soy una señora de mi casa!» (*Madrid,* 1955a).Y, aunque Kurtz durante toda su vida defendió el acto de escritura para ganarse la vida y colaborar con la sociedad, en su primera aparición, admitió que escribía para pagarse vestidos y peluquero: «Soy mujer antes que nada y me gustan estas cosas» (*El Español,* 1955).

La recepción del Premio Ciudad de Barcelona muestra, en definitiva, el discurso del poder, marcado por la política de promoción del hogar y de la natalidad, basado en las identidades de madre, esposa y ama de casa, al servicio de

la perpetuación de la estructura patriarcal familiar: «La verdadera carrera de la mujer [era] la de madre de familia» (Ruiz, 2007: 28)

No ha sido objeto de este estudio analizar las críticas literarias más enjundiosas que aparecieron sobre la novela premiada (Molist Pol, 1955; Fernández Almagro, 1955; Molist Pol, 1955a y 1955b; Borrás,1955), pero sí queremos consignar, por último, que, en su recepción se asume que la novela es femenina y, por ende, inofensiva –«es la novela de la vida de una mujer [...] sus confidencias son las de cualquier muchacha en un hogar burgués de aire patriarcal» (M. del A., 1955).Como a *Nada*, de Laforet, a *Duermen bajo las aguas* se le destinan adjetivos que circunscriben su interés a la redención moral de la protagonista tras una peripecia vital 'turbulenta y confusa'. Como es sabido, la ficción y la condición de mujer motivó que los censores no advirtieran ni la denuncia social de *Nada* ni la crítica a los roles femeninos de *Duermen bajo las aguas*.

4. Conclusiones

En resumen:

1. Los censores revisaron a menudo con condescendencia las novelas escritas por mujeres; los periodistas, por su parte, cumplieron la labor de garantizar que su proyección pública no subvertía el orden establecido.
2. El discurso del poder en la recepción del galardón muestra que el Premio fue tanto un acto de propaganda de la victoria franquista en Barcelona como un elemento de (dirigida) revitalización del sector cultural catalán.
3. Los premios literarios nacidos en el medio siglo propiciaron la visibilización de la escritura femenina, pero también funcionaron como apuntalamiento de los estereotipos y códigos promovidos por el franquismo, unos códigos de los que Kurtz se liberará muy pronto para expresarse cada vez con mayor libertad, con las cautelas propias que imponía un régimen al que aún le quedaban dos décadas de vida.

Referencias

A. (2011). La visibilización de la mujer escritora en los años 50: del premio Eugenio Nadal al Elisenda de Montcada. *Páginas de Guarda*, 11, 63-77.

Alborg, C. (1993): *Cinco figures en torno a la novela de posguerra*. Madrid: Ediciones Libertarias.

Arias, R. (2005). *Escritoras españolas (1939-1975): poesía, novela y teatro*. Madrid: Laberinto.

Armenteras (1966, 11/11). La justicia absolviendo a Carmen Kurtz. *La prensa.*
Arriba (1955, 16/4). Los Seminarios del Movimiento en Barcelona desarrollan con «Chabola» una interesante labor, 10.
Asís, M.ª D. (1997). Novela escrita por mujeres en la última década. *Crítica,* 843, 37–30.
Ateneo (1955, 15/02). Los Premios Ciudad de Barcelona.
Boada, C. (1955, 27/01). Vis a Vis. Carmen de Rafael y Marés de Kurz. *El Correo Catalán.*
Borrás, R. (1955, 01/05). Duermen bajo las agujas de Carmen Kurtz. *El Bruch,* 26.
Correo Catalán, El (1955, 29/01). Los Premios Ciudad de Barcelona.
Canigó, M. (1955, 02/02). Otra vez la mujer gana un premio literario. *Las Provincias.*
Canigó, M. (1955, 27/01). Otra vez la mujer se lleva el Premio de Novela, *Alcázar.*
Conde, R. (2004). *La novela femenina de posguerra.* Madrid: Pliegos.
Corredor, J. (1962, 07/07). Carmen Kurtz: «A la sociedad española le sobran convencionalismos, prejuicios y tipismos». *La Prensa.*
Costa, J. (1956a, 02/05). La novelista Carmen Kurtz dice «que tal vez sus mejores páginas hayan ido a la papelera». *La Región.*
Costa, J. (1956b, 14/04). Diálogos en el Balcón Mediterráneo. La novelista Carmen Kurtz obtuvo el «Premio Ciudad de Barcelona», *Faro de Vigo,* 5.
Cruz, N. (2003).«Chicas raras»en dos novelas de Carmen Martín Gaite y Carmen Laforet. *Hispanófila: Literatura-Ensayos,*139, 97–110.
De la Fuente, I. (2002). *Mujeres de la posguerra: de Carmen Laforet a Rosa Chacel.* Barcelona: Planeta.
Español, El (1955, 12/8). Una mujer en los Premios Literarios. Carmen Kurz, la ganadora del Premio de Novela Ciudad de Barcelona
Fernández Almagro, M. (1955, 13/4). Una novela poemática. *La Vanguardia Española.*
Gordenstein, R. D. (1996). *The Novelistic World of Carmen Kurtz.* Michigian: UMI.
Cabello, A. (2011). La visibilización de la mujer escritora en los años 50: del premio Eugenio Nadal al Elisenda de Montcada. *Páginas de Guarda,* 11, 63–77.
Iglesias, A. (1969). *Treinta años de novela española (1939–1969).* Madrid: Prensa Española.
Kurtz, C. (1955a). *Duermen bajo las aguas.* Barcelona: Planeta.
Kurtz, C. (1955b). Dicha y desdicha de un Premio Literario [Conferencia inédita. Archivo Carmen Kutz]

Kurtz, C. (1956). *El desconocido*. Barcelona: Planeta.

Kurtz, C. (1961). *Al lado del hombre*. Planeta: Barcelona.

Kurtz, C. (1965, 12/11). La mujer española lleva un retraso de más de 30 años. *Noticiero*. 22.

López, F. (1995). *Mito y discurso en la novela femenina de posguerra en España*. Madrid: Pliegos.

López Pavía, C. (2007, 15/08). Las heroínas de Carmen Kurtz. *La Vanguardia*, 10–11.

Loren, S. (1956, 18/10). Entrevista al jurado del Premio Planeta. *Heraldo de Aragón*.

Llopis, A. (febrero,1955). El «Ciudad de Barcelona» en su casa, *Lecturas*.

Madrid (1955a, 27/01). Los ocho premios Ciudad de Barcelona 1954.

Madrid (1955b, 12/05). Carmen Kurtz, Premio Ciudad de Barcelona, no teme la polémica.

McLuhan, M. (1964). *Understanding Media: The Extensions of Man*. Londres: Routledge.

M. del A. (1955, 27/01). Anoche, en los Salones del Palacio de la Virreina. Fueron adjudicados los Premios Ciudad de Barcelona 1954. *La Vanguardia Española*.

Moix, Ana María (1999). La generosidad de Carmen Kurtz. *Cuadernos de estudio y cultura (Homenaje a Carmen Kurtz)*, 11, 13–16.

Montejo, L. (2006). La narrativa de Carmen Kurtz: compromiso y denuncia de la condición social de la mujer española. *Arbor: Ciencia, pensamiento y cultura* 182 (719), 407–415.

Molist Pol, E. (1955, 3). El «Ciudad de Barcelona» de novela. *Revista. Letras españolas*, 153.

Molist Pol, E. (2 de abril, 1955). Duermen bajo las aguas. Carmen Kurz. *Diario de Barcelona*.

Nieva de la Paz, P. (2004). *Narradoras españolas en la transición política (Textos y contextos)*, Madrid: Espiral Hispanoamericana.

Ortiz, F. (1955, 08/09). La fama también tiene nombre de mujer. Carmen Kurz. *Campo Soriano*.

O'Byrne, P. (1999). Spanish Women Novelist and the Censor (1945–1965). *Letras femeninas* (25), 1–2, 199–212.

O'Byrne, P. (2014). *Post-War Spanish Women Novelists and the Recuperations of Historical Memory*. Nueva York: Tamesis.

Solidaridad Nacional (1955, 27/01). Anoche fueron adjudicados los Premios Ciudad de Barcelona, 16.

Solidaridad Nacional (1969, 27/09). La «novela real» de Carmen Kurtz.

Ripoll Sintes, B. (2016). La fiesta de la novela: el Premio Nadal y su función como antecedente del sistema español de certámenes literarios. En M. Sotelo Vázquez, *Barcelona, ciudad de novela* (77–94). Barcelona: Edicions Universitat de Barcelona.

Rodríguez Moranta, I. (2018). *Duermen bajo las aguas* (1955), de Carmen Kurtz: entre la autocensura y el asomo de una voz crítica en la posguerra española. *Lectura y signo*, 13, 35–56.

Ruiz de la Cuesta, F. (1970, 16/08). Carmen Kurtz o la pasión hecha literatura. *El Correo de Andalucía.*

Ruiz Franco, R. (2007). *¿Eternas menores? Las mujeres en el franquismo.* Madrid: Biblioteca Nueva.

Segarra, D. de (1955). Carmen Kurz. Duermen bajo las aguas. *Frimas*, 39, s.p.

Sevilla, S. y Guzmán, J. (2019). El estereotipo mutuo: erotismo en la narrativa de Carmen Kurtz. *Siglo XXI. Literatura y Cultura Españolas,* 17, 107–124.

Sevilla, S. (2020). Identidades sincréticas en la novela *Entre dos oscuridades* (1979) de Carmen Kurtz. *Bulletin of Contemporary Hispanic Studies*, 2, 161–177.

Soldevila, I. (1980). *La novela desde 1936.* Madrid: Alhambra.

Vanguardia Española, La (1951, 27/01). La conmemoración del XII aniversario de la liberación de Barcelona, 9.

Vázquez Prada, F. (1955, 27/01). Barcelona rinde homenaje de inextinguible gratitud al Caudillo y al Ejército en el XVI aniversario de su liberación. *Arriba.*

Paula Romero Polo

Discurso novelesco, cuerpo y deseo: formas de resistencia en *Lectura fácil* (2018)[1]

1. Objetivos y estructura

El objetivo de este trabajo es leer *Lectura fácil* (2018), de Cristina Morales, a la luz de un problema teórico que surgió en el seno del giro corporal en los años noventa y que continúa siendo relevante en el pensamiento contemporáneo. Se trata de la posible convivencia entre dos concepciones distintas del cuerpo: en primer lugar, el cuerpo como texto, su carácter discursivo, cultural y político y, en segundo lugar, el cuerpo vivido[2], es decir, el cuerpo como condición inesquivable dentro de toda experiencia humana. *Lectura fácil* da cuenta de estas dos miradas a la corporalidad y encuentra en ambas potencial político. Este texto se dividirá en dos partes. La primera tendrá un carácter eminentemente teórico: daremos cuenta brevemente de los orígenes de la concepción postmoderna de 'cuerpo como texto' para luego recoger el pensamiento de tres autoras que han problematizado la idea de una corporalidad exclusivamente lingüística o discursiva, pero que escriben al hilo del llamado 'giro corporal'. En el segundo apartado, analizaremos *Lectura fácil*, para dar cuenta de cómo participa de esta discusión sobre la naturaleza de la corporalidad. Concluiremos proponiendo que el desarrollo ficcional de este problema teórico sirve para hacerle frente de manera novedosa.

2. El cuerpo como texto y el cuerpo vivido

La dualidad de la que queremos dar cuenta en este trabajo parte del intento de enmendar los últimos desarrollos de la teoría postmoderna en relación con el cuerpo y ciertas carencias que se achacan a esta. La concepción postmoderna

1 Este trabajo ha sido redactado al amparo de un contrato pre-doctoral financiado por el Ministerio de Ciencia, Innovación y Universidades, FPU19/05942.
2 Este concepto está muy connotado, pues tiene un largo recorrido dentro de la fenomenología. Aquí utilizaremos este concepto de manera más o menos aproblemática para referirnos a la experiencia de habitar un cuerpo como lugar universal, al margen de factores culturales y sociales.

de la corporalidad parte de la obra de Michel Foucault (Cooter, 2010). El interés por el cuerpo atraviesa toda la obra de Foucault. Por ejemplo, en *Historia de la sexualidad*, Foucault (2007: 119) aclara que es imposible una mirada objetiva, científica a la sexualidad, pues esta se ha constituido como dominio cognoscible a partir de relaciones de poder. Han existido ciertos procedimientos discursivos y ciertas técnicas del saber que nos han permitido interrogarnos sobre la sexualidad, de modo que, necesariamente, nuestra idea de la sexualidad está moldeada por el poder y es inseparable del mismo. Foucault insta al lector a deshacerse de la noción de que existe un sexo natural que puede ser descubierto si nos desembarazamos de ciertos imperativos sociales. El sexo, como la sexualidad, es una categoría discursiva, que se conforma dentro de complejas redes de poder y que no puede desligarse de estas.

Sucede lo mismo con el cuerpo en general, como queda claro en otros trabajos de Foucault. Se trata de una categoría inmensamente connotada e inmersa en los entramados del poder. De este modo, nuestra idea de cuerpo está atravesada por los mandatos de género y de sexo, nuestras ideas acerca de la salud, de la belleza, etc., con lo que no puede estudiarse ni considerarse fuera de todos estos discursos. Es más, el cuerpo, como categoría, se construye a partir y dentro de los mismos. Esta concepción de la corporalidad tendrá un largo desarrollo y una amplia acogida en la segunda mitad del siglo XX, especialmente de la mano de los estudios de género, pero también dentro de otras disciplinas, como la historia (Cooter, 2010: 397). Sin embargo, dentro de esta misma tradición, comenzarán a matizarse estas ideas.

Susan Bordo (1993) parte de este cambio de rumbo dentro de la tradición foucaultina. Aunque participa de esta, intenta enmendar su devenir dentro de la teoría feminista contemporánea. Afirma que nuestros cuerpos son necesariamente objetos culturales, pues el cuerpo que experimentamos y que somos capaces de conceptualizar está siempre mediado por discursos en torno al mismo (Bordo, 1993: 16). Si bien la biología puede jugar un papel importante en lo que ocurre con nuestros cuerpos y con nuestras formas de vida, la acción biológica nunca es del todo independiente de factores históricos (Bordo, 1993: 36). De este modo, no podemos saber cuál es realmente su efecto; esto es, dónde empieza lo cultural y dónde lo biológico o natural. Por esto, precisamente, Bordo considera problemático entregarse a una visión totalmente constructivista de la corporalidad, pues esta concepción desestimará del todo cuestiones biológicas, materiales y ontológicas, factores que tendrán consecuencias epistemológicas que no podemos, simplemente, pasar por alto.

A su entender, cierto sector del feminismo de inclinación postmoderna hace precisamente esto: olvidar el componente material del cuerpo. Aunque es justo

y necesario poner en cuestión la idea de un cuerpo que es solo materia –como hace Foucault–, desestimar por completo este componente material es ir demasiado lejos. Bordo (1993: 37) toma de Joan Peters una clasificación satírica de las visiones de la teoría feminista acerca del cuerpo para explicar su visión de este asunto. Esta clasificación distingue entre las «Transcenders», que consideran que el cuerpo femenino no está determinado por la naturaleza ni por la historia, con lo que puede ser absolutamente reinventado por el feminismo y las «Red Bloomers», que contemplan el cuerpo femenino como una fuente de placer, conocimiento y poder y creen que ha de ser revalorizado en vez de reconceptualizado. Los dos grupos se equivocan en su diagnóstico de la corporalidad, porque abrazan dos extremos opuestos en vez de buscar soluciones intermedias.

De este modo, las «Red Bloomers» participan de la esencialización del cuerpo femenino, al establecer como necesarios valores que son contingentes, mientras que las «Transcenders» proponen que el cuerpo es infinitamente modificable, puramente textual. Esta segunda concepción solo es posible si desatendemos el arraigo de nuestros cuerpos en la historia, las prácticas y la cultura. De acuerdo con Bordo (1993: 41), esto implica caer en el dualismo del que la teoría foucaultiana de la corporalidad intentaba escapar: no hemos de olvidar el peso de la realidad y de la historia. Para hacer frente al dualismo cartesiano mente-cuerpo, hemos de poner la atención, precisamente, en los límites que marca nuestra corporalidad. Es un error considerar que los cuerpos pueden cambiar infinita e indefinidamente porque están determinados por cuestiones culturales, pues, a pesar de este componente cultural o discursivo, nuestra naturaleza corporal nos liga de manera inevitable a un espacio y a un tiempo en concreto y limita nuestra percepción. La conciencia acerca de la naturaleza corporizada de nuestra experiencia del mundo y de las limitaciones que esta acarrea es lo que realmente pone en cuestión la visión cartesiana del ser humano. Bordo (1993: 229) considera que el cuerpo postmoderno, que se reinventa de manera constante, no es un cuerpo en absoluto, porque carece de este arraigo.

Francisco Ortega (2010) hace una crítica análoga del constructivismo, las ciborlogías y los posthumanismos[3]. Aunque se apoya en la teoría de Foucault, también parte de la tradición fenomenológica. Al igual que Bordo, denuncia la vinculación de esta visión de la corporalidad con el dualismo y reivindica el cuerpo como «la localización física desde la cual hablamos, conocemos y

3 Aunque Bordo (1995: 230) no haga mención explícita a estas corrientes sí critica, por ejemplo, la teoría cyborg de Donna Haraway.

actuamos» (Ortega, 2010: 39). Ortega entiende que el problema de los filósofos postmodernos es que confunden epistemología y ontología: no solo cuestionan nuestra posibilidad para conocer el cuerpo natural, sino que niegan rotundamente su existencia, explícita o implícitamente –al prestar atención a lo corporal solo en su dimensión histórica–. Este conflicto trasciende lo teórico: la actitud de las pensadoras postmodernas es políticamente poco interesante, pues dificulta la articulación de la capacidad de agencia de los individuos; esta se ve sustituida por la noción de resistencia (Ortega, 2010: 37). Por ello, Ortega (2010: 38) entiende que hemos de completar la visión postmoderna del cuerpo con otros horizontes teóricos, como la fenomenología. Esto nos permitirá dar cuenta de cómo «el cuerpo es vivido y experienciado», de cómo se compromete con el mundo.

Además, el constructivismo postmoderno legitima ciertas prácticas de la biotecnología que deberían ser cuestionadas. Las promesas de la biotecnología entrañan «la supervalorización de la vida mental y su perfeccionamiento a costa del cuerpo material [con lo que] reproducen la tradición cristiana e idealista de desprecio del cuerpo en la moderna filosofía de la consciencia» (Ortega, 2010: 53). Son inevitablemente clasistas, pues de poder ponerse en práctica concernirían a un porcentaje mínimo de la población. Ortega (2010: 55) cita a Williams y Bendelow, que nos recuerdan que «en un futuro previsible, habremos de 'quedarnos aquí', en estos cuerpos, en este planeta, y que nuestras responsabilidades están localizadas precisamente aquí y no en algún universo digital paralelo. Cuerpos reales, vidas reales, responsabilidades reales». Por ello, Ortega (2010: 55) considera que declarar la obsolescencia del cuerpo es contradecir las condiciones que nos hacen humanos, esto es, nuestro asentamiento corporal. Al menos, las condiciones que nos hacen humanos ahora y que han marcado nuestra humanidad desde siempre.

Roger Cooter (2010) escribe desde un lugar distinto. Su artículo historiza el desarrollo del giro corporal. Considera que en el siglo XXI ya existe un consenso sobre la necesidad de prestar atención a la experiencia vivida del cuerpo, es decir, al cuerpo como un fenómeno material y no solo discursivo. Aunque Cooter (2010: 398) sostiene que esto no debiera implicar el olvido del carácter discursivo del cuerpo, lamenta que ese ha sido el devenir del pensamiento sobre el cuerpo en el siglo XXI: teóricos que nunca simpatizaron con el pensamiento postmoderno, tomaron este giro en el seno de la tradición foucaultiana como una oportunidad para volver a una concepción esencialista del cuerpo. Estos pensadores olvidan el carácter contingente de nuestra idea de cuerpo y no problematizan ni cuestionan cómo se ha construido esta categoría. Los desarrollos teóricos que caen en esta trampa, de acuerdo con Cooter, pueden dividirse en

el «esencialismo biológico» que representa Barbara Stafford y en el presentismo de Hans Gumbretch o Adam Bencard, que para Cooter (2010: 400) tiene consecuencias aún más catastróficas, pues puede «generar espacio para políticas neofascistas».

El estado de la cuestión que elabora Cooter le sirve para dar cuenta de lo difícil que resulta, desde un punto de vista teórico, aunar las dos concepciones de corporalidad que venimos discutiendo desde el inicio de este trabajo: el cuerpo vivido y el cuerpo constituido en y por el discurso. Teóricamente, casi siempre se privilegia una de estas dos visiones y es difícil no presentarlas en conflicto. Sin embargo, *Lectura fácil* da espacio a estas dos concepciones de corporalidad sin que parezcan enfrentadas. Además, ambas se representan como lugares para la acción política, aunque de maneras distintas. El concepto de metamodernismo nos ayudará a describir la manera en que ambas nociones conviven en la novela: más que una síntesis entre ambas, encontramos un movimiento oscilatorio.

3. Análisis de la novela

Lectura fácil narra la vida de cuatro mujeres con discapacidad que viven en un piso tutelado por la Generalitat en Barcelona. Esta obra presta mucha atención a la influencia del lenguaje en la configuración de nuestros cuerpos. El ejemplo más evidente es el uso del concepto de discapacidad, pues la novela desvela la naturaleza performativa de este concepto. De este modo, un término que se supone objetivo sirve, realmente, para producir un tipo de cuerpo como categoría cognoscible y así poder marginar o transformar a los cuerpos que integran esa categoría. Las características que se asocian a los cuerpos discapacitados no provienen de una mirada neutral a estos cuerpos, sino de las exigencias del poder, con lo que los cuerpos serán capaces o incapaces en virtud de los intereses del sistema capitalista[4]. Esto nos remite inevitablemente a la noción postmoderna de la corporalidad: nuestra idea de qué es y cómo debería ser un cuerpo depende de y está constituida por y en el poder

La novela describe cómo la alimentación, la imagen corporal, el sexo, o el sueño, son lugares de control social. Para ser un cuerpo considerado capaz,

4 Clara Santamaría Jordana (2019: 176) en su análisis de *Lectura fácil* entiende que la novela sirve para dar cuenta de cómo opera el trabajo social, «a menudo priorizando los intereses de la institución o del orden social imperante antes que la defensa de una práctica transformadora, inclusiva, respetuosa y apropiada a la diversidad/ individualidad».

hemos de seguir ciertos estándares relativos a estas esferas, que *a priori* parecen relegadas a lo íntimo. En realidad, son lugares intervenidos por la microfísica del poder, sobre todo en el caso de las mujeres[5]. Nati, una de las protagonistas, da cuenta de cómo el sistema nos dicta constantemente cómo comportarnos:

> La clave, digo, no está en la ridícula vida cívica sino en su constatación, en darse cuenta de que una está haciendo lo que le mandan desde que se levanta hasta que se acuesta y hasta acostada obedece, porque una duerme siete u ocho horas entre semana y diez o doce los fines de semana, y duerme del tirón, sin permitirse vigilias, y duerme de noche, sin permitirse siestas, y no dormir las horas mandadas se considera una tara: insomnio, narcolepsia, vagancia, depresión, estrés (*Lectura fácil*, 2018: 28).

Sin embargo, *Lectura fácil* no solo da cuenta de la intervención del estado y del capital en nuestra cotidianidad y en nuestros cuerpos, sino que ofrece soluciones contra los dispositivos disciplinarios. De hecho, en estas soluciones es donde encontramos representadas más claramente las dos nociones de corporalidad que venimos discutiendo. La primera solución está en la intervención en los discursos, con el objetivo de poner en relieve su carácter opresivo. La ironía es el recurso clave para desmantelar cómo opera el poder: *Lectura fácil* se articula a través de la contraposición de diferentes lenguajes, para poner en relieve la violencia que entrañan. Linda Hutcheon (2005: 56) define la ironía como «a relational strategy in the sense that it operates not only between meanings (said, unsaid) but between people (ironists, interpreters, targets)». La ironía consiste, pues, en una tensión entre lo que se dice y lo que se omite, por lo que no sirve para proponer lenguajes acabados, sino para señalar las carencias de los lenguajes ya existentes. De este modo, la ironía no permite la emancipación, solo la resistencia ante el poder[6].

Lectura fácil está construida a partir de las intervenciones de las cuatro protagonistas, Àngels, Marga, Nati y Patri. Cada una de ellas participa a partir de una forma discursiva distinta y emplea un registro diferente. En este sentido, es una novela clásica, bajtiniana. Mijaíl Bajtín (1989) entiende que la novela como género se basa en la convivencia paródica de distintas voces y discursos; hacer coincidir discursos y voces distintas sirve para sacar a la luz las contradicciones

5 *Lectura fácil* se puede leer perfectamente en clave foucaultiana. Ver Becerra Mayor (2019).
6 Por eso Linda Hutcheon (2005: 196) acaba reconociendo que la ironía es problemática: porque no permite articular respuestas afirmativas, solo dar cuenta de estas tensiones entre lo que se dice y lo que se omite, de las contradicciones en los discursos preexistentes.

presentes en los lenguajes que han servido para nombrar el mundo, y para dar con lenguajes nuevos. En *Lectura fácil,* la capacidad crítica del discurso novelesco se pone en relieve a través de otro tipo de discurso que opera de forma equivalente, el *fanzine.* En el *fanzine* queda claro cómo en un mismo texto pueden intervenir voces distintas y como esa superposición de voces es una manera de resistir los discursos que nos oprimen.

Fig. 1. Extractos del fanzine *Yo, también quiero ser un macho* (Morales, 2018: 229–269)

El fanzine no respeta la ilusión de coherencia textual que encontramos en otras formas discursivas, como la novela. De este modo, el tejido textual se revela a sí mismo como múltiple, pues se superponen, físicamente, las distintas voces que lo componen. Sin embargo, en el cuerpo de la novela corresponde a las lectoras identificar cuáles son los distintos lenguajes que conforman el entramado textual. El siguiente fragmento, que introducimos a modo de ejemplo, forma parte del testimonio de Patri durante el procedimiento judicial para la esterilización de su prima Marga:

> A mí hay que corregirme y enseñarme cosas como a todo el mundo, porque una nace sabiendo nada más que a comer y a cagar y a «follar», pero a comer y a «cagar» y a «follar» como un animal, no como una persona, y en eso llevo yo mis treinta y tres años de vida: en aprender, con los apoyos adecuados, las aptitudes y habilidades sociales necesarias para convertirme en un miembro de pleno derecho dentro de la comunidad, en una ciudadana integrada cuya diversidad funcional contribuye a la pluralidad, bienestar y riqueza de las sociedades democráticas (Morales, 2018: 112).

Hacia la mitad del párrafo –a partir de los dos puntos– percibimos un cambio en el registro empleado. Es posible identificar, de esta manera, dos lenguajes contrapuestos, bien diferenciados. La consecuencia de la convivencia paródica de estos dos lenguajes es la exposición de la violencia que esconden los discursos aparentemente bienintencionados entorno a la «integración»[7]. Aunque la palabra «violencia» no se menciona –retomando a Hutcheon (2005), la ironía ocurre cuando somos conscientes como receptores de que se está omitiendo algo–, Patri describe, sin quererlo, el proceso de disciplinamiento corporal, prolongadísimo en el tiempo, al que ha de someterse para poder ser considerada como un sujeto político válido, con derechos y libertades. Este ejemplo deja claro que aunque el empleo de ironía ocurre en lo lingüístico, el lenguaje configura nuestra visión del mundo, de las subjetividades y de los cuerpos, con lo que también afecta a cuestiones materiales[8].

La segunda solución que encontramos en la novela para hacer frente a los dispositivos de disciplinamiento corporal y de subjetivación no se conceptualiza solo como una posibilidad de resistencia, sino como un lugar para la emancipación. Se trata de entender el cuerpo como una fuente de deseo y de goce independiente del poder[9]. Hay ciertas prácticas corporales –como la danza y el sexo– que nos permiten situarnos fuera del discurso, escapar de los lenguajes del poder. Son maneras de conectar con un yo corporal que se sitúa más allá de los dispositivos disciplinarios; este contacto puede, después, trasladarse al

7 María Ayate Gil (2019: 632) analiza la manera en que Patri se vale del lenguaje de la nueva política para satisfacer sus propios intereses. Entiende que esta estrategia le sirve a Morales para denunciar los peligros de la retórica: el problema del lenguaje de la nueva política en general y el de la integración en particular es que emplean la retórica para esconder su violencia.

8 Hemos de tener en cuenta todo lo que abarca «lo lingüístico»: no se compone solo de palabras, sino también de un contexto, de unos interlocutores, etc. Además, Hutcheon (2005) insiste mucho en el componente social y afectivo de lo irónico.

9 En una entrevista, Cristina Morales propone esta lectura de la novela: explica que *Lectura fácil* reivindica el goce y el cuerpo como lugares de emancipación (González Harbour, 2019).

lenguaje, de modo que el contacto con el cuerpo posibilita la existencia de un habla ajena a toda opresión. En definitiva, podemos hablar desde ese cuerpo liberado. Nati describe el clima durante una asamblea anarkista en el siguiente fragmento, donde se expone de manera clara la diferencia entre los discursos que provienen del poder y los discursos que surgen del cuerpo vivido:

> No había discursos aprendidos sino hablas pasadas por los veinte filtros del cuerpo de cada uno. Siendo que se notaba cómo alguien estaba hablando con el coño, otro con el coño y la cabeza, otro con la pierna que le renqueaba, otro con la carótida, otro con el culo y el corazón, el hablante no opinaba sobre el asunto. El hablante poseía el asunto y lo mundializaba al resto de la sala (Morales, 2018: 74).

De este modo, *Lectura fácil* describe un cuerpo totalmente independiente de cuestiones discursivas, que nos es accesible. Además, la novela se esfuerza por narrar la experiencia de ser solo cuerpo –en este sentido, destaca la larga escena de sexo entre Marga y Nati, pero también las escenas de danza[10]–. Así, lo corporal no cobra importancia solo en la medida en que sirve para romper con ciertos mecanismos coercitivos, sino que *Lectura fácil* describe la condición corporal como nuestra forma de existencia, que condiciona absolutamente nuestra experiencia en el mundo. Como propone Francisco Ortega (2010: 55), la corporalidad se presenta como una constante dentro de la experiencia humana, independientemente de los discursos y mecanismos que hayan configurado nuestros cuerpos históricamente. Sin embargo, no parece que la conciencia del cuerpo vivido anule el hecho de que los cuerpos estén mediados por el discurso en otros muchos aspectos.

El concepto de metamodernismo nos puede servir para entender cómo conviven estas dos concepciones del cuerpo. Esta etiqueta fue propuesta por Timotheus Vermeulen y Robin van den Akker (2010) para identificar la estructura del sentir dominante en Occidente a partir del siglo XXI. Describen esta sensibilidad como una oscilación entre valores modernos y postmodernos. No se trata de una síntesis entre ambos, sino de un movimiento constante, como un péndulo. Este movimiento oscilatorio, de un polo a otro, tiene como objetivo evitar las consecuencias negativas de ambos sistemas de creencias. Las consecuencias negativas de cada una de estas ideas de corporalidad se han señalado en el primer apartado. Por un lado, el entender el cuerpo solo como 'cuerpo

10 El sexo y la danza se relacionan en muchos pasajes de la novela: ambas son prácticas exclusivamente corporales y fuentes de goce y, por tanto, lugares para la emancipación. El paralelismo entre ambas prácticas se hace evidente, por ejemplo, en la descripción de los portés.

vivido' conlleva la esencialización de esta categoría, lo que sirve para dar legitimidad y reproducir la idea de cuerpo de la ideología dominante. Por otro lado, comprender el cuerpo solo como texto puede conllevar pasar por alto su materialidad. Esto tiene consecuencias negativas desde el ámbito político y epistemológico. Además, esta concepción de la corporalidad permite articular la acción política solo como resistencia.

En *Lectura fácil* encontramos una oscilación entre la visión del cuerpo como texto, que correspondería a la episteme postmoderna, y la visión del cuerpo vivido, que podría identificarse como moderna. Como hemos subrayado desde el inicio, ambas tienen potencial político, aunque en sentidos distintos. La conciencia y el contacto con el cuerpo vivido permite el enraizamiento en un lugar libre de toda opresión, y por tanto, es una forma de emancipación. La visión del cuerpo como texto, como lamentaba Ortega (2010: 37) solo permite articular la posibilidad de resistencia. De este modo, tomar conciencia de la naturaleza textual o discursiva del cuerpo les sirve a las protagonistas –sobre todo a Nati– para subvertir los lenguajes que participan de su constitución a través de la ironía. Y apercibirse del cuerpo vivido –a través de la toma de contacto con el deseo y de la experiencia de placer– es una manera de librarse de las constricciones del poder. Oscilar entre ambos, tomar los dos en cuenta alternativamente, es la mejor manera de explicar la naturaleza de la corporalidad en su conjunto y de escapar de los peligros –a nivel político– de entender el cuerpo exclusivamente desde una de estas dos concepciones.

4. Conclusiones

De este modo, podemos usar *Lectura fácil* para pensar sobre la convivencia de estas dos miradas al cuerpo: el cuerpo vivido, material, como lugar desde el que entramos en contacto con el mundo y el cuerpo como lugar disciplinado por los dispositivos del poder. Leer esta novela en paralelo con pensadoras como Francisco Ortega y Susan Bordo aporta luz al problema que plantean. Este trabajo da cuenta de la capacidad de la ficción para ilustrar problemas filosóficos e incluso para pensar en los mismos de manera alternativa. El concepto de metamodernismo, que hemos introducido al final de este texto, nos sirve para explicar la posible propuesta teórica de *Lectura fácil* respecto a la corporalidad. Por otro lado, la interpretación literaria de *Lectura fácil* también se ve, sin duda, enriquecida por toda esta producción teórica.

Referencias

Ayate Gil, M. (2019). Forma e ideología. Mecanismos de integración y de sumisión en *Lectura fácil*, de Cristina Morales. *Kamchatka. Revista de análisis cultural*, 14, 625–639.

Bajtín, M. (1989). Épica y novela: acerca de la metodología del análisis novelístico. *Teoría y estética de la novela* (trad. de H. S. Kriúkova y V. Cazcarra) (pp. 449–486). Madrid: Taurus.

Becerra Mayor, D. (2019). Dispositivos biopolíticos e institucionalización de los cuerpos en *Lectura fácil* de Cristina Morales. *Ínsula*, 874–875, 51–54.

Bordo, S. (1993). *Unbearable Weight: Feminism, Western Culture, and the Body*. University of California Press.

Cooter, R. (2010). The Turn of the Body: History and the Politics of the Corporeal. *ARBOR: Ciencia, Pensamiento y Cultura*, 743, 393–405.

Foucault, M. (2007). *Historia de la sexualidad I. La voluntad de saber* (trad. de U. Guiñazú). México D.F: Siglo XXI Editores.

González Harbour, B. (2019, 23 de enero). El feminismo europeo se olvida del cuerpo. *El País*. Disponible en: https://elpais.com/cultura/2019/01/22/actualidad/1548171259_818631.html#:~:text=%22Puedo%20ser%20discapacitada%2C%20pero%20no,Morales%2C%20se%20olvida%20del%20cuerpo [Fecha de consulta: 7/7/2022].

Hutcheon, L. (2005). *Irony's Edge. The theory and Politics of Irony*. Londres: Routledge.

Morales, C. (2018). *Lectura fácil*. Barcelona: Anagrama.

Ortega, F. (2010). *El cuerpo incierto. Corporeidad, tecnologías médicas y cultura contemporánea*. Madrid: Consejo Superior de Investigaciones Científicas.

Santamaría Jordana, C. (2019). Lectura fácil. *Revista de Treball Social*, 215, 175–178.

Vermeulen, T. y van den Akker, R. (2010). Notes on Metamodernism. *Journal of Aesthetics and Culture*, 2 (1), 5677.

Cristina Ruiz Serrano

La monstruosidad como discurso ideológico en *El laberinto del fauno* y *La forma del agua* de Guillermo del Toro

1. Introducción

El monstruo se ha convertido en un tema notorio en los estudios culturales contemporáneos. En la cultura popular, la presencia del monstruo es tan extensa que críticos como Jeffrey Jemore Cohen postulan que vivimos en un tiempo de monstruos y la monstruosidad es un modo de discurso cultural (1996: viii). El monstruo como construcción cultural refleja un malestar social y/o cultural determinado (Cohen, 1996: 5) que posibilita la normalización de lo natural y, por el contrario, señala la otredad, por lo que a lo largo de la historia el monstruo ha sido una constante que ha acompañado a la humanidad, permitiéndole liberar su ansiedad sobre lo desconocido, el 'Otro', y, simultáneamente, «sirve para representar y proyectar nuestros miedos […] para problematizar nuestros códigos cognitivos y hermenéuticos» (Roas, 2019: 29). Como apunta Margrit Shildrik, el monstruo es una fuerza altamente disruptiva que expone la vulnerabilidad del 'yo' (2002: 11) y, por lo tanto, motiva la necesidad de protegerse de la amenaza externa, si bien, en representaciones del monstruo más recientes, David Roas percibe otras lecturas en el contraste entre «el monstruo posmoderno» y una sociedad monstruosa cuyos poderes hegemónicos oprimen al individuo que los desafía.

Teniendo en cuenta los grandes cambios que han afectado a nuestra sociedad en las últimas décadas, las definiciones de lo monstruoso de Cohen, Shildrik y Roas explicarían la gran popularidad que en la era de los medios audiovisuales ha adquirido el cine fantástico, así como que el interés del público en fantasmas, monstruos y demás entes extraordinarios no haga sino acrecentarse. De los cineastas que cultivan el género del cine fantástico destaca el director mexicano Guillermo del Toro, tanto por la calidad como por la singularidad de su filmografía, con obras tan significativas como *Cronos* (1993), *El espinazo del diablo* (2001) *Hell Boy* (2004), *El laberinto del fauno* (2006), *El pico carmesí* (2015), *La forma del agua* (2017) y *Pinocchio* (2021), entre otras, con las que ha logrado crear un cine de autor de gran prestigio internacional (Adji y Cowan, 2019: 51–52). Entre estas películas despuntan los éxitos taquilleros *El laberinto*

del fauno (2006) y *La forma del agua* (2017), que comparten numerosas similitudes tanto en la trama como en la caracterización de los personajes, siendo las más significativas la dimensión que el monstruo adquiere en ellas y el discurso sociopolítico y cultural de la monstruosidad. Cabe preguntarse qué ocurre cuando el uso de lo monstruoso se utiliza para mostrar la monstruosidad normalizada del 'yo' y naturalizar la alteridad, el 'Otro', convertido en el ideal a alcanzar para lograr el bien social.

Por ello, partiendo de la base de la significación de la monstruosidad normalizadora, en este artículo se examina la significación del monstruo como discurso cultural en dos películas del director mexicano Guillermo del Toro, *El laberinto del fauno* (2006) y *La forma del agua* (2017). En particular, el análisis se centrará en el uso del monstruo para reivindicar la agencia del sujeto femenino, el cuestionamiento del orden patriarcal y las estructuras sociales de poder, es decir, para subvertir los discursos hegemónicos 'normalizados' de un orden social en el que la responsabilidad personal, la capacidad de discernimiento entre el bien y el mal y la ponderación sobre las propias acciones y valores morales quedan supeditadas a la obediencia ciega e irreflexiva exigida desde las estructuras de poder.

2. Los monstruos posmodernos de Guillermo del Toro

Tanto en *El laberinto del fauno* como en *La forma del agua* se encuentran elementos recurrentes de la filmografía de Guillermo del Toro, como son la estética del cine gótico, las alusiones a los cuentos de hadas, el uso de la mitología y del folclore popular (Navarro Goig y Sánchez-Verdejo, 2020: 139), la intertextualidad, la combinación de géneros y la presencia de monstruos de naturaleza ambigua. Pero si en *El laberinto del Fauno* se juega con la duda sobre si la dimensión fantástica es producto de la imaginación de una niña fascinada por los cuentos de hadas, Ofelia, y es el espectador quien debe decidir su propia interpretación de los hechos, en *La forma del agua* la dimensión fantástica se transforma en una realidad ineludible. El fauno inquietante que impone las tres pruebas a Ofelia en una dimensión paralela a la realidad natural se transforma en *La forma del agua* en un ser acuático con características antropomórficas, un dios fluvial del Amazonas, torturado y preso en un laboratorio secreto del ejército estadounidense, capaz de establecer una relación amorosa con Elisa, la joven huérfana y muda que realiza las tareas de limpieza del centro. Si tradicionalmente el monstruo irrumpe el orden natural para crear desasosiego y espanto, en estas dos películas de Guillermo del Toro es la relación con el

monstruo lo que permite a las protagonistas alcanzar el bienestar y el equilibrio, es decir, escapar de las amenazas de una realidad monstruosa, violenta y represiva.

En «El monstruo fantástico posmoderno: entre la anomalía y la domesticación», David Roas ha abordado la evolución del monstruo en las últimas décadas. Para Roas, si bien el monstruo se percibe «como metáfora de los miedos y ansiedades de una época y una cultura determinadas» (2019: 32), numerosas representaciones contemporáneas revelan un proceso de «naturalización y domesticación del monstruo fantástico, desvirtuando su valor como anomalía, su esencia excepcional, y por ello mismo, subversiva» (2019: 32). Roas señala que en dicha transformación influye el éxito comercial, que humaniza al monstruo al darle voz y una cotidianeidad que lo normaliza (2019: 37-38), reproduciéndose un monstruo que despierta empatía y simpatía en el público; «esa simpatía por el monstruo llega incluso a traducirse en una visión positiva del mismo, generando reveladoras inversiones en la representación y sentido de monstruos confinados en su funcionamiento a ser enemigos de lo humano» (2019: 43). En otras palabras, el monstruo se naturaliza, perdiendo su alteridad peligrosa y suscitando, por el contrario, una reacción positiva, con lo que se asimila en la dimensión de la realidad cotidiana y se domestica: «Ese triple proceso de naturalización-positivación-domesticación desdibuja al monstruo fantástico y anula su dimensión ominosa, puesto que deja de ser una figura del desorden para encarnar el orden, la norma, a la vez que se convierte en un posible más del mundo» (Roas, 2019: 51).

En *El laberinto del fauno* y en *La forma del agua* es precisamente la figura del monstruo sometida al triple proceso de «naturalización-positivación-domesticación» que describe Roas, la que permite establecer el equilibrio perdido en una sociedad regida por la discriminación, la violencia y el abuso de poder. Así, Del Toro acentúa los problemas sociopolíticos y culturales de una sociedad monstruosa y la necesidad imperiosa de su transformación con la dimensión armónica que el monstruo introduce en una realidad cotidiana e histórica reconocible. Como lo expresa Jack Zipes, "Del Toro wants to penetrate the spectacle of society that glorifies and conceals the pathology and corruption of people in power. He wants us to see life as it is, and he is concerned about how we use our eyes to attain dear vision and recognition" (2008: 237). Mediante la figura del fauno en *El laberinto del fauno* y del dios anfibio en *La forma del agua*, a los que termina normalizando y convirtiendo en personajes positivos, Del Toro pretende que sus espectadores reflexionen sobre las monstruosidades ideológicas y geopolíticas que amenazan nuestra realidad más inmediata. Para ello, en la creación y desarrollo de sus monstruos posmodernos, Del Toro

recurre a la estrategia de activar el bagaje cultural de la audiencia, es decir, el conocimiento popular de toda una serie de códigos culturales que abarcan desde los cuentos de hadas a las películas clásicas, los mitos ancestrales y el folclore, para establecer espacios liminales en los que se mantiene el suspense mediante la naturaleza ambigua del monstruo.

Los rasgos que se atribuyen al mismo fauno desde la mitología e historia grecolatina, la Edad Antigua y en especial desde la Antigüedad tardía (s. III d.C. al VI-VII d. C.), negativizado por los escritores cristianos, contribuyen a crear una ambigüedad que solo se despeja al final de *El laberinto del fauno*. En la mitología griega, Pan era el dios de los pastores y rebaños. Como deidad, Pan representaba a toda la naturaleza salvaje, además de ser el dios de la fertilidad y de la sexualidad masculina desenfrenada. En la mitología romana, Fauno (en latín *Faunus* 'el favorecedor', de *favere*, o quizás 'el portador', de *fari*) era una de las divinidades más populares y antiguas, que poseía poderes oraculares y proféticos y era el dios de los bosques, campos y pastores. Sin embargo, como señala Benjamin Garstad, la figura es negativizada por los escritores cristianos al identificar a Fauno con Hermes, el mensajero, personaje mítico mentiroso y persuasivo, que destaca por su "knowledge, eloquence, and foresight, and his patronage of prophecy, magic, language, and literature" (2009: 500). El dar al fauno atributos satánicos y asociarlo con la brujería en épocas posteriores también contribuye a generar ambigüedad y confusión en el espectador, a quien le resulta imposible discernir la verdadera naturaleza del fauno y sus propósitos.

El dios fluvial de *La forma del agua*, inspirado en el ser antropomórfico de *Creature from the Black Lagoon* (Del Toro, 2017b), alude a la larga tradición de los seres acuáticos mitológicos. Para Manuel Bernardo Rojas López, el peligro de la tierra se instala en el agua en los monstruos anfibios, entes metamórficos, cuya amenaza está presente en las divinidades del agua ya sea en Poseidón, Proteo, Nereo, Erecteo o Erictonio, con medio cuerpo de serpiente y medio de humano (2016: 45). Del agua viene lo que fluye, lo desconocido y cambiante que amenaza el orden terrestre, conocido y dominado por el ser humano. Además, el hecho de que el ser acuático de Del Toro sea un dios del Amazonas remite al espectador a la mitología de los pueblos primigenios precolombinos, permitiéndole hacer conexiones con el género del realismo mágico, tan asociado a la literatura hispanoamericana del siglo XX y, por extensión, a los abusos del colonialismo en el continente americano. Por ello, el dios acuático, que parece ser un ente peligroso y amenazante al inicio de la película, progresivamente se acepta como un ser vulnerable, secuestrado y torturado salvajemente en unas instalaciones secretas del ejército de los EE. UU., capaz de establecer relaciones sentimentales y de amistad con los humanos y cuyos poderes sobrenaturales

podrían haber ayudado a la humanidad inmensamente de haber sido otra la relación hacia él. La empatía generada por el monstruo, el dios fluvial del Amazonas, al igual que sucede con el fauno al final de la película, los convierte a ambos en monstruos positivos, con lo que la monstruosidad queda instalada en la naturaleza perversa de las estructuras de poder de las fuerzas hegemónicas de la sociedad real.

3. El personaje femenino como sujeto agente

Visto el monstruo como garante de una dimensión armónica y más justa que la alteridad monstruosa del mundo cotidiano que nos rodea, en *El laberinto del fauno* y en *La forma del agua* se presentan los cimientos de una sociedad más inclusiva, tolerante y libre. Es por ello por lo que la inclusión de las franjas de población discriminadas por razón de género, raza, clase, ideología política u orientación sexual, así como el hecho de transformar las estructuras de poder abusivas en lo monstruoso y, en particular, el protagonismo de un personaje femenino que transgrede las convenciones de género en ambientaciones socio-históricas y políticas reconocibles son los elementos imprescindibles que dotan a estas dos películas de Guillermo del Toro de una profundidad ausente en otras creaciones del cineasta.

En *El laberinto del fauno*, película ambientada en la posguerra española, concretamente en el año 1944 y con alusiones a la Reconquista del Valle de Arán, la agencia femenina se realiza mediante los personajes de Mercedes, la enlace con los guerrilleros antifranquistas, y Ofelia, más ligada a la herencia cultural de la II República que al régimen autoritario franquista. En *La forma del agua*, película ambientada en Baltimore en 1962, es la misteriosa Elisa con su ilimitada empatía hacia el prójimo y su compañera de trabajo, la afroamericana Zelda, quienes protagonizan la agencia femenina. En particular, Ofelia en *El laberinto del fauno* y Elisa en *La forma del agua* son personajes altéricos que desde su otredad se convierten en el punto de articulación entre los dos mundos, el natural y el sobrenatural. Ofelia, como princesa del reino fantástico, interactúa con los dos mundos. Elisa, por su parte, parece tener una conexión turbadora con el agua desde el inicio de la película, aludiendo de manera sutil a una posible naturaleza híbrida. Las dos protagonistas actúan como enlace con la naturaleza, reestableciendo la relación mítica de mujer-Madre Tierra que se remonta a las creencias ancestrales. Gracias a ellas se restituye el equilibrio perdido en la naturaleza: con el regreso de Ofelia a su reino, el bosque recupera su estado prístino; el regreso del dios anfibio al agua gracias a Elisa supondrá

el restablecimiento de misterios inextricables en el mundo acuático, perdidos quizá sin los poderes sobrenaturales del dios.

Desde la percepción del feminismo interseccional, que aborda la alteridad de la mujer a partir de una perspectiva multifacética que aglutina simultáneamente cuestiones de género, raza, identidad sexual, cultura y estatus socioeconómico (McCall, 2005: 1780–81) por las que se establecen distintas relaciones de poder, la alteridad de Ofelia y Elisa es compleja. Por su orfandad y posición social, Elisa y Ofelia parecen estar en una situación de extrema vulnerabilidad: Ofelia como niña, huérfana de un sastre republicano e hijastra de un capitán franquista fanático y violento que la desprecia. Su propio nombre, Ofelia, pertenece al espacio cultural de los ideales republicanos y no tiene cabida en el nacionalcatolicismo de la dictadura franquista; por su parte, Elisa Espósito es huérfana, como lo indica su apellido, y de origen desconocido, posee una discapacidad física –es muda–, y trabaja como mujer de la limpieza en unas instalaciones secretas del gobierno estadounidense en el ambiente sexista, racista y clasista de los años 60. No obstante, es la inteligencia emocional, la tolerancia, la responsabilidad moral y la capacidad reflexiva de ambas protagonistas lo que las lleva a adoptar una actitud receptiva hacia el monstruo y transgredir las normas establecidas de una sociedad normativa monstruosa.

Tanto en *El laberinto del fauno* como en *La forma del agua* es evidente la crítica a la sociedad patriarcal que condena a la mujer a un rol subalterno, subyugándola a los deseos y necesidades masculinas. De tal manera, las mujeres que no subvierten los roles tradicionales y mantienen una actitud pasiva, sufren las consecuencias. La madre de Ofelia perece; la esposa del coronel Strickland tiene que soportar la violencia de su marido; Zelda, se resigna a la discriminación racista y sexista que sufre. Por el contrario, son los personajes femeninos que violan las convenciones de género y toman una posición activa contra el abuso aquellos que logran escapar de la opresión y la discriminación. Ofelia regresa a su reino, gobernándolo con sabiduría; Mercedes se une a los guerrilleros republicanos, eliminando al capitán Vidal y salvándose así de su crueldad; Elisa libera al dios fluvial, con el que establece una relación romántica y huyen juntos por el océano hacia lugares remotos; Zelda decide tomar las riendas de su destino. De tal manera, en *El laberinto del fauno* y *La forma del agua*, el orden falocéntrico "normalizado" se subvierte con la agencia femenina.

En ambas películas, también, se enfatiza el valor de la solidaridad. Ofelia y Elisa solo consiguen eludir la amenaza de una realidad que normaliza el asesinato, la tortura y el abuso de poder mediante la colaboración de otros personajes, con lo que se acentúa la importancia de la solidaridad por el bien común, complementaria al empoderamiento del individuo: en *El laberinto del fauno*,

Ofelia colabora con Mercedes y los guerrilleros al no delatarlos y ellos se encargarán de vengarla matando al capitán Vidal. En *La forma del agua*, Elisa mantiene una gran amistad con Giles, su vecino y amigo homosexual, y con Zelda, su compañera de trabajo afroamericana, quienes la ayudarán a llevar a cabo su plan para liberar al dios fluvial.

4. La responsabilidad personal ante la monstruosidad del poder

En *El laberinto del fauno,* al no delatar a Mercedes y a los guerrilleros antifranquistas al capitán Vidal, cuya misión es exterminarlos, Ofelia se convierte en una figura políticamente subversiva; igualmente, en *La forma del agua*, al liberar al dios fluvial del Amazonas capturado por el ejército estadounidense, Elisa se transforma en un sujeto sedicioso, en una enemiga de su país. Dicha circunstancia permite reflexionar sobre la toma de posición del individuo ante la injusticia social y los crímenes cometidos por las instituciones gubernamentales y concluir que la monstruosidad en estas dos películas de Guillermo del Toro, en las cuales la sociedad civil debe enfrentarse a instituciones opresivas y violentas cuyo poder ilimitado vulnera los derechos más elementales, se encuentra en la dimensión real. En *El laberinto del fauno*, el monstruo es el capitán Vidal, en representación de la atroz represión franquista que sufrieron los republicanos durante décadas y el menosprecio franquista hacia la mujer no alienada. En *La forma del agua*, el encarcelamiento y la tortura que padece el ser anfibio capturado en Sudamérica alude a la política imperialista de los Estados Unidos y el interés de las superpotencias por mantener su poder geopolítico a toda costa; el racismo y el sexismo del coronel Strickland no hacen sino ilustrar la actitud del supremacismo blanco, heteronormativo, hacia las minorías.

En ambas películas la concepción de la moral, en particular en cuanto a la responsabilidad personal y la capacidad de reflexión del individuo ante la toma de decisiones, también está presente en el discurso cultural que enlaza con la monstruosidad inherente a las sociedades dominadas por el poder y con la obediencia ciega de aquellos que solo cumplen órdenes sin cuestionarlas, apoyando así los actos criminales de sus gobiernos. Dicha representación de la responsabilidad personal y la necesidad de que el individuo reflexione sobre sus propios actos son temas prominentes en la obra de Hannah Arendt. En "Personal Responsibility Under Dictatorship", Arendt explica que la desintegración moral de una sociedad sucede rápidamente con la implantación de un 'nuevo orden', de unos principios antes considerados amorales que se normalizan e imponen desde las estructuras de poder (2003: 24–25). Ante la intencionalidad de los

gobiernos de convertir a las personas en piezas de una maquinaria que solo obedecen órdenes, y por lo tanto no pueden asumir la culpabilidad de cometer actos criminales, Arendt sostiene que la responsabilidad siempre es personal y obedecer implica cooperar. La responsabilidad personal entraña el acto de pensar, juzgar por sí mismo y, ante el dilema de cometer un crimen u obedecer una orden, Arendt propone la no-participación en la vida pública cuando se requiera cometer actos criminales, o la no-colaboración y la desobediencia (2003: 40–48), en lo que Sócrates presenta como sufrir antes que hacer el mal. Es así como en *El laberinto del fauno,* el doctor Ferreiro desobedece al capitán Vidal y le suministra una inyección letal al guerrillero para librarle del dolor y la tortura a los que el capitan lo somete. El doctor Ferreiro es consciente de que su decisión tendrá consecuencias funestas para su persona, pero, como reflexiona Arendt, aquellos que se niegan a asesinar no quieren vivir con un asesino, con ellos mismos (2003: 44). De la misma manera actúa en *La forma del agua* el doctor Robert Hoffsteller, el científico que en realidad es el espía soviético Dmitri Antonich Mosenkov, quien se niega a cumplir la orden de matar al dios anfibio y es por ello aniquilado: su responsabilidad personal y capacidad de reflexión autónoma lo llevan a tomar una decisión basada en sus principios morales, aunque ello conlleve su muerte. Si en la monstruosidad del mundo real el ejercitar la responsabilidad personal implica la muerte, en el mundo sobrenatural que introduce el monstruo, como modelo de otros mundos posibles, más justos y armoniosos, la desobediencia y responsabilidad personal se encomian: Ofelia se niega a derramar la sangre inocente de su hermano en la última prueba a la que el fauno la somete, a pesar de que ello conlleve el no poder volver al reino de su padre y el que el capitán Vidal la mate. Como recompensa a su negativa a cometer un crimen –que era en sí la última prueba–, Ofelia se convierte en princesa y regresa al reino subterráneo con sus padres. Por su parte, Elisa ayuda a escapar al dios anfibio y establece una relación romántica con él y, aunque el coronel la mata, el dios se la lleva y con sus poderes mágicos le insufla vida, por lo que Elisa alcanza la felicidad en el medio acuático.

5. Conclusiones

En conclusión, en *El laberinto del fauno* y *La forma del agua*, Guillermo del Toro lanza un mensaje de esperanza: mediante la agencia femenina, la solidaridad y la responsabilidad personal se puede vencer la irracionalidad que existe en la sociedad que nos rodea, normalizada como natural. Es a través del empoderamiento femenino que las protagonistas Ofelia y Elisa logran abandonar la realidad 'natural', monstruosa, que las oprime y niega como personas, e

introducirse en el orden utópico de lo fantástico, el 'Otro', cuya alteridad, libre de los elementos discriminatorios y convenciones de género, se transforma en lo deseable.

Convertido en discurso social, en construcción cultural, el monstruo representa la empatía, la libertad de elección, la importancia de las relaciones interpersonales libres de estereotipos, la tolerancia. Por el contrario, subvertido el concepto de monstruosidad, el peligro del poder ilimitado de instituciones gubernamentales que vulneran los derechos de la sociedad civil se subraya como una normalización monstruosa de un orden discriminatorio y abusivo. *El laberinto del fauno* y *La forma del agua* invitan a reflexionar sobre nuestra sociedad y reconsiderar qué es lo monstruoso para, al igual que sus protagonistas Ofelia y Elisa, actuar de manera colectiva por el cambio. Además, con sus películas, Guillermo del Toro nos recuerda que la monstruosidad normalizadora de las estructuras de poder puede subvertirse a partir de la fuerza transformativa de la responsabilidad personal y de la capacidad de reflexión de cada individuo ante las imposiciones de las agendas discriminatorias y opresivas.

Referencias

Adji, A. N. y Cowan E. (2019). Falling for the Amphibian Man: Fantasy, Otherness, and Auteurism in del Toro's *The Shape of the Water*. *IAFOR Journal of Media, Communication & Film*, 6 (1), 51–64.

Arendt, H. (2003). Personal Responsibility Under Dictatorship. *Responsibility and Judgment* (pp. 17–48). Nueva York: Schocken Books.

Cohen, J. J. (Ed.) (1996). *Monster Theory. Reading Culture*. Minneapolis: University of Minnesota.

Garstad, B. (2009). Joseph as a Model for Faunus-Hermes: Myth, History, and Fiction in the Fourth Century. *Vigiliae Christianae*, 63 (5), 493–521.

McCall, L. (2005). The Complexity of Intersectionality. *Signs*, 30. 3, Spring, 1771–1800.

Navarro Goig, G. y Sánchez-Verdejo Pérez, F. J. (2020). Echoes of Fairy Tales: Fantasy and Everyday Horror in Guillermo del Toro's Filmography. En L. Brugué y A. Lompart (Eds.), *Contemporary Fairy-Tale Magic* (pp. 138–147). Leiden/Boston: Brill.

Roas, D. (2019). El monstruo fantástico posmoderno: entre la anomalía y la domesticación. *Revista de literatura*, LXXXI, 13, 29–56.

Rojas López, M. B. (2016). Derivas del monstruo y espejo de ilusiones. *Trilogía. Ciencia. Tecnología y sociedad,* 8 (13), 43–52.

Shildrik, M. (2002). *Embodying the Monster: Encounters with the Vulnerable Self*. Londres: Sage Publications.

Toro, G. del (dir.) (2006). *El laberinto del fauno*. Esperanto Films & Tequila Gang.

Toro, G. del (dir.) (2017a). *The Shape of Water (La forma del agua)*. Double Dare You, TSG Entertainment.

Toro, G. del (2017b). The Shape of Water Q&A with Guillermo del Toro and Vanessa Taylor, Nov. 9, 2017. *The MovieReport.com*. Disponible en: https://www.youtube.com/watch?v=o4WoojF-SejU. [Fecha de consulta: 20/04/2022].

Zipes, J. (2008). Pan's Labyrinth. *Journal of American Folklore*, 121(480), 236–240.

Juan Saúl Salomón Plata

Dejar la aguja para coger la pluma. El discurso prologuístico zayesco «Al que leyere»

1. Introducción

Un rasgo peculiar del prólogo «Al que leyere» es la fuerza combativa con la que María de Zayas responde a una larga tradición misógina. En este estudio interdisciplinar profundizaremos en cómo se forja tal ideología a través de obras literarias y tratados que infravaloran a la mujer, que dudan de su capacidad intelectual y que cuestionan su naturaleza biológica. Con ello, se comprenderá algo mejor de qué ha de defenderse la autora barroca y el mérito que en su época tienen sus palabras, que implican una compleja pero reivindicativa postura metaliteraria de una mujer culta, aristócrata y refinada, pero no por ello retraída.

2. Misoginia en el *Arcipreste de Talavera o Corbacho* (1438) de Alfonso Martínez de Toledo

Pese a que la misoginia cuenta con antiguas raíces grecolatinas, bíblicas y patrísticas, para hallar una obra misógina en castellano hay que esperar al siglo XV: «*Arcipreste de Talavera o Corbacho*, escrito en el año 1438, fue la primera obra genuinamente antifeminista de la literatura de Castilla» (Gerli, 1981: 38). La mujer había monopolizado la atención del hombre que, en el contexto cortesano y palaciego propio de la *Donna Angelicata*, la exaltaba y consideraba moralmente superior al sexo masculino y muy próxima a Dios («Melibeo soy» llega a decir el joven Calisto). Por ello, surgirá reaccionariamente una heterodoxia en la que pensadores y clérigos se rebelarán contra la idílica mujer del amor cortés; en tal círculo de escritores conservadores se hallaba Alfonso Martínez de Toledo, autor del *Corbacho*.

Según la mentalidad medieval, la mujer que se arregla busca captar la atención del hombre, al que intenta 'engatusar' y provocar. Tal concepción retrógrada estaba ya en textos latinos cristianos, caso del tratado *De cultu feminarum* de Tertuliano, padre de la Iglesia que restringe la capacidad de actuar, hablar y vestir al sexo femenino.

Para el Arcipreste, la mujer es la culpable de los males que asolan el mundo; recordemos a Eva, a Pandora o a Lilith. La lujuria y la malicia la induce a tentar

al modélico varón, que tiene que frenarla en su seducción. Para destacar la naturaleza libidinosa de la mujer, el autor recurre a todos los medios discursivos con los que adoctrinar al lector, especialmente en «De los viçios e tachas e malas condiciones de las perversas mugeres»: sus sucesivas descripciones de la vida cotidiana, sus comentarios y sus maliciosos relatos hacen florecer la vanidad y codicia femeninas, como explica Gerli (1976: 27). En ello incide Marcos Sánchez con gran rigor y exhaustividad:

> El *Corbacho* se deja analizar como acto perlocutivo, esto es, como un acto de habla a través del cual se pretende provocar modificaciones en la conducta del receptor. Alfonso comparte pues, la intención moralizante común a un tipo de discurso cuidadosamente planificado, de gran importancia en todo el mundo medieval: el sermón (Marcos Sánchez, 1994: 534-535).

El tratadista da incluso una 'definición' de la mujer, por la cual ni puede ni debe sentirse admiración:

> Por tanto la muger que mal usa e mala es, non solamente avariciosa es fallada, mas aun enbidiosa, maldiziente, ladrona, golosa, en sus dichos non constante, cuchillo de dos tajos, ynobediente, contraria de lo que le mandan e viedan, superviosa, vanaglorio[sa], mentirosa, amadora de vino la que lo una ves gusta, parlera, de secretos descobridera, luxuriosa, rays de todo mal e a todos males faser mucho aparejada, contra el varón firme amor non teniente (Martínez de Toledo, 1970: 86).

Esta afirmación forma parte de una consolidada tradición de obras, pero también de iconografía en las artes plásticas —a cuyo estudio alentamos—, que denotan el pensamiento misógino contra el que debe reaccionar toda mujer que, como María de Zayas, quiere ver reconocidos su mérito y sus capacidades, puestos en duda o negados.

3. Misoginia en el *Examen de ingenios para las ciencias* (1575) de Juan Huarte de San Juan

El valor con que Huarte ha pasado a la posteridad ha sido su precoz propuesta de un método científico para evaluar la inteligencia partiendo de la medicina hipocrático-galénica y de la filosofía natural. Así, insistió en que no podían desarrollarse operaciones mentales sin el concurso del cerebro, puesto que su composición física era determinante en las operaciones del entendimiento, de ahí que existieran diferencias intelectuales.

El humanista y culto médico decidió escribir en romance y no en latín, puesto que decía «saber mejor esta lengua que otra ninguna» (Huarte, 1977: 166), lo que hace de su obra uno de los primeros testimonios españoles que tratan el

tema de la inteligencia. Muy original, ingenioso y crítico, «se propuso mejorar la sociedad de su tiempo mediante un ordenamiento más racional de los talentos individuales» (Gondra, 1994: 16), para cuyo objetivo trataba de averiguar qué ingenio requería el trabajo intelectual. En este sentido, el *Examen de ingenios para las ciencias* (1575) se presenta en la sociedad renacentista como un catálogo mediante el que los lectores pueden conocer los rasgos externos, físicos y psíquicos que les ayudarán a conocer su talento.

Huarte justifica que la diversidad de ingenios entre las personas no se debe al alma racional, idéntica en toda la especie humana, sino a las diferentes proporciones o mezclas de los elementos que conforman el cuerpo, responsables de una naturaleza o un temperamento concretos.

Como explica Gondra (1994: 18-19), Huarte, partiendo del tratado aristotélico *De Anima*, formula que existen distintas partes del alma: la vegetativa (que abarca las funciones inferiores de crecimiento, alimentación y expulsión de residuos orgánicos), la sensitiva (que constituye el principio de las operaciones sensoriales y motrices básicas, como emociones, sensaciones y deseos impulsivos) y la racional (que atañe a la facultad del conocimiento superior). Es en el alma racional donde Huarte sitúa el entendimiento, la imaginación y la memoria, potencias que tenían una base material en el cerebro, motivo por el que dependían de la proporción en que se mezclaban el calor, la frialdad, la humedad y la sequedad. A ellas se referirá Zayas en su prólogo para defenderse de afirmaciones como la de este médico, quien estima que «el temperamento de las cuatro calidades primeras —calor, frialdad, humidad y sequedad— se ha de llamar *naturaleza*, porque de esta nacen todas las habilidades del hombre, todas las virtudes y vicios, y esta gran variedad que vemos de ingenios» (Huarte, 1977: 86).

La mujer, de hecho, a menudo es emparentada con un niño en tanto en cuanto no ha terminado de crecer ni desarrollarse nunca: no habría experimentado el cambio del hombre al que alude Huarte cuando señala que, pese a que «en la puericia no es más que un bruto animal, [que] ni usa de otras potencias más que de la irascible y concupiscible», con el paso del tiempo, «venida la adolescencia, comienza a descubrir un ingenio admirable, y vemos que le dura hasta cierto tiempo y no más, porque, viniendo la vejez, cada día va perdiendo el ingenio, hasta que viene a caducar» (Huarte, 1977: 87).

En la teoría huarteana «los imaginativos tenían cerebros calientes», mientras que «la humedad era responsable de la facultad de la memoria», a diferencia de «la sequedad del entendimiento, la más noble de todas las potencias del alma», que suponía discernir al ser humano en tres clases: los inteligentes, los memoriosos y los imaginativos.

Junto a esta clasificación cualitativa, Huarte propone una cuantitativa. En el entendimiento podían admitirse tres niveles: el más elemental, que permitía entender las cuestiones más sencillas; el que carece de inventiva, pero era capaz de dominarlas con estudio e instructores; y el superior, que afectaba al entendimiento creativo, reservado a las personas que sin maestros podían abordar complejos asuntos. Son estas últimas las únicas que deben publicar obras impresas, ya que son las que pueden hacer progresar el conocimiento, según opina Huarte: «A los demás que carecen de invención no había de consentir la república que escribiesen libros, ni dejárselos imprimir» (Huarte, 1977: 131).

Desde esta óptica doña María de Zayas no está autorizada para ver publicadas sus *Novelas*. Como explica Laqueur (1994), se juzga que el macho introduce un esperma (o idea) en el útero femenino (o cerebro) con el fin de generar una nueva vida (o idea), de manera que el valor que adquiere el esperma masculino es absoluto, pues viene a ser el artesano que, veloz como un relámpago, actúa como un genio dentro del útero (o cerebro) del continente.

También hay testimonios explícitos de la misoginia del aplaudido médico vasco en el «Proemio al lector», en el que alude a la imperfección e inferioridad intelectual femeninas apoyándose en las Sagradas Escrituras:

> [...] es conclusión averiguada que le cupo menos a Eva, por la cual razón dicen los teólogos que se atrevió el demonio a engañarla y no osó tentar al varón temiendo su mucha sabiduría. La razón de esto es [...] que la compostura natural que la mujer tiene en el celebro no es capaz de mucho ingenio ni de mucha sabiduría (Huarte, 1977: 67).

Se busca una cientificidad que apoye el componente dogmático católico que desde Aristóteles viene minusvalorando al sexo femenino. Asimismo, esa falta originaria de la mujer se retoma en el decimosexto capítulo del tratado médico, en el que los motivos teológicos se combinan con las exposiciones naturales a fin de argumentar *contram feminam*; a la mujer se le niega la posibilidad de alcanzar el conocimiento, tanto por mandato divino como por causas naturales: el varón es un individuo pleno por su condición natural de caliente y seco, de ahí que pueda originar hijos y conceptos; y la mujer es un individuo incompleto que únicamente puede gestar hijos por su condición natural de fría y húmeda. Así pues, que la mujer sea inferior biológicamente implica que es peor intelectualmente, lo que deriva en una imperfección moral:

> Y si nos acordamos que la frialdad y humidad son las calidades que echan a perder la parte racional, y sus contrarios, calor y sequedad, la perfeccionan y aumentan, hallaremos que [...] pensar que la mujer puede ser caliente y seca, ni tener el ingenio y habilidad que sigue a estas dos calidades, es muy grande error; porque si la simiente de que se formó fuera caliente y seca a predominio, saliera varón y no hembra; y por

ser fría y húmida, nació hembra y no varón. [...] Luego la razón de tener la primera mujer no tanto ingenio, le nació de haberla hecho Dios fría y húmida, que es el temperamento necesario para ser fecunda y paridera, y el que contradice al saber (Huarte, 1977: 319-320).

En consecuencia, la función de la mujer es ser madre: deberá engendrar hijos varones sanos e ingeniosos para con la Santa Iglesia Católica, ya que las cualidades naturales la limitan científicamente y la doctrina cristiana la inhabilita para acceder al conocimiento: «Pero, quedando la mujer en su disposición natural, todo género de letras y sabiduría es repugnante a su ingenio. Por donde la Iglesia católica con gran razón tiene prohibido que ninguna mujer pueda predicar ni confesar ni enseñar» (Huarte, 1977: 321).

Además, son cuatro las cualidades que «ha de tener el celebro para que el ánima racional pueda con él hacer cómodamente las obras que son de entendimiento y prudencia» (Huarte, 1977: 91): buena compostura, que sus partes estén bien unidas, que el calor no supere a la frialdad ni la humedad exceda a la sequedad, y que su sustancia esté compuesta de partes tan sutiles como delicadas. En consecuencia, el sexo femenino, por su frialdad y humedad, no está capacitado para el intelectualismo: no cumple la tercera cualidad de la teoría huarteana.

4. El prólogo «Al que leyere» de María de Zayas

Confiamos en que la exposición misógina trazada, impregnada de matices religiosos, médicos, psicológicos, históricos y sociológicos, facilite la comprensión de las palabras con que María de Zayas y Sotomayor abre sus *Novelas amorosas y ejemplares*.

La autora barroca decide dejar la aguja para coger la pluma, pese a que por tales componentes misóginos no está autorizada para el ejercicio escriturario. ¿Cómo puede justificar su ingenio creador y su talento teniendo estos condicionantes que la niegan como individuo y la consideran pecadora e inútil intelectualmente? El prólogo, «Al que leyere», que es importante ya en cualquier obra, mucho más lo será en una mujer como Zayas —o más tarde Rosalía de Castro—, que se vale de este 'género literario', en términos de Porqueras Mayo, para callar bocas y abrir mentes. «Al que leyere» presenta la voz autorial en el mismo texto y se adopta una polifonía de voces que se arman de valor para expresarse en la actividad de la escritora, que pretende dirigirse primordialmente al sexo masculino para defender la autoridad de la mujer, como explica Gorgas Berges:

> Según Lola Luna, los prólogos de las primeras escritoras castellanas representan un «espacio privilegiado de comunicación directa con el lector» y «lugar donde las autoras

deberán conferir autoridad a sus obras rebatiendo la opinión común» (1996: 42), es decir, exhibiendo una actitud discordante con los discursos que infravaloran a las mujeres. El término autor, argumenta, además de la acepción de creador, refiere a un sujeto cuya opinión es aceptada socialmente, de modo que autoría y autoridad se relacionan. Las autoras del Siglo de Oro español, como parte de un grupo social subordinado, las mujeres, son excluidas de este discurso de autoridad, porque la autoridad es patriarcal, es fundamentalmente masculina. La diferencia de ser mujer, caracterizada por la falta de reconocimiento, exige a las escritoras adelantarse a las posibles reacciones misóginas por la publicación de su obra y defenderse y justificarse por hacer pública su voz (Gorgas Berges, 2018: 141).

Zayas recurre a diferentes estrategias discursivas de autorización, que desgranamos. «Quién duda, lector mío, que te causará admiración que una mujer tenga despejo no solo para escribir un libro, sino para darle a la estampa, que es el crisol donde se averigua la pureza de los ingenios» (Zayas, 2000: 159). Con estas elocuentes palabras se abre el prólogo zayesco, en el que la autora barroca, dirigiéndose al lector con el vocativo «lector mío», reconoce la sorpresa que generará la trasgresión que implica en la época transmitir e imprimir su palabra. Y alude a que es por medio de la letra impresa como se adivina la composición de la que están hechos «los ingenios», los que Huarte explicaba en su tratado misógino.

Más adelante dice: «Quién duda, digo otra vez, que habrá muchos que atribuyan a locura esta virtuosa osadía de sacar a luz mis borrones, siendo mujer, que en opinión de algunos necios es lo mismo que una cosa incapaz» (Zayas, 2000: 159). Sabe que el lector masculino la considerará poco cuerda por llevar a cabo semejante hazaña, una «virtuosa osadía»: no deja de ser un atrevimiento por su parte, pero virtuoso, porque lo justifica con este prólogo, en el que no duda en llamar «necios» a los que no aprueben su obra sin haberla leído solo porque firme una mujer y no un varón. Pero no ensalza su obra, sino que recurre a la falsa modestia y a la *humilitas* clásicas para calificar de «borrones» las *Novelas*, pues la mujer es «incapaz» por su naturaleza, como declaraba Huarte.

La autora elogia al cortesano con gran ironía y juego subyacente, refiriendo que el que sea «buen cortesano ni lo tendrá por novedad ni lo murmurará por desatino»; así, todo ilustre caballero que la critique estará delatándose. Y es a continuación cuando hallamos fehacientes argumentos con los que Zayas responde a una larga tradición misógina:

> Porque si esta materia de que nos componemos los hombres y las mujeres, ya sea una trabazón de fuego y barro, o ya una masa de espíritus y terrones, no tiene más nobleza en ellos que en nosotras; si es una misma la sangre; los sentidos, las potencias, los órganos por donde se obran sus efectos, son los mismos; la misma alma que ellos, porque

las almas ni son hombres ni son mujeres; ¿qué razón hay para que ellos sean sabios y presuman que nosotras no podemos serlo? (Zayas, 2000: 159).

Coincidimos con Gronemann (2009, cit. de Gorgas Berges, 2018), Thiemann (2009, cit. de Gorgas Berges, 2018) o Rich Greer (2000, cit. de Gorgas Berges, 2018), que han explicado que en estas palabras Zayas parece cuestionar las afirmaciones biologicistas y deterministas de Huarte: «fuego», «barro», «espíritus» y «terrones» aluden a la Creación bíblica. Además, responde en términos médicos, señalando que los sentidos y órganos de ambos sexos son los mismos, así como las potencias a las que se refería Huarte; y también las almas —las que Huarte clasificaba en vegetativa, sensitiva y racional— cuando declara que no son hombres ni mujeres, escudándose así en el argumento cristiano de la igualdad de las almas.

En definitiva, si no hay justificación espiritual ni biológica para considerar inferior a la mujer, no hay razón para que se juzgue que los hombres son sabios ni para que se jacten de que las mujeres no pueden serlo. Y si a pesar de ello la mujer no lo fuera, el motivo es haberla privado de maestros:

> Esto no tiene, a mi parecer, más respuesta que su impiedad o tiranía en encerrarnos y no darnos maestros. Y así, la verdadera causa de no ser las mujeres doctas no es defecto del caudal, sino falta de la aplicación. Porque si en nuestra crianza, como nos ponen el cambray en las almohadillas y los dibujos en el bastidor, nos dieran libros y preceptores, fuéramos tan aptas para los puestos y las cátedras como los hombres, y quizá más agudas, por ser de natural más frío, por consistir en humedad el entendimiento, como se ve en las respuestas de repente y en los engaños de pensado, que todo lo que se hace con maña, aunque no sea virtud, es ingenio (Zayas, 2000: 159–160).

En estas líneas Zayas carga las tintas contra el constructo social mediante el que a la mujer, desde su niñez, se le priva de formarse y se le impone afanarse en el cuidado del hogar y en el cultivo de la aguja; su aspiración es casarse, procrear y velar por sus hijos. La autora afirma que si fueran instruidas en las mismas condiciones que los hombres podrían ser «quizá más agudas». Para ello, inteligentemente retoma el mismo argumento de los humores de Huarte por el que son descalificadas, puesto que para lograr «el entendimiento» el cerebro necesita «humedad», como ejemplifica con las repentinas respuestas, engaños y maña femenina, que califica de «ingenio», nueva posible alusión al título de la obra huarteana. Suscribimos las aseveraciones de Gorgas Berges:

> Más aún, la autora parece entrar en diálogo directo con el *Examen de ingenios para las ciencias* de Juan Huarte de San Juan [...]. Según Juan Huarte de San Juan, la base de la naturaleza está compuesta por los elementos aire, fuego, agua y tierra y se dan las cualidades de frialdad, calor, humedad y sequedad, siendo que de la composición

de estas cuatro cualidades entre sí y de los cuatro humores de sangre, cólera, flema y melancolía, se originan los distintos ingenios en diferentes grados. De suerte que las mujeres serían una combinación más fría y húmeda, mientras que los hombres se caracterizarían por las cualidades de calor y sequedad. Por su condición fría y húmeda, y por el influjo del útero, las mujeres no son aptas para el estudio debido a que pierden la razón; por el contrario, sí están cualificadas para engendrar y dar vida a otro ser humano, viéndose atrapadas en el rol de madres y cuidadoras (Gorgas Berges, 2018: 31–32).

De otra parte, Zayas y Sotomayor continúa desarrollando los tópicos proloquísticos; necesita ahora recurrir a figuras de autoridad. Ahora bien, ¿a cuáles puede recurrir una mujer si las personalidades distinguidas son hombres? Opta por ampararse bajo las figuras de la Antigüedad:

> Y cuando no valga esta razón para nuestro crédito, valga la experiencia de las historias, y veremos por ellas lo que hicieron las mujeres que trataron de buenas letras. [...] Argentaria, esposa del poeta Lucano, [...] Temistoclea, hermana de Pitágoras, [...] Diotima [...]. Aspano [...]; Cenobia, [...]. Y Cornelia, mujer de Africano [...]. Pues si esto es verdad, ¿qué razón hay para que no tengamos prontitud para los libros? (Zayas, 2000: 160–161).

María de Zayas «reconoce así en las otras mujeres a sujetos de autoridad y transmisoras de saber, y se inscribe en esta línea de tradición femenina» (Gorgas Berges, 2018: 144), lo que supone defender la entrada del sexo femenino en el ámbito del conocimiento como receptoras y como creadoras o maestras del mismo.

La moderna escritora pone fin recurriendo en *ringkomposition* a la falsa modestia, a la *humilitas*, a la *captatio benevolentiae* y a pedir perdón por los fallos de sus *Novelas*, pues si tan mujer es y tan vedado le está componer, no hay motivo para no indultar su desatino:

> No es menester prevenirte de la piedad que debes tener, porque si es bueno no harás nada en alabarle; y si es malo, por la parte de la cortesía que se debe a cualquier mujer, le tendrás respeto. Con mujeres no hay competencias: quien no las estima es necio, porque las ha menester; y quien las ultraja, ingrato, pues falta al reconocimiento del hospedaje que le hicieron en la primer jornada. Y así pues, no has de querer ser descortés, necio, villano ni desagradecido. Te ofrezco este libro muy segura de tu bizarría y en confianza de que, si te desagradare, podrás disculparme con que nací mujer, no con obligaciones de hacer buenas Novelas, sino con muchos deseos de acertar a servirte. Vale (Zayas, 2000: 161).

Solicitando la comprensión y la condescendencia del lector, dando muestras de su humildad y disculpándose irónicamente por la naturaleza de su obra, de su hijo, cierra el prólogo con la fórmula de despedida latina *Vale*. Lo explica magníficamente Gorgas Berges:

> Si bien los autores masculinos también se sirvieron de esta argucia, […] mientras las escritoras relacionan las imperfecciones de su trabajo con su condición femenina, el escritor jamás justificará las debilidades de su obra con su ser hombre, pues, como varón, forma parte del grupo privilegiado, norma y medida de todas las cosas (Gorgas Berges, 2018: 144).

Como declara la estudiosa, es casi una mofa dirigida al lector masculino en la que denuncia la opinión imperante sobre el sexo femenino respecto de la creación literaria, probablemente examinada y devaluada, por lo que no se define en relación con un hombre, ni como hija *de*, ni como esposa *de*, ni como hermana *de*, sino como ella misma.

El auditorio principal al que se dirige «Al que leyere» es el público masculino: son las tiránicas voces internas de los hombres, cuyos ladridos, antes de ser proferidos, quiere silenciar la autora.

5. Conclusiones

En este estudio hemos trazado un recorrido diacrónico sobre la importancia de la misoginia en la época de María de Zayas, que condiciona su obra y publicación, y hemos comprobado que la inferioridad de la mujer parte de reflexiones que llegan a la obra literaria de Martínez de Toledo, *Corbacho* (1438), y al tratado médico de Huarte de San Juan, *Examen de ingenios para las ciencias* (1575). En ambas obras hemos profundizado para entender mejor y en su contexto las palabras que expresa Zayas en su discurso prologuístico «Al que leyere» sobre la libertad de la mujer, su capacidad intelectual, su cualificación para ser escritora y la astucia con que responde a las retrógradas ideas de Huarte. Confiamos en que esta investigación arroje luz sobre el estudio de una de las obras y autoras más olvidadas de nuestra literatura, cuya prematura modernidad debe ser rescatada.

Referencias

Gerli, M. (1976). *Alfonso Martínez de Toledo.* Boston: Twayne Publishers.

Gerli, M. (1981). Introducción. En Martínez de Toledo, A. (1981). *Arcipreste de Talavera o Corbacho* (ed. de M. Gerli). Madrid: Cátedra.

Gondra, J. M. (1994). Juan Huarte de San Juan y las diferencias de inteligencia. *Anuario de Psicología*, 60, 13–34.

Gorgas Berges, A. I. (2018). Autoría y autoridad femenina en el Siglo de Oro Español: «Al que leyere» de María de Zayas y Sotomayor. *Filanderas*, 3, 25–38.

Huarte de San Juan, J. (1977). *Examen de los ingenios para las ciencias* (ed. de Esteban Torres). Madrid: Editora Nacional.

Laqueur, T. (1994). *La construcción del sexo. Cuerpo y género desde los griegos hasta Freud*. Valencia: Cátedra.

Marcos Sánchez, Mª. M. (1994). Arcipreste de Talavera: de los viçios e tachas de las malas mugeres. Análisis del discurso. En Mª. I. Toro Pascua (Ed.), *Actas del III Congreso de la Asociación Hispánica de Literatura Medieval* (pp. 533-540). Salamanca: Biblioteca Española del Siglo XV.

Martínez de Toledo, A. (1970). *Arcipreste de Talavera o Corbacho* (ed. de J. González). Madrid: Castalia.

Martínez de Toledo, A. (1981). *Arcipreste de Talavera o Corbacho* (ed. de M. Gerli). Madrid: Cátedra.

Zayas y Sotomayor, M. de (2000). *Novelas amorosas y ejemplares* (ed. de J. Olivares). Madrid: Cátedra.

Margarita Savchenkova
Traducción y memoria traumática: construcción del discurso sobre la guerra en la obra de Svetlana Alexiévich[1]

1. Introducción

En el presente estudio, nos proponemos analizar cómo se articula el discurso literario sobre los traumas de guerra en dos ediciones de la obra *Últimos testigos*[2], que vieron la luz en 1985 y 2013, respectivamente. Se trata de un texto narrativo firmado por Svetlana Alexiévich, periodista bielorrusa y única mujer escritora de habla rusa galardonada con el Premio Nobel de Literatura (2015).

Este libro, publicado originalmente en 1985, reúne testimonios de los soviéticos cuya infancia transcurrió en plena Segunda Guerra Mundial y que, ya de adultos, relatan a Alexiévich sus experiencias traumáticas producidas por aquel conflicto bélico. En los años 80, la autora traduce por primera vez sus declaraciones orales al papel para construir una serie testimonial que presente la guerra tanto desde una perspectiva propia como a través de los ojos de los niños testigos. Posteriormente, en varias ocasiones la Premio Nobel se ocupa de reescribir el volumen, lo cual da lugar a ciertas discrepancias entre distintas ediciones de *Últimos testigos* (Hniadzko, 2018). En este sentido, el trauma, «a persistent and imposible gateway between the walls of the past and the present» (Herrero, 2014: 100), constituye uno de los nodos de la narración de la edición más reciente de la obra (2013)[3]; en cambio, su presencia se percibe de manera más sutil en la versión de 1985.

1 Este trabajo se desarrolla en el marco de la actividad del GIR TRADIC (Universidad de Salamanca). Asimismo, su autora es beneficiaria de un contrato predoctoral de personal investigador cofinanciado por la Junta de Castilla y León y el Fondo Social Europeo al amparo de la Orden de 21 de diciembre de 2020, de la Consejería de Educación.
2 Original: Последние свидетели (*Poslednie svideteli*). Todas las traducciones del ruso al español que figuran en este capítulo son nuestras.
3 Esta edición tuvo reimpresiones en 2016, 2017, 2019 y 2022.

Cabe destacar que la narrativa soviética —al igual que la postsoviética— sobre la guerra suele invisibilizar el trauma infantil y sus secuelas psicológicas. A saber, según Maslinskaya (2019), en la literatura publicada en la URSS entre 1941 y 1945, se busca proyectar la imagen heroica de los niños, mientras que, en la época de la posguerra, los menores se retratan como víctimas pasivas del conflicto armado. Detrás de dichos esquemas literarios, se esconden los mecanismos propagandísticos de las ideologías dominantes, que ignoran la memoria traumática y cuyo mayor propósito es mitologizar la guerra, convertirla en herramienta de manipulación. A este respecto, el libro de Alexiévich ofrece una traducción alternativa del pasado soviético, historia polifónica de los supervivientes con su trauma y su dolor.

El objetivo principal de nuestra investigación consiste en examinar las dos ediciones de *Últimos testigos* en la lengua rusa a fin de arrojar luz sobre el proceso de la traducción de la memoria traumática en la obra. Para ello, en primer lugar, nos apoyaremos en las propuestas teóricas transdisciplinares con miras a establecer un vínculo entre la traducción, la memoria y el trauma en la narrativa de Alexiévich. A continuación, realizaremos un cotejo de los testimonios que integran las versiones del libro seleccionadas para detectar distintas formas de representación de las experiencias traumáticas en los discursos. Y, por último, encorsetaremos ambos textos en los contextos de su creación y analizaremos posibles razones de las modificaciones efectuadas por la escritora bielorrusa.

2. Memoria como práctica de traducción

En palabras de Martín Ruano y Vidal Claramonte (2013: 3), «la traducción es un mecanismo omnipresente en la construcción, difusión, circulación y relocalización de los discursos en general». A su vez, Bassnett (2011: 1) defiende que todos somos traductores en la vida diaria: «[e]ngaging with different people in our daily lives, we also engage in acts of translation, as we shift linguistic registers, edit and adapt what we choose to communicate». Siguiendo la estela de estas afirmaciones, así como algunas otras de las últimas aportaciones teóricas de la traductología (Gentzler, 2017; Bassnett y Johnston, 2019), nuestro estudio invita a concebir el fenómeno de la traducción como componente fundamental de cualquier situación comunicativa y a examinar su conexión, a simple vista imperceptible, con el proceso de la memoria.

El tema de la interrelación entre el concepto de la memoria y el de la traducción, surge en uno de los trabajos de Derrida. Así, el filósofo francés destaca el papel central de la traducción a la hora de plantearse preguntas retóricas sobre la naturaleza de la memoria: «What is memory? […] [W]hat sense does it make

to wonder about the being and the law of memory? These are questions [...] that cannot be formulated without entrusting them to transference and translation» (Derrida 1986/1989: 10-11).

Por su parte, Lledó (1991: 35) también busca entender este fenómeno y llega a la conclusión de que «[l]a memoria e[s] la única posibilidad de permanencia, y la escritura, [...] el más poderoso medio para evocarla». De mismo modo, la escritura, «alivio de la memoria» (Lledó 1992/2015: 48), siempre es una reescritura, o, por decirlo con Gentzler (2017: 10), «a rewriting of a rewriting of a rewriting», que involucra el proceso de la traducción en su sentido más amplio. Partiendo del planteamiento de Bassnett y Johnston (2019) sobre la traductología como interdisciplina, Radstone y Wilson (2021: 3) ponen de relieve que, hoy en día, «it is widely recognized that translational processes operate in domains beyond the textual: from processes of memorialization and identity politics to translational medicine».

La idea de entablar un diálogo interdisciplinar entre los estudios de traducción y los de memoria encuentra su forma en una gran cantidad de publicaciones. Los investigadores centran su mirada en la traducción como «a mode of memorialization» (Brodzki, 2007: 15), «a form of testimony that originates where a direct access to meaning seems to be denied» (Manenti, 2015: 64), metáfora de «re-construction of [...] memory» (Parker, 2011: 19), trasvase de los recuerdos privados a la memoria pública (Radstone y Hodgkin, 2003/2017: 59; Hamilton, 2010: 300) o puente entre la experiencia real y su representación (Coombes 2010: 456). Asimismo, algunos estudiosos, como Panico (2020), recurren al concepto de la traducción para hablar de la posmemoria, proceso de la transmisión intergeneracional de recuerdos.

3. Traductores del trauma: de la experiencia al testimonio

Ahora bien, cabe señalar que el fenómeno de la traducción también se utiliza para explicar el mecanismo del trauma. Recordar la experiencia traumática es traducirla (Pestre y Benslama, 2011; Nguyen, 2021; McKenzie, 2021); en el caso de la memoria traumática, la traducción funciona como una metáfora «for the wide and always palpable psychological space between witnessing the traumatic event and testifying to it» (Stoicea, 2006: 51). Al mismo tiempo, Manenti (2015: 63) observa que el trauma, «as an event that is experienced only *belatedly* and as "an attempted return that instead departs"», presenta ciertas similitudes con la traducción. De acuerdo con este investigador, «[a] translation —like a traumatic experience— can never be considered as definitive or exhaustive» (Manenti 2015: 67).

Al entender la traducción como una actividad inherente al proceso de la transferencia del trauma, es necesario que nos centremos en la figura de los que traducen la memoria traumática. Al igual que cualquier traductor interlingüístico, los que narran sus propios traumas o las heridas emocionales de otras personas se ven condicionados y limitados por distintos factores, como la ideología dominante, las normas poéticas de la época o el público al que va dirigida la traducción (Álvarez y Vidal Claramonte, 1996: 6). Dichos aspectos son extrapolables al trabajo de los traductores del pasado traumático.

4. *Últimos testigos*: memorias infantiles (re)traducidas

Tal y como indica Vidal Claramonte (2018: 2), «la historia no es un texto sino textos que reescriben, que traducen intralingüísticamente, lo real». En este aspecto, podemos considerar que la narrativa de Alexiévich contiene múltiples traducciones intralingüísticas de la historia de la guerra, en las que los testigos traducen sus recuerdos infantiles y sus experiencias traumáticas para que, mediante una (re)traducción, la autora los haga llegar al público. Este coro polifónico, ensamblado por la periodista bielorrusa, permite conocer la historia más allá de su versión oficial, coincidiendo con el credo de Lledó (1991: 10) de que «[la] mirada sobre el pasado […] necesita siempre ser ampliada».

Hoy en día, en los círculos académicos existe cierta polémica en cuanto al género literario de la obra de Alexiévich. Si bien algunos investigadores insisten en que estamos ante ficción, debido a las modificaciones que la escritora realiza en nuevas ediciones de sus libros, otros manifiestan que se trata de no ficción o de un género de carácter híbrido, a caballo entre la literatura y el periodismo (Hniadzko, 2018). Sin entrar en este debate, cabe anotar que «las palabras escritas no fomentan ni sostienen la verdadera memoria, sino su apariencia» (Lledó 1992/2015: 71). El trabajo de la Premio Nobel bielorrusa ya en sí es un constructo literario, puesto que la periodista no entrevistó a los niños, sino a los adultos afectados por el trauma, que a lo largo de su vida estuvieron expuestos a un sinfín de testimonios sobre la guerra y cuyos recuerdos, probablemente, sufrieran distorsiones. Al tenerlo en cuenta, creemos que *Últimos testigos* debe considerarse como una serie de lecturas del pasado, traducciones de las experiencias infantiles, recopiladas y (re)traducidas por Alexiévich.

5. Memoria traumática en *Últimos testigos*
5. 1. Representaciones del trauma: de lo individual a lo colectivo

Según confiesan algunos supervivientes de la Segunda Guerra Mundial[4], no solo pasaron por experiencias traumáticas a edad temprana, sino que también debían aprender a convivir con el trauma una vez finalizado el conflicto. Así pues, al tiempo que unos se refugiaban en el silencio sin compartir con nadie su dolor, otros, en cambio, buscaban formas de expresarlo y a menudo lo hacían a través de la escritura o los testimonios orales —convirtiendo lo individual en colectivo—, como es el caso de los interlocutores de Alexiévich.

Sin duda, en todas las historias publicadas por la periodista bielorrusa, se encuentran descripciones de episodios traumáticos. En el presente estudio, nos centraremos en las declaraciones de los entrevistados que relatan cómo aquel trauma infantil afectó su vida en la posguerra. Realizaremos una comparación de estas confesiones extraídas de las ediciones de 1985 y 2013, así como ofreceremos algunos ejemplos que ilustran el enfoque de la escritora respecto a las experiencias traumáticas.

A partir del vaciado del corpus, hemos detectado que la memoria traumática constituye uno de los hilos conductores que vertebra la última versión de la obra. Así, en las páginas de esta edición podemos hallar las siguientes reflexiones sobre el trauma, ausentes en el texto publicado en 1985: «La guerra tardó mucho en terminar… Creen que cuatro años. Durante cuatro años hubo disparos… Pero ¿cuánto tardamos en olvidarla?»[5] (Alexiévich, 2013: 254); «Después de la guerra llegaron las enfermedades. Todos, todos los niños enfermaban. Enfermaban más que durante la guerra. No tiene sentido, ¿verdad?»[6] (Alexiévich, 2013: 128); «Le diré algo por si no lo sabe: los que eran niños durante la guerra a menudo mueren más jóvenes que sus padres, que lucharon en el frente»[7] (Alexiévich, 2013: 95). Estos fragmentos, excluidos de la primera edición de la obra, muestran que los testigos se dan cuenta del impacto duradero de las experiencias traumáticas que vivieron. De manera inconsciente, relacionan

4 Véase, por ejemplo, Eger E. (2017). *The Choice. Escape your Past and Embrace the Possible.* Londres: Ebury Digital.
5 Original: Война не скоро кончилась… Считают: четыре года. Четыре года стреляли… А забывали – сколько?
6 Original: После войны начались болезни. Болели все, все дети. Болели больше, чем в войну. Непонятно, правда?
7 Original: Скажу вам, если не знаете: те, кто был в войну ребенком, часто умирают раньше своих отцов, которые воевали на фронте.

su infancia pasada en la guerra con las enfermedades, la muerte prematura y los recuerdos traumáticos persistentes, la imposibilidad de olvidar.

Algunos entrevistados de Alexiévich señalan que son incapaces de aguantar ciertos olores, sonidos o sabores, mientras que otros hablan del miedo constante que experimentan y los cambios significativos en su personalidad. A su vez, hay los que lamentan por la infancia perdida e intentan recuperarla de adultos (por ejemplo, a través de la adquisición de juguetes). Si bien ambas ediciones contienen imágenes del estrés postraumático, el trauma como herramienta de traducción del discurso sobre la guerra se utiliza con más frecuencia y mayor fuerza en la última versión reescrita de la obra.

A saber, podemos contrastar dos variantes del mismo fragmento: «[E]l olor a las tablas recién lijadas llenaba cada patio, porque casi en cada patio había un ataúd. Durante mucho tiempo, ese olor me provocaba nauseas»[8] (Alexiévich, 1985: 139–140); «[E]l olor a las tablas recién lijadas llenaba cada patio, porque casi en cada patio había un ataúd. Al notar ese olor, todavía se me hace un nudo en la garganta. Hasta hoy en día…»[9] (Alexiévich, 2013: 234). Como observamos, en comparación con el original, el mensaje de la última edición se intensifica: se precisa que este testigo continúa siendo víctima de su experiencia traumática por no poder soportar un olor que le recuerda la guerra. En la edición del año 1985, el entrevistado pone de relieve que dicho olor le provoca nauseas, sin relacionar este trauma con el presente, mientras que, en el texto reescrito, sostiene que no ha sido capaz de superarlo.

Otra interlocutora comparte con Alexiévich un recuerdo traumático escalofriante que marcó su vida. De pequeña, presenció el asesinato cruel de su padre y de su hermano a manos de un grupo de nazis. Poco después, se vio obligada a cavar sus tumbas con una sonrisa en la cara, bajo amenaza de muerte. Este episodio fue el origen de su miedo al género masculino que en el libro se tradujo de las siguientes maneras: «Toda la vida vivo sola… No me casé»[10] (Alexiévich, 1985: 142); «No me casé. No conocí el amor. Tenía miedo: y si daba a luz a un niño…»[11] (Alexiévich, 2013: 241). Como se puede apreciar en este ejemplo, el comentario publicado en la versión más reciente del testimonio es más emotivo

8 Original: [З]апах свежевыструганных досок стоял в каждом дворе, потому что почти в каждом дворе стоял гроб. Меня от этого запаха потом долго тошнило.
9 Original: [З]апах свежевыструганных досок стоял в каждом дворе, потому что почти в каждом дворе был гроб. У меня от этого запаха до сих пор ком к горлу поднимается. До сего дня…
10 Original: Всю жизнь одна живу… Замуж не вышла…
11 Original: Замуж не вышла. Любви не узнала. Боялась: а вдруг рожу мальчика…

y conmovedor. En la publicación original, las palabras de la testigo, traducidas por Alexiévich, expresan su soledad sin ahondar en sentimientos. Mientras tanto, en la última reescritura del fragmento, la testigo habla del amor y del embarazo que nunca experimentó por culpa del trauma infantil.

Por último, es importante destacar los cambios de personalidad a causa de las experiencias traumáticas. Este aspecto en raras ocasiones se encuentra en la edición del año 1985. A saber, el ejemplo que presentamos a continuación figura solo en la versión de 2013: «Crecí lúgubre y desconfiado, tengo un carácter difícil. Si alguien llora, no me da pena, por el contrario: me siento aliviado, ya que yo mismo no sé llorar. Me casé dos veces, y las dos veces mis mujeres me dejaron, nadie fue capaz de aguantarme»[12] (Alexiévich, 2013: 213).

5. 2. La voz de Alexiévich en la obra: de lo colectivo a lo individual

Como explica Lledó (1992/2015: 28), «[c]ada escritor, forjado sobre su propia memoria, integra, a través de ella, las experiencias colectivas, y asume, a través del filtro de su individualidad, todo aquello que, después, se transformará en obra literaria». De ahí que sea necesario analizar la figura de Alexiévich como traductora cuya labor está sujeta a la ideología y la poética dominantes en el momento de la (re)escritura (Álvarez y Vidal Claramonte, 1996). Este acercamiento a la escritora y al contexto en el que trabajó puede ayudarnos a detectar motivos que la impulsaran a cambiar su visión sobre el lugar del estrés postraumático en los testimonios recopilados.

Por un lado, es importante destacar que en el año 1991 se produce la disolución de la URSS, lo cual supone un punto de inflexión en el desarrollo de la cultura soviética. Si bien la versión original de *Últimos testigos* ve la luz en 1985 y se puede inscribir en la llamada *literatura de guerra*, género literario promovido por los ideólogos soviéticos, la última versión de la obra se crea por la Alexiévich ciudadana bielorrusa, que residió más de diez años en varios países europeos. En una de sus obras, la autora sostiene explícitamente que en los años 80 sus textos se sometieron a la censura y la autocensura (Alexiévich, 2013/2022b). Es probable que, en el caso de *Últimos testigos*, ciertos episodios traumáticos también fueran (auto)censurados de cara a no presentar a los testigos de la guerra, héroes a ojos de público, como personas incapaces de lidiar con

12 Original: Я вырос мрачным и недоверчивым, у меня тяжелый характер. Когда кто-то плачет, мне не жалко, а, наоборот, легче, потому что сам я плакать не умею. Два раза женился, и два раза от меня уходила жена, никто долго не выдерживал.

su pasado traumático. No obstante, en la edición de 2013, la periodista intenta desvincularse de la poética de la literatura de guerra y se siente más libre para expresarse sin temer la censura. Alexiévich, plenamente consciente de su popularidad tanto dentro como fuera del espacio postsoviético, deja de escribir para el lector soviético. Entre otros instrumentos, recurre a las descripciones detalladas del trauma, que hacen que su narrativa sea universal y se entienda en cualquier lugar del mundo.

Al mismo tiempo, se debe resaltar otro acontecimiento significativo en la vida de la escritora: a la hora de trabajar en su nuevo libro a finales de los años 80, la propia Alexiévich se convierte en testigo de la guerra, en esta ocasión, la afgano-soviética. Como relata la autora, su experiencia en el frente fue traumática, ya que vio la muerte de cerca y se percató de la inutilidad de las lecciones de la Segunda Guerra Mundial (Alexiévich, 2013/2022a: 14–16). Por lo tanto, es probable que en la reescritura de los *Últimos testigos* Alexiévich expresara su propio trauma también.

6. Conclusiones

Al realizar el análisis comparativo de la descripción del trauma en ambas versiones de *Últimos testigos*, hemos llegado a la conclusión de que Aleksiévich efectúa múltiples cambios a nivel de contenido del texto. Tras haber ido al frente de la guerra afgano-soviética y haber presenciado la caída de la URSS, la periodista opta por reescribir su obra para centrarse en el impacto del trauma en la vida de sus interlocutores. Mediante la imbricación de las secuelas de las experiencias traumáticas en la construcción discursiva de la última edición del libro, la autora busca concienciar al lector sobre las repercusiones del trauma infantil y reafirmar su postura sobre los efectos nocivos de la guerra.

Referencias

Alexiévich, S. (1985). *Poslednie svideteli. Kniga nedetskih rasskazov* [*Últimos testigos. Libro de cuentos no infantiles*]. Moscú: Molodaja gvardija.

Alexiévich, S. (2013). *Poslednie svideteli. Solo dlya detskogo golosa* [*Últimos testigos. Solo para voz infantil*]. Moscú: Vremja.

Alexiévich, S. (2013/2022a). *Cinkovye mal'čiki* [*Los muchachos de zinc*]. Moscú: Vremja.

Alexiévich, S. (2013/2022b). *U vojny ne zenskoe lico* [*La guerra no tiene rostro de mujer*]. Moscú: Vremja.

Álvarez, R. y Vidal Claramonte, M. C. Á. (1996). Translating: A Political Act. En R. Álvarez y M. C. Á. Vidal Claramonte (Eds.), *Translation, Power, Subversion* (pp. 1-9). Clevedon/Filadelfia/Adelaide: Multilingual Matters.

Bassnett, S. (2011). Prologue. En J. Parker y T. Mathews (Eds.), *Tradition, Translation, Trauma. The Classic and the Modern* (pp. 1-9). Oxford: Oxford University Press.

Bassnett, S. y Johnston, D. (2019). The Outward Turn in Translation Studies. *The Translator*, 25 (3), 181-88. Disponible en https://doi.org/10.1080/13556 509.2019.1701228 [Fecha de consulta: 02/07/2022].

Brodzki, B. (2007). *Can These Bones Live?: Translation, Survival, and Cultural Memory*. Stanford: Stanford University Press.

Coombes, A. E. (2010). The Gender of Memory in Post-Apartheid South Africa. En S. Radstone y B. Schwarz (Eds.), *Memory: Histories, Theories, Debates* (pp. 442-57). Nueva York: Fordham University Press.

Derrida, J. (1986/1989). *Memoires for Paul de Man*. Traducido por C. Lindsay et al. Nueva York: Columbia University Press.

Gentzler, E. (2017). *Translation and Rewriting in the Age of Post-Translation Studies*. Nueva York/Londres: Routledge.

Hamilton, P. (2010). A Long War: Public Memory and the Popular Media. En S. Radstone y B. Schwarz (Eds.), *Memory: Histories, Theories, Debates* (pp. 299-311). Nueva York: Fordham University Press.

Herrero, D. (2014). Plight versus Right: Trauma and the Process of Recovering and Moving beyond the Past in Zoë Wicomb's *Playing in the Light*. En M. Nadal y M. Calvo (Eds.), *Trauma in Contemporary Literature. Narrative and Representation* (pp. 100-115). Nueva York/Londres: Routledge.

Hniazdko, I. (2018). *Svetlana Alexievich: Fiction and the Nonfiction of Confessions*. Tesis doctoral. Brown University. Disponible en: https://repository.library.brown.edu/studio/item/bdr:792907/PDF/ [Fecha de consulta: 02/07/2022].

Lledó, E. (1991). *El silencio de la escritura*. Madrid: Centro de Estudios Constitucionales.

Lledó, E. (1992/2015). *El surco del tiempo*. Barcelona: Austral.

Manenti, D. (2015). Unshed Tears: Meaning, Trauma and Translation. En C. Davison, G. Kimber y T. Martin (Eds.), *Katherine Mansfield and Translation* (pp. 63-75). Edimburgo: Edinburgh University Press.

Martín Ruano, M. R., y Vidal Claramonte, M. C. Á. (2013). La traducción política y politizada: (re)construir en/el desequilibrio. En M. R. Martín Ruano y M. C. Á. Vidal Claramonte (Eds.), *Traducción, política(s), conflictos: legados y retos para la era del multiculturalismo* (pp. 1-9). Granada: Comares.

Maslinskaya, S. G. (2019). Violence and Trauma in the Children's Literature of 1941-1945. *Russkaia literatura*, 2, 194-203.

McKenzie, L. (2021). "Through Blackening Pools of Blood": Trauma and Translation in Robert Graves's *The Anger of Achilles*. *Journal of Medical Humanities*, 42 (2), 253-261. Disponible en: https://doi.org/10.1007/s10912-020-09620-y [Fecha de consulta: 02/07/2022].

Nguyen, N. H. C. (2021). The Past in the Present: Life Narratives and Trauma in the Vietnamese Diaspora. En S. Radstone y R. Wilson (Eds.), *Translating Worlds: Migration, Memory, and Culture* (pp. 41-55). Nueva York/Londres: Routledge.

Panico, M. (2020). Posmemoria, traducción y montaje del recuerdo. Traducido por S. A. Rodríguez. *Tópicos del Seminario*, 44, 29-49. Disponible en: https://www.topicosdelseminario.buap.mx/index.php/topsem/article/view/699 [Fecha de consulta: 02/07/2022].

Parker, J. (2011). Introduction: Images of Tradition, Translation, Trauma… En J. Parker y T. Mathews (Eds.), *Tradition, Translation, Trauma. The Classic and the Modern* (pp. 11-25). Oxford: Oxford University Press.

Pestre, É. y Benslama, F. (2011). Translation and Trauma. *Recherches en psychanalyse*, 11(1), 18-28. Disponible en: https://doi.org/10.3917/rep. 011.0213 [Fecha de consulta: 02/07/2022].

Radstone, S. y Hodgkin, K. (2003/2017). Propping the Subject: Introduction. En S. Radstone y K. Hodgkin (Eds.), *Memory Cultures. Memory, Subjectivity and Recognition* (pp. 55-60). Nueva York/Londres: Routledge.

Radstone, S. y Wilson, R. (2021). Introduction: Translating Worlds: Approaching Migration through Memory and Translation Studies. En S. Radstone y R. Wilson (Eds.), *Translating Worlds: Migration, Memory, and Culture* (pp. 1-9). Nueva York/Londres: Routledge.

Stoicea, G. (2006). The Difficulties of Verbalizing Trauma: Translation and the Economy of Loss in Claude Lanzmann's "Shoah". *The Journal of the Midwest Modern Language Association*, 39 (2), 43-53. Disponible en: https://doi.org/10.2307/20464186 [Fecha de consulta: 02/07/2022].

Vidal Claramonte, M. C. Á. (2018). *La traducción y la(s) historia(s). Nuevas vías para la investigación*. Granada: Comares.

Miguel Soler Gallo

El 'embellecimiento' del fascismo: técnicas del discurso político adaptadas a un tipo de novela romántica ideologizada en tiempos de la Guerra Civil y la posguerra españolas

1. La literatura puesta al servicio de la política

La literatura puesta al servicio de la política posee los mismos fines que un discurso de este estilo leído u oído, esto es, manipular a la masa y convertirla en seguidora de la doctrina que se defiende, a fin de que, a su vez, estas personas, ya alienadas, actúen de transmisoras de esa verdad en la que se cree y se capten más voluntades. En el caso de las novelas románticas de corte fascista, el propósito es afianzar esta ideología y llegar hasta donde no llegan los discursos, de ahí el interés de las voces dirigentes por acaparar este tipo de literatura popular e inyectar en ella la doctrina, pues no debe obviarse el gran éxito que siempre ha tenido este producto entre el público. Por tratarse de obras en las que el amor vertebra el argumento se ha pensado que las mujeres serían las principales consumidoras de los argumentos. En este caso, de ser así, la finalidad consistiría en hacer visible el modelo de mujer propuesto por la Falange a través de la Sección Femenina una vez insertada en el régimen franquista. La mujer era entendida como «templo de la raza», debido a que perpetuaba los valores tradicionales en su descendencia (Gallego Méndez, 1983; Richmond, 2004; Sánchez López, 1990). De alguna forma, a través de la literatura se le daría mayor representatividad, ya que era menos interpelada en los discursos oficiales. En consecuencia, se mostraría con más detalle su función en la sociedad, gracias a la acción de las tramas y a las estrategias narrativas, lo que ayudaría a dilucidar hasta qué punto su implicación en la política podía ser necesaria en la lucha (Soler Gallo, 2013 y 2021).

El período temporal de mayor auge de estas obras se localiza en los años de la Guerra Civil (1936-1939) y llega hasta el primer lustro del franquismo. Tras el fusilamiento de José Antonio Primo de Rivera el 20 de noviembre de 1936 por el gobierno republicano y, sobre todo, tras el decreto de unificación del 20 de abril de 1937, mediante el cual Franco aglutinaba en un solo movimiento a las fuerzas opositoras de la II República y se presentaba como caudillo de España, la Falange pierde parte de su esencia y surgen fisuras entre quienes se vincularon a la organización desde sus inicios, en su mayoría, procedentes de la

Universidad, y quienes hicieron la guerra como "falangistas", al percatarse esta militancia primigenia de la utilización que se estaba haciendo de una ideología todavía en ciernes para legitimar un severo sistema militar.

El interés por injuriar al enemigo, de una parte, y por ensalzar las bondades del grupo que se autoproclama civilizado, de otra, fueron mecanismos de persuasión efectuados con intensidad durante la Guerra Civil y durante la dictadura, que tendrían como objetivo conseguir la polarización de la población y participar de la dialéctica ideológica con el bando con el que se sintiese afín (Van Dijk, 2009). No obstante, el espíritu falangista se diluye en 1945. A partir de entonces, en el terreno literario, después de la fiebre guerracivilista, las obras van reflejando, tímidamente, problemas sociales. A nivel político, esa fecha coincide con la caída de los movimientos fascistas internacionales y con la operación que el régimen de Franco comienza a ejercer en favor de una mayor presencia en su gobierno del ejército y del integrismo católico (Payne, 1997; Chueca y Montero, 1999; Moradiellos García, 2000).

2. El discurso político convertido en ficción

De acuerdo con lo señalado por Enrique Gastón, las formas de manipulación a través de la literatura se consiguen por diferentes medios: «Una de ellas es por un criterio cuantitativo. Según la amplitud de la difusión tenderá a crear élites o masas uniformes. Otra es sirviéndose de las formas de manipulación propias del medio en que se expresa; y finalmente por el criterio cualitativo, es decir, según el contenido de las obras» (1970: 14). Esto significa que, cuantos más ejemplares haya a la venta y cuantas más obras se publiquen, mayor probabilidad habrá de que el mensaje llegue al público. No importa tanto el tipo de historia que se recree, pues, en el fondo, independientemente de la trama, el contenido ideológico será el mismo. Por su parte, José María Díez Borque alega que esta forma de manipulación se hace efectiva si se presenta la obra «bajo patrones-modelo claves para movilizar a las masas» (1972: 36). Por ello, la autoría, en principio, que es cercana a la ideología falangista, confecciona un modelo narrativo a partir de una fórmula ya inventada, es decir, se efectúa un ejercicio que consiste en romper con el orden antiguo (el de la novela de amor) y reconstruirlo respetando únicamente el armazón, lo que podríamos denominar las exigencias propias del género narrativo, para, a partir de ahí, difundir su retórica alienadora. Lo importante, según este planteamiento, es la redundancia más que el ofrecimiento de nuevos argumentos, aspecto que constituye una de las diferencias más notables con la novela tradicional, en la que predomina la diversidad temática y la individualidad. Umberto Eco señala

la misma idea, pero utilizando otras palabras, ya que, en su percepción, la eficacia en la literatura popular estriba en contar repetidamente el mismo "mito", debido a que el acto de re-contar la misma historia tiene extraordinarias repercusiones en el inconsciente del lector. El público –argumenta Eco– «no pretende que se le cuente nada nuevo, sino la narración de un mito, recorriendo un desarrollo ya conocido» (1968: 261). Con todo, las novelas de tipo fascistas que se describen aquí difieren en algunas cuestiones del modelo del que parte, o sea, de la narrativa popular sentimental o rosa (González Lejárraga, 2011). En primer lugar, el público no es popular, entendiendo el término como gente de escaso nivel económico y cultural, como piensa Martínez de la Hidalga cuando afirma que la ingenuidad del lector de bajo nivel cultural y consumidor de este tipo de novelas es «indiscutible» (2000: 24). Se trata aquí de una élite social, de clase media-alta, perteneciente a la aristocracia o a la burguesía. En el caso de que fuesen mujeres las consumidoras del producto, estas habrían recibido algún tipo de instrucción, bien por una educación adquirida en la familia o en las aulas universitarias, y, fundamentalmente, en edad de contraer matrimonio con el hombre caballeroso-falangista. Hay que tener en cuenta, aparte de que el coste del libro podría ir de 5 a 12 pesetas –todo un lujo–, que muchas de estas narraciones aparecían por entregas en revistas falangistas, como *Y* o *Medina* de la Sección Femenina, por lo que debían ser suscriptoras. Para hacerse con la novela completa, en algunos casos, se podía tardar hasta tres meses. Igualmente, pese a que el tema central fuese el amor, en realidad, más que hacia un hombre-compañero, lo es hacia el movimiento falangista, pues es a través de la implicación en él por la que se llega al idilio amoroso y se crea una pareja necesaria para el renacer de la "Nueva España".

Mientras que en la novela popular de amor los enamorados deben superar una serie de obstáculos antes de poder disfrutar de una vida plena y satisfactoria, en las obras narrativas de estilo fascista los elementos que se interponen en la felicidad no son diferencias de clase social o la imposición autoritaria de un personaje concreto, por ejemplo, el padre de la joven o su familia, sino que el episodio de la Guerra Civil, provocado por los enemigos de la patria, los rojos-comunistas, obliga a los enamorados a implicarse de acuerdo con su papel y, por consiguiente, a estar separados: el hombre luchando en el frente y la mujer colaborando en tareas asistenciales. En este sentido, la base ideológica son los principios falangistas y cómo siguiéndolos fielmente se alcanza una manera de ser virtuosa, distinta a cualquier otra.

Como decimos, la contienda aparece como telón de fondo, a modo de evento en el que los personajes deben mostrar su supremacía frente al mundo. Lo esencial es exteriorizar el talante promovido en los discursos oficiales: la heroicidad,

la austeridad, la abnegación y el espíritu cristiano que debía regir las vidas: la alegría ante la adversidad y en el sacrificio. Los personajes del tipo de ficciones que nos ocupa se ajustan al escenario y adoptan los roles convenientes del contexto. Así, como ha señalado Pérez Bowie, la heroína de la novela de amor, que era normalmente una joven huérfana, cándida y temerosa, es ahora una muchacha de la Sección Femenina que desempeña las mismas funciones que estas jóvenes hacían durante la contienda: enfermeras, madrinas de guerra o espías. Por su parte, el héroe pasa a ser un joven implicado en la causa falangista, desde un estudiante propagandista hasta un capitán o un soldado con menor graduación (2002: 41–49). Si no se encuadra el argumento en un entorno bélico, el héroe y la heroína escenifican los esquemas de género tradicionales: seguridad, virilidad, aplomo, él; dulzura, candidez, inocencia, ella. Valores patrocinados por la Falange y que, en este particular, sí coinciden con la novela popular de amor. Con todo, las heroínas falangistas poseen carácter, no existe ingenuidad en la acción. En el supuesto de que ambos protagonistas sufran encarcelamiento, ella actuará de enlace entre el prisionero y sus compañeros de batallas, sus camaradas, a fin de que no se pierdan las consignas o lemas.

Si las obras están escritas por mujeres, los personajes femeninos desarrollan un papel más relevante y su elaboración no es más que la simbolización de un arquetipo, una alegoría de lo que debe ser la mujer en la sociedad, un hecho que también añade atractivo, ya que, las confeccionadas por la mano masculina, siempre enaltecía, como rasgo propio de la condescendencia entre varones, la heroicidad de los héroes, y no hacía falta hacer lo mismo con las heroínas, puesto que ellas sabían obrar en silencio, como lo habían hecho desde siempre. Pero, en las obras de autoras, se pretende conquistar un espacio propio desde el cual mostrar su heroísmo. Este modelo femenino necesita tener entidad propia, esto es, desmarcarse tanto de la mujer republicana como de la mojigata, inculta, enfermiza de la que hablaba la tradición y que había ido configurándose en tópico durante el siglo XIX con el "ángel del hogar". La mujer de la Falange representa la modernidad dentro de la tradición: moderna en apariencia y actitudes, pero moderada de espíritu y principios. Para reflejar esta especie de supremacía femenina y mostrarla de forma didáctica para las lectoras, solían situarse dos personajes femeninos antagónicos: la protagonista y su rival. Esta particularidad, que igualmente se aprecia en las novelas de amor, posee la función de hacer destacar las cualidades virtuosas de la protagonista, la que verdaderamente transmite el contenido ideológico, bien sea para formar una familia cristiana, o bien para demostrar la valía de la mujer en el movimiento falangista. Por una parte, las protagonistas se muestran puras de alma, hacendosas, valerosas. Además, muchas son rubias, como símbolo de aristocracia

espiritual. Por otra parte, las rivales exteriorizan arrogancia, frivolidad, saben desenvolverse en la vida, pues son astutas y conocedoras de secretos y chismes de la sociedad. En lo externo, la mayoría son morenas y de rasgos duros y agresivos, coquetas y con gran éxito entre el público masculino, que siempre será heterosexual.

En la confrontación ideológica, la heroína es un espejo en el que se condensan las características de los discursos falangistas, mientras que la rival representará los principios republicanos. De manera que será ridiculizada y caricaturizada por medio de una terminología seleccionada para reflejar lo pernicioso que su conducta representa para la feminidad de la mujer. Puede darse también la particularidad de que no existan conflictos entre ambos tipos femeninos, sino que únicamente se presente a la mujer de espíritu abnegado y sacrificado, que vive sin ninguna motivación a causa de unas experiencias trágicas vividas en su niñez o adolescencia. De ser así, el encuentro con la Falange es representado como el santuario donde se halla la confortación necesaria para recuperar la vitalidad. Igualmente, esta heroína, que ya actúa como falangista, posee la cualidad de hacer redimir determinadas trayectorias díscolas para lograr, en la rival o en un hombre, una transformación espiritual que servirá para anclar sus modos de vida en la tradición. Si es en un hombre, a partir de ese cambio de mentalidad y de vida, se profundizará la amistad o se formalizará el noviazgo.

La descripción física de la protagonista, asimismo, es diferente de su homóloga de las novelas de amor convencionales. Si en esta predomina la minuciosidad con la que se relata el extraordinario encanto de la heroína, en las novelas de corte fascista no es esto lo que prima. En las tradicionales obras románticas el componente físico de la mujer juega un papel erótico para el hombre, puesto que es considerada un objeto suyo, y lo que ve en su exterior es una proyección de sus propios deseos, de sus morbos sexuales. En las que estudiamos se exaltan las cualidades internas de las protagonistas. No son meros maniquíes, sino jóvenes llenas de acción que no dudan en transformar su apariencia hermosa bajo un disfraz masculino, a fin de que la misión que tienen encomendada sea considerada igual de importante que la de sus camaradas masculinos. Díez Borque ha apreciado en las heroínas de las novelas amorosas el cumplimiento de las cualidades de lo que se considera "El Eterno Femenino": sentimentalidad frente a inteligencia; pasividad, dependencia e inestabilidad afectiva (1972: 171). En las protagonistas de las novelas politizadas ocurre justamente lo contrario: inteligencia y compromiso sobre sentimiento, actividad, independencia (no referida hacia la Falange sino hacia el hombre) y estables emocionalmente.

En lo que refiere a la técnica, se observa una mayor conexión con las novelas de amor convencionales. En primer lugar, la voz narrativa es la tercera persona

omnisciente, que ofrece continuas aclaraciones al público lector para evitar que pierda el hilo de la lectura y el mensaje ideológico que se transmite. Es frecuente también que la voz narrativa formule preguntas que se contestan a lo largo del argumento, sobre parcelas de la vida de los personajes. Los finales de cada capítulo tienen una fuerte carga expresiva con la idea de incitar a continuar con la lectura, influencia directa del folletín. La figura del narrador suele deleitarse en un paisaje o en un hecho concreto demostrando sus habilidades artísticas con pasajes puramente poéticos. El estilo es ampuloso, elevado, cargado de descripciones y tendente a la amplificación. Abundan las exclamaciones, los ritmos bimembres y trimembres, y los adjetivos calificativos.

Menos habitual en las novelas románticas ideologizadas es el uso arcaizante del pronombre reflexivo o de complemento indirecto de tercera persona detrás del imperfecto narrativo, creando una única palabra con él. Del mismo modo, las novelas poseen algunos rasgos estilísticos propios, los cuales se corresponden con los de la retórica falangista en general. Como ha mencionado Mónica y Pablo Carbajosa (2003: 113-120), en la literatura falangista masculina –pero es apreciable también en la femenina[1]– destaca el recurso de la antítesis, el cual, por otro lado, está presente en los discursos políticos como un rasgo esencial, en el caso de la literatura también se utilizaría para ensalzar la ideología falangista frente a la republicana, extensible a los partidos derechistas o izquierdistas; también se contraponen los valores espirituales de España frente a Rusia, cuna del marxismo y, por tanto, causante de los males que sufre la patria y motivo por el cual ha estallado la guerra con el fin de restituir estos valores. Uno de estos valores de España es la vinculación histórica con la religión católica, que se presenta como la inspiración que incentiva a los personajes a desprenderse de todo lo material, incluida su propia vida, en la lucha por unos ideales eternos, una misión que España tiene con la humanidad, representada en el Imperio que redimió a tantas naciones por una misma empresa común. Frente a ellos se encuentran unos personajes que no poseen dicha fe y son abocados

1 Resulta llamativo que las producciones escritas por mujeres no hayan sido estudiadas con la misma profundidad que las de los hombres. No se aproximan a ellas ni Mainer (2008 y 2013) ni Puértolas (2008), considerados dos de los críticos imprescindibles de la literatura falangista. Ausentes están también del importante manual de literatura de Martínez Cachero (1979). Bertrand de Muñoz (1994), entre otras voces críticas, sí las toma en cuenta para su recopilatorio de obras sobre la Guerra Civil, así como Pérez Bowie (2002). Sobre este tema, véanse también dos trabajos nuestros publicados en 2013 y 2021, citados en las referencias bibliográficas.

ineludiblemente al fracaso. Siguiendo a Pablo y Mónica Carbajosa, la antítesis se hace patente igualmente en el campo semántico, señalando el lado positivo del negativo; lo positivo será la Falange y sus principios: patriota frente antipatriota; unidad frente a desunión; espiritual frente a material; alegría frente a tristeza; satisfacción frente a insatisfacción. Junto a este recurso, quizá el elemento más importante se encuentra a nivel del léxico mediante una terminología propia de la doctrina falangista y que, igualmente, se constatan en las novelas, lo que evidencia su función propagandística: *heroico, perseverante, imperio, esfuerzo, dignidad, entrega, servicio, abnegación, sacrificio, alegría, deber, misión, salud física, deporte, patria, camaradas, servicio, virilidad, feminidad*, etc. Así como otros términos vinculados directamente a la milicia: *frente, filas, legión, trincheras, checas, enemigo, línea de fuego, batalla, instrucción, fusil*. Se trata, en definitiva, de aportar recursos que, a nivel global, generen una ilusión de realidad al producto, puesto que se tiene en cuenta a la hora de la creación, no solo el ambiente y el escenario escogidos, sino los personajes y el lenguaje empleado por estos.

3. Conclusiones

El movimiento de Falange Española aspiraba a movilizar las masas y, en este sentido, la literatura jugó un importante papel para la consecución de este fin. La idea que subyace en las obras es la de difundir propaganda por un vehículo mucho más atractivo para el receptor que, por ejemplo, a través de un mitin o de un discurso o artículo leído. La novela en cuestión genera un todo, pues los elementos se alinean para crear ideología y sensación de veracidad de lo que se relata, como si se quisiese hacer ver que los personajes pudieran representar a muchos de los jóvenes combatientes y mujeres enfermeras o ayudantes de la localidad, del círculo de amigos o de la familia del público lector, puesto que, de seguro, habría quien se sintiese identificado/a con las hazañas relatadas. Por tanto, la literatura se olvida de complejidades formales que frustre la verdadera intención: presentar de forma clara, aunque subjetiva, la realidad bélica en el campo de batalla y la manera de ser de los falangistas en el plano ideológico. Por otro lado, el recurso de la literatura para difundir ideología, y, en concreto, en este tipo de narrativa, con una estructura bien delimitada y conocida, constituye un hábil recurso de persuasión, debido a que, independientemente del argumento, el final siempre sería feliz, por causa intrínseca del género. Es decir, si los protagonistas de las novelas son apóstoles de la fe de los principios falangistas, al estar insertados en un discurso amoroso, el mensaje subliminal que se transmite es que, pese a las adversidades que se pudieran encontrar en

el camino, la meta será confortable, enriquecedora y necesaria para vivir en plenitud.

Como se ha señalado, en las obras en las que aparece la Guerra Civil, este conflicto suelda la tradición con el tiempo contemporáneo en el que sucede. Para los integrantes del bando nacional, la guerra es un combate de liberación de España. Y, en lo que a los españoles y españolas de a pie se refiere, es un tiempo de penitencia por el cual la espiritualidad tiene que ser interiorizada nuevamente para vivirla en el día a día. No debe obviarse que la Iglesia Católica apoyó la sublevación militar con este sentido. Especialmente, había que reconducir el sentido de la mujer en la sociedad, ya que, durante el periodo republicano, se había implantado un marco legislativo y un estado de opinión favorables a la hora de conceder derechos y que esta tuviese mayor representatividad social. Una labor que la Falange y, sobre todo, la Sección Femenina trataban de contrarrestar, defendiendo un orden social conservador. El hombre era el ser activo y constructor; la mujer, la parte pasiva y reproductora. De manera que la contienda redime a la mujer y la reinserta de nuevo en el hogar. Se consigue, pues, la vuelta a la España tradicional, espiritual, guerrera y portadora de una raza capaz de transformar el mundo. Cuando se recrea el tiempo anterior a la guerra, se hace para recalcar que, desde antes, ya estaba gestándose una generación que pretendía limpiar España de las impurezas políticas y sociales, inclusive de determinadas actuaciones que resultaban inmorales para ambos sexos. Si el argumento se desarrolla en un tiempo posterior, la finalidad es dar a conocer el funcionamiento de esa "Nueva España", que debía mostrarse siempre vigilante frente el enemigo para evitar que despierte y vuelva a hacerse presente en la vida de la nación.

Esta tipología de novelas románticas fascistas constituye una cala dentro de la narrativa amatoria, en la que habría que señalar también las que son de temática bélica como subtema. Estas obras poseen un alto valor sociológico que, con la perspectiva del tiempo y con ayuda de unas lentes desideologizadas, merecen ser estudiadas y revisadas para comprender mejor esta etapa de la historia de España.

Finalmente, aparte de llamar la atención sobre este tipo de obras, se ha querido presentar un primer acercamiento –exponiendo algunas de las características generales– de un proyecto más amplio, el cual tendría como labor central la elaboración de un corpus de novelas románticas de estilo politizado para analizarlas de acuerdo con las técnicas del discurso político-ideológico ofrecidas por Van Dijk, entre otros autores, y así constatar cómo estas obras no fueron simples productos artísticos o literatura de entretenimiento, sino que

tuvieron un peso importante como herramienta de propaganda al servicio del poder al igual que los discursos tradicionales.

Referencias

Bertrand de Muñoz, M. (1994). *La novela europea y americana y la guerra civil española*. Madrid: Ediciones Júcar.

Carbajosa, M. y Carbajosa, P. (2003). *La corte literaria de José Antonio Primo de Rivera. La primera generación cultural de la Falange*. Barcelona: Crítica.

Chueca, R. y Montero, J. R. (1999). Fascistas y católicos, el pastiche ideológico del primer franquismo. *Revista de Occidente*, 223, 7–24.

Díez Borque, J. M.ª (1972). *Literatura y cultura de masas: estudio de la novela subliteraria*. Madrid: Al-Borak.

Eco, U. (1968). *Apocalípticos e integrados en la cultura de masas*. Barcelona: Lumen.

Gallego Méndez, M.ª T. (1983). *Mujer, falange y franquismo*. Madrid: Taurus.

González Lejárraga, A. (2011). *La novela rosa*. Madrid: CSIC.

Mainer, J-C. (2008). *La corona hecha trizas (1930-1960): una literatura en crisis*. Barcelona: Crítica.

Mainer, J-C. (2013). *Falange y Literatura*. Barcelona: RBA.

Martínez Cachero, J. M.ª (1979). *Historia de la novela española entre 1936 y 1975*. Madrid: Castalia.

Martínez de la Hidalga, F. (2000). La novela popular en España. En F. Martínez de la Hidalga (Coord.), *La novela popular en España* (pp. 15–52). Madrid: Ediciones Robel.

Moradiellos, E. (2000). *La España de Franco (1939-1975). Política y Sociedad*. Madrid: Síntesis.

Payne, S. G. (1997). *Franco y José Antonio: El extraño caso del fascismo español*. Barcelona: Editorial Planeta.

Pérez Bowie, J. A. (2002). Literatura y propaganda durante la guerra civil española. En VV. AA., *Propaganda en guerra* (pp. 41–49). Salamanca: Consorcio Salamanca.

Richmond, K. (2004). *Las mujeres en el fascismo español. La Sección Femenina de la Falange*. Madrid: Alianza.

Rodríguez Puértolas, J. (2008). *Historia de la literatura fascista española* (2. vols.). Madrid: Akal.

Sánchez López, R. (1990). *Mujer española, una sombra de destino universal: Trayectoria histórica de la Sección Femenina de Falange*. Murcia: Universidad de Murcia.

Soler Gallo, M. (2013). La novela romántica falangista femenina de los años cuarenta. En E. Parra Membrives (Ed.), *Trivialidades literarias: Reflexiones en torno a la literatura de entretenimiento* (pp. 487–511). Madrid: Visor.

Soler Gallo, M. (2021). La insolencia y la heroicidad de las 'señoritas' de la Sección Femenina de Falange en la ficción sentimental: Mercedes Ballesteros, Josefina de la Torre, Carmen de Icaza y Mercedes Formica. En T. Fernández Ulloa y M. Soler Gallo (Eds.), *Las insolentes: desafío e insumisión femenina en las letras y el arte hispanos* (pp. 179–204). Berlín: Peter Lang.

Van Dijk, T. A. (2009). *Discurso y poder*. Barcelona: Gedisa.

Martín Sorbille

El juego de Arcibel: la negatividad en un nuevo discurso contra hegemónico

1. Introducción y tesis

El filme *El juego de Arcibel* (2003), dirigido por Alberto Lecchi, trata sobre la situación sociopolítica de un ficticio país latinoamericano llamado Miranda, gobernado por el dictador militar Abalorio. El tiempo diegético del filme cubre el período entre la década de los 60 y fines del siglo XX. En este lapso hay referencias a eventos históricos importantes con el propósito no solo de marcar la temporalidad sino, principalmente, de mostrar cómo la ideología política del mundo viró paulatinamente hacia el neoliberalismo económico y cultural. Entre los eventos representados se encuentran la muerte del Che Guevara, la caída del muro de Berlín y la Guerra del Golfo de 1991. Estos hechos muestran la cronología de cómo el pensamiento de la izquierda tradicional fue perdiendo terreno hasta básicamente desaparecer. Sin embargo, *El juego de Arcibel* (en adelante *EjdA*) no termina de modo apocalíptico, sino que, al revés, escenifica una revolución triunfante contra el gobierno del general Abalorio. A diferencia de los previos intentos revolucionarios que fracasaron, este está fundamentado por una nueva lógica de combate, la cual tiene su raíz en un juego de mesa inventado por Arcibel Alegría (actuado por Darío Grandinetti).

El objetivo de este ensayo es analizar cómo la antigua lógica revolucionaria, representada por el ajedrez, 'no' sirve para provocar un cambio triunfalista. 'No' porque no se lo juega bien, sino porque su lógica no refleja cómo opera la mente humana. En el ajedrez los movimientos posibles, según sus reglas, son calculables y, por tanto, posibles de anticipar. Por eso una computadora como *Deep Blue* pudo vencer al entonces campeón del mundo de ajedrez Garry Kasparov en 1997. En cambio, la lógica de lo inconsciente no funciona como un programa de computación porque su núcleo consta de un 'no-lenguaje' que permite que las contingencias de la realidad tengan efectos impredecibles, no programados.

Un buen ejemplo de ello es el fenómeno de 'amor a primera vista'. Uno puede estar muy feliz con su pareja y plenamente satisfecho con la vida que está armando con dicha persona pero, inexplicablemente, se enamora instantáneamente de un nuevo individuo y, ahora, está dispuesto a cambiar toda su vida y separarse de su pareja solo porque quedó flechado por el/la desconocido/a. Lo

importante aquí es que, más allá de si el flechado prosigue con esta decisión 'supuestamente' irracional, el efecto producido por el desconocido nunca fue anticipado y, una vez ocurrido, el flechado no puede dejar de pensar en la persona desconocida. Su voluntad *qua* consciencia es impotente ante la fuerza del deseo inconsciente.

Más importante, aquello que produjo el cambio radical en la realidad del flechado tiene dos características que no forman parte de la lógica de la cibernética o del ajedrez. Primero, el núcleo de lo inconsciente es insabido porque 'no' es lenguaje. Y dado que es un significante puro y por ende no forma parte de la circulación de significantes simbólicos que hacen al lenguaje, es entonces inaccesible desde la consciencia. Cuando se manifiesta en la consciencia lo hace ya transfigurado (en estado de positividad), nunca en su estado original (en estado de negatividad).[1] Segundo, lo inconsciente fue activado por una contingencia de la realidad empírica o imaginaria. El amor a primera vista es una contingencia en el sentido de que, si el desconocido no hubiese estado allí o hubiera sido visto desde otro ángulo por el flechado, el amor a primera vista no habría ocurrido.

El amor a primera vista es una contingencia porque algo del núcleo de lo inconsciente del flechado reconoce 'como suyo' algo en el desconocido. Este algo de lo inconsciente que emerge a través del desconocido es, desde ya, también desconocido para la consciencia del flechado. Por eso la consciencia es sacudida, traumatizada. El algo en cuestión es también un no-lenguaje que Jacques Lacan denomina lo Real (*le Réel*). En suma, el amor a primera vista ejemplifica que un programa de computación o el ajedrez nunca pueden incorporar estas verdaderas contingencias. Son verdaderas porque aquellas que son programadas en un sistema de algoritmos son solo programaciones y así, por definición, no contienen la condición de incalculabilidad que únicamente puede ocurrir si la contingencia es 'no-lenguaje'. Y como cualquier programación es lenguaje, entonces el programa nunca ha de contener contingencias.

Sobre los pilares del psicoanálisis freudiano-lacaniano, a continuación se analizará como *EjdA* representa la posibilidad de un cambio social --inclusive en tiempos en los que los medios de información corporativos parecen haber cooptado el consenso ideológico de la gran mayoría de la población-- si se

1 La fotografía no-digital capta esta lógica. Al iluminarse el negativo (el celuloide), su anverso positivo se plasma sobre el papel fotográfico: la imagen es la negatividad transfigurada. El negativo no puede ser aprehendido como negativo porque solo existe como transfiguración. El negativo está invisiblemente inscripto como negativo en la positividad de la fotografía.

cambia de juego, es decir, si el nuevo juego contiene el elemento contingente que activaría lo no-lenguaje de lo inconsciente y, así, la posibilidad de la revolución.[2] La lógica de esta hipótesis radica en que, dado que lo inconsciente no puede ser colonizado por el lenguaje, entonces siempre existe la posibilidad de que una contingencia desmantele el sistema socioeconómico neoliberal aparentemente indestructible.

Es más, *EjdA* propone que la contingencia puede ser aprovechada para avanzar la revolución con una intervención creativa. Sin embargo, la intervención no debe ocurrir en el nivel de la positividad del lenguaje, sino en la negatividad que lo sustenta. Si fuese lo primero, entonces podría ser programada y así no sería una contingencia verdadera. En cambio, si el blanco de la intervención es lo inconsciente como sucede en una sesión psicoanalítica, entonces sí sería una contingencia cuyo resultado podría alterar de modo real la configuración sociopolítica que sostiene a la ideología dominante. Esto dicho, al siguiente análisis también habrá de incorporarse los elementos indispensables del argumento y de la teoría del sujeto lacaniano de manera que la interpretación esté fundamentada por una lógica materialista no-metafísica.

2. Aspectos significativos del argumento

Arcibel Alegría es un periodista que escribe comentarios sobre ajedrez para el diario *El mundo*. Por un error de la redacción del periódico, el contenido de la nota sobre una partida de ajedrez se traspapeló con el título político de otra nota y lo que apareció impreso en el diario fue interpretado por la dictadura militar como un mensaje subversivo. El lenguaje ajedrecista de tomar al "rey negro" fue leído como un llamado a levantarse en armas contra el ejército militar y así tomar al general Abalorio. En consecuencia, Arcibel es encarcelado sin juicio ni sentencia. Lo envían a una penitenciaría que está colmada de presos políticos izquierdistas de todas las estirpes posibles. Durante su confinamiento se van sucediendo los eventos históricos mencionados. La caída del muro de Berlín no solo anuncia el fin del bloque soviético, sino que este cambio provoca una metamorfosis en la lógica de la cultura que acompaña al capitalismo. Dado que el capitalismo ya no tiene enemigo, entonces no es necesario que haya

[2] El lingüista y politólogo Noam Chosmky fue pionero en evidenciar cómo los medios de información corporativos construyen y direccionan consensos populares en países democráticos para que estos consensos terminen favoreciendo los intereses económicos de las empresas multinacionales. Véase, por ejemplo, el documental *Manufacturing Consent: Noam Chomsky and the Media*. (Achmar y Wintonick: 1992).

dictaduras militares para reprimir e imponer a la fuerza la ideología liberal. Por eso por primera vez Miranda llama a elecciones democráticas. Como es lógico, Abelorio es candidato y gana en los comicios con el setenta y cinco por ciento. Antes se usaba el poder de la pólvora, ahora se consiguen mejores objetivos con el poder de los medios de comunicación corporativos y con el poder judicial que es funcional a dicha estrategia. Por eso de un día para el otro en todos los rincones del penal aparecen instalados televisores con circuito de cable que traen las noticias directamente desde sus fuentes corporativas extranjeras (CNN, etc.). Además, conteste a esta nueva lógica cultural, los presos políticos son liberados porque, según explica un burócrata del gobierno, ellos pueden participar de la nueva organización de Miranda. En cualquier caso, si bien ya no hay presos políticos, el presidio es llenado con presos comunes.

Arcibel, de nuevo por un error inexplicable, no es amnistiado porque no figura en las listas. La única diferencia en su vida es que ahora comparte su celda con un preso común analfabeto llamado Pablo (actuado por Diego Torres). Después de un tiempo, Arcibel le explica a Pablo cómo el ajedrez enseña la lógica de ganar una guerra; y para que Pablo lo entienda, Arcibel inventa un juego de mesa basado en la misma lógica del ajedrez. Mientras que en el ajedrez se gana cuando se toma al rey, en el juego de Arcibel ello ocurre cuando se ocupa la capital de Miranda llamada Ciudad Miranda. Pablo eventualmente aprende a leer y a escribir gracias a Arcibel y, posiblemente debido a que ya no es analfabeto, advierte las falencias del juego de Arcibel en el sentido que no es posible ganar si uno de los jugadores se ha hecho con el poder. Pablo propone incorporar reglas nuevas y Arcibel las acepta porque entiende que son muy buenas.

Eventualmente, Pablo se escapa de la cárcel y afuera lidera un movimiento revolucionario cuya estrategia de combate se basa en las nuevas reglas del juego de Arcibel. El gobierno se preocupa y entonces envía a un oficial a la cárcel para que le obligue a Arcibel a enseñarle a jugar. Arcibel tiene que aceptar porque el oficial lo amenaza con castigar a su hija. Pero dado que las nuevas reglas del juego giran en torno a jugadas contingentes y secretas, lo aprendido poco le sirvió al gobierno para frenar el avance de Pablo. Finalmente, la revolución triunfa, aunque a costa de la vida de Pablo.

El desenlace es algo ambiguo porque el pueblo sublevado se confunde y asume que uno de los carcelarios es Arcibel; la multitud homenajea al carcelario Areta (actuado por Vladimir Cruz) pensando que es Arcibel. La duda es, por supuesto, si una vez más el pueblo falla y elige a un representante equivocado que habrá de traicionarlo o si simplemente el error será corregido.

3. *El juego de Arcibel*, lo inconsciente y el contra discurso

Como se anticipó, el mensaje del filme sería que para cambiar la situación sociopolítica deben utilizarse nuevas estrategias no contempladas por el poder político-económico. La novedad yace en que estas estrategias se condicen con la estructura de lo inconsciente freudiano-lacaniano, o sea, con la 'pre ontología' de lo inconsciente.[3] Lo inconsciente no está cerrado y oculto sino que se constituye solo cuando irrumpe en la relación entre el nuevo significante en la realidad (lenguaje, imagen, etc.) y toda la vida psíquica del sujeto pivoteada por su núcleo no-lenguaje. Lo inconsciente es la mera posibilidad de que advenga como 'transfigurándose' cuando es causado por un significante que no existía previo a que surja como al azar. En tal sentido, las nuevas estrategias del juego de Arcibel no están previamente contempladas de modo empírico; estas emergen como reestructurándose. Puesto en términos semejantes, las estrategias son inasibles porque las subjetividades las construyen en el mismo instante en que participan del juego. Y como las subjetividades son incolonizables por la cultura, entonces, por extensión, las estrategias también serán impredecibles. Para captar este concepto que hace al eje del ensayo, hay que contrastar mínimamente la teoría del sujeto de Lacan con la conceptualización del ser humano según deconstruccionistas como Michel Foucault y Judith Butler.

Para los últimos, el ser humano es una 'realización' de la positividad del lenguaje; una 'construcción social'. Y como la cultura desde siempre ha sido influida principalmente por la ideología del poder de turno (religiosa, económica, etc.), entonces, por definición, el ser humano es un reflejo de dicha ideología. A simple vista parecería ser así. Uno solo tiene que comparar las culturas de diferentes geografías y épocas para constatar las marcadas diferencias en aspectos que supuestamente eran naturales e inmodificables. El ejemplo más significativo es la sexualidad. La explosión de 'identidades sexuales' que han surgido en los últimos tiempos estaría demostrando las tesis deconstruccionistas de, entre varios, Foucault en *Surveiller et punir. Naissance de la prison* (1975) y *L'histoire de la sexualité* 1–4 (1976, 1984, 2018) y de Butler en *Gender Trouble: Feminism and the Subversion of Identity* (1990). Dos cuestiones deben ser refutadas inmediatamente por el psicoanálisis.

En primer lugar, copular 'no' equivale en absoluto a la 'posición' sexual de la mujer y del hombre. Para Lacan, uno es hombre o mujer en términos de su relación con el deseo del Otro (la negatividad en/del lenguaje; la pulsión)

3 Lacan (1994: 29).

constituida por y con la 'castración simbólica' (la introyección de la negatividad del lenguaje), sin importar su biología o con cual tipo de cuerpo copule. Copular con quien sea 'no' cambia lo más íntimo de un sujeto. Lo único que puede cambiar es la 'manifestación' de su subjetividad inconsciente y 'no' dicha subjetividad. En segundo lugar, y como explica magistralmente Joan Copjec en *Read my Desire: Lacan Against the Historicists* (1994), la misma lógica deconstruccionista, que estaría demostrando la fluidez siempre en progreso de la identidad sexual del ser humano, contiene una presuposición interna que la convierte en una tesis metafísica. Lo que no se explica en la cadena de dicha lógica, y por tanto termina anulando esta lógica, es la ontología de cómo se llega a la conclusión de que la identidad sexual es lenguaje.

Butler iguala al sexo con el valor (de la positividad) del significante que siempre es inestable (infinito) porque su valor deviene de su diferencia con el resto infinito de significantes. Si hay una dependencia respecto del caudal infinito, entonces, por definición, el valor del significante también será infinito, incompleto, siempre en proceso de alcanzar un valor. La constante resignificación que ocurre en el lenguaje implica y justificaría el principio de que también el sexo está siempre en proceso de resignificación.

Para Copjec, que sigue aquí a Lacan y a Immanuel Kant, el error de Butler parte de que se iguala al sexo (que Butler, Foucault y otros deconstruccionistas equivalen a identidad sexual) con el predicado (la positividad del significante). Copjec sostiene que el sexo 'no' es la indeterminabilidad del significante, sino la incompletud del lenguaje 'en sí', la negatividad producida por la misma relación diferencial entre las positividades de los significantes. Es el límite interno en la relación entre significantes que permite que haya relación infinita en primer lugar. Por tanto, el sexo es lo 'no-lenguaje' que, precisamente por 'no' ser lenguaje, no es significable. Y la diferencia entre el sexo masculino y el sexo femenino radica en que son distintas incompletudes del lenguaje y sin relación entre las dos (por eso una de las tesis lacanianas es que "no ha relación sexual")[4]. Según Copjec:

4 Que no haya relación sexual 'no' significa, obviamente, que no haya copulación. Significa, en cambio, que no ha de haber dos medias naranjas que se complementen y formen un entero. Si todo sujeto se constituye como sujeto porque la castración simbólica lo incompleta, entonces, por definición, ningún sujeto puede darle la completud al otro. La fantasmatización de cada sujeto respecto del otro sí puede crear la 'ilusión' de una complementación mutua. Véase Lacan (1998).

> Sex is, then, the impossibility of completing meaning, not (as Butler's historicist/ deconstructionist argument would have it) a meaning that is incomplete, unstable. Or, the point is that sex is the structural incompleteness of language, not that sex is itself incomplete. The Butler argument converts the progressive rule for *determining meaning* (the rule that requires us to define meaning retroactively) into a *determined* meaning. (206-207)

En definitiva, Butler no explica el límite interno del lenguaje que posibilita que haya discurso. Si, como afirma Butler, la identidad sexual es la realización del significante y si el significante existe debido a la imposibilidad del lenguaje (de nunca poder decirse todo), entonces, concluye Copjec, la identidad sexual termina siendo también una imposibilidad. En palabras de Copjec: "Sex is that which cannot be spoken by speech; it is not any of the multitude of meanings that try to make up for this impossibility. In eliminating this radical impasse of discourse, *Gender Trouble*, for all its talk about sex, eliminates sex itself" (211).

Si ahora se conecta esto último con lo ya dicho sobre *EjdA*, entonces puede proponerse que el límite que resiste significación (la pulsión; alemán: *trieb*; inglés: *drive*) es precisamente la subjetividad incolonizable por la cultura, que se manifiesta en relación a la contingencia, y que en *EjdA* emerge en momentos puntuales. El más obvio es que, literalmente, la misma circulación de palabras produjo algo que no fue planificado; a saber, el título equivocado en el periódico que culminó con el arresto de Arcibel. La contingencia se completa con el hecho de que el presidente sobre reaccionó ante unas palabras en un mero pedazo de papel y que claramente no referían a él sino a la partida de ajedrez. La contingencia se materializa como 'efecto' en el interpelado solo si toca su fantasma inconsciente; es decir, si, como en el amor a primera vista, lo inconsciente (re)conoce algo en la contingencia que es suyo. Entonces, de no haber sido por dicha contingencia, Arcibel no habría ido preso, no habría conocido a Pablo y no habría habido revolución.

Pero tampoco habría habido revolución si el fantasma inconsciente de Pablo no hubiera sido activado por el juego de Arcibel. Hay que considerar que Pablo era un ladrón común sin ideología política. Es solo en la cárcel que aparece en él algo que, en retrospectiva, estaba en estado pre ontológico. El juego de Arcibel despierta un saber 'inconsciente' que la misma consciencia de Pablo desconocía. Este saber inconsciente es goce inconsciente. El deseo de Pablo para jugar el juego con armas de fuego de verdad, le provee a él un goce tan fuerte que ni el riesgo a perder su vida es un obstáculo.

EjdA refleja las propuestas de las recientes filosofías de emancipación ancladas en la lógica de la relación entre el núcleo no-lenguaje de lo inconsciente y la contingencia en la realidad. Por ejemplo, Slavoj Žižek (2004) y Fabio Vighi

(2010) teorizan que para que se produzca el verdadero cambio no-capitalista, la relación entre estos dos aspectos tiene que ser seguida de una nueva configuración que ya tuvo que haber sido por lo menos esquematizada. Respecto de Žižek, que se basa en la teoría lacaniana de 'atravesar el fantasma', lo que posibilita la reconfiguración del fantasma colectivo no puede limitarse a que el evento contingente precipite el cambio.[5] Esto equivaldría a dejarlo todo a una mera cuestión de azar o, mucho peor, a que las mismas fuerzas del poder económico hegemónico aprovechen el evento para imponer una agenda política peor que la anterior. En cambio, la expectativa es distinta si se intenta forzar el evento porque en este mismo intento también puede generarse el saber inconsciente que, previo al evento, todavía no existía como saber inconsciente. La misma circulación de los significantes que conforman el saber consciente que intenta producir la ruptura en el orden social, está también generando un excedente, que es el saber inconsciente apuntalado por el núcleo no-lenguaje, y que, al yuxtaponerse con la irrupción del evento, conduce al atravesamiento del fantasma y la configuración de uno nuevo.

Dicha lógica es ejemplificada con el mito de Edipo analizado por Alenka Zupančič en su *The Ethics of the Real* (2000). Zupančič cita a Lacan: "It is by means of knowledge as means of enjoyment that work gets done, the work that has a meaning, an obscure meaning. This obscure meaning is that of truth" (201). Entonces ¿cuál es la relación entre el saber que no se conoce asimismo y la verdad? Para Lacan la respuesta yace en la confrontación que tiene Edipo con el La Esfinge en el sentido de que la respuesta de Edipo al acertijo es una enunciación a modo de apuesta que 'no' está sustentada por el saber consciente articulado por el lenguaje. Zupančič explica que la apuesta es un semi-dicho o mitad-dicha (*mi-dire*) que se convierte en verdad solo cuando el sujeto es rehén de estas palabras. Zupančič señala lo siguiente: "The moment the subject gives his answer to the riddle, the words of his response are neither true nor false, they are an anticipation of the truth which becomes truth only in the consequences of these words" (203). Esto significa que la apuesta es un acto de creación que forma parte de la totalidad del saber, en vista que intenta sacudir el saber que no se conoce así mismo (saber inconsciente) para que 'reconfigure' el saber que sí se conoce así mismo (saber consciente). Zupančič agrega que la estructura del "*act*" de Edipo es la estructura de todos los descubrimientos. El

5 Atravesar el fantasma implica golpear el núcleo del fantasma inconsciente para que así la cara Real del significante se convierta en significante simbólico y de este modo el síntoma que hace sufrir al analizando se disuelva.

efecto de golpe producido por la verdad es la reestructuración del campo del saber que se conoce así mismo y reemplazarlo con otro saber (204).

Esta misma secuencia es lo que acontece con Pablo. El aprender el juego de Arcibel que, de nuevo, es calculable como el ajedrez, despierta en Pablo un saber inconsciente que no conoce y que es envainado por el saber consciente que son las nuevas reglas que incorpora al juego. Las nuevas reglas articuladas como lenguaje contienen el saber inconsciente; es decir, las nuevas reglas son lo semi-dicho porque ahora él es rehén de sus propias nuevas reglas con las cuales anticipa va a ganar. Y esta anticipación es, a su vez, aquello que lo propulsa a jugar y luego a hacer la revolución en la vida real. Puesto en términos psicoanalíticos, la lógica detrás del acto de Pablo es la lógica de la negatividad *qua* pulsión. Esta es la fuerza psíquica que obliga al sujeto a 'insistir en insistir'. Su "*aim*" es solo eso, insistir indefinidamente. Al no ser lenguaje, nada puede satisfacerla porque cualquier cosa es lenguaje, positividad. Es esta fuerza la que es activada por *EjdA*. El juego hizo que, a la vez, emerja la fuerza de la pulsión y que esta fuerza se adhiera a una contingencia material histórica, que es la revolución.

Referencias

Achmar P. y Wintonick P. (1992). *Manufacturing Consent: Noam Chomsky and the Media*. Zfilms.

Butler, J. (1990) *Gender Trouble: Feminism and the Subversion of Identity*. Nueva York: Routledge.

Copjec, J. (1994). *Read my Desire: Lacan Against the Historicists*. Cambridge: MIT Press.

Foucault, M. (1975). *Surveiller et punir. Naissance de la prison*. París: Editions Gallimard.

Foucault, M. (1976, 1984, 2018). *L'histoire de la sexualité* 1–4. París: Editions Gallimard.

Lacan, J. (1994). *The Four Fundamental Concepts of Psychoanalysis*. Londres: Penguin Books.

Lacan, J. (1998). *Encore. On Feminine Sexuality. The Limits of Love and Knowledge, 1972–1973*. Nueva York y Londres: W. W. Norton and Company.

Lecchi, A. (2003). *El juego de Arcibel*. Patagonik Film Group.

Vighi, F. (2010). *On Žižek's Dialectics*. Londres y Nueva York: Continuum.

Žižek, S. (2004). "From Purification to Substraction: Badiou and the Real". En Hallward, P. (Ed). *Think Again: Alain Badiou and the Future of Philosophy* (pp. 165-181). Londres y Nueva York: Continuum.

Zupančič, A. (2000). *The Ethics of the Real*. Londres: Verso.

Beatriz Soto Aranda

El prólogo de una traducción como discurso político: el papel de Mohammed Larbi Messari en la recepción del ensayo *Los moros que trajo Franco* (Madariaga, 2002) en el mundo árabe

1. Introducción

Un prólogo es un paratexto, esto es, un elemento que se sitúa al inicio de una obra, *a priori* subordinado a ella (Disanti, 2006), cuyo objetivo es guiar su lectura, en una dirección u otra, facilitar su comprensión y valorar su contenido en un determinado contexto cultural. Según Castilla (2018: 1), un prólogo cumple al menos con dos funciones básicas: a) tiene una función informativa a la vez que interpretativa respecto del texto principal, y b) ejecuta una función persuasiva o argumentativa, destinada a captar la atención del lector, es decir, a inducir su lectura. Vistas ambas funciones, intraculturalmente, resulta claro el carácter subjetivo del mismo, así como su potencial poder persuasivo sobre el lector.

De forma paralela, una traducción resulta condicionada por su paratraducción, pues tanto el prólogo como otro tipo de paratextos –véase títulos, índices, notas a pie de página– no solo introducen y presentan la traducción, sino que «la acompañan, rodean, envuelven y prolongan como tal en la lengua y cultura de llegada, posibilitando la existencia de la traducción en el mundo editorial ya sea en papel o en pantalla» (Menéndez González, 2015: 88). Ello sin olvidar que el lector se encuentra con estos antes que con la propia traducción, con el poder de condicionarla o condicionar una determinada lectura de esta y, desde esta perspectiva, cabe considerarlo un instrumento ideológico, pues como sostiene Eagleton (1997: 227) «representa los puntos en que el poder incide en ciertas expresiones y se inscribe tácitamente en ellas».

De forma complementaria, en el ámbito de los estudios de traducción, Lefevere (1997) define una traducción como un producto cultural del sistema receptor, una reescritura del texto original, señalando que una reescritura constituye el primer paso por el que las culturas construyen *imágenes* y *representaciones* de autores, textos y periodos de la historia, y que son ellas y no los originales el primer medio de consumo y aprecio de la literatura en los tiempos modernos.

Por su parte, Lefevre y Bassnett (1990: introducción) sostienen que «todas las reescrituras [traducciones, adaptaciones, crítica, historiografía, entre otros], cualquiera que sea su intención, reflejan una cierta ideología y una poética y como tal manipulan la literatura para que funcione en una sociedad dada, de un modo determinado»[1]. Por ello, resulta pertinente incluir al prólogo en la categoría de reescritura, aunque este se sitúe a medio camino entre un peritexto (todos los textos que están dentro de un texto) y un epitexto (todos los que están fuera de este) (Genette, 1989).

Esta concepción de los prólogos como discursos marcados ideológicamente resulta pertinente para analizar el prólogo de Magārība fī ḥidmati Frānkū, la traducción al árabe del ensayo *Los moros que trajo Franco* (Madariaga 2002), por cuanto en él se propone una determinada visión del tema que trata el texto original y una lectura concreta de la traducción, pero, además, porque el prologuista, el hispanista, político y diplomático Mohammed Larbi Messari, sirvió como aval de la traducción, como lo demuestra un hecho inusual, su inclusión de forma muy visible en la portada del libro, y su amplia difusión en medios de comunicación del mundo árabe.

2. La obra original y su traducción

Dentro del panorama historiográfico dedicado al Protectorado español en Marruecos, las publicaciones de la historiadora M.ª Rosa de Madariaga, recientemente fallecida, fueron un punto y aparte, en la medida en que se interesó por contar la historia de los otros, los colonizados, o al menos un relato de los hechos ajeno a la ortodoxia hispana, planteando asuntos tan peliagudos como el uso de pirita por el ejército español en el Rif.

Los moros que trajo Franco seguramente sea su obra más conocida, al tratar un tema sobre el que los estudios sobre la Guerra Civil habían pasado de puntillas hasta ese momento: la presencia de soldados marroquíes en el ejército comandado por el general Franco.

En particular, la obra se centra en analizar el uso político que tanto el bando nacional como los republicanos hicieron de las tropas marroquíes durante la Guerra Civil, así como en acciones previas, y cómo este contribuyó a reavivar y potenciar una imagen negativa del otro, en este caso *el moro*, en el imaginario

[1] La traducción de las citas en otros idiomas, incluidas las del prólogo en árabe, son responsabilidad de la autora.

colectivo español, imagen que se había ido configurando desde la mal llamada Reconquista.

Igualmente, trata de explicar las razones, fundamentalmente económicas, que llevaron a los marroquíes a sumarse al ejército franquista, y el uso del territorio del Protectorado por parte de Franco como laboratorio de prácticas militares que más tarde pondría en práctica en la Península.

Según afirma Larbi Messari en su prólogo, desde la perspectiva marroquí, el interés por los trabajos de Madariaga surge a raíz de la publicación de un artículo suyo en El País, el 17 de julio de 2002, titulado *El falso conflicto de la isla Perejil*, en el que defendía la titularidad marroquí de la isla. En concreto, la traducción al árabe de *Los moros que trajo Franco* se publicó en 2006, tan solo cuatro años después de la publicación de la obra original; un periodo de tiempo inusualmente corto para lo que suele ser habitual en este tipo de obras, y un dato que muestra el inusitado interés que el ensayo, y por ende las opiniones de M.ª Rosa de Madariaga, despertaron en determinados sectores académicos e intelectuales de Marruecos.

La traducción contó, además, con el aval de dos figuras relevantes del hispanismo marroquí con peso político propio: Kenza Ghali, profesora de la Universidad Mohamed V de Rabat y actual embajadora de Marruecos en Chile, encargada de la traducción; y Mohamed Larbi Messari, hispanista, periodista y exministro de comunicación marroquí fallecido en 2015, quien prologó la obra.

Desde la perspectiva marroquí, cabe mencionar que el ensayo original constituye una obra controvertida por cuanto en ella se referencian episodios históricos que atañen a su propia imagen y a su imagen frente al Otro. Tal es el caso de la actuación de los soldados marroquíes en el sofocamiento de la Revuelta de Asturias, sobre el que Larbi Messari afirma lo siguiente:

> Algunos de los pasajes presentaban escenas de una brutalidad tal que Kenza [la traductora] se disgustó por ello, tanto que pidió mi opinión mientras traducía; pasajes que recuerdan a la novela *Carta blanca*, en la que Lorenzo Silva relata la guerra del Rif, así como las batallas que tuvieron lugar en Badajoz durante la Guerra Civil (Larbi Messari, 2006: 8).

Esto se hace extensivo al hecho de que una parte de la población marroquí apoyara a los colonizadores o se enrolara en sus filas, a las diferencias entre los movimientos nacionalistas/independentistas en el Protectorado español y en el francés, lo que cuestiona la imagen de unidad política y, en cierta medida, el papel del Istiqlal como movimiento aglutinador de la lucha por la independencia. Junto a ello, las referencias al controvertido papel del líder yeblí, el jerife Muley Ahmed Al Raisuni y al general Mohammed ben Mizzian, miembro

del ejército de Franco que tras la independencia de Marruecos pasó al ejército marroquí, ministro de Defensa del Reino de Marruecos entre 1964 y 1966, año en que fue Embajador de Marruecos en España hasta 1975. Sin olvidar el papel otorgado a la población rifeña y a Abd El Krim, el líder de la revuelta rifeña contra la colonización del Rif, en el texto original.

3. El prólogo de Larbi Messari

Mohammed Larbi Messari fue una figura destacada del mundo político y diplomático, y del hispanismo marroquí. Nacido en Tetuán en 1936 y fallecido en Rabat, en 2015, fue miembro de la ejecutiva del partido Istiqlal de 1974 a 2008 – partido de ideología nacionalista aglutinador del movimiento de independencia entre 1946 y 1956–, y como tal fue ministro de comunicación entre 1998 y 2000. Considerado un experto en las relaciones hispano-marroquíes, ejerció de embajador de Marruecos en Brasil entre 1985 y 1991.

A la hora de analizar el prólogo, resulta necesario tener en cuenta la biografía de su autor, pues, como señala Thompson (1993), es difícil analizar un discurso sin haber realizado una reconstrucción histórica sobre la persona que lo emite, por cuanto las producciones discursivas son producidas y recibidas por individuos situados en circunstancias sociohistóricas específicas (Van Dijk, 2009).

3. 1. Contenido del prólogo

Larbi Messari construye su prólogo-discurso en torno a dos pilares discursivos: por un lado, ejerce su *autoritas*, avalando a la traductora y a la autora ante la audiencia marroquí. Por otro, subraya las ideas que, a su entender, constituyen una aproximación novedosa de M.ª Rosa de Madariaga a la historia del Protectorado español y a la Guerra Civil.

En primer lugar, avala la figura de la traductora, Kenza Ghali, actual embajadora de Marruecos en Chile, ante los lectores, agradeciéndole públicamente su decisión de traducir el libro:

> La profesora Kenza Ghali ha hecho bien en elegir este libro para trasmitirlo al público marroquí, porque es útil para conocer las percepciones y los sentimientos de nuestros vecinos del norte sobre este tema, por vergonzosa y repugnante que sea esta participación. Así, el peso de esta participación forzada no debe recaer sobre los marroquíes sino en quienes los arrojaron al infierno de esa guerra (6).

Como puede observarse en la cita, se alegra de la traducción, concibiéndola como un medio para dar a conocer la opinión del Otro sobre la propia cultura marroquí; opinión, todo hay que decirlo, que resultará *reinscrita* en la cultura

meta mediante el uso de la censura como técnica de traducción. Dicho esto, el prólogo coincide, en parte, con el propósito de la obra original: mostrar que la presencia de las tropas marroquíes en la contienda civil fue forzada.

Asimismo, resalta la capacidad de Kenza Ghali para afrontar esta tarea y reconoce su formación como hispanista, subrayando su doctorado sobre la inmigración marroquí femenina en España en la Universidad Autónoma de Madrid. Asimismo, resalta el esfuerzo de Ghali por «establecer un puente de comunicación entre los dos lados [del Estrecho] y haberse ocupado de traducir una obra que aumenta el conocimiento y el entendimiento entre los dos enemigos» (Larbi Messari, 2006: 8).

En segundo lugar, ejerce de *autoritas*, avalando la figura de la autora. En su opinión, su postura a favor de la tesis defendida por Marruecos en una disputa bilateral con España le otorgó cierta visibilidad social mediática en el contexto meta, siendo que hasta ese momento sus investigaciones eran conocidas tan solo en círculos especializados del hispanismo marroquí.

Junto a ello, cabe destacar que, aunque en el resumen de la biografía de la autora incluido en la obra se menciona su licenciatura en la Universidad Complutense de Madrid, en el prólogo, Larbi Messari no menta este dato sino su actividad académica en Francia, así como los resultados de sus investigaciones en francés.

Este hecho podría explicarse por el valor que se le sigue otorgando a todo lo relacionado con la ex metrópolis en la cultura marroquí poscolonial, aunque también cabe entender que Larbi Messari plantea la excepcionalidad de las ideas de Madariaga con relación a los posicionamientos de la historiografía española, debido quizá a su formación francesa y expatriada. Hecho que a su juicio le permitirá:

a. Tener una visión más abierta sobre las relaciones hispano-marroquíes durante el Protectorado: «La profesora Madariaga prestó especial atención a la cuestión del Rif y al movimiento español en Marruecos, dispuesta a identificar las raíces del malentendido crónico entre Marruecos y España» (Larbi Messari, 2006: 5);
b. Ofrecer datos novedosos sobre el movimiento nacional marroquí: «Madariaga ofreció una visión general del movimiento nacional marroquí y sus principales orientaciones desde sus inicios, datos que rara vez se transmitían al lector español» (Larbi Messari, 2006: 5).

En tercer lugar, Larbi Messari pone de manifiesto la existencia de un interés académico y político en su contenido, pues «esta obra, dedicada a los marroquíes de Franco, aclara la importancia que Marruecos tuvo para España en el

siglo XX. Muestra la importancia que adquirió el ejército en la vida nacional española, sobre todo por lo que Marruecos se refiere». De toda la información presentada y analizada por De Madariaga, Larbi Messari hará hincapié en dos ideas:

La primera es el hecho de que Marruecos sirvió de campo de experimentación bélica para los militares. Por un lado, los militares españoles conocían a combatientes marroquíes como opositores y como subordinados, y fueron utilizados en la guerra de apaciguamiento del Protectorado, al igual que los homólogos franceses. Larbi Messari dice expresamente que «Marruecos sirvió de laboratorio para el desarrollo de estrategias del terror que se utilizaron en España por los militares» (Larbi Messari, 2006: 8). Más aún, afirma lo siguiente:

> De Madariaga explica en su obra cómo los oficiales "africanistas" tenían, a través de sus prácticas en Marruecos, convicciones particulares sobre cómo se libraban las batallas, y cómo la brutal crueldad que caracterizó las batallas de Marruecos en las guerras de apaciguamiento se trasladó con precisión a la península Ibérica en 1934, Y lo fue durante mucho tiempo durante la guerra civil. Así, todas las atrocidades cometidas allí, ya sea a manos de los marroquíes o de sus presidentes españoles, se practicaron en suelo marroquí (Larbi Messari, 2006: 8).

Larbi Messari señala que dicha experiencia también fue utilizada para sofocar el levantamiento de Asturias: «Cuando estalló la revolución de los mineros en Asturias, en el norte de España, los reclutas marroquíes fueron utilizados para reprimir esa revolución en 1934, y su intervención estuvo acompañada de manifestaciones de extrema crueldad». (Larbi Messari, 2006: 8).

A su vez, subraya el hecho de que los militares africanistas, al trasladar las estrategias de la guerra colonial a suelo peninsular, reforzaron una imagen negativa de las tropas marroquíes y, por ende, del Otro:

> La autora recopiló los testimonios conservados en los escritos de prensa de la época, relativos la ferocidad de los combates y la brutalidad que caracterizó la lucha de los combatientes marroquíes, frente a los españoles. Dejó constancia de que esta crueldad fue intencionada, como lo indica el discurso del general Queipo de Llano a los soldados marroquíes, en el que se incitó a la agresión sexual a mujeres españolas. Leyendo los escritos publicados en la prensa republicana sobre las atrocidades cometidas por los reclutas marroquíes, así como lo escrito en poesía y prosa, encontramos que la imagen de los marroquíes en el discurso de la izquierda y del movimiento democrático, en general, era sumamente negativa (Larbi Messari, 2006: 8).

La segunda idea que sostiene en su prólogo cabe analizarla, no en el marco de las relaciones bilaterales, sino desde un punto de vista interno marroquí: Larbi Messari subraya el hecho de que los combatientes marroquíes fueron llevados a la Península para participar en la Guerra Civil sin que hubiera un

posicionamiento contrario de los partidos marroquíes en el Protectorado español, siendo que el Sultán se había manifestado contrario a ello, pero su opinión no valió ante los rebeldes:

> Madariaga explicó cómo los marroquíes que Franco llevó a España fueron obligados. Y que las posiciones de la autoridad (nominal) de los partidos marroquíes no habrían impedido que los soldados marroquíes participaran en la guerra civil. El sultán, por ejemplo, expresó su crítica a la participación de los conscriptos marroquíes en batallas que no les conciernen, Y esa posición estaba en conformidad con la política del gobierno francés, como también lo era la opinión del jalifa del Sultán en Tetuán, que no tenía peso frente a la determinación de los generales rebeldes. Esto es lo que se repitió cuando los combatientes marroquíes fueron llevados a los campos de batalla de Italia, Alemania e Indochina bajo la bandera francesa (Larbi Messari, 2006: 8).

En esta línea, realiza una crítica al Movimiento Nacional en la zona norte caracterizándolo como pragmático:

> Madariaga mencionó cómo la posición del Movimiento Nacional en el Norte con respecto a la participación de los combatientes marroquíes en las filas de Franco era pragmática, ya que sopesaban entre la negatividad del gobierno de la República española hacia ellos desde 1931 hasta 1936 y las perspectivas que se abrieron ante ellos cuando los generales golpistas les permitieron establecer un partido político y moverse en las esferas políticas. En casa y en el ámbito de las relaciones con Oriente (Larbi Messari, 2006: 7).

Asimismo, subraya la opinión de la autora, en el sentido de que las listas de combatientes estaban formadas por marroquíes del Protectorado español y del Protectorado francés, siendo su motivación exclusivamente económica:

> También dio datos sobre el número y las clases de las fuerzas que incluían a los marroquíes que fueron incluidos por Franco en su guerra, y explicó cómo la principal motivación de los marroquíes para unirse al cuerpo de combatientes fue la dificultad económica que trajeron los combatientes, no solo de la zona de protección española, sino de muchos de ellos. Los combatientes eran de tribus vecinas ubicadas en el Protectorado francés (Larbi Messari, 2006: 8).

Por último, menciona que De Madariaga ofrece datos sobre los marroquíes en filas republicanas y la misión frustrada de dos nacionalistas en Barcelona. Madariaga sigue las tesis de Allal Fassi de la implicación francesa, aunque Laarbi Mesari señala que obvió otras tesis:

> La autora también menciona que otros marroquíes se habían sumado a las filas de los republicanos. Igualmente, expuso los intentos de vincular el diálogo entre el Bloque de Acción Nacional y el Campo Democrático en España, intentos que se vieron frustrados por las presiones francesas, como explicó Allal Al-Fassi, y esta es la interpretación sugerida por la autora, excluyendo otras narrativas e interpretaciones de la

misión emprendida en Barcelona por los difuntos Hassan El Ouazzani y Omar Ben Abdel Jalil (Larbi Messari, 2006: 9).

Junto a ello, cabe la referencia a los partidos de izquierda. Al respecto, Larbi Messari sostiene que «esta investigación aportó importantes datos sobre la postura de la Segunda Internacional en relación con la cuestión colonial, y la actitud indecisa de los marxistas europeos respecto de las colonias». Esta opinión cabe explicarse por el hecho de que Larbi Messari perteneció al partido Istiqlal, de orientación nacionalista.

4. Huellas del prólogo en la configuración de la opinión árabe de la Guerra Civil

Desde su publicación en 2006, la traducción al árabe de *Los moros que trajo Franco* ha gozado de amplia difusión en medios árabes, con reseñas tanto en medios marroquíes como en medios internacionales, es el caso Al-Quds al-Arabi o al-Jazeera. En la mayoría de estas aproximaciones, se menciona directa o indirectamente a Larbi Messari y a su prólogo[2]. Para mostrar el alcance de estas, a modo de ejemplo, hemos seleccionado una reseña publicada en el periódico Al-Bayan, de Emiratos Árabes Unidos, y tres reseñas aparecidas en los portales de información marroquíes As-Sahraa y Nadorcity.

La reseña realizada por Saida Charif para Al-Bayan se publicó el 4/6/2006, y en ella se observa la relevancia otorgada a las opiniones y los puntos de vista del prologuista sobre tres cuestiones que atañen a la imagen de los marroquíes en España:

a) la imagen de los "moros" en la sociedad española: «Como afirma Mohammed Larbi Messari, especialista en las relaciones hispano-marroquíes, en su prólogo a esta traducción, esta participación no deseada de marroquíes conformó una imagen peligrosa de Marruecos y de los marroquíes en la memoria española, a pesar de que los marroquíes habían sido conducidos a esa guerra por la voluntad de Franco, no por la suya propia. […]» (Cherif, 2006)

b) las visiones poliédricas sobre los acontecimientos que rodearon la presencia de las tropas marroquíes en la Guerra Civil: «Si hay alguna ventaja tiene este libro, como ve Mohammed Larbi Messari en su prólogo, es la de presentar

2 No es nuestro propósito hacer una detallada referencia a cada una de ellas sino poner de relieve la huella de este prólogo en la configuración de la imagen de la Guerra Civil en el mundo árabe.

al lector una página completa de la historia de las relaciones marroquíes españolas, porque incluye visiones y análisis franquistas y republicanos, e incluso las visiones neutrales de investigadores extranjeros» (Cherif, 2006).

c) El uso partidista que los bandos hicieron del tema: «Añade cómo los periódicos de ambos bandos utilizaron esta cuestión en su propio interés: unos identificando y justificando la Guerra Civil como una cruzada contra las fuerzas del mal representadas por el ateísmo marxista, mientras que las voces republicanas incidían en las atrocidades de las tropas africanas» (Cherif, 2006).

Junto a ellas, también menciona una cuestión interna, la crítica a la actitud del movimiento nacionalista en el Protectorado español. Al respecto, dice explícitamente lo siguiente:

> Junto a ello, [el prologuista] destaca el capítulo V del libro, en el que se trata la postura del movimiento nacional marroquí, ante la negativa a la independencia de la República, la actitud de Franco sin una crítica explícita al Sultán o a su Jalifa en la zona norte, y las perspectivas que generó el permiso a organizarse en un partido político y a entablar relaciones con el Oriente árabe (Cherif, 2006).

En el contexto mediático marroquí, el 03.06.2006, el periódico As-Sahraa publica en su sección cultural un artículo con el título *Los moros que trajo Franco: Yihad cognitiva para corregir los fracasos de la historia común*, en el que se subraya la opinión de Larbi Messari sobre el libro de Madariaga con una cita literal del prólogo:

> Mohammed Larbi Messari destacó que este libro "es una aportación importante a las publicaciones marroquíes y un paso en la profundización del entendimiento entre marroquíes y españoles", señalando estas ideas como los méritos de la obra de la profesora M.ª Rosa de Madariaga. Tenía razón al hacerlo, como tenía razón al alertar al lector de que el libro trata un tema muy delicado que investiga las sombras sin esclarecer, y la participación de soldados marroquíes en la guerra civil española de 1936–1939, a la que los condujo el general Franco, cuando se rebeló contra el Gobierno legítimo, desde territorio marroquí bajo influencia española (AsSahraa, 2006).

Este autor llega a mencionar la referencia que hace Larbi Messari al título original en español, frente al título escogido por la traductora, cuya traducción sería «Marroquíes al servicio de Franco».

En el portal Nadorcity, el 16.01.2009, Mohamed Zahid publica un artículo titulado «Marruecos aborda el oscuro pasado en la guerra franco-española. Fue un preludio de las batallas ideológicas del siglo 20», en el que refleja la opinión de Larbi Messari sobre la Guerra Civil: «El ex embajador de Marruecos en España, Mohamed Arabi Al-Masari, dijo que los recuerdos de esta guerra

siguen vivos y que las cuestiones emocionales son difíciles de ocultar, considerando la participación de Marruecos en la guerra civil española como un elemento negativo en las relaciones entre los dos países».

Añade una referencia de carácter religioso que no aparece en otras reseñas, al afirmar que «Massari explicó que los seguidores de Franco convencieron a los soldados marroquíes de que los comunistas rojos eran enemigos de la fe y de los creyentes, ya fueran musulmanes o cristianos, y que su causa era la misma, lo cual no era cierto, los soldados marroquíes eran pobres, ignorantes y simples».

5. Conclusiones

El prólogo de Larbi Messari desempeña un papel esencial en la difusión de la traducción al árabe del ensayo *Los moros que trajo Franco*, como lo ponen de manifiesto las reseñas y comentarios publicados en diferentes medios árabes, tanto por el valor de *autoritas* del prologuista como por la lectura política que hace de la obra de Madariaga, en consonancia con las tesis defendidas por el movimiento nacionalista. Así pues, su prólogo está marcado por su activismo político dentro del partido Istiqlal –partido que se crea en la zona francesa y que va a representar la visión oficial de la historia marroquí–, a pesar de haber nacido en Tetuán, antigua capital del Protectorado español en Marruecos.

Referencias

As-Sahraa (2006). ŷ. 6ahraass se crea en la zona francesa y que va a . *As-Sahraa*. Disponible en: https://assahraa.ma/journal/2006/20754 [Fecha de consulta: 10/06/2022].

Castilla, I. (2018). Prólogo: El discurso Sordo y los discursos de los otros. Convergencias. *Revista de Educación*, 1 (2), 1–6.

Cherif, S. (2006). Min al-maktabati al-ʿarabiyati. Magāriba fī e los otros. C. *Al Bayan*. Disponible en: https://www.albayan.ae/paths/books/2006-09-04-1.866206. [Fecha de consulta: 10/06/2022].

Disanti, M. S. (2006). La función del peritexto en el prólogo del Quijote de 1605. En VV. AA. (eds.), *El Quijote en Buenos Aires: lecturas cervantinas en el cuarto centenario* (pp. 351–354). Instituto de Filología y Literaturas Hispánicas "Dr. Amado Alonso". Disponible en: https://cvc.cervantes.es/literatura/cervantistas/congresos/cg_2006/cg_2006_34 [Fecha de consulta: 10/06/2022].

Eagleton, T. (1997). *Ideología: una introducción*. Barcelona: Paidós. Disponible en: https://redmovimientos.mx/wp-content/uploads/2020/08/Ideolog%C3%ADa.-Una-introducci%C3%B3n.pdf [Fecha de consulta: 10/06/2022].

Genette, J. (1989). *Palimpsestos: La literatura en segundo grado*. Madrid: Taurus.

Larbi Messari, M. (2006). Muqaddima [Introducción]. En R. M. ª de Madariaga. *Magārība fī traducción]ura*,. Az-zaman (traducción al árabe de *Los moros que trajo Franco*, por K. Ghali).

Lefevre, A. (1997). *Traducción, reescritura y la manipulación del canon literario* (trad. de Á Vidal y R. Álvarez). Salamanca: Ediciones Colegio de España.

Lefevre, A. Y Bassnett, S. (1990). Introduction. Proust's Grandmother and the Thousand and One Nights: The 'Cultural Turn' in Translation Studies. En Lefevere, A. y Bassnett, S. (Eds.): *Translation, History and Culture* (pp. 1–3). Londres-Nueva York: Pinter Publishers.

Madariaga, M.ª R. de (2002). El falso conflicto de la isla Perejil. *El País*. Disponible en: https://elpais.com/diario/2002/07/17/opinion/1026856808_850215.html [Fecha de consulta: 10/06/2022].

Menéndez González, R. (2015). Paratraducción de la pareja texto/imagen. Mutilación y manipulación de paratextos lingüísticos e icónicos, *Sendebar* (26), 83–98. **DOI:** https://doi.org/10.30827/sendebar.v26i0.2728. [Fecha de consulta: 10/06/2022].

Thompson J. B. (1993). *Ideología y Cultura Moderna*. Universidad Autónoma de México: México D. F. Disponible en: https://reflexionesdecoloniales.files.wordpress.com/2014/05/thompson_john_b_ideologia_y_cultura_moderna_teoria_critica_s.pdf [Fecha de consulta: 10/06/2022].

Van Dijk, T. A. (2009). *Discurso y poder*. Barcelona: Gedisa.

Zahid, M. (2009). Al-ŷuzʾu 1: oderlta: coloniales.files.wordpress.com/2014/05/thompson_john_b_ideologia_y_cultura_moderna_teor. Nadorcity. Disponible en: https://www.nadorcity.com [Fecha de consulta: 10/06/2022].

María Toledo Escobar

Injusticias sociales bajo la pluma de Blanca de los Ríos[1]

1. Introducción

Blanca de los Ríos Nostench nace en Sevilla el 15 de agosto de 1859. Tuvo una infancia y vida acomodadas, siendo educada en sus primeros años por sus padres, Demetrio de los Ríos y Serrano y María Teresa Nostench, quienes la introdujeron en un ambiente rodeado de arte y literatura. Su formación fue autodidacta, centrada en el romancero y los clásicos españoles, en particular los místicos (Sánchez Dueñas, 2007: 627), cuya esencia literaria es la columna vertebral de toda su producción.

Su obra se centra en cuentos y relatos cortos publicados en periódicos, aunque también escribió novelas cortas, entre ellas la que fuera su primer libro, *Margarita* (1878) publicado justo un año después del fallecimiento de su madre, acontecimiento que la marcaría profundamente, como puede observarse en algunos de sus textos. Los cuentos y novelas que escribió entre 1898 y 1907 los recopiló ella misma en cuatro volúmenes dentro de la colección de sus *Obras Completas*.

Fue una mujer culta, concienciada con la crisis de fin de siglo y los problemas de España para incorporarse a la modernidad, temas que abordó tanto en sus cuentos como en sus artículos periodísticos.

Su gran vocación fue la investigación literaria. En 1885, la Real Academia reconoció el trabajo que realizó en torno a la biografía de Tirso de Molina, en 1924 se le concedió la Gran Cruz de Alfonso XII y en 1948 la de Alfonso X el Sabio. Pese a todo, nunca se le concedió un sillón en la Real Academia.

A pesar de su débil salud, vivió 96 largos años, dando su último aliento el 15 de abril de 1956 en Madrid y siendo, hasta la fecha, la única mujer enterrada en el Panteón de Hombres Ilustres del cementerio de San Justo.

1 Este trabajo se inserta dentro del proyecto de I+D+i que se sitúa en el marco del Programa Operativo FEDER US-1381475, titulado "Andaluzas Ocultas. Medio Siglo de Mujeres Intelectuales (1900-1950)", cuyos investigadores principales son Mercedes Arriaga Flórez y Daniele Cerrato, de la Universidad de Sevilla.

En el presente artículo he seleccionado algunos de los textos más representativos en cuanto a la denuncia de problemas e injusticias sociales: los cuentos *El tesoro de Sorbas, Por la patria, Ídolo y paria, Sentencia de muerte, El «divino» López* y *El Escapulario* (incluidos en el tomo VI de sus *Obras Completas*), las novelas *Margarita* y *Sangre Española*, y el poema «A Romea» (incluido en *Esperanzas y Recuerdos*).

2. Educar a una sociedad

Blanca de los Ríos encierra en sus textos una crítica social que se abre camino a través de un estilo romántico y elegante. Las imágenes y juicios que la autora relata sobre la sociedad de principios de siglo podrían entenderse en parte como una muestra del realismo predominante en la época, lo que a su vez se contrapone con una forma de escritura utópica y extremadamente cuidada. En realidad, el movimiento al que pertenece Blanca de los Ríos se debate entre el que le corresponde por momento histórico y su gusto e influencias personales, más arraigadas en el romanticismo y costumbrismo español.[2]

2. 1. Diferencia de clases

En *El tesoro de Sorbas* Blanca de los Ríos trata uno de los temas más recurrentes en su literatura; la decadencia de la aristocracia. Algunos críticos, como Carmen Arranz, consideran que, a pesar de del nacionalismo romántico y del apego a los valores tradicionales de la autora sevillana, su obra «pone de manifiesto la inviabilidad de ese sistema ante las nuevas realidades sociales», promulgando «un sistema de clases moderno y flexible en que se privilegia al individuo frente al grupo o clase —en base a valores familiares y ética del trabajo principalmente» (2014: 9–11).

En el relato, los Silvas de Toledo, familia noble apegada a los últimos coletazos de su gloria, miran con altivez a los demás habitantes de Sorbas, obreros rurales que trabajan duro para sobrevivir:

[2] Mientras que la mayoría de críticos, como González López (2001: 58) o Ángeles Ezama (2001: 173) la consideran esencialmente realista, otros como Mª Jesús Soler Arteaga (2004: 6), al menos en su primer poemario, ven en su estilo trazos románticos tomados directamente de la poesía becqueriana, incluso Blas Sánchez Dueñas declara que su prosa se distingue de la de Edad de Plata por asimilarse más al modernismo, a pesar de ser este un movimiento que rechaza (2007: 634), igual que observa Reyes Lázaro con respecto a *Las Hijas de don Juan* (2000: 471).

Como que el don Rodrigo de Silva actual poseedor desposeído de los estados imaginarios de aquellos Silvas, que de tres siglos a esta parte no vieron cinco duros juntos, tenía el escudo nobilísimo grabado y esculpido en todos los enseres caseros [...]; y con los pergaminos genealógicos que amontonaba en tres arcones apolillados hubiese podido poner parche a todos los tambores y panderetas que se rompen en Madrid por Navidades (Ríos, 1914: 18).

Siguiendo un esquema clásico de historia de amor entre individuos de diferentes clases sociales, el hijo del herrero se enamora de la hija de los Silvas. Ante esta situación, se aventaja *la Morisca*, a causa de un renco personal hacia la noble familia, haciéndoles creer que una gran fortuna se encuentra enterrada bajo el caserón. Al excavar para buscarlos, todos los cimientos se vienen abajo, sepultando a la familia bajo los escombros. En ese momento de debilidad, el pueblo ayuda sin dudar a los Silvas.

Para Blanca de los Ríos, los valores tradicionales residían aun en las clases bajas, en el trabajo rural. Como indica González López, la «intrahistoria» de Unamuno tiene relación con el pensamiento de la autora. En el caso del vasco, la España gloriosa del pasado aun pervivía en el pueblo español y recuperar dichos valores era la única solución para encarar el futuro. A ojos de la escritora sevillana, «la fidelidad a la tradición como motor de cambio y adaptación a los nuevos tiempos» (2001: 53) es lo que la lleva a plasmar en sus cuentos líneas como las siguientes:

—¡Ahí tienen usted la *Historia de España*: [...] gastó la vida y arruinó sus solares en busca de imaginados tesoros, y ya, sin gloria, ni aun piedras suyas, no encuentra más apoyo que el fuerte brazo de un obrero!
Y el cura, que sabía que no solo de pan se vive, dijo con grave rostro al médico, señalándole las dos parejas de Uribes y Silvas:
—Descubrámonos, amigo, ante los soñadores de grandezas, y... celebremos las bodas de la Tradición con el Trabajo (Ríos, 1914: 30).

La trama de *Por la patria* es bastante simple. Francisco, cochero de profesión, muere de frío esperando el regreso del ministro que lo ha contratado. El objetivo principal es el de representar la situación político-social de España en el cochero (pueblo) y el ministro (gobierno). Blanca de los Ríos no suele apelar directamente a la política en sus escritos, incluso en este caso la única contextualización es que la acción transcurre «en los albores de la Restauración» sin especificar si la figura del ministro hace referencia a alguna personalidad real (González López, 2001: 71).

La defensa de la clase trabajadora es clara una vez más. El ministro se representa como «enano para el puesto, azorado por su pequeñez, y como asfixiado, al exterior, por su desbordante individualidad» (Ríos, 1914: 214) y bajo la excusa

de asistir a diferentes conferencias, «es decir, *agarrada gorda*» (1914: 215), obliga al cochero a llevarlo a diferentes puntos de la ciudad, donde pasa la noche comiendo y bebiendo al calor de la chimenea, mientras Francisco, sin probar bocado sufre una hipotermia:

> Y seguían adentro escanciando, fumando, haciendo patria, y afuera seguía nevando, nevando sin tregua [...].
> —¡Recontra, y qué condená [sic] ventisca, y qué primera nieva esta! —pensó el cochero, más que pronunciarlo, en su desesperado aguardar—. ¡Y los de adentro componiendo la patria con saliva, mientras a uno se le cuaja aquí la sangre! (Ríos 1914: 219).

El sacrificio absurdo, del cochero por la clase pudiente, muestra en realidad una verdad de la época y hacía destacar la importancia y el sufrimiento del pueblo, despreciado, como se ha visto en el primer cuento, por las clases más altas. Además, Blanca de los Ríos retrata la ironía del político que dice luchar «por la patria», cuando la verdadera patria, Francisco, está muriendo a sus manos.

En *Melita Palma* la trama del amor prohibido se repite igual a como sucede en *El tesoro de Sorbas*. El conde heredero de Villa-Enhinesta, Alfonso, se enamora de Carmen (Melita Palma), actriz de teatro, relación a la que se opone la madre del aristócrata, quien al caer enferma termina contratando a la joven como cuidadora, desconociendo su verdadera identidad. Al descubrir las bondades de la actriz, termina por dar su bendición a la joven pareja. Como señala Carmen Arranz, de los Ríos «recoge la moral y actitudes de dos clases: la nobleza y la clase trabajadora. para ello, recurre a los extremos de cada clase, mostrando a la nobleza más consciente de su superioridad como grupo privilegiado, y a una de las figuras más criticadas de la clase trabajadora: la comedianta» (2014: 10).

Sin embargo, la autora no cancela por completo a la nobleza, su lucha por la tradición se lo impide y por ello termina redimiéndola, aunque someta a juicio sus valores y virtudes aristocráticos anclados en el pasado, de poca utilidad para la España del presente (Lázaro, 2000: 471). La unión utópica de ambas clases sociales marca el final de la historia en un intento de armonizar tradición y modernidad. El ascenso social de Melita Palma es «el resultado de la valía individual y la adaptación al mundo moderno» (Arranz, 2014: 10).

En *Ídolo y paria* el argumento es muy diferente. Una dama de alta alcurnia sube a un coche en la confusión de una caótica Puerta del Sol. Entre el revuelo, el pequeño perro de compañía se pierde, siendo capturado por las pequeñas y sucias manos de un niño. Blanca de los Ríos describe a unos personajes extremadamente opuestos, para hacer resaltar la injusticia de la situación: «El encuentro fortuito del niño paria con el perro ídolo era la más sugestiva ironía muda de cuantas tiene acaso para el que atento le observa» (Ríos, 1914: 235).

Este es el único relato donde la autora trata el tema de la burguesía y la pobretería (González López, 2001: 111).
Curiosa es la descripción del pequeño perro:

> Llevaba el animalejo un gabán, prodigio de sastrería canina, de terciopelo azul obscuro, con regio aforro de armiños; [...] y pendiente de una cadenilla sujeta con imperdible de rubíes, un esenciero de roca guarnecido de las mismas piedras, y una bolsita de malla de oro donde contaron los dedos ávidos del golfilllo varios sonantes luises (Ríos 1914: 236).

En contraposición a la del niño:

> [...] Las manos pertenecen a uno de esos diminutos y harapientos «lacayos espontáneos» que surgen junto a todo vehículo que parte o se detiene; uno de esos pordioseros *serventi* que [...] a la puerta de todo *restaurant* [sic] o confitería desgarradamente os repiten que tienen hambre y que no han desayunado. «¿Será verdad?», os preguntáis; y el *sandwich* [sic][3] o el dulce os saben a lágrimas si no dejáis unos céntimos en la flácida mano infantil que os implora (Ríos, 1914: 234).

La crítica a la explotación y pobreza infantiles queda denunciada de una forma clara y sencilla por medio de las descripciones, dejando la reflexión engastada en la mente de los lectores.

2. 2. Justicia social

Pasando al segundo grupo de relatos, los que comprenden situaciones de injusticia social, *Sentencia de muerte* es el más explícito de todos. Se toma al caciquismo como excusa para manejar una trama contra la pena de muerte. La historia se relata por completo durante el juicio de Juan Romero, quien es acusado de haber matado a Pedro Chamizo, el cacique del pueblo. Tal como indica González López, Blanca de los Ríos se refiere al protagonista como «matador», no «asesino», una puntualización esencial, ya que «parece matar *por una causa justa*» (2001: 68). Romero no es violento por naturaleza, sino porque las circunstancias que rodean su vida lo «obligan» a ello:

3 En este caso he querido respetar los extranjerismos y no adaptarlos a las actuales normas de la RAE, por la relación entre estos y el Modernismo. Los antimodernistas los usaban con la intención de imitar y parodiar a los seguidores de dicho movimiento, tal como hace aquí Blanca de los Ríos, abusando de ellos. Trato más profundamente el tema en mi Trabajo de fin de Máster, *La parodia wagneriana en el género chico español* (2021: 12–15).

¿Quién es er malo, er que no paga con sien vías por ladrón, asesino y verdugo de los probes. ¡Pues ér, Chamiso, el hombre más desalmeo que nasió e madre!... Luego ¡lo justo e que tú viva y que ér muera! Pero esa justicia... ¿quién la jará, si tú no eres nadie y ér lo é to en er pueblo y en Seviya y jasta con los que mandan en Madrí? ¡Pues esa justisia la jarás tú, y Dios, que ve tu razón, te perdonará! [sic] (Ríos, 1914: 83–84).

El lector empatiza y comprende la injusta situación, aunque a pesar de todo, la autora no encara la verdadera realidad del caciquismo, ya que lo presenta como una cuestión moral «como un enfrentamiento maniqueo que el caciquismo estaba muy lejos de ser» (González López, 2001: 71).

Finalmente, la justicia social se abre paso en la sentencia: «El jurado se retiró a deliberar. La multitud callaba; pero en la conciencia de todos estaba la absolución de Juan Romero... ¡Y acertó la conciencia!» (Ríos, 1914: 84).

Por otro lado, en *Sangre española* la injusticia que sufre la protagonista se hace evidente por parte doble en la trama del relato. Rocío accede a casarse en contra de su voluntad con un militar francés, el Mayor Guillermo Richemond-Siegberg, a cambio de que este le conceda la libertad a su padre, quien había sido apresado por los galos. La Guerra de la Independencia conforma para la autora un telón de fondo sobre el que poder dar forma al sentimiento patriótico. De esta manera, la figura de Rocío se identifica con España, creando un paralelismo entre el matrimonio fallido, el intento de conquista del Mayor hacia su mujer, y el de napoleón con el país (Hooper, 2007: 171). El texto, publicado por primera vez en marzo de 1899 en la *Revista Contemporánea*, intenta mostrar la perseverancia del pueblo español para salir adelante en los momentos críticos (González López, 2001: 73), comparando lo acontecido en 1808 con el desastre del 98.

Rocío, la valiente heroína, termina subyugada por el encaprichamiento de su marido e, irónicamente, despreciada por su padre, quien concibe el sacrificio de su hija como una traición al país. Las circunstancias llevan a Rocío a vivir una vida privada de libertad, en la que la firmeza de su pensamiento y su patriotismo la convierten en una mártir.

2. 3. Defensa del trabajo del artista

Al igual que en *Melita Palma* se resaltan la moralidad y buenas cualidades de la protagonista, en *El «divino» López*, Blanca de los Ríos representa a un barbero cuya vocación es la pintura, pero que necesita desempeñar el otro trabajo para poder sobrevivir. El resto de los personajes, ante tan insólitos dotes artísticos, se ríen de él.

La autora denuncia la injusticia que sufren las clase obrera, sin derecho ni posibilidad de acceder a una educación esmerada, ni tampoco a oro tipo de trabajo, sobre todo en el ámbito artístico, que les permita poder sobrevivir: «¡Y que un hombre que hace esto, un hombre que hasta del sueño se priva por su arte, haya de morirse pobre y sin gloria!...» (Ríos, 1914: 185).

En el caso del poema «A Romea», la situación y contextualización del texto es completamente diferente a *Melita Palma* y *El «divino» López*. Se trata de una oda romántica, donde se alaba no únicamente a la profesión actoral, sino a Julián Romea Yanguas (Murcia, 16 de febrero de 1813-Loeches, 10 de agosto de 1868) en particular. El actor y escritor era pariente de Vicente Lampérez, marido de Blanca de los Ríos, familia de la que forman también parte actores como Julián Romea Parra y su hijo Alberto Romea Catalina.

La idea romántica de la importancia del poeta como único capaz de oír la poesía y plasmarla en el papel, se multiplica en el caso del actor, ya que este no es solo capaz de escucharla, sino que la representa, se hace uno con ella:

> [...] Ser la poesía encarnada;
> Condensar en un momento
> Un mundo de sentimiento;
> Ser de la pasión el grito,
> Animar al verbo escrito,
> Arrebatar, conmover
> A todo un pueblo, ¿no es ser
> Ráfaga del infinito? (Ríos, 1881: 31)

La autora incluso equipara al actor con Jesucristo al final del poema:

> Cuando empieza a respirar
> La gloria, y bebe el actor
> De su aliento embriagador
> Y a todo un pueblo enajena,
> ¡Entonces sobre la escena
> Baja un rayo del Tabor![4] (Ríos, 1881: 32)

Teniendo en cuenta la importancia que la autora le confesa a la religión, esta comparativa extrema prueba la alta consideración que la escritora tenía hacia Julián Romea y la profesión actoral.

4 Se conoce como «luz tabórica» aquella que emanaba milagrosamente de Jesús durante su transfiguración, cuando fue a rezar al Monte Tabor.

2. 4. Mujeres como objeto

Dado que esta clasificación es bastante extensa, y la he tratado en otro trabajo más específico, en este caso únicamente ejemplificaré el apartado con dos textos. Blanca de los Ríos trata en ambos una agresión sexual con el objetivo de representar la vulnerabilidad de las mujeres y la cosificación que sufrían como causa de una sociedad patriarcal.

En *Margarita*, su primera novela, se cuenta la amistad entre la narradora del relato y Margarita, una niña de un humilde barrio granadino, quien es asaltada por un preso en dos ocasiones, consiguiendo salir ilesa la primera vez. En este primer encuentro, Margarita se defiende:

> [...] vi que Margarita luchaba por desasirse de aquel hombre y que este acercaba ya sus impúdicos labios a la frente de la niña, cuando ella, ligera como el rayo, alzó su blanca y delicada mano y la descargó con tanta fuerza sobre el rostro del infame, que lo hizo retroceder algunos pasos, lanzando una terrible imprecación (Ríos, 1878: 48-49).

El cuerpo de la mujer es visto como un objeto hecho para el disfrute del hombre, por lo que cuando Margarita se defiende, el preso se muestra enfadado y contrariado. Además, las niñas convienen callar lo sucedido a sus madres «para evitarles un disgusto» (Ríos, 1878: 51). Blanca de los Ríos vuelve a tratar el tema del silencio ante las agresiones en *Las Hijas de don Juan*. En ese caso, la actitud atrevida y desvergonzada de Concha, la mujer de don Juan, al informar a las hijas sobre las acciones del padre, es, a ojos de la autora, fruto de una falta de educación necesaria de subsanar. En el caso de *Margarita*, la acción de las niñas (análoga al juicio de la autora, influenciada por su contexto sociohistórico) también acaba desembocando en desgracia. Conscientemente o no, Blanca de los Ríos no solo denuncia el acoso y la violación en su obra, sino también la necesidad de pedir ayuda, al igual que representa un cuadro de sororidad entre las dos amigas.

Margarita se pierde entre la gente durante una velada en la Alhambra, apareciendo con la ropa hecha girones, sucia y magullada. La niña tan solo alega que ha sufrido una caída. No es hasta más adelante a punto de fallecer, cuando le confiesa a su amiga que ha vuelto a ser asaltada y acorralada por el mismo hombre. La única salida viable que Margarita encuentra es lanzarse desde la torre de Santa María, creyendo que se trata de una señal divina para seguir protegiendo su honra: «yo quería guardar para Enrique un corazón puro, o entregar al Señor un alma virgen» (Ríos, 1878: 83).

En *El escapulario*, la autora vuelve a retomar la decadencia social como motor de la acción. La necesidad de dinero es la responsable de que Beatriz, la protagonista del relato, caiga en la trampa que le tiende su propia madre. Sin

ella saberlo, su madre ha convenido un encuentro entre ella y Castro Yermo, personaje despreciable, con aires modernistas, un «*Don Juan decadente*» (Ríos, 1914: 153), que se aprovecha de la situación de vulnerabilidad y necesidad de las mujeres.

Resulta interesante el manejo del narrador en el relato. Este se encuentra con Castro Yermo en un bar, quien empieza a relatarle la historia de las Fondueñas y reproduce las palabras de la hija, Beatriz, en el momento en el que ella le confiesa el asalto que ha sufrido, sin saber que el asaltante era su propio tío, es decir, Castro Yermo. El uso de un narrador hipodiegético, aparte de demostrar la maestría de la pluma de Blanca de los Ríos, hace que se perciban los hechos de una forma más distante.

Sin embargo, con esta técnica, la autora hace que, al fin y al cabo, sea la propia Beatriz quien narre su experiencia, como en el caso de *Margarita*:

> [...] Apareció un hombre: era un señor respetable, distinguido..., como tú; me acordé de ti. Quise pedirle piedad, y... ¡me sentí desfallecer! Dos manos frías, delgadísimas, que olían como las tuyas, a tabaco y a vainilla, me desabrocharon el cuello del traje... Me alcé indignada ahogada en rubor y en angustia... ¡Me desplomé como muerta! De pronto sentí que el cuerpo grande de aquel hombre caía de rodillas a mi lado. Sobre mi pecho, entre los encajes de mi ropa interior, había descubierto este escapulario de la Concepción (Ríos, 1914: 160).

Yermo Castro, al ver el escapulario, se retrae. El pensamiento religioso salva a la joven de un destino pintado por el deshonor, esto, unido a la hermosa pluma de la autora, lo aleja del naturalismo (Monner Sanz, 1917: 253).

El desenlace del cuento vuelve a poner en relieve la concepción de la mujer como objeto. Lévi-Strauss, quien identifica el capital simbólico de las mujeres, observa que tienen dos valores dentro de la familia: el de uso y el de intercambio. Las mujeres funcionan como capital, por lo que su cuerpo es propiedad de otros, no de ellas mismas. El primer valor, es sobre todo sexual, en cambio, con respecto al valor de intercambio, la mujer vale por su castidad. Esta es la posición ambigua que las mujeres tienen, ya que representan el deseo y a la vez lo que no se pueden obtener. En *El Escapulario* esta dicotomía se muestra claramente a raíz del cambio de opinión de Yermo Castro y tan desagradable final:

> [...] Aquel señor tenía una hija como yo, que llevaba al pecho un escapulario igual; era irlandés, católico, y me dijo, temblándole la voz: «¡Perdone usted, hija mía, que le ofrezca este pequeño don! ¡Somos humanos; mañana pudiera yo necesitar el auxilio de usted! Yo la respeto como a mi hija, y... ¡adiós para siempre!» Me besó en la frente, como me besaba papá, y... se fue llorando. ¡Créelo!
> —¡Vaya si lo creía! Pues sí, con ser quien soy, ¡yo mismo...! (Ríos, 1914: 160).

3. Conclusiones

En los textos de Blanca de los Ríos, movidos en su mayoría por sus ideas de corte nacionalista, tradicionalista y patriótico, subyace siempre la intención de alentar al lector, a la sociedad española, de mejorar. Las injusticias sociales quedan perfectamente retratadas, aunque de manera elegante y literaria, reflejando, idealmente, acciones, cuadros o situaciones que acontecían y resultaban problemáticas en la España decimonónica.

La producción literaria de la autora sevillana se mantiene oculta, considerada excesivamente conservadora, olvidando, sin embargo, el verdadero objetivo, las denuncias de sus escritos, y confundiendo su lucha por engrandecer los elementos culturales del país con patriotismos políticos que, en realidad, distaba de seguir.

Referencias

Arranz, C. (2014). La tragedia de vivir... apegados a la tradición: Blanca de los Ríos y su apuesta por la modernidad. En VV. AA. *La tragedia de vivir: dolor y mal en la literatura hispánica* (pp. 9–18). Valladolid: Verdelís.

De los Ríos, B. (1878). *Margarita*. Sevilla: Imprenta de Gironés y Orduña.

De los Ríos, B. (1881). *Esperanzas y Recuerdos*. Madrid: Imprenta Central a cargo de Víctor Saiz.

De los Ríos, B. (1914). *El Tesoro de Sorbas (cuentos)*. Madrid: Imprenta de Bernardo Rodríguez.

Ezama Gil, Á. (2001) Blanca de los Ríos, escritora de cuentos. *Scriptura*, 16, 171-187.

González López, M. A. (2001). *Aproximación a la obra literaria y periodística de Blanca de los Ríos*. Fundación Universitaria Española.

Hooper, K. (2007). Death and the Maiden: Gender, Nation, and the Imperial Compromise in Blanca de los Ríos's *Sangre española*. *Revista hispánica moderna* 60 (2), 171–185.

Lázaro, R. (2000). El 'Don Juan' de Blanca de los Ríos y el nacional-romanticismo español de principios de siglo. *Letras peninsulares*, 13 (2), 467–484.

Monner Sanz, R. (1917). Doña Blanca de los Ríos de Lampérez. Novelista, crítica, poetisa. *Revista de la Universidad de Buenos Aires*, XXXVII, 245-266

Sánchez Dueñas, B. (2007). Anotaciones en torno a la obra de Blanca de los Ríos. En M. Arriaga Flórez, A. Cruzado, J. M. Estévez-Saá, K. Torres y D. Ramírez (Eds.), *Escritoras y Pensadoras Europeas* (pp. 625–638). Sevilla: Arcibel.

Soler Arteaga, M. ª J. (2004). ¡Tal vez cuando era cuerpo los astros me envidiaban! Discurso y representación femenina en la poesía de Blanca de los Ríos. En M. Arriaga Flórez, R. Browne, J. M. Estévez-Saá y V. Silva (Eds.), *Sin carne: representaciones y simulacros del cuerpo femenino* (pp. 506-519). Sevilla: Arcibel.

Toledo Escobar, M. (2021). *La parodia wagneriana en el género chico español.* Trabajo de fin de Máster. Universidad de Sevilla. Inédito.

Ana Lizandra Socorro Torres

Amadeo Roldán y la Orquesta Filarmónica de La Habana en el contexto de la Revolución del 30. Repertorio y discurso[1]

1. La Orquesta Filarmónica de La Habana en contexto

Este texto aborda el discurso que se construye en torno a las tendencias estéticas del repertorio interpretado por la Orquesta Filarmónica de La Habana (OFH), en un segmento de su etapa fundacional (1932-1934) que corresponde a los primeros años en que su segundo director titular, Amadeo Roldán (1900-1939), asumiera ese rol de manos de su maestro, Pedro Sanjuán (1886-1976). A pesar de que Roldán estuvo al frente de la institución hasta 1938, se ha elegido el primer bienio de su dirección por cuanto su impronta discursiva se encuentra contenida en los Boletines Mensuales de la Orquesta Filarmónica de La Habana (SOFH) que coadyuvaron al desempeño de la agrupación en ese periodo.

La actividad de la OFH en su etapa fundacional, y en específico en el lapso elegido, se sitúa en el contexto de la dictadura de Gerardo Machado (1925-1933), un escenario complejo que, agravado por la crisis económica mundial de 1929, daría lugar a la Revolución del 30 en Cuba (López Civeira, 2007: 101-102). La OFH desde su fundación en 1924 había jugado un papel crucial en el desarrollo del afrocubanismo como parte del proyecto de modernización que tuvo lugar en la época protagonizado por los intelectuales del Grupo Minorista, al que se asociaron sus principales directivos. Esto puso a la nueva música nacional al corriente de las rutas que recorría la música académica en los países más relevantes del continente: mediante la utilización de técnicas compositivas modernas en la producción de un arte esencialmente americano lo autóctono aspiraba a formar parte de un lenguaje entonces concebido como universal (Eli, 2009: 311-313). Como parte de ese movimiento, y por medio del repertorio interpretado por la OFH, se articularon algunos de los discursos constructivos de un nuevo nacionalismo. Nuevos ingredientes rítmicos y tímbricos enlazados al lenguaje armónico moderno fueron incorporados al repertorio

[1] Este artículo parte de mi Trabajo Final de Máster (inédito) presentado en el Máster en Música Hispana de la Universidad de Valladolid (2018) y titulado de igual modo.

sinfónico tradicional y desafiaron a la sensibilidad burguesa, al racismo y los criterios imperantes sobre identidad cultural. Sin embargo, aunque el proyecto de modernización musical motivaría opiniones detractoras, este encontraría apoyo en órganos importantes que habían sido conquistados por artistas e intelectuales minoristas permitiéndoles establecer estados de opinión (Vega, 2013: 225-233). Entre ellos, las revistas y diarios como *Avance*, *Social*, *Diario de la Marina*, *El Mundo*, *El Heraldo de Cuba*, *Bohemia*, y *Carteles*. Desde que un joven Roldán llegara a Cuba en 1919 procedente de España, su adhesión a esa vanguardia intelectual coadyuvaría al logro de sus proyectos artísticos e intelectuales.

2. Los programas de mano

Los programas relativos a los conciertos de la OFH bajo la dirección de Roldán son las fuentes primarias para analizar la orientación estética del repertorio interpretado por la orquesta en el periodo elegido (Sánchez Cabrera, 1979: 57-72), así como las estrategias y mecanismos discursivos empleados en su difusión[2]. En esta época, eran publicados como secciones del *Boletín Mensual* (BOFH) que divulgaba la Sociedad de la Orquesta Filarmónica de La Habana. Esta última era la estructura administrativa a la que se hallaba supeditada la agrupación, cuyos conciertos tenían una frecuencia mensual. En los Boletines se refería, entre otras informaciones, la secuencia de obras que integraba el programa de cada concierto y los comentarios explicativos para su conocimiento previo por parte de los abonados de cada evento organizado por la Sociedad, que eran los suscriptores a esa publicación. Dada la estructura cooperativa de la orquesta en esos tiempos, resulta difícil establecer que las decisiones de programación del repertorio interpretado recayeran solo en las manos de sus directores musicales y artísticos. Sin embargo, teniendo en cuenta que aparecen firmadas por ellos, se asume que las notas a los programas eran su responsabilidad.

Los principales textos que aparecían eran los editoriales, la publicidad, informaciones sobre próximas actividades, intérpretes, directores, fotografías y fragmentos de críticas sobre conciertos efectuados y artículos educativos que incluían prescripciones sobre la conducta social a seguir en los conciertos

2 Los aspectos sobre la recepción y la crítica de los conciertos se evidencian en los recortes de prensa que se conservan en dos acervos documentales: el Fondo de programas de la Orquesta Filarmónica de La Habana de la Biblioteca Nacional José Martí y el Fondo Amadeo Roldán del Museo Nacional de la Música de Cuba.

e informaciones sobre sucesos relacionados con la institución. Así es que el BOFH, cuya publicación se mantuvo de forma sostenida durante cuatro años (1930-1934), muestra la cohesión de intereses de los miembros la Sociedad de la Orquesta Filarmónica en el anhelo de convertir a La Habana en una plaza musical relevante y ubicarla en el contexto internacional. Estos textos son considerados en este trabajo como parte del discurso institucional, que llega a adquirir una dimensión dialógica a través de la correspondencia que también era publicada ocasionalmente. Puede identificarse que en la documentación analizada operan tres tipos de emisores fundamentales: la directiva de la Sociedad en sus editoriales de los Boletines; Amadeo Roldán en las notas a los programas; y los críticos y cronistas, identificados o no, que se manifiestan desde diferentes medios generalistas, en ocasiones dialogando con los Boletines. Se conciben como textos comunicacionales que condicionan y son condicionados por procesos de construcción de sentido en torno a los conciertos de la OFH. Estos últimos son, a la vez, las prácticas culturales generadoras de tales procesos en las que se consuma la orientación estética del repertorio.

Se ha propuesto un acercamiento a los documentos a partir de las perspectivas del Análisis Crítico del Discurso (Van Dijk, 2009) en articulación con algunos conceptos bourdieanos (Bourdieu, 1995) y la influencia de estos hacia concepciones diferentes en los estudios sobre las instituciones, en los que una institución no es entendida como un orden que comporta la acción humana, sino como producto de esa acción que construye las reglas en un proceso de conflicto y luchas por el sentido (Di Maggio y Powell, 1999:50). A partir de los propios programas en forma de boletín, se construye una imagen que involucra a los interlocutores y a quienes son aludidos por ellos (Rivera Martínez, 2016: 50), es decir, participa en la legitimación de intérpretes, directores y obras de arte y es capaz de influir en la construcción de un imaginario sobre la música de concierto. A la vez, propicia la naturalización de un discurso donde se objetiva la ideología de un sector de élite intelectual. El acercamiento al discurso se plantea un uso limitado de algunas categorías de la pragmática (Escandell Vidal, 1997: 26-37). Independientemente de la adscripción política de los medios que sirven de plataforma a la crítica y difusión de la actividad de la Orquesta, existen comportamientos lingüísticos, retóricos y pragmáticos que se dirigen a un estrato social competente, capaz de adquirir y decodificar enunciados (Rivera Martínez, 2016: 117).

Los textos sobre música examinados en los boletines presentan una elaboración lingüística variable que se inclina hacia la objetividad para viabilizar la convicción en la audiencia. La tipología textual que presentan estas fuentes es expositiva y argumentativa: su objetivo consiste en ofrecer informaciones

culturales y técnicas para aclarar, persuadir, modificar y aumentar conocimientos que los interlocutores podían interpretar. Se acude con frecuencia a figuras retóricas siempre efectivas para interpelar la afectividad y funcionar como maneras de representación. Tal es el caso de un lenguaje metafórico 'musical' que acude a la emoción de un modo estratégico y funciona como guía de escucha de algunas de las obras interpretadas. Otros instrumentos igual de importantes por su papel reforzador de argumentaciones emergen de modo constante: la ironía como una forma de superioridad, los topos de autoridad utilizados de modo recurrente para validar los enunciados y la intertextualidad, como forma de interdiscursividad en la que se absorben otros textos. Esto último denota continuidades estéticas e ideológicas en el repertorio de la OFH y el diálogo que se establece con el ámbito internacional.

3. Del ethos de Roldán

Una de las formas en las que se presenta el ethos del director, además de en sus notas a los programas, es en las conferencias que fueron publicadas póstumamente (Roldán, 1980). Se trata de discursos cuyo interés educativo guarda relación con los discursos de los boletines, encontrándose similitudes importantes. Presentan un componente didáctico constitutivo de lo que puede considerarse, en términos retóricos, el decoro del discurso del conferenciante, en tanto su capacidad de adecuación a las circunstancias. En conferencias como *Algo sobre apreciación musical* (1935)[3], el director proponía revisar la noción de belleza y perfección en el arte unida a la asimilación y legitimación de la música moderna. En su discurso, el autor emplea elementos retóricos como la *peroratio*. Este recurso es utilizado al final para argumentar de manera sintética enumerando elementos cuyo efecto acumulativo tiene por objeto apelar a la emotividad del auditorio y conducirlo hacia los puntos esenciales de su planteamiento. El uso de la retórica como mecanismo de persuasión en la oratoria de Roldán es consciente, y siempre de forma adecuada a los mensajes que tuvo intención de transmitir. No se dirige a un sector social carente de competencias interpretativas, sino que se halla en función de lograr el objetivo concreto de superación de la reticencia a nuevos lenguajes sonoros. Las conferencias eran ofrecidas en especial a los aficionados, quienes, según su criterio, debían adquirir conocimientos técnicos que le proporcionaran elementos de juicio, análogos a los del

3 Conferencia leída el 26 de junio de 1935 bajo el auspicio de la habanera Sociedad Lyceum.

sujeto creador. El sentido tradicional de público debía ser redimensionado, no como aquel grupo de personas en condiciones de costear el arte, sino aquellos en disposición de entender desde la reflexividad. En general, la intención implícita de Roldán en sus conferencias era la de desacreditar a los sectores conservadores y, con ello, replantear procesos de categorización predominantes. Su interés era deconstruir nociones previas respecto a la música que consideraba como 'convencionalismos'. Se dejaba entrever que no eran demasiados los aficionados a su obra, sin embargo, Roldán no estaba dispuesto a hacer concesiones cuando afirmaba que «el público que el verdadero artista tiene es, tanto más reducido y selecto, cuanto más original, más personal sea su forma de expresión» (Roldán 1980:12). De forma coloquial, general e impersonal eran descritos y negados dichos procesos de categorización cultural. En su opinión de que «cada artista verdadero tiene su propio público (en muchas ocasiones no lo tiene, pero él se lo imagina, es feliz y goza hablando de incomprensiones)» (1980:11), denotaba la modestia y el sentido del humor característico de su personalidad. En ocasión del *Homenaje a la profesora María Jones* [de Castro] (Roldán, 1980: 96-104) utilizaba el humorismo absurdo, altamente efectivo para denotar las esencias del orden jerárquico y esas clasificaciones establecidas contra las que se rebelaba, incluso después de encontrarse, tal y como él mismo reconocía, en una posición ciertamente dominante. Introducía anécdotas en su discurso a modo de exordio e incluso declaraba sus propios mecanismos de convencimiento retórico. Roldán trae a colación una multiplicidad de referentes literarios, alusiones a sucesos políticos y significados sociales y culturales compartidos que dan cuenta de implicancias intelectuales más profundas con las que enjuiciaba la realidad. Sin embargo, no solía declarar de forma abierta creencias u opiniones de carácter político y, si participó en los movimientos sociales y políticos de su época, lo hizo desde sus roles como programador, compositor, pedagogo y director, enfrascándose en las contiendas atinentes al campo artístico (Gómez, 1977: 148-152).

4. La novedad musical

La política del repertorio de la OFH fue la conjunción de lenguajes de distintas épocas y estilos junto con una estrategia de combinar en primera audición obras modernas con las de la tradición clásica y romántica. Las convicciones estéticas particulares de Roldán no condicionaron su enfoque como programador e intérprete de música nueva, pues como concepto que lleva implícita la novedad, esta significó una amplia gama de tendencias y latitudes, tal y como lo había hecho su predecesor: Pedro Sanjuán (Perón Hernández, 2012: 90). Con preferencia se interpretaron obras de compositores franceses modernos, de

ellos tuvieron mayor presencia Debussy y Ravel; abundó la música española, otorgándosele el lugar de predilección a Falla; proliferó la música de Wagner; hubo una notable presencia de compositores estadounidenses y fue escasa la de los latinoamericanos; se ausentó casi de manera absoluta la Segunda Escuela Vienesa; fue interpretada y estrenada música de autores cubanos, tanto de concepción moderna adscrita a las corrientes afrocubana o neoclásica y también conservadora; además, ocurrieron estrenos de compositores nacionalistas, románticos y de siglos anteriores, clásicos y barrocos. De esa manera, la convención social de alta o elevada cultura que representaban tradicionalmente las obras canónicas cumbres del Romanticismo abría espacio para composiciones modernas internacionales, como ideal de progreso y civilización que se situaba en el área geo-cultural europea y que también tenía a los Estados Unidos como horizonte de referencia. La casi total ausencia de la Segunda Escuela Vienesa en el repertorio puede resultar contradictoria en presencia de una entidad de carácter progresista. Sin embargo, se encuentran repetidas alusiones a Schoemberg en varios de los textos de los programas analizados que apoyan el trazado del concepto de novedad en música, e incluso sus escritos son reproducidos de manera literal. Las apreciaciones de Schoemberg sobre la nueva música persiguen legitimar su presencia utilizando el recurso de la atemporalidad de la novedad musical como estrategia argumentativa, lo cual concerta con otros discursos que se habían pronunciado desde los primeros años de la orquesta, donde se afirmaba que las problemáticas de la recepción de su música gravitaban en su incomprensión. En tal sentido, en el programa del concierto efectuado el 22 de julio de 1934 (Roldán, 1934:4), en ocasión de su comentario a la *Sinfonía n.º 40 en sol menor* K. 550 de Mozart, Roldán recurría, como recurso legitimador, a buscar en el pasado esos elementos que permitieran al público entender la pertinencia y necesidad de los nuevos lenguajes sonoros:

> Nuestros tatarabuelos, hacia el comienzo del siglo XIX, (hoy nos extrañamos de que pase lo propio con los actuales compositores) encontraban esta Sinfonía "pasablemente horrible" y dominada por la inmensa amargura de la pasión "tétrica y abrupta". Nuestros oídos, que no son ya tan inocentes como los de ellos, no encuentran en la obra más que algunos trazos sombríos muy desusados en la obra de Mozart y que, en ocasiones contrastan tan fuertemente con el ambiente de todo el resto de su producción.

Uno de los temas que vertebran el repertorio discursivo de los Boletines durante estos años es la dicotomía entre música pura y música descriptiva y programática sobre la base de una antigua antinomia entre razón y emoción reconocida por el propio Roldán en las contiendas ocurridas entre su favorito

Wagner y sus contemporáneos. Puesto que el tópico de la identidad concordaba con sus inquietudes creativas e intelectuales, Roldán se inclina a fundamentar elementos descriptivos y significados ajenos al lenguaje musical en las distintas músicas que dirige y en otros casos se dedica a acentuar esa antinomia. Ejemplo de ello es *Pastorale d'été* (1920) de Arthur Honegger (1892-1955), que había sido estrenada en la OFH en agosto de 1927 bajo la dirección de Sanjuán. En el comentario de Roldán realizado en notas a propósito de la reposición de esta música, enuncia su basamento poético (*Iluminaciones* de Rimbaud) y que su inspiración procedía de las escenas pastorales de Suiza. Sin embargo, aclaraba los preceptos de la modernidad que la sustentaban: «[la composición] se desenvuelve en un terreno puramente musical, es decir, sin alusiones literarias ni pintorescas» (Roldán, 1932: 62). No obstante, debe mencionarse que la presencia del nacionalismo ruso, eminentemente programático, había sido sustancial en los programas de la OFH desde épocas anteriores y continuaba vigente dentro de las constantes inquietudes del director hacia las músicas nunca escuchadas en la capital cubana.

La distinción entre un nacionalismo criollo y un nuevo nacionalismo era una polémica que se había iniciado con el estreno de la primera obra afrocubana, la *Obertura sobre Temas Cubanos* en 1925. Según es posible observar, paradójicamente, las creaciones afrocubanas apenas estuvieron presentes en el repertorio de esos años de inicio de su titularidad. No obstante, la preocupación de Roldán por la música cubana alcanzaba a los autores que participaban en el ámbito de la creación escénica y popular. La presencia de estas obras en el repertorio de la orquesta (aunque era ocasional) demostraba que se daba cabida a composiciones cubanas de lenguaje sonoro tradicional.

Otro aspecto importante que devino elemento recurrente en los Boletines fue el de revisar la noción de belleza y perfección en el arte en vistas a la asimilación y legitimación de la nueva música. Renegociar las concepciones sobre la experiencia estética implicó la deconstrucción de convencionalismos y de modelos conceptuales dominantes. A ese sentido se orientó una intención didáctica del discurso que, como en las conferencias, según se advierte en algunas consideraciones expuestas en los editoriales de los BOFH y en las notas a los programas, buscaba modificar las competencias interpretativas de los sujetos y justificar la ininteligibilidad de la modernidad musical. A este respecto, puede mencionarse, además, la idea de que el mérito de la música no se basaba en su concepción formal, sino en su contenido, lo cual perseguía un cambio en la concepción de aquellas circunstancias relativamente extrañas a la música que constituían la base de la experiencia estética y de la emoción consecuente.

5. Conclusiones

Los textos analizados revelan el *ethos* y los conceptos de Roldán que conciertan con la modernidad al abrazar nuevos modos de decir en la nueva lucha por el sentido que en esta coyuntura histórica aspiraba a redefinir identidades colectivas. Estas fuentes ofrecen acceso a la memoria como ninguna otra disponible. Los Boletines permiten considerar la relevancia social que se le confirió a la música de concierto durante estas décadas. La multiplicidad de textos informativos, explicativos y argumentativos que se presentan en estos escritos es determinante para la construcción de nuevos significados en torno a la práctica musical. Por ejemplo, al estreno habanero de la *Novena Sinfonía* de Beethoven o a la participación de la OFH en algún que otro concierto de evidente vinculación política.

Para comprender la realidad, tal y como es construida socialmente a través del lenguaje, es preciso conocer el lugar de la enunciación y ver cómo a través de los medios se objetiva y construye un mundo que es capaz de legitimar a partir de mecanismos lingüísticos a un sector intelectual. Si bien la ideología objetivada en el lenguaje pretende ser inclusiva socialmente, no escapa, desde su lugar privilegiado, a la creación de un distanciamiento social con otros colectivos (Bourdieu, 2012). Así es que, la Sociedad de la Orquesta Filarmónica de La Habana se revela como una de las principales trincheras del proyecto llevado a cabo por una intelectualidad que representó a esos colectivos a la vez que respondió a sus propios intereses de promover la «alta cultura» y, en especial, la música nueva. Aunque los propósitos institucionales fueron en gran medida sociales (fomentar, educar, contribuir, promover) y se distanciaban de otras sociedades culturales privadas más interesadas en la contratación de artistas virtuosos de renombre internacional, esta difusión musical implicó a veces instruir sobre la «disciplina estético-social», imprescindible en los conciertos, y acerca de elementos consensuados en estas prácticas, por ejemplo, el aplauso. El deseo expreso de convertir la ciudad en una 'plaza musical', sujeto también a los intereses de clase antes mencionados, conllevó, además, una pretendida emulación con centros hegemónicos. Para ello se utilizaron mecanismos de convencimiento para con el público que incluyeron cierta distanciación social, unas veces manifiesta de forma directa y otras de manera sutil. En ese proceso participaron los editoriales de los Boletines, creados para establecer una comunicación de la Sociedad y el público asociado a la misma. En consecuencia, es innegable el carácter intencional que operó a través de las informaciones ofrecidas por y en pro de la institución, dirigidas a conformar representaciones internas que tenían por objeto el ser compartidas por la sociedad. El Boletín se

convirtió en un medio donde, de manera explícita, se establece una comunicación mediada entre la institución y el público. Sirvió en ocasiones como referencia y punto de partida a la prensa y a los críticos que se posicionaron como partidarios o detractores de los eventos musicales llevados a cabo. En otras ocasiones, constituyó una réplica a los discursos hemerográficos opositores. El efecto comunicativo allí delineado fue el de informar, persuadir, educar y, por ende, intentar modificar o conformar los ideales estéticos de una audiencia que fuese receptiva a la modernidad sonora y cuya conducta debía adecuarse, además, a la nueva música sinfónica como fenómeno social y cultural.

Referencias

Bourdieu, P. (1995). *Las reglas del arte. Génesis y estructura del campo literario.* Barcelona: Anagrama.

Bourdieu, P. (2012). *La distinción: criterio y bases sociales del gusto.* Madrid: Taurus.

Di Maggio, P. J. y Powell, W. W. (1999). Introducción. En Powell, W. W. y Di Maggio, P. J. (Coords.), *El nuevo institucionalismo en el análisis organizacional* (pp. 33–75). México: Fondo de Cultura Económica.

Eli, V. (2009). El Afrocubanismo, un cambio de estética en la creación musical académica de Hispanoamérica. *Revista de Musicología*, 32 (1), 309–319.

Escandell Vidal, M. V. (1997). *Introducción a la pragmática.* Barcelona: Ariel.

Gómez, Z. (1977). *Amadeo Roldán.* La Habana: Arte y Literatura.

López Civeira, F. *Cuba entre 1899 y 1959.* (2007). *Seis décadas de historia.* La Habana: Editorial Pueblo y Educación.

Perón Hernández, G. (2012). Pedro Sanjuán y el afrocubanismo musical en el contexto de la vanguardia de la década de 1920. *Cuadernos de Música Iberoamericana*, 23, 87–106.

Rivera Martínez, R. (2016). El hecho escénico en Valladolid a través de la prensa en el cambio de siglo (XIX–XX). Una aproximación pragmático-discursiva. Tesis Doctoral. Universidad de Valladolid, Facultad de Filosofía y Letras.

Roldán, A. (1932). Notas al programa. *Boletín Mensual de la Sociedad de la Orquesta Filarmónica de La Habana,* 3 (31), 62.

Roldán, A. (1934). Notas al programa. *Boletín Mensual de la Sociedad de la Orquesta Filarmónica de La Habana,* 5 (52), 4–6.

Roldán, A. (1980). *Algo sobre apreciación musical.* La Habana: Letras Cubanas.

Sánchez Cabrera, M. (1979). *Orquesta Filarmónica de La Habana. Memoria 1924-1958.* La Habana: Orbe.

Vega Pichaco, B. (2013). *La construcción de la Música Nueva en Cuba (1927-1946)*. Tesis Doctoral. Universidad de La Rioja, Departamento de Ciencias Humanas.

Van Dijk, T. A. (2009). *Discurso y poder*. Barcelona: Gedisa.

José Torres Álvarez

La reparación de la imagen social corporativa: Telecinco y la docuserie *Rocío, contar la verdad para seguir viva*

1. Introducción

Se sabe que las habilidades lingüísticas se perfeccionan con la práctica. Así, cualquier tipo de discurso se modifica en función de varios factores, como la finalidad comunicativa que persigue el emisor, el tema abordado, el grado de formalidad de la interacción, el destinatario del mensaje o el género periodístico elegido para comunicarlo, como recuerdan Gil-Juárez y Vitores González (2011: 43). Dentro del ámbito periodístico, esta pluralidad de factores provoca la aparición de los llamados *géneros periodísticos*, definidos por Martínez (1974: 70) como «las diferentes modalidades de la creación literaria destinadas a ser divulgadas a través de cualquier medio de difusión colectiva» y vinculadas, como puntualiza Hernando (2017: 18) «a la evolución del mismo concepto de lo que se entiende por periodismo». Pero, a su vez, y según recuerda Burgueño (2010: 42), la confluencia de estas características supone la existencia de tres etapas evolutivas en el periodismo contemporáneo, denominadas, respectivamente 'periodismo 1.0', 'periodismo 2.0' y 'periodismo 3.0' que, como complemento de las ya mencionadas, han condicionado tanto la creación y la transmisión de la información como la interacción del destinatario con la misma. Centrándonos en este primer aspecto, en las siguientes páginas se realiza un análisis comunicativo que permite dar cuenta de cómo el periodismo televisivo ha perdido su esencia informativa neutral para condicionar e influir en el telespectador a través de géneros periodísticos híbridos, como las denominadas docuseries.

2. Caracterización interlocutiva de las docuseries

Aunque la docuserie se incluye en el género reportaje, realmente comparte tanto elementos propios de los géneros informativos como de los géneros de opinión. Para su desarrollo se atiende a cuestiones como el destinatario, el tema elegido y la exposición narrativa y audiovisual del mismo. En este sentido, se destaca que en toda docuserie

> se hace un seguimiento a un grupo de personas relacionadas por el tema elegido para la docuserie (un hospital, unas líneas aéreas, un hotel, parejas que están preparando su boda…) y se graba la forma de vivir cotidianamente esa realidad. A la hora de organizar discursivamente el producto se hace un montaje en paralelo de las distintas líneas argumentales (protagonizadas por uno de los personajes) que van alternándose a la hora de desarrollar la historia. No se trata entonces de ofrecer en profundidad varios temas a modo de revista informativa (del tipo *informe semanal*), sino de aprovechar los mecanismos narrativos de las series ficcionales y hacer lo mismo con el material no ficcional. (Gordillo y Ramírez, 2009: 28).

En efecto, con la docuserie el medio de comunicación no solo pretende informar de un determinado aspecto relevante para la sociedad, sino que, además, supone una cierta manipulación de los espectadores, como puntualiza González Pazos (2019: 9–10). Si aplicamos esta definición a la docuserie que nos ocupa, donde, como veremos más adelante, la protagonista expone su visión de los hechos acerca de los supuestos[1] malos tratos recibidos por su expareja, tras un silencio de casi dos décadas, la realidad ha demostrado que la sociedad se ha polarizado entre un apoyo a la protagonista (con acciones como la utilización de *hashtags* o etiquetas como *#RocíoYoSíTeCreo* en distintas redes sociales, como Twitter) o una crítica a su actuación (mediante la mención *#RocíoYoNoTeCreo*) o al propio medio de comunicación que divulga la docuserie (a través de la etiqueta *#telebasura*). Asimismo, si atendemos a su modalidad discursiva, podemos determinar que la docuserie se sitúa entre la entrevista semiformal y la conversación coloquial, pues la toma de turno discursivo viene predeterminada por la voz en *off* que es la que otorga o cede la palabra, ya sea a modo de pregunta y cesión de la palabra o a modo de comentario que se dirige hacia el sujeto que describe la realidad temática que se expone en la grabación. En el caso que nos ocupa, esta dualidad se observa en ejemplos como el siguiente

(1) — ¿Cómo estás?

— Nerviosa. Mucho (00:57).

donde se reproduce una de las primeras interacciones entre la periodista y la protagonista de la docuserie. La primera, materializada a través de una voz femenina *en off*, recurre a una pregunta de cortesía («¿cómo estás?») para acercarse discursivamente a la protagonista de la docuserie, cuya respuesta verbal

1 Se utiliza este adjetivo a tenor de las sentencias desestimatorias hacia los intereses de la protagonista por diferentes instancias judiciales.

(«Nerviosa. Mucho») se complementa con un plano general de la cámara para reforzar el nerviosismo de Rocío Carrasco. La coloquialidad de la expresión se localiza en la construcción sintáctica de la respuesta que esta proporciona a su interlocutora, ya que, frente a una construcción normativa donde los distintos elementos presentan una concordancia, sobre todo en el género gramatical, a través de un adverbio que implica un grado alto del adjetivo al que acompaña (muy nerviosa), la construcción a la que recurre Rocío Carrasco se basa en una sintaxis parcelada[2] formada por dos categorías gramaticales separadas por una pausa fónica: un adjetivo y un adverbio con valor ponderativo («Nerviosa. Mucho»).

Sin embargo, la voz *en off* no solo otorga o cede la palabra, sino que también guía la progresión temática de la docuserie proporciona a la protagonista de la misma un cierto grado de libertad narrativa:

(2) — ¿Te acuerdas de la última vez que viste a tus hijos? (00:57).

Como se observa, en el ejemplo anterior se recurre a una pregunta interrogativa directa parcial para que la protagonista exponga una situación que se recuerda como traumática con el mayor número de detalles posible.

3. La docuserie *Rocío, contar la verdad para seguir viva* en la oferta audiovisual de Telecinco

3.1. La percepción social de Telecinco y los datos de audiencia

Mediaset España es una compañía filial del grupo italiano Mediaset que, desde 2004, se ha diversificado en múltiples canales televisivos en los que ofrece una amplia variedad de oferta audiovisual enfocada a distintos perfiles de público. Como indican en su página web[3], la oferta televisiva se distribuye en seis canales de televisión (Telecinco, Cuatro, Boing, Factoría de Ficción, Divinity, Energy y BeMad) dirigidos a un público concreto. Así, Telecinco se dirige «a todo tipo de públicos»; Cuatro, a los jóvenes «millenials»; Factoría de Ficción, a los amantes de las series y del cine; Boing, a un público infantil; Divinity, a un público femenino joven; Energy, a un público masculino joven y BeMad, a todos aquellos espectadores interesados en la comunicación divulgativa. De acuerdo con la

2 Se entiende que la sintaxis concatenada es un recurso coloquial en el que los enunciados se añaden al discurso tal y como se van produciendo en la mente del enunciador (Narbona, 1989: 180; Briz, 1998: 68).
3 Véase: http://www.mediaset.es/ [Fecha de consulta: 30/07/2022].

autodefinición que la corporación aplica a este canal televisivo en su página web, Telecinco presenta «la información, el entretenimiento, la ficción, el cine y el deporte más vistos de la televisión en abierto en España, año tras año». Sin embargo, frente a esta opinión corporativa, se documentan valoraciones sociales como las siguientes:

> Un hecho relevante de este grupo mediático es la consideración hacia las mujeres, que se trasluce en una suma de muchos de sus contenidos y que ha sido objeto de críticas muy fuertes por parte del movimiento feminista, de organizaciones sociales y de consumidores a lo largo de su historia mediática. Dicha visión de las mujeres pasa por entenderlas, en gran medida, como consumidoras pasivas de la llamada «telebasura», con una programación que no hace sino reproducir continuamente los estereotipos y roles que la sociedad heteropatriarcal y conservadora asigna a las mujeres. Programas, e incluso canales, definidos como específicos por su «orientación al público femenino», que se constituyen mayoritaria y machaconamente de reality shows, telenovelas, series, crónica social o de la vida del llamado «famoseo» o «celebrities» (también denominada como prensa rosa, del corazón o amarilla) son una constante que trasluce la ideología machista que domina en este grupo de comunicación (González Pazos, 2009: 59-60).

En efecto, los adjetivos a los que se recurre en la cita anterior son una constante que se repite cuando gran parte de la sociedad pretende definir la tendencia audiovisual que, desde hace ya casi dos décadas, impera en el canal de la corporación italiana. Observemos el siguiente gráfico 1:

Gráfico 1. Media de audiencia televisiva (del 14/03/21 al 06/06/21) Fuente: Barlovento comunicación.

En él recoge cuatro canales de televisión que se agrupan según su corporación matriz (Antena3 y La Sexta, pertenecientes al grupo Atresmedia, y

Telecinco y Cuatro, del grupo Mediaset). Si observamos la curva gráfica, podemos determinar que, antes de la emisión de la docuserie objeto de estudio, en la misma franja horaria, Telecinco era el canal de televisión que presentaba un porcentaje de espectadores menor (el 5 % de la cuota de pantalla) que sus competidores directos (mientras que La Sexta contaba con el 13,30 % de cuota media de pantalla, Antena3 obtenía un 20,70 %) e, incluso, que el canal de entretenimiento que oferta el grupo Mediaset (Cuatro, cuya cuota media de pantalla se situaba en 6,40 %). Sin embargo, tras la emisión del capítulo previo y del primer capítulo de *Rocío, contar la verdad para seguir viva*, se documenta una marcada diferencia porcentual entre Telecinco y las demás cadenas. Llegados a este punto, conviene presentar, de manera sucinta, las características generales de esta docuserie y de su protagonista para poder, posteriormente, analizar las estrategias comunicativas que permiten mitigar la pérdida de espectadores y mantenerlos durante la emisión de esta.

3.2. La recuperación de la audiencia de Telecinco a través de la docuserie

El fenómeno de la cortesía comunicativa ha sido definido atendiendo a dos aspectos generales complementarios: el aspecto social y el aspecto lingüístico. El primero hace referencia al elemento sociocultural de la cortesía, esto es, al conjunto de normas sociales que observan los interactantes para satisfacer las expectativas compartidas del acto comunicativo (Sifianou, 1992: 86) o, como puntualiza Gumperz al prologar la obra de Brown y Levinson (1978)[4], al establecimiento y mantenimiento del orden social. Estos dos últimos autores se interesan más por la imagen pública de los interactuantes. Así las cosas, retoman el concepto goffmaniano de *face* para afirmar que todos los miembros adultos de una sociedad disponen de una imagen pública que desea mantener durante el acto comunicativo y que definen del siguiente modo

> Central to our model is a highly abstract notion of 'face' which consists of two specific kinds of desires ('face-wants') attributed by interactants to one another: the desire to be unimpeded in one's actions (negative face), and the desire (in some respects) to be approved of (positive face). (1987: 13).

De acuerdo con su postura, en todo acto comunicativo existe una imagen pública que debe salvaguardarse de ataques externos. Esta imagen pública se

4 Esta afirmación aparece en la página xiii del Prólogo de la obra *Politeness: Some universals in language usage*.

bifurca en dos polos, el negativo que proporciona cierta libertad al individuo para desenvolverse de manera autónoma, esto es, sin verse importunado por las acciones de los demás; y el positivo, que consiste en el deseo que el individuo tiene por ser apreciado por los demás miembros de la sociedad.

Como se ha indicado, la percepción social de Telecinco, sobre todo por el público femenino, no es nada halagüeña; hecho que supone un ataque directo al polo positivo de la corporación. Por ello, Telecinco opta por la siguiente estrategia comercial para reparar la percepción social de su imagen pública: tratar un tema socialmente destacable (la violencia de género) a través de un formato audiovisual novedoso en España (la docuserie). En aras de lograr este objetivo, recurre a Rocío Carrasco Mohedano, hija de la cantante folclórica Rocío Jurado, quien ha estado expuesta a los supuestos malos tratos psicológicos y la violencia vicaria[5] infligidos por su exmarido, el ex guardia civil Antonio David Flores, en el ámbito de la violencia de género. Analicemos las estrategias discursivas más destacadas a través de un análisis pormenorizado del índice de audiencia que la cadena obtiene desde la emisión de la docuserie. Lo vemos en el gráfico 2:

Gráfico 2. Comparativa de audiencias entre Telecinco y Antena3 TV.
Fuente: Barlovento comunicación.

Rocío, contar la verdad para seguir viva se empezó a emitir el domingo 21/03/21 y contó con una audiencia media de un 32,20 %, más de 15 puntos porcentuales por encima de su canal competidor directo. Ahora bien, una semana antes del inicio de la emisión, Telecinco se situaba más de 10 puntos

5 Se entiende por violencia vicaria aquella en la que el agresor o la agresora utiliza a los menores de edad que tienen algún tipo de relación con los protagonistas de la historia (agresor/a y agredido/a) para infligir más daño a la víctima.

porcentuales por debajo de Antena 3 TV en cuanto a audiencia se refiere. Las razones que justifican este hecho son las siguientes: en las semanas previas al inicio de la emisión de la docuserie, la cadena italiana utilizó la siguiente estrategia de marketing publicitario: por citar algunos ejemplos, se recurrió al uso de 'bumpers' (un formato publicitario que utiliza la cortinilla de paso a la publicidad de la cadena) donde se anunciaba la retransmisión de la docuserie y a sobreimpresiones publicitarias o de telepromociones dirigidas por los responsables de programas en horarios de máxima audiencia (como Sálvame, Sábado Deluxe, etc.). Una vez que se captó la atención de la audiencia, Telecinco inicia el documental realzando el daño que presenta el polo positivo de la imagen pública de Rocío Carrasco no solo por exponer un hecho socialmente conocido (las sentencias judiciales relativas al maltrato recibido por parte de Flores hacia Carrasco han sido desestimadas), sino poniendo de manifiesto que la cadena que emite el documental ha sido la herramienta audiovisual que ha contribuido al daño de la imagen social de Carrasco. Y, para evidenciar este hecho, recurre al testimonio de familiares de la protagonista (3) y de colaboradores que están en plantilla de la cadena (4). Veámoslo:

(3) No, no tiene que haber un motivo tan fuerte en la vida para que una madre se lleve 7 u 8 años sin hablar a su hijo... (07:25-07:34).
(4) [Es como si yo] me llevo una sillita de tijera y me siento en la puerta donde vive mi hijo pa[ra] verle salir todos los días... (07:36-07:38).

Tanto (3) como (4) reproducen dos opiniones que implican un daño evidente hacia el polo positivo de la imagen pública de la protagonista. En (3) el telespectador que escucha el mensaje deduce que Rocío Carrasco es una madre rencorosa, que no se preocupa por sus hijos. Y esta percepción es aún mayor porque quien profiere esas palabras es Amador Mohedano, tío de la protagonista. Por su parte, la emisión de (4) la realiza la periodista Ana Rosa Quintana, personal de la plantilla de Telecinco. La intención de dicha emisión, a través de una secuencia comparativa, no es otra que la de que el telespectador infiera que Carrasco presenta una actitud de control hacia sus seres más allegados. Ahora bien, consciente de que esta exposición implicaría un mayor daño hacia su polo positivo, la cadena italiana recurre a la figura retórica de la epanortosis[6] a lo largo de todo el documental al permitir que Carrasco exprese su opinión sobre su supuesto maltrato[7]. Sin embargo, el 07/04/21, y motivada por la preferencia

6 La epanortosis es una retractación de algo que se ha dicho con anterioridad.
7 Es importante recordar que Antonio David Flores trabajaba como colaborador de Telecinco.

de los telespectadores por el contenido de otras cadenas, hecho que provocaba un descenso en la audiencia, Telecinco decidió cambiar la emisión de la docuserie a los miércoles. Aún así, optó por que la protagonista de la docuserie acudiese en directo a las instalaciones de la cadena para ser entrevistada hasta en dos ocasiones (el 21/04/21 y el 02/06/21, fecha de cierre de la emisión), lo que supuso una recuperación considerable del número de telespectadores.

4. Estrategias discursivas de persuasión en la docuserie: la historia y su protagonista

Toda interacción televisiva que los telespectadores percibimos está comunicativamente pautada y definida, en mayor o menor medida, para conseguir no solo retener al mayor número de telespectadores, sino convencerlos de la veracidad de los hechos expuestos. En el caso de la docuserie, al ser un género híbrido que se sitúa entre el reportaje y la entrevista (Albelda Marco, 2004: 111-112), este hecho es especialmente importante, pues no solo se escogen los aspectos históricos que vertebran la emisión, sino que, además, se define el guion y el aspecto narrativo y visual que debe seguirse. Así, en el caso que nos ocupa, se detecta la voluntad de Telecinco de realizar una persuasión emocional del telespectador. Para ello, se recurre a las siguientes tres técnicas persuasivas.

4.1. El guion literario

El establecimiento previo de un guion literario permite especificar qué acciones y qué hechos narrativos se ejecutarán durante la filmación para persuadir emocionalmente al telespectador. Así, tanto Telecinco como Carrasco diseñan un plan de acción basado en la focalización de los planos de cámara, de un lado, y en la exposición narrativa en cinco boques temáticos: la justificación de la historia a la protagonista, el motivo que la ha llevado a expresarse tras casi dos décadas de silencio, la exposición de la percepción que tienen los hijos de la protagonista de toda la situación expositiva, la explicación del intento de suicidio de la protagonista y, derivado de tal actuación, la implicación que tienen los agentes sociosanitarios en la detección y recuperación emocional de Carrasco.

4.2. La persuasión emocional a través del discurso

Para conseguir la persuasión emocional indicada, desde el aspecto lingüístico se recurre a exponer la información mediante la denominada informalidad discursiva (Briz, 1998), estrategia que permite mitigar la distancia que separa tanto

a la protagonista como a la cadena del espectador y que se documenta en casos como los siguientes:

> (5) Él ha conseguido lo que me dijo cuándo me fui a separar. Te vas a cagar, Rocíito. Él me ha quita(d)o a lo más importante que yo tengo en mi vida, que son mis hijos. Me los ha quita(d)o teniéndolos. Y no me los ha quitado, ha hecho que me… (16:30–16:51).
> (6) Y que nada ni nadie se merecía darle el gusto de quitarme de en medio (33:06–33:12).

En (5) se observa un relajamiento de la (d) intervocálica («Él me ha quita(d)o a lo más importante…») que denota sobre el discurso una sensación conversacional de familiaridad, como ocurre cuando algunos hablantes mantienen una charla informal con personas conocidas. Por su parte, (6) muestra el uso de las locuciones pronominales «darle el gusto» y «quitarme de en medio», propias, asimismo, del discurso conversacional, cercano y familiar. Y lo mismo sucede en los siguientes ejemplos:

> (7) Es una persona que ha ido proclamándose en España entera de padre modélico, de padre maravilloso (14:07–14:12).
> (8) Yo le pongo el padre impío porque no tiene piedad ni para con sus hijos (14:32–14:37),

donde Carrasco recurre a grupos nominales con referencia genérica como «una persona» o al uso de grupos adjetivales sutiles de carácter valorativo, como «padre modélico», «padre maravilloso» o «padre impío», seguidos de una secuencia explicativa, no solo para mostrarse discursivamente cercana con la audiencia, sino también para proteger el polo positivo de su imagen social al no utilizar ni el nombre de pila ni el apellido para referirse directamente a su exmarido:

4.3. La persuasión emocional a través de la kinesia

A lo largo de este primer capítulo, Carrasco recurre a una serie de gestos que realiza tanto de manera consciente como de forma inconsciente. Conscientes de ello, los técnicos de posproducción de la cadena televisiva focalizan los encuadres de cámara sobre los mismos para enfatizar dos emociones concretas de la protagonista: la rabia y la incomodidad.

4.3.1. La rabia

Se documenta hasta en 8 ocasiones en el primer capítulo de la docuserie y se relaciona con el aspecto narrativo relacionado con la percepción de la historia

por parte de los hijos de la protagonista. Cuando esta aparece, Carrasco muestra un rictus facial comprimido a través de la opresión de la comisura derecha de los labios como se observa en la siguiente imagen (fig. 1):

Fig. 1. La expresión facial de la rabia (13:16–13:32)

4.3.2. *La incomodidad*

Debido a las situaciones descritas en la docuserie, la protagonista se muestra quinésicamente incómoda hasta en 12 ocasiones, aspecto que se observa cuando, durante 8 ocasiones, establece contacto con un anillo que lleva puesto (fig. 2) y cuando, durante 4 ocasiones, aprieta con fuerza un papel que sostiene entre sus manos (fig. 3):

Fig. 2. La expresión gestual de la incomodidad (I) (01:08)

Fig. 3. La expresión gestual de la incomodidad (II) (13:10)

5. Conclusiones

Tras el análisis del capítulo de la docuserie que conforma el corpus de estudio seleccionado, se ha podido comprobar que la información que reciben los telespectadores no se ofrece desde una perspectiva neutral, sino que responde a intereses de mitigación del daño del polo positivo que presentan tanto la corporación que elabora y emite el contenido audiovisual como su propia protagonista. Para ello, se recurre a herramientas de persuasión discursiva, tanto de carácter verbal como no verbal, que interrelacionan al sujeto humano (Rocío Carrasco) con el sujeto jurídico (Telecinco). Así, se destaca una persuasión indirecta del espectador a través de la elección del formato audiovisual y de los encuadres de la cámara que acompañan a la narración de la protagonista quien, a su vez, recurre a unos elementos lingüísticos propios de la coloquialidad y a una elección premeditada del léxico para que los telespectadores se solidaricen con su causa, la cual, debido a su cercanía narratológica, pueden sentir como propio muchos de ellos. Conviene, en consecuencia, formar a telespectadores críticos con el material que se les ofrece no solo para determinar cuándo se produce una manipulación informativa, sino para que dicha reflexión enriquezca el panorama audiovisual español.

Referencias

Albelda Marco, M. (2004). Cortesía en diferentes situaciones comunicativas. La conversación coloquial y la entrevista sociológica semiformal. En D. Bravo y A. Briz (Eds.), *Pragmática sociocultural: estudios sobre el discurso de cortesía en español* (pp. 109–136). Barcelona, Ariel.

Briz, A. (1998). *El español coloquial en la conversación. Esbozo de pragmagramática.* Barcelona: Ariel.

Brown, S. y Levinson, P. (1978). *Politeness: some universals in language usage.* Cambridge: Cambridge University Press.

Burgueño, J. M. (2010). *Cuestión de confianza. La credibilidad, el último reducto del periodismo del siglo XXI.* Barcelona: Ediciones UOC.

Gil-Juárez, A. y Vitores-González, A. (2011). *Comunicación y Discurso.* Barcelona: Ediciones UOC.

González Pazos, J. (2019). *Medios de comunicación: ¿al servicio de quién?* Barcelona: Icaria.

Gordillo, I. y Ramírez, M. (2009). Fórmulas y formatos de la telerrealidad. Taxonomía del hipergénero docudramático. En B. León (coord.), *El mundo tras el cristal.* (pp. 24–36). Sevilla: Comunicación social.

Hernando, L. A. (2017). Del registro científico al discurso periodístico de información y divulgación de la ciencia. En L. A. Hernando y J. Sánchez (Eds.), *La configuración lingüístico-discursiva en el periodismo científico.* (pp. 17–48). Madrid, Iberoamericana Vervuert.

Martínez, J. L. (1974). *Redacción periodística (los estilos y los géneros en la prensa escrita).* Barcelona A.T.E.

Narbona, A. (1989). *Sintaxis española: nuevos y viejos enfoques.* Barcelona: Ariel.

Sifianou, M. (1992). *Politeness phenomena in England and Greece: A crosscultural perspective.* Oxford: Oxford University Press.

Manuel Zaniboni

Paralelo 35: Carmen Laforet y su primer viaje a Estados Unidos

1. Introducción

Invitada por el Departamento de Estado norteamericano en el otoño de 1965, Carmen Laforet zarpa desde Vigo hacia Nueva York[1] para emprender un recorrido a lo largo de Estados Unidos. Un itinerario que durará alrededor de dos meses y que verá la escritora barcelonesa volver a España por otro puerto, el de Algeciras[2]. El 16 de septiembre, y ya a punto de partir, sale un artículo en el periódico gallego *Faro de Vigo*, en el cual Juan Ramón Díaz le pregunta a Laforet si el recorrido por Estados Unidos sería un viaje de placer, y ella, con su habitual elocuencia, le contesta que: «–No llega a tanto» (1965).

Carmen Laforet, al finalizar la travesía transoceánica en barco, estaba muy preocupada por el desembarque y los controles de la documentación en el puerto de Nueva York, pero «la inquietud se resolvería muy pronto, pues antes de desembarcar la avisaron de que había una intérprete que la estaba esperando en uno de los bares del buque. Laforet se dirigió a él y allí vio a una mujer alta, fuerte, de rasgos eslavos, que sostenía una copa de jerez en la mano» (Caballé y Rolón Barada, 2019: 375). Aquella intérprete era Miss P. B., una mujer de origen polaco que había leído *Nada* y se había hecho una idea equivocada del carácter

1 En un artículo publicado el 3 de marzo de 1971 en el periódico *Arriba,* titulado *Estudiantes de París*, Carmen Laforet rememorará su viaje en barco por el océano además de las tensiones de aquel entonces en Estados Unidos debidas a la guerra del Vietnam: «He subido a un barco en la época y en la ruta de los ciclones (sin saberlo, naturalmente) y el capitán se ha asombrado al final del viaje de que la travesía fuese tan poco emocionante. Durante los días que estuve en Washington, en 1965, pasé muchas veces frente a la Casa Blanca y una de ellas, pocas horas, o quizá minutos, antes o después de que un joven se rociase de gasolina y se prendiese fuego a estilo bonzo en protesta contra la guerra del Vietnam».
2 Sabemos que «Laforet había regresado cambiada. El contraste entre su experiencia en Estados Unidos, la generosa forma en que había sido tratada, la autonomía en que ha vivido por espacio de casi tres meses, y la dura realidad de tener que recuperar su vida cotidiana y sus múltiples obligaciones en Madrid le resultaban excesivas. De vuelta a casa todo serían problemas». Véase Cerezales Laforet (2021: 388).

de la autora. Muchas veces se atrevió a comparar algunos comportamientos de Laforet haciendo hincapié en el hecho de que no eran los mismos que los de Andrea, la protagonista de *Nada*. Las dos mujeres no entran en sintonía, y como nos dice Laforet: «[m]e gustan muchas cosas. Casi todo me gusta. Únicamente me desespera una compañía o un trabajo impuestos» (Laforet, 1967).

Debido esa incompatibilidad emocional, Miss P. B. y Carmen deciden separarse a medio camino y al cabo de poco tiempo Laforet conoce a su otra intérprete, Eliana, una mujer muy joven y sociable. El viaje estadounidense, de ese momento en adelante, se convertirá en placentero. Con Eliana se llevará estupendamente y pasará momentos indelebles. Los buenos momentos compartidos con Eliana serán muchos y se verán reflejados en descripciones sugestivas[3] a lo largo de la crónica[4].

Los relatos que Carmen Laforet escribe durante el viaje se publicaron inicialmente en *La Actualidad Española*, pero el «éxito de éstos […] fue [tan] grande [que] tuvo como consecuencia la publicación de *Paralelo 35* en 1967» (Quevedo García, 2019a: 70)[5]. Hay una anécdota muy interesante sobre la redacción de *Paralelo 35*: Laforet había perdido todas sus copias originales de los artículos publicados en *La Actualidad Española* y tuvo que volver a escribir muchos párrafos para poder publicar el volumen completo[6].

3 Por ejemplo: «Al día siguiente, al amanecer, salimos de Santa Fe. La carretera era estupenda y el automóvil también. El 'gallito madrugador' de Radio Española lanzaba sus discos por la emisora desde las cinco de la mañana. El mundo era todo azul con árboles amarillos, y las montañas cambiaban de forma con la luz, hasta que en un momento la tierra se volvió amarilla como si el sol brotase de su interior» (Laforet, 1976: 181).

4 «Las novelas [y relatos de viaje] de Carmen Laforet dejan en el lector paisajes y atmósferas, emociones plásticas, visuales y diríase que hasta olfativas casi tan ricas y precisas como puedan ser las de su propia memoria personal» (Cerezales Laforet, 2021: 338).

5 La revista *Destino* en el día 22 de abril de 1967 describirá el libro de viaje de Laforet como «Impresiones de un viaje a Norteamérica relatadas con la amenidad insuperable de la autora de *Nada*, *La Insolación* y tantas otras excelentes novelas».

6 «[L]a preparación del manuscrito no está exenta de pequeñas complicaciones típicamente profesionales, pues Laforet ha perdido las copias de los artículos originales (muchos de ellos aparecieron recortados en La Actualidad Española para ajustarse al espacio previsto para ellos) y tiene que trabajar sobre los números de la revista a los que añade de nuevo algunos párrafos para adecuarlos al formato del libro» (Cerezales Laforet, 2021: 397).

Carmen Laforet describió EE. UU. a través de sus ojos, ajenos a la realidad del 'otro charco', con descripciones que causan extrañeza incluso al lector moderno. Su mirada penetra, aunque de manera extradiegética,[7] la superficie aparente y pone al descubierto una sociedad polarizada y racista. Como bien afirma Quevedo García: «este es su estilo: una expresión descriptiva, lo más extradiegética posible, que de manera sutil empapa nuestro entendimiento. Es el estilo de lo que era, una humanista» (2019b: 271).

Es cierto que, el viaje de Laforet fue organizado para que la autora viera lo mejor de Estados Unidos: universidades prestigiosas, hospitales de última generación, centros científicos de relieve mundial, hoteles de lujo, junto a todo lo bueno que EE. UU. podía ofrecer a los turistas extranjeros. A este respecto, Javier Torre Aguado (2013: 210) afirma que las crónicas de viaje de Laforet fueron escritas "from the perspective of a well-known privileged traveller who travels comfortably and is received as a literary figure in educated circles". Carmen Laforet de hecho se alberga en los mismos hoteles en que se alojaron Simon de Beauvoir[8] y la princesa Margarita y es invitada a participar en los círculos intelectuales estadounidenses más prestigiosos, pero «el ritmo del viaje estaba siendo frenético, y la vida social que se le ofrecía no podia estar más alejada de sus costumbres. Porque en todas partes se organizaban veladas, cenas, aperitivos, encuentros en su honor en consulados y casas particulares, imposibles de rechazar» (Cerezales Laforet, 2021: 385).

2. Censura

En los años sesenta, Francisco Franco seguía al mando en España. En el mismo período, Carmen Laforet viaja por el estado americano buscando a los «exiliados españoles [en EE. UU.], testimonios indelebles de la diáspora cultural y científica que provocó la Guerra Civil y que remachó la dictadura franquista en la posguerra» (Quevedo García, 2019a: 71). La crítica hacia la dictadura española se entrevé de manera oblicua en *Paralelo 35* porque Laforet se encuentra violenta al dialogar sobre la política de su propio país. Como dijo la profesora Marion Ament, quien conoció tanto a Delibes como a Laforet en EE. UU., «Laforet manifestaba una gran incomodidad y rabia por todo lo relacionado

7 Como nos dice Quevedo Garcia (2019b: 271): «[l]a plena descripción basta, es lo suficientemente explícita para que el lector interprete la realidad. Este es su estilo: una expresión descriptiva, lo más extradiegética posible, que de manera sutil empapa nuestro entendimiento. Es el estilo de lo que era, una humanista».
8 Véase: Beauvoir (2019). *L'Amérique au jour le jour*. Paris: Éditions Gallimard [Folio].

con España cuando vino» (Cerezales Laforet, 2021: 377) y «[e]n alguna ocasión ineludible en que se le preguntaba por la cultura española o por la Guerra Civil, declinaba responder amablemente, diciendo que ella había ido a Estados Unidos a recoger información, no a darla» (2021: 384). A pesar de esa incomodidad personal, la escritora da relieve literariamente a esas idiosincrasias que en España sucumbieron ante la imposición del monolingüismo[9]: *La posada vasca* (Laforet, 1976: 110–11), *Los españoles: científicos catalanes* (1976: 188–90), *Los pescadores canarios* (1976: 203–05), *Asturianos y santanderinos* (1976: 234–35), *Los españoles: un gallego* (1976: 245–47).

En *Paralelo 35*, además, nos hallamos delante dos temas distintos: por una parte, la inmigración antes de las guerras civiles descrita, a manera de ejemplo, en el capítulo dedicado a los pescadores canarios que han permanecido durante décadas en EE. UU. conservando la lengua y su manera de hablar y por otro lado se halla el tema del exilio causado por la dictadura franquista que desterró a muchísimos de los intelectuales republicanos españoles.[10] Carmen Laforet

9 Sabemos que Carmen Laforet, a pesar de haber nacido en Barcelona, hablaba solo castellano. Pero, siempre tuvo una actitud muy abierta hacia las lenguas autonómicas, como el catalán, por ejemplo. En un artículo que escribió en *Destino* publicado el 23 de marzo de 1974 titulado *Un día de este mes: Marzo* cuenta a sus lectores que a los cincuenta y dos años recibe clases particulares de catalán: «Esta tarde de marzo de 1974 he recibido mi segunda lección de catalán. La primera la recibí hace algún tiempo, un poco de tiempo (si se quiere precisar en años ese tiempo, hace algo más de treinta años). [...] Mi torpeza para los idiomas no tenía importancia, porque, quisieran o no, ya había nacido en Barcelona y, lo quisiera yo, o no, por este hecho era catalana. [...] Es cierto que en la familia catalana de Clara [su nieta] el catalán es idioma íntimo que aprenden, sin que nadie se lo imponga, los yernos y las nueras no catalanes y lo usan, naturalmente, alrededor de la grande 'taula' en las reuniones familiares. Tan naturalmente lo usan, que una vez que participé en una de estas comidas en las que el idioma catalán y el idioma castellano se cruzaban a través de la mesa, me di cuenta de que todos los catalanes, conscientes de mi presencia, hablaban castellano y los castellanos, sin darse cuenta, se dirigían a mí en catalán».

10 Carmen Laforet, ya desde los años 50 estaba al tanto del exilio de algunos intelectuales españoles, el de Pedro Salinas, por ejemplo, pues en un artículo titulado *Pedro Salinas*, publicado en la revista *Destino* y recopilado por Cabello Ana y Blanca Ripoll (2021), escribía «[h]a muerto en Estados Unidos el gran poeta español Pedro Salinas. Ha muerto en plena madurez de su vida, añorando España y, mientras su última y terrible enfermedad le permitió hacerlo, enseñando literatura española. Esta literatura que hoy está de luto porque él falta. La figura humana de Salinas con su entusiasmo y su vocación ha sido uno de esos valores vivos que dan impulso a más de una generación de estudiantes. Hasta mí, que personalmente no tuve nunca la suerte

describe entrambas realidades subrayando, además, cómo el estado federal trataba a los intelectuales españoles que enseñaban en las ricas universidades del país y en sus enormes departamentos.[11]

La escritora, asimismo, se percata de que las bibliotecas americanas, bien públicas bien privadas, tienen catálogos infinitos donde «[j]amás se pone veto, por ideas, a una adquisición literaria. *Allí se encuentra todo*. Esta biblioteca [en Washington] fue mi primer impacto con el logro de interés y perfección que alcanza la cultura americana, y fue un impacto muy fuerte» (Laforet, 1976: 21). En su opinión, el afán cultural americano sobrepasa el de España, pues apunta que, Manuel Aguileras, que gestiona la librería del Congreso en Washington, «[e]stá autorizado a adquirir para la biblioteca todo cuanto se publica en nuestro idioma» (1976: 20), mientras que, en España, estando viva la censura, se impedía la publicación y la venta de algunas de las grandes obras literarias, consideradas no aptas. De hecho, Carmen Laforet lee por primera vez *Crónica del Alba*, de Sender, con un retraso de veintitrés años[12] en EE. UU. en un viaje en tren desde Boston hacia Chicago:

> Después de esos breves y rápidos diálogos volvía a cerrar mi cremallera y a hundirme en la lectura maravillosa de *Crónica del Alba*, de Ramón J. Sender; un libro leído con más de veinte años de retraso y que llegaba a mis manos con la frescura de algo muy reciente. Lo leía en una edición americana para alumnos de español, sin saber que precisamente se editaba por aquellas fechas en España (1976: 61-62).

3. Discriminación racial en EE. UU.

Aparte de recorrer las huellas dejadas por los españoles en el nuevo continente, Carmen Laforet es testigo de las luchas raciales entre las comunidades negra y

de conocerlo, llegó Salinas, como profesor, a través de sus discípulos» (diciembre de 1951).

11 «Hay una poderosa atracción de Estados Unidos por parte de los españoles que ven en el país americano lo que ven también otras naciones en situación de posguerra, un poderoso estado militar, económico y cultural que irradia esa grandeza en alta voz. Lo americano es colosal, gigantesco, espectacular» (Quevedo García, 2019b: 259).

12 «Cabe recordar que 1966 es el año en que queda aprobada la *Ley de Prensa e Imprenta*, que suaviza –aunque no revoluciona– la maquinaria del control sobre el material impreso, elimina la censura preventiva y permite, por ende, una mayor circulación de la literatura del exilio. El efecto inmediato es la publicación en España, además de tres tomos más de *Crónica del Alba* finalizados para ese mismo año, de algunas obras y artículos de Sender hasta la fecha inéditos en la península [...]»; véase Rossi (2014: 7).

blanca. No solo, ya que nos da testimonio también de las discriminaciones religiosas hacia la comunidad judía en la costa sureña oriental –en Luisiana– por parte de los pudientes cristianos blancos. La huéspeda de Estado sorprende a los lectores por su apertura, delicadeza y respeto ante dichos temas, pero que a veces excede en estereotipos como, por ejemplo, pasó en la Universidad de Howard, en Washington. Al ver una preponderancia de alumnado negro, escribía: «[t]odas las tonalidades de color moreno desde el negro puro hasta el blanco tostado, estaban en aquellas caras juveniles. [...] Había ejemplares de africanos puros. La juventud era atractiva o repulsiva o amorfa, como en todas las concentraciones de jóvenes que he visto» (1976: 31–32). Desafortunadamente, Laforet no nos dice a qué se refiere con su expresión 'africanos puros'.

En julio de 1964, se había promulgado el *Civil Rights Act* que sentó las bases para eliminar la discriminación y la segregación raciales en Estados Unidos. Henry Chambers al disertar sobre el Acto, afirma:

> The Civil Rights Act of 1964 [...] likely has had the greatest transformative effect on American society of any single law. By prohibiting discrimination based on race, color, sex, religion, and national origin in places of public accommodation, in federally assisted programs, in employment, in schools, and with respect to voting rights, this massive law has had profound effects on almost every facet of American society (Chambers, 2008: 326).

Pero como bien es sabido, las luchas raciales tanto físicas como ideológicas en Estados Unidos continuaron indefinidamente bien después de 1964, véase el caso del *Black Lives Matters* hoy día. Carmen es testigo de aquella agitación, y sus ojos logran capturar las pesadumbres de la comunidad negra discriminada despiadadamente por la población blanca. Citando un ensayista francófono, el conocido Frantz Fanon, al hablar de la piel negra, utiliza el término «maldición corporal» (Fanon, 2008: 92), esto es, vivir en comunidades blancas y racistas donde el «colour is the most obvious outward manifestation of race [and] it has been made the criterion by which men are judged, irrespective of their social or educational attainments» (Burns, 1948: 16). Asimismo, Laforet intenta enfocarse en los ámbitos sociales en que los negros seguían siendo discriminados. Como ella misma apunta, a pesar de la abolición de la segregación, seguían aplicándose dobles estándares entre las comunidades blancas y negras.

Más concretamente, los tres grandes problemas de los cuales Laforet se da cuenta en su breve estancia son (1) los diferentes recursos destinados a los negros tanto desde un punto de vista educativo –escuelas– como sanitario – hospitales–, (2) el problema de las viviendas en los barrios negros y blancos y, finalmente, (3) las amenazas de los integristas de la raza blanca.

Los primeros dos están en una relación de causa-efecto, puesto que, como nos dice Laforet, en Estados Unidos, cada barrio se encarga de sustentar económicamente sus lugares de agregación, como las escuelas; que reciben dinero directamente de quienes tienen una vivienda en un determinado barrio. Por consiguiente, las escuelas de los barrios prósperos son las que más recursos tienen, más opciones extraescolares y por estas razones pueden formar estudiantes que podrán acceder a las mejores –y más caras– universidades del país.[13] Como nos dice la autora, «[h]ay escuelas situadas en barrios donde no hay una sola vivienda de gente de color» (Laforet, 1976: 28). Esto es, porque cada vez que una familia de color logra comprar un hogar en un barrio blanco, las casas de todo el barrio se devalúan (Howell y Korver-Glenn, 2020).

La escritora visita muchos barrios. En Washington, con una estudiante que había conocido en la universidad[14], da vueltas en coche por el barrio negro de la ciudad. La escritora empieza a hacer especulaciones sobre la pobreza de las personas que vivían ahí pero que al final consideraría imaginarias:

> El barrio negro se parecía a cualquier otro barrio de la ciudad, con sus casitas con pequeños jardines delanteros, sus ventanas iluminadas en el crepúsculo, dejando ver cortinas de encaje, rostros oscuros, lámparas: la vida familiar que en Estados Unidos se ve desde la calle. Los niños jugaban o se balanceaban en mecedoras en los jardincitos delanteros. Había automóviles aparcados. Quizá no era un barrio tan rico como otros; quizá los automóviles no tenían un aspecto tan nuevo y reluciente. *O quizá solo eran figuraciones mías.* Me hubiera gustado pasear a pie. Empaparme del ambiente del barrio, respirar su olor. Pero no me atreví a proponerlo a aquella niña, después de las advertencias que me habían hecho sobre la inconveniencia de pasear por las calles después de la caída del sol. [...]
> –Es un barrio pobre.

13 «La escuela americana, en sus dos grados, llega hasta lo que en nuestros estudios correspondería a un final de Bachillerato. Son escuelas excelentes, con libertad de métodos pedagógicos, y como todas las cosas en Estados Unidos, sostenidas, aparte de la ayuda del Estado, por la iniciativa privada. Cada barrio contribuye a sostener y mejorar su escuela estatal, con ventaja, como es natural, en los barrios más pudientes», en Laforet (28).

14 Laforet tuvo siempre una relación muy estrecha con los estudiantes en EE. UU., como afirman Caballé y Rolón Barada: «Algunos de sus contertulios agradecían la proximidad que ofrecía Laforet mientras que otros quedaban algo perplejos por su cercanía, pero en cualquier caso su actitud seducía a los estudiantes. La veían una mujer próxima, auténtica y nada engreída, interesada por la incipiente rebeldía que se respiraba en los campus universitarios» (2019: 378-79).

Y yo seguía sin ver la pobreza. Solo aquellos seres humanos de piel oscura que poblaban las casitas y los terrenos con césped, daban una nota exótica y tierna a la vez. Un colorido distinto *nada más*. [...] (1976: 30).

Más problemática es la situación en Nueva Orleáns, donde Laforet descubre que «había barrios donde los negros no podían entrar, aunque en Nueva Orleáns esos barrios de blancos y negros suelen estar muy próximos. Pero también es peligroso para los blancos, en algunas ocasiones, adentrarse en los barrios negros» (1976: 205-06). Una amiga de la autora le cuenta que una catedrática recién llegada a un barrio blanco de Luisiana quería alquilar una habitación a un estudiante de su universidad. Se presentó un estudiante negro, que vio la habitación y, dado que le había gustado, quedaron conformes con el precio, pero:

> Apenas había salido el joven de la casa, sonó el teléfono. Era un vecino.
> –Hemos visto entrar a ese joven negro en su casa y suponemos que no le va usted a alquilar la habitación.
> –Me parece demasiado suponer. No hay ley que lo prohíba.
> –Usted no le va a alquilar la habitación.
> –Quisiera saber quién va a impedirlo.
> –Nadie se lo va a impedir, pero usted no alquilará la habitación a ese joven. Usted tiene un niño de siete años, ¿verdad? Nada impide que ese niño muera en un accidente, atropellado en una acera del barrio, y que nadie sepa ni haya visto nada.
> La amiga de O. F. se asustó. *Y no alquiló la habitación.* Y el joven le dijo que no se apurase porque en cuanto vio el barrio donde vivía, pensó que era imposible que lo admitiesen allí (1976: 206-07).

Laforet, en sus dos meses en el continente americano, visita dos escuelas: una escuela para adultos negros en Filadelfia y una *high-school* llamada Southwest en Kansas City (Missouri), en la que estudió una de sus hijas. A propósito del primer instituto, afirma que:

> comparado con todo lo que yo había visitado hasta entonces en Estados Unidos, resultaba pobre. No era una pobreza declarada, sino ligeramente ruinosa. No había ascensor y las escaleras estaban cubiertas por un linóleo estropeado. [...] En el último piso nos hicieron esperar, sentadas en un banco de un pasillo bastante miserable. [...] Tres cuartos de hora más tarde, sin que hubiese aparecido el reverendo e imposibilitadas de esperar más, bajamos la escalera. En el vestíbulo eché una ojeada a mi alrededor. Mientras que miss P. B. explicaba a unos indiferentes muchachos que ya no podíamos aguardar, curioseé un largo pasillo lateral atestado de impermeables de plástico colgados de sus perchas, y me empapé de aquel ambiente que, en su pobreza, en su arrogancia, en su esfuerzo, me resultaba extrañamente familiar (1976: 36-37).

Por el contrario, de la *Southwest* nos habla muy bien, pues apunta que es:

> [U]na *high-school* modelo. Llegué allí un día de fiesta y tuve la oportunidad de oír, en el teatro del colegio, a los famosos coros escolares cuyos discos se venden por todo el territorio de Estados Unidos. Visité desde las cocinas hasta el despacho del director, pasando por las completísimas bibliotecas graduadas y especializadas. Se me informó de lo que yo ya sabía por mi hija: allí cada alumno es muy importante. Los profesores están a su servicio y hay algunos especializados en atender los problemas de toda índole que pueden presentarse a los chicos (1976: 97-98).

Lo que queda patente en las descripciones de las dos escuelas, es la diferencia de atención al individuo y la posibilidad de su futuro desarrollo profesional. Esta asimetría educacional genera un hueco educativo muy grande entre las dos comunidades, donde algunas, las escuelas para negros, carecen de los medios básicos de enseñanza y en otras hay todo tipo de recurso para la atención al individuo y todo tipo de actividad extraescolar.

Por último, se quiere subrayar un episodio de intersección entre las comunidades judía y negra que se produce en Nueva Orleáns, Luisiana. La comunidad blanca no solo rechaza a la población negra de sus círculos de élite, sino también a los judíos. Esto es, los negros y los judíos se encuentran en posición subalterna con respecto a la comunidad blanca que alardea de su superioridad excluyendo tanto a los negros como a los judíos.

Laforet en su visita por Luisiana habla con personas de diferentes comunidades. *Miss B.*, como la llama Carmen es «una gran dama de Nueva Orleáns» (1976: 209), blanca, cristiana, rica y totalmente racista. Al hablar de los *clubs* privados de los ricos blancos, bastantes famosos en la ciudad, nos dice:

> El club es parte de la vida de familias distinguidas de la ciudad.
> Desde luego, nos dijo –y se asombró de la pregunta– que no se admitían negros. Tampoco gentes desconocidas ni judíos por ricos y conocidos que fuesen.
> –¿Los judíos no?
> Esto era nuevo para mí. Al parecer, los judíos, por el hecho de serlo, constituían una clase social aparte.
> –No, no se trata de dinero. Se trata de otra clase, de selección de gentes. Muchos de nosotros tenemos amigos judíos, personas que apreciamos y tratamos, pero ellos disponen de medios sobrados para construir sus propios clubs. Aquí no se admiten. *Nuestros hijos, nuestros nietos pueden estar seguros de la gente que encuentran* (1976: 209-10).

Y sigue:

> La gente estaba resentida con ellos [los judíos] por la cuestión racial –dijo–. Desde luego no se les admitía en la crema social ni en el club como socios, ni tampoco como invitados.

–En la ópera nos han hecho la faena de ceder sus entradas a los negros. Las entradas de abono, que son fijas, se las han dado a sus propios chóferes, pero fueron advertidos. Nueva Orleáns en pleno habría dejado de ir a la ópera de haber seguido las cosas así (1976: 210).

Queda patente en estos dos fragmentos que la cuestión racial, sobre todo en el extremo sur estadounidense, no se había solucionado aún, a pesar del *Civil Right Act* de 1964. Más adelante, la señora P. paseando con Carmen por la ciudad, le enseña las piscinas públicas, y le explica que después de haber admitido la entrada a personas negras, se habían cerrado. Y añade que, estaban a punto de cerrar el teatro si no hubieran amenazado a los judíos con no dejar las entradas libres a sus sirvientes negros.

Los judíos, en cambio, intentaban ayudar a la comunidad negra en su proceso de integración en la comunidad. Carmen Laforet habla con Mrs. Samuel B. Kantz, la presidenta de la *Jewish Women Association* en Nueva Orleáns, cuya labor es la de respaldar a las mujeres judías en la ciudad, pero no solamente:

> –Nosotros ayudamos a la raza negra en su levantamiento cultural. Sabemos desde hace siglos lo que es estar perseguidos. La comunidad judía se ha gastado miles de dólares en esa ayuda desinteresada. Muchas mujeres de nuestra liga, desinteresadamente también, dan clases preparatorias a los niños negros, para que no se vean desplazados entre los blancos de su edad y las escuelas no bajen de nivel. Disponemos de locales donde preparar a los niños para sus estudios posteriores y un *pre-kindergarten* para los pequeños. Más que nada se trata de una preparación psicológica para inculcarles seguridad en sí mismos y ayudarlos a centrar sus ideas (1976: 2012).

4. Conclusiones

Después de visitar Nueva Orleáns, Carmen pasa por Cabo Kennedy y San Agustín para llegar otra vez a Nueva York y volver finalmente a España. Los meses que transcurrió en Estados Unidos fueron intensos –y, a veces, tensos– en que la autora intentó desentrañar varios temas desde su perspectiva de reportera. Laforet no olvidará nunca su viaje a Estados Unidos, que verá siempre como una tierra de innovación y de libertad, que no tuvo España. De hecho, Carmen volverá varias veces al estado norteamericano como Roberta Johnson atestigua en su epílogo al libro de Carmen Laforet *El medio pollito*.[15]

15 «El 16 de octubre de 1988, Carmen Laforet estaba alojada en mi casa en Altadena, cerca de Los Ángeles, California, durante su estancia de diez días para impartir un ciclo de conferencias en universidades del área. Acabábamos de desayunar y, como era su costumbre, Carmen entró en la habitación espaciosa y llena de luz que solía

Lo que se ha venido esbozando en este ensayo es solo un fragmento de lo que Laforet vive y cuenta, de la discriminación racial a la que la población negra ha sido sometida en Estados Unidos y de los exiliados españoles. Claramente, no se tiene la pretensión de haber abordado estos temas de manera completa, porque sería imposible. Pero, lo que parece interesante comentar es cómo una autora española criada en un islote en pleno Océano Atlántico tuvo la valentía de sumergirse en una realidad tan diversa a la de su entorno y de escribir algo sobre ello. Estas crónicas abarcan temas complejos, aún hoy día, con una delicadeza y lucidez que solo Laforet podía tener, como Johnson rememora y Quevedo García reitera: «[e]lla tenía un sexto sentido para muchas cosas y, especialmente, para la gente» (Johnson, 2012: 45-47) y además «[s]u ímpetu humanista es declarado, [...] demuestra desde pequeña un ansia insaciable de conocer, de aprender, de experimentar» (Quevedo García, 2019b: 262). Para concluir, creemos importante mencionar un artículo titulado *La muñeca*, escrito por Laforet y publicado en el año 1967 en la revista *La Actualidad Española*, en el que nos proporciona su idea sobre los seres humanos y las razas, vistos como un conjunto de personas con los mismos derechos y el mismo valor:

> Los seres humanos nos transformamos con las distintas civilizaciones, incluso con los distintos climas y alimentación, según nos explican los científicos. A medida que la civilización técnica avanza, la gente se va haciendo más alta, o más delgada, o más gruesa, y los colores de las razas se van fundiendo o se prevé que se van a fundir, una Humanidad nueva aparece en nuestro horizonte como posibilidad. ¿Cuáles serán los sentimientos de esta Humanidad?[16]

Notamos que Laforet siempre tuvo una idea unitaria de la humanidad, y le resulta imposible tener cualquier prejuicio racial. Para ella, hombres y mujeres de cualquier nacionalidad, siempre serán iguales porque los verá como seres vivientes que se pueden diferenciar solo en la individualidad.[17]

ocupar cuando nos visitaba (unas cinco veces en total entre 1982 y 1989)»; véase Roberta Johnson (2012: 41-69), epílogo en Laforet (2012).
16 Laforet Carmen, *La muñeca*, La Actualidad Española, 1967.
17 «Aunque hasta ahora en mi obra no haya abordado la cuestión, considero que los seres humanos solo se diferencian uno de otros individualmente [...]. Es para mí algo monstruoso que dentro de un mismo país, de una misma comunidad, de unos mismos límites de cultura [...], la legislación la discrimine con limitaciones al desarrollo de sus talentos, con castigos muy diferentes para algunos delitos a una parte de esa comunidad» (Cerezales Laforet, 2021: 413).

Referencias

Beauvoir, S. de (2019). *L'Amérique au jour le jour*. Paris: Éditions Gallimard [Folio].

Burns, A. (1948). *Colour Prejudice*. London: Allen and Unwin.

Caballé, A. y Rolón Barada, I. (2019). *Carmen Laforet: Una mujer en fuga*. Barcelona: RBA.

Cabello, A. y Ripoll, B. (2021). *Puntos de vista de una mujer: Carmen Laforet*. Barcelona: Editorial Planeta.

Cerezales Laforet, A. (2021). *El libro de Carmen Laforet: Vista por sí misma*. Barcelona: Editorial Planeta.

Chambers, H. L. (2008). Civil Rights Act of 1964. En David Spinoza Tanenhaus (Ed.), *Encyclopedia of the Supreme Court of the United States* (pp. 326-331). Detroit: Macmillan.

Díaz, J. R. (1965, 16 de septiembre). Carmen Laforet viaja por primera vez al continente americano. *Faro de Vigo*.

Fanon, F. (2008). *Black Skin, White Masks*, trad. por Richard Philcox, Nueva York: Grove Press.

Howell, J. y Korver-Glenn, E. (2020). The Increasing Effect of Neighborhood Racial Composition on Housing Values, 1980-2015. *Social Problems*, 0, 1-21.

Johnson, R. (2012). El origen de 'El medio pollito'. Palencia: Cálamo.

Laforet, C. (1967). Autorretrato. *Pueblo*.

Laforet, C. (1974, 23 de marzo). Un día de este mes: Marzo. *Destino*.

Laforet, C. (1976). *Paralelo 35*. Barcelona: Planeta.

Laforet, C. (2012). *El medio pollito*, Palencia: Cálamo.

Quevedo García, F. J. (2019a). El exilio español de los Estados Unidos en las crónicas de Carmen Laforet. *Anales de La Literatura Española Contemporánea*, 44.1, 69-88.

Quevedo García, F. J. (2019b). Crónica, espectáculo y conflicto racial en *Paralelo 35*, de Carmen Laforet. *Revista de Literatura*, 81.161, 255-276.

Rolón Barada, I. (2019). Carmen Laforet's Inspiration for *Nada* (1945). En Maryellen Bieder y Roberta Johnson (Eds.), *Spanish Women Writers and Spain's Civil War* (pp. 116-128). Londres y Nueva York: Routledge.

Rossi, M. (2014). *Ninguna persona es una isla*: el encuentro entre dos soledades en el epistolario Laforet-Sender. *Orillas*, 3, 1-33.

Torre Aguado, J. (2013). Escaping Spanish Totalitarianism in a Four-Wheel Drive. *Studies in Travel Writing*, 17.2, 207-220.

Manuel Zelada

Mentiras verdaderas: la autoficción como estrategia política en tres obras recientes sobre la violencia en Latinoamérica

1. La autoficción en las obras estudiadas

Este trabajo analiza el empleo de la autoficción como estrategia política en *El material humano* de Rodrigo Rey Rosa, *Los rendidos* de José Carlos Agüero y *La distancia que nos separa* de Renato Cisneros. En ese sentido, se enmarca en la pregunta por la función política de la literatura. En concreto, en las funciones reparativa y visibilizadora que esta puede tener.

Sobre la primera, Lucero de Vivanco menciona que, cuando el discurso oficial es incapaz de lidiar con el trauma y la necesidad de justicia, la literatura puede llenar este vacío por medio de la imaginación y la reflexión. Esto es a lo que ella llama memorias sucedáneas, recreadas en la literatura con la intención de pensar una reparación posible al trauma del conflicto (2016: 286-287). Sobre la segunda, Rancière plantea que la literatura permite visibilizar espacios de la realidad que el poder político oculta en la esfera pública. Más allá del nivel conceptual, el poder puede difuminar la realidad perceptible de los hechos. Así, preguntar por su naturaleza ética o jurídica se hace imposible Corresponde, por eso, a la potencia imaginativa de la literatura el hacerlos nuevamente visibles (2000: 13-19).

En otras palabras, dado que la literatura no requiere constatar la verdad de lo narrado, puede ayudar a reconstruir imaginativa y reflexivamente aquellos espacios en los que estos han sido invisibilizados. A esto es a lo que entenderemos en adelante como función política de la literatura. Precisamente, las obras que estudiamos surgen en espacios de este tipo, en los que episodios de violencia reciente se insertan en la pugna sobre cómo deben pasar a la historia del país.

El material humano se enmarca en el descubrimiento del Archivo Histórico de la Policía Nacional (AHPN). En él se describen los crímenes perpetrados por la Policía durante la Guerra Civil (1960-1996), la cual dejó, aproximadamente, 200.000 muertos y 40.000 desaparecidos (Schlewitz y Fegel, 2012: 6). Por su parte, *Los rendidos* de José Carlos Agüero y *La distancia que nos separa* de Renato Cisneros giran en torno del Conflicto Armado Interno peruano (1980-1999). Este inicia oficialmente con la declaración de guerra al Estado peruano

hecha por el grupo subversivo Sendero Luminoso en 1980. Al término del conflicto, se estima que hubo más de 70 000 muertos (Burt, 2009: 34-36).

Tanto en Guatemala como en Perú, el discurso oficial ha tendido a dar por superado el conflicto y evitar todo tipo de problematización al respecto, incluso al precio de callar a las voces opositoras. En la primera, hasta 2014 ninguno de los centros de detención ilegales o de tortura había sido convertido en un lugar de memoria, como sí se dio en Argentina y Chile. Asimismo, el reconocimiento y la investigación judicial del genocidio de mayas exiles (1981-1983) perpetrado por el Estado fue obstaculizado y demorado por el negacionismo del propio Gobierno (Best Urday, 2014: 3-5).

Del mismo modo, en el Perú, el concepto de terrorista y el de opositor al régimen se confundieron y la victoria del Estado sobre los subversivos sirvió para confirmar la necesidad de medidas represivas y difundir una versión triunfal de los hechos en la que se enfatizaba su condición de enemigos de la sociedad. En el fondo, esto motivó una polarización de la sociedad en aliados y enemigos que aún se mantiene vigente (Burt, 2009: 315-390).

En este contexto, las tres obras confrontan a la perspectiva oficial al ahondar en la memoria del conflicto. *El material humano* está escrito a manera de un diario sobre el trabajo de archivo del protagonista en el AHPN que, además de presentar las violaciones a los derechos humanos ahí descritos, recrea las dificultades y peligros que entraña investigar el pasado reciente guatemalteco. *Los rendidos*, por su parte, presenta la experiencia y reflexiones sobre el conflicto interno peruano del hijo de dos subversivos asesinados extrajudicialmente, discutiendo la posibilidad de extender la calidad de víctima a estos. Finalmente, *La distancia que nos separa* es una novela de familia que explora la figura privada y pública de uno de los mandos militares en servicio durante este conflicto, Luis Federico Cisneros, quien es padre del autor.

A pesar de la relevancia histórica de su contenido, las obras renuncian a ser definidas como trabajos documentales o históricos. Rey Rosa y Cisneros colocan desde un inicio el rótulo de ficción a sus obras, mientras Agüero subraya la orientación subjetiva de su texto, antes reflexivo que descriptivo. Aunque las tres recurren al narrador en primera persona, propio de la autoficción, existe una diferencia entre las dos primeras y la última. Rey Rosa y Cisneros presentan su obra como ficción a pesar de reconocer haber llevado a cabo un trabajo de investigación (Oña Álava, 2012: 4-5; Cisneros, 2018: 50-53). Con ello, establecen la distancia entre narrador y autor propia de la autoficción: la narración del primero no es equiparable a la experiencia del segundo (Colonna, 1989: 53-69). En cambio, Agüero, reconoce la experiencia narrada como suya propia. Esto la aproxima al testimonio, entendido como la narración en primera persona

de una situación relevante sociopolíticamente (Beverley, 1987: 13-14). Sin embargo, al estar sus autores implicados en los episodios narrados, todas las obras se aproximan al género testimonial (Sarlo, 2005: 95-123).

Para entender cómo las tres obras pueden ser vistas como ejemplos de autoficción a pesar de estas diferencias, con Colonna, entenderemos por esta una práctica por la cual el autor recurre a la ficción, aunque sea solo como etiqueta, para presentar su propia experiencia, lo que él llama ficcionalización de sí (1989: 16-24). Esta definición, en primer lugar, nos permite evadir la difícil tarea de especificar las características de la autoficción como género sin dejar de reconocer su hibridez textual. En segundo lugar, nos permite preguntar por aquellas estrategias que el autor emplea para ficcionalizarse. Esto nos lleva a la necesidad de dar una caracterización a la autoficción como práctica. Para ello, partimos de la hibridez textual como una característica general, identificada por Alberca. En su modelo, esta hibridez se da por la tensión existente entre un pacto autobiográfico (de verdad) y uno literario (de verosimilitud). El primero exige que el autor se comprometa a contar una historia verdadera, mientras el otro subraya el carácter ficticio de la obra. La forma en que el autor se posiciones respecto de ambos pactos definirá las características de su obra: más próxima a la no-ficción o la ficción (2007: 171-172).

2. La autoficción como estrategia política

Ahora bien, ¿cómo puede la ficcionalización del autor ayudar a reconstruir imaginativa y reflexivamente los espacios invisibilizados por el poder como en las tres obras analizadas? Para responder a esta interrogante, es necesario partir de dos de las funciones que Colonna identifica en la ficcionalización del autor: referencial y reflexiva. La primera consiste en recurrir a la autoficción para esclarecer o detallar un contenido en sí mismo real. Así, la introducción de un personaje, un diálogo o un discurso puede servir para presentar didácticamente una opinión o reflexión del autor sobre un tema en relación con el proyecto de la obra. Con ello, la autoficción cumple la paradójica función de enfatizar un contenido real, y se aproxima, entonces, más a la autobiografía y sus exigencias de verdad (Colonna, 1989: 250-255).

Por su parte, la función reflexiva consiste en la inclusión del autor en la trama de la obra casi siempre con intención de exageración dramática a la manera de una historia dentro de la historia. Una forma en la que esto se da es a través de la presentación de un narrador que escribe en un registro autobiográfico (un diario, una anécdota, etc.) una historia que guarda relación con la biografía del autor. El efecto dramático surge porque el lector puede reconocer el proceso de

ficcionalización del autor en la medida en que identifica sus rasgos identitarios asociados a tal historia y atiende al proceso por el cual esta es modalizada en un texto ficticio (Colonna, 1989: 269-277).

Es interesante notar el parecido que existe entre estas dos funciones y la tensión que Brooks identifica dentro del género testimonial, común a las obras. Para la autora, este ha motivado lecturas opuestas que enfatizan su capacidad de mostrar hechos constatables y verídicos, o su capacidad de poner en escena una representación del significado de estos hechos para la experiencia subjetiva del narrador (2005: 182-183). Así, es posible reconocer la semejanza entre esta tensión, y las funciones referencial y reflexiva de la autoficción: ambos casos oscilan entre enfatizar el contenido real o el ejercicio dramático representado. De este modo, creemos que es posible establecer una relación entre la tensión testimonial y las funciones descritas de la autoficción. En concreto, proponemos que es posible situar la función política de las obras dentro de una tensión entre función referencial o reflexiva (equiparable a la tensión propia del testimonio), en la medida en que las estrategias narrativas buscan enfatizar la veracidad o la significancia de la historia.

En el caso de *El material humano*, a medida que el trabajo del protagonista en el AHPN avanza, él mismo va cambiando: su sensación de certeza se debilita conforme su juicio sobre los hechos y actores se complejiza. De hecho, los propios encargados de la develación del Archivo terminan apareciendo como responsables en sus páginas. El hecho de que sean los victimarios quienes lleven adelante esta tarea se vuelve, por ello, paradójico. Pero una inversión semejante se da también a nivel de las víctimas cuando la familia del protagonista le pide no continuar con la investigación sobre el secuestro de su madre (Rey Rosa, 2009: 161): la intención de avanzar en la recuperación de la memoria tampoco es clara en ellas. En general, a medida que avanza la obra, la relación entre quienes se preocupan por la memoria y quienes no se hace más compleja y difusa. La imagen de dos polos diferenciados, con un aliado o un enemigo claro, se difumina. De ahí, por ejemplo, que, ya casi al final, el protagonista vea al posible secuestrador de su madre como un Asterión borgiano[1]: un monstruo infantil, incapaz de defenderse y de ofrecerle razones que esclarezcan lo sucedido (2009: 177).

1 En "La casa de Asterión", Borges describe el mito del minotauro desde la perspectiva de este, quien no es más que un niño que juega esperando su propia redención (1986: 123-125).

Aparece, así, la complejidad de la memoria misma de la violencia, para la que no hay dos bandos diferenciados, sino que las relaciones entre responsable e inocente, denunciado y denunciante se entrecruzan. Si la recuperación de la memoria plantea un reto es porque no es claro qué actores son los que deben –y pueden– llevar adelante este proceso, ni con qué intención. Esta opacidad es propia de los escenarios de posconflicto. En ellos, la posibilidad de que la memoria coopere en la reconstrucción de los vínculos sociales destruidos por la violencia pasa por un proceso dinámico en el que actores, intenciones y la interpretación de los hechos se van transformando (Jelin, 2002: 58–62). El cambiante acercamiento del protagonista al AHPN emula, entonces, este proceso dinámico de reconstrucción por la memoria. Si cabe hablar de una función política en *El material humano*, esta se halla precisamente aquí: en permitir al lector experimentar la incertidumbre y complejidad propias de dicha reconstrucción.

Esta función política se expresa a través de las dos funciones de la autoficción que describimos: referencial y reflexiva. Por medio de la primera, el autor recurre a elementos ficticios para enfatizar la realidad de un hecho o postura. En la obra vista, estos elementos son las continuas referencias literarias. Así, la descripción de la empresa documental como kafkiana, del espacio del AHPN como laberíntico y el hecho de que la guía del protagonista en este se llame Ariadna no son gratuitos. Adelantan la opacidad e incertidumbre que motivarán su labor en el Archivo. Asimismo, las continuas citas permiten también resaltar algún aspecto de la investigación documental o sugerir una interpretación, como esta cita de Borges previa a la Lista de Detenidos: «El destino es siempre desmedido: castiga un instante de distracción, el azar de tomar a la izquierda y no a la derecha, a veces con la muerte» (Borges, 2006, cit. de Rey Rosa, 2009: 19). Dada la naturaleza diversa y en ocasiones absurda de los cargos a los detenidos, uno puede identificar esta desmesura del destino con la del Estado. Incluso, 'el azar de tomar a la izquierda' parece un guiño al castigo de las militancias políticas de izquierda. Estos elementos, entonces, sirven de analogías o extensiones que esclarecen un hecho, o refuerzan la interpretación del narrador sobre un detalle.

Pero en el texto, prima la función reflexiva. De hecho, la intertextualidad mencionada se articula a través del trabajo documental del protagonista: este escribe en un registro autobiográfico (un diario sobre su trabajo en el AHPN) una historia vivida por él que guarda relación con la biografía del autor (quien efectivamente llevó a cabo este trabajo documental). Es importante considerar que estamos aquí ante un diario personal, en el que su autor tiene mucha flexibilidad y libertad sobre los contenidos que introduce. Esto le permite intercalar

datos sobre la investigación con hechos de su vida privada o con historias de otros. Por ello, el diarista puede verse como un curador de contenidos. Esta libertad curatorial permite al autor comentar su propio proceso de investigación (tanto del Archivo como de sí mismo). De ahí que sean estos comentarios los que vayan revelándonos la experiencia del protagonista en su relación con el AHPN. En otras palabras, es gracias a esta reflexividad del texto que podemos revivir el drama emocional del protagonista y, a través de este, nos enfrentamos con el complicado ejercicio de reconstruir la memoria de la violencia reciente en Guatemala.

Este mismo predominio de la función reflexiva podemos verlo en *La distancia que nos separa*. Como en la primera obra, en esta también se establece una distinción entre la narración del protagonista y la experiencia del autor. Aunque en el prólogo de 2015 Cisneros califica a su obra de autoficción, en la edición de 2018 este ya no aparece y en cambio aparece una advertencia que indica que se trata de «una novela no biográfica. No histórica. No documental. Una novela consciente de que la realidad ocurre una sola vez y que cualquier reproducción que se haga de ella está condenada a la adulteración, a la distorsión, al simulacro» (2018: 20-21). Más allá del énfasis en la ficción, esta cita sugiere que la novela puede verse como un simulacro de la realidad. Esto es importante dado que la obra describe la investigación llevada a cabo por el protagonista para dar sentido a las diferentes facetas de su padre y lograr tener paz con sus propios recuerdos. Se trata, entonces, de una reconstrucción imaginativa de la memoria, puesto que es la literatura quien puede «llenar los espacios en blanco con imaginación» (2018: 381).

No obstante, en el caso de Cisneros hay una primacía exclusiva de la función reflexiva. Su texto se construye como la historia de una investigación periodística (por medio de entrevistas y trabajo de archivo) sobre la figura del padre que oscila entre su vida familiar y pública, las cuales terminan entrelazándose. Así, el narrador va descubriendo un conjunto de historias que revelan la relación entre el autor y su padre. Lo que estas ponen de relieve son las contradicciones inherentes al carácter autoritario del padre a través del contraste entre su imagen pública y su actuar privado. Así, la preocupación por la defensa del orden social y el honor presente en sus declaraciones a la prensa contrasta con la falta de respeto a las jerarquías, que lo llevó muchas veces a conspirar contra sus superiores (2018: 56), y que no le impidió trasgredir los límites de la fidelidad conyugal (2018: 144-147). Pero la relación público-privado aparece también para mostrar el grado de penetración de lo público en la vida familiar en tiempos del Conflicto Armado Interno. Por un lado, el carácter autoritario y violento propio de la institución militar se convierte, gracias al padre, en rector

de la vida familiar (2018: 57). Por otro, las tensiones entre los hijos y el este asumen una dimensión ideológica cuando ellos empiezan a mostrar simpatías por la denuncia al autoritarismo propia de los partidos de izquierda (2018: 148-153).

No se trata únicamente de cuestionar al padre, sino de evidenciar sus contradicciones y fracturas, en otras palabras, de dar cuenta de su –pobre– condición humana. Por ello, el protagonista afirma: «hay incomodidad y dolor en el relato del hijo de un militar represor que hizo aseveraciones telúricas y no tuvo reparos en ordenar el encarcelamiento o el secuestro o la tortura (…) Aunque no parezca, los villanos también están hechos de heridas. Mi padre fue un villano uniformado. Su uniforme era una costra» (2018: 386). Así, la función reflexiva permite descubrir la precariedad, debilidad y vulnerabilidad del padre que no aparecen en su imagen pública. Si hay una función política en este uso de la autoficción consiste, precisamente, en tratar de ir más allá de la visión del militar presente en el imaginario social peruano posterior al conflicto armado mostrando sus contradicciones inherentes, pero también su condición de persona.

Esta misma intención aparece en *Los rendidos*. Sin embargo, aquí no es la literatura la que viene a llenar los vacíos o a poner en relación las diferentes memorias, sino la experiencia del autor. Sin embargo, a pesar de afirmar desde un principio que se trata de un texto de no-ficción (2015: 13), Agüero renuncia, como Cisneros, a un trabajo documental u histórico: «no pretendo una reconstrucción fiel de mi propio pasado, porque en parte son recuerdos compartidos, y mis hermanos tienen (…) versiones diferentes (…) pero, sobre todo, porque los hechos son un punto de partida para (…) reflexionar sobre algo tan elusivo como la subjetividad de las cosas públicas» (2015: 18). La no-ficcionalidad del texto debe entenderse, entonces, no como una pretensión de veracidad, sino como un principio de honestidad por el cual el narrador se compromete a presentar su propia perspectiva «como si escribiera para [sí]» (2015: 15). Hay, conjuntamente, un principio de intimidad, por el cual el narrador elige emplear un «lenguaje familiar y más personal» (2015: 14).

Asimismo, solo la función referencial está presente en la obra. Esto cobra sentido si consideramos que la reflexiva suponía la introducción de un relato (real o próximo a lo real) dentro de la historia etiquetada como ficticia. Ya que, en *Los rendidos* la narración se presenta como real, resulta imposible recurrir a dicha reflexividad. Esto enfrenta a Agüero a un problema que Rey Rosa y Cisneros logran evadir con el rótulo de ficción. Ciertamente, al versar sobre la memoria, las tres obras se enfrentan al discurso oficial que busca dar por superado el conflicto sin ahondar en él y que pretende desacreditar o censurar toda historia alternativa. Sin embargo, si al subrayar su carácter ficcional *El material humano* y *La distancia que nos separa* podían discrepar con la historia oficial

sin presentarse como una alternativa con pretensiones de verdad, *Los rendidos*, al presentarse como no-ficción, ya no puede hacer eso. Por ello, es importante ver en este énfasis en la subjetividad y la intimidad una estrategia para superar el descrédito y la censura. No obstante, se trata también de una forma de ir más allá de la imagen del subversivo presente en el imaginario social, como dijimos líneas arriba. A ello coopera la función referencial.

Por medio de esta, Agüero introduce diversos elementos de ficción en su texto, lo cual le otorga un carácter fragmentario, algo que tiene en común con el de Rey Rosa. En ambos casos, estas citas y referencias permiten esclarecer y reforzar las ideas presentadas por el narrador. Así, cuestiona la neutralidad y visión extrínseca de las ciencias sociales a través de una analogía con un relato de ciencia ficción:

> Hay un cuento (...) el de los monos alienígenas, que vigilan y esperan que los terrícolas nos matemos para llegar con su ciencia a descontaminar, rescatar sobrevivientes y mejorar la nueva sociedad. Ellos están convencidos de ser la raza más bondadosa del universo. Pero el terrícola, un tipo corriente, que cogieron para analizar, les dice «son buitres» (Agüero, 2015: 109).

La función referencial, finalmente, le permite subrayar la importancia de recuperar las distintas dimensiones de los subversivos como personas:

> En la reseña de la película *Sybila* realizada por [María Eugenia] Ulfe y [Carmen] Ilizarbe, ellas se extrañan, se quedan perplejas frente a una mujer senderista que podía ser al mismo tiempo "paloma y acero". (...) es una trampa del lenguaje porque este nos habitúa a dicotomizar (...) ¿Quién no es duro y también dulce o sensible? ¿Por qué no partir de aceptar que estamos ante personas a las que podemos considerar si no iguales, muy parecidas a nosotros? (Agüero, 2015: 38).

3. Conclusiones

En síntesis, podemos ver ahora cómo las funciones referencial y reflexiva de la autoficción cooperan en la función política presente en estas obras. Por un lado, permiten escapar de la censura y descrédito esperables al confrontar la versión oficial sobre los episodios de conflicto. Por otro, permiten visibilizar aspectos de la realidad ocultados por el discurso oficial (la complejidad de los procesos de recuperación e interpretación de la memoria, en el caso del texto de Rey Rosa, y la condición de persona de militares y subversivos, en el de los de Agüero y Cisneros). Con ello, plantean nuevas posibilidades de relación con el pasado reciente que permitan reparar el tejido social fracturado. Específicamente sobre las obras analizadas, es importante notar cómo se insertan en la tensión entre funciones referenciales y reflexivas de la autoficción, y cómo esto

está condicionado por la forma en la que asumen su relación con la ficción y la no-ficción. En general, pareciera posible afirmar que, a mayor énfasis en la ficción, mayor empleo de la función reflexiva y, a mayor énfasis en la no-ficción, mayor empleo de la referencial. Finalizamos, por ello, con el siguiente cuadro que busca resumir dichas relaciones (fig. 1):

No-ficción (experiencia del autor = narración del protagonista)	Ficción (experiencia del autor ≠ narración del protagonista)
Función referencial	Función reflexiva
Los rendidos *El material humano*	*La distancia que nos separa*

Fig. 1. Tensión entre las funciones de la autoficción, elaboración propia

Referencias

Agüero, J. C. (2015). *Los rendidos. Sobre el don de perdonar*. Lima: IEP.

Alberca, M. (2007). *El pacto ambiguo. De la novela autobiográfica a la autoficción*. Madrid: Biblioteca Nueva.

Best Urday, K. (2014). El valor reparador que tiene la información. Entrevista a Gustavo Meoño, director del Archivo Histórico de la Policía Nacional de Guatemala. *Aletheia*, 8, 1–6.

Beverley, J. (1987). Anatomía del testimonio. *Revista de Crítica Literaria Latinoamericana*, 25, 7–16.

Borges, J. L. (1986). La casa de Asterión. En Borges, J. L., *Ficciones. El Aleph. El informe Brodie* (pp. 123–125). Caracas: Biblioteca Ayacucho.

Brooks, L. M. (2005). Testimonio's Poetics of Performance. *Comparative Literature Studies*, 2, 181–222.

Burt, J. M. (2009). *Violencia y autoritarismo en el Perú: Bajo la sombra de Sendero y la dictadura de Fujimori*. Lima: IEP.

Cisneros, R. (2018). *La distancia que nos separa*. Lima: Booket.

Colonna, V. (1989). *L'autofiction (essai sur la fictionalization de soi en Littérature)*. París: EHESS.

Jelin, E. (2002). *Los trabajos de la memoria*. Madrid: Siglo XXI.

Oña Álava, S. (2012). Quién quiere leer pura fantasía. Entrevista a Rodrigo Rey Rosa. *Revista Pilquén – Sección Ciencias Sociales*, 15, 1–11.

Rancière, J. (2000). *Le partage du sensible. Esthétique et politique*. París: La Fabrique.

Rey Rosa, R. (2009). *El material humano*. Barcelona: Anagrama.

Sarlo, B. (2005). *Tiempo pasado: Cultura de la memoria y giro subjetivo. Una discusión*. Buenos Aires: Siglo XXI.

Schlewitz, A. y Fegel, H. (2012). Una nueva oportunidad en la investigación del Ejército guatemalteco en el Archivo General de Centroamérica. *Mesoamérica*, 54, 126-136.

Vivanco, L. de (2016). Memorias sucedáneas: las formas de la justicia y la reparación en la novísima narrativa peruana. *Revista de Crítica Literaria Latinoamericana*, 84, 283-300.

Printed by
CPI books GmbH, Leck